유걸 구술집

이 도서의 국립중앙도서관 출판예정도서목록(CIP)은
서지정보유통지원시스템 홈페이지(http://seoji.nl.go.kr)와
국가자료종합목록 구축시스템(http://kolis-net.nl.go.kr)에서
이용하실 수 있습니다. (CIP제어번호 : CIP2020055100)

유걸 구술집

목천건축아카이브
한국현대건축의 기록 9
채록연구
전봉희, 최원준, 조항만

마티

일러두기

구술자의 구어 특성에 따라 영어 표현은 단어에 한해
독음하고 영어를 병기하였고, 문장은 의미 전달을 위해
[]로 묶어 번역하고 영어를 병기하였다. 외국어 표기
역시 국립국어원의 외국어 표기법 대신 구술자의 발음을
따랐다.
본문에서 대화자 "유"은 유걸, "전"은 전봉희, "최"는
최원준, "조"는 조항만, "김"은 김미현, "배"는 배형민을
말한다.
349, 366, 369쪽의 도판은 저작권 사용에 관한 협의를
진행 중이다. 협의 결과에 따라 적법한 저작권 사용의
대가를 지급할 것을 약속한다.

() – 지문
[] – 채록자가 수정 또는 추가한 부분
" " – 대화 중 자신 또는 타인의 말을 인용한 구절
〈 〉 – 작품 제목
《 》 – 전시회, 음악회, 공연제, 무용제, 영화제, 축제
등의 행사 제목
「 」 – 논문 혹은 기타 간행물 속에 포함된 소품
저작물명
『 』 – 단행본, 일간지, 월간지, 동인지, 시집 등 일련의
간행물명

제1차 구술
일시 2019년 4월 22일 월요일 오후 4시
장소 아이아크 건축사사무소(양재동) 회의실
구술 유걸
채록연구 전봉희, 조항만, 최원준, 김미현
촬영 김태형
기록 김태형

제2차 구술
일시 2019년 5월 13일 월요일 오후 7시
장소 아이아크 건축사사무소(양재동) 회의실
구술 유걸
채록연구 전봉희, 조항만, 최원준
촬영 김태형
기록 김태형

제3차 구술
일시 2019년 6월 3일 월요일 오후 3시
장소 아이아크 건축사사무소(양재동) 회의실
구술 유걸
채록연구 전봉희, 조항만, 최원준
촬영 김태형
기록 김태형

제4차 구술
일시 2019년 6월 29일 수요일 오후 4시
장소 dmp건축 세미나 2실
구술 유걸
채록연구 전봉희, 조항만, 최원준, 김미현
촬영 김태형
기록 김태형

제5차 구술
일시 2019년 7월 16일 화요일 오후 4시
장소 아이아크 건축사사무소(양재동) 회의실
구술 유걸
채록연구 전봉희, 조항만, 최원준, 김미현
촬영 김태형
기록 김태형

제6차 구술
일시 2019년 7월 31일 수요일 오후 3시
장소 아이아크 건축사사무소(양재동) 회의실
구술 유걸
채록연구 전봉희, 조항만, 최원준, 배형민, 김미현
촬영 김태형
기록 김태형

제7차 구술
일시 2019년 9월 19일 목요일 오후 7시
장소 dmp건축 5층 회의실
구술 유걸
채록연구 전봉희, 조항만, 최원준, 김미현
촬영 김태형
기록 김태형

제8차 구술
일시 2019년 10월 16일 수요일 오후 7시
장소 dmp건축 5층 회의실
구술 유걸
채록연구 전봉희, 조항만, 최원준, 김미현
촬영 김태형
기록 김태형

제9차 구술
일시 2019년 11월 29일 금요일 오전 10시
장소 목천문화재단 회의실
구술 유걸
채록연구 전봉희, 조항만, 최원준, 김미현
촬영 김태형
기록 김태형

1차 전사
날짜 2019년 11월 - 2020년 4월
담당 김태형

1차 교정 및 검토
날짜 2020년 4월 - 2020년 6월
담당 전봉희, 김미현

전사원고 보완 및 각주 작업
날짜 2020년 6월 - 2020년 7월
담당 김태형

2차 교정 및 검토
날짜 2020년 7월 - 2020년 8월
담당 전봉희, 김미현

도판 삽입
날짜 2020년 7월 - 2020 9월
담당 김태형, 민지희(아이아크)

3차 교정 및 검토
날짜 2020년 9월 - 2020년 10월
담당 전봉희, 조항만, 최원준, 김미현

총괄 검토
날짜 2020년 12월
담당 전봉희, 조항만, 최원준, 김미현

목차

살아 있는 역사, 현대건축가 구술집 시리즈를 시작하며

우리는 이제야 비로소 전 세대의 건축가를 갖게 되었다. 1945년 제2차 세계대전의 종전과 함께 해방을 맞이하였지만, 해방 공간의 어수선함과 곧이어 터진 한국전쟁으로 인해 본격적인 새 국가의 틀 짜기는 1950년대 중반으로 미루어졌다. 건축계도 예외는 아니어서, 1946년 서울대학교에 건축공학과가 설치된 이래 1950년대 중반에 이르러서야 비로소 전국의 주요 대학에 건축과가 설립되어 전문 인력의 배출 구조를 갖출 수 있었다. 1950년대에 대학을 졸업하고 사회로 진출한 세대는 한국의 전후 사회체제가 배출한 첫 번째 세대이며, 지향점의 혼란 없이 이후 이어지는 고도 경제 성장기에 새로운 체제의 리더로서 왕성하고 풍요로운 건축 활동을 할 수 있었던 행운의 세대라고 할 수 있다. 이들이 은퇴기로 접어들면서, 우리의 건축계는 학생부터 은퇴 세대까지 전 세대가 현 체제 속에서 경험과 인식을 공유하는 긴 당대를 갖게 되었다. 실제 나이와 무관하게 그 앞선 세대에 속했던 소수의 인물들은 이미 살아서 전설이 된 것에 반하여, 이들은 은퇴를 한 지금까지 아무런 역사적 조명도 받지 못하고 있다. 단지 당대라는 이유, 또는 여전히 현역이라는 이유로 그들은 관심의 대상에서 벗어나 있다. 우리의 건축사가 늘 전통의 시대에, 좀 더 나아가더라도 근대의 시기에서 그치고 마는 것도 바로 이 때문이다.

빈약한 우리나라 현대건축사를 구성하기 위해서는 이들 전후 세대에서 출발하여야 한다. 무엇보다 이들은 현재의 한국 건축계의 바탕을 만든 조성자들이다. 이들은 수많은 새로운 근대 시설들을 이 땅에 처음으로 만들어 본 선구자이며, 외부의 정보가 제한된 고립된 병영 같았던 한국 사회에서 스스로 배워나가지 않으면 안 되었던 창업의 세대이다. 또한 설계와 구조, 시공과 설비 등 건축의 전 분야가 함께 했던 미분화의 시대에 교육을 받았고, 비슷한 환경 속에서 활동한 건축일반가의 세대이기도 하다. 이들 세대 중에는 대학을 졸업한 후 건축설계에 종사하다가 건설회사의 대표가 된 이도 있고, 거꾸로 시공회사에 근무하다가 구조전문가를 거쳐 설계자로 전신한 이도 있다. 그렇기 때문에 건축가의 직능에 대한 오랜 역사를 가지고 있는 서구사회의 기준으로 이 시기의 건축가를 재단하는 일은 서구의 대학교수에서 우리의 옛 선비 모습을 찾는 일만큼이나 어려운 일이다. 따라서 이들 세대의 건축가에 대한 범주화는 좀 더 느슨한 경계를 갖고 접근하지 않으면 안 되고, 기록 대상 작업 역시 예술적 건축작품에 한정할 수 없다.

구술 채록은 살아 있는 사람의 이야기를 그대로 채록한다는 점에서 구체적이고 생생하다. 하지만 구술의 바탕이 되는 기억은 언제나 개인적이고 불완전하기 때문에 감정적이거나 편파적일 위험성도 아울러 가지고 있다. 이런

위험에도 불구하고, 현대 역사학에서 구술사를 중시하는 것은 다음과 같은 이유 때문이다. 우선, 기존의 역사학이 주된 근거로 삼고 있는 문자적 기록 역시 엄밀한 의미에서 편향적이고 불완전하다는 반성과 자각에 근거한다. 즉 20세기 중반까지의 모든 역사학은 기본적으로 문자기록을 기본 자료로 삼고 있는데, 이러한 방법은 문자에 대한 접근도에 따라 뚜렷한 차별적 요소를 내재하고 있다. 그러므로 역사는 당대 사람들이 합의한 과거 사건의 기록이라는 나폴레옹의 비아냥거림이나, 대부분의 역사에서 익명은 여성이었다는 버지니아 울프의 통찰을 굳이 인용하지 않더라도, 패자, 여성, 노예, 하층민의 의견은 정식 역사에 제대로 반영되기 힘들었다. 이 지점에서 구술채록이 처음으로 학문적 방법으로 사용된 분야가 19세기말의 식민지 인류학이었다는 사실은 자연스럽다.

하지만 단순히 소외된 계층에 대한 접근의 형평성 때문에 구술채록이 본격적인 역사학에서 중요한 수단으로 간주된 것은 아니다. 모리스 알박스(Maurice Halbwachs, 1877-1945)의 집단기억 이론에 따르면, 모든 개인의 기억은 그가 속한 사회 내 집단이 규정한 틀에 의존하며, 따라서 개인의 기억은 개인의 것에 그치지 않고 가족이나 마을, 국가의 의식을 반영하고 있다. 따라서 개인의 기억에 근거한 구술채록은 개인적인 차원에 그치지 않고 그가 속한 시대적 집단으로 접근하는 유효한 수단이 될 수 있는 것이다. 이에 더하여, 프랑스의 아날 학파 이래 등장한 생활사, 일상사, 미시사의 관점은 전통적인 역사학이 지나치게 영웅서사 중심의 정치사에 함몰되어 있는 것에 대한 비판을 가하고 있다. 그러므로 역사적 당위나 법칙성을 소구하는 거대 담론에 매몰된 개인을 복권하고, 개인의 모든 행동과 생각은 크건 작건 그가 겪어온 온 생애의 경험 속에서 주관적으로 이해되어야 한다는 생애사의 방법론이 등장하게 되었다.

이러한 구술채록의 방법은 처음에는 전직 대통령이나 유명인들의 은퇴 후 기록의 형식으로 시작되었으나 영상매체 등의 저장기술이 발달하면서 작품이나 작업의 모습을 함께 보여주는 것이 보다 효과적인 예술인들에 대한 것으로 확산되었다. 이번 시리즈의 기획자들이 함께 방문한 시애틀의 EMP/SFM에서는 미국 서부에서 활동한 대중가수들의 인상 깊은 인터뷰 영상들을 볼 수 있었다. 그 내부의 영상자료실에서는 각 대중가수가 자신의 생애를 이야기하며 자연스럽게 각각의 곡들이 어떻게 만들어지게 되었는지, 그것이 자신의 경험과 어떠한 관련이 있는지를 편안한 자세로 말하고 노래하는 인터뷰 자료를 보고 들을 수 있다. 건축가를 대상으로 한 것 중에는, 시카고 아트 인스티튜트에서 운영하는 건축가 구술사 프로젝트(Chicago Architects Oral History Project, http://digital-libraries.saic.edu/cdm4/index_caohp.php?CISOROOT=/caohp)가

대표적인 사례이다. 이미 1983년에 시작하여 30년에 가까운 역사를 가지고 있는 대규모의 자료관으로 성장하였다. 처음에는 시카고에 연고를 둔 건축가로부터 시작하였으나 최근에는 전 세계의 건축가로 그 대상을 확대하여, 작게는 하나의 프로젝트에 대한 인터뷰에서부터 크게는 전 생애사에 이르는 장편의 것까지 모두 포괄하고 있고, 공개 형식 역시 녹취문서와 음성파일, 동영상 등 여러 매체를 다양하게 이용하고 있다.

　　우리나라에서 구술채록의 활동이 본격화된 것은 2000년 이후의 일이라고 생각된다. 아카이브에 대한 관심이 높아지면서, 그리고 아카이브가 도서를 중심으로 하는 도서관의 성격을 벗어나 모든 원천자료를 대상으로 한다는 점에서 구술사도 더불어 관심을 끌게 되었다. 대표적인 사례가 2003년에 시작된 국립문화예술자료관(한국문화예술위원회에 서 2009년 독립)에서 진행하고 있는 문화예술인들에 대한 구술채록 작업이다. 건축가도 일부 이 사업에 포함되어 이제까지 박춘명, 송민구, 엄덕문, 이광노, 장기인 선생 등의 구술채록 작업이 완료되었다.

　　목천김정식문화재단은 정림건축의 창업자인 김정식 dmp건축 회장이 사재를 출연하여 설립한 민간 비영리 재단법인이다. 공공 기관이나 민간 기업이 다루지 못하는 중간 영역의 특색 있는 건축문화사업을 목표로 하고 있다. 2006년 재단 설립 이후 첫 번째 사업으로 친환경건 축의 기술보급과 문화진흥을 위한 사업을 수행한 바 있다. 현대건축에 대한 아카이브 작업은 2010년 봄 시범사업을 진행하면서 구체화되기 시작하여, 2011년 7월 16일 정식으로 목천건축아카이브의 발족식을 가게 되었다. 설립시의 운영위원회는 배형민을 위원장으로 하여, 전봉희, 조준배, 우동선, 최원준, 김미현 등이 운영위원으로 참여하였다.

　　역사는 자료를 생성하고 끊임없이 재해석하는 과정이다. 자료를 만드는 일도 해석하는 일도 역사가의 본령으로 게을리 할 수 없다. 구술채록은 공중에 흩뿌려 날아가는 말들을 거두어 모아 자료화하는 일이다. 왜 소중하지 않겠는가. 목천건축아카이브의 이번 작업이 보다 풍부하고 생생한 우리 현대건축사의 구축에 밑받침이 되기를 기대한다.

목천건축아카이브 운영위원
전봉희

『유걸 구술집』을 펴내며

목천건축아카이브 한국현대건축 구술채록 시리즈의 신간으로, 김정식 선생, 안영배 선생, 윤승중 선생, 4.3그룹, 원정수 선생과 지순 선생, 김태수 선생, 김종성 선생, 서상우 선생의 구술집에 이은 아홉 번째 출간이다. 예외적으로 1990년대 초의 그룹활동을 조명했던 네 번째 구술집을 제외한다면, 그간의 구술채록은 1930년대에 태어나 1960-90년대에 걸쳐 우리나라 고도 경제성장기의 건축을 견인했던 전후 현대건축 첫 세대의 증언을 담았다. 반면 유걸 선생은 1940년 생으로 출생이 조금 늦을 뿐 아니라 건축가로서 인생의 궤적이 꽤나 남달랐다. 대학졸업 후 사회초년생 시절은 앞선 구술자들과 어느 정도 활동영역이 유사하나 (특히 김수근 선생 문하의 시기는 윤승중 선생과 겹쳐 당대의 진술에 또 하나의 층을 더한다), 1970년 도미 이후의 행보는 확연히 다르다. 우리의 사회적, 경제적 격변기인 1970-80년대를, 그리고 건축가로서 가장 활동적일 30-40대 시절을, 선생은 미국 콜로라도주의 주도인 덴버에 정착하여 지역 사무소인 RNL에서 프로젝트디자이너로 활동했으며 직접 작은 주택사업을 벌이기도 했다. 국내에서는 1980년대 중반부터 <서세옥 주택> 등 몇몇 프로젝트를 맡기 시작하여 90년대에는 한국에도 작은 조직을 두고 두 나라를 오가며 활동하다가, 본격적인 상주는 2002년 경희대학교 건축전문대학원의 전임교수로 임용되면서 비로소 시작되었다. 이때부터 2010년대 후반까지가 선생이 아이아크 조직을 기반으로 우리 건축계에서 가장 활발한 활동을 했던 시기이다. 50대만 돼도 설계가 아닌 경영으로 물러나곤 하는 우리 건축계의 일반 경향과 달리, 선생은 70대까지 현역건축가로서의 위치를 유지했다. <밀알학교>, <밀레니엄 커뮤니티 센터>, <서울시청>, <트라이볼> 등 대표작들이 이 시기에 배출되어, 1960년대에 독자적인 설계를 시작한 선생이지만 21세기 건축가라는 표현이 전혀 어색하지 않다. 선생의 많은 작품들은 기존의 틀을 깨는 공간적 개방성과 조형성을 띠었으며, 과감한 구조적 표현 역시 우리 건축계에서는 낯선 것이었다. 대표적으로 <서울시청>은 독특한 조형적·공간적 제안으로 우리 현대사에서 김수근의 부여박물관, 자하 하디드의 동대문디자인플라자와 더불어 건축계의 범위를 넘은 세간의 주목과 비평을 가장 광범위하게 이끌어낸 사례이다. '종로에 다시 담을 쳐본다. 북악에 고층건물을 세워본다' 등 자연과 전통에 대한 급진적인 생각들 또한, 이에 대한 찬반의 문제를 떠나, 우리 사회의 문화적 기류 속에서 으레 받아들여지던 가치들에 대해 재고할 기회를 주는 것이었다. 이렇게 차별화된 개인사와 활동시기, 작품 성향과 건축철학으로 유걸 선생의 구술은 지금까지 진행된 구술채록과는 다른 영역의 이야기를 펼쳐나갔다.

구술채록은 2019년 4월에서 11월까지 9회에 걸쳐 서울 양재동 아이아크 사무소, 내자동 목천재단 사무실, 삼성동 dmp 사무소에서 진행되었다. 목천 구술채록의 진행은 그간 운영위원들이 맡아왔지만, 이번에는 전봉희, 최원준 운영위원 외에 유걸 선생의 사무실에서 1999년부터 3년간 근무한 조항만 서울대 교수가 함께 참여하여 구술자의 기억을 보조하고 때때로 직원으로서의 시각을 더해주었다. 첫 구술 세션에서 유걸 선생은 스스로 "공적인 영역이 참 없다"라는 말로 운을 뗐다. 외부와의 영향관계보다는 지극히 개인적인 판단에 근거하여 작품활동을 해왔다는 말씀이었다. 건물, 도면, 사진, 글 등 기본적인 건축자료에 더해 건축가의 구술은 건축에 대한 우리의 이해를 양 방향으로 확장시켜주는데, 사회적·집단적 생산으로서 갖는 다양한 외부적 요인과 정황이 하나이며, 건축가라는 창조자의 개인사와 내면세계가 다른 하나다. 물리적 규모, 투입 자본, 사회적 영향력에 있어 건축은 여타 인공 생산물과 차별화되지만 최종적으로 창조자의 선택에 기반한다는 점은 마찬가지기에, 후자 역시 우리가 건축을 접근하는 중요한 단서며 유걸 선생의 이야기는 상당부분 여기에 집중되어 있다. 지금까지 출간된 구술집을 보면 두 영역 중 한쪽으로 무게가 실려 있곤 한데, 이는 단지 구술의 방향이기보다는 구술자의 건축관을 반영한 것이라 할 수 있다. 구술집에서 개별 사건의 디테일뿐 아니라 구술이 외부와 개인 중 어느 곳을 향하는지 그 전반적인 지향을 파악하는 것도 건축가를 이해하는 데 도움이 될 것이다.

유걸 선생의 작품세계는 1960년대 말의 <정릉주택>에서 2013년에 완공된 <다음 스페이스 닷 투>까지 꽤나 놀라운 일관성을 보인다. 가급적 구획 없이 개방된 내부 공간과 이를 가능하게 하는 인상적인 구조 체계다. 유걸 선생 스스로는 "열린 공간과 구조의 표현"으로 자신의 건축을 정의한다. 하지만 이는 미스반데어로에의 건축을 정의하는 키워드들이기도 한데, 유걸 선생의 작품이 엄밀하고 명료한 질서와 극소주의적 표현체계를 통해 보편성을 지향하는 미스의 건축과는 전혀 다르다는 데에는 이견이 없을 것이다. 열림의 속성과 연원을 조명할 필요가 있다. 자주 사용된 사선과 비정형의 체계는 끊임없이 틀을 깨고자 하고, 구조는 명쾌하게 합리적이기보다는 복잡다단하고 표현적이어서, 선생의 작품은 질서를 완성하기보다는 생동의 과정을 지속시키고픈 것으로 읽힌다. 조화보다는 대비, 유사성보다는 차이, 동질성보다는 개별성을 도모하며 여기에 타고난 조형적 감각이 더해진 결과물들은 우리에게 전혀 새로운 공간적 경험을 선사하며 건축계에 다양성을 더해왔다.

구술과정을 통해, 이러한 건축의 근저에 자리한 것은 개인의 자유를

최우선적 가치로 믿는 신념, 우리 사회의 집단성과 폐쇄성에 대한 반감, 그리고 새로움에 대한 지속적인 갈망임을 확인할 수 있었다. 제한과 경계를 넘은 자유의 도모는 매우 직접적인 방식으로 건축에 적용되었다. 영역 간 위계나 프로그램의 조정보다는 벽을 없애는 공간의 개방성으로 구현된 것이다. 개념과 건물의 연결 체제가 역설이나 반전 없이 단순명쾌하다는 점이 선생의 건축이 가진 특징이라 생각된다.

새로움에 대한 열망 역시 선생의 건축을 이끈 동력으로, 종심의 나이에 여전히 새로운 시도에 대한 호기심과 추진력을 잃지 않는 예는 세계 건축사에서도 매우 드문 것이다. (참고로 미스는 "나에게 새로움이란 아무런 의미가 없다"고 말한 바 있다.) 건축의 구조와 공간, 시공법을 완전하게 새롭게 정의하고자 한 <RMT>와 같은 근작은 젊은이들의 작품과 비교해 봐도 그 도전적 실험성이 결코 떨어지지 않는다. 그리고 이러한 급진적 상상을 현실화시킬 수 있다는 자신감에는, 일찍이 학창시절부터 공터에 벽돌집을 쌓아만들 정도로 실제의 짓기에 관심이 있어왔고, 미국에서 주택을 서너 채 직접 시공하며 현장의 현실을 터득한 경력이 든든하게 작용했을 것이다.

유걸 선생에게 자유는 건축의 주제인 동시에 실천 형식이었다. 선생은 자신이 건축에서 구현하고자 하는 바를 외적 제약이나 경직된 조직의 속박 없이 최소한의 인원과 협업체계로 현실화시킬 수 있는 방법을 지속적으로 탐구한 건축가였다. 프리랜서, 대형사무소 혹은 건축가와의 일시적 협업, 프로젝트의 유무에 따라 모이고 흩어지는 유동적인 직원 조직, 셰어오피스 형식의 연합, 개별성을 인정해주는 파트너십 체제 등 선생의 다양한 실무적 시도들은 오늘날 변화하는 시장 상황 속에서 대안적인 설계업무방식을 모색하는 이들에게 많은 시사점을 제시한다.

유걸 선생의 스승인 김수근 선생 역시 1986년 이소자키 아라타와의 대담에서 자유에 대한 갈망을 언급한 바 있다. "국가의 건축"을 해야 했던 단게 겐조와 달리 제자인 이소자키는 이러한 부담감에서 해방되어 활동할 수 있었기에 그 자유가 더없이 부럽다고 했다. 우리의 경우에는 김수근 선생의 후속세대에서야 이러한 자유의 여지가 생겼으며, 이를 가장 앞서 적극적으로 도모한 이가 유걸 선생이라고 생각된다. 기억할 것은, 일반 예술가와는 달리 타인의 의뢰를 통해 작업을 하는 건축가에게, 자유는 그저 주어지는 게 아니라 여전히 쟁취해야 하는 대상이라는 점이다. 원고 검토를 함께 해준 목천재단의 김미현 국장, 전사, 각주 작업과 도판 배치를 진행한 김태형 연구원, 자료 입수에 도움을 준 아이아크의 민지희 씨, 그리고 디자인과 편집을 맡은 워크룸의 김형진 대표와 도서출판

마티의 박정현 편집장 등 여러 사람의 손을 거쳐 완성된 이 구술집에서, 지극히 개인적인 자유 의지에 기반한 유걸 선생의 건축적 제안들이 철도역사, 학교, 교회, 관공서 등 우리의 주요 공공영역에서 선택받을 수 있었던 원동력을 발견할 수 있을 것이다. 다만 매사에 삐딱하다고 자평하는 성격과 달리 온화하고 차분한 선생의 어조가 글로 전달되지 않는 점이 아쉬운데, 점진적으로 확대되고 있는 목천건축아카이브의 유튜브 콘텐츠를 통해 부분적으로나마 확인할 수 있을 것이다.

2020년 12월
공동채록자를 대표하여
최원준

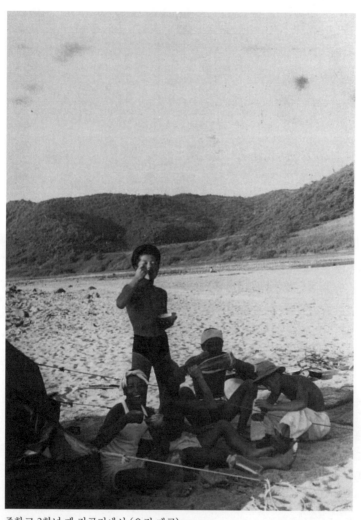

중학교 3학년 때 전곡리에서 (유걸 제공)

전. 2019년 4월 22일 월요일 오후 4시, 아이아크 사무실입니다. 오늘 유걸 선생님을 모시고 첫 번째 구술 작업을 시작하도록 하겠습니다. 시작하기에 앞서서 구술 작업에 대해서 선생님께 설명을 드리겠습니다. 구술채록 내용은 녹음도 하고 녹화도 합니다. 그래서 이 내용을 저희들이 전사를 하고 교정을 통해서 최종적으로는 책을 만들어낼 겁니다. 그리고 차후 영상 열람을 원하시는 분들은 직접 볼 수 있고요.

선생님이 말씀하시는 방식은, 이제까지 여러 번 해봤습니다만, 구술 대상자의 성향에 따라서, 어떤 분들은 주도적으로 이야기를 많이 풀어나가시는 분들이 있고, 어떤 분들은 질문이 나올 때까지 기다렸다가 질문에 대답하시는 식으로 하는 분들도 있는데, 어떤 식으로 하셔도 관계는 없습니다만, 좀 더 선생님께서 주도적으로 말씀을 해주시는 것이, 특히 초반부에서는 그렇게 해주시는 것이 도움이 될 것 같습니다.

그 다음에 먼저 말씀을 드리고 싶은 것은 이제까지 선생님이 쭉 살아오신 생애가 있는데 그것이 어떤 부분까지가 사적인 영역이고 어떤 부분부터가 공적인 영역이고 하는 것이 사실은 명확하지가 않습니다. 대개 평론, 평전, 이런 것들은 다 끝나고 난 다음에 공적인 부분만 정리를 해가지고 쓰잖아요. 그런데 사실은 한 명의 건축가가 성장하고 활동한 전 생애의 과정을 보자고 그러면, 경우에 따라선 굉장히 사적인 영역의 판단 같은 것들이 공적인 영역으로 확대되기도 하고, 또 공적인 활동이 사적인 영역에 영향을 줌으로 해서 서로의 영향관계에 있다고 생각을 하기 때문에, 저희가 따로 구분하지는 않습니다. 그래서 사적이라고 생각하시는 부분의 말씀도 그냥 편안하게 해주시면 좋을 것 같습니다. 이상 간단하게 제가 초반에 절차에 대해서 말씀을 드렸고, (다른 채록자들을 바라보며) 혹시 사전에 선생님께 추가로 말씀드릴 게 있습니까?

그러면 오늘은 첫 번째 구술이기도 해서 우선 선생님의 성장과정과 전공을 택하게 된 과정, 건축과로 진학하게 된 과정에 대해 쭉 말씀들을 듣고 싶습니다.

출생과 가족

유. 얘기를 하기 전에 나도 전제로 얘기를 해놓는 게 좋겠는데요. 내가 기억이 정확한지, 안 정확한지를 모르겠어요. 그래서 어떤 것들은 사실 증명을 하기 위해서 더 확인을 해봐야 될 것들이 있을 거라고 생각을 하고. 그 다음에 이제 방금 얘길 하셨는데 나는 살아온 그… 모양이, 공적인 영역이 참 없어요. (웃음) 상당히 사적으로 모든 걸 판단하고 행동을 하는 성격이기 때문에 사사로운 얘기같이 될 게 많을 거라고 생각이 돼요. 예를 들어서 건축 얘기를

하더라도 나는 멘토(mentor)가 없는 그런 건축가인 것 같아요. 그래서 내 건축하고 관계해서 얘기를 할 사람이나 환경이나 이런 게 그렇게 많지는 않은 것 같아요. 그거보단 오히려 사생활이 나한테 준 영향 때문에 내가 어떻게 변해온 것, 이런 것들이 주로 얘기가 될 것 같아요.

　　이제 얘기를 시작을 하려면 우선 가족 얘기부터 해야 되는데, 우리 형제가 5형제인데. 형님이 한 분 더 있었는데 어렸을 때 돌아가셨다고 그러더라고. 그래서 내가 기억하는 형제들은 5형제인데 내가 막내예요. 내가 막내라는 여건 때문에 생긴 성향이나 성격이 많은 것 같아, 내가 보더라도. 책임감이 없고 뭐⋯. (다 같이 웃음)

　　그리고 이제 내가 건축을 하니까, 건축하고 관계돼서 우리 가족을 생각을 해보면 우리 부친이 미술을 하셨어요. 우에노미술학교[1]에서 미술공부를 하셨는데 한국현대사에 상당히 이른 시기에 서양화를 한 그런 분이세요. 그런데 애석하게도 나한테 부친 그림이 한 장도 없어. (웃음) 그게, 아주 정말 애석해요. 그래서 내가 작업을 하던 모형이나 스케치 이런 거를 우리 애들한테 하나씩 남겨주려고 한번 물어봤더니 관심이 없어. (다 같이 웃음) "노 땡큐(no thank you)!" 그런데 나는 '그거 스케치라도 하나, 부친이 그린 그림이 있으면 참 좋겠다' 그런 생각이 들어요. 부친이 그림을 공부를 하셨지만, 화가로 평생을 보낸 게 아니고 선생님을 했어요. 1920년대 초에 유학을 하시고 돌아와서 서울 배화여중에서 교편을 시작하셨다고. 배화여중이 선교사가 만든 학교인데, 거기서 교편을 시작을 하셨고 광주에 내려가서는, 광주의 서중[2]에서 교편을 잡으셨어요. 그때 내가 나왔어요. 그때 내가 나와 갖고 거기서 좀 지내다가 해방 전에 철원으로 가셨어요. 철원농업학교[3]로 교편을 옮기셨는데 그래서 우리도 다 그리 따라서 옮겼는데, 해방이 되고 철원에서 서울로 내려왔는데. 그것이 46년인가 7년인가, 확실한 기억은 없어요. 38선이 완전히 막힌 다음에 우리가 철원에서 남하를 했는데, 철원 집의 우리 부친 서재가 생각이 나. 그림이 걸려 있고 이렇게 조각들이 있고. 그런데 기분에는 상당히 음침하고, 화실이라는 게 상당히 음침해요. (웃음) 그렇게 영향을 직접적으로 준 건 없어요. 그런데 서울로 내려올 때 38선이 생긴 다음에 내려오니까, 완전히 맨몸으로 내려갔다고. 모든 걸 거기다 두고. 그러니까 부친이 갖고 있는 모든 작품들을 다 거기에 두고 내려왔어요. 내가 그 다음에 우리 모친 보고 "아버지 그림 한 장이라도 있으면

1. 도쿄미술학교: 도쿄 우에노에 있는 국립 예술학교. 도쿄예술대학의 전신.
2. 광주제일고등학교의 전신.
3. 1912년에 설립.

좋겠다" 그랬더니 "광주에 계실 때 그림들을 많이 그리셨는데 친지들한테
줬는데 그게 어디 있을지도 모른다." (웃으며) 하지만 찾을 길이 없더라고요.
그렇게 맨손으로 서울에 오셔갖고 그 다음에 교편 잡으신 데가, 청량리에
있는 농업고등학교[4]예요. 그 농업고등학교가 지금 시립대학 캠퍼스야. 거기서
교편을 잡으셨는데 우리 부친이 그림을 그리셨기 때문에 농업학교에 가도 항상
미술전집은 다량 구매해놓으신다고. (웃음) 그래서 내가 학교 도서관에 가갖고
미술전집을 항상 가져다 보곤 했어요. 그래서 중고등학교 때 내가 그 그림을
많이 본 게 나한텐 굉장한 영향을 준 것 같아요. 그때 미술전집에서 현대 건축을
접했는데 그 그림을, 그게 일본 책이었어요, 36권. 그게 일본 책인데도 한국
건축, 한국 탑, 한국 조소, 이런 것들도 다 편집이 되어 있었고, 중고등학교 때
내가 그걸 보면서 일본말을 배웠어요. 피카소(Picasso) 그림을 보면 일본말로
피카소라고 쓰여 있잖아요? 그 다음에 몇 번 그거를 본 다음에는 그 다음에
피카소 읽어. (웃음) 마티스(Matisse) 그러면 그거를 읽고. 그래서 내가 일본말을
그때 배워갖고 나중에 일본여행 갔을 때 간판 같은 거를 읽었어요. 지금은 다
잊어버렸는데. 그런데 그때 본 그림들이 나한텐 굉장히 많은 영향을 준 것 같아.
실제로 부친 그림은 하나도 못 봤는데 그랬던 거 같아.

　　부친은 굉장히 현대화가 된 분이지요. 그리고 그때 당시에 이 어른들을
생각을 해볼 때에도 굉장히 리버럴(liberal)했어요. 나한테 뭐 일체 관여를
안 하고 (웃음) 그러시는 분이었는데 우리 모친은 학교를 안 간 분이에요.
집에서 아주 엄하게 유교 교육을, 가정교육을 받으신 분이에요. 부친은 완전히
자유방임이고, 모친은 굉장히 엄한 유교적인, 그래갖고 굉장히 엄하게 모든 걸
따져요. 그런 면에서도 내가 막내였기 때문에 더 그랬던 것 같은데, 뭐를 관여를
안 하셨다고. 뭐 "해라", "해라" 그러질 않았어요. 그래갖고 굉장히 자신감이
많이 생긴 것 같아. 우리 모친은 나를 아주 절대적으로 믿는 거예요. 사실은 내
자신 이상으로 항상 애기를 할 경우가 많아. "얘는 옆에서 불이 나도 공부를
해." (웃으며) 내가 그 애길 들으면 (공부하는 시늉을 하며) 그 다음부터… (다
같이 웃음) 옆에서 불이 나도 책을 읽는다든지. 모친은 그런 식으로 나한테
굉장한 자존감을 갖게 만들고 부친은 맘대로 그냥 내버려두고. 그래서 내가
학교 다닐 때 공부를 제법 잘했는데 우리 친척이 다 그랬어요. 아버지가 교장
선생님이니까 당연히 잘하는 걸로. (웃음) 그럼 나는 좀 억울하긴 한 게 공부에
대해선 집에선 누구도 애기 안 했단 말이에요. 그래갖고 상당히 자유롭게 자란

4. 1918년에 설립. 경성공립농업학교, 서울농업대학, 서울산업대학을 거쳐 1981년부터
서울시립대학으로 교명이 변경됐다.

편인데. 중학교 들어가서부터는 내가 뭐 꾸미는 걸 잘했어요. 친구들하고 장난을 모의한다든지. 그리고 방학 때마다 여행을 떠났어요, 친구들하고. 그런 거를 내가 주동을 참 잘했는데, "이번에 어디어디 가자", "가는 이유는 뭐다", "어떤 식으로 가자" 이런 식으로 중학교 2학년 때부터 매년 방학 때가 되면 친구들 모아갖고 전국을 돌아다녔는데. 그때가 전쟁 끝나자마자… 54년, 5년, 6년, 그때거든요. 그때는 내가 지금 생각해보면 '야… 우리 부모들이 너무했다' 그런 생각이 드는 게, 굉장히 위험했어요. 교외로 나가면 산에 이렇게 터지지 않은 폭탄도 있고 (웃음) 그럴 땐데, 마음대로 여행 가는 거에 관심이 없었어요. 생활하는 데 여유가 없어서 그러셨는지 모르겠는데.

그래서 고등학교 1학년 때 제주도에 갔는데 그게 56년이에요. 요즘 알고 보니까 4.3사건 있죠? 4.3사건이 난 다음다음 해인가 그래.[5] 그래가지고 그때 한라산을 올라갔는데 서귀포를 가니까, 서귀포시 외곽에 돌담을 이렇게 높이, 성곽같이 쌓아. 그리고 거기 탑이 있었어요. 밤에 빨치산들이 내려온대. 그래서 탑에서 막 보초를 서고 그랬어요. 그런 산으로 우리가 들어갔는데 그때는 한라산에 길이 없었어. 길이 없는 산으로 올라가는 건 참 쉽지 않은 일인 게, 흙으로 된 표면이 아니고 돌멩이 이렇게… 돌이 있는 옆으로 풀이 쫙 자라갖고 전부 풀같이 보이는데, 어디는 푹 빠지고 어디는 돌이 있고 그래요. 그래갖고 공비 토벌대 안내원이래. 한라산은 모든 걸 잘 아는 분이래. 그분을 소개 받아갖고, 그분이 이렇게 인도해갖고 한라산 위에 올라갔었다고. 내 기억에는 그때 한라산 중턱까지는 나무가 없었어요. 중턱 밑에는 나무가 없었어. 해발 600미터 고지. 관음사 밑인데 거기는 나무가 없는 데였거든요. 그런데 10여 년 전에 거기 누가 개발계획을 해달라고 부탁을 했어. 개발계획을 해갖고 도에 들어갔더니 산림, '자연산림 보호 지역'인가 (웃으며) 그렇게 되어 있더라고요. 그래서 내가 "여기 예전에 나무가 없던 거 아십니까?" (웃으며) 그러고 물어보니까 모르겠대. 그런 험악한 데를 잘 돌아다녔어요. 그러고 중학교 3학년 때는 친구들이랑 또 모여서 전곡[6]에 갔어요.

그때는 전곡이 민간인이 못 들어가는 군사작전지역이었다고. 그런데 거기 높은 분을 알아갖고 이렇게 허가를 받아서 들어가서, 캠핑을 한 일주일 한 적이 있는데. 거기서 보면 부대원들이, 주둔한 군인들이 오후에 나와서 강가에서 운동을 해요. 그 운동이 끝나면 강에다가 수류탄을 던져. (웃음) 수류탄을 던지면 고기가 둥둥 떠, 막. 그러면 잡아갖고 그걸 구워먹고 그럴 때였어요. 그게 중학교

5. 4.3사건의 발발은 1948년. 하지만 완전히 종결된 시점은 1954년이다.
6. 경기도 연천군 전곡면.

3학년 때이니까 54년. 그런데 바로 우리가 캠핑한 그 자리에서 구석기 유물[7]이
나온 거예요. 그게 60년대거든요. 거기서 우리가 막 놀았는데 그걸 못 본 거야.
(웃음) 그래서 '야… 똑같은 것들이 보이는 눈에 따라서 그렇게 달라지는구나'
그런 생각이 들더라고.

전. 그걸 발견한 미군병사가 고고학과를 나온 친구였죠.

유. 예일(Yale Univ.)에서 고고학 한 친구라고 그러더라고요. 그래갖고
전곡에다가 지었잖아요. {**전.** 선사유적관, 네. 지었습니다.} 그 현상의 심사위원을
했어, 내가. 그 심사위원을 하면서 거기 관장, 한양대학 교수하던 분. 배기동[8] 씨.

전. 네. 지금은 국립중앙박물관 관장입니다.

유. 그분한테 그 얘기를 했더니 (웃음) 참 희한하다고. 나는 그런 상태에서
자랐어요. 굉장히 열악한 환경이었는데 열악한 환경을 하나도 못 느끼고 굉장히
신나게 살아온 편이죠.

전. 아버님이 함자가 어떻게 되시나요?

유. 유, 형목. '형' 자가 이렇게(형통할 형 자[亨]를 손으로 그리며), '목', 나무
목 변에 이렇게. 화목할 목(穆).

전. 홍성목 선생 하시는 '목' 자를 쓰셨군요. 유학을 참 일찍 가신 거죠?

유. 그럼요. 그리고 홍성목 교수님은 저의 큰형님의 처남 되세요.

전. 20년대 초에 돌아오신 거면. 몇 년 생이신가요?

유. 1901년 생이셨거든요. 우리 부친이 경기고등학교 18회.

전. 아, 제일고보출신이시고요.

유. 네, 제일고보 출신이신데 그때 고등학교 학생들이 애 아버지들이
많았다고. 그래갖고 우리 부친이 제일 나이가 어려 갖고 그 클래스(class)에서
항상 놀렸대요. 어린애라고. 그런데 좀 똘똘하셨나보더라고. 제일고보를
들어가는데 그때는 도에서 한 명씩 추천해서 무시험같이 들어오는 게 있었대요.
강원도에서 추천을 받아갖고 들어가셨다고.

전. 고향은 강원도이신 거예요?

유. 그렇죠. 강원도죠.

전. 강원도 어디셨나요?

유. 철원. 철원에서 들어가서 문혜리라고 있어요. 문혜리[9]. 그 고향 생각도
난 좀 기억이 나는데, 그러니까 그게 다섯 살 후일 거예요. 어… 다섯 살 전후야.

7. 전곡리 선사유적을 말한다. 주먹도끼가 발굴되어 세계적인 관심을 끌었다.

8. 배기동(裵基同, 1952~): 2011부터 2015년까지 전곡선사박물관 관장을 역임, 2017년부터
국립중앙박물관 관장으로 활동 중.

9. 강원도 철원군 갈말읍 문혜리. 고석정 관광지 부근이다.

철원에서 문혜리로 가려면 버스를 타고 가다가 한탄강을 건너가요. 한탄강은 양쪽에 절벽같이 이렇게 돌로 깎여 있고 물들이 여울이 세. 그땐 다리가 없어서 버스가 내리면 강 양안(兩岸)을 이렇게 밧줄로 연결하고 뗏목이 이렇게 댕기는데다가 버스를 싣고 건너가요. 그런데 그 버스가 목탄차였어. 건너가갖고 다시 이렇게 올라가려면 막 풀무질을 해갖고, 올라갔다고. 고향에 가면 거기 할아버지 댁에 세 분이 계셨는데 완전히 산골이었어요. 기억에, 개울에 시퍼런 물이 흐르고 나무로 울창하고 그런데, 제사 때 거기를 찾아가고 그랬거든요. 제사를 밤 1시 이렇게 지내니까 저녁 내내 할아버지들이 모여갖고 얘기하고 그러잖아요. 음식 하느라고 방이 지글지글 끓고 그러는데, 그런데 옛날 얘기를 하는 걸 들으면 할아버지들이 그때 호랑이를 봤는데 (웃으며) 눈에서 불이 난다고 말이야. 그렇고 또 하나는, 제사를 지내는데 제상을 만들었는데 제상을 만들면 이렇게 쌓아 올리잖아요. 과일이나 밤. 아, 그런데 그분이 맨 밑에 것을 빼 드셨어. (웃음) 맨 밑에 있는 걸 빼 드셨는데도 그게 안 무너졌대. 아, 그런 얘기를 긴가민가하면서 들으면 밤늦게 그 분위기가 아주 공포스럽고 (웃으며) 아주 익사이팅(exciting)하고. 그 기억이 나요. 그런데 내가 다 자라갖고 전쟁 후에 문혜리를 갔더니 개울에 물이 없어. (웃음) 그리고 나무가 하나도 없어요. 그런데 선산이 있는 지역이 3사단이 주둔을 했대. 그 3사단이 사계청소(射界淸掃)라는 거 있잖아요. 산에 나무를 전부 잘라버린 거야. 우리도 거기 땅이 꽤 있었나 봐. 모르긴 해도.

나는 우리 부친이 교편을 잡고 계시니까 항상 못사는 집이라고 생각을 했어. 전쟁 통에 6.25 끝나고 해서, 우리 집은 가난한 집이라고 항상 생각했어요. 그래서 내가 고등학교 다닐 때 미술대학을 가고 싶다고, 어디 가고 싶다는 생각은 그거밖에 없었어. 그런데 미술대학을 가면 '우리 부친같이 나도 평생 빈곤하게 살 거 같다', '안 되겠다' (웃음) 그래갖고 안 간 생각은 나. 그런데 자라고 가만히 보니까 굉장히 땅은 있으셨더라고. 철원에 수십만 평이 있고 그랬는데. 그리고 우리 부친이 집을 두 채나 지으셨다고 그러더라고요. 직접 설계를 해갖고. 예전에 동대문에서 뚝섬으로 전차가 다녔어. 뚝섬 가려면 동대문에서 전차를 타고 가야 돼요. 그 전차를 타고 이렇게 쭉 가다보면 왕십리 쪽으로 아버지가 지은 집이 있었다고 그러는데 내가 가보진 못했어. 그땐 뭐 (웃으며) 건축에 관심이 없을 때니까. 그게 서울에서 배화 다니셨을 때 아마 지으셨나 봐. 그 집에 외국인 선교사들이 산적이 있다고 그러더라고요. 그런데 그것도 다 없어지고. 그래서 난 '우리 집은 가난한 집이다' 늘 그런 생각만 하고 자랐어. 그랬는데 나중에 보니까 그때 더 고생한 사람들이 많더라고.

그거를 제일 먼저 느낀 게 대학교 졸업한 다음이었어. 대구에서

피난살이를 할 때 초등학교 동창이 있었어요. 박금진이라는 친군데 그 친구가
놀러 와서 하는 얘기가 "야, 걸아. 너흰 그래도 잘살아서 그렇지만…" 그래서
내가 '어, 잘살아서 그렇지만?' (웃음) 자기는 점심때 도시락을 싸오질 못했대요.
초등학교 5, 6학년 때인데 도시락을 못 싸오니까 점심때가 되면 혼자 나가서,
멀리 나가서 한 시간을 보내고 와야 됐대. 그리고 우리 집에 식사 시간 될 때 놀러
오면 우리 모친이 "야, 금진아. 점심 먹었냐, 같이 먹자" 그랬대. 그런데 자기는
너무 먹고 싶은데 자존심 때문에 "먹었어요" 그러고 그거 못 먹은 생각이 난다고.
아우, 그런데 난 상상도 못 했잖아요. 그 얘기를 듣고 너무 미안하더라고. 그리고
'아, 우리가 그렇게 못살진 않았구나…' (웃음) 그런 생각이 들더라고. 그래서 그런
생활이, 그런 과정이 어떤 식으로 영향을 주었는지는 모르겠지만 내 성격 형성에
영향을 줬을 것 같은 생각이 들어요.

　　전. 선생님만 광주에서 태어나셨어요? 위에 형님들은 다 서울에서
나셨고요?

　　유. 네.

　　전. 나이 차이가 좀 있으시겠네요, 형님들이랑.

　　유. 우리 큰 형님이 나하고 열여덟 살 차이에요. {**전.** 22년생.} 우리
큰형님은 거의 부친 같아. 그리고 큰누님도 나보다 한참 위고, 내가 또 광주에서
살던 기억이 하나 있는 게, 막내니까 내가 자꾸 따라가면 이제 귀찮으니까.
그래갖고 나한테 풀을 먹인 적이 있어. (웃음) 그거 먹고 "혼자 좀 놀아라"
그래갖고. 예전에 풀 쒀갖고 창호지 바르고 그러잖아요. 그 풀을 나한테 먹였어.
내가 그걸 먹은 생각이 좀 나. 그리고 광주에 있을 때 나한테 양복을 새로
해 입혔대요. 신사(神社)가려면 계단으로 이렇게 올라가잖아요.[10] 계단 옆에
난간에서 미끄럼을 타고 놀다가 새로 만든 양복 궁둥이를 다 해져갖고 들어왔대.
(웃음) 그 얘기는 내가 모르는데 얘기를 해서 들은 기억이 있어요.

　　최. 서너 살 정도일 때까지 광주에 계셨던 건가요?

　　유. 어, 네 살까지는 거기 있었던 거 같아요, 광주에서. 그리고 해방되기
전에 내가 철원에 있던 기억이 있거든요. 그걸 내가 왜 기억을 하냐면, 해방되던
해 여름에 시골에서 서울에 유학 가는 사람들이 있잖아요. 아래윗집에 서울에
공부하러 갔던 대학생들이 돌아왔어. 막 해방되기 전인데 전투기들이 이렇게
날아갔어요. 망원경으로 그걸 보더니 "어, 눈이 하나야!" (웃음) 비행사가
눈이 하나래. 요 가운데에. 난 정말 눈이 하난 줄 알았어. 철원에는 소련군이

10. 일제는 1917년 광주읍성 서쪽에 위치했던 옛 사직단을 허물고 광주신사(光州神社)를
　　지었다. 지금의 광주사직공원.

들어왔거든요. 그날 저녁에 잠을 못 잤어. (웃으며) 눈이 하나인 군대를 보는 것 때문에… 그런데 소련군들이 이렇게 들어오는데 눈이 둘이야. (다 같이 웃음) 그래갖고 내가 굉장히 실망을 했다고. 우리가 빨갱이, 일본 놈이니 그러잖아요. 그런 것도 우리들에게 어떤 인상을 만들게 하는 것 같아요. '아, 눈이 하난 거로도 그 인상을 만들 수가 있구나.' 그리고 해방될 그때에 학교에 관사가 있었어. 관사에서 살고 있었는데 소련군이 들어와 갖고는 그 관사를 전부 차압했어요. 소련군 고문단들이 그리 들어온다고. 그런데 우리 집만 놔뒀어. 특별히 교장 선생님 댁이라고. 소련 사람들이 1년 가까이 있었어요. 그래갖고 그 동네에 소련 애들이 가족이 있잖아요.

전. 아, 아이들도 왔어요?

유. 그럼요. 가족이 다 와 있으니까. 걔네들하고 잘 놀았어, 내가. 소련말도 막 하면서 걔네들하고 논에서 뛰어다니던 생각이 나는데. 벼를 이렇게 자른 면, 밟으면 굉장히 거칠잖아요. {**전.** 그렇죠.} 거기서 놀던 생각이 나. 그런데 한동안 지나고 나더니 "교장 선생님 집도 내놓으라" 그거예요. 그래서 이제 내놓고 우리 원래 살던 집으로 나왔는데. 집을 내달라고 하면서 권총을 하나 가져왔어, 권총을 선물로. "미안하다, 집 내달라"고 하면서. 그런데 피난 올 때 안 갖고 왔잖아요. 6.25전쟁 중에 미군들이 전쟁 기념품으로 제일 갖고 싶어 한 게 소련제 권총이에요. 그거를 우리가 하나 갖고 있었는데… (웃음) 그리고 피난을 왔죠.

최. "교장 선생님 관사도 내놓으라 했다" 이런 일들이 다섯 살 때인데 명확히 기억나시나요?

유. 여섯 살이나 그때쯤 됐을 거예요. 그런데 내가 기억나는 게 소련 사람이 권총을 갖고 왔는데, 장화를 신고 방 안으로 들어온 거야. 우린 신발을 벗고 들어오잖아요. 모친이 방석을 이렇게 내놨는데 (웃으며) 장화를 신고 방석에 앉은 기억이 나. 그리고 우리 작은형이 동네 애들하고 같이 소련 애들하고 싸움하는 거. 그걸 많이 했다고. 그러니까 (웃음) 나는 가서 같이 놀고 형님은 싸움하고 막 그랬다고. 그래갖고 거기서 있다가 피난을 나오는데 그때가 여름이었어요. 47년이나… 48년이나 뭐 그 근처 여름이야. 임진강을 건넜거든요. 강을 건너기 전 시골집에서 며칠을 기다렸다가 강을 넘어왔는데, 임진강 넘어 의정부 있는 쪽으로 오는데 그게 전부 갈대밭이었어요. 나는 우리 부친이 이렇게 백팩을 하나 메고 그 백팩 위에 올라타고 왔는데 그 갈대밭을 넘어오느라고 가족들이 전부 정강이들이 찢어져갖고, 서울에 와갖고 한동안 아주, 다들 온 가족이 고생을 했는데 나만 그 문제가 없었다고.

전. 5형제 말고 누이도 있으셨어요?

유. 네, 누님이 둘.

전. 그럼 5남 2녀인데, 5남 2녀가 몽땅….

유. 어, 5남 2녀가 아니고 3남 2녀.

전. 아, 3남. 5형제 속에 2녀가 들어가서 3남 2녀인데, 몽땅 다 철원에 계셨더랬어요? 그 시점에? 나이차가 그렇게 크면….

유. 아, 우리 큰형님은 서울에 있었어요. 큰형님이 그때 의전을 다니고 계셨거든요. 그래서 큰형님은… 안 계시고 나머지는 거기 있었다고. 그래갖고 갈대밭을 넘어갖고 나왔는데 의정부 오니까 미국 헌병. MP들이 DDT로 뿌려대서, 살충제를 뒤집어쓴 것도 생각이 나, 하얗게. 서울로 나와서는, 성북동에 고모가 갖고 있던 집이 하나 있었어요. 초가집인데 헐어진 성(서울 도성) 밑에 있었어요. 전쟁이 내가 4학년 때 났으니까. 그전까지 성북초등학교를 다녔다고. 성북초등학교가 있던 자리는 성북동 계곡, 그때는 아무것도 없고 계곡이 맑은 물밖에는 없었어요. 계곡가에 있는 단층 목조 학교였어요. 전쟁 나기 바로 전에 고 건너편에다가 새로 건물을 지었는데 지금도 있어. 그때 성북초등학교 다닐 때 간송(澗松)[11]! 그 집이 아주 전설 같은 집이었어요, 학생들한텐. '성북 떼부 집'이라고, '떼부'. 살찐… 그랬는데 그 집에 산이, 숲이 울창했다고요. 그래서 그 숲에 들어가면 먹을 게 많아. 버찌도 있고 이렇게 과일들이 많아요. 그런데 거기를 들어가면 도베르만(Dobermann)이 댓 마리가 있는 거야. 개들이 덤비는 위험이 있는데 그 위험을 무릅쓰고 거기 숨어들어가 갖고… (웃음) 그거 따 먹고 하던 생각이 나요. 그런데 그때 집이 아무것도 없고, 나무들이 울창했었어요.

전. 네. 학교 바로 옆이죠?

유. 학교 바로 옆에.

한국전쟁의 경험

전. 댁은 그 맞은편, 성벽 밑에 있었고요?

유. 네. 그래서 내가 우리가 살던 집을 찾으려고 몇 번을 가봤는데 못 찾았어. 하도 바뀌어갖고. 쓰러져가는 시골집이었는데. 거기 있을 때 전쟁이 났어요. 전쟁 나기 바로 전에 청량리에 있는 농업학교에 늑대가 습격을 했어요. 그래갖고 학교에 있는 양들을 늑대들이 물어 죽였어. 그래갖고 양고기를 선생님들한테 다 배당을 해가지고 (웃음) 전쟁 나기 전에 양고기를 한참 먹은

11. 전형필(全鎣弼, 1906~1962): 교육자이자 문화재 수집가. 1938년 성북동 97-1에 간송미술관 설립.

생각이 나. 그러니까 청량리에 늑대가 나왔다는 건 (웃음) 믿어지지가 않죠? 서울에 북한군이 들어선 날, 28일인가 그런데. 그 전날이 주말이라서 우리 집에서 "잘 먹자" 그래갖고 불고기하고 쌈하고 마루에서 상을 다 차려놓고 밥을 먹으려고 그러는데 개울 건너편에 이렇게 산이 있잖아요. 그 산에 나무가 별로 없었어. 능선 따라갖고 군인들이 쫙 방어진을 거기다 쳤어요. 군인들이 막 왔다 갔다 하고 그래. 그런데 오, 거기서 뭐가 터지더라고. 그러니까 왔다 갔다 하던 군인들이 싹 없어졌어. 다 엎드려갖고 없어진 거지. 그래갖고 조금 있으니까 건너편까지 총알이 막 날아오는 거예요. 우리가 막 밥을 먹으려고 차려놓고 있었는데 "안 되겠다" 그래갖고 그냥 동대문에 있는 큰댁으로 피난을 갔어. 저녁때 피난을 갔는데 그 다음 날 아침이 되니까 탱크들이 막 들어오더라고. 그래서 거기서 하루를 있다가 집으로 돌아왔어요. 집에 돌아와서 보니까 밥을 누가 먹었어. (웃음) 다 먹었는데, 먹고는 편지를 하나 거기다 써놨어요. "주인이 없는데 이렇게 먹어서 너무 죄송하다", "너무 배가 고파서 할 수 없이 먹고 간다", 그리고 우리 옷장을 뒤져서 셔츠를 몇 개 꺼내 입고 갔는데, 가죽가방을 하나 놓고 갔어요. 가죽가방에 보니까 소위 배지! 소위 배지가 하나 들어 있고, 난 잘 모르지만 얘기를 들었는데, 그게 뭐 화기학(火器學) 노트하고 이런… 그래서 아마 육군사관학교 출신 같다고. 노트들을 가방에 놓고 옷을 갈아입고 도망간 거예요. {조. 민간인으로 하고…} 그렇지. 그래갖고 우리가 그거를 뒷마당에 깊이 파묻고… (웃음) 그랬는데 그 다음이 참 궁금해. 그 사람이 살아서 도망갔는지. 우리 학교 다닐 때는 국어교과서에 모윤숙[12]의 시가 있었어요. <국군은 죽어서 말한다>라는 시가 있었어. 그걸 보면 항상 그 밥 먹고 간 군인이 생각이 나. 그게 참 궁금해.

전. 살았으면 한번 찾아왔겠죠?

유. 글쎄 말이에요. 그런데 북한군이 들어와서 군인, 경찰을 많이 죽였거든. 머리를 보면 안다고 그러더라고요. 솔저 커트(soldier cut). 그래서 전쟁 구경도 그때했고.

전. 피난은 그때 안 가셨더랬어요?

유. 못 갔죠. 6.25 터지고 피난 간 사람은 별로 없어. 1.4후퇴 때 주로 갔지. 이제 북한군이 들어오고 며칠 안됐을 때, 7월 초! B-29가 와서 폭격을 했어. 그 B-29는 아주 높이 떠서 은색으로 반짝반짝하는 것밖에 안보여요. 그게 하얗게 몰려와서 막 폭격을 하는데 그냥 이 세상이 끝나는 거 같아. 우리 옆집이

12. 모윤숙(毛允淑, 1910~1990): 대한민국의 시인이며 수필가. 한국전쟁 때 <국군은 죽어서 말한다> 발표.

이층집이었는데 유리창이 많은 집이었어요. 유리창이 쏟아지는 소리가 나고. 그리고 나중에 알고 보니까 용산에 폭격을 한 거예요. 용산에 폭격을 했는데 성북동에서 그렇게. 어우, 그때 우리는 세상이 끝나는 줄 알고. 처음으로 와서 폭격을 하는데 그렇게 대대적으로 했으니까 굉장했죠.

전. 용산에 있던 조선총독 관저가 6.25 때 폭격 당했거든요.

유. 그랬을 거예요. 용산의 군사기지. 국군, 군수품들을 폭격했다고 그러더라고. 그래갖고 이제 전쟁이 시작이 됐는데, 북한군이 서울에 들어온 다음에, 교사들을 전부 소집을 해서 우리 부친이 학교를 나가셨어. 나가셨다가 돌아오지를 않으신 거예요. 다음 날 오셔서는 "안 되겠다, 도망가자." 그래갖고 우리 고모 댁으로 갔어. 우리 집이 두 가지 고모가 있었는데, 우리 부친이, 우리 할아버지가 세 분(세 형제)인데 우리 부친이 둘째에 낳는데, 셋째가 애가 없어서 셋째로 입양을 들어갔어요. {전. 네.} 셋째에 있던 고모가 있고, 둘째에 있던 고모가 있고. 그런데 이 분은 셋째에 있던 고모예요. 그 댁으로 피난을 갔는데 우리 부친이 학교에서 린치(lynch)를 당해갖고 등이 완전히 피멍이 들으신 거야. 그때는 좌익 학생들이 있었어요. 얘네들이 소집을 한 거야. 그래갖고 학생들을 쭉 두 줄로 세워놓고 가운데 선생님들을 지나가게 하고 지나가는 선생님을 몽둥이로 팬 거예요. 그게 헤밍웨이(Hemingway)의 스페인의 내란 얘기[13]에 그게 나오거든. 이렇게 두 줄로 서갖고 가운데 사람을 지나가게 하면서 패는 게 있는데… 그래갖고 그거 때문에 9월에 (서울)수복까지 여름 내내 앓으셨다고. 그래갖고 '아, 서울에 있으면 안 되겠다' 해서 마석[14]이라는 데로 가기로 했어요. 고모집이 관철동에 있는데, 거기서 마석까지 하루에 못 갔다고. 중랑교 넘어가고 망우리 넘어가고 하룻밤 자고, 그 다음 날 거기에 들어갔어. 그리 피난 갔는데 거기가 '유' 씨들이 많이 사는 데예요. 거기서 여름을 보내는데 정말 먹을 게 없었어. 호박 이파리, 이런 거 먹고 살았는데, 내가 아사 직전까지 갔었다고. 요즘 아프리카에 굶어 죽는 애들이 나오고 그러잖아요. 그때의 내가 기억이 나. 피난 간 집에서 마루에 이렇게 누워있는데 움직일 힘이 없는 거예요. (웃음) 초등학교 4학년 때였으니까. 그런데 내가 생각해보면 하나도 괴롭지가 않았어. 배고픈 거를 넘어가니까 (웃음) 기운이 없어 움직이질 못하는 거예요. 내가 나중에 미국 가서 애들 많이 자라고 그런 다음에 생각을 해봤는데, 애들이 굶어서 움직이질 못하는 걸 보면 그 부모가 어떻겠어요, 그게. 그래 내가 '야… 전쟁의 참상이라는 거는 그런 비극, 부모들이 겪는 비극, 그게 컸겠다'는 생각이 들더라고. 그리고

13. 어니스트 헤밍웨이의 1929년 작 『무기여 잘 있거라』를 말한다.
14. 경기도 남양주시.

우리는 그렇게 배고프고 먹을 거 없고 그런데도 전쟁 구경을 참 잘했어요.
마석에서 미군 비행기들이 와갖고 폭격을 하는 거야. 북한강, 양수리, 다리. 매일
폭격을 해.

전. 양수리에 다리가 있었어요?

유. 예, 다리가 있었어요. 그리고 마석에 있는 굴도 폭격을 하고. 우리가
있던 데가 마석에서 조금 들어간 시골이에요. 그래서 낮에 보면 정찰기가 이렇게
와. 그러면 동네 애들이 "야, 떴다" 그러고 막 산으로 올라가요. 산에 올라가면
이렇게 폭격하는 게 (웃음) 보여.

전. 그러느라고 배가 고픈 줄도 모르고… 가만히 있지, 먹을 것도 없는데.
(웃음)

유. 정찰기가 폭격을 하는 게 아니고 요놈이 지나가고 조금 있으면
폭격하는 게 와. 우리가 산에 올라가서 기다리면 이제 와. (웃음) 그거 구경하는
재미. 그래서 상당히 재미… 익사이팅한 게 많았어요. 어린애들은 그랬어.
'어른들이 고생을 했구나…' 그런 생각이 들어요.

최. 구경하다 다칠 위험은 없으셨나요?

유. 전혀 위험이 없지요. 그게 여기서부터 이렇게 내려가서 폭격을 하는데
폭격하는 건 완전히 딴 동네니까. 그러니까 그때는 비행기들이 자꾸 바뀌는
거예요. 맨 처음에는 북한군 비행기가 제일 먼저 나타났어요. 프로펠러 비행기가.
그러더니 7월 조금 지나서 제트기가 나왔는데 그 제트기가 너무 신기해갖고
그때는… 소리가 나면 없어졌어, 비행기가. 그걸 굉장히 신기하게 봤는데. 수복할
때쯤 되니까 헬리콥터! 그것을 '잠자리비행기'라고 했다고요. '야, 비행기가 저런
게 다 있나'하고 말이죠. 구경거리가 많았어요. 그래서 전쟁을 비극으로 느끼지는
않았는데, '정말 마음고생을 한 건 어른들이 했다' 그런 생각이 들어요.

전. 위의 형님은 조금 더 고생을 하셨을지도 모르겠는데요.

유. 그때 우리 큰형님은 포항도립병원에, 의전을 나와서 그리 가셨어요.
그래갖고 전쟁 나는 여름에 우리가 포항에 간다고. 그래갖고 포항에 갈 때
가져가야 될 옷들, 뭐 이런 거 생각하고 신나갖고 그랬는데, 전쟁이 난 거거든요.

전. 가기로 결정해놓고 전쟁이 났다는 말씀이시죠?

유. 그렇지. 그런데 포항도 북한군이 들어온 거예요. 바로 전에 피난을
가서 군의관이 됐어. 큰형님은 함경북도까지 올라갔다가 수복하고 와서 가족을
만났죠. 형이 의사니까, 우리 부친 등을 보고, 그때는 좀 나았지만 엉망이죠.
그 형님이 굉장히 온순한 분인데, 너무 화가 나갖고 "이 죽일 놈들" 그러면서.
그러니까 전쟁이 그런 걸 자꾸 유발을 하는 거 같아.

그리고 작은형님은 중학교 2학년인가 그랬었는데, 전쟁 통에 생각나는

게 있어요. 1.4후퇴 때야. 그때 사돈댁이 화신백화점에서 일을 하셨어요. 그래서 화신에서 화물칸을 하나 얻었어. 그래 우리가 같이 갔는데 서울역에서 12월 23일인가 탔는데 이렇게 화물칸에 짐들하고 사람들이 이렇게 (웃음) 고봉으로 앉았어. 그 기차를 타고 피난을 가는데 기찻길이 다 평평한 거 같죠? 그런데 한강을 넘어가갖고 영등포까지 가는데 경사가 있어요, 거기가. 그런데 기차가 그걸 못 올라가는 거야. (웃음) 가다가, 중간쯤에서 못 올라가고 다시 용산까지 후퇴했다가 (다 같이 웃음) 또… 그러다가 25일에 영등포엘 갔어.

전. 23일에 서울에서 타가지고요? 걸어가는 게 더 빠르죠. (웃음)

유. 네. 25일인데, 크리스마스인데 눈이 왔어. 영등포에 있는데 전선으로 나가는 기차들이 자꾸 지나가요. 그런데 미군 기차가 옆에 와서 섰어. 미군들이 말이야, 초콜릿, 사탕! 그걸 막 던져주는 거야. 그래갖고 막 그거 받느라고… (웃음) 그래서 크리스마스 때 초콜릿도 먹고 그랬다고. 눈 오는데. 그리고 추풍령 넘어갈 때는 굴이란 말이에요. 굴속에서 올라가다 뒤로 나오고 (웃으며) 올라가다 뒤로 나오고. 그때는 겨울이라 추우니까 기관차에 하얗게 매달려서 갔어. 따뜻하니까 우리 작은형이 거길 매달려갖고. 그런데 굴에서 연기가 많이 나잖아요. (웃으며) 거기 있던 사람들이 다 떨어져갖고 그 다음 역까지 걸어온 거야. (다 같이 웃음) 그런 식으로 며칠 걸려 대구에 왔어요. 내렸는데 짐들이 밑에 다 있잖아. 짐을 꺼낼 길이 없는 거예요. 그래 우리가 다 내리고 우리 작은형이 그 기차를 타고 부산까지 갔어. 짐 찾느라고. (다 같이 웃음) 그것도 생각해보면 '야… 중학교 2학년 애를 피난길에 부산까지 혼자 보내는 게…' (다 같이 웃음)

최. 짐은 찾기는 했나요? 그래가지고?

유. 응, 찾았지. 그때 우리 부친이 부산으로 피난을 먼저 가셨어. 학교가 거기 있어갖고. 그래갖고 부산에 가서 짐 찾고 부친을 만나갖고. '참, 어린데도 그런 것들을 해냈구나' 그런 생각들을 해요.

전. 작은 형님은 지금 뭐하세요? 크게 성공하셨을 거 같은데요. (다 같이 웃음)

유. 그분이 지금 생존해있는데 의사예요. 순천향병원 원장을 하셨는데, 우리 큰형님도[15] 순천향병원 원장을 하고 작은형님도[16] 순천향병원 원장을 했어요. (웃음) 그런데 큰형님이 왜정시대 때, 그땐 (중학교가) 6년제 아니에요.

15. 유훈: 1978년부터 1980년까지 순천향병원 제3대 병원장 역임.
16. 유희: 1994년부터 1997년까지 순천향병원 제11대 병원장 역임.

5년 끝나고 검정시험을 봐갖고 고공[17] 건축과 시험을 보셨어. 그런데 떨어졌어. 졸업하고 의전으로 들어가셨어요. 우리 작은형님이 건축과에 지원했다가 떨어졌어. 그래갖고 세브란스를 무시험으로 들어갔어요. 그래서 날 보고 그랬다고. "야, 걸아. 너 떨어지면 삼형제가 병원 하자." (다 같이 웃음) 그게 훨씬 나은데 내가 붙었어.

전. 그럼 큰형님은 경성의전을 나오셨고요?

유. 경성의전을 나왔어요. 그래서 큰형님은 별로 동창이 없어요. 그때 경성의전을 나온 동창은 일본 사람들이 대부분이야. 우리 부친이 서중 교편을 잡았을 때 큰형님을 동중[18]으로 보냈어. 동중은 일본학교예요. 그래갖고 중고등학교, 대학교 동창이 없는 거야. 왜 동중을 보냈는지 모르겠는데, 내가 그 얘기를 들은 건데 큰형님이 동중 다닐 때 대대장이었대요. 일제시대 때 고등학교 대대장은 군대 지휘관같이 말을 타고 칼을 차고 호령을 했대. 또 야구를 해갖고 퍼스트 베이스맨(first baseman)이었다고. 그러니까 고등학교 때 일본 애들을 이끄는 그런 역할을 했었다고 그러더라고요. 그래서 해방된 다음에도 가끔 일본 동창들하고 연락이 있고 그래요. 큰형님은 보면 반일감정이 굉장히 많아. "일본 놈들", "일본 놈들" 그러는데, 가만 보면 일본 것을 굉장히 좋아해. (웃음) 일본음식 좋아하고. 그래서 '말하는 거 하고 체험하는 거 하고 좀 다른 거구나' 그런 생각을 하는데. 그러니까 혼자 일본 사람들 속에서 지낸 것 때문에 생각은 그런데 생활은 또 음식문화에 익숙해지니까 그런 거 같아요. 그래서 부친이 돌아가신 다음에 형님이 한동안 같이 살았는데, 부친이 일찍 돌아가셨거든요. 고등학교 3학년 때 돌아가셨는데요. {**전.** 58년…} 58년 12월. 술을 먹고 늦게 들어올 때 보면 일본 도시락, 이런 걸 사갖고 들어와. 그게 우리 이제 가족 얘기예요.

전. 네.

경기 중고등학교 시절

유. 아, 그래서 내가 고등학교 때, 그때 놀면서 조각반을 했어요. 중학교 2학년 때 미술 선생님이 김경승 선생[19]이라고 한국 조각계 대부가 있어. 이분이 미술시간에 조각하는 거를 가르쳐 줬는데 굉장히 재밌거든. 그래서

17. 경성고등공업학교: 서울대학교 공과대학의 전신.
18. 광주동중: 광주고등학교의 전신.
19. 김경승(金景承, 1915~1992): 조각가. 이화여자대학교와 홍익대학교 미술대학 교수 역임.

내가 조각반으로 들어갔어요. 중고등학교 때 조각반, 미술반이 있고. 두 개가 있었어요.

전. 중학생도 들어갈 수 있죠?

유. 그럼요. 중학교 3학년 때 조각반에 들어갔는데. 미술반은 우리 건축과하고 관계가 굉장히 많아요. 김종성[20] 선생도 미술반이었나, 김태수[21] 씨.

전. 김종성 선생은 신문반이라고 그랬죠?

최. 네. 영자신문.

전. 그렇죠. 영자신문.

유. 김태수, 우규승,[22] 김진균,[23] 전부 미술반이에요. 그런데 조각반은 좀 아웃사이더였어. 운영위원회에서 나온 돈을 미술반하고 한 패키지(package)를 나눠 써야 돼. (웃음) 그런데 항상 미술반이 센 거야. 조각반이 별 볼 일 없고. 그래갖고 조각반은 좀 아웃사이더였고 문제아들이 여기 많았어. 조각반에서 문제를 자꾸 일으키니까 박상옥 선생[24]이 미술 선생이었는데, 그 문제아들을 그래도 많이 돌봐주셨어. "야, 인마, 너 좀 이런 거까지는 하지 말아야 되지 않냐?" (웃으며) 그러면서. 조각반에 그때, 한용진[25] 씨라는 선배가 있었어. 미술대학에 다니던 분. 지금 뉴욕에 계신데 올림픽 선수촌에 그 석조 조각을 하신 분이라고.

전. 선수촌에요?

유. 응. 이분은 고등학교 때 학도병으로 전쟁에 나갔다가 돌아와서 졸업을 몇 년 늦게 하신 분이에요. 키가 크고 아주 멋쟁이였어. 우리보다 4년 선배인데 나이로는 한 여섯 살 위에 있는 분. 그 동생하고 한용진 씨가 고등학교를 같이 나오고, 두 분 다 미술대학으로 가셨는데, 이분이 우리 조각반을 도와주셨다고. 그런데 영향을 무지하게 받은 거예요, 우리가. 와 갖고 담배도 피우고 술도 마시고. (웃음) 그리고 이렇게 미술사 얘기해주는 걸 들으면 아주 신비하고 그랬는데. 그 분이 미술을 하는 부분에 영향을 주고 그래갖고. 그래서 미술대학을 가고 싶었던 거예요. 대학교 갈 때, 사실은 집에서 "너 뭐, 어디 가라" 그런 얘기도 한마디도 안 했어. '어디를 가냐' 궁리를 하는데 건축과는, 이건 내가

20. 김종성(金鍾星, 1935~): 건축가. 서울건축종합건축사사무소 명예회장.

21. 김태수(金泰修, 1936~): 건축가. 1970년부터 미국 하트퍼드(Hartford)에서 TSKP STUDIO 운영 중.

22. 우규승(禹圭昇, 1941~): 건축가. 1978년부터 미국 보스턴(Boston)에서 Kyu Sung Woo Architects 운영 중.

23. 김진균(金震均, 1945~): 서울대학교 건축학과 명예교수.

24. 박상옥(朴商玉, 1915~1968): 일본 동경제국미술학교 졸업. 서울교육대학교 교수 역임.

25. 한용진(韓鏞進, 1934~2019): 조각가. 현재 <1988올림픽 선수촌> 내에 '서울올림픽 헌정작품'이 설치되어 있다.

나중에 생각을 한 건데, '내가 왜 건축과 갔지?' 하고 생각을 하니까 학교 다닐 때 미술대학을 가고 싶은데 거기 가면 가난하게 살 거 같고. 건축과에 가면 돈을 빨리 벌 거 같은 생각이 들었다고. 집을 지어갖고. 그래서 삼십까지 내가 떼돈을 벌어서 (웃음) 그 다음에는 조각만 하면서 아주 해피하게 살겠다. (웃음) 그러고 건축과엘 간 거예요. 들어갔는데 깜빡 잊어버린 거야. 내가 여기 왜 왔는지. (다 같이 웃음) 완전히 잊어버린 거예요. 나중에 고등학교 앨범을 보니까 건축반이라는 게 있더라고. 그런 게 있는지도 몰랐는데.

전. 선생님, 당시에 있었다고요?

유. 네. 그래갖고 사진도 찍고 그 앨범에 넣고 그랬더라고.

전. 누구예요? 구성원은?

유. 셋이 있었는데 우규승이 하고, 울산대학의 임충신[26]! 둘이 사진에 있던 것은 기억이 나요. '건축반' 그래가지고.

전. '건축반'이라고 그래서.

조. 우규승 선생님은 아까 미술반도 하셨다고 했었는데요.

유. 어, 미술반하고 또 건축반.

최. 앨범이 있으신가요?

유. 앨범이 없어졌어요. 미국에 있을 때 그게 없어졌는데, 아마 집

26. 임충신(林忠伸, 1940~): 현재 울산대학교 건축학과 명예교수.

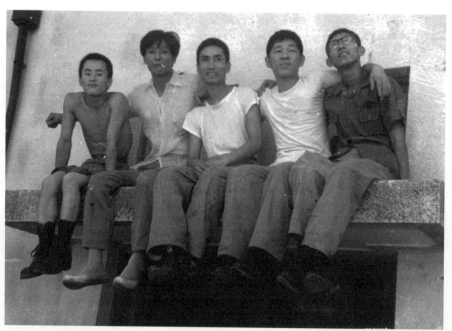

중고등학교 때 같이 여행했던 학우들. 좌측부터 원동혁, 한용진, 장병조, 구술자, 이강우 (유걸 제공)

어딘가에 있을지도 몰라요. 건축과는 그렇게 갔고. 내가 중학교에 들어갔을 때도 피난을 가서 중학교를 들어갔는데, 중학교 입학원서를 내야 되잖아요. 그랬더니 부친이 경동중학교를 가라고 그래서 경동중학교에 입학원서를 썼어요. 수복을 해서 서울 가면 성북동 집에서 제일 가까운 게 경동중학교에요. (웃음) 거길 가라고 해갖고 썼는데 우리 담임선생님이 경기중학으로 바꿨어. 집에서 이렇게 무관심한 거예요. 중학교도 그렇고, 대학교도 그렇고. 상당히 엑시덴탈(accidental)한 거가 많은 거 같아. 그 다음에도 그런 케이스(case)들이 많아요. 계획해서 뭐를 한 것보다는 엑시덴탈하게.

전. 피난 생활은 대구에서 하셨던 거예요? 중학교 입시도 대구에서 보신 거고요.

유. 네. 대구로 피난 갔을 때 중학교를 들어갔는데 그 중학교는 '대구피난연합중고등학교'였어요. 모든 중고등학교가 모여서 있었다고. 우리 부친이 거기 교장 선생님이었어요. 그래갖고 내가 학교 다닐 때 무지무지하게 공부를 잘했어. {**전.** 피난학교에서요.} 공부를 하나도 열심히 하고 그런 건 없어요. 그런데 성적이 무지하게 좋은 거예요. 그래갖고 1학년을 거기서 끝냈는데 거의 만점이야. 전교에서 1등을 했어, 내가. 그러니까 "야, 교장 선생님 아들이니까 공부를 잘한다"고 생각을 했는데 나는 정말 공부한 생각이 안 나요. 늘 놀던 생각만 나는데. 그러고 서울로 와갖고는 부친이 농업학교로 다니게 돼서 우리가 관사로 들어갔어. 지금 서울시립대학 캠퍼스, 바로 그곳. 여기 농업학교에는 목장도 있고 과수원, 논, 밭이 있고, 완전히 시골이었다고. 수복을 했는데도 학교를 가라고 그러지 않는 거야. 그래갖고 거기서 2학년 봄 학기를 놀았어요, 내내.

전. 54년 같은데….

유. 54년이에요. 그래갖고 반년동안 신나게 놀았거든요. 거기 농업학교에 연못이 있어요. 그 연못에서 수영을 배웠어요. 새까맣게 타갖고 놀았는데. 2학기가 돼서 "학교에 가자"고 해서 등록을 했어. 학교를 들어가자마자 시험을 보는데 이게 뭐 모르겠는 거야. (웃음) 그래갖고 학기가 끝나고 성적표가 나왔는데 78점인가 그래요, 학점이. 정말 큰일 났더라고. 그거를 갖고 가서 집에서 보여드렸더니 "너, 공부 좀 더 해야 되겠구나" (웃음) 그러고 끝. 그런데 그때 내가 얼마나 기분이 좋은지, 78점부터 100점사이가 많잖아요. '내가 아무리 놀아도 그거보다는 더 할 수 있겠다' (웃음) 그래갖고 굉장히 좋았는데. 중학교 2학년 때였는데 그 연합학교에 있던 선생님이 경기중학교로 온 거예요, 영어 선생이. 이 양반이 한번은 영어 시험을 봤는데 나를 불러갖고 "자식아, 너희 아버지 좀 생각해라." (웃음) 그러면서… 그분한테 따귀를 맞고 그런 적이 있어요.

그때는 공부 시간에 선생님들이 잘 팼다고, 학생들을. 내 성적에 대해서 유일하게 관심을 보인 분이에요. 그래서 얻어맞은 적은 있지만 1학년 때 그거가 계속 됐으면 상당한 부담감을 느꼈을 텐데 (웃음) 고거 끝내고 그냥 싹 없어져갖고. 그래서 이제 조각하고 놀고 잘 지낸 거죠.

최. 형님들도 다 건축과를 쓰셨던 걸 보면 뭔가 영향이 있으셨을 텐데요. 집안 분위기라든지….

유. 왜 그러셨는지 모르겠는데 내가 보기에는 부친이 의과대학을 가라고 했을 거 같아. 우리 부친 친구 분 중에 의사가 있었는데 돈을 엄청 번 양반이 있어. 성함은 지금 기억이 안 나는데 유명한 의사였어요, 그때. 해방 전후로 해서 유명한 배우가 있어요. 복혜숙[27]이라고. 이 의사 분은 그 연예인하고 같이 노는 클래스예요. 그러니까 우리 부친이 "의사를 하는 게 낫겠구나" (웃음) 그렇게 생각한 것 같아.

최. 아버님께서 직접 집도 두 채 지으셨다고 그러셨잖아요. 그런데 그

27. 복혜숙(卜惠淑, 1904~1982): 일제강점기와 한국의 영화배우 겸 탤런트.

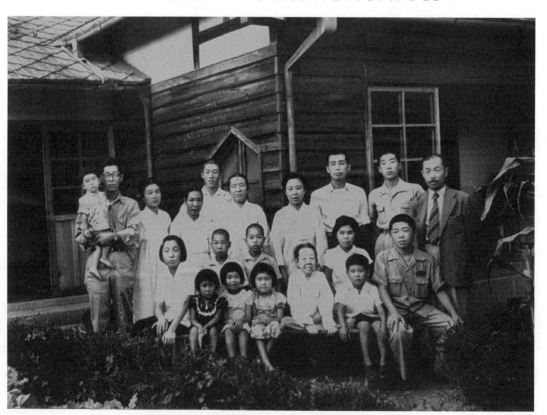

경성공립농업학교 관사에서의 가족사진. 맨 오른쪽 뒷줄에 구술자의 부친, 아랫줄에 구술자 (유걸 제공)

집에서 직접 사셨던 건 아니고.

유. '그 집 좀 가져봤으면 좋았을 텐데' 그 집에서 사셨다는 말은 들어보지 못했어요. 큰누님은 그 집을 기억하고 가끔 얘기를 했어요.

조. 선생님, 태어나시기 전에 지으신 집도 있는 거죠?

유. 그럴 거예요. 서울에 있을 때 지으신 거니까. 다 내가 나오기 전이에요.

전. 그런 상황에서 중학교 2학년 때부터 친구들이랑 여행도 많이 다니고 조각반에 가서 말썽도 피우셨고요?

유. 고등학교 1학년 때 조각반에서 누드모델을 썼어요, 모델이 다 그렇진 않을 텐데, 나는 인체가 굉장히 아름답다고 늘 생각을 했거든요. 미술전집에 보면 비너스 이런 거를 늘 보니까. 여자분 모델인데 그때 실망을 했어요. (다 같이 웃음) 너무 아름답지 않은 거야. 그런데 하여간에 모델을 쓴다고 그러니까, (웃으며) 학생들이 조각반에 들어오려고. 그래갖고 조각실 유리창을 전부 종이로 막았어요. 그리고 조각반 문을 열면 교장 선생님 관사 앞마당이야. 그때 김원규 씨가 교장이었는데 김원규 씨 딸이 있어요. 그 딸이 우리하고 같은 학년이야. 그래서 그 딸이 학교에서 돌아올 시간쯤 되면 그 마당 쪽으로 (유리창을) 다 열고 (웃으며) 웃통을 벗고 창문에 다들 앉아갖고… 그 여학생이 집을 못 들어오는 거예요. 몇 번 그러다가 미술반 선생님한테 불려가갖고 "니들 좀 너무 그러지 말아라" 그러고.

조. 그 교장 선생님 딸은 여고 다녔나보죠?

유. 경기고녀 다니던 분이에요. 우리하고 같은 학년.

전. 김원[28] 선생님이 조각반이라고 그러지 않았어요?

유. 김원 씨도 조각반이었다고.

전. 건축하시던 분은 그렇게 두 분 정도인가요? 미술반은 정말 많으시던데요. 예전에 안영배[29] 선생님도 미술반이라고 그랬죠?

유. 아, 안영배 선생도?

전. 정말 미술반 뿌리가 깊은데 조각반은 신생, 신생조직이네요. (웃음)

유. 신생조직이고 그 다음에 얼마큼 연속이 됐는지도 모르겠어요. 조각반이 화동교사 남쪽별관에 있다가 풀장 옆으로 옮겼어요. 그런데 조각반에 담배 피우는 애들이 와서 담배들을 많이 피웠어. 그리고 조각은 흙으로 이렇게 하잖아요. 그러니까 흙으로 하면 씻느라고. 쫙 풀장으로 뛰어 들어가서, (웃으며)

28. 김원(金洹, 1943~): 1965년부터 1969년까지 김수근건축연구소에 근무 후 1970년에 고한산방 설립. 현재 건축환경연구소 광장 대표.

29. 안영배(安瑛培, , 1932~): 건축가이자 교육자. 1968년 <여의도 국회의사당> 설계에 참여했고, 서울대학교, 경희대학교, 서울시립대학교에서 교육했다.

그 속에서. 수영반 담임선생님이 뭐라고 하니까, 미술반 선생한테 불려가갖고 혼나고.

전. 중학에서 고등학교 올라갈 때 시험을 보긴 하셨어요?

유. 네. 시험을 봤는데. 그 시험을 볼 때 얘기가 있는데. 같이 조각반을 하던 친구가 있었는데 정말 원숙한 친구가 있었어요. 정말 조숙한 친구예요. 그리고 중학교 2학년 때 덩치가 제일 좋았어요. (어깨를 펴며) 막 이러고. 그런데 이 친구가 친일파 아들이에요. 그걸 내가 몰랐는데 얼마 전에, 한 달쯤 됐나? 신문에 났더라고요. 친구 부친이 '친일파' 그래갖고. 서울역 앞 양동에 집이 있었는데 그때 양동은 불량 동네였어요. 그 근처 땅을 거의 다 이 친구네 집이 갖고 있었다고. 그 친구가 "야, 우리 모여서 같이 시험공부하면 어때?", "아~ 굿 아이디어!" 그러고 갔어요. 그랬더니 이 친구가 매일 저녁 이상한 얘기를 하는 거야. (웃음) 두 가지 질문이 아직도 생각이 나는데. "너 꿈을 흑백으로 꾸냐, 천연색으로 꾸냐?" 난 생각도 안 해본 거를. 그런 걸 질문하는 친구예요. "A 자가 빨갛게 보이냐, 파랗게 보이냐?" 그런데 그 친구의 작은형님이 우리 고등학교

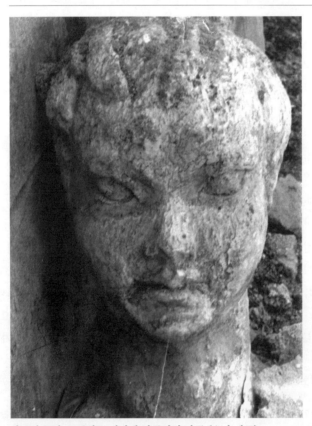

친구의 두상. 고등학교 시절에 만들었던 작품 (유걸 제공)

4년 정도 선배인데 자살을 했어. 학교 다니는 시점에. 그래서 학교 선생님들이 이 친구를 알아요. 아무개 동생이라고. 공부는 안 하고 매일 저녁 그런 얘기를 하고. 담배를 피워갖고 우리가 그때 쓰던 Q잉크. 브랜드네임이 Q잉크인데, 두 병이 전부 담뱃재로 꽉 찬. 그러니까 매일 앉아서 담배 피우고 영화 얘기를 하고. 난 아는 영화배우도 없었는데. 그런 식으로 한 달을 보냈어요. 그러고는 입학시험 날 지각을 했어. 그런데 마침 이 친구의 이복형이 고등학교 1년 선배인데 그때 규율 부장이었어요. 그래갖고 문에서 지키고 있다가 이 친구가 지각을 하니까 집어넣어 줘서 시험을 봤다고. 한 달만 더 했으면 이제 떨어질 뻔한 거예요. 그 친구가 같이 조각반을 했는데 졸업하고 난 다음에 자기 부친의 흉상을 하나 만들었으면 좋겠대. 성남중학교를… 만든 분이에요.[30] 원윤수인가, 그래. 그 양반이 돈을 되게 많이 번 거예요. 그래갖고 일본군에 제로전투기(Zero Fighter)도 하나 사갖고 헌납하고 그랬대. 친일파로 이렇게 불린 거는 확실한 것 같아. 내가 그 흉상을 만들었거든요. 그 흉상이 성남고등학교, 사진에 나왔더라고요. 친일파의 흉상이. 내가 만든 건데.

전. 기자한테 알려줘야겠네요, 작가를. (다 같이 웃음)

유. 내 친구의 형님이 그때 성남학교 이사라서 얘기를 해갖고 그걸 만들었는데. (웃음) '야… 친일파가 이렇게 가깝게 있구나' 그랬는데. 그때 그렇게 돈을 벌려면 친일 했겠지, 뭐 쉽게 됐겠어요? 원윤수, 맞아. 내가 이렇게 가만히 생각을 해보면 히스토리(history) 같아. 내 또래의 사람들이 옛날얘기를 들어보면 다들 그런 거 같아요. 히스토리일 거 같아. 내가 고등학교 3학년 때 같은 반에 있던 친구가 경인미술관 있죠? 그 집에서 살던 친구야. 관훈동 33번지. 번지도 기억이나. 그 집이 어마어마하게 부잣집이었어요. 그래갖고 명동에 명동극장에서부터 쫙… 그 집 땅이었다고. 관훈동 33번지가 전부 자기 집이었는데. 학교가 끝나면 내려오다가 꼭 그 집으로 가. 그럼 그 집에 가서 담배를 피워요. 양담배가 그때는 굉장히 귀할 때야. 필립모리스(Philip Morris). 학교 끝나고 이렇게 내려오다 보면 풍문고녀 대문 앞에 구멍가게가 있었어. 그 집에 가면 필립모리스가 있어요. 그럼 그걸 사갖고 내려와서 관훈동에 들러갖고 그것들을 다 없어질 때까지 피우고, (웃음) 집으로 가는 거예요. 그래서 언제는 집에서 내가 담배 피우는 걸 모를 줄 알고 있는데, 우리 고등학교 졸업하고 대학교 들어가자마자, 한번은 가족이 이렇게 모여 있는데 형님이 들어왔어.

30. 성남고등보통학교는 1938년에 김석원, 원윤수가 설립했다. 1940년에 현재의 대방동 신축 교사를 낙성했으며, 1954년 김석원이 이사장 겸 학교장으로 취임했다. 원윤수(元胤洙, 1887~1940)는 남대문에서 잡화상으로 시작하여 광산기업가로 성장했고, 김석원(金錫源, 1893~1978)은 일본군 출신의 군인이었다.

담배를 탁 꺼내갖고 "야, 이거 피워" 그러면서 던졌는데 어중간하게 왔어요. (다 같이 웃음) 그런데 나한테 온 건지, 형인지… 애매하게 와서 이거 집지도 못하고 그러는데 "야, 다 알아, 인마" 그래서 '다 알고 있구나' 그랬다고. 집에 오기 전에 친구 집에 가서 다 피웠는데, 그 댁 부친이 또 우리 부친하고 고등학교 동기예요. 그래갖고 내가 건축과를 들어가서 나와 갖고 제일 먼저 한 프로젝트가 그 댁 프로젝트야. 그런데 그 프로젝트가 뭐냐면, 윈드밀(windmill) 있죠? 풍차! 풍차도면을 이분이 갖고 있는 거예요. 청사진이. (웃으며) 원도를 만들어달래. 그분이 왜 그걸, 도면을 만들라고 그랬는지 참 궁금한데. 건축과 나와 갖고 제일 먼저 한 게 풍차도면….

조. 돈 받고 하신 거예요?

유. 그럼요. 용돈 좀 받고. 그런데 그 집이 아주 우리 소굴이었는데 한옥에 애들이 놀러가도 굉장히 좋은 게 본채가 있고 이렇게 밖에 있잖아요. 밖에서 이렇게 딱딱 두들기면 문 열고 들어가면, 부모들하고 이렇게 거리가 있어요. 게다가 고 방 옆이 부엌이야, 바로. 먹을 것도 있어. (웃음) 그 집에 그렇게 자주 갔는데 그게 나중에 없어지고 경인미술관이 됐는데, 그 집에 가서 보니까 참 안됐더라고. 이렇게 '사람이 살던 덴데 이런 식으로 바뀌는구나' 참 안됐더라고. 그런데 그 집에 들어가면 그 마당 한가운데 목련이 큰 게 하나 있었거든요. 그때는 목련이 서울에 얼마 없었어. 그래서 이 친구가 대학교 나온 다음에 키스트(KIST)에 들어가 갖고 호주에 유학을 갔어요. 그래서 "마당에 핀 목련 꽃 생각이 난다" 그러면서 편지를 한 기억이 있어요. 그런데 요즘 목련이 그냥 사방에 있잖아요. 그거 아주 세상이 바뀐 거 같아. 그 친구도 벌써 죽었고, 원윤수 아들도 죽었고….

전. 경인미술관에 사셨다는 분은 성함이 어떻게 돼요?

유. 이문승. 이문승 그 친구는 또 웃기는 친구예요. 호주에 유학을 갔는데 공대 금속과를 나왔거든요, 그때 키스트… 초대 소장님이었어요. 최형… 최형섭[31]. 최형섭 씨가 얘를 키스트로 불러갖고 호주에 보낸 거예요. 그런데 호주에 가서는 공부는 안 하고, 집에 돈이 있으니까 "자동차를 하나 사라" 그래갖고 돈을 줬는데, 이 친구가 이 돈을 갖고 댄스 학원엘 간 거야. (웃음) 그래갖고 댄스를 무지하게 잘해요. 그러니까 스포츠 댄스, 학원에서 배우는 거 있죠? 이건 우리가 그냥 하는 거하고 품격이 달랐어요. 나중에 부친이 돌아가시니까 돌아왔는데, 그 부인이 보니까 구두 뒤축이 자꾸 닳더래. (웃음) 알아보니까 춤을 하도 춰갖고. 그런데

31. 최형섭(崔亨燮, 1920~2004): 공학자 겸 과학자. 1966년부터 1971년까지 한국과학기술연구소 소장 역임.

그때는 춤을 출 파트너가 없는 거야. 그래서 이대 체육과 학생들 중에 잘 추는, 춤추는 애들을 교습을 해갖고 같이 추고 그랬다고. 춤을 무지하게 잘 췄어요, 그 친구가. 그런데 부친이 돌아가시니까 빨리 왔는데 재산 많은 집, 가족이라는 게 참 웃기데요. 이 친구가 자기 집 재산에 대해서 관심을 갖고 하다가 그걸 다 날렸어. 이 친구가 한국에서 '1억불 수출'의 1호예요. 아무거나 다 사갖고 수출을 해갖고 손해도 엄청 보면서… 그렇게 70년대에 그러다가 재산을 다 날린 거에요. 재산을 다 날리고 뉴욕으로 도망갔어. 이 친구가 늘 그래요. 자기는 세금은 떼어먹었지만 빚쟁이 돈은 다 줬대. 뉴욕에서 고생고생하면서 재기를 했는데 그 친구가 그러더라고. 자기가 문중에서 큰일을 했대. "뭔 일을 했냐" 그랬더니 자기가 문중에 있는 사람들을 다 일을 하게 만들었어. (웃음) 그전에는 하도 재산을 쳐다보는 사람들이 많아갖고. 그 집이 그랬어요. 경인미술관으로 이렇게 사랑채하고 별채까지 'ㄴ자'로 쫙 집이 있는데 항상 바글바글 해. 이게 친척들인데 뭐 좀 하나 뜯어갈 거 없나 하고 그렇게 바라고 그랬대. 그런데 자기가 싹 없애고 나니까 다들 열심히 일한대, 지금은. (웃음) 자기가 문중에 큰일을 했다고. 내가 그 얘기를 상당히 의미 있게 생각하는데, 유산 있잖아요, 유산. 그게 재정적인 유산이나 문화적인 유산도 마찬가지인 것 같아. 이게 좋게 작용할 수도 있지만, 나쁘게 작용할 수도 있는 거야. 의존하는 것으로. 그렇게 유산에 의존하는 문제에 대해서 그 친구 얘길 가끔 하는데, 그걸 그냥 다 날려먹고….

　　전. 왜 선생님이 스스로를 가난하다고 여기셨는지 알 거 같네요. {최. 상대적으로요.} 친우관계에 문제가 있었던 거예요. (다 같이 웃음) 교장 선생님을 하는 가난한 우리 집.

　　유. 우리가 피난 가서 살고 그럴 땐 그런 친구들이 없었어요.

　　전. 조각 작품 하신 것은 아까 말씀하신 그 작품 하난가요?

　　유. 아니야, 제가 그 사진들이 있어요. 전신 좌상을 실물 크기로 만든 것이 있었는데 그것이 우리 졸업앨범에 있어요. 학교(현재 정독도서관) 입구 홀에 놓여 있었는데….

　　전. 그러니까 학생 때 말고 돈 받고 하신 경우는요.

　　유. 아, 아. 돈 받고 한 건 없어요. 그럼요. 학교 다닐 때 했던 것들이지. 그때는 만들었잖아요. 아까 얘기한 한용진 선배라는 분은 형제가 미술대학을 나왔는데 둘 다 이렇게 키가 크고 미남이야. 동생 한용승이라는 분은 정말 미남이었어. 그런데 그 부인이 미스코리아야. 그런데 이분이 나중에 자살을 했는데, 이분이 공군으로 들어가서 뭘 했냐면 북한에 첩자 보내는 거 있잖아요. 그거를 했어. 우리가 학교 다닐 때 이 두 분이 남산에서 살았는데 그 집에 놀러 가면 이렇게 석고로 조각한 것들 있잖아요. 그런 것들을 집 주위에 갖다

났는데, 비가 오면 처마에서 물이 떨어지잖아요. 그러면 석고에 물이 떨어지면 침식되잖아. 이게 침식을 해서 아주 고색창연하게 보여. 그걸 보면 너무 멋있더라고요. 그리고 두 양반이 그 속에 앉아서 담배를 피우면서, 한 모금 빨고 슥 주면 또 형이 한 모금 빨고 싹 주고. (웃음) 서로. 그걸 보면 아주 영화의 한 장면 같아. '저런 생활을 하면 참 멋지겠다' 그런 생각도 하고 그랬죠.

　　최. 아버님은 교직에 계실 동안은 작품 활동은 집에서 전혀 안 하셨나요?

　　유. 안 하셨어요.

　　전. 광주에선 좀 하셨다고 그러셨잖아요.

　　유. 거기서는 하셨어요. 철원의 한탄강 계곡에서 많이 그리셨다고 하더라고요.

　　전. 그러니까 그때는 아직 교장 선생님이 아니셨던 건가요? 철원부터 교장 선생님을 하신 거예요?

졸업앨범에 실린 조각반의 사진. 사진에 실린 조각은 구술자가 고등학교 1학 때 만든 작품으로 교사 로비에 전시됐었다. (유걸 제공)

유. 그렇죠. 철원에서부터. 부친이 서중에 계실 때 학교를 다닌 분인데 보도사진을 해서 유명한 분이 있었어요. 그분이 우리 부친을 끔찍이 생각하고 따라다녔다고요. 그게 왜 그러냐 하면, 광주에서 학생운동 이런 게 많았잖아요. 학생운동을 하는 거에 어떻게 연루가 돼갖고 이 분이 정학을 당하게 됐대요. 자기가 교무회의 하는 걸 훔쳐들었는데 우리 부친이 굉장히 자기를 옹호해주는 얘기를 많이 하셨대요. 그래갖고 그것 때문에 평생 은인으로 생각을 한다고 그래서, 나중에 서울에 온 다음에도 자주 찾아오고 그랬어요. 그래서 우리 모친이 "그분이 (아버지의) 광주에 대한 걸 좀 알지 모른다", "그림을 어떻게 수소문할 수 있는지 모르겠다" 그런 얘기를 하신 적이 있어서 내가 그 양반을 또 한 번 만난 적도 있어요. 광주에서 전남대학에 들린 적이 한번 있는데 이 분이 사용하던 사진기를 전시한 방이 하나 있더라고요.

전. 그러면 실물은 안 갖고 계시지만 사진은 있으세요? 어떤 풍으로 그리셨는지?

유. 내가 사진을 두 갤 봤는데. 26년 「선전(鮮展)도록」[32]에, 선전에 출품하신 게 있더라고. 28년에 출품하신 게 하나 있고. 28인가, 이상(김해경)도 그때 출품한 것이 있더라고. 28년. 이상하고 같은 해에. 거기에 유형목 그림이 하나 있어.

전. 우에노 미술학교라고 하는 게 지금 동경예대 아닌가요?

유. 그럴 거예요, 아마. '학교 아카이브에는 학생들 건 안 갖고 있나' 그런 생각도 들더라고.

전. 동경예대는 전통적으로 졸업 작품으로 자기 자화상 그리는 게 있는데 그걸 다 가지고 있다는데….

유. 그래서 내가 일본 한번 가면 학교에 들러서 한번 물어보고 싶은 생각도 있다고. 20년대… 초일 거예요, 아마. 3.1운동 때 고등학교를 다니셨으니까. 가끔 만세운동 하시던 얘기도 하셨으니까.

전. 자, 그렇게 해서 대체로 고등학교 시절까지 말씀이 지금 된 셈이죠. 이어서 대학 말씀을 들었으면 좋겠는데, 우리가 시간이 어떻게 되죠? {**조.** 지금 6시네요.} 좀 더… 선생님, 괜찮으시죠? 조금 더 괜찮으시겠어요?

유. 이런 식으로 이야기하면 되는 거예요?

전. 네.

32. '조선미술전람회'의 도록.

최. 그전에 질문 조금 드리면, 성장기에 이사도 꽤 다니셨을 거 같은데요, 그중에서 특히 건축적으로 기억이 남는 그런 집도 있으셨나요?

유. 이사는 많이 다녔죠. 그게 건축적으로 기억에 많이 남죠. 우리 이사 간 집이 대개 적산가옥 비슷하게. 청량리, 시립대의 그 집. 그 집도 전쟁 끝나고 수복해서 들어갔을 때 쓸 만한 방이 없었어요. 건물은 있는데 내부에 방은 다 폐허가 됐어. 우리가 들어가서 마감을 하면서 살았다고. 일본 목조주택을 보면 이렇게 베이 윈도우(bay window)가 있고 그 밑에 이렇게 서랍 있고, 그런 거 있잖아요. 그리고 그 집에서 나와서 내가 대학교 있을 때는 답십리에 있었거든요. 고등학교 때도 답십리에 있었지. 그런데 그 집도 이층집인데 양옥이었어요. 이게 또 내부는 다 망가져서 내부 마감을 하면서 들어가서 살았고, 우리 부친이 거기서 돌아가셨는데 돌아가신 날도 하루 종일 일하시다가 돌아가셨어요. 일하시다가 저녁때 이렇게 반주 한잔 드시다가 돌아가셨는데. 집에 관심이 많으셨던 거 같아. 방이 네 개인데 두 개를 마감을 해서 쓰잖아요. 그럼 난 마감 안 된 방으로 들어갔다고. 그래갖고 들어가서 내가 하나하나 이렇게 고치며 살았다고.

최. 혼자 쓰셨나요?

유. 그럼요. 난 같이 쓰는 거 참 싫어해. (웃음) 답십리에 갔을 때도 못 쓰는 2층 방을 쓰도록 만들어놓고 살다가 작은형한테 뺏겼는데… (웃음) 그거 뺏기고 쓰지 못하고 있는 응접실로 내가 나와서 살았다고요. 응접실 방이 오각형 비슷했는데, 이게 마감이 안 된 방이니까 어마어마하게 추워요. 저녁때 뜨거운 숭늉을 먹다 놔두고 자면 아침에 얼음덩어리가 되어 있어요.

전. 답십리 집은 관사가 아니었던 거죠?

유. 그거는 관사가 아니고, 관사에서 살다가 학교를 떠나시니까 집을 사갖고 나왔죠.

전. 아, 학교를 떠나셨어요?

유. 네. 청량리에 계시다가 그 다음에 포천을 갔어요. 돌아가시기 전, 1년 포천에서 교편을 잡으셨어.

전. 그게 마지막. 그래서 관사에서 나와서, 답십리에 일반 집을 하나 사신 거예요?

유. 그렇죠. 이층집인데 답십리 집이 양옥이야. 그 집에서 살면서 친구들한테 편지가 오잖아요. 한번은 편지가 오는데 '답십리. 유걸' 그렇게 편지가 왔어. (다 같이 웃음)

조. 그러면 그냥 와요?

전. '남대문의 김서방' 이렇듯이. 그땐 배달이 됐단 말씀이시잖아요.

유. 예, 그때 우편배달부들은 그 동네를 하도 자주 다니니까 다 아는 거예요. (답십리 집 스케치)

전. 평면에 조각을… (웃음) 처음부터 조각을.

유. 집인데 계단 올라가면 여기 현관… 있고, 여기 응접실이 있고, 쭉 들어가면 이 뒤에 방이 있고, 요게 방이고. 2층에 올라가면 내 방, 여기 방. 이런 집이에요.

전. 응접실은 어디에요?

유. 여기.

전. 고게 응접실이군요.

유. 어, 여기가 아주 방이 예뻤다고.

전. 구조는 벽돌, 벽돌조예요?

유. 목조.

전. 목조였어요? 목조인데 이렇게 2층으로 올렸네요.

유. 응, 우리가 살던 집은 대개 다 목조였어요. 요게 이렇게 답십리 들어가는데 고개 넘어 들어오면 이렇게, 로터리 비슷하게 되는 데에….

전. 그럼 이것도 내내 저기에요? 짓기는 일제 때 지은 집이에요? 그럼 오오카베(大壁) 집이겠네요.

유. 네, 그럴 거예요.

전. 이렇게 졸대 넣고 합판 대가지고 위에다 뿜칠 한다든지.

유. 음. 졸대가 아니고 그때는 수수 같은 거를 엮어갖고….

전. 많이 춥죠. 그런 집들이.

유. 이 방이 되게 추웠어요. 이게 밑에 크롤 스페이스(crawl space) 같은 게 있었거든. 떠 있는 거예요. 이거에.

조. 그 밑에 단열도 안 되고 그러니까 춥죠.

유. 응. 그런데 자동차가 이렇게 내려오고 이렇게 올라가고 그러면, 밤에 헤드라이트를 비추잖아요. 불이 확 돌아가고 그랬다고.

최. 시기적으론 50년대 후반에서 60년대까지 사셨던 건가요?

유. 그렇죠. 50년대 후반에서 육십… 내가 결혼할 때까지, 여기 있을 때 결혼을 했을 거예요, 아마.

전. 고등학교 시절과 대학교, 졸업한 후까지를 다 여기서 사셨네요.

유. 부친이 내가 고등학교 3학년 때, 12월에 돌아가셨거든요. 내가 3월에 시험을 보잖아요. 대학 입학시험이. 그래서 그때 3학년은 겨울방학도 없이 계속 공부를 했다고요. 내가 1월에 학교를 안 다녔어. 부친이 돌아가셔갖고. 그런데

누가 학교 가란 얘기도 안 하고… (웃음) 또 갈 생각도 안 하고.

전. 불이 나도 공부하실 분이니까요.

유. (웃으며) 불이 나도 공부할 사람이야. 그래갖고 대학교도 아슬아슬하게 들어간 거 같아.

최. 그리고 중고등학교 시절에 취미는 따로 없으셨나요? 음악이라든지.

유. 음악은… 내가 고등학교 들어가서는 합창반에 들어가서 합창도 많이 했어요. 크리스마스 때 안국동에 있는 교회에 가서 노래하던 기억이 있어요. 1학년 때에는 종로3가 탑골공원 옆에 '르네상스'라는 데가 있었어요. 클래식 음악을 하는 살롱. 거기 또 가서 살았다고. 그게 한용진 씨라는 양반이 거기를 데려가는 거야. (웃음) 그래서 그때 '르네상스'에 가서 음악을 듣고. 그때 USIS. 지금 시청 별관같이 되어 있어요. <반도호텔>[33] 맞은편에 있었는데, 거기서 고전음악 강좌가 있었어요. 주로 교향곡에 대한 강좌인데 그걸 한 달에 한 번 했었나, 그래요. 거기도 열심히 나갔던 기억이 있어요. 그런데 윤승중 씨도 거길 나왔었다고 그러더라고요. {**전.** 네, 네. 열심히 나가신 모양이더라고요.} '야… 그때 봤을지도 모르겠는데' 그러고.

중학교 때하고 고등학교 때 우리 뒤에 있는 친구들이 소설을 많이 봤어. 그래서 그때 『개선문』이라는 걸 봤는데 중학교 다니고 그럴 때는 그런 소설을 보고 아는 척을 하면 그걸 못 읽은 친구들이 상당히 아주… (웃음) 두려워하는, 그런 걸 보이고 그랬거든요. 그때 소설들을 굉장히 많이 봤어. 카뮈(Albert Camus)가 유명하다고 그러면 또 그걸 보고. 음악이나 미술도 그렇지만 나는 소설을 보는 게 굉장히 중요하다고 생각을 해요. 자라는 애들한텐 고전문학이 굉장히 중요하다고 생각하는 게, 이게 완전히 상상속이에요. 이게 머리로 그리잖아. 내가 고등학교하고 대학교 때는 영화를 보기 시작하는데, 유명한 문학작품을 영화로 만드는 게 많잖아요. 그거 보면 대개 실망해. 내 머리 속에 있는 거는 그거보다 훨씬 좋았는데. 굉장히 실망하는 경우들이 많아요. 그래서 그런 비주얼라이즈(visualize)하는 트레이닝을 많이 해주는 거 같아, 문학이. 그래서 학생들이, 특히 중, 고등학교 학생들이 소설 많이 보는 게 난 굉장히 중요하다고 생각해요. 그래서 우리 친구들이 소설을 많이 봤어요.

최. 말씀 들어보면 요즘과는 전혀 다른 세상처럼 느껴져 가지고요. 요즘 애들 공부하는 거하고 전혀 다르게 낭만도 많았던 것 같고요.

유. 낭만적으로 생각해본 적은 없는데. 선생님 골탕 먹이는 거, (웃음) 또

33. 1936년 소공동에 세워진 지상 8층의 호텔. 1974년에 철거되고 현재는 롯데호텔이 자리하고 있다.

무슨 일 꾸미는 거, 이런 거 때문에 아주 익사이팅하고 그랬었죠. 그땐 친구들도 다 아주 일사불란하게 선생님들 골탕 먹이고 그러잖아요. 잘못 걸리면 혼나기도 하는데. 우리 대학교도 사실은 그랬거든요. 학교 다닐 때 배운 게 없어. 이광노[34] 선생님은 휴강을 아주 많이 하셨다고. 그래갖고 반은 휴강이야. 그리고 공부도 뭐 한 게 없는 거 같아. 내가 나중에 그런 얘길 가끔 하는데 "제대로 배울게 아니면 안 배우는 게 낫다" (웃음) 잘못된 게 들어가면 언두(undo)하는데 더 힘든 거 같아. "우리 다닐 때, 우리 교수 분들 참 좋았다", "뭐가 그렇게 좋았냐?" 그러면 "아무것도 안 가르쳐줬다" 그러고. (웃음) 그래도 건축을 현실에 가깝게 보도록 지도를 하신 것 같아요.

전. "레스 이즈 모어"(Less is more)라고 하더라고요. (다 같이 웃음)

유. 한국교육연구원이라는 데서 {**전.** 네. 한국교육개발연구원.} 개발연구원. 10주년 심포지엄을 하는데 교육공간에 대해서 얘기를 해달래. 그래서 갔거든요. 식사를 하는데 호주에서 온 교육 전문가, 키노트 스피커(keynote speaker)하고 같이 먹게 됐어. 그래 또 내가 "우리 학교 다닐 때 정말 좋았다", "뭐가 좋았냐?" 그러면 "뭐 휴강도 많았고, 교수들이 좋았다" 그랬더니 뭐가 좋았냐고, 교수. "아무것도 안 가르쳐줬다" 그랬더니 "바로 그거다", (웃음) "바로 그거다" 그러더니 이 양반이 나가서 얘길 하는데, "내가 점심을 먹으면서 유걸 씨하고 얘기를 했는데, 아, 유걸 씨가 학교 다닐 때 은사 자랑을 많이 해서 물어봤더니, 아무것도 안 가르쳐줬다고 그러더라", "가르치려 하지 말라"고. 학생들을 너무 가르치려고 하지 말라고. 지들이 알아서 공부를 하게 해야지, 가르치지 말라고. 그래서 내가 농담을 했는데 진담이 되어버렸어요. 교육을 완전히 그런 입장에서 보는 사람들이 있더라고.

전. 교육이 결과가 매우 늦게 나오기 때문에요. 교육이라는 상품이 제일 구매하기가 힘든 상품인 게, 자동차는 사면 금방 성능을 아는데 교육은 그 효과가 언제 나올지 모르기 때문에.

유. 내 성장과정이 (웃으며) 아주 이상적인 환경을 만들고 있었던 것 같아.

최. 어린 시절에 여행도 많이 다니셨는데요, 기억에 아주 강하게 남는 건축적인 경험은 있으셨나요?

유. 건축적인 경험은 없었어요. 건축적인 경험보다는 다른 경험들이 많은데, 불국사를 갔는데 그땐 경주에서 불국사까지 걸어 올라갔어요. 그때 우리는 전국의 사찰을 많이도 다녔어요.

전. 기차로 불국사역까지 가서 거기서부터요?

34. 이광노(李光魯, 1928~2018): 서울대학교 명예교수, 무애건축 대표 역임.

유. 아니. 경주까지 가서 불국사까지 걸어갔다고. {**전.** 아… 불국사역까지 기차를 안 타고요?} 기차가 없었어요. 그래갖고 거기서 석굴암까지 걸어 올라갔어요. 그래서 석굴암을 구경하고 내려왔더니 저녁이 됐어요. 불국사 주지스님한테 "우리가 경주까지 못 가겠는데 하룻밤 재워 달라", "아, 그러라고". 거기 들어가서 잤는데 달 밝은 저녁때 회관에 전부 둘러앉아갖고 거기서 이렇게 참선을 하거든요. 가서 이렇게 있는데 내가 옆에 있는 중을 보니까, 이 중이 자꾸 자리를 옮기더라고, 이렇게. 왜 이렇게 옮기나 했더니 그늘로 들어가는 거예요. 달빛이 이렇게 환한데 그늘로. 그늘로 들어가 갖곤 자는 거야. (웃음) '참선' 그러면 잠자던 중이 늘 생각나.

전. 그게 고등학교 때잖아요. 그땐 아직 회랑이 복원이 안 됐을 때잖아요. 석축만 있고.

유. 아니에요. 집이 있었어요.

전. 아, 회랑이 있었어요?

유. 네. 있었어요, 회랑이.

전. 69년에 복원하는데….

유. 아니에요. 마루가 쭉 돌아가면서 있었어요.

전. 그러니까 석가탑, 다보탑 둘레로.

유. 아니, 거기 말고 밑에 있는 집. 그런데 중들은 이렇게 그릇에 먹고 씻어갖고 물까지 다 마시잖아요. 그걸 거기서 배웠어. 계룡산에 가면 동학사하고 갑사가 있어요. 우리가 거길 갔는데 동학사가 비구니만 있는 데예요. 점심때인데, 동학사를 가갖고 "점심 좀 먹을 수 있냐?"고 주지승한테 부탁하니까 아, 학생들 점심 해주겠다고 그래서 거기서 하룻밤 잤는데, 거기 비구니들만 있잖아요. 그런데 부엌에서 "야, 솜씨 내라" 그러면서 비구니들이… 비빔국수를 만들어 왔어. 비빔국수 한 냄비가 이렇게 왔는데 욕심이 나잖아요. 많이 먹으려고. 다 나눠서 먹었는데 (웃으며) 한 친구가 냄비째 가져갔어. 다 먹고, 잘 먹었다고 그랬더니 주지승이 화를 내면서 "학생들, 먹으려면 깨끗이 먹어야지." (웃음) 그래갖고 그걸 다 씻어갖고 마셨어요. 그런데 냄비를 맡은 너석은… (다 같이 웃음) 비빔국수가, 산에서 딴 풋고추, 이걸로 만든 건데… (웃으며) 이거를 씻어갖고 먹고, 이 친구가 오후 내내 화장실에 들락날락했어. 그래갖고 우리가 그 다음부터 욕심이 탈이라고 그런 얘길 많이 했는데. 그리고 동학사에서 하룻밤을 잤는데 템플스테이가 벽이 없잖아요. 문 열면 옆방 아니야. 여기서 우리 둘이 자는데 옆방에 갑사에서 내려온 중이 묵었어요. 그런데 비구니 한 명이 그 방엘 들어왔어. 밤새도록 우는 거야, 거기서. (웃음) 잠도 못 자겠고 말이죠. '이 비구니하고 비구승이 어페어(affair)가 있구나' 밤새도록 그냥 울고 그러더라고.

전. 그랬네요, 네. 고등학교 다닐 때쯤 말씀이신 거죠?

유. 그게 고등학교 1학년 때예요. 그때 같이 여행을 한 세 친구가 평생 친구예요. 지금 호주에서 사는 장병조, 미국 산호세에서 사는 이강우, 그리고 죽은 원동혁, 이렇게.

전. 교복 입고 다니셨어요?

유. 어떤 때는 교복 입고 어떤 때는 그냥….

전. 사복 자체가 없지 않았어요? 그때는?

유. 있었어요.

전. 무슨 옷을 입었나요? 그 시기에.

유. 교복을 입고 다니면… 깡패한테 걸리기가 좋다고. 그때 대구에서 해인사를 가는데 걸어갔어요. 중간에 고령이란 데가 있어요. 고령을 갔는데, 지나가는데 누가 "어이, 경기!" 그러면서 부르더라고. 봤더니 이 양반이 서울 법대를 다니는 사람이야. 그런데 고령에서 자기 아버지가 고령군수 후보로 나와서 지금 선거운동을 한대. 선거운동 좀 도와달래. (다 같이 웃음) 그래서 거기서 선거운동을 도와줬거든요. 그 양반이 나중에 고속철 설계를 할 때 날 불렀어요. 내가 고속철에 들어간 게 그 사람 때문이라고… (웃음) 그 양반이 전두환 때 청와대에 있었다고. 그래서 날 보고 "고속철도, 그거 한번 해보라"고. 그래서 내가 건원(종합건축사사무소 건원)을 불러서 같이 들어가서 첫 번째 걸 하게 된 거예요.

전. 영화를 하나 찍어도 되겠네요. (웃음)

유. 그럼요. 그 사람이 법대를 나와 갖고 청와대를 들어가 있을 때 고속철 계획을 했다고.

전. 실명을 밝혀주시죠.

유. 학교 다닐 때는 '종구 형' 그랬는데, 김종구.[35] 그런데 우리가 서울에 와서 그 양반 법대 다닐 때 아르바이트도 주선해주고 그랬었거든요. 그런데 내가 고령을 참 잊기가 힘든 게, 정말 아이디얼(ideal)한 시골동네였어요. 전기가 다 있었어. 선거운동을 하니까 그 집 마당에 밤새도록 손님들이 오고 그러잖아요. 그러니까 전깃불을 환하게 켜놓고. 그런데 그 동네 전깃불이 다 들어와요. 그리고 동네에 개울들을 흘려보내갖고, 그 개울에서 빨래도 하고 그러는데도 그 개울에 고기들이 막 다녀. 그래갖고 이제 물어보니까 동네에서 서울에 유학 간 학생들이 굉장히 많은 거예요. 그래서 걔네들이 모여 갖고 제일 먼저 한 게 그 부락에 전기를 놓는 것. 그래서 고 앞에 강이 흘러가는데 강에다가 수력발전기를

35. 김종구(金鍾球, 1936~): 1992년부터 1993년까지 한국고속철도건설공단 이사장 역임.

놓은 거예요. 그래갖고 전기를 만들어. 아주 개화된 마을이고, 한국 농촌에 그런 데가 지금도 있을까 싶어. 굉장히 좋았어요. 그리고 고령 수박이 그렇게 좋아. 그 양반이 "어이, 경기!" 그래갖고 자기 도와달라고 얘기를 하더니 우리를 데리고 원두막으로 갔어요. 수박을 하나 따 왔는데 수박을 자르려고 칼을 딱 꽂으니까 쫙 갈라지는 거예요. (웃음) 그래갖고 수박도 좋고, 개울물이 얼마나 깨끗한지 수영도 하고, 선거운동하고. (다 같이 웃음)

조. 해인사는 언제 가셨어요?

유. 어, 그래서 우리가 해인사를 간다니까, 해인사 가면 고시 공부하는 자기 친구들이 있다고 소개장까지 받아갖고 갔어요. 해인사에 가서 좀 지내는데 고시 공부하는 사람들이 절에 있으면 심심하잖아요. 그런데 애들이 왔으니까 '요놈들' 그래갖고 "야, 너희들 가야산 잣 먹어봤어?" 그러더라고요. 난 "그거 모르겠다." 그랬더니 "가야산 왔는데 남자 놈들이 잣도 못 먹어보고", "잣이 어디 있냐?" 그랬더니 "천지야, 여기" (웃음) 그래갖고 이제 "야, 가야산 잣을 먹자" 그래갖고 자루 하나 매고 절 뒷산을 하루 종일 헤매다가 내려오는데 절 지붕이 보일 때쯤 보니까 어잇, 잣나무들이 있어요. 잣을 땄는데, 잣 따는 게 아주 지저분해요. 막 송진이 묻고. 그냥 한보따리를 따갖고, 개울에 가서 태워갖고, 부스러뜨려서 이렇게 만들었어요. 그 다음날 보니까 그 절 앞에 (웃으며) '잣 도둑', 경찰서장명으로. 그러니까 공부하는 사람들이 골탕 먹이려고 잣을 따게 한 거예요. 그걸 모르고 우리가… 아, 그래갖고 그 잣을 먹지도 못하고 잣 도둑이 된 적도 있어.

그리고 해인사에서 가야산을 넘어가면 김천이 돼요. 거길 넘어가본 사람이 별로 없을 거야. 우리가 거길 넘어서 김천으로 갔다가 이제 대전으로 갔는데. 그 가야산 산골에 가니까 동네가 있어, 산속에. 그 동네에 사는 사람들이 아프리카에 사는 사람들 같아. 정말 못 먹어서 키도 작고… 우리가 보통은 동네에 들어가면 얻어먹고 다니고 그랬는데 그 동네에서는 먹을 게 없어갖고 혼났는데, 그렇게 미개한 동네가 있더라고. 지금은 달라졌는지… 거기서 이렇게 김천으로 넘어갔는데 정말 산골이었어요. 지리산 뭐 이런 건 비교도 안 되는 산골이었어요.

서울공대 진학

전. 고등학교, 그래서 중학교에서 고등학교 올라갈 때는 한 80퍼센트쯤은 올라갔어요?

유. 그렇죠. 한 80퍼센트쯤은 올라갔죠.

전. 고등학교에서 대학교 갈 때는 얼마나 많이 갔어요? 공대는 얼마나, 몇

명이나 간 거 같나요?

유. 우리가 공대에 들어간 게 한 150명 정도 돼요. 엄청 많이 들어갔지. 건축과에 열한 명이 들어갔어요. 30명인데 열한 명이었으니까.

전. 아, 그땐 정원이 40명이 아니라 30명이었나요?

유. 30명.

전. 그중에, 열한 분 중에 설계를 계속 하신 분들이 몇 분이나 되시죠?

유. 많아요. 박성규, 황일인[36]이… 우규승이는 나중에 편입했고. 생각이 별로 안 나네. 대학교 들어가서는 하도 내가 놀아갖고.

조. 중고등학교 때도 계속 노셨는데… (다 같이 웃음)

전. 일관되게 노신 거네요.

유. 아이, 대학교를 갔는데 학생들이 담배를 배운다고. (웃음) 그래갖고 나는, '야 이거 참, 여기 잘못 온 것 같다' 그런 생각이 들더라고. 우리 입학할 때 임충신이가 1등으로 들어갔어. 건축과에서. 임충신이가 과에 1등으로 들어갔는데 1학기가 끝난 다음에 성적들이 나오는데, 임충신이도 F가 막 나오더라고. 내가 F가 굉장히 많았어요. 그래서 '나만 그런가' 했는데 임충신이도 F가 있어가지고, 내가 위안을 받은 기억이 있어요.

전. 하지만 임충신 선생님은 정상적으로 졸업을 하셨고 선생님은 정상은 아니신 거죠?

유. 그럼요. (다 같이 웃음) 내가 구조 때문에. 그래서 김형걸[37] 선생님이 나한테 평생 미안해 하셨다고. (다 같이 웃음) 그런데 구조 때문에 그랬는데 구조 말고도 문제가 많았거든요. 1학년 때였을지도 몰라. 김희춘[38] 선생님이 하시는 <국회의사당> 현상설계[39]의 모형을 만들라고. 그래갖고 모형을 만드는데 우리 하나 위에 김영규, 한효동하고 불러서 들어간 거예요. 그래 내가 황일인이를 불러갖고 넷이서 혜화동에 있는 김희춘 선생 댁 옆에 가서 일을 했어요. 우리가 일을 하면 사모님이 양담배를 사줘. 그러면 우리 위에 일하는 선배들이 있었어요. 이 양반들은 설계하는 선배들인데 이 선배들이 와갖고 "너희들은 양담배만 피우고 말이야." (웃으며) 뺏어 가. 그랬는데 내가 그때 재수로 물리시험을 보게

36. 황일인(黃一仁, 1941~): 건축가. 1974년 건원사건축연구소(현 일건)을 설립. 현재 일건건축사사무소의 대표로 활동 중.

37. 김형걸(金亨杰, 1915~2009): 1946년부터 서울대학교 건축공학과 교수를 지내며 대한건축학회 13대 회장 역임.

38. 김희춘(金熙春, 1915~1993): 김희춘은 1959년 <국회의사당 현상설계>에서 참가하였고, 출품작이 가작에 선정됐었다.

39. <국회의사당 현상설계>: 남산을 대지로 1959년 5월에 공고됐던 본 현상설계는 동년 11월 13일에 응모를 마감하였다.

됐어요. 재수로 시험 보는 날이 왔어. 그래갖고 시험을 봐야 하는데 공부도
안하고… 그래서 김희춘 선생한테 "내일은 제가 일을 못 하겠습니다" 그랬더니
"뭔 일이야" 그래서 "시험을 봐야 합니다" 그랬더니 "뭔데?" 그래서 물리
재수강을 한다고 그랬더니, "누구야? 교수가". (다 같이 웃음) 그래서 그때 조철
교수였는데 전화를 착 하더라고요. "어이, 조 교수! 여기 유걸이가 있는데 내일
시험 못 봐. 좀 봐줘." 그러니까 뭘 얘기를 하더라고요. 그러더니 날 보고 "B면
돼?" (다 같이 웃음) 그래갖고 감지덕지지. C 이상이 별로 없는데 물리는 B야. (다
같이 웃음) 요즘 같으면 (웃음) 신문에 날 일이야. 그래서 물리 B를 받았어요.

전. 59년에 입학하신 거잖아요? 그때도 처음부터 과를 나누어서 지원을
했나요?

유. 그럼요. 그땐 처음부터 나눠서 지망할 때지. 그때 건축과가 중간 정도,
중간보다 위였지.

전. 그랬던 거 같습니다. 그때 화공과가 1등이더라고요.

유. 아니에요. 화공과가 늘 1등이었는데 우리 들어가는 해에 원자력과가
새로 생겼어요. 그때 원자력과에 들어온 애들 성적은 아주 상위권 중에서도
상위권이었어요. 그래서 임충신 교수가 건축과에 1등을 했는데 원자력과
커트라인 밑이야, 그게. 그렇게 셌어요. 그런데 우리 고등학교 같이 나온 친구가
나중에 그런 얘기를 해. "자기의 인생을 망친 날", 그날이 원자력과에 원서를 내던
날이래. (웃음) 미국 원자력이 팍 가라앉았을 때 그런 얘길 했거든요. 그런데 그
뒤에 다시 미국에서 살아났으니까요.

전. '미네소타 프로젝트'[40]라고 미국에서 서울대학 도와주는 원조계획
있잖아요? 보고서를 봤더니, 그때 입학 성적이 과별로 다 나와 있어요. 커트라인,
지원율이 어떻게 되고, 과별로. 그때 '미네소타 프로젝트'를 한창 해서 교육이…
조금 본격화된다고 그럴까요? 좀 바뀌는 모습인데 건축과가 그 덕을 별로 못
봤어요.

유. '미네소타 프로젝트'가 50년대죠?

전. 54년부터 62년까지.

유. 그때 공부한 분들 이야기 들어보면 진짜 고생들 많이 하셨어요. 진짜
무일푼으로 와서, 그땐 교포도 하나도 없을 때예요. 그렇게 공부를 했잖아요.
덴버유니버시티 경제학과 교수가 한 분 있는데, 경복고등학교 나오고. '미네소타

40. 1954년부터 1962년까지 진행됐던 서울대학교와 미국 미네소타대학 간의 교류 프로그램.
FOA(대외활동본부)와 한국정부가 서울대학교 기술 분야 학과의 교육 및 연구 활동을
강화하기 위해 만든 지원 사업이었다.

프로젝트'로 가서 공부를 한 분이에요. 경제학개론 책이 백과사전처럼 된 게 있는데 종이가 『타임』지 같이 얇은 종이로 된 책이에요. 그런데 책에 비가 샌다거나 이러면 달라붙잖아요, 떡같이. 그런데 그… 경제학개론이 왜 떡같이 달라붙었냐면, 공부하러 왔는데 영어는 모르겠는데, 이런 책을 읽어야 되는 거예요. 아르바이트를 하니까 낮에는 공부할 시간이 없고 밤에 피곤한데 영어는 잘 모르겠고 책은 봐야겠고. 그러니까 보다가 울다가 잠이 들어서 침을 흘리고… 그래갖고 눈물하고 침하고 이렇게 된 거래. 그 책이 그분 댁의 가보가 됐어요. 그런데 요즘은 한국 유학생이 와서 점수 달라고, 자기한테 그러면 (웃으며) 그 책을 보여준대. "공부해라" 그러면서… 그때 공부한 분들은 정말 고생 많이 하셨더라고. 난 유학의 큰 의미가 고생, 고생인 거 같아. 고생을 통한 자립! 그게 큰 몫을 했던 거 같아. 학문적인 것도 있지만.

전. 시간이 되어서 첫 번째 구술 작업은 여기에서 정리해야 될 것 같습니다. 진도가 약간 늦은 감은 있지만 충분히, 무난하게 잘 왔습니다. 광주 생활은 기억나시는 게 아까 그거 말고는 거의 없으신 거죠? 아주 어렸을 때니까. 그리고 철원 와서부터의 상황들이 기억나시는 거고. 저도 광주 생이시라는 말씀은 또 처음 들었습니다.

유. 광주에서 내가 우리 부친 자전거 뒤에 타고 앉아서 가던 기억도 있긴 있어요. 그런데 언제 어디로 갔는지는 모르겠지만 자전거 뒤에 매달려갖고 가던 기억.

전. 그러고서 대학교 입학했던 한 스무 살 정도까지의 말씀을 오늘 들었습니다. 훨씬 더 생생한 말씀들이라 편하게 들었고, 다음번부터는 건축 얘기가 본격화되지 않을까, 생각합니다. 선생님, 장시간 동안 감사합니다.

2

구술자가 계획한 <제헌회관>. 모형사진 (유걸 제공)

전. 5월 13일 월요일 저녁 7시가 좀 넘었습니다. 아이아크 회의실에서 유걸 선생님 모시고 2차 구술채록을 시작하도록 하겠습니다. 시작하기에 앞서서 4월 22일에 있었던 거를 간략하게 말씀드리겠습니다. 대개 시간순으로 진행이 되었고요. 태어나시기는 광주에서 나셨다고. 아버님 직장 때문에 광주에 계셨었고, 그리고 해방 전에 철원에 가 계시다가 거기서 해방을 맞아서 서울로 올라오시고. 그 다음에 전쟁을 겪고 대구로 피난 가신 일, 그리고 중고등학교 재학시절에 여러 가지 말씀들이 있었습니다. 여행을 많이 다니셨고, 조각반 활동했다는 말씀도 들었고. 고3, 12월에 아버님께서 돌아가신, 상을 당해서 조금 어려움을 겪으셨고 그 와중에 입학시험을 쳐서 59년에 대학을 들어가신 말씀까지 들었습니다. 물론 그 이후에 말씀도 조금 들었습니다만, 신경 쓰지 마시고 오늘은 대학 들어가신 이후의 말씀부터 시작했으면 좋겠습니다. 오늘 목표는 졸업 후에 일들, 사무실 들어가서 초기 활동 정도까지를 들을 수 있으면 좋겠습니다. 건축이랑 만나는 과정이라고 말할 수 있겠죠. 대학에 들어가 처음 접하게 되신 거니까. 그런 말씀일 것 같다는 생각입니다.

공대 건축과 시절

유. 나는 대학을 들어갔을 때 굉장히 실망을 했어요. 대학을 들어가면 그래도 좀 멋이 있을 것으로 생각을 하고 있었는데 대학을 들어가 갖고 제일 첫 번째 수업을 할 때 출석을 부르더라고요. (웃음) 내가 거기에 너무 실망을 해갖고, 입학하고 첫 2~3개월 동안은 학교를 잘 나가지를 않았어. 내가 고등학교 때 수학을 굉장히 재밌게 해갖고 대학에 가면 '수학을 좀 심도 있게 공부하겠다' 그러고 들어갔는데 대수시간에, 그때 이정기 교수님이셨던가, 교수님 이름은 정확히 기억이 안 나는데, 수업을 하는데 너무 쉬운 걸 하는 거예요. (웃으며) 미적분을 가르치시는데 고등학교 때 다 배운 건데. 그래갖고 한 3개월쯤인가 친구들하고 놀러만 다녔어요. 학교를 나가지를 않고. 그러다가 여름에 한번 이렇게 수업시간에 들어갔는데 모르겠더라고. (웃음) 진도가 한 3개월 동안에 나간 게. 그래갖고 이번엔 모르겠어서, 재미가 없어서 또 안 나가고. 그래서 1학년 때는 정말 학교에 잘 안 나갔어요. 1학년 땐 주로 문리대에서 놀았다고. 문리대에 있는 친구하고 거기서. 공대는 여학생도 없잖아요. 친구들하고 이런 클럽이 있었는데 그 클럽에 여학생들이, 아주 미인들이 많았어. 그중에 한 친구는 나중에 2학년 되면서 미스코리아가 됐어요. 그 다음엔 우리를 거들떠보지도 않아. (웃음)

전. 대학생이었는데요?

유. 예, 대학생. 불문과였나 그랬는데 미스코리아가 됐어요. 학교에서 별로

한 게 없었는데 1학년 땐 제도만 하다가 2학년이 되니까 건축을 시작하잖아요. 건축을 시작을 하니까 조금 재밌더라고. 내가 건축과를 안 들어갔으면 졸업을 못 했을 거 같아. 그런데 1학년 2학기 시작하고 얼마 안 되어 갖고 김희춘 교수가 불러갖고 모형 만드는 거를 도우라고 했어요. 그때 모형을 석고로 만들었어요. 이렇게 유리로 석고를 찍어갖고. 네 명이 같이 이렇게 큰 작업대 놓고 앉아서 온돌 같은 데에서 일을 했어요, 그때는. 석고를 갈면 아주 먼지가 많아. 그런 일을 하고. 그 일을 할 때 김희춘 선생 댁에서 가끔 저녁때 불러갖고 먹었어요. 한번은 김희춘 선생 댁에서 거하게 저녁을 냈어요. 저녁을 내려고 해서 낸 게 아니고 그때는 막 밤일을 하니까. 다들 피곤했는데 한번은 한효동하고 김영규하고 싸움이 붙었어. (웃음) 김영규 이 양반이 공대 럭비부 스크럼 센터(scrum center)라 덩치가 좋았거든. 한효동이 그 사람도 배구를 한 사람이라 키가 크고 덩치가 좋아. 석고를 찍어갖고 일을 하는데 내 꺼, 니 꺼가 있어, 서로. 내가 찍었으면 말려갖고 해놓은 거는 내 것.[1] 그런데 "니가 왜 내 걸 써" (웃음) "아니야, 이건 내가 만든 거야" 마주 앉아서 그러다가 둘이 벌떡 일어나갖고 그냥 찼다고요. 한효동이가 찼나, 김영규가 찼나. (웃음) 차고는 책상에 탁 떨어져서 석고가 완전히 박살이나. (웃음) 석고가 박살이 나니까 더 열이 받았어요. 그래갖고 동네에 공사판 앞에 (웃음) 공사하느라고 모래를 쌓아놓은 데 둘이서 나가서 붙들고 모래 속에 들어가서 싸우는데… (웃음) 사모님이 어디 나갔다가 들어오시다가 본 거야. (웃음) 그래갖고 "아이, 학생들이 왜 이러냐"고 말이야. 그래갖고 둘이서 티셔츠! 티셔츠가 갈기갈기 찢어질 정도로. (웃음)

조. 그 정도로 싸웠어요?

유. 네. 그런데 사모님이 그 티셔츠들을 벗겨갖고 가져가서 빨래를 해서 전부 꿰맸어. 찢어진걸. 그래 난 사모님이 대단하다고 생각한 게 전부 꿰매서 돌려줬어. 그랬더니 이제 김희춘 선생이 그 얘기를 들었나 봐. "아, 너희들이 너무 피곤한가 보다, 우리 한번 거하게 먹자" 그래갖고 그 댁에서 굉장히 술을 많이 마셨다고. 김희춘 선생 아들이 있었어요. 그 양반이 나중에 암코(Armco Inc.)인가 거기 사장 한 사람인데, 그때는 중학생이었나 그랬어요. 그 친구가 노래하던 생각이나. 냇 킹 콜(Nat King Cole)의 투 영(Too Young). (웃음) 그 어린 녀석이 그렇게 잘 불렀어. 그리고 우리가 술을 마시고 김희춘 선생 집안에서 콩고댄스! 붙들고 줄을 서갖고 이렇게 집을 빙빙 도는 춤도 추고… 저녁 늦게까지 그렇게 마시고 그랬다고요. 그게 <국회의사당> 현상 때였어요.

1. 석고로 모형을 만들 때는 미리 적당한 두께로 석고판을 만들어 놓고, 이것을 잘라서 서로 붙여 만들었다.

최. 단독으로 내셨나요? 김희춘 선생님이?

유. 네.

최. 그 안도 좀 기억나시나요?

유. 안이 이렇게 네모로 중정형으로 된 거였는데.[2] 그 모형을 한때 우리 집에 갖다놓은 적이 있어요. 김희춘 선생이 그거를 보관을 할 데가 없어서 그런 게 아니고 외국에 나가면서 그걸 나보고 봐달라고 그래서 그랬던지, 우리 집에 갖다 놓은 적이 한번 있었어요. 답십리에 있었는데. 그래서 사모님이 한번 우리 집에 온 적이 있었던 거 같아.

전. 그때는 그야말로 모형만 만드셨어요.

유. 모형만 만들었죠. 1학년 2학기 때. 아무것도 모를 때였죠.

최. 제출했던 모형 스케일은 얼마였나요?

유. 모형의 스케일이 이 상(회의 테이블을 가르키며) 반만 했어.

조. A0 두 개 정도….

최. 모형을 제출하러 직접 가셨었나요?

유. 직접 가져가진 않고 그게 제출했다 가져오는 거를 우리 집으로 가져왔었나 보다. 그런데 <국회의사당> 그거는 윤승중 씨가 기억을 잘 하더라고요. 윤승중 씨 책에 좀 있을 거야[3], 아마.

최. 당시에 김수근 선생님 출품 모형의 퀄리티(quality)가 다른 것보다 엄청나게 좋아가지고 놀랐다고… 그런 얘기가 있던데요.

유. 우리야 대학교 초년생들이 만들고 그랬으니까. (웃음) 그리고 2학년 들어갔을 때인데, 1학기 때 우리가 설계를 시작했거든요. 그런데 내가 건축에 대해 아는 게 정말로 없었어. 제일 먼저 나온 과제가 주택설계에요. '주택을 어떻게 설계해야 되지? 뭐를 만들어야 되나…' 그런데 내가 기억하는 주택에서 가장 기억에 남는 게 다락이었어요, 다락. 이렇게 온돌방이 있으면 아랫목 위에 다락이 있잖아요. 부엌 위에. 거기에다 보통 엿이라든지 먹는 거를 놔두잖아. 그래서 거기 올라가 있던 기억이 (웃으며) 제일… 주택에서는 제일 많이 나. 그래서 내가 주택을 제일 처음 설계를 할 때 '아, 내가 다락같은 집을 만들어야겠다' 그 도면이 어땠는지 기억은 안 나는데, '다락같은 주택을 만들어야겠다' 그 기억이 나요. 그만큼 건축을 몰랐어. 그런데 졸업할 때까지도 사실은 아는 게 정말 없었던 거 같아.

2. 민의원사무처, 「국회의사당건축 현상설계도안 설명서」, 한국민의원사무처 총무국관리과 편, 1960, 참조

3. 목천건축아카이브, 『윤승중 구술집』, 마티, 2014, 100~106쪽 참조.

최. 지난번에 말씀해주신 것처럼 "잘못 배울 바에야…" (다 같이 웃음) 그런데 그 설계 수업 선생님은 누구셨나요?

유. 그때 이광노 선생님이 설계를 했고, 윤정섭[4] 선생님도 설계. 우리가 공대 2호관에서 배웠는데, 2호관의 146호실이야. 계단 바로 옆에 있는 방인데, 공부한 생각은 일체 안 나요. 그 방에서 지낸 생각만 나. 우리 팀이 거기서 지냈는데, 거기서 같이 지낸 친구들이 이동[5], 임충신이, 황일인이, 남흥범이. 네 명이 됐다가 다섯 명이 됐다가 그러면서 여기서 학교과제도 하고 과외 프로젝트들도 하고 그랬거든요. 2층에 제도실이 있었는데 제도실에서 뭐 한 기억은 별로 안나. 그래도 방들은 하나씩 갖고 있었어요. 그 방이 제법 컸어.

전. 학부생한테 그렇게 방을 주는 게 다른 과에서는 없던 일인 거죠. 건축과만 있었던 거죠?

유. 건축과만 있었죠. 그런데 제도실에서 일은 안 하고 대개는 자기 방에서 했었어요.

전. 그 방은 교수 연구실만 한가요?

유. 제법 컸어요. 교수 연구실만 했다고. 거기서 자기도 하고 그러니까 돈을 이렇게 염출을 해갖고 같이 쓰고 그랬다고요. 그래서 거기를 누가 놀러오면 먹을 걸 갖고 왔어.

전. 아, 집처럼 생각했군요.

유. 네. 그런데 거기서 뭐 건축도 별로 한 게 없는 거 같아. 기억에 남는 거는 이동이가 "인생이란 무엇인가." (웃음) 그런 얘기들 하던 기억이 나고. 누가 놀러오는 거죠, 여기로.

전. 그럼 2학년 때부턴 학교를 매일 가셨어요?

유. 3학년 때부터였을 거예요. 거의 학교에서 산 것 같아. 방이 있으니까.

전. 네. 공부를 했다기보단 방이 있으니까. 산다는 말씀은 밤에도 안 나갔다는 말씀이신가요?

유. 그럼요. 밤에 거기서 밤새우고 일을 하니까, 늘. 박상현인가, 철학과 교수. 그 양반이 수업에 와서 그런 얘길 하더라고. 건축과 애들은 정말 됐대. 자기가 밤 1시에 와서 봐도 불을 켜놓고 뭘 하더래. (웃음) 그러니까 그때 밤에 일 많이 했어요. 과제도 낮에 놀다가 밤에 했는데. 한번은 밤 한 3, 4시 됐을 거야. 그러면 이제 좀 지치잖아요. 거기 이균상[6] 선생의 다음번 학장이 황

4. 윤정섭(尹定燮, 1930~2004): 서울대학교 도시공학과 교수, 대한국토도시계획학회장 역임.
5. 이동(李棟, 1941~2018): 서울시립대학교 건축·도시·조경학부 교수, 총장 역임.
6. 이균상(李均相, 1903~1985): 1960년 5월부터 1963년 8월까지 서울대 공과대학 학장 역임.

학장이었는데7, 그 학장이 살던 관사가 있었어요. 그게 우리 다닐 때 R.O.T.C. 사무실이 됐어. 그런데 공대 나왔던 R.O.T.C. 장교 한명이 거기서 권총 자살을 했어. 그래서 그 황 학장 집이 유령 나오는 집이라고, 폐가가 되어 있었어요. 밤 3, 4시가 됐는데 황 학장 집을 갔다 올 사람! (웃음) 그래갖고 임충신이가 "내가 간다" 그래갖고 가니까 다들 따라갔어요. 가서 창문을 여니까 하나가 열리더라고요. 그래서 몇 명이 기어들어갔어. 이렇게 보다가 수도가 있으니까 수돗물을 틀었어. 이 수도가 오랫동안 안 쓰다 이렇게 틀면 공기가 빠져나오는 소리가 있어. 그 소리가 아주 이상해요. 퍽, 퍽, 퍽, 그러다가 퍽! 하고 (웃으며) 시뻘건 물이… (다 같이 웃음) 녹이 슬어갖고. 아, 그래서 놀래갖고들 나왔는데. 그때 순찰을 했었다고요. 순찰하는 사람들이 밖에서, 안에서 소리가 나고 그러니까 이 양반이 무서워서 들어오진 못하고… 그런 식으로 시간을 보내는 거였어요. 그런데 그 황 학장 댁은 유령 집 비슷했다고.

전. R.O.T.C.가 그때 생겼나요?

유. 3학년 됐을 때 처음 생긴 거예요. 우리가 R.O.T.C. 1회야.

최. 도서실 같은 것도 있었나요? 책들을 구비해놓거나.

유. 과 사무실에 도서실이 있었다고.

최. 네. 당시에 접할 수 있었던 책이나 이런 것들은 있었는지요?

유. 음… 책 본 기억도 별로 없어. 그때 정일영 교수! 정일영 교수가 조교 비슷했어요. 그래도 공부하는 분이었어요. 그분이 굉장히 가난했었다고. 그래서 우리가 그분한테 쌀도 사다드리고 그랬어.

조. 그럼 수업은 책하고 판서로만 수업을 했나요? 저희 때는 사진이나 슬라이드를 보여주고 했었잖아요.

유. 처음에 그런 거 없었어. 이광노 선생님이 슬라이드를 좀 보여주셨다고. 그래서 맨 처음에 건축과 2학년 시작하면서 이광노 선생님이 슬라이드를 보여주는데 아주 황홀하더라고. 그래서 학교에 (웃으며) 좀 정이 생겼어. 이광노 선생이 제일 먼저 들어와서 그 얘기를 하셨는데 "니들 건축을 한 게 정말 얼마나 좋은 건지 모른다", "의사도 좋은 직업인데 의사를 찾아오는 사람들은 병든 사람들이다", "그런데 건축으로 찾아오는 사람들은 돈을 많이 갖고 오는 사람들이다" 그 얘기를 한 기억이 있어. 그리고 그 양반이 그 다음 시간에 들어와 갖고 배 타고 한 달 걸려 미국 가던 얘기를 하는 거예요.

그 얘기 들어본 적 있어요? 이광노 선생님은 맨 처음에 들어와서 건축과 좋다는 이야기를 해주시고, 그 다음에 미국 간 이야기를 해주시고. 그러고 이광노

7. 황영모(黃泳模, 1907~1959): 1954년 5월부터 1958년 5월까지 서울대 공과대학 학장 역임.

선생님은 학교에서 잘 못 봤어요. (웃음)

전. 윤장섭[8] 선생님도 슬라이드를 보여주시고 그러지 않으셨어요?

유. 윤장섭 선생님도 그런 게 없었고. 윤정섭 선생님이 그때 제일 어린 교수였어요. 교수들이 이렇게 설계 크리틱을 하면 윤정섭 선생님은 뒤에 서서 킥킥 웃는 거야. 이 양반이 도면을 비웃는 건지 크리틱을 비웃는 건지, 잘 모르는 그런… 그때는 공대 근처에 배밭이 많았어요. 배꽃이 필 때는 아주 기가 막히게 좋았다고. 배가 열릴 때도 좋고. 그래갖고 그 배밭 있는 근처에다가 우리 친구가 땅을 샀어요. 그 친구가 나중에 나하고 같이 집을 지은 친군데, 부동산에 관심이 일찍부터 있었는지. 그래갖고 거기다가 우리가 집을 지었어요. 흙으로 벽돌을 만들어 쌓아갖고, 이렇게 창고 같은 거를 하나 얼기설기 만들었어. 그래, 거기 가서 또 많이 놀았어. 막걸리 한 주전자 받아다가 거기서 밤새도록 이렇게. 그래서 졸업하기 전에 집도 지었어요.

전. 그분은 건축과 친구예요?

유. 아니에요. 그 친구는 독문학을 했는데 지금 호주에서 살고 있는데 나하고 아주 단짝이었다고. 흙으로 쌓아갖고 집을 만드니까. 여름에 태풍이 오니까 집이 무너졌어. 태풍이 와서 막 비가 쏟아지고 그러니까 이게 견디지를 못하고… 그 땅이 공대에서 태릉으로 넘어가는 언덕 위에 그게 있었어요. 그 친구가 혜화동에서 살았는데 그 부친이 한번 부르더라고요. "너희들 대학교 들어갔으니까 화투짝 같은 거 만지지 말고 마작을 해라." (웃음) 그래갖고 이 양반이 마작을 가르쳐줬어. 대학교 들어가자마자 그 댁에서 마작을 배웠는데, 마작에 혼장이라는 게 있고, 홀라장이라는 게 있어. 보통 다들 홀라장을 해. 한 판 하고 이렇게 돈 받고 그래. 그런데 혼장은 이게 게임이 한 판 끝나려면 굉장히 오랫동안 게임을 해요. 누가 1등을 하면 점수가 얼마고 이런 것들이 있는데, 누가 앞서나가면 다른 사람들이 견제를 해, 그 사람을. 그래서 머리를 두 배로 써야 해. 그러면서 "마작을 하면 다들 홀라장을 하는데 니들은 혼장을 해라" (웃음) 정식으로. 그래갖고 마작을 배웠고. 또 우리 작은형이 춤을 잘 췄어요. 그래갖고 그 친구 집에서 모여서 우리 작은형한테 춤을 배웠어. (웃음) 학교에는 재미가 그렇게 별로 없었는데 (웃으며) 내가 그 시절에 퇴폐적으로….

전. 이렇게 노는 얘기로만 일관되기도 쉽지 않은데…. (다 같이 웃음) 대학 시절에 4.19도 있고 5.16도 있었잖아요. 그런 영향 같은 것들이 있었나요?

유. 4.19가 우리 2학년 때. 그 146호실에 있을 때예요. 그런데 공대에서는 그때 시내를 나가려면 굉장히 멀었다고. 4.19가 났으니까 공대도 나가야겠다고

8. 윤장섭(尹張燮, 1925~2019): 1956년부터 1990년까지 서울대학교 건축학과 교수 역임.

그랬는데 공대생들은 나가다가 동대문까지만 (다 같이 웃음) 가고 끝났어.
학교에서 전부 얘기는 들었죠. 그때 화폐개혁을 했어요. 돈도 별로 없을 때인데.
모여서 같이 돈을 각출해서 쓰고 그럴 때라서, 화폐개혁을 해서 돈을 바꾸던 게
생각이 나. 그냥 공대생들은 데모(demo)를 한 적이 없었어요. 5.16 때도 별로
학교에서 영향을 받은 게 없는 거 같은데요. 우리가 3학년 때는 뭘 했냐면, 그
김영규하고 한효동이라는 양반이 《국전》에 출품을 했어. 그 모형을 우리가 또
했어. (웃음) 그게 문교부장관상을 받았어. 그리고 우리가 4학년 됐을 때 황일인,
남흥범, 임충신, 우리 넷이서 또 《국전》에 냈거든요. 그때는 떨어졌어. 그러니까
여름 되면 그런 일들을 하는 것들이 대부분이었다고. 그때 《국전》을 어디서
했냐면, 경복궁 뒤에. 거기 미술관이 있었어요.

전. 총독부 미술관.[9]

유. 떨어지고는 나와서 찍은 기념사진이 있어. 넷이서. 경복궁에서.

전. 그 미술관 이름을 그때 뭐라고 불렀어요? 국립미술관이었어요?

유. 국립미술관이었죠, 그게.[10] 그때는 그 미술관에 가려면 보통 청와대
앞으로 해서 그리 들어갔다고. 청와대라고 안 그러고 그때 경무대라고
그랬던가….

전. 선생님 4학년 때, 그러니까 62년도에 누가 1등을 했어요? 《국전》
건축부문에서요.

유. 모르겠는데. 우리 3학년 때는 장석웅이가 됐어. 장석웅이가 그때 육군
뭐 훈련소인가 해갖고 당선됐어.[11]

조. 그때는 군사적인 걸 해야지 상을 받았나 보네요.

유. 그래서 그런 컴플레인(complain)을 하는 걸 들은 기억이 있어. 우리가
테마(theme)를 잘못 잡았다.

조. 선생님 제출하신 거는 테마가 무엇이었는데요?

유. 모르겠어. (다 같이 웃음) 뭘 했는지 기억이 없어.

최. 수업 중에 혹시 제일 기억에 남는 수업이 있으셨나요?

유. 1학년 때 국어시간 한번 기억이 나. 그거는 1학년 때예요. 국어선생님이
별로 나쁜 건 아니었는데 <국경의 밤>이라는 시가 있잖아요. 그거를 읽고
해석을 하는 거예요. 그런데 애국심이 어떻고 막 그렇게 설명을 하는데 내가

9. 조선총독부미술관: 조선총독부가 1939년 경복궁에 세운 미술관. 주로 《조선미술전람회》의
전시장으로 활용했다.

10. 해방 이후에는 '경복궁미술관'으로 명칭이 바뀌었다.

11. 구술자의 착오. 강석원(姜錫元)은 1961년에 열린 《제10회 대한민국 미술전람회》에
<육군훈련소> 계획을 출품하여 대통령상을 수상했다.

굉장히 실망을 했어. 시인이 시를 '시인의 마음을 읽지도 않고 뻔한 이야기로 저렇게 하나' 그게 실망스러워 갖고 그 다음부터 국어 수업을 싫어했던 기억이 나. 그리고 또 하나는 우리가 4학년 2학기 때 이광노 선생님이 우리한테 프로젝트를 하나 줬어. 그때 황일인이하고 남흥범이하고 나하고 셋이서 그걸 했는데 수원에 농과대학 시설물들, 창고라든지 이런 잔잔한 것들을 도면화하는 거야. 잉킹(inking)이 전부였죠. 11월까지 그걸 해갖고 12월 초에, 졸업하기 바로 전에 돈을 받았어. 아, 그런데 돈이 제법 컸어요. (웃음) 셋이서 돈 받아갖고 신나게 이제 그걸 썼는데. 남흥범이라는 친구가 크리스마스가 좀 지난 다음에 카드를 보내왔어요. "호구지책이 막연하다, 또 한 건 없냐." (다 같이 웃음) 그래서 내가 '이 녀석이 돈 쓰는 게 정말 형편없구나' 그랬는데 내가 1월 중순쯤 되니까 떨어지더라고. 그런데 황일인이한테서는 계속 돈이 나와. (웃음) 그래서 그때부터 '황 소장이 돈 쓰는 데 뭐가 있구나' 그걸 느꼈어요. 그런 수입들이 가끔 있었어, 그때. 3학년 때였나. 그 동대문 전차 정거장 옆에 이렇게 창고들이 많았어. 거기서 일을 했는데. 홍성부[12] 있죠? 홍성부 씨하고 이재호 씨 그리고 다른 한 분, 이렇게 세 명인가가 체신부 일을 맡았는데 우리가 모형을, (웃음) 만들었어. 홍성부 씨 알죠?

조. 네. 대우건설 사장 하시던 분.

유. 어. 그 양반이 참 꼼꼼하게 챙겼어. 군대, 야전용 접이식 침대 있잖아요. 그 침대를 쫙 놓고 거기서 자고 일어나서 모형 만들고 그랬는데, 자려고 그러면 "담뱃불 껐어?" (웃음) 또 자려고 그러면 "오늘 니들 어떻게 했어?" 그런 식으로 모든 것을 늘 재확인했지, 그분이.

전. 학생 가르치고 그런 아르바이트는 안 하셨어요?

유. 내가 학생 가르치는 걸 그렇게 싫어했어요. 우리 다닐 때는 아르바이트하면 학생 가르치는 게 전부였다고. 그리고 제법 많이 받았었다고. 그런데 내가 그걸 굉장히 싫어했거든요. 가르치는 거. 그러니까 돈 벌 데가 없잖아. 그런데 대학교 1학년 때인가… 김태수 씨 처가댁! 김태수 씨의 막내처남인데 초등학교 6학년짜리. 그냥 1년만 와서 같이 있어 달라, 저녁에 한 시간을 같이 있어 달라, 그래서 거기서 1년 한 적이 있어요.

전. 김태수 선생님 결혼 전이죠? (그 초등학생 집이) 김태수 선생님의 처가가 될 거라는 걸 아직 모를 때에.

유. 그럼요. 그러니까 한용진 씨하고 방혜자[13] 씨! 김태수 씨의 처형이

12. 홍성부(洪性夫, 1937~): 전 대우건설 회장.
13. 방혜자(方惠子, 1937~): 서울과 파리에서 활동 중인 화가.

같이 대학을 나왔어요. 서울대학 미술대학. 그래갖고 한용진 씨가 연락을 해서 내가 갔지. 그 댁이 OB맥주하고 관계가 있었는지 하여간에 가면 꼭 맥주를 (웃음) 한잔을 갖고 왔다고. 그렇게 해서 거기를 간 적은 있는데 내가 하여간 티칭(teaching)하는 거 정말 싫어했어요. 배우는 것도 싫어했지만 가르치는 것도 혐오를 했었다고.

전. 아버님이 돌아가시고 난 다음이라 선생님이 학비를 벌어서 다니셨어요?

유. 우리 큰형님이 거의 냈다고. 그래서 큰형수님한테 굉장히 고맙게 생각하는데, 그런데 내가 그 재정 관념이 통 없었어요. 막내라서 더 그랬는지도 모르겠는데 통 관념이 없었어.

최. 연보에 보면 《건축대전》이나 《국전》 명예상으로 되어 있는데요, 세 분이서 공동 출품하셨던 게 거가 아닐까요?

유. 아니에요, 이게 김영규하고 한효동 씨가 한 건데 문교부장관상을 받았다고. 그런데 모형은 누구, 이렇게 하지 않고 같이 이름이 나갔어요. 그러니까 우리가 이름이 끼어 있는데.

최. 졸업작품은 뭐 하셨는지요?

조. 졸업작품전도 했었나요? 그 당시에?

유. 그럼요. 그것도 생각이 안 나네. 그런데 그게 졸업을 할 때인가? 화신에서 전시회를 했는데 우리 졸업이 아니고 서울에 있는 건축과 대학에서 세 명씩 뽑아갖고 전시를 했어. 그때 내가 뽑혀갖고 출품을 했었는데, 그런데 그게 뭔지 생각이 안 나. (웃음) 우규승이도 그때 같이 뽑혀갖고 냈거든요. 박혜란(朴惠蘭)까지 셋이서. 학교에서 역시 밤새우고 일을 했거든요. 그때 무애건축 다니던 김병현[14] 씨가 투시도 그려주고 그랬는데. 무애가 남대문에 있었거든. 내는 날 학교에서 모형을 만들어갖고 남대문에서 투시도 픽업해서 화신에 갖다 내는 순서로. 학교에서 청량리까지 버스를 타고 나오거든요. 그리고 청량리에서 버스를 탔어. 우규승이 하고 둘이 모형 앞에다 이렇게 놓고. (웃으며) 그리고 잠이 들었어. 남대문을 가려면 화신백화점 있는 데서 내려야 하는데, 깨니까 서대문이야. (웃음) 둘이서 동시에 깼어. "어!" 그래갖고 내려서 모형 들고 뛰던 생각이나.

전. 뭘 하셨는지는 기억이 안 나고요. (웃음)

유. 어, 작품이 뭐였는지는 기억이 안 나고.

14. 김병현(金秉玄, 1937~): 건축가. 무애건축과 미국 A. C. Martin Associates 등에서 실무 후 장건축 설립. 2006년부터 2013년까지 창조건축사사무소 대표 역임.

조. 우규승 선생님한테 여쭤봐야 할 것 같은데요.

전. 몇 개 학교 정도가 참가를 했어요?

유. 그때는 학교가 몇 개 없었어요. 한양대학하고, 홍익대학도 있었을 거예요. 그 외에는 없었을 거예요, 아마. 그래서 내가 설계 점수가 유일하게 A야. 그래서 건축을 안 했으면 내가 졸업 못했을 거야. 학점이 F, C, D, 계속 다. 그런데 (웃음) 설계만 A였어. 조선호텔 있는 근처, 그 근처에서 우리가… 4학년 때 전시회를 거기서 했나… 졸업 전시회는 거기서 했나 보다. 거기 근처에 뭐가 있었나?

전. 거기 예전에 도서관이 있었죠, 도서관. 남산 가기 전에.

유. 그건 한번 확인을 해봐야겠는데.

전. 도서관에서 하신 건 아니고요?

유. 응… 그러니까 그 도서관은 아니었어요.

전. 조선호텔 전에는 그 자리가 철도호텔이죠. 일제 때. 그 호텔, 조선호텔 설계하는 일 가지고 김수근하고 이광노 선생님이 만나서 담판을 벌이고 했던 얘기도 있고, 이구 씨도 좀 관계가 있고, 네.

유. 조선호텔이 예전 조선호텔. 그 목조로 된 건물이었어요. 그게 호텔이었을 때 김수근 선생 사무실에서 일할 때였거든요. 그때 그 호텔에서 미팅한 기억이 나. 거기서 무슨 미팅을 했는지 모르겠는데. 전시회를 그때 거기서 한 것은 아니고, USIS가 거기 있었던가….

전. 그건 시청 이쪽 아닌가요?

유. 아니요, 소공동 쪽으로 뭐가 있었어. 그냥 내가 한번 확인을 해봐야겠는데.

최. 60년에 학생작품전시회는 중앙공보관[15]에서.

유. 아… 그게 중앙….

최. 그런데 그건 60년인데요.

유. 중앙공보관이라는 게 있었나 보다. 졸업전시회를 거기서 했나 보다.

전. 중앙공보관이었으면 저, 지금 서울도시건축전시관 지어진 데. 그전에 무슨 공보관 하나 있지 않았어요?[16]

유. 거기는 예전에 저기가 있었죠. 부민관[17]인가.

15. 소공동에 국립도서관과 나란히 있었다. 연중 100회 이상의 전시가 열리는 1950~60년대의 대표적 전시 공간.

16. 덕수궁 돌담을 파고 들어가 있던 것은 국립공보관으로, 늦어도 1969년 이후의 자료에는 덕수궁 위치로 나온다.

17. 부민관(府民館): 1935년에 세워진 공연장. 1954년부터 국회의사당, 시민회관으로 사용되었고, 1991년부터 서울시의회 건물로 사용 중.

전. 부민관 옆에. 부민관은 지금 그대로, 지금 전시관 딱 그 자리인데. 덕수궁 담벼락 옆인데. 거기 있었는데. 왜냐하면 제가 어렸을 때 거길 구경을 갔었거든요. 정부 발행물들을 사진이랑 화보. 정보화보 있잖아요. 그런 것들을 거기서 볼 수 있었어요.

유. 어… 거기가 아니었던 거 같아. 소공동 어디였던 거 같아. 한번 알아볼게요.

전. 네.

유. 그러니까 대학교 다닐 때만 해도 건축이 뭔지 사실은 모르는 거였던 거 같아. 별로 관심도 없었고, 그래도 재밌고 그러니까… 점수가 괜찮았던 거 같아.

전. 네. 그래서 다른 과목들은 등한시해서 졸업이 한 학기 늦어졌다고 하셨죠?

유. 졸업이 늦어진 게 구조 때문이에요. (웃음) 김형걸 교수가 했던… 우리가 졸업할 때 거기에 기숙사를 새로 지었어요. 김희춘 선생이 설계한 새 건물을 지어 갖고. 우리들은 구조를 다 싫어했거든. 그런데 내일 구조 시험을 보는 날인데 기숙사에 다들 모여갖고 "구조 시험 보이콧하자." (웃음) 그리고 아주 의기투합 해 갖고 밤 12시까지 그냥 소주들을 마신 거예요. 이튿날 가서 보니까 다 가서 시험들을 본 거야. (웃음) 그런데 나하고 또 한 친구가 안 봤어요. 김인기라고, 졸업하고 아주 사업을 잘했던 친구야. 그래갖고 둘인가 셋인가가 안 보고 다른 친구들은 다 가서 봤어. 그런데 김인기랑 이 친구들이 김형걸 선생을 찾아간 거예요. 그래갖고 점수를 받았어. 그런데 난 거기도 가지 않고. (웃음) 그래갖고 졸업을 안 했는데, 무애에 취직은 되고. {**전**. 일하러 가야 되고.} 졸업 때가 됐는데 이광노 선생이 "유걸이, 사무실에 나와, 내일부터" 그래가지고 거기를 나가게 된 거예요.

최. 63년에요?

유. 어, 63년. 그때는 3월에 졸업하는데 졸업하기 전부터 내가 이광노 선생 사무실에 나갔어요. 그런데 김형걸 선생이 내가 찾아가지도 않으니까, 졸업을 못 했는데 김형걸 선생이 평생 나한테 미안해했어요. 그래갖고 나를 만나면 좋은 인포메이션(information), 이런 거 알려주시고 그랬었는데….

전. 그때 무애에 동기생들이 몇 분이나 계셨어요?

유. 그때는, 지금도 그렇겠지만 그땐 졸업하면 군대들을 갔어요.

전. 아, 중간에 안 가고.

유. 어. 그 군대 얘기를 해야 되겠다. 3학년 때 R.O.T.C.를 했거든요. 수색에 가갖고 훈련을 받았어요.

전. 아, 선생님도 R.O.T.C.를 지원하셨어요?

유. 네. 3학년 때. 그래갖고 R.O.T.C.를 했는데, 4학년 때 훈련받으러 갈

때 거기를 안 갔어, 내가. 공대의 중대장이 제명을 안 하고 12월이 될 때까지 "유걸이, 자네 와 갖고 시험만 한번 봐." 그랬다고. 그때쯤이 영장들이 나오고 그럴 때예요. 그때 R.O.T.C. 훈련 안 받은 친구들은 1월에 다 군대를 갔어, 졸업하기 전에. 한 세 명인가, R.O.T.C. 훈련을 그만두고 군대로 간 친구들이야. 그런데 날 보고는 와서 "시험만 봐", "시험만 봐" 자꾸 그러는 거예요. 그러면서 시간이 갔어. 그리고 졸업하고 이광노 선생 사무실에 나가서 일을 했거든요. 그 다음 해에 관훈동에 살던 친구가 R.O.T.C.를 하고 장교가 되어갖고 왔어. 그래서 그 친구랑 "야, 우리 병무청에 가서 병적계를 한번 보자" 그래. 소위가 가갖고 병적계를 보자고. 이렇게 봤는데 '공병장교'(웃음) 공병에 임관한 걸로 되어있더라고. 얼른 덮어가지고, 야이… 장교가 됐는데… (웃으며) 제대가 안 되는 거야. 제대를 못 하고 계속 지냈는데. {전. 영장은 안 나오고.} 그래서 영장이 안 나오는 거야. 그때는 군대 갔다 오지 않은 사람들은 취직을 못했어요. 우리야 설계사무실로 이렇게 도니까 관계가 없었는데. 그런데 내가 스물여덟 살인가 그렇게 됐을 때 군대 갈 사람들이 충분히 많아졌어. 그런데 1회 R.O.T.C. 중에 나 같은 사람들이 한 300명이 있었대. 훈련만 받고 그만 둔 사람들이 많았어. 그래서 국회가 "이 사람들을 어떻게 할 거냐. 제대를 시킬 거냐" 그래서 거기서 보충역으로 돌렸어요. 그래 난 직접 동네에서 예비군 훈련받는 거로 나갔어요.

전. 장관 청문회는 못 나가시겠는데요. (다 같이 웃음)

유. (손사래 치며) 장관 청문회는 절대로. 나는 기본적으로 관(官)이 하는 것에는 거부감이 있어요. 그래서 우리 동기들 중에서는 내가 최소한 2년은 경력이 많아. 그냥 졸업식하기 전부터 나가서 일했으니까.

무애건축 시절

최. 당시 무애건축은 김병현 선생님이 치프(chief)로 있었다고 들었고요, 직원은 몇이나 있었나요?

유. 김병현 선생이 있었고. 직원이… 내가 기억을 하는 거는 마춘경 씨가 거기 있었어. 김종근, 김종근[18] 씨도 사무실 크게 했는데 나중에. 임길생이라는 분이 있었어요, 고 세 분은 기억이 나. 원정수 씨가 공군에 있을 때 가끔 들러 일도 하시고. 임길생이라는 분이 내 바로 앞자리에 있었는데, 이 양반이 이중섭 씨의 <소> 그림을 갖고 있었어. 우리 제도판 놓고 일하는데 그림을 여기다 갖다놓고… 그런데 그 양반이 이중섭 씨 얘기를 많이 했어요. 이중섭 씨가 마산에

18. 김종근(金宗根, 1928~): 1987년 범아건축을 설립하여 대표이사 역임.

있을 때 자기 집에 세를 들어 있었대. 돈이 없어갖고 페인트로 그림 그리고, 이제 은박지에다가 그림 그리고 그러는데, 자기 어머니가 그 화가를 굉장히 안타깝게 생각해서 잘 돌봐주셨대요. 그래서 그 그림을 준 거래. 지금 생각해보니까 욕심난다고. 그 그림을 내가 갖자고 그러면 줬을 거야, 그 양반이.

마춘경 씨가 그때 '하이퍼볼릭 쉘'(hyperbolic shell)에 푹 빠져 있을 때예요. 그게 아마 스페인 건축가인데 쉘 구조로 만든 집들… 마춘경 씨가 이렇게 구조 해석하는 방법을, 새로운 해석을 해갖고 설계를 한 거예요. 그래서 (부산)시가 그 새로운 해석법을 못 받아들이겠다고. 시가 아는 방법으로 이걸 좀 해달라고 해서 이 양반이 시와 다투기도 했어요. "맞는 건데 왜 안 되느냐" 그래갖고 그 양반이 그것 때문에 시하고 한동안 싸움을 하던 기억이 있어.

조. 그때도 건축허가 같은 게 있었나요?

유. 그럼요. <부산민중역사>! 현상설계(1963)를 했을 때, 승강장 구조물이 하이퍼볼릭 쉘이었다고. 그게 지금도 있는지 모르겠어.

전. 일부 남아 있겠죠. 그 플랫폼의 덮개.

유. 덮개. 내가 고속철도 현상할 때 그게 있었거든요.

최. <부산체육관>[19]은 더 뒤의 작품인가요? 무애건축에서 했었던… 그것도 지붕구조가 독특했는데요.

유. 이광노 선생은 <경복고등학교 체육관>[20] 이야기를 많이 하시더라고요.

전. <경복고등학교 강당>이죠.

유. 무애가 어디 있었냐면 남대문 맞은짝에 보이는 건물이었다고. 이렇게 커브로 돌아오는.

전. 네. 그게 지난번에도 말씀하신 <상공장려관> 맞죠? 그 뒤로 남대문 소학교고.

유. 그쪽 말고.

전. 최근에 그 항공사진을 봤더니 남대문이 이렇게 있으면 이쪽에, 지금 상공회의소 있는 자리. 그 자리를 길을 면해서 커브가 있는데, <상공장려관>이 있고, 고 뒤로가 마당이 있고 마당 뒤로 남대문초등학교….

유. 그쪽은 아니고, 남대문 시장에서 북쪽으로, 길 건너편 코너. 거기 있을 때 무애건축에 신무성[21] 씨가 고문이었다고. 신무성 씨가 아주 파워풀한 사람이었어요.

19. <부산구덕실내체육관>, 1966년 준공.
20. <경복고등학교 대강당>, 1958년에 설계하여 1964년에 준공.
21. 신무성(愼武晟, 1914~1990): 교통부 철도건설국장, 중앙도시계획위원, 대한건축학회 회장 역임.

전. 철도청에 계셨죠.

유. 응. 신무성 씨가 있다가 그 다음에 다른 분으로 바뀌었는데, 그분도 철도청에 계시던 분이었어요. 이름이 기억이 안 나는데, 내가 무애에 있을 때 결혼을 했거든요. 그런데 그 양반이 나한테 프로젝트를 하나 하지 않겠냐고. 그래갖고 그게 황등석[22]이라고 있어요. 그래니트 컴패니(granite company)가 전주에 있었던가 그랬는데.

전. 익산에서 나오죠.

유. 응. 그 회장집이래요. 이게 너무 좋잖아. 그래갖고 내가 그거 설계를 하느라고 밤을 새우고 결혼식 날 이발소에 가서 머리를 깎으면서 잠을 잤다고. 그랬는데 결혼식이 끝나고 이 양반이 와갖고 "아, 그런데 유걸이… 일이 잘 안됐어…." (다 같이 웃음) 그러면서 봉투를 하나 호주머니에 찔러주고 가시더라고. 설계가 날아간 거예요.

그때는 남대문에 있을 땐데 일을 끝내고 시청 있는 쪽으로 나오면 시청 앞 광장이 있잖아요. 그 광장에다가 의자들을 내놓고 맥주를 팔았다고. 플라자호텔 말고 조선호텔 쪽으로. 그래갖고 거기 와서 맥주를 가끔 마셨어. 그리고 소공동에 중국집들이 굉장히 많았거든요. 중국집에서 만두 요만한 것들을 스무 알 해갖고 파는데, 이광노 선생님이랑 점심을 먹으러 가끔 같이 갔었어요. 그때 이광노 선생님이 청평에 땅을 샀을 때야. 그래갖고 우리보고 "자네들 담배 끊어. 그 한 까치(개비)가 한 평이야" (웃음) 그러면서. 그래갖고 남대문에 있다가 명동으로 사무실을 옮겼어요. 명동에 있을 땐 밤일을 많이 했는데 사무실에서 밤도 많이 새웠어. 현상하면 밤새우잖아요. 그런데 명동에서 밤을 새우면, 일을 하면서 시간이 얼마쯤 됐는지 알 수 있어. 소리가 바뀌어요. 그래갖고 한 10시쯤 되면 취객들이 싸움이 나. 막 깨지는 소리, 싸움하는 소리가 나고. 그거가 지나고 나면 토하는 소리, 길에서 웩웩 토하는 소리. 그게 지나가면 잠잠해져. 그때는 이제 통행금지가 있으니까. 그리고 아침에 통행금지가 끝나면 빗자루 소리, 삭삭하는 빗질하는 소리. 그래서 이렇게 사무실에서 일하면서 보면 시간을 알 수가 있었어. 소리 듣고.

전. 그때 명동 사무실은 어디에 있었어요?

유. 그게 명동극장에서 가까웠어요. 명동극장에서 회현동 쪽으로 두 골목쯤 위에. 시내 한복판이었어요. 거기 있을 때에는 김운해라고 있었어요. 그 양반은 김병현 씨의 마산고등학교 후배고 우리 1년 위였는데 노래를 잘했어. 공대 학예회하면 독창하고 그랬어요. 김운해, 김병현 씨, 나하고 이광노 선생님 댁에 가서 일을 많이 했어요. 김운해가 키가 작았어요. 우리가 쓰는 제도판은

22. 전라북도 익산시 황등면 지역에서 생산되는 화강석.

이렇게 높았거든. 의자는 항상 좀 낮고, 김운해한테는. 그래갖고 거실에 가서 소파 쿠션을 갖다놓고 올라앉았거든. 그러면 사모님이 와갖고 "아, 학생 정말 싫어요" 그러면서 확 뺏어가. (웃음) 그렇게 셋이서 현상을 많이 했어.

전. 선생님 동기 중에선 무애에 선생님이 유일하게 간 거네요.

유. 그럼요. 거기 있는 동안에는 혼자였어요.

전. 이광노 선생님이 선생님을 픽업하신 건 무슨 이유예요?

유. 모르겠어. 그냥 학교 다닐 때 내가 좀 잘 그렸나 봐.

전. 그러니까 이광노 선생님이 가자고 그러면 누구라도 가는 분위기였어요?

유. 그랬을 거예요. 그때 설계사무실이 '구조사²³'라는 게 있었어요. 배기형 씨라는 분이 하시는. 그게 종로에 있었는데 후에 거기에 몇 명이 갔어. 동창들이 좀 있었어요. 백재익, 조창걸, 김영철이 있었는데, 5년 선배가 되는 송기덕 씨가 독립해 나오면서 같이 따라 나오게 됐어요. 그런데 그거에 비해서는 이광노 선생님 사무실이 뭐라고 그럴까, 좀 더 현대적인… 그런 데였어. 이광노 선생님 사무실에 있을 때도 설계하는 거에 대해서 그렇게 아는 게 없었어. 굉장히 루즈했는데 일이 거긴 제법 많았어요. 이광노 선생님이 삼성 거를 꽤 했다고. 지금 롯데호텔 맞은짝에 있는 제일… 그거를 그때 설계했어요.²⁴ 그 건물 지하실에 서울에서 처음으로 이태리 식당이 생겼다고. 그게 처음은 아니었겠는데 우리는 그랬어. (웃음) 이태리 식당. 그래서 스파게티 먹으러 가끔 간 적이 있어. 서울에서 처음으로 "돌로 지은 집"이라고 그랬어. 화강석으로 쫙 발랐거든요. 삼성에서 하는 골프장 있죠. <서울컨트리클럽>! 클럽하우스 설계를 한다고 그때 공일곤 씨가 왔어. 그래서 공일곤 씨하고 나하고 그거를 했어요. 내가 평면을 그리고 공일곤 씨가 입면을 만들고 이런 식으로 일을 하는데, 이광노 선생님이 와서 이걸 바꾸고 싶단 말이야. 그러면 나한테 와서 그래. "자네, 선배 어려워하지 마." (웃음) "자네 좋은 대로 해봐" 그러면서 가요. 그리고 공일곤 씨한테 "자넨 왜 후배한테 휘둘리냐"고. (다 같이 웃음) 그런 식으로 컨트롤이 영 안 되는 거예요. 그래갖고 그걸 끝내갖고 갖고 갔어요. 그런데 가서 깨졌나 봐. 이 양반이 와갖고 도면을 확 내던지고 화를 내고. 그런데 내가, 학교 가서 공일곤 씨를 만나갖고 "공형, 내가 사표를 냈어요" 그랬더니 "어… 나도 냈는데" (다 같이 웃음) 둘이 다 나왔어, 거기를.

전. 아, 그 일로 나오신 거예요? 65년에.

23. 구조사건축·기술연구소: 배기형이 1946년에 만든 설계사무소.
24. <제일은행 청계지점>: 1963년에 설계하여 1966년에 준공.

유. 예. 그것 때문에 나왔다고. 그런데 공일곤 씨가 윤승중 씨한테 얘길 했나봐. 공일곤 씨가 무애 있을 때 가끔 그 얘기를 했어요. 김수근 선생님은 "건축을 예술로 한다", 그리고 "유걸 씨는 거기서 일하는 게 좋겠는데" 그랬어요. 그 얘길 가끔 들었는데 나는 김수근 선생에 대해서 흥미가 통 없었어, 그때. 그러고 그만뒀는데 그 다음에 어떻게 연락이 되어갖고 이제 그리 들어가게 됐어요.

전. 인터벌(interval)이 얼마나 돼요? 나오시고 들어가신 지.

유. 몇 달 돼요. 한 3, 4개월. 사무실을 안 나가니까 돈이 없잖아요. 이광노 선생님 사무실 나갈 때 월급이 2천 원이었어. 그래갖고 90년대인가… 무애 OB들이 모여서 연말 파티하고 그럴 때 가갖고 우리 집사람이 "선생님, 그거는 착취예요, 착취"(다 같이 웃음) 그러면 "아니야, 아니야. 난 착취 안 했어." 그렇게 월급이 작았다고. 그래갖고 3, 4개월을 쉴 때가 있었는데, 유평근[25] 씨라고 있어요. 우리 5년 선배인데 조흥은행에서 건축을 관리를 하고 있었어요. 조흥은행을 그때 새로 지었는데 날 불러갖고 그 조흥은행 인테리어 투시도를 몇 장 그려 달래. 그래갖고 그 그림을 그린 적이 있어. 돈을 제법 받았어요. 제법 받았다고 해도 별거 아니었을 거야, 아마. 월급을 2천 원을 받다가 비교해보면 그래도. 우리 공대 동기들 중에서 은행에 들어간 애들이 제일 돈을 많이 받았는데, 산업은행에 들어간 친구들이 1만 5천 원을 받았어. 우린 2천 원을 받았어. 그게 일곱 배가 넘으니까… 정말 형편없지. 그리고 명동에서 일을 할 때 우리 바로 아래층이 당구장이었거든. 그 밑은 커피숍이 있고. 그리고 명동에는 막걸리 집 이런 게 많잖아요. (웃으며) 그래갖고 월급날 되면 이렇게 수첩 갖고 여자들이 쫙 와서 서 있어. {**조.** 외상값 받으려고요.} 외상값. 외상값 주고 나면 별로 안 남아. (웃음)

최. 무애건축 시절에 직접 담당하셨던 일들이 <서울컨트리클럽> 이외에 어떤 것들이 또 있으신가요? 그때도 바로 그냥 프로젝트를 맡아서 하셨던 건가요? 누구와 같이 하는 게 아니고.

유. 무애건축에 있을 때 내가 한 일은 거의 고무질[26] 하는 일이었는데. <컨트리클럽> 설계는 처음으로 계획을 공일곤 씨하고 같이 했어요. 그리고 기억에 남는 거는 <중앙청별관> 현상설계를 했어.[27] 굉장히 큰 현상설계였는데 중앙청 옆자리에다가 새로 정부청사를 짓는 거였다고. 실현되지는 않았는데. 그거를 할 때는 안을 내가 직접 만들어서 한 게 하나 있어요. 그런데 김운해,

25. 유영근의 착오.
26. 연필로 그리던 때, 도면이 더러워지거나 고칠 때 고무로 지우는 일.
27. <중앙청 동별관 및 관아지구 계획>: 1963년의 현상설계

김병현, 나, 이렇게 하는데 원정수 씨가 와서 같이 그 팀에 붙었다고. 그때는 프로젝트에 대해서 분석하고 개발하고 이런 거가 아니고, 안을 하나 그려서 얘기를 하는 건데 원정수 선배가 뭘 하나 만들었어요. 그런데 나도 뭐를 하나 만들었어. 그랬더니 이게 서로 팽팽하단 말이야. 그래갖고 우리들끼리는 결정을 못하고 이광노 선생님이 와서 결정을 해주기를 기다렸는데 와갖고 "아, 둘 다 하지, 뭐" (다 같이 웃음) 그래갖고 두 안을 다 냈어요. 그래갖고 두 안을 다 냈는데 두 안이 다 된 거야. 1등, 2등. 그래갖고 그때 이광노 선생이 심사위원장을 하신 이천승[28] 선생한테 불려가서 굉장히 욕을 먹었다고 그러더라고. "건축을 이따위로 하면 어떻게 하냐"고. (웃음) 그런데 그 심사과정을 이야길 하는데 내가 만들었던 안을 보고 "이게 당선안이다" 그랬대. 거기에 출품한 사람 중에 총무처, 정부 관청에 있는 사람이 팀을 만들어갖고 안을 냈는데, 이 사람들이 "검토를 한번 해보지도 않고 저럴 수가 있나" 이래갖고 검토를 했더니 내 것이 면적 초과예요. 면적이 엄청 초과한 거야. 그래가지고 1등이 2등으로 바뀐 거예요. 그렇게 다른 걸 뽑았는데 결국 무애 거야. (웃음) 그래갖고 그 다음부턴 이광노 선생님이 날 보고 계산하지 말라고 그랬다고. "어, 유걸이. 유걸인 계산하지 마." 날 보고 계산하지 말라는 거 하고, 도면 글 쓰지 말라는 거. 글을 워낙 개발새발 쓰니까. "유걸이, 계산하지 말고 도면에 글씨 쓰지 마."

김태형. 선생님, 지금 신문로에 있는 <교육회관>[29]도 기억이 나시나요?

유. 아, 그거는 내가 나온 다음에. 김병현 씨가 맡아갖고 한 거예요.

김태형. 예. 그리고 아까 말씀하셨던 유평근이란 분이 혹시 유영근 선생님 아니신가요?

유. 유영근![30] 평근은 그 동생이에요. 유영근 씨도 굉장히 샤프한 사람인데 유평근[31]이가 고등학교 1년 후배예요. 내가 그 사람 그림을 굉장히 좋아했다고. 유평근 씨가 고등학교 때 미술반에서 그림을 그렸는데 그림이 정말 좋았어요. 그런데 대학교 가서 그림은 안 그리고 불문학을 했던가. 불란서로 유학을 갔고.

전. 윤 선생님 구술에 나오죠. 유영근 선생님.

김태형. 네. 한일은행으로 가셨던 것 같습니다.

전. 아까 월급 2천 원. 그러니까 남들은 1만 5천 원. 김병현 선생도 계속 이런 정도의 대접을 받으신 거예요? 김병현 선생님은 좀 많이 받으신 거예요?

유. 조금 많이 받았겠죠. 그래갖고 김병현 선생이 늘 막걸릴 샀다고.

28. 이천승(李天承, 1910~1992): 1953년 김정수와 종합건축연구소를 설립, 공동대표 역임.
29. <대한교육연합회 회관>: 무애건축이 1965년에 설계하여 1966년에 준공.
30. 유영근(兪英根, 1935~): 1967년 건축연구소 건우사를 설립하여 대표이사 역임.
31. 유평근(兪平根, 1942~): 서울대학교 불어불문학과 교수 역임.

전. 아, 월급을 더 받는다는 이유로.

유. 아니, 후배니까 가서 마시면 김병현 선생이 냈다고. 얼마를 받았는진 모르겠는데, 내가 김수근 선생님 사무실에서 한 4천 원 정도 받았을 거예요.

전. 거기가 더 주네요. 그러니까.

유. 네. 내가 기억을 하는 게 루빈슈타인(Artur Rubinstein)이 그때 와갖고 이대강당에서 연주회를 했어요. 그 입장권이 6천 원이었어. (다 같이 웃음) 거길 갔다고. 월급을 통째로 내고 거길 간 기억이 있는데. 그때도 그런 생각들이 많았어. 대학교 졸업하고 건축사무실에 들어오면 한 3, 4년을 그냥… '배우는 거다' 이런 식으로 일들을 했어요.

최. 그런데 그 <서울CC클럽>, 이광노 교수님께서 심하게 책망을 하셨나요? 그 일로 관두시고….

유. 아니에요. 이광노 선생님은 우리한테 책망은 안 했는데, 엄청 화가 나시지. 이 프로젝트가 잘 안 됐으니까. 탁 도면을 던졌는데, 우리는 그 일을 했으니 압력이 크지.

전. <서울CC>는 어디에 있는 거죠?

유. 그게 저기… 분당… 서분당 어디에 있을 걸요, 아마?

전. 남서울 CC.

유. 맞을 겁니다. 남서울 CC[32].

전. 이광노 선생이 이맹희의 일을 받았다고 그러지 않았어요?

유. 그때 그게 이맹희 프로젝트인지, 이병철 프로젝트인지는 모르겠어요.

김. 이병철의 일은 박춘명 선생님이 하시고, 이맹희의 일은 이광노 선생님이 하시고….

전. 그렇죠. 이병철 일은 박춘명도 하고 배기형도 했는데, 이맹희 씨가 그때 후계자로 잠시 있었잖아요. 그때 이광노 선생님이 받았는데.

유. 그랬을지 모르지.

전. 그 후계 구도가 어그러지면서….

조. 그때 사카린 밀수사건(1966년) 때문에 그런 거라고….

전. 선생님 잘못이 아닐 수 있다는 거예요. (다 같이 웃음) 계획하는 문제가 아니었을 수도 있다. 그게 연대가 지금 대개 65년쯤이니까.

유. 이광노 선생님이, 내가 그분을 나중에 이렇게 생각해보면 굉장한 장점이 있어요. 남을 나쁘게 얘기를 안 해. 그거 굉장한 장점인 것 같아. 그러니까 그때 와

32. 무애건축이 1967년에 설계한 <안양컨트리클럽 클럽하우스>는 경기도 군포에 위치해 있다.

70

갖고 우리한테 막 따지고 그러질 않았다고. 화가 굉장히 나갖고 해도. (웃음)

전. 말씀을 참 잘하시죠. 남 험담하는 건 두 분 들었던가, 세 명….

최. 김수근….

유. 김수근 선생하곤. (웃음)

전. 거긴 라이벌이니까, 그런데 "인간적으로 나쁘다" 이런 얘기는 안 하잖아요. 그러면 김수근 사무실로 가볼까요. 옮기실 때는 누가 연락을 주셨나요? 와 보라고.

유. 공일곤 선생이 먼저 갔는지 모르겠는데. 내가 거길 찾아가진 않았어요. 그러니까 윤승중 씨가 아마 불렀을 거예요.

전. 아마 윤 선생님이 전화를 했을 거다… 아참, 그 시기에 전화를 했었나요? 어떻게 했었나요? 연락할 때. 전화기가 집집마다 다 있었나요?

유. 아, 집집마다 없었죠. 그때는 전화기를 갖고 있는 거는 상당히 파워가 있는 거였어요. 응. 돈이 많아갖고도 안 됐다고. 파워가 있는 집에만 그게 있었다고. 그런데 사무실에는 전화기들이 있었어. 김수근 선생님 사무실을 처음에 나간 데가 어디냐면, 안국동 오거리에서 예전에 미 대사관 부지가 있는 쪽으로 그 코너에 경찰서가 있었어요. 이층집인데, 파출소. 그 위층에….

전. 파출소 위층을 썼다고요?

유. 네. 파출소 위층이 아니고 그 건물의 밑에 파출소가 있었어. (웃음) 새까만 집인데.

조. 2층짜리 집에요?

유. 네. 2층.

전. 백상기념관 그 옆 건물 중에….

유. 백상기념관이 어디에 있더라….

조. 지금도 있잖아요. 그쪽에….

전. 풍문여고 옆에….

유. 고 자리라고.

전. 김수근 선생이 설계한 거 아냐? 풍문여고 앞에 있는 높은 건물.[33]

최. 김중업 선생이 하신 거죠.

유. 김수근 선생은 <한국일보>를.[34]

전. 그렇죠. 네.

조. 조병수 선생님이 짓기 전까지 거기 있던 건물.

33. <갱생보호회관>: 김중업의 1968년 설계. 현 안국빌딩.
34. <한국일보 신사옥>: 김수근의 1965년 설계.

최. 그렇죠.

조. 그 <한국일보> 건물 괜찮았죠.

최. 윤승중 선생님은 그전부터 알고 지내셨나요?

유. 윤승중 씨는 내가 잘 몰랐었어요.

최. 사무실 가시게 된 과정에 대해서 말씀해주세요.

유. 김수근 선생의 사무실에 가게 되는 과정은 무애를 그만두고 좀 쉬고 있다가 불러서 간 거예요, 그냥.

전. 인터뷰를 한다든지 이런 것도 안 하셨어요?

유. 인터뷰는 했을지도 모르겠는데, 내가 그때 들어갈 때 "주일에는 일 안 한다" 그러고 들어갔어요. 내가… 엉터리 처치고어(churchgoer)였는데, 그때는. 내가 평생 그거 하나는 '결정을 잘했다' 그렇게 생각이 돼. 그때는 7일 동안 계속 일했다고요, 다들. 그런데 그 하루를 노는 게 상당히 나한테 좋았다고.

전. 김수근 건축연구소는 갔더니 규모가 훨씬 크던가요?

유. 그렇게 크지 않았어요. 한 여덟 명 정도 있었나? 윤승중 씨, 김원 씨가 나중에 들어왔을 거예요, 공일곤 씨, 또 구조하는 분. 거기서 구조하던 그분은 5시가 되면 칼퇴근이었어. 그리고 김수근 사무실은 두 그룹이 있었어요. 윤승중 씨는 설계 전체를 관장했지만 디자인 파트가 주였고. 실시설계랑 현장관계를 하는 분은 지승엽[35] 씨라고 있었어요. 그런데 그쪽에 있는 사람들을 내가 잘 기억을 못해요. 그래갖고 윤승중 씨 있는 쪽에 사람들이 김원 씨, 김석철 씨, 또 김환 씨라고 있었어. 문리대 나온 분인데. 김환 씨. 그렇게 디자인 팀이 있었다고.

최. 주일에 일을 안 하신다는 거에 대해서는 사무실 쪽에서는 별 말씀 없이 받아주신 거예요?

유. 별 말이 없었어요. 그런데 김수근 선생하고는 내가 인터뷰가 기억이 안 돼. 김수근 선생이 날 보고 뭐를 "어떻게 해라" 얘기를 한 게 없었어.

전. 항상 그럼 윤승중 선생을 통해서 얘기를 하나요?

유. 그렇진 않았어요. 내가 설계할 때 와서 "이게 뭔가?"하고 이야기하고 그러긴 하는데, "이건 이래야 되고, 저건 저래야 되고" 그런 얘기를 통 안한다고.

최. 이광노 선생님은 하셨나요? 그 아까 컨트리클럽 같은 경우에….

유. 이광노 선생님도 별로 안했어요. 이광노 선생님은 내가 기억하는 거로는 구조의 마춘경 씨 하고는 가끔 얘기를 많이 하시는 걸 봤는데, "시청 사람들이 이해하는 얘기를 해줘라", "니가 아는 것만 갖고 우기지 말고 그래라"

35. 지승엽(池承燁, 1935~): 김수근건축연구소 재직 당시 윤승중과 함께 계획실장을 맡고 있었다.

그런 얘기를 많이 하셨다고. 그리고 마춘경 씨한테 와갖고 구조도면을 보고 "아, 이 철근 하나만 더 넣어줘" 그런다고. 그럼 마춘경 씨는 "아, 이건 계산해서 프루프(proof) 된 겁니다. 걱정 마세요" 그러면 "아이, 그래도 하나 더 넣어줘". (웃음) 그러다가 하루는 점심때 마춘경 씨가 자리에 없을 때인데, 도면에다가 동그라미 하나를 더 그리셨어. 그리고 "내가 하나 더 넣었어" (웃으며) "마춘경이한테 얘기하지마." 그런데 그때는 공사장에서 이렇게 철근 빼먹고 올리는 걸 많이 했거든요. 그러니까 겁나는 거야. 그런 거는 했지만, 설계하는 거 갖고 이렇게 이래라저래라, 이런 얘기는 안 하셨다고.

최. 혹시 김병현 선생님한테는 하셨나요? 아니면 그런 스타일이 아니셨나요, 디자인에 대해서 깊숙이 관여하는….

유. 그때 김병현 선생이 무애건축에서 하는 역할이, 윤승중 선생이 김수근 선생 사무실에서 하는 역할하고 같았다고. 내가 무애에 있을 때 임길생이라는 분이 결혼을 했어. 그 장인이 의사인데 병원을 짓겠대요. 그래서 날 보고 설계를 하겠냐고. 그래갖고 내가 그 장인 댁에 가갖고 장인을 만나서 설계 의논한 생각이 나. 투시도까지 그렸는데 프로젝트는 진행이 안 됐어. 그런데 임길생 씨는 견적, 견적 하는 분이었어. 그러니까 설계를 자기가 안하고 우리한테 줬지. 그리고 그때 선배들이 이광노 선생님하고 별로 차이가 안 나는 거예요. 그래갖고 김종근 선배가 월급 더 달라고, 이광노 선생하고 아규(argue)하던 기억이 나. "선생님, 우리가 그렇게 열심히 일하고 이게 뭡니까" (웃음) 뭐 얘길 하다 그런 게 기억이 나. "선생님, 이렇게 되면 아무리 제자라도 원수 됩니다" 그랬더니 이광노 선생님이 "원수를 사랑하라고 그랬어" (다 같이 웃음) 그러니까 상당히 가까웠던 거야, 사실은. 그런데 김수근 선생님 사무실에 나갈 때에도 내가 그런 걸 느꼈는데, 그때는 화요일마다 회의를 했어요. 김수근 선생이랑 같이 모여서 회의를 하는데 윤승중 씨가 말이죠, "우리가 어떤 프로젝트도 끝내고 어떤 프로젝트도 끝냈는데 사무실에 왜 돈이 없습니까?" 김수근 선생이 "자네는 그런 거 몰라도 돼". (웃음) 그런 식으로 얘길 했다고. 지금 생각해보면 사무실 분위기가 그리 나쁘지 않았던 거 같아. 그렇게 돈 얘기도 막 하고… 그런데 그 얘기를 했더니 윤승중 씨가 기억을 못 하더라고. 난 그게 상당히 그… 윤승중 씨가 김수근 선생이 화가 날 만한 말을 한 기억이. 그런 얘기를 깐죽깐죽하게 하더라고.

조. 그런 분위기였군요.

유. 대답이… 너무 아주 명쾌하더라고. "자넨 그런 거 몰라도 돼."

전. 김수근 사무실에 가서 맡았던 프로젝트 중에 기억나는 건 어떤 것들이 있으세요?

유. 거기서 맡았던 것들은 기억이 다 나죠. <신일학원>[36]이라고 그거 현상설계가 있었어. {**전.** <신일고등학교>.} 내가 맡아서 했는데 우규승이 와서 투시도를 그렸지, 그거. 그런데 그게 교실이 이렇게 육각형으로 되어 있는 교실이에요. 그게 굉장히 재밌는 스킴(scheme)이었는데. 그때 두 안을 뽑아놓고 결정을 안 했어. 그러니까 하나는 일상적인 건물이고 이건 좀 이상한 안이니까, 그래서 두 개를 뽑아놓고 정하질 않았었어.

조. 그 건축주가 그랬다는 거죠? 그렇게 뽑히신 거네요.

유. 응. 그 두 가지가 뽑혔던 기억이 나. 그리고 <김포공항 피지빌리티 스터디(feasibility study)>를 맡아갖고 했던 기억이 있는데. 그때 기억에 남는 거는, 김포공항의 피크-아워(peak-hour)가 되면 비행기가 한 시간에 한 대가 들어온대. (웃음) "그거에 맞는 비행장을 만들려면 어떻게 해야 되는가" 그거예요. 피지빌리티 스터디를 하면서 그려놓은 그림이 있는데, 그 그림 굉장히 좋은데 지금 생각해보면 비행장 기능으로는 아주 안 맞는 그런 거야. 그 모형은 내가 사진이 있으니까 요 다음에 보여줄 수 있고. <김포공항>도 그렇고 내가 개인적으로 지은 성북동의 친구 집도 그렇고, 건축의 공간을 키(key)가 되는 엘리먼트(element)적인 성격이 있는 공간이 있고, 이렇게 퍼블릭(public)한 그런 공간이 있고. 두 개를 나눠 갖고 하는 거를 많이 했어요. <구인회 씨 집>도 그 콘셉트야. 그런데 공항을 그렇게 하니까 보기는 굉장히 좋은데 지금 생각해보면 영 공항에 대해서 하나도 모르고 그린 그림이었는데.

그거하고 또 <서울시 재개발>… 무슨 스터디를 한 게 하나 있었어요. 그 스터디 내용은 별로 생각이 안 나는데 납품할 때 싸움한 생각은 나. (웃음) 프로젝트를 하면 밤새우고 마지막에 납품하잖아요. 그게 <세운상가> 짓고 그럴 때일 거야. 서울시 프로젝트를 많이 하고. 내가 그거를 보고서를 만들어 갖고… 보고서 같은 거는 잘 만들었어. 책 만드는 거를 공간에서 많이 했잖아요. 그래갖고, 만들어 갖고 납품을 하러 서울시에서 들어갔거든요. 그랬더니 서울시에서 담당하는 사람이 보지를 않더라고. 이렇게 갖다가 책을 놨는데. 검수를 하고 납품한 거를 확인 달라고 그랬더니 이렇게 툭 치는 거예요. 굉장히 기분 나쁘게. 내가 굉장히 화가 나더라고. 그래서 "나도 사무실에서 일을 하면서 돈을 받아야 하는데 당신이 이걸 못 받겠으면 못 받겠다, 납품을 했으면 납품을 했다는 거를 확인을 해달라"고 그랬더니 쳐다보지도 않더라고. "당신 이름 뭐냐?" 그랬더니 나가버리더라고. 사무실에 돌아와 갖고 야, 이거 난감하더라고. 시의 일을 처음 해보는데. (웃음)

36. <신일중고등학교 교사>: 김수근건축연구소의 1965년 현상설계.

그래갖고 이제 사무실에 갔더니 김수근 씨가 없어요. 그 비서가 "선생님, 연락해드릴까요?" 그래서 뭐 그렇게 바쁜 건 아니라고 그랬더니, 잠깐만 기다려보래. 그래서 전화를 했더니 시청에 들어갔대. 김수근 씨가 차일석[37] 씨라고 그때 부시장을 만나고 있는 중이래. 그래서 전화를 해서 바꿔주더라고요. 그래서 내가, "그런데 선생님, 보고서를 납품하러 갔는데 납품을 수령하는 사람이 거들떠보지도 않더라" 그랬더니, "그 새끼 누구야?" (웃음) 전화 저쪽에서 소리가 막, 소리를 지르더라고. 이름을 쓰라고 그랬더니 이름도 안 밝히더라고. 그리고 끊었는데. 밤을 새고 일하고는 아침에 갔다가 점심때도 아직 안 됐을 땐데, 지승엽 씨가 와갖고 "유걸 씨, 지하실에 다방이 있어." 그땐 교육회관에서 일할 때인데 지하실 다방에 시청에서 나왔는데 내려가 보래. 그래서 시청에서 왜 나왔냐고 그랬더니, 보고서를 받으러 왔대. (웃음) 그래서 그 보고서를 갖고 갔었는데 거들떠보지도 않았다고 그랬더니, "아이 자네 선배야" (웃음) "내려가서 잘 얘기하고 보고서 갖다 줘". 그래갖고 보고서를 갖다 줬다고요. 사무실로 받으러 왔었어. 김수근 선생이 그렇게 파워가 있었어. 그러니까 부시장실에서 직접 내려간 거지. 그런 식으로 거기 김수근 선생 사무실에서 일할 때는 아주 큰소리치면서 일을 했다고.

전. 그 시청 직원은 빈손으로 와서 검수를 안 해준 거였군요.

유. 모르겠어. 그러니까 관행을 내가 일체 모르는 상태였는데… 인사를 바라거나 그랬을 거 같아, 내 생각에는. 그래갖고 보고서를 시에서 와서 받아 간 그런 적도 있고. 내가 김수근 선생 사무실에서 일을 하는 동안에 내가 맡은 프로젝트에서 김수근 선생이 와서 이래라저래라 얘기를 한 적이 없어요. 클라이언트(client) 컨택트도 내가 전부했어. 그러니까 내가 이해를 못하겠는 게… 그때 내가 스물 한 일곱, 여덟 그 정도였거든요. 그래갖고 <구인회 씨 집> 설계를 할 때도, 구인회 씨가 그때는 지금 같은 재벌은 아니더라도 재벌이잖아요. 그거 설계 프레젠테이션 할 때도 내가 혼자 가서 했어. 김수근 선생은 나타나지를 않아. 또 <KIST>. 그거 설계를 할 때도 내가 가서 프레젠테이션을 했어요. 그런데 그거 프레젠테이션 할 때는 최형섭… 소장, 벡텔(Bechtel)에서 나와 있는 고문관, 그 사람들한테 그 프레젠테이션을 하는데 내가 그 프레젠테이션을 할 때 이광노 선생님이 같이 했다고. 이광노 선생님은 라보라토리(laboratory)[38]를 설계했거든요. 그래갖고 '아… 스승이니까, 프레젠테이션하면 좀 도와주겠구나'

37. 차일석(車一錫, 1931~): 연세대학교 교수로 재직하다가 1966년 김현옥 시장이 부임하면서 부시장으로 임명되어 4년간 재직했다.
38. <한국과학기술연구원 연구동>, 1968년.

그런 생각을 했는데 최형섭 박사가 설명을 들은 다음에 "이 교수님은 어떻게 생각하세요?" 그랬더니 이 양반이 막 씹는 거야. (웃음) 제자니까 도와줄 줄 알았더니. 그때 굉장히 섭섭했는데 나중에 알고 보니까 이광노 선생이 김수근 선생한테 굉장히 섭섭해 있었더라고, 그 프로젝트로. 그래서 김수근 선생이 거기 안 나타났을지도 모르겠는데, 혼자 거기 가서 그거하고 그랬어요. 그러니까 난 이해가 안 돼. 지금도… 졸업하고 지금….

전. 대학 때도 쭉 노셨다고 그랬고, 언제 건축가가 되신 거예요? 지금 건축주를 혼자 만나고. 이광노 선생님 때도 바로 설계를 맡았는데 이광노 선생님도 별 터치를 안 하고… 그렇다고 김병현 선생이 해준 것도 아닐 거고. 윤승중 선생이 해주지 않았을 거고. 김수근 선생도 안 하고….

유. 얘기들은 많이 했겠죠. 건축 얘기들을.

전. 누구랑 하셨어요?

유. 김병현 선생.

전. 김병현 선생이나 윤승중 선배나. 다 사무실 안에 있는 선후배들하고.

유. 그렇죠. 김수근 선생 사무실에 들어갔을 때는 김원, 김석철, 김환 씨, 윤승중 씨도 약간 끼고 그랬는데 하여간에 엄청 많이 얘기를 했어. 건축에 대해서. 지금 생각해보면 '장님이 헤매는 식'으로 얘기를 했던 거 같아. 그러고 『공간』 잡지를 만들었잖아요. 그 『공간』 잡지를 만드느라고 또 건축 얘기를 많이 하고. 그리고 김수근 선생 사무실에 있을 때, 김수근 선생이 미래건축연구를 한다고 그래갖고 미래학 하는 분을 불러갖고 미래에 대한 얘기들도 하고, 그래서 얘기들을 많이 했어. 그런데 건물 영향도 받았을 거예요. 그때 내 기억에 아주 굉장히 선명하게 남는 게, 칸(Louis Kahn)의 유펜(Upenn)에 {전. <리서치 센터>(Richards Medical Research laboratories)요?} 그 건물이 굉장히 인상적으로 남아 있었어. 그래서 내가 공간을 갖다 그렇게 분해를 해갖고 매스 만드는 거가 그 영향이 많이 있을 거 같아. 칸은 그때 유틸리티 스페이스(utility space)를 분리해서 이렇게 쓰고, 사람들이 일하는 거를 보조하게 만들었잖아요. 사람들이 쓰는 공간을 만들어서. 나는 프라이빗한 스페이스(private space)하고 공적인 스페이스하고, 그런 식으로 분리를 해갖고 만드는 거를 많이 했어요. 그게 흥미가 많았던 거 같아. 그래서 <구인회 씨 댁>이 딱 그런 콘셉트이거든요. 주거의 키 스페이스(key space)라고 할 수 있는 침실들이 떠 있다고, 위에. 그리고 기둥으로 그걸 띄웠는데 밑은 공용 공간이라고. 그리고 이거랑 거의 똑같은 콘셉트인데 성북동에 친구 집을 지은 게 하나 있어요.

전. <K씨 댁>.

유. 응, 그거. 그것도 위에 침실들이 이렇게 떠 있고, 그런 거라고.

최. 칸의 작품은 어디서 접하셨나요? 그때는 『신건축』이라는 게 있었나요?

조. 일본 잡지 『신건축』이요?

유. PA… 『PA』가 그때 있었나? 거의 못 봤을 거야, 아마. 『신건축』 정도.

조. 요때가 1960년대 말인가요?

유. 65년부터 70년 사이에.

최. 『신건축』은 김수근 선생님 사무실에 있었던 건가요? 아니면 직접 구독을 하셨나요?

유. 직접 구독해서 본 건 없고, 사무실에서 있었겠죠.

최. 이광노 선생님의 무애에서도 자료가 될 만한 작품집이나 해외잡지 같은 게 있어서 참조를 하면서 설계가 이루어졌나요?

유. 자료가 있었느냐? 거기 있을 때 잡지 보고 그런 생각은 안나요.

조. 『공간』잡지를 당시에는 따로 기자나 에디터들이 만든 게 아니라 설계사무소 직원들이 같이 만든 거예요?

유. 맨 처음에 시작할 때 김병현 씨가 거기 참가를 했어요.

전. 무애에서요?

유. 김수근 선생이 김병현 씨, 윤승중 씨, 나, 그리고 조선일보 기자였는데 김운해라는 사람의 형! 그 양반이 김 씨였는데… 이 사람은 나중에 시카고로 갔는데 반독재 기자였었다고. 이렇게 네 명이 편집을 하고 그랬어요. 책을 만들었다기보다는 편집 내용과 방향들을 논의했어요. 김원 씨도 그때 거기 끼었을 거예요, 아마. 그러니까 맨 처음에 할 때 미술도 꽤 거기 들어갔을 거예요. 미술 부분은 나중에 국립현대미술관 관장을 하고 그런 사람[39]인데, 그 사람이, 관계를 했을 거예요.

전. 그분이 미술은 좀 나눠서 따로 하고.

유. 네, 그랬을 거예요.

전. 그 다음에 박용구[40], 이런 분들도 좀 했었다고 들었는데요.

유. 어, 박용구 씨. 박용구 씨는 굉장히 열심히 공간에 드나들었다고. 내가 공간에 있을 때 기억나는 거가 <부여박물관> 사건. <부여박물관> 사건이 나갖고 김수근 선생이 많은 타격을 받은 거 같아. 그때 서울역 뒤에 청파동에 집이 있었거든요. 그때는 부인도 와갖고 정릉에 사시다가 거기다 한옥을 고쳐서 새로 이사 들어가 있을 때 <부여박물관> 사건이 터졌어요. 그래서 이 양반이 거기

39. 이경성(李慶成, 1919~2009): 미술이론가이자 평론가. 1981년부터 1983년, 1986년부터 1992년까지 두 차례 국립현대미술관 관장 역임.

40. 박용구(朴容九, 1914~2016): 해방 전에 이미 일본에서 대학을 졸업하고 음악평론에 종사. 1950년에 일본으로 밀항하여 1960년에 귀국.

있으면서 사무실을 안 나오고 우리를 불렀다고. 내가 거기 자주 갔어. 그런데 건축 얘기는 안 하고 옛날얘기를 하는 거예요. 김수근 선생이 옛날에 집에서 자랄 때 기타를 그렇게 치고 싶어 했는데 아버지가 못 치게 해서 기타를 못 쳤다는 거, 일본 밀항하던 얘기, 일본서 연애하던 얘기. 그런 얘기가 내 생각엔 이렇게 부여사건으로 굉장히 충격이 있어서 그런 옛날 얘기를 하신 거 같아요. 그래서 내가 그 얘기를 많이 들은 축의 하나야. 김석철 씨와 김원 씨도 가끔 가는 때가 있을 테고. 그런데 그 양반이 그때 그… 카메라를 굉장히 컬렉션을 많이 갖고 있었어요. 카메라들을 다 꺼내놓고 그거 자랑하는 거. 린호프(Linhof)라는 카메라가 있었어요. 이렇게 자바라[41]를 쭉 끌어내갖고 하는데 초점 거리를 자동으로 조정하고 이렇게 퍼스펙티브(perspective), 이거 수정하는 기능 있고 그런 카메라들. 어… 카메라들을 갖다가 굉장히 많이 갖고 계셨거든요. 그거 내갖고 자랑, 자랑이 아니고, 그거 기계가 뭐가 좋고 뭐 이런 거 얘기하고. 완전히 퍼스널(personal)한 얘기를 참 많이 했어요, 그때. 그래서 그 양반 사생활에 대해서 얘기를 많이 들었던 편이에요.

최. 그거를 지금 말씀해 주실 수는 없나요?

유. 윤승중 선생도 그 얘기를 못 들었을지 몰라. 윤승중 선생은 사무실에서 일을 하니까. 밀항을 했는데 해운대에서 배를 타기로 했대요. 그런데 그때는 배를, 부두에 나와서 배를 타는 게 아니고 배는 저 바다 가운데에 있고, 수영을 해서 배를 타고 가야 하는데, 그 동백섬 있는데 해안경비대가 있어서 걸리면 그대로 사격을 해갖고 죽이고 그럴 때래. 그래갖고 배를 탔는데, 생선 넣는 창고 있잖아요. 뚜껑을 하나 열더니 그냥 발로 차서 밀어 넣어갖고 거기다 집어넣더래. (웃음) 그 깜깜한데 들어가서 한동안은 출렁출렁하다가 다 왔다고 이제 내리라고 그러더래. 그때는 해운대에서 태워갖고 마산에 내리는 그런 것도 많았대. 내려갖고 이게 정말 일본인가… '어떻게 할까' 그러다가 스케치북을 하나 꺼내갖고 스케치를 하는 척하면서 지나가는 사람들 눈치를 봤는데 보니까 일본말을 하더래. 그래갖고 '아, 일본에 왔구나' 그러고 거기서 본토 들어가는 배표를 사갖고 배를 탔는데 일본에 도착해갖고 내리는데, 이것도 밀항이니까 내리다가 걸릴지 모르겠더래. 이렇게 두리번두리번 보니까 할머니가 커다란 짐을 끌고 가느라고 애를 쓰시더래요. 그래서 얼른 그 짐을 지고 얼굴을 푹 가리고 그리고 내렸대. 그래갖고 일본에 도착을 한 거예요.

일본에서 대학교를 가기 전에 학원에 들어갔대요. 동경에 가서 돈도 없고 그러니까 굉장히 가난한 불법이민자로 하숙같이 들어가서 일을 하는데

41. 주름상자(벨로우즈, Bellows): 카메라의 렌즈와 뷰잉 스크린을 연결하는 부분의 주름통.

병이 났대요. 굉장히 열이 나고 그래갖고, 한 이틀 동안을 그냥 먹지도 못하고 끙끙 앓았대. 그런데 자기 학원 같은 클래스에 있는 여학생이 찾아왔더래. 먹을 거를 한 보따리 갖고 왔더래. 자기가 먹을 걸 탐보니까 정신이 없더래요. 그래갖고 그걸 고맙다는 말도 하지 못하고 다 먹었대. 그러고 나니까 굉장히 부끄럽더래. 그런 식으로 고생을 하면서 거기서 공부를 했는데 그거를 끝내고 졸업을 하는데 졸업식 파티를 했대. 파티를 했는데 그 여학생을 붙들고, 그 여학생을 파트너로 초청을 해갖고, 춤을 추는데 성욕이 생기더래. (웃음) 그런데 그게 너무 창피하더래. 너무 창피해 갖고 그냥 도망 나왔대요. 그래서 그 여학생은 보고 싶은데 그 후에 못 만났대. 그런데 김수근 선생이 완전히 난봉꾼이었거든, 소문에. 그런 스토리가 있다는 게 상상이 안 되는데. 그 얘기를 사모님한테 했는지 안 했는지 모르겠어서… 김수근 선생은 어렸을 때 아주 마른 체격이었대요. 일본에서 일본 애들과 같이 학교를 다니면서 터프(tough)하게 보이려고 럭비도 하고 오토바이도 타고 하면서, 몸이 퉁퉁하게 된 것이더라고요.

전. 사모님은 언제 만나신 거예요?

유. 대학교 다닐 때. 대학교 때 그 양반이 친구들이 몇이 있었어요. 나중에 한양대학 영화과에서 가르치던 분이 하나 있어. 그 양반이 카메라를 많이 알아갖고 김수근 선생이 도움을 받았던 거 같아. 그리고 또 한 양반이 있었는데 또 한 양반은 독일에 가서 많이 산 분인데, 그분은 뭐하는 분인지 모르겠어. 정보부 관계 일을 한다는 얘기도 있고.

전. 두 사람 다 한국 사람인데요? 동경예술대학을 같이 다닌?

유. 네. 그리고 박용구 씨는 자주 오고. 대학하곤 관계가 있는지 없는지는 잘 모르겠어요.

전. 아무튼 일본에서 처음 만났다고 하더라고요. 대학은 다른 거 같은데.

유. 김수근 선생이 대학에서 학교 다닐 때 현상을 하잖아요. 현상할 때 사모님이 먹을 거를 갖고와갖고 이렇게 먹였다고 하더라고. 그러니까 그 친구 분들은 사모님하고 아주 잘 알아.

조. 그 사모님이 일본인이셨죠?

유. 네. 서울역 뒤 그 댁에서 사모님이 방에 들어오잖아요. 방이 이렇게 있으면 (미닫이)문을 이렇게 열고 기어 들어와. 그리고 얘기하고 나갈 땐 이렇게 뒷걸음질로, 앉아서, 일어나질 않고. 그런 걸 처음 보니까… 그런데 내가 사모님한테 굉장히 감탄한 게 "어이, 그거 있잖아" 그러면 전화를 해. 누구한테 전활 하고 싶은지 알아. "어이!" 하고 그랬는데 다 알아. 그러니까 김수근 선생을 완전히 읽고 있어. 그래서 '일본 사람은 다 저런가' 그런 생각을 했어. 그런데 그때만 해도 김수근 선생이 소문은 굉장히 나빴거든요. 술 마시고 춤추고 뭐

그런다고 많이 그랬어. 그랬는데 내가 미국 간 다음에, 좀 나이가 드셨으니까 그때부터는 부인을 이렇게 데리고 나오고 그러더라고.

거기 있을 때 내가 또 한 프로젝트가 《오사카 엑스포》. 그걸 할 때 내가 뭘 했냐면, 거기 전시를 할 사진을 프린트를 했어요. 《오사카 엑스포》할 때는 사무실이 태화관 맞은짝에 있었어요. 옛날 일본식으로 지은 목조건물이었는데.

전. 태화관 맞은편이요.

유. 응. 3층집이었는데. 거기에 암실이 있었어. 그래갖고 우리가 인화하는 프로젝터를 만들어 갖고 오택길 씨하고, 오택길이라고 이….

조. 장건축 하시던 분이요. 김병현 씨의 처남인가 되시지 않아요?

유. 응. 김병현 씨의 처남. 오택길이가 사진을 잘했어요. 사진을 프린트를 했어. 3미터 되는 대형 사진을 인화를 하면 프로젝션을 해서 감광을 시켜갖고 물에다가 씻어요, 나중에. 사진이 워낙 크니까 씽크(sink)에다 넣고 돌돌 말아갖고 이렇게 세척을 하고 그랬는데. 밤새도록 그 작업을 하다가 새벽에 마지막 걸 딱 해놓고 잠이 들었어, 이렇게. 둘이다 잠이 들었어. 아, 그런데 막 문을 두드리고 그래서 깨보니까 난리가 난거야, 문밖에서. 웬일인가 했더니 아래층에서 난리가 났대요. 보니까 물이 계속 넘쳐갖고, 이게 목조 건물이니까 플로어(floor)로 해서, 아래층이 변호사 사무실인데… 그 출근하기 전인데 사무실을 들여다보니까 카우치(couch)가 새까매졌어. 물이 떨어져서. 그리고 지하실 같은 1층인데 플로어가 그라운드 레벨(ground level)에서 낮은 집이라. 거기 화가가 있었어요. 화가가 있었는데 그날 화가가 이사를 가는 날이야. 그래서 거기 오는 학생들의 그림들을 다 두루마리를 해서 이사를 가려고 쭉 새워놨는데 그게 반쯤 잠겨 있더라고. 이게 난리가 났더라고요. 그래갖고 문을 열자마자 그 변호사 사무실에 들어가 그 커버를 벗겨갖고 세탁소로 보내고. 그리고 이제 이 화가는, 이게 난리 아니에요. 그런데 그 사람을 『공간』에서 한번 특집을 만들었던 적이 있어. 그 사람의 사진을 임응식[42] 선생이 찍었어요. 그래서 임응식 선생을 불러갖고 (웃으며) "선생님, 좀 살려주십시오" 그 생각이 나. "막 밀면, 난 못한다" (웃음) 그 난리를 하고 결국은 임응식 선생이 가갖고 얘기를 해갖고 무마가 됐다고. 그래갖고 사람들이 낮에 그림들을 펴갖고 말리느라고… 그때 그건 정말 아주 난감한 일이었어요.

조. 그 당시에도 그렇게 인화지가 큰 게 있었네요.

유. 두루마리로 있었죠. 이런 크기로 해서….

42. 임응식(林應植, 1912~2001): 사진가. 1966년부터 『공간』에 한국 고건축 사진 연재. 이를 모아 사진집 『한국의 고건축』을 1977년에 출간했다.

전. 그러면 이것도 없었을 거 아니에요. 인화를… 그거를 벽에다 쐈어요?

유. 응, 벽에다 이렇게 쏜 거야.

전. 이게 다리가 없어가지고 안 된다고 하던데, 커지면 다리를 놓을 수가 없으니까. 벽에다 쐈다고요?

유. 응. 내가 그때는 사진 장난을 그렇게 많이 했는데. 카메라도 내가 하셀블라드(Hasselblad) 큰 걸 갖고 있었어요. 그래갖고 한번은 김수근 선생 사무실에 그거를 쓸 수 없을 때, 이화여대에 암실이 있어요. 그래갖고 내가 이대를 나간 적이 있어요. 김수근 선생 사무실에 나가면서 그리 나간 적이 있었는데, 건축과 동기인 공상일이. 의대 교수 아들. 그 친구가 사진을 했어. 그 친구를 데리고 이대 가갖고 큰 사진들을 주말에 가서 만들었어요. 그걸 만들면서 통닭하고 맥주를 사다가 먹으면서 일을 하고 갔어. 다음 주에 학교를 갔더니 난리가 난 거예요. 뭔가 했더니 누가 "학생들이 암실에서 맥주를 마시고 담배를 피웠다" 이거예요. 그때 주남철[43] 씨가 거기 있었거든요. 얘기를, 내가 얘기를 해야 하나 말아야 하나… 내가 얘기 안 한 거 같아. 그래갖고 난리가 났던 적이 있어요.

전. 자, 시간이 지금 10시가 되어서, 네. 슬슬 정리를 해야 될 것 같습니다. 마지막으로 몇 가지만 작품 중심으로 다시 한번 다뤄야 할 것 같습니다. 김수근 사무실 시기뿐 아니라 개인적인 일들이 좀 있으실 테고.

유. 개인적으로 한 프로젝트들이 몇 개 있어요.

전. 그러니까요. 그런 것도 좀 붙여가지고 70년대에 도미하시기 전까지의 일을 다음 번에 한 번 더 다뤄야 할 것 같습니다. 자, 고거 감안하시고 선생님들 추가 질문이 있으시면….

조. 그래도 사모님하고 그거 얘기도 좀 대학교랑 결부해서 해야 되지 않을까요? 그리고 교회건축하고 쭉 연결되는 파트들이 있고. 아까 "주일은 일을 하지 않겠다"는 그것이 어디서 영향을 받으신 건지도 궁금하고요.

전. 네. 최원준 교수님은?

최. 네. <제헌기념관>에 대해서 여쭤보려 했습니다만.

유. 응. 그게 김수근 선생 사무실 들어가서 첫 번째 일이에요.

전. 그렇죠. 자, 선생님. 그러면 네. 오늘 1970년까지 쭉 오긴 했습니다만, 아주 중요한, 저희들이 여쭤보고 싶은 얘기들이 좀 더 있는데, 제3회 구술 때 진행하도록 하겠습니다. 긴 시간 감사합니다.

유. 네, 수고하셨습니다.

43. 주남철(朱南哲, 1939~): 1965년부터 1968년까지 이화여자대학교 미술대학 강사를 역임. 현재 고려대학교 명예교수.

<김포공항 피지빌리티 스터디> 모형 (유걸 제공)

전. 자, 오늘 6월 3일 월요일, 아이아크 사무실에서 제3차 유걸 선생님 구술채록을 시작하겠습니다. 지난번 김수근건축연구소에 들어가서 했던 작업, 몇 가지를 소개해주셨거든요. 그래서 <부여박물관> 그 다음에 엑스포… 사진이 엑스포였죠? 그게 마지막이었죠.

김수근 연구소 시기의 작품들

유. 내가 김수근 선생 사무실에서 일할 때 사진을 몇 개 갖고 왔어요. 김수근 선생님 사무실이 60년대는 그 후하고는 조금 달랐던 거 같아요. 일하는 사람들이 뭐라고 그럴까, 선생님의 직접적인 관여를 받지 않고 상당히 자발적으로 일을 했어요. 이게 맨 처음 프로젝트를 하면서 예술적으로 한 프로젝트예요.

전. 아… 이게 석고 모형 사진인가요?

유. 이거는 흙이야. 예. 이걸 하고 그 다음에 김수근 선생이 나한테 "나중에 당신 사무실 하면 이런 거 해, 난 이건 못 팔아" 그래서 그 다음부터는 이러한 시각적인 거에 대해서는 일체 내가 안 하려고 그랬어요. 그래서 완전히 다른 어프로치(approach)를 했는데 그때 우리가 한 프로젝트 중에 하나가

구술자가 계획한 <제헌회관>. 모형 (유걸 제공)

<김포공항 피지빌리티 스터디>(feasibility study)인데 그 김포공항 디자인을
하는 건 아니었어. 그런데 그때 피지빌리티 스터디를 하면서 김포공항을 하나
만들었어요. 그게 이거라고. 그러니까 지금 생각해보면 상당히 기능적으로는
(웃음) 맞지가 않는 건데, 종이를 막 접어갖고 스케치같이 만들었던
거라고. 그리고 그 다음에 <KIST>를 했잖아요.[1] <KIST>를 할 때 내가 1차로
만들었던 스킴이 이거야. 그러니까 공항도, <KIST>도 건축을 조형적으로
어프로치(approach)하는 기분이 안 나는. 이거에 모형, 배치도 갖고 1차
프레젠테이션 한 게 이거였어요. 키스트 보드멤버, 소장, 다 있는 데에서 했는데,
그때 이광노 선생님이 악평을 했어요, 이거를… (웃음) 그래서 이게 죽어버렸어.
그래서 두 번째 한 게 지금 있는 건물이에요.

전. 악평하면서 어떤 부분이 안 좋다고 하셨나요?

유. 이 디자인이 건축디자인이 일반적으로 취하는 어프로치가 아니었어.
그런 점에서 비평을 했어요. 벡텔(Bechtel)이란 데에서 그 프로젝트에
기술자문을 했는데. 벡텔의 건축자문이 존 롤러(John C. Roller)라고
로스앤젤레스(Los Angeles)에 있는 마틴(Albert C. Martin & Associates)에서
파견 온 친구가 있었어요. 그냥 내가 혼자한 건 아니고 이렇게 협의를 하면서
여기까지 왔어요. 그런데 설명이 다 끝난 다음에 이 교수님한테 물어보니까 막
악평을 하시더라고. (웃음) 그래갖고 이 안이 깨져버린 거예요.

1. <KIST 본관>: 1967년 설계.

<김포공항 피지빌리티 스터디> 모형 (유걸 제공)

최. 그때 셀(cell) 같은 것으로 이루어진 거라는 말씀이 있었는데요.

유. 오피스 스페이스(office space)를 가운데로 완전히 독립해놓고 유틸리티 스페이스(utility space)를 밖으로 전부 빼버렸어요. 그렇게 공간 구분을 했는데 <김포공항> 그것도 비슷한 개념이었다고. 공항에서 폐쇄된 공간을 집어넣어 버리고 일반승객들의 동선은 오픈된 사이로 이렇게. 고 생각을 조형화하는 것이었어요. 그래서 김수근 선생하고 커뮤니케이션 한 거는 "뭐를 어디다 두고 뭐를 어디다 놓는다" 분류하는 것, 기능 분류하는 것, 기능 해석하는 것, 그 얘기들이었다고. 늘 분석적인 스케치를 갖고 말씀드렸어요. 건물 디자인에 대한 이야기는 안한 것 같아요. 이 <KIST> 안은 사실은 알려지지가 않았어.

전. 그러네. 이거는 처음 보네요. <김포공항>은 봤는데. 네.

유. <KIST 프로젝트>가 굉장히 좋은 프로젝트였어요. 프로젝트 코스트(project cost)가 텐 밀리언(ten million)이었어. 빌딩 코스트(building cost)가 텐 밀리언이 아니라. 청와대가 파이브 밀리언(five million)을 내고 그 존슨 대통령이 파이브 밀리언을 내서 텐 밀리언이 된 거예요. 그래갖고 벡텔이 프로젝트 계획을 한 거거든요. 인스티튜트 구조라든지, 또 그거를 만들어나가는 프로세스라든지, 굉장히 미국의 기술을 많이 받아들인 프로젝트였어요. 그

<KIST 본관> 1차 계획안 모형 (유걸 제공)

<KIST 본관> 1차 계획안. 아이소메트릭 도면, 모형, 배치도. (유걸 제공)

다음에 건축에서는 미국 자재를 좀 썼다고. 물론 콘크리트 같은 것은 한국에서 했지만 설비자재, 건축자재들을 전부 미국 것들을 썼다고요. 그러니까 파이브 밀리언이 그런 것들을 합쳐서 파이브 밀리언이야. 굉장히 좋은 프로젝트였다고. 그런 설계를 할 기회들이 별로 많지 않을 때예요. 집 지으면 진짜 현장에서 깡통 펴갖고 쓰고 그럴 때인데. 그래서 그런 게 시작되는 때가….

전. 샤시를 외인아파트 하면서 그때 처음 봤다는 말씀을 들었고요. "금속 샤시를 처음 봤다. 미국 거를 갖고 와서."

유. 그때 그 하우징도 김수근 사무실에서 했어요. 공일곤 씨가 맡아서.

전. 또 삼성밀수사건 때 이맹희 씨가 밀수한 물건 중에 양변기가 있었던 게 기억나는데요. 양변기 사용량이 그때 확 늘어나는데 감당이 안 되니까.

유. 내가 했던 프로젝트(주택)들도 양변기가 미제야. (웃음) 이 집(<명륜동 강 씨 댁>)도 그렇고 우리 집이나 우리 친구 집도 그렇고. 그러니까 집값이 막 450만 원까지 올라갔겠죠.

최. 예전에 윤승중 선생님 구술채록 할 때 잠깐 말씀하셨죠.

유. 윤승중 선생은 이거에 대해서 상당히 반대하는 입장이었어요. 반대한다기보다, 윤승중 선생하고 그래서 같이 일하는 걸 굉장히 좋아했는데, 그 양반이 꼬장꼬장 따지고 뭐를 쉽게 안 넘어가. (웃음) 우리가 건축을 객관적으로 한다고 그래갖고 리즌(reason)들을 대잖아요. 그런데 하다보면 리즌이 합리화인 경우가 상당히 많다고. 그 리즌을 디벨롭(develop)하는 데 시간이 걸리는데 그렇게 즉흥적으로 나온 생각을 갖고 해내면 틀림없이 그런 오류들이 있어, 포함되어 있는. 그런데 윤승중 선생은 그걸 갖고 그냥 꼬장꼬장 따져. (웃음) 내가 윤승중 선생을 리스펙트(respect)하던 게 그 점이야. 그런 사람이 참 드물어요. 내가 한국의 건축가들 중에서 그만큼 명료하게 해답을 요구하는 사람을 못 만난 거 같아.

조. (<KIST> 모형사진을 가리키며) 이 프로젝트는 지금 향이 표시가 없는데, 어느 쪽이 남쪽인가요?

유. 배치도에 나와 있는데. 그 배치도에 보면 이게 실험동들이고. 그리고 실험동을 향해서 이렇게 붙어 있다고. 그런데 동서남북이 어디인진 모르겠어요. 지금은 여기 호수가 있지. 그런데 난 이거에 대한 애착 같은 게 있어요. 그게 잘됐든 못됐든, 콘셉트가 상당히 클리어한… 부족한 로직(logic)이 있든 없든 간에, 아주 태도가 명료했다고.

전. 그때 루이스 칸을 알고 있으셨나요?

유. 그럼요. 그때도 루이스 칸이 굉장히 파퓰러(popular)했었지.

전. 루이스 칸의 <의학연구소>(Richards Medical Research Laboratories)도

<성북동 K씨 주택> 단면도, 외부 (유걸 제공)

88

아시고.

유. 네. 펜실베이니아대학(University of Pennsylvania). 그리고 <솔크인스티튜트>(Salk Institute)도 그때 있었고. 그런데 난 루이스 칸의 건축에 대한 생각보단 그 사람의 조형에 더 관심이 있었어요. 조형이 그 사람의 생각이기도 하겠지. 명료한 생각이 건축을 명료하게 만드니까.

전. 말씀하였던 서비스 스페이스, 서브드 스페이스를 구분하는 아이디어 같은 경우는 루이스 칸의 영향을 받았다고 말할 수 있는 건가요?

유. 그럴 수도 있죠. 그런데 내가 그때 했던 일련의 프로젝트가 다 비슷해요. (사진을 꺼내며) 이 주택(<성북동 K씨 주택>)은 많이 알려져 있잖아요. 이것도 같은 콘셉트라고. 요 엘리먼트들이, 이게 침실들이거든요. 침실들이 굉장히 명확하게 확장된 공간들에 있는데 그 나머지의 공간들은 굉장히 자유롭게 열려있다고. 그래서 개인공간하고 퍼블릭 스페이스로 나누는 것을 많이 했어. (다른 투시도 사진을 꺼내며) 이게 이제 <원서동 K씨 주택>(또는 <구인회씨 주택>, 1966)인데 이것도 같은 콘셉트예요.[2]

전. 도면으로 봤습니다.

최. <신일학원 프로젝트>에서도 뭔가 그런 요소들이 모여가지고 전체를

2. **구술자의 첨언:** 한때 나는 서비스 스페이스와 서브드 스페이스로 구분하기보다는 '기본공간'(element space)과 '결과적으로 나오는 공간'(resulted space), 이렇게 나누었어요. '기본공간'으로 만들어지는 것이 '결과적인 공간'이 되는 식이지요.

<구인회씨 주택> 초기 스케치 (유걸 제공)

이루는….

유. <신일학원>은 공간을 분류를 한다기보다 단위로 쪼갠 것. 그건 사무실에서 일한 건데 <성북동 K씨 주택>은 개인적으로 한 거라고. 그래서 내가 그때 개인적으로 하는 거하고 사무실에서 일하는 거하고 다른 거라는 걸 실감을 했어. 내가 개인적인 일을 할 때에는 조형적으로 굉장히 자유로웠는데 사무실에서 일할 때는 그런 조형의지라고 그럴까, 그건 가능하면 뺐어. (웃음)

최. 첫 번째 경험 때문에….

유. 예. 첫 번째 경험 때문에 그랬어요. 그래서 이거(<성북동 K씨 주택>, 1968)는 <구인회 씨 주택>과 같은 생각이면서도 훨씬 부드럽다고 그럴까. 그런 생각이 들어.

조. 그런데 조형의지를 의식적으로 빼면 그것도 조형적으로 되지 않나요? 조형의지를 의도적으로 제외를 하기 때문에 시스테메틱(systematic)하게 뭔가 또 다른 조형성이 보이게 되고.

유. 예, 그게 있어요. 건축이 좀 더 이성적으로 보인다고 그럴까?

조. 예. 그런 거 같아요.

전. 윤승중 선생님 구술 중에 이 <김포공항> 이야기를 좀 길게 하셨거든요. 혹시『구술집』보셨나요?[3]

유. 네, 네. 다 봤어요. 그거에 대해서 얘기한 것은 기억이 따로 안 나는데.

전. 이 부분에 대해서 김원, 김환, 이런 분들이랑 유걸 선생님이랑 "설계는 안 하고 밤새 말로만 싸우더라" 윤 선생님은 "밤새우더라", "그렇게 말 많은 사람들은 처음 봤다" 이렇게 말씀을 하시던 게 기억이 나는데….

유. 윤승중 씨하고 김석철 씨를 내가 특별히 생각을 하는 게 있어요. 김석철 씨는 나를 잘 알아. 김석철 씨만큼 크리틱 할 때 아주… 내 약점을 얘기하는 사람이 없어요. (웃음) 그래서 내가 김석철 씨 굉장히 좋아했다고. 그러니까 김원 씨, 김환 씨, 김석철 씨. 그렇게 네 사람인데 그렇게 말이 많았어요. 밤새도록… (웃음) 그런데 무슨 얘기를 그렇게 했는지 생각이 안 나. 어, 무슨 생각이 나느냐면 나도 모르는 얘기를 한 거. (웃음) 서로 그랬던 거 같아.

전. 윤 선생님은 뭐라고 기억하시냐면, 두 팀으로 갈려서 한 팀은 "공항은 기능이 우선이 되어야 하는, 기능적인 것이어야 된다", 다른 한 팀은 "공항은 관문이기 때문에 훨씬 더 한국의 표상 같은 그런 것이어야 된다" 그걸로 그렇게 다투셨다고 그러시던데요.

유. 구체적으로 그렇게 했다는 거는 기억이 안 나는데, 김환 씨가 굉장히

3. 목천건축아카이브,『윤승중 구술집』, 마티, 2014, 247~250쪽 참조.

현실적인 사람이었어. 현실적인 사람이라기보다는 그 사람이 문리대 물리과를 나와서 건축과를 온 양반이에요. 그래서 그 사람이 건축을 얘기하는 건 늘 감정을 배제하는 얘기들이야. 그래서 그 양반이 끼어서 하는 역할이 많았다고. 그 사람은 태도가 항상 명확하고 일체의 감성적인… 표현이 없었다고. 표현이 없는 게 아니고 태도가 그랬어요. 그래서 공항을 그런 식으로 보는 거야. 나도 좀 그랬지만, 사회적인 문화적인 측면에서 건축을 자꾸 보려고 그러는 것. 그런 차이는 있었어요. 그랬지만 김환 씨 같은 사람이 참 좋았었다고. 그때 김환 씨가 건축적으로 뭐 기여한 건 없거든요. 그런데 꼬장꼬장 따지는 것은 정말 중요했고 잘했는데, 그것이 큰 기여였어요. 실은 그분이 거기에 끼어있어서 (웃음) 우리가 항상 열나게 얘기를 많이 했던 거 같아.

⟨정릉주택⟩(1969)

전. 개인 작업은 사무실에선 안 하시고 퇴근 후에 하셨나요?

유. 예. 저 집이 성북동에 있고, 이게(⟨명륜동 강 씨 집⟩ 사진을 꺼내며) 명륜동에 있는 집이었다고. 요게 박고석 씨 댁, 김수근 선생이 설계한 박고석 씨 집[4]이 바로 여기 있어요. 요 기둥에 붙어 있어요. 그리고 바로 그전에 (다른 주택사진을 꺼내며) 내 집을 지었어요. 이게 뭐라고 하나, 땅콩집! (웃음)

최. 예. 두 개가 붙어 있는….

유. 네. 땅콩집이라고. 장병조라고 제일 친한 친구하고 둘이서.

전. 이게 정릉인가요?

유. 정릉. 지을 때도 재밌었어요. 친구가 건축을 한 친구는 아니고 건축을 아주 모르는 친구인데, 그냥 그렇게 내가 하는 걸 따라왔어. 이게 그때 집장사 집들이에요. 그 뒤에 지은 집들은 그런데, 이거 지을 때는 전부 다 땅이었어요.

전. 그렇죠. 이건 벌써 70년대 아닌가요?

유. 아니에요. 이거 60년대라고.

전. 아니, 뒷집들이요.

유. 어. 60년대예요.

전. 60년대에 이렇게 지었다고요? 우와. 지붕이 없는데… 지붕이 없는 슬래브 집을 60년대에 했다고요? 60년대에는 이런 지붕이 다 있는데.

유. 내가 이 집 사진을 갖고 있는 게 미국 가기 전이에요.

전. 그러네요. 막 지은 거지….

4. ⟨고석공간⟩: 1983년 설계.

최. 이때가 약간 그 칸의 조형.

유. 이 집이(<정릉 집>) 굉장히 복잡해요. 사실은 공간이 아주 특이했었는데 사진이 없어, 지금. 사진을 좀 찍어놨어야 되는데….

전. 김태형 씨가 보내준 자료에 1층 평면이 나와 있더라고요.

유. 이… 책에 인테리어가 있는데 잘려진 반쪽만 있어, 보니까. 이게 내부에서 쳐다본 천창이라고. 내부가 전부 오픈이 되어 있어갖고. {**조.** 뒤에 이거 아닌가요? 합치면?} 어, 이거 있구나. 맞다. 기둥이 네 개 올라가서 있고, 슬래브들이 거기 붙어 있고, 가운데 계단이 이렇게 올라간다고.

조. 이런 모형은 나중에 만드신 건가요?

유. 아니에요, 이것도 짓기 전에 만든 거예요. <정릉 집>을 먼저 들어가고 <명륜동 강 씨 주택>(1969-1970)을 지었어요. 그래서 <명륜동 강 씨 주택> 모형을 오택길 씨가 만들었어요. (<정릉 집>)에서.

전. <정릉 집>이 먼저이고 그 다음에 <명륜동 집>.

유. 성북동이 제일 먼저고. <정릉 집>은 잘 보면 내부가 마감이 안 되어

<정릉주택> 전경 (유걸 제공)

있어요. 콘크리트랑 몰탈이 막 붙어 있고. 그런데 여기서 오픈 하우스를 했어. 김수근 씨도 온 적 있어. 그래갖고 "자기 집 설계해서 짓고 사는 건축가는 자네가 처음이야" (웃으며) 그러면서 얘기한 생각이 나고. 원정수 씨가 그러는데 우리가 이 집에 초대를 할 때 젓가락을 갖고 오라고 그랬대. 우리 집에 젓가락 숟가락이 몇 개 없으니까. (웃음) 그런데 그 얘기를 한 적이 있나, 난 모르겠는데 그거를 굉장히 우겨요, 원 선배가. 그래서 '그때 그랬나 보다' 그렇게 생각을 하는데….

　　조. <정릉 집>이 선생님 자택이고 친구 집하고 같이 지으신 거죠?

　　유. (사진 속 건물을 가리키며) 이건 이제 내가 살고 친구가 여기서 살고.

　　전. 네. 땅콩주택은 아니네요. 그냥 두 개가 똑같은 게 나란히 있는 거지.

　　유. 똑같은 거예요.

　　전. 붙어 있는 건 아니니까.

　　유. 붙어 있어요.

　　전. 맞벽으로 붙어 있어요? 한 필지에요?

　　유. 네. 한 필지.

　　전. 진짜 땅콩주택의 개념을 하신 거네요.

　　조. 그렇죠.

　　전. 저작권 등록하셔야 되겠네요. (다 같이 웃음)

　　조. 역사적으로 바로잡아야 할 거 같아요.

　　유. 원조 땅콩집! 그래갖고 저 집이 가운데에 키친이 마주보고 있어서 후드가 하나라고. 그땐 잘 몰랐는데 얘기를 하면 그냥 굉장히 잘 들려, 서로가.

　　조. (컬러사진을 보며) 여기 그럼 사모님하고 따님하고 아드님이신가요? 선생님 댁 앞에 앉아있는데.

　　최. 거기 '70년'이라고 찍혀 있는 것 같은데요.

　　유. 그래요. 70년 1월이면 어… 70년 12월에 우리가 미국을 갔으니까. 그런가 본데. 큰애하고 작은앤가 본데. 이거 굉장히 귀한 사진이네. 그때 이 집(<정릉 집>)을 굉장히 잘 지었어요. 벽이 이렇게 중공벽(中空壁)으로 되어 있고 유리창도 이중으로 되어 있고 튼튼하게 지은 집이라고. 튼튼하다기보다는 인슐레이션(insulation)이 굉장히 잘 되어 있는 집이었다고. 그래서 겨울에 따뜻하고….

　　전. 그때 월급을 2천 원, 4천 원 받아가지고 어떻게 땅을 사고 집을 지을 수가 있죠? 김수근 선생도 못 한 일을 지금 하신 거잖아요.

　　유. 이 친구의 고모부가 이 땅을 갖고 있었어요. 그래서 땅을 개발했는데, 그 고모부가 우리보고 그 땅을 쓰라고 했어. "돈은 나중에 내고, 지어라." 고모부 생각에는 건축가가 집을 지으면 나머지 땅들을 분양하는 데 도움이

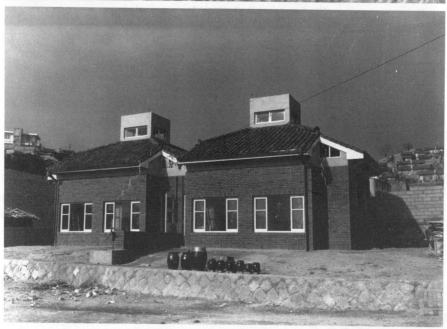

<정릉주택> (유걸 제공)

될 거라 생각했을 거 같아. (웃음) 그래갖고 땅은 그렇게 장만하고, 그 다음에 돈은 은행에서 론(loan)을 받았어요. 그때 국민주택 론을 60만 원까지 줬는데, 국민주택이 그때 26평까지였어요. 그래서 이 집이 26평짜리 집이야. 그런데 레벨이 이렇게 돌아갖고 위에 레벨이 하나 더 있어. 그런데 그건 평수에 안 넣었어. (웃음) 그래서 이 집이 한 36평 정도 돼. 은행에서 돈을… 융자 받고. 그리고 내가 카메라가 하나 있었어요. 핫셀블라드(Hasselblad)라고. 그… 핫셀블라드인데 투아이가 아니고 싱글아이. 그때 그 카메라를 30만 원에 팔았어. 집 지으려고. 그래갖고 '100만 원 정도면 집을 짓겠지' (웃으며) 생각을 하고 시작을 했어. 그런데 이 집에 우리가 입주할 때까지 450만 원 정도가 들어갔어요. 그런데 마감이 안 된 거야. (웃음) 그러니까 내가 건축비에 대한 개념이 완전히 없을 때예요. 그런데 나야 그렇지만, 이 친구는 계속 따라오는 거야, 돈이 자꾸 올라가도. 그래도 불평 안 하고 저녁때 맥주 한잔하고. 정말 좋은 친구지. 지금까지도 아주 친한 친군데.

그런데 우리가 미국을 가니까 집을 팔려고 했는데 못 팔았어. 사람들이 와서 보고 "이상한 집이다" 이거예요. 들어와 보면 굉장히 이상하거든요. 한 스페이스가 제법 컸어요. 30평 가까운 스페이스가 하나로 터져 있으니까 굉장히 큰 공간이거든. 그때 집을 살 만한 사람이 와서 보면, 무슨 집이 이러냐? "침실이 몇 개냐?", "집이 이상한 스타일이다", "이거 불란서식이냐?" 그러면서 안 사는 거야. 그래서 결국엔 우리가 이 집을 못 팔고 미국에 갔고. 내가 빚 갚느라고 아주… (웃음) 애먹었는데, 우리 친구가 이 집에서 78년까지 살았어요. 그런데 60년대 후반부터 막 강남 개발 붐이었거든. 강북은 완전히 죽었어요. 친구가 이걸 팔고 강남으로 이사를 가려고 하는데 안 팔리는 거야. (웃음) 그 친구가 이 집 때문에 한 10년 붙잡혀 있었어요. 이 집이 정릉에서 '안 팔리는 집'이라고 이름이 붙었대요, 복덕방들 사이에서. 한번은 이 집이 팔렸는데, 산 사람이, (웃으며) 다음 날 와서 "아이, 나 안 사겠다"고 그래서 계약을 파기했대. "왜 안 사냐?" 그랬더니, 자기가 가다가 복덕방에 들러서 물어봤대, 이 집에 대해서. "어떤 집이요?" 그러더니 "아, 그 안 팔리는 집이요?" 그러더래요. (웃음) 그래서 이게 '안 팔리는 집'이란 걸 이 사람이 안 거예요. 이 친구는 4~5년을 못 팔고 있다가 마지막에 이 집 공사할 때 있던 부동산 하던 사람들이 이 집을 샀어요. 엄청 손해를 보고 팔고 강남으로 이사를 갔다고.

전. 지금은 안 남아 있겠죠?

유. 이 집이 없어졌어요. 없어진 지 얼마 안 돼. 꽤 오래 있었어요. 없어진 게 한 4~5년밖에 안 돼. 그래서 큰딸애가 나중에 커서 서울에 왔을 때 찾아가 봤다고 하더라고요.

최. 정릉 어디쯤에 있었나요?

유. 정릉… 여기 이렇게 좀 내려오면 여기 초등학교가 있었다고. 이 동네에 많이 살았어요. 이 동네의 위에 가면 달동네 같이 좀 싼 데가 있었어. {**전.** 삼양동.} 어. 김원 씨가 거기다 집을 지어갖고 김석철 씨가 거기 세를 들어가 산 적이 있어. (웃음) 그래서 김석철 씨, 김원 씨가 그 동네에 있었고. 땅이 싸고 그런 동네 가서 짓고 그런 거였죠. 그런데 요즘은 가니까 뭐 모르겠어, 어떻게 됐는지.

〈정동교회〉 현상설계(1970)

최. 개인작업 하실 때는 유-아뜰리에(U-ATLIER)라는 이름으로 하셨던 건가요?

유. 응. 여기(〈정릉 집〉) 있을 때 그 〈정동교회〉 현상을 했어. 미국 가기 바로 전. 〈정동교회〉 현상 도면들이 있었는데 찾지를 못하겠더라고. 그게 미국에 있는지. 그런데 여기 사진이 있더라고요. 요거가 (자료집을 보고) 요거. 〈정동교회〉 이거를 내가 미국 들어가기 전에 김수근 선생 사무실에서는 〈신일학교〉 현상을 하고 개인적으로는 이거를 했는데, 이것도 그때 당선이 아니고 선정이 됐어요. 두 개를 뽑았는데 선정이 되갖고 프레젠테이션을 했는데 결정이 안 나고 미국을 들어가 버렸어. 그런데 이 프로젝트가 없어졌다고 들었는데. 그런데 내가 그때 굉장히 충격을 받은 건데, 이 생츄어리(sanctuary) 앞이 그 정동 저거에요. 로터리! 로터리 앞에다가 이거를 배치를 했어, 본당을. 그래갖고 로터리에서 직접 사람들이 들어오게 하고 코트(court)는 뒤에다 놨다고. 그런데 교회의 이제 장로님들이 와서 설명을 하는데 "그게 문제다" 이거예요. 그래서 "그게 왜 문제냐?" 그랬더니 거지들이 들어와서, 교회 내부에 거지들이 들어온다는 거예요. 아, 그래서 내가 굉장히 화가 났던 기억이 있어. 거지들이 들어오면 들어오게 해야지, (웃음) 교회가… 이거를 문제를 삼는 게 말이 되냐, 그러고. 굉장히 그 기억이 있어요. 그래서 이 로터리하고 아주 굉장히 붙어 있는 배치를 한 기억이 있는데.

전. 지금 생각은 어떠세요?

유. 지금도 마찬가지라고 생각해요. 그때 내가 교회를 비판적으로 보던 이유 중에 하나였어요.

전. 거지를 들어오게 해야 된다.

유. 네, 그럼요. 들어와야죠. 찾아가서 데려와서라도 거기서 자게 해야지 되는데. 교회가 세상에 열려 있어야지.

전. 선생님, 예전에 쓰신 글 보면 "건축가가 자기 의지를 더 강하게 할 거냐,

<정동교회> 현상설계안. 주예배실 평면도 (유걸 제공)

<정동교회> 현상설계안. 단면도 (유걸 제공)

건축주의 요구를 받아 줄 거냐"에 대한 생각이 "미국 가서 바뀌셨다" 그렇게 말씀하셨는데. 프로페셔널(professional)로서.

유. 난 그거는 건축주를 존중해야 된다고 생각해. 그러니까 이제 예를 들어서 이런 경우, 이 건물을 매니지(manage)하는 분들이 "거지가 못 들어오게 한다" 그럼 못 들어오는 거예요. 그건 내가 간섭을 할 수 있는 범위 밖이야. 그런데 내가 배치를 바꾸질 않을 거라고. 그리고 배치는 내가 생각하는 걸 갖고 이제 했는데, 건축주가 거기에 갖고 성격을 받아들이는 건… {**전.** 다른 장치로 제한을 해라.} 어. 그렇지 않으면 그거는 뭐….

최. 요 당시 작품들을 보면 이렇게 경사 지붕으로 올라가서 기하학적인 매스로 빛이 들어오는 공통점이 있는데요, 예. 그런 부분들에 특별히 좀 많이 심취하셨던 어떤 배경이 있었을까요?

유. 내부 공간의 모양을 만드는 수단으로 이제 그걸 썼어요. 이 집(<명륜동 강 씨 댁>도 이 밑이 코어라고, 그대로. 그래서 계단이 거기에 올라가고. (<구인회 씨 댁> 사진을 가리키며) 여기 사실은 똑같은 콘셉트예요. 여기 밑에 계단이 있어갖고 올라가갖고 이렇게 플로어(floor)가 붙는데. 이 집도 플로어들이 올라가면서 계단 따라서 있거든요. 같은 콘셉트인데, 내부 공간이 이런 모양으로 단면이 되어 있다고. 그런데 그게 여기(<정동제일교회 현상설계 안>)에 와서는 그게 전체가 그 모양으로 내부가 되어 있다고. 그래서 이거는 사실은 내가 미국 가서 처음에 계획한 카톨릭 처치(catholic church)[5]에도 그대로 들어갔어. 그랬다가 (웃음) 구조적으로 혼난 게 있는데, 그건 나중에 미국 프로젝트 할 때 보여줄게요. 그래서 내부 공간 모양하고 굉장히 관계가 있어요.

전. 경사지붕을 하는 것은 내부공간을 풍요롭게 하기 위한 것이고.

유. 그때는 플랫 루프(flat roof)를 만든다는 생각은 별로 없었어요.

전. 내부에서도 이런 식으로 경사진 천장을 썼다는 말씀이시잖아요, 평천장을 안 쓰고.

유. 응. <성북동 집>도 그렇고.

최. 당시 개인 사무실이었으면 도와주시는 분 계셨나요, 다 혼자서 진행하셨나요?

유. 내가 혼자 거의 했는데 이거하고 <정동교회> 현상할 땐 오택길 씨가 많이 일을 했어. 오택길 씨가 일을 많이 했어. 그리고 오택길 씨하고 민현식[6]

5. <성 제임스 천주교회>(St. James Church), 1973년 10월 준공.
6. 민현식(閔賢植, 1946~): 건축가. 1992년 민현식건축연구소를 설립, 현재 건축사사무소 기오헌의 고문으로 활동 중.

씨하고 같은 동기인데, 나중에 일건에서 일하던 이광호가 있는데 키 크고. 세 명이 많이 도와줬다고. 나중에 공간에 들어와서 좀 일을 했던 친구야. 그 사람들이 많이 도왔어요. 우리 집에 와서 노는 시기였지. 일을 하는 거였지만 늘 커피 마시고, 맥주 마시고, 기타 치고. 그때 젊은이들에게 인기였던 <하얀 손수건>을 셋이서 잘 불렀어요. (웃음)

전. 그때 두 분은 학생이었어요?

유. 학생이었나? 졸업했을 때일 거야.

전. 그러면 다른 사무실을 다니면서요?

유. 다른 사무실을 다니지 않았어요. 그러니까 와 있었겠지? 그때 학교 졸업을 할 때인가? 하여간 직장하고는 묶여 있지가 않은 상태였어.

전. 지금 설계하실 때가 67년이에요?

유. 68년, 69년.

전. 민 선생님은 아직 학생일 때 같은데요. 22회가 김진균 선생이 되고, 그분들은 24회들일 거에요.

유. 24회인가? 학교 다닐 때쯤이겠구나. 그런데 오택길 씨는 자동차를 갖고 있었어요. (웃음) 그래서 오택길 씨가 모형도 만들고 이거 차로 나르고 그랬다고. 헬퍼(helper)들이 아주 막강했어. (웃음)

최. 모형들은 목재로, 발사로.

유. 이거할 때는 발사우드를 쓸 때고, 우리 학교 다닐 때는 석고고.

최. 예. 유-아뜰리에의 '유'는 선생님의 성을 따라서 붙이셨던 명칭인가요?

유. 그거는 미국 가서 붙인 거예요. (손사래를 치며) 여기서는… 내가 사무실 이름을 쓰지 않았을 거예요. 내가 미국을 갈 때… 사실 한국을 좀 피하는 기분도 있었어요. 그게 뭐냐면, 한국에 있었으면 사무실을 냈어야 됐어. 어디 들어갈 데가 없어. (웃음) 그런데 나는 사무실을 도저히 낸다는 생각을 할 수가 없었어요. 학생 같은 기분이었으니까. 그래서 사무실은 낼 순 없고 어디 들어갈 데는 없고. 그러니까 미국 가는 게 편했다고.

전. 그때가 그러면 윤 선생님이 공간에서 나올 때도 그때인가요? 70년인가요?

최. 69년에….

유. 윤 선생이… 어, 그때예요. 윤 선생이 나올 때를 왜 아느냐? 그때 그런 생각이 들었거든요. '윤승중 선생이 나와서 독립을 하면 김수근 선생이 그걸 좀 도와주는 게 좋았겠다' 그런 생각을 내가 했었어. 도와주는 방법은 경제적으로도 도와줄 수 있고 뭐 다른 방법으로도 도와줄 수 있는데, '도와줄 수 있는 게 좋겠다' 생각을 했는데 하나도 안 도와줬던 거 같아. 그런데 그런 기분이 있었던 거를

기억하기 때문에 내가 있을 때 나왔다고 생각을 하는데 난 그 시기가 언제인가에 대한 그런 기억은 정말… (웃음) 없는 거 같아.

한국종합기술개발공사

전. 미국 가시기 직전까지 김수근건축연구소를 계속 다니셨던 거예요?

유. 그래서 나와서 집 짓고 막 그랬잖아요? 김수근 선생 사무실에는 65년에 들어가서 65, 66, 67. 3년간 일을 하고, 미국 가기 전까지도 김수근 선생 사무실의 일을 했어요. 그런데 프리랜서로 했어.

전. 소속이, 그러니까 좀 달랐네요. 자기 일 할 수 있는.

유. 그래서 내가 이 집 짓고 빚 갚는 데 (웃음) 많이 도움이 됐어. 월급을 받고 또 내 일하고 그러니까. 그런데 프리랜싱을 할 때 김수근 사무실에서 돈을 꽤 받았어. 내가 그 기억에 얼마인지 정확한 기억은 없는데 '상당히 후하게 주신다' 그런….

전. 월급으로 받는 게 아니라 프로젝트 베이스로 일을 하면 돈을 받고 이런 식으로 하셨나요?

유. 월로 받았어요. 그때는 김수근 선생 사무실에서 윤승중 씨가 나간 다음이에요. 조영무[7] 씨라고 있었어요. 그 양반이 김수근 선생을 돕고 그랬어. 그래서 조영무 씨가 다방에서 만나갖고 "유걸 씨 나오라"고. 나는 "하는 것도 있고 그래서 못 나간다", "아, 그냥하면서 와서 일만, 프로젝트만 하라"고해서 프리랜싱같이 일을 했다고. 조영무 씨가 그거를 알선을 했어요.

최. 67년쯤에 김수근 선생 사무실을 나오시게 됐던 계기는, 한국종합기술개발공사가 만들어지는 것과는 상관이 없나요?

유. 아니에요. 종합기술개발공사에 있다가 사무실이 도로 나왔어요. 거기서 나와 갖고 우리가 일을 했다고. 종합기술개발공사하고는 관계가 없었어.

최. 선생님은 전혀 거기의 소속이 아니었나요?

유. 소속은 거기에 있었지. 그런데 종합기술개발공사 때문에 나온 건 아니라고.

최. 선생님이 입사하신 다음 해에 종합기술개발공사에 들어가는 과정이 있었는데요, 공식적으로 거기로 들어가지 않았나요?

유. 거기 들어가기 전에 김수근 사무실에서 한 1년 이상의 시간이 될 거예요. 김수근 사무실을 그때 생각해보면 돈이 없었다고, 매달 월급 줄 날, 돈이

7. 조영무(趙英武, 1932~): 1961년 홍익대학교 건축미술과 졸업. 대한주택공사 연구원을 거쳐, 김수근 건축연구소 부설 인간환경계획연구소 부소장, 『공간』의 편집 위원 역임.

없었어요. 그래서 서무 보는 양반이 월급날 되면 돈 꿔오고 그랬거든. 그때 돈을 꾸러 가면 노라노양장점[8]에 가서 많이 꾸어왔어. 김수근 선생이 얘기를 하는 게 아니라 이 사람이 직접 가서, "선생님이 지금 필요한데…" 하면 꿔주고 그랬다고. 그러니까 돈이 항상 없었어요. 그러니까 지금 조그마한 사무실 운영하는 것과 똑같았어. 그런데 그거 갖고 김수근 선생이… 궁상 떨고 그러지도 않았어. 그래서 내가 그 얘기를 했잖아요. 윤승중 선생이 김수근 선생한테 "우리 프로젝트도, 일을 하는데 돈이 없냐…" (웃음) 그런 시기였다고. 난 기술개발공사로 간 게 '그거하고도 좀 관계가 있지 않나' 그런 생각이 들어. 기술공사 가면 월급 주는 것에 대해서 일단 책임을 안 져도 되잖아요. 일이 들어오고. 그러니까 김수근 선생이 프로젝트를 좀… 차별해서 처리를 했었다고. 그러니까 자기가 이렇게 다룰 수 있는 프로젝트, 그리고 그러지 않을 프로젝트. 그러지 않을 프로젝트는 다른, 처리하는 팀이 있어갖고 처리하고. 그래갖고 우리 팀이… 조금 특별대우 받는 그런 처지에 있었어요.

최. 그게 도시계획부인가요?

유. 그렇죠.

최. 윤승중 선생님이 있던 도시계획부가 있고요, 한창진[9] 선생님의 건축부가 있었다고 들었어요.

유. 그런데 건축(부)에서 하는 게 대개는 컨스트럭션 도큐먼트(construction document). 만드는 거 하고, 또 하우징 프로젝트, 아파트먼트. 한창진 선생이 책임지고 많이 하셨어요. 한창진 선생을 보면 정말 사람이 좋은 분이셨는데, 김수근 선생을 많이 좋아하셨어요.

최. 직원들은 당시에 한국종합기술개발공사에 들어가는 거에 대해서 많이 반대하셨다고 들었는데요.

유. 나는 그런 거 반대하고 그런 기억은 별로 나지 않아요. 그리고 그때… 기술개발공사에 들어갔다가 나온 다음인가 미래학이라는 연구하는 모임을 정기적으로 갖고 그랬어요. 거기서 주워들은 얘기들이 굉장히 많은데, 그런 식으로 기술개발공사의 성격과는 좀 다른 액티비티(activity)들이 있었다고.

전. 지난번에도 말씀하셨는데 미래학 세미나는 주로 어디에서 하셨나요?

유. 수유리에 있는 크리스천 아카데미(Christian Academy), 거기서 몇 번 했어요. 그런데 미래학이지만 사회정치학하고도 관계가 있었어요. 내가

8. 노라노의 집: 1950년에 패션 디자이너 노라 노(본명 노명자)가 서울 명동에 설립한 양장점.
9. 한창진(韓昌鎭, 1928~미상): ㈜한정종합건축사사무소 대표 역임.

기억에 남는 건, 노재봉[10] 씨도 그때 와서 얘기를 했는데 그때 나이가 30대였어. 그런데 정치 얘기를 하면 노재봉 씨가 그랬어요. "나는 그런 얘기는 여기서 안 하는 게 좋겠다", "당신들은 정치 전문가가 아니니까 아무 얘기를 해도 괜찮은데 나는 정치학을 했기 때문에 내가 얘기를 하면 이게 문제가 될 수가 있으니까 나는 빠지는 게 좋겠다" 그런 얘기를 한 적이 있어. 그때는 굉장히 젊을 때고 막 유학하고 돌아왔을 때죠. 또 주영대사 했던 이홍구,[11] 그 양반도 있었고. 노재봉 씨하고 둘이 같이 들어왔어. 그 양반은 요즘도 잘 나타나던데.

전. 전에 국무총리 했던 분 말이죠?

유. 응. 국무총리. 그리고 예비역 중장이던, 박정희 때 장관도 하고 그러던 사람인데 군 출신으로 굉장히 책을 많이 읽는, 그 사람이 인상적인 얘기를 많이 했었어요. 김점곤 장군,[12] 그 양반이 김일성대학의 도서관 책들을 군인들이 불을 태우려고 그랬는데, 그거를 태우지 못하게 하고 전부 갖고 내려왔어요. 그래서 국방부가 김일성대학에 있던 책을 지금 소유하고 있게 되었다고. 또 동대문에 있는 서점들의 책을 전부 사갖고 트럭으로 무빙 라이브러리를 만들어갖고, 전선으로 끌고 다니던 사람이에요. 김점곤. '한국에 저런 장군이 있나' 그런 생각이 드는데. 전쟁 통에 전선에 라이브러리를 끌고 다니던 사람이야. 그런 사람들하고 같이 미래학뿐만이 아니고 한국사회에 대한 이야기들을 많이 했어요.

최. 한국기술개발공사에 대해서 조금 궁금해서 여쭤보면, 거기로 들어가면 출근하시는 데도 바뀌는 거 아닌가요? 안국동에서 처음에 서소문에 있는 데로 갔다가 그 다음에 <교육문화회관>으로 옮겼다고….

유. <교육문화회관> 오기 이전에 남산에 있는 데로 갔었어요. <힐튼호텔> 좀 위에. 난 그게 처음으로 한국기술개발공사로 편입되던 기억인데, 거기 있다가 광화문에 있는 <교육회관>인가? 그리 옮긴 거는 그 다음이고. 음… <교육회관>으로 옮길 때는 아마 건축부만 그리 옮겼을 거예요.

최. 사무소 환경이 바뀌면서 작업 방식이나 이런 거에 변화는 없었나요?

유. 내 기억에는 일하는 그 방식에선 하나도 바뀌는 게 없었어요.

최. 그런데 출근도장 찍어야 되고….

10. 노재봉(盧在鳳, 1936~): 서울대학교 정치학과 교수를 거쳐, 제22대 국무총리와 제14대 국회의원 역임.
11. 이홍구(李洪九, 1934~): 서울대학교 정치학과 교수를 거쳐, 국토통일원 장관, 주 영국 대사를 거쳐 제 28대 국무총리 역임.
12. 김점곤(金點坤, 1923~2014): 군인이자 교육자. 중일전쟁과 한국전쟁에 참전하였으며, 1962년 전역 후에는 경희대학교 국제정치학 교수 역임.

유. 맞아. 그것 때문에 아주 애먹은 적이 있는데. 월급이 안 나온 거야. 남산으로 옮겨갖고 그랬어. "어, 월급이 왜 안 나왔냐" 그랬더니 지난달에 일을 안 했대. 출퇴근, 그걸 안 찍은 거라고. 그런데 난 찍었거든. 계속 찍었는데 이게, 어느 시간이 지나면 찍어도 나오지 않게 되어 있어. 그 머신(machine)이. 그런데 난 나오는 줄 알고 계속 찍었는데 하나도 안 나온 거야. 그런데 마침 한국기술개발공사의 총리부장이 우리 친구의 형이야. (웃음) 그래서 사정이 잘 통했지. "우리는 늘 밤새우고 그러는데, 그래서 오전에 11시쯤에 나와서 일을 할 수밖에 없는데 이 기계 때문에 그랬다" 이랬더니 월급 주라고 그래갖고 받았어. 돈이 안 나와 갖고 황당했던 적이 있어요.

『공간』과 김수근

최. 당시에 『공간』 창간에도 참여하셨는데요, 지난번에도 잠깐 말씀해주셨는데, 혹시 잡지이름을 『공간』으로 정하게 된 과정도 좀 기억이 나시나요?

유. 『공간』으로 정해져 있었을 거예요, 아마. 그 얘기 할 때.

최. 잡지 이름을 먼저 『공간』으로 정하고, 사무실 이름을 나중에 공간으로 정했다고.

유. 잡지 이름이 먼저 『공간』으로 되어 있었을 거예요. 『공간』 때문에도 밤 많이 새웠어요. 뭘 알아갖고 설계도 하고 『공간』 잡지도 만들었는지… 참 황당해….

최. 준비기간은 어느 정도 됐나요? 66년 11월 창간인데 그전에 언제부터 준비하셨는지….

유. 얼마나 전부터 작업했는지는 생각이 안 나는데, 하여간 안국동 근처에서 밤새우고 일한 기억이 나.

최. 예. 그거는 근무시간 중에 하신 건가요? 아니면 퇴근 후에 또 따로.

유. 그것도 참 기억이 헷갈리는데… 퇴근 후일 거예요. 밤늦게 했으니까.

최. 모델이 된 잡지가 있었나요?

유. 모델이 된 잡지는 없어요.

최. 당시 김수근 선생님 사무실에는 외국 잡지들은 많이 있었다고 들었는데요.

유. 난 그 사무실에서 외국잡지 본 기억은 그렇게 많이 안나요. 내가 김수근 선생님 사무실에 가서 기억나는 거는, 우리가 이렇게 도면을 그리면 여기다 도면 레퍼런스 넘버, 이런 것들을 쓰잖아요. 그리고 이제 'first floor plan'

프로젝트 뭐, 이런 것들 쓰잖아. 그런데 그걸 도장으로 찍더라고. 거기서 처음 봤어. 무애건축에 있을 땐 손으로 썼었거든. 그런데 김수근 선생이 일본 갔다 올 때 그 도장을 사온거야. 그렇게 찍어놓으면 도면이 훨씬 더 프로페셔널 해 보여. 도장하고 레트라세트(Letraset)[13]! 이런 것들을 잘 썼거든요. 그래서 김수근 선생 사무실에 갔을 때 '야, 이 사무실 상당히 선도적으로 나가는구나'라는 걸 그런 데에서 느꼈어. 그거를 일본에서 김수근 선생이 사 오셨다고.

최. 모형재료 같은 것들은 많이 달랐었나요? 당시 일반적으로 사용하던 것들과.

유. 모형재료가 다른 거는 난 기억을 못 하는데. 김수근 선생이 일본 갔다 올 때 주택 시공을 하고 있잖아요? 그럼 주택에 들어가는 하드웨어 같은 거를 가끔 사오셨어요. 서울에 없는 하드웨어가 가서 붙으면 건축주가 좋아하고 그랬지. 그 기억은 나. 하드웨어라든지 건축에 관련된 인포메이션을 김수근 선생이 훨씬 많이 갖고 있었어요. 일본에 늘 갔다 오니까.

전. 선생님은 미국 가시기 전에 일본이나 외국을 갔다 오신 적이 있어요?

유. 그때는 한국 밖을 나간다는 거가 굉장히 힘들 때였어요.

전. 김수근 선생은 어떻게 그렇게 쉽게 나가셨어요?

유. 김수근 선생은 일본에 가서 공부를 하고 오셨으니까.

전. 그게 문제가 아니죠. 여기 문제지. 일본과 한국의 문제가 아니라. 여기서 비자를 받거나….

유. 그리고 부인이 일본인이잖아. 그리고 내가 그 사무실에 들어가 있을 때는 군사정권 때 아니에요? 그런데 김수근 선생이 김종필[14]과 가까웠어요. 김종필이 그때는 완전히 막강했으니까. 그래서 김종필 씨 그 밑에 있는 분들하고 잘 통했고. 김종필 씨가 문화인들하고 많이 알고 지냈어요. 그래서 문화인들하고 많이 아는 것도 김수근 씨가 많이 알았고, 그리고 김수근 씨가 김종필 씨 알기 전에는 한국일보 사장 하던 사람! 그 사람이 총리도 하고 그랬는데. {**전.** 장기영 씨.} 장기영[15] 씨. 장기영 씨가 막강한 사람이었어요. 그런데 김종필 씨 알기 전에 장기영 씨가 김수근 씨를 봐줬어. 그래서 맨 처음에 김수근 씨가 하던 사무실이, 안국동 있는 그 사무실이, 한국일보 건물이었어요. 그러니까 그 빽(back)이 막강했다고. 서울시에 그 차일석이라는 부시장하고 아주 친구같이 지내고. 그래서 외국 나가는 거는 문제가 아니었을지 몰라. 일반 사람들은 그때

13. 레트라세트: 필름에 문자나 무늬 등을 인쇄하고 접착력을 가공하여 필요한 부분만 전사시키거나 부착시킬 수 있도록 개발된 제품.
14. 김종필(金鍾泌, 1926~2018): 초대 중앙정보부 부장 및 제11대, 31대 국무총리 역임.
15. 장기영(張基榮, 1916~1977): 한국일보 사장, 경제기획원 장관 겸 부총리 역임.

104

패스포트(passport) 하나 얻으려면 뭐… 중앙정보부에 가서 교육받고 엄청 힘들 때야.

최. 김수근 선생님이 김종필 씨 만날 때 같이 동석하고 그런 적은 없으셨나요?

유. 우린 그런 적이 없고. 그런데 김수근 선생의 빽으로… (웃음) 그때는 12시가 되면 통행금지가 있었어요. 그런데 통행금지인데도 김수근 선생 차를 타고 2시, 3시 돼갖고 집을 갔다고. 그런데 집을 가려면 광화문, 창경궁, 혜화동 이런 데에서 헌병들이 지키고 있었어요. 중무장하고. 차를 탁 세우면, 김수근 씨 운전수가 아주 굉장히 익숙해졌어, 그런 데에. "김 선생님이 일 좀 보고 귀가하는 중이라…" 그러면 통과. "김 선생" 그러면 다 통했어. 그리고 일하는데도 뭐 걸리적거리는 게 없었어요.

최. 김수근 선생님 차는 뭐였었나요?

유. 그때 김 선생님 차가… (웃으며) 새까만 차였는데. 차 얘기가 재밌는 게 (웃음) 하나 있는데 68년인가, 우리가 태화관 앞에서 일할 때예요. 그때 그 혜화동 로터리에 병원이 하나 있었는데, 병원이 우석. 우석대학 이사장이 김수근 씨 고등학교 후배야. 이게 완전히 망나니예요. 망나니고 뭐라고 그럴까 "나도 좀 논다" 그러는 폼인데, 김수근 선생한테 항상 꿀리거든. (웃음) 옷을 입는 거나, 이런 데서 꿀려갖고 이 사람이 김수근 선생 흉내 내려고 많이 그랬어. 어느 날 사무실에서 밤을 새우고 그 이튿날 아침인데 야단이 났어. 내다보라고. 내다보니까 캐딜락이야. 캐딜락에다 이렇게 커다란 리본을 하나 묶어갖고 갔다 놨어. 김수근 선생한테 하는 크리스마스 선물이에요. (웃음) 우석대학 이사장이었는데 그 사람이 보낸 거야. 캐딜락이 선물로 온다고 그랬다고.

전. 설계비로 받은 거 아닐까요?

유. 아니에요. 그 사람은 설계하곤 관계가 없을 때 받았다고.

전. 설계는 그 다음인가요?

유. 응. (웃으며) 크리스마스 선물이야. 그런데 그 차를 안탔어. 보니까 미제 큰 거, 그리고 쓰던 차였어요. 그러니까 똥차는 아니었는데 움직이게 하려면 돈이 많이 드는 그런 사정이었던 거 같아.

전. 아, 새 차가 아니었어요?

유. 새 차가 아니고 쓰던 차. (다 같이 웃음)

60년대 말

최. 그리고 <부산시청사> 현상설계(1968)하실 때 변용 선생님과 같이 하신 적도 있었죠?

유. <부산시청사> 현상은 남산 있는 데서 했을 거예요. 대우빌딩 있는 그 일대를 갖고 있는 사람이 있었어요. 대구 출신인데, 그 사람의 아들을 변용 씨가 잘 알아. 그 아들이 자기 아버지 땅을 갖고 건축가들 시켜서 개발계획을 만들어서 사업을 한번 해보려고 했어. 그래서 변용 씨를 끌어들여갖고 개발하는 안을 만들려고. 그래서 우리가 그 사이트에서 일을 많이 했어요. 변용[16] 씨하고 손학식[17] 씨가 그때 같이 했어, 나하고. 그렇게 셋이 했을 거야. 그걸 하면서 현상이 나왔는데 "이거 한번 해보자" 그래갖고 부산 그 현상을 했었어요.

최. 예. 당시 변용 선생님하고는 전부터 계속 알고 지내셨나요?

유. 변용 씨가 나보다 1년 후배니까, 1년 차이면 다 알죠.

김. 혹시 거기가 <삼주빌딩> 아니었나요?

유. 아, <삼주빌딩>! 맞아요. 진천에서 탄광 하던 사람인데. 내가 그래서 진천도 여행을 간적이 있고 그런데.

최. 당시에 바로 위층인가에서 윤승중, 김원, 김규오[18] 선생도 똑같이, 같이 현상설계 하시면서 많이 토론도 하고 그러셨다고 했어요.

유. 예. 그랬을 거예요. 그 기억은 별로 안 나고 거기서 일을 할 때, 늘 밤새우고 일을 하는데 라디오에서 밤 12시가 되면 하는 프로그램이 있었어요. '한국전쟁사' 그걸 김점곤 씨가 했어요. 그 얘기가 너무 재밌었어. 자기 부대가 3.8선 넘는 얘기, 평양 들어가는 얘기, 전차부대 싸움하던 얘기, 그런 게 너무 재밌어갖고 12시가 되면 일 하다가 끝내고 (웃으며) 라면 먹으면서 라디오 듣던 기억이 나요. 그런데 윤승중 씨 팀하고 얘기는 했을 텐데 기억은 그렇게 잘 나진 않아.

전. 요 시기의 활동들을 보면, 큰 조직에 들어가서 조직원으로 일했던 기간이 그렇게 길지 않고, 기본적으로는 건축가로서의 자질을 가지고 계속 옮겨 다니면서 사실상 프리랜서와 같은 역할을 하셨던 거네요. 일찍 시작하신 거네요.

유. 그땐 나뿐만이 아니라 선후배들이 대개 그랬어요. 그러니까 우리 동기도 보면 1~2년 더 일을 하고 그랬겠지만, 그 전후로 해서 이렇게 사무실들을

16. 변용(卞鎔, 1942~2016): 1968년부터 1973년까지 삼주건축 운영, 1973년부터 윤승중과 파트너십으로 원도시건축 대표를 역임.

17. 손학식(孫學植): 건축가. 현재 미국 산타모니카에서 Hak Sik Son Aia Architect를 운영 중.

18. 김규오(金圭吾, 1940~): 1967년 서울대학교 건축공학과 졸업. 1968년부터 1970년까지 한국종합기술개발공사에서 근무.

열거든요. 그런데 나는 좀 일찍 (<명륜동 강 씨 집> 사진을 짚으며) 이런 집들을
많이 지었어요. 친구나 아는 사람들 집. 그래갖고 시공도 내가 직접 한 건
아닌데, 건축주가 직접 이제 그… PM 식으로 하나 데리고 짓고 그랬는데, 그거를
같은 동기가 지었다고. 설계비 같은 거가 따로 받는 건 크지 않고, 시공을 하는
과정에서 감리하고 이러는 거에 수입들이 생기고, 직영 비슷하게 일을 많이 하게
됐어요.

<명륜동 강씨 댁> 외부 (유걸 제공)

최. 동기 분은 어느 선생님이신가요?

유. 우리 공사를 다 맡아 한 친구가 하나 있는데, 최문남(崔文男)이라고. 이 녀석이 아주 크렘린(Kremlin) 같은 친구인데 (웃음) 공사판에서 일을 하면 일꾼들이 터프하잖아요. 그런데 대학교 갓 나온 애가 그거 컨트롤하기 힘들잖아. 그런데 이 녀석이 그런 걸 잘했어. 그래서 우리가 많이 같이 지었어요. 우리 고모집도 짓고, <성북동 K씨 주택>도 짓고, <명륜동 강씨 댁>도 짓고. <정릉집>은 내가 직접 했지만. 그래서 우리 고모집도 명륜동에 있었는데 그 집이 제일 먼저 지었거든요. 그 집은 정말 뭐 없을 때 지었어.

최. <성북동 K씨 주택>보다도 먼저 지은 집인가요?

유. 어. 그래서 우리 고모가 후에도 "야, 최문남이 그 녀석, 요즘 어딨냐?" (웃음) 우리 고모는 시장에서 억척스럽게 장사하는 분인데 "그거 아주 대단한 녀석"이라고 그랬다고. 우리가 대학교 갓 나온 상태로 집 짓고 그럴 때.

전. 그분은 그 이후에도 그쪽으로 활동하셨어요?

유. 그 후에 그 친구가 건설을 많이 했는데 좀 욕심이 많은 친구였기 때문에 중국에 가서 사업을 하나 하려고. 서울서는 잘나갔다고요. 부동산 개발을 많이 했는데, 그 친구가 나한테 해준 얘기가 하나 생각나는 게 있어. "야, 너 땅은 어떤 거를 사야 되는지 아냐?" 그러면서 나보고 땅은 제일 좋은 것을 사야 된대. 값이 아무리 비싸도 제일 좋은 걸 사래. 왜 그러냐 하면, 팔 때 엄청 더 받고 팔 수가 있대. 제일 좋은 거는 비교값이 없대. 그런데 그 밑으로 내려가면 비교값을 넘어갈 수가 없대. 그래서 '아, 그거 말 된다' 그랬는데. 머리도 아주 좋은 녀석이었는데 중국에 들어가서는 별로 성공을 못 한 거 같아. (웃음) 요즘 동기들 만나는 데도 잘 안 나타나.

전. 60년대 후반에 한국건축계가 굉장히 활발했네요. 5.16 나고 난 다음에 제3공화국이 활력을 찾아가고 외국이랑도 거래가 시작되고, 이런 상황인 거죠. 50년대 같으면 아주 뭐가 없을 때인데. 게다가 거기에 김수근이라고 하는 외국과 소통이 잘되는 건축가가 있었고, 또 새롭게 생겨난 대학의 건축과 졸업생들이 나오기 시작해서 한국 건축계 전체가 활발해지는 그러한 시대였다는 게 지금 보이네요. 또 일거리도 젊은 건축가들한테 오고. 선생님은 아직 면허가 없으셨죠?

유. 면허 없었죠. 난 지금도 면허가 없는데. (웃음)

전. 그즈음에, 1965년부터 건축사 면허 제도가 생기죠?

유. 그렇죠.

전. 아직 시험 칠 자격 안 되셨던 거예요? 아니면 관심이 없었나요?

유. 시험 칠 자격이 있었죠. 그런데 생각도 안 했지.

결혼

전. 결혼… 말씀 좀 들어볼까요? 요 시기죠?

유. 내가 결혼을 65년에 했지요. 무애에 다니면서, 무애 나올 때, 하여간 고 근방이에요. 신혼살림 시작할 때 내가 잡(job)이 없었으니까. (웃음) 그때 결혼들을 대개 30살을 넘어갖고 많이 했어요. 대학졸업하고 군대 갔다 와서, 그리고 직장 얻으면 스물여덟 정도 됐어. 그리고 몇 년 다니면 서른 가까이 되잖아요. 다 늦게 결혼했어. 그래서 내가 그때 좀 쓸데없는 치기가 있었는데, '내가 스물다섯 넘어가면 장가를 안 간다'고 그랬어. (웃음) 너무 늦게들 한다고 생각을 했어요. 그랬는데 우리가 결혼을 스물여섯되기 전에 하게 됐다고. 우리 집사람은 전자과에 들어왔다가 건축과로 전학을 했어요. 그래갖고 내가 잘 보이려고 많이 봐줬다고. 내가 무애 다닐 때에도 우리 집사람이 구조사를 나갔는데, 구조사에서 프로젝트 하는 거를 점심때 만나갖고 내가 많이 (웃음) 봐줬어.

그런데 내가 우리 집사람한테 이렇게 꽂힌 게 퍼스낼리티(personality)가 강했어요. 그러니까 남자고 여자고 간에 퍼스낼리티가 그렇게 강하지 않잖아요, 한국 사람들이. 그런데 나도 좀 집단의식이 박약한 사람인데 나보다 훨씬 더한 거야. 그리고 우리 집하고는 아주 환경이 달라요. 아주 극단적으로 청교도적인 집에서 자라갖고. 그래서 문화적으로 완전히 다른데 성격이 굉장히 강한 거는 또 특이하고. 그래갖고 내가 결혼을 한 다음에도 사실은 부인의 영향을 엄청 받은 거 같아. 내가 이렇게 성격이 형성되어나가는 과정에. 내 자신이 굉장히 강한데 또 강한 사람하고 이렇게 만난 거예요. 우리 둘이 배경이 완전히 다른데, 가치관이라든지 뭐 이런 게 완전히 다른데 성격이 강한 건 비슷하고. 두 가지 점에서 비슷한 게 있는데 첫째가 크리티컬(critical)한 뷰포인트(viewpoint)를 갖는 거가 둘이서 비슷해요. 돌아가는 걸 마땅치 않게 보는 거, 그게 비슷해. 그래서 얘기를 하면 잘 통해요. 둘째가 여행하는 거. 이건 뭐 둘이서 무지하게 좋아하는 거야. (웃음) 그런데 여학생이 혼자 여행을 잘 못 하잖아요. 그러니까 나를 따라서 여행을 하면 아주 만만하고 좋단 말이에요. 여행을 많이 다녔어.

전. 결혼하시기 전에요?

유. 결혼 전에. 우리가 63년에 졸업을 하고 제주도에 여행을 갔어, 둘이.

전. 아, 같은 해에 졸업하신 거예요?

유. 우리가 다 17회인데 둘이 같이 8월에 졸업했어. 8월에 우규승하고 나하고 우리 집사람하고 셋이 8월 졸업생이야. (웃음) 우규승이 하고 우리 집사람은 전과를 해서 8월이 됐고, 나는 낙제를 해갖고 8월이 된 거야. 사실은 둘이 굉장히 자주 만나고 내가 많이 도와주고 그랬는데, 우리 집사람이 나를

상당히 우습게 봤다고. (웃음) 그래갖고 편하게 보았나봐. 제주도에 둘이 여행을 가서 한라산에서 캠핑을 했다고. 백록담에 가서. 이제 둘이서 그렇게 돌아다니고, 처가가 있는 부산으로 왔어. 그러고 나는 친구 집으로 가고 집사람은 자기 집으로 가고. 그런데 그거를 장인 되는 분이 안 거예요. 그래갖고 이 사람이 되게 놀랜 거야. "아, 이거 어떻게 해." (웃음) 처녀가….

전. 63년에. 상상이 안 돼요.

유. 63년이 아니고 64년인가 그럴 거예요, 아마. 그러니까 이 양반이 "아, 이러다가 문제 생기겠다" 그래갖고 결혼하라고 말이야. (웃음) 그래서 본인이 생각도 없는데 장인 되는 분이 막 난리를 하고 그래갖고 결혼을 하게 된 거예요. 그러니까 나는 횡재를 했지. 내가 결혼하자고 얘기를 했으면 이게 안 됐을 거라고 생각한다고. (웃음) 여행을 하는 게 그게 신의 한수였어. (웃으며) 그런데 '같이 살 사람이다' 그렇게 생각은 안 했을 거야. 그런데 나는 속으로, '어떻게든지 이 사람을 잡아야 되겠다' (웃음) 그런 생각이 있었지만 얘기를 하지도 못하고 그랬는데, 그렇게 됐어요. 그래서 결혼을 굉장히 일찍 하게 됐는데 정말로 스물다섯 살에 (웃음) 결혼을 했지. 장인어른이 목사님(박윤선 목사)[19]이에요. 부산에 고려신학대의 교수였어요. 우리 장인은 굉장히 유명한 분인데, 내가 결혼을 한 다음에는 그 장인 교회를 가끔 가면, 그 분이 설교를 하는데 르네상스를 막 비판을 하더라고. 인류가 가장 역사적인 죄를 범한 시절이라고. '세상에 저렇게 무식한 사람이 있나'(웃음) 내가 중고등학교, 대학교를 통해서 르네상스를 비판하는 걸 처음 들은 거예요. 그렇게 완고한 분인데….

우리 결혼식을 교회에서 했어요. 서대문에 있는 동산교회라는 데서. 그때 결혼식을 하면 막 선물 돌리고 그랬거든요. 수건 아니면 유리컵 이런 걸. (웃음) 그런데 이것을 우리는 굉장히 싫어했거든. 우리 청첩장 돌리지 말고, 선물하지 말자고. 그래서 결혼식 끝나고 나서 케이크를 갖다 놓고 차하고 커피하고, 피로연이 아니고 거기서 같이 케이크를 먹고 그랬어. 그래서 이광노 선생이 거기 와서 케익 자시고 그렇게 같이 섞였던 기억이 있어요. 그런데 결혼식을 하는데 결혼식이 이게 부흥회 같아. (웃음) 한국교회를 굉장히 비판하는 것 중에 하나야. 결혼식에서 목사님들이 축하를 해줘야지 말이야, 아주 이건 막 그냥. 그런데 우리 집은 완고한 유교 집안이고 친척들이 아무도 교회 나가는 사람이 없을 때거든요. (웃음) 그러니까 이 사람들이 완전히 놀랬지. 그렇게 결혼식을 하고는 둘이서,

19. 박윤선(朴允善, 1905~1988): 평양 숭실전문학교 영문과를 졸업하고, 미국 웨스트민스터 신학교에서 신학박사 취득. 1946년에 부산 고려신학교를 설립, 총신대학교 대학원장 역임.

우리 집사람이 나하고 엉뚱한 거를 따라하는 데에는 아주 잘 맞았어요.

그래서 우리가 그 신혼여행 가고 그러는 거를 굉장히 보기 싫어했거든. 그래서 "우리는 다른 식으로 하자" 그래갖고, 결혼을 하고 그날 저녁 때 우리 친구가 캠핑도구를 싸갖고 청량리역에서 우리를 만나갖고 우리한테 캠핑 이큅먼트(camping equipment)를 주고, 우리가 신혼여행 가방 끌고 왔던 걸 그 친구가 가지고 갔어요. 청량리역에서 기차를 타고 강릉으로 간 거야. 그때 그곳 기차를 처음 타봤는데 괜찮아요. 태백산 넘어갈 때 막 거꾸로 가고 그런 식으로. 그래서 강릉에서 속초까지. 그때는 교통수단이 없을 때예요. 그래갖고 택시를 타고 가는데 택시가 지프차야. 지프차에 우리하고 진짜 신혼여행 가는 부부가 탔어. 한복 입은 색시에 신랑하고. (웃음) 그래갖고 속초에 가서 호텔을 들어가지 않고 비선대 있는 데를 갔어요. 비선대 앞에 가면 바위가 넓적한 게 있어요. 그 바위에다 텐트를 쳤어. (웃음) 그리고 신혼을 거기서 보냈어. 그래갖고 아침에 일어나갖고 가게에 가서 비스킷 사갖고 비선대에 가서 비스킷 먹던 생각이 나요. 그러니까 우리 애들한테 그 얘기를 하면 "I don't believe it". (다 같이 웃음) 애들이 서울에 여행 왔을 때 우리가 거길 갔거든. (웃으며) 틀림없이 이 바위에다 텐트를 쳤을 거 같은데 내가 보기에도 어떻게 거기서 잤는지. 그런 바위밖에 없더라고 보니까. "우리가 여기다 텐트를 쳤다" 그랬더니, 셋째 재하(Jae-Ha)와 넷째 재묵(Moog-A)이하고 같이 갔는데 "I don't believe It". (웃음) 그런데 진짜 우리가 신혼을 거기서 보냈어요.

그러니까 아주 일상적인 사람들의 그거에 대해서 비판적이면서도 그런 거는 의기투합했어. 그런데 가치관은 아주 다른 거예요. 그것 때문에 내가 늘 저항을 하는데도 굉장히 많이 배운 거예요. 사실은 내 맘대로 막 살았는데, 평생. 내가 가만히 생각을 해보면 '우리 부인이 아니었으면 내가 형편없이 됐을 가능성도 굉장히 많다' 그런 생각을 하게 돼. 그래서 우리 친구들도 보고 내가 이렇게 보면, 결혼하는 거를 보면 참 신기해. 그래서 '부인들 잘도 만났다' (웃음) 서로 조화가 되더라고. 그런데 나는 특히 그런 케이스였던 거 같아. 일에 계획 없고 재밌는 거만 하고 그러니까 형편없는데. 내가 또 미국 간 게 내가 바뀌는 거에 굉장히 결정적인 영향이었던 거 같고. 이민을 추진한 게 우리 부인이에요. 처남이 콜로라도에 있었는데 계속 편지를 하는 거예요. 미국 오라고, 처남이. 형제들이 많은데 요 누이동생하고 아주 친했어. 그러니까 그냥 오라고, 계속 조르는데 "미국을 갈까?", "가자" 해서 그 처남하고 연락을 해갖고 가게 됐다고.

전. 가족초청 형식으로 이민을 가신 거예요?

유. 그렇죠. 그렇게 가게 될 때가 개인적으로는 서울에서 내가 사무실에는 들어갈 데는 없고, 내가 사무실을 낼 생각은 없고. 나는 학생이라는 기분이…

그때까지도 그랬어요, 많이 짓고 그랬는데도. (웃음) 그래서 미국을 가면 좀 시간을 벌 거 같은 기분이고. 그래서 "미국으로 가자" 그랬던 거죠.

조. 사모님이 저희가 회사 다닐 때도 가끔씩 월급 받았냐고 물어보시던데요.[20] (웃음)

유. (웃음) 돈에 대해서 내가 무책임한 것 때문에 피해를 받은 사람이 많이 있어요.

조. 저희 때는 전혀 아니었는데도 오시면 가끔 물어보시더라고요.

유. 그거에 대해서는 뼈저리게 경험을 했기 때문에… 집 지을 때 그 많은 빚을 지고 집을 지었으면 그 스트레스가 있을 거 아니에요. 그런데 나는 그게 있음에도 불구하고 별로 스트레스를 안 받는데 우리 집사람은 그거가 아주 굉장히 스트레스인 거지.

전. 사모님도 결혼 후에도 사무실을 계속 나가셨나요?

유. 결혼을 하기 전에 구조사에 다니다가 컴패션(Compassion)이라는 데로 자리를 옮겼어요. 입양아들하고 입양 소개해주는 데하고 사이에서 커뮤니케이션을 해주는 데예요. 입양을 하고 싶은 사람이나 이런 사람들이 편지를 보내와. 그러면 여기에 있는 사람들이 그 편지를 받고 "이런 애가 있다"든지, 여기 내용을 편지를 보내. 그러니까 편지를 받아서 번역해서 주고, 또 영어로 번역해서 보내주는 거예요. 우리 집사람이 영어를 잘했다고. 그래서 공대 들어와 갖고 건축과를 들어오려고 하지 않고 문리대 영문과를 가려고 그랬어요. 그런데 거기 전학이 안돼서 건축과를 간 거야. 거기 갔으면 내가 못 만났는데 (웃음) 건축과를 온 거예요. 영어를 잘해서 이제 컴패션으로 들어갔는데 거기 월급을 굉장히 많이 줬어. 그래서 우리 집사람이 받는 월급이 설계사무실에서 내가 받는 월급의 7, 8배는 됐을 거야. 그때 우리가 건축, 공과대학 나와서 제일 월급 많이 받는 데가 산업은행이었어요. 산업은행 들어간 사람이 월급을 만 5천 원 받았는데, 컴패션에서 이 사람이 받은 게 2만 5천 원 정도 됐어요. 그래갖고 나는 결혼을 하게 됐을 때, (웃으며) 생활에 대해서는 걱정을 안 했다고. 월급을 많이 받으니까. 그런데 결혼을 하고는 그 사람이 또 굉장히 순진해요. 그래서 아침을 해주고 내가 먹는 거 보고 직장에 나가고. 그러니까 직장에 자꾸 지각을 했어. 그래갖고 직장에서 자기 시간에 대해서, 사정을 얘기해서 한 한 달쯤 다녔어. 그러더니 "안 나가겠다" 이거예요. 어우, 그래갖고 (웃음) "그냥 나가" 그럴 순 없잖아? 그러니까 "그만둬" 그래갖고 우리 집사람도 사무실을 그만 뒤버렸어.

20. 조항만은 1999년 8월부터 2002년 7월까지 아이아크에서 근무했다.

전. 아, 결혼 후 몇 개월 만에….

유. 어. 그러니까 그런 점에서 둘이서 좀 비슷해요. 무작정으로 해버리는 거에서… 결혼을 하고난 다음에 둘이 북아현동에 셋방을 얻어갖고 살고 있는데, 먹을 게 똑 떨어졌어. 그런데 그때는 우리가 청첩장도 안 내고 해서 부조금도 안 들어왔어. (웃음) 요전에 내가 이야기했는데 결혼할 때 무애에 있던 고문 한 분이 프로젝트를 하나 갖고 와서는 밤새도록 해갖고 납품을 했는데, 그 프로젝트가 날아가 버려서 돈을 하나도 못 받고… 그래서 돈 하나도 없이 결혼을 하고는 돈이 똑 떨어졌어. 그랬는데 선교사 한 분이 찾아왔어요. 미국 분인데 우리 장인을 아는 분이야. 그런데 "한국에 없어서 결혼식에 못 왔다. 내가 꼭 와보고 싶었는데 못 왔다"고 하면서 과일 한 바구니를 사갖고 왔어. 봉투 하나하고. 보니까 봉투에 돈이 있는 거예요. 그 돈으로 우리가 한두 달 살았다고. 그래서 그렇게 살고. 또 유영근 씨 투시도도 그려주면서 돈 좀 받고. 그러다가 김수근 사무실에 나가기 시작했다고요. 그러니까 생각을 해보면 상당히 난감한 상태였는데 걱정을 한 기억이 한 번도 없어. 내가 걱정을 했다는 기억이… (웃음) 하나도 없어요. 그런데 우리 집사람도 그런 점에서 조금 비슷해요. 이렇게 막 걱정하고 그러는 건 없었어.

전. 그리고 아이들은 미국 가시기 전에 낳으셨나요?

유. 우리가 북아현동 살다가 돈암동에 아는 분 댁으로 이사를 하는데 그때 큰딸 지연(Jena)이를 낳았다고. 그리고 <정릉 집> 이사 갈 때 큰아들 재욱(Woog-A)이를… 그러니까 둘을 낳아갖고. 첫째 애가 미국 갈 때 세 살인가 그랬어. 둘째 애가 한 살이 좀 지나고. 미국 나이로. 그래갖고 둘이 있었는데, 그 첫째가 애기 때, 우리가 걔를 다락에다가 재워놓고 오페라 구경을 가고 그랬어요. (웃음) 그러니까 요즘 그랬으면 진짜… 아동학대야. 그런데 그때는 그런 생각이 하나도 없었어. 그만큼 무지하고 무식했는데, 지금 생각하면 굉장히 미안해. 큰애한테 그 얘기를 하고 가끔 "내 참, 미안하다" 그러는데. 애를 기르면서 걔네들한테 잡혀갖고 뭘 못한 게 없는 거예요. 그러다가 미국으로 갔지.

도미

전. 그렇게 자녀가 둘인가요?

유. 둘을 데리고 미국으로 갔어요.

조. 미국에서 둘을 더 낳으셨죠.

유. 그런데 미국을 갈 때 셋째 애가 나오기 전이야. 그런데 뱃속에 셋째 애가 있다고 그러면 굉장히 복잡해져요, 비자가. 그런데 우리 집사람은 표시가

잘 안 나. (웃음) 그래서 그냥 갔거든. 그래서 70년 12월에 우리가 미국을 갔어요. 12월에 갔는데 셋째 애가 그 다음 해 1월 14일에 나와. 그러니까 미국 간 게 한 달 전이야. 우리가 미국 갈 때 700불을 갖고 갔어요. 가족이 이민을 가는데 700불을 갖고 갔어. 그때 가져갈 수 있는 허용한도액이 천 불이야. 그런데 우리가 천 불이 없어서 700불을 갖고 갔는데. 우리 미국 간다고 그랬더니 김수근 선생이 빳빳한 100달러 지폐를 딱 주더라고. 그래서 그 100불을 빚쟁이한테 줬어. (웃음) 그땐 하와이 거쳐서 샌프란시스코로 갔다가 LA에 갔다 덴버 들어가니까 12월 중순이에요. 그래갖고 1월 초쯤 되니까 애가 나올 때가 거의 됐잖아요. 1월 10일쯤 입원을 했어. 그래서 "우리 돈이 없다" 그랬더니, 처남이 걱정 말라고. 여기선 돈이 없어도 방법이 있다고. 그래서 병원에 가서 "이 애가 지금 미국에 처음 왔는데 돈이 없다" 그러니까 걱정 말라고 그래. 소셜 워커(social worker)가 와갖고 페이퍼(paper)를 다 만들어서 그거로 다 처리를 하는 거로.

그런데 내가 12월에 처남하고 구경 다니고 그러다가, 뉴이어(new year)를 지나고 난 다음에 직장을 얻으려고 작품집을 갖고 사무실들을 찾아다니는 거예요. 그때 덴버에 김수근 사무실과 비슷한 사무실이 하나 있었어. 빌 모쵸우(Bill Muchow)[21]라는 사무실인데 아주 알려진 건축가에요. 그 사람이 <덴버 컨벤션 센터>(Denver Convention Center, 1978)를 지었는데, 이게 『아키텍쳐럴 레코드』(Architectural Record) 표지에도 나오고 그랬어요. 거길 찾아갔는데 그때는 한국이나 미국이나 디자인 디파트먼트(design department)가 있고, 그 디자인 디파트먼트에 치프 디자이너(chief designer)가 있어요. 그러니까 윤승중 씨가 치프 디자이너였어. 그 사무소의 치프 디자이너라는 사람을 만났어요. "잡을 구한다, 자리가 있냐?" 하면서 작품집을 보여줬다고. 그 작품집을 보더니 "우리 사무실은 잡 오프닝(job opening)이 없다. 그런데 내 친구가 RNL Architecture & Engineers의 치프 디자이넌데 요즘 그 사무실이 일이 많은 거 같더라. 거기 가서 그 디자이너를 만나봐라. 자기가 전화를 해주겠다" 그러더라고. 그래갖고 그 사무실을 찾아가서 치프 디자이너를 만나봤더니, 그 친구는 아직까지도 아주 친한데, "우리 사무실에 일들이 많으니까 자리가 있을 거라"고. 그래서 파트너한테 그 포트폴리오를 갖고 가서 얘기를 하고 오더니 "너, 사무실에 와서 요 프로젝트 좀 해보라"고. 한 2주 걸리는 건데 바쁘니까 이거 한번 해보라고. 그게 이제 아이다호에 전신전화국 증축프로젝트야. 그래갖고 "당장 나와서 할 수 있느냐?", "당장 나와서 할 수 있다"고. 그러고 가서 한 게

21. 윌리엄 모쵸우(William C. Muchow, 1922~1991): 1949년부터 1991년까지 덴버에서 모쵸우 건축사무실(Muchow Associates Architects) 운영.

리노베이션(renovation) 투시도 그리는 거예요. (웃음) 그게 1월 초였는데 한 1주일쯤 일을 했더니 파트너가 불러갖고, "우리 사무실에 잡 오프닝이 하나 생겼는데 일을 하겠냐"고. 그래서 이제 "월급을 얼마를 받길 원하냐" (웃으며) 물어보더라고요. 그런데 내가 그때까지 서울에 있으면서 월급 얘기를 해본 적이 없다고. 돈 얘기를 해본 적이 없어요. 그런데 갑자기 "얼마를 받을래" 그러니까 황당하더라고요.

그런데 내가 거기 오기 전에 김병현 씨를 LA에서 만났는데, 김병현 씨한테 물어봤어. "내가 얼마를 받으면 되겠냐?" 그랬더니 자기 사무실의 예를 이야길 해주더라고. 대학원 졸업생들이 한 600불을 받는대, 초봉이. 그러고 경력사원이라고 그러면 800불 정도를 줄 거래. 그래서 이제 "얼마를 받아야 되겠냐?" 하길래 그 생각이 탁 나갖고 800불을 달라고 그랬더니 700불을 주겠다고 그러더라고요. 그런데 그게 너무 창피한 거야. (웃음) 내가 800불을 달라는데 700불을 준다고 그러니까, 돈 얘기하는 것도 창피한데, 800불 달라고 다시 그랬더니, 725불을 주겠대. (웃음) 그래갖고 다시 800불 달라고 또 그랬어요. 그랬더니 750불 주겠대. "That's it!" (웃음) 보니까 진짜 그게 마지막인 것 같더라고. (다 같이 웃음) 그래서 750불을 받았는데 그게 미국생활의 시작이에요. 서울서 돈 이야기를 해본 적이 없어요. 설계비도 얘기를 해본 적이 없는데요. 돈 이야기를 하는 것에 자존심이 상해서 계속 800불을 달라고 그랬던 것 같아요.

그렇게 결정하고는 병원에 있는 부인한테 전화를 했어요. "내가 잡을 얻었다" 그랬더니 즉시 소셜 워커(social worker)를 불러갖고, (다 같이 웃음) "우리 남편이 잡을 얻었다." 아, 그랬더니 "콩그레츄레이션!"(congratulation) 그러면서 (그 서류를) 쫙~ 찢어버렸어. (다 같이 웃음) 그래갖고 병원비 갚느라고, 그게 우리 셋째 낳기 며칠 전이에요. 그거만 지났으면 되는 건데. 그래갖고 그거 갚느라고 애를 먹었는데. 그래도 그 돈을 한 푼도 안 받았다는 거에 대해서도 상당히 자부심을… (웃음) 갖기는 하는데, 아우 고생을 많이 했어. 이게 그 돈 얘기의 시작이에요. 미국서 사는 데 10원 한 장 빌릴 데가 없는 거야, 주위에. 서울에서는 내가 아무리 돈이 없어도 걱정을 안 했어요. 큰형님도 있고, 큰누님도 있고. (웃음) 그런데 거기 가니까 애들이 세 명이 되지. (웃음) 그래갖고 제일 먼저 바뀌기 시작한 게 돈이라고. 돈을 진짜, 동전! 미국에는 페니(penny, 잔돈)가 있잖아요. 동전을 헤아릴 정도로 아주 정확하게 셈하는 생활을 학습하기 시작한 거지. 그렇게 해서 고 셋째 놈을 낳았어요.

가족

전. 자녀들은 다 장성했죠? 무슨 일을 하시는지?

유. 지금은 50대예요, 다. (웃음) 큰딸이 하버드대학 GSD(Graduate School of Design)에서 건축을 했어. 걔는 정말 재주가 많아. 애 엄마가 "닥터가 돼라", (웃음) "건축, 절대로 생각을 말아라" 그래갖고 콜로라도 유니버시티(Colorado University)에서 마이크로바이올로지(microbiology)를 했어요. 콜로라도 유니버시티가 마이크로바이올로지로는 미국에서 탑 파이브에 들어간다고. 이제 마이크로바이올로지가 이제 프리메드(premed, 의학 예비교) 같은 거예요. 그레쥬에잇 시스템(graduate system)이라는 것이 의과대학도 마찬가지라서 대학을 나와서 의과전문교육을 하는 식인데, 걔는 그거를 3년에 끝냈어요. 대학교 들어가기 전에 고등학교 때도 A.P.class(Advanced Placement class)라는 게 있어갖고 미리 많이 하는데. 그래서 3년에 끝내고 그다음에 아트(art)를 1년을 했다고, 콜로라도에서. 그때 걔가 세라믹(ceramic) 한 거 하고 그림 그런 거가 굉장히 좋아. 그래서 '앤 정말 아주 뛰어난 재주를 갖고 있다' 그렇게 생각을 했는데, 그러고는 졸업을 했어요.

그러더니 자기는 "고등학교부터 대학교까지 너무 많이 공부를 했다" 이거예요. 1년쯤 아무것도 안하고 놀겠대. 그렇게 한 반년 지나더니 "아, 아키텍처!" (웃음) 그리고 건축과를 가겠대. "너 왜 건축과를 지금 가려고 그러냐?" 그랬더니 자기가 건축과는 엄마, 아빠를 보고 '절대'하고 제껴 놨대, 안하려고. 그런데 아무리 생각해도 적당한 게 없어 돌다가 '건축은 어떨까' 그러고 했더니 원서 낼 때 포트폴리오가 전부 아트드로잉, 세라믹 프로덕트(ceramic product) 이런 것들이야. 그때 MIT하고 하버드하고 지원했는데 MIT에선 스칼라십(scholarship)을 주겠다고 했어요. MIT에 우규승 씨의 친구가 그때 있었어. 그래갖고 그 사람이 우규승이 보고 "제나(Jena)는 어디 갔느냐"고. 우규승이한테 자주 연락을 하고 그랬다고 하더라고요. 그래서 MIT를 갔어도 괜찮았을지 모르는데 결국엔 하버드에 갔어. 우리 큰 애도 우리하고 닮은 게 한 가지 있는데, 굉장히 반항적이고 크리티컬 해. 모든 거에 대해서. 그래갖고 애가 교수들하고 싸움을 그렇게 잘했어요. 그래서 프로젝트 리뷰를 하면 꽤 유명했어. 애들이 크리틱하는 교수하고 붙어갖고 싸움이 되는 거 (웃으며) 구경하느라고… 그렇게 대학을 나왔어. 내가 보면 건축하는 거하고는 좀 안 맞는 게 있는 거도 같아. 생각하는 게 너무 컴플렉스(complex)해서 (웃음) 글을 많이 쓰고. 그림도 많이 그리고 그랬는데, 건축은 계속하고 있고.

전. 어디서 하고 있나요? 지금?

유. 덴버. 걔가 학교 다니면서 그랬어요. 자기는 뉴잉글랜드(New

England)가 너무 우울해서 못 살겠다고, 콜로라도 하늘을 좀 보내달라고 그러기도 했어요. 끝나자마자 덴버로 돌아왔다고. 사무실에 다녀요. 원래 여자분이 하는 조그마한 사무실인데 너무 좋대. 건축가가 이해를 많이 해줘서 자기를 되게 자유스럽게 해주고.

전. 다른 자녀들은 건축을 안 하고요?

유. (손을 저으며) 둘째는, 걔도 마이크로바이올로지를 했어. 콜로라도 유니버시티에서. 미국의 대학생들 보면 파티를 굉장히 해요. 그런데 콜로라도 유니버시티가 파티 스쿨이야. 거기에 오는 많은 애들이, 집을 떠나서 파티하는 것 때문에 그리 온대요. 스키도 타고 놀 데 많고 그러니까. 그리고 본교 캠퍼스가 굉장히 예뻐. 그러니까 이놈이 노는 걸 무지 좋아해서, 그래서 이제 마이크로바이올로지를 했으니까 앞날이 괜찮잖아요. 그래갖고 졸업을 할 때 자기는 동부에 가서 메디컬, 그거를 해보겠다고 동부로 갔어. 그래서 우규승이 집으로 갔어요. 거기 있으면서 나가갖고 이렇게 직장을 찾더니 어느 날 직장을 찾았더래. 규승이가 보니까. 그래갖고 어느 병원의 이머전시 룸(emergency room)으로 들어가서 일을 하게 됐어. 그런데 자기는 아주 맞는 거래요. 전쟁터같이 막 그러는 데서 막 그러고 있는데 대학에서 졸업이 안 된 거야. 이놈이 졸업한 걸로 해갖고 잡을 넣은 건데, 졸업이 안 되니까, 도로 콜로라도로 불려온 거예요. 그러더니 바이올로지 그거보다 자기는 사이콜로지(psychology)에 흥미가 있대. 그래갖고 사이콜로지를 공부를 했어요. 그러더니 졸업을 하고 스타트업 회사로 들어갔어. 인터넷 쇼핑몰하고 관계된 회사예요. 거기 가더니 계속 붙어갖고 하더라고. 아직도 거기 있는데 같이 시작한 친구들은 나가고, 다른 일로 임원이 들어오고 또 나가고 몇 번 그러더니 어, 자기가 이제 오너(owner)래. (웃음) 비즈니스가 꽤 컸어요. 오너라는 게 파트너들 몇 명이 갖고 있는 거지. 지난해에는 스웨덴 회사가 하나 와서 같이 머지(merge)하자고 그런데. 그래서 바이올로지하고는 관계없는 일이에요.

그리고 세 번째 난 재하(Jae-ha), 그놈도 아주 (글 쓰는 손짓을 하며) 이게 좋아요. 이 녀석은 엔지니어링을 하겠다고, 필라델피아에 있는 스와드모어(Swarthmore)라는 아주 좋은 대학이 있어요. 스와드모어에 가서 반년쯤 지나더니, 자기는 엔지니어가 아니래. 필로소피(philosophy)를 하겠대. (웃음) 그래갖고 필로소피를 좀 하더니, 자기는 아티스트래, 필로소퍼(philosopher)가 아니고. 그래서 스컵쳐(sculpture)를 또 해서 마쳤거든요. 샌프란시스코에서 일을 하는데 걔는 아무리 설명을 들어도 뭘 하는지 잘 모르겠어. 요즘 젊은 애들이 하는 거, 뭐라고 하는데 잘 모르겠더라고. 브랜드 크리에이션(brand creation)하고 그러는 건데… 컴퓨터 테크놀러지가

관계가 되어 있고, 디자인 관계가 되어 있고 그렇다는데 굉장히 복잡해. 그런데 그놈이 돈은 진짜 잘 벌더라고.

조. 크리에이티브 디렉터(creative director), 이런 건가요?

유. 어. 크리에이티브 디렉터, 그 일을 하는데, 아무리 설명을 들어도 난 잘 모르겠더라고. 막내 녀석 재묵(Moog-A)은 필름메이커(film maker)가 되겠다고. 그래갖고 필름을 공부하고 그랬는데 "야, 니 필름은 언제 나오냐?" 그러면 아직도 구상 중이래. (웃음) 그런데 그 녀석은 부인이 돈이 굉장히 많아. 그래서 제일 잘살아. 그런데 아직 필름을 만들지 않고. 걔네들이 벌써 한 50 가까이 됐더라고. 막내가 50이 다 되어가고 있다고.

전. 지금 사모님도 주로 덴버에 계신가요?

유. 우리가 덴버에 살고. 덴버에 첫째, 둘째가 있고. 셋째가 샌프란시스코에 있고, 막내가 포틀랜드에 있고.

전. 네. 멀진 않네요.

유. 그래도 걔네들 보려면 여행을 아주 멀리 돌아야 돼. 요즘에는 애들이 우리 걱정을 해요. "아, 그거는 하지 말라"고. "그거는 절대 하지 마라", "이거 해라" (웃음) 그러면서 사사건건이 간섭을 해. 요즘 뭐 할 때는 애들 때문에, 애들이 걱정할까 봐 이렇게, 그런 것들이 생기고 그래요. 아주 반대가 되어가고 있어.

덴버. 정착기

전. 그러면 그때 덴버에 자리 잡으신 이후에 본 거주지를 옮기신 적은 없는 건가요?

유. 없어요. 내가 거기서 한 5년 살다가 "야, 우리가 딴 데 한번 옮겨볼까", "샌프란시스코로 한번 가볼까" 그런 생각을 했었어요. 그래서 내가 샌프란시스코의 지진 연구도 많이 했다고. 폴트(fault, 단층)가 어디로 가고, (웃음) 어디는 가면 안 되고… 그래서 샌프란시스코에 가서 잡 마켓도 보고 그랬는데, 거기 보니까 이렇게 오픈 스페이스가 콜로라도같이 시원하지가 않더라고. 그래서 여긴 '놀러오면 좋겠다, 그냥 있자' 그래서 거기서 그냥 살았지.

전. 덴버가 어느 정도 큰 도시죠? 인구가 얼마인가요?

유. 제법 커요. 덴버 메트로폴리스(metropolis)가 150만 정도. 덴버 자체는 한 60만. 그런데 이건 다 붙어 있어. 내가 거기 간 지가 1970년이니까, 50년 가까이가 되어가잖아요. 은행에서 내 체크북 넘버(checkbook number)를 보면 놀래. 은행 시작할 때의 넘버라고. 덴버는 어마어마하게 자랐어. 서울만큼

자랐어. 그래갖고 우리가 맨 처음 가서 살기 시작한 데가 덴버의 엣지(edge)에요. 그런데 어느 날 거기다 호텔을 짓더라고. 그래서 사무실에서 내가 "야, 쟤네들은 어떻게 저렇게 밖에다 호텔을 짓냐?" 그랬더니, "걔네들이 뭔가 아는 게 있어" (웃음) 그러더라고. 그런데 지금은 거기가 중심이야. 그러니까 강남 같은 게 된 거에요. 어마어마하게 자랐어. 그러니까 덴버에 있는 사람들도 "여기가 예전에는 벌판이었다" (웃으며) 그런 얘기할 정도로 그렇게 오래되었어요.

조. 사모님이 인기가 되게 많으셨다고 그러던데요. 덴버에 갔을 때, 젊은 시절 사진을 봤는데 엄청 미인이시더라고요. 깜짝 놀랄 정도의 미인이시던데요.

유. 나는 미인이라고 생각을 해서 좋아한 건 아닌데 캐릭터가 굉장히 강한 사람이었고, 우선 공대에는 여학생이 없었으니까. 집사람이 자주 하는 말인데 친구들이 "야, 어떻게 유걸이 하고 결혼을 했냐?" 그러면, 안심했대. (다 같이 웃음) 못생기고 그래갖고 흑심을 안 품을 걸로 안심했대. 그런데 공대생들이 많고 그러니까 편지하고 옆에 오면 부들부들 떨고 그런 애들이 많이 있었대요. 그런 사람들 보면 질색이고, 내가 편하고 그러니까, 흑심을 품은 건 모르고… (다 같이 웃음) 그런데 내가 그런 계산을 하는 건 아닌데, 아까도 얘기를 했지만 쭉 살면서 그 사람한테 영향을 받은 게 굉장히 많아. 배운 것들이 많고. 그리고 하여간에 내가 하는 거에 대해서 매사에 크리티컬 하다고. 그러니까 내가 설계하면 "좋다, 좋다" 그런 얘기들은 많이 듣잖아. 우리 집사람은 내가 이렇게 보면 항상 크리티컬 해. 좋다고 한 적이 드물어. (웃음)

전. <정릉집> 집이 제일 문제였을 것 같은데요. 괜찮으셨어요? 그때는?

유. 이 집에 대해서는 한 번도 크리티컬하게 얘기는 안 했어요.

전. 그래서 선생님, RNL이라고 하는 데가 아까 말씀한 첫 직장인가요?

유. 네. 거기 다니고 말았어요.

전. 그러니까 선생님이 미국으로 이주해서 이민 간 건데, 가서 일주일 만에 직장을 얻은 거네요, 그렇죠?

유. 그렇죠. 한… 한 달 만에.

전. 운이라고 해야 되나… 포트폴리오가 너무 좋았던 건지… 아니, 미국에서 건축교육을 안 받은 거잖아요. 미국 회사 입장에서도 이 사람이 갖고 온 포트폴리오가 진짜인지 아닌지, 남이 그려온 건지 자기 건지, 어떻게 알았을까요.

유. 그래서 투시도를 와서 해, 그려보라고 한 거 같아.

전. 그렇죠. 미국에서 교육을 받았으면 전화해볼 수도 있고. 누구냐, 어떤 사람이냐, 알아볼 수 있었을 텐데.

유. 내가 거기서 시작을 해갖고 월급이 어마어마하게 빨리 올라갔어요. 2년

만에 그 사무실에서 제일 월급을 많이 받는 사람 중에 하나가 되고.

전. 750불이면 그때 환율이 어느 정도였을까요? 그러니까 여기서 그전에 사모님이 2만 5천 원 받으실 때였는데. 그때 환율이 얼마나 됐을까요? 한 네 배쯤?

유. 그때 기름이 갤런에 20센트.

전. 지금 샌프란이 4불 한다니까.

유. 우리가 맨 처음 집을 살 때 집이 2만 4천 불이었어요. {**전.** 마당 있는 집이요?} 그럼요. 중간 집. 그때 대학원 나온 사람이 600불쯤 받고, 대학교 나오면 450불 내지 500불을 받는다고 그랬어요, LA에서.

조. 지금은 대학원 나오면 한 5만 불 받을 거거든요. 초봉이 4만 5천 불에서 5만 불. 지금 건축계에서. 그게 600불이라고 치면….

유. 그때 덴버에 갔을 때에는 거기 동양 사람들이 없었어. 그런데 일본 사람들이 있었어요. 이 일본 사람들을 2차 세계대전 중에 이렇게 내륙으로 보내서 캠프에 집어넣었는데, 콜로라도 주지사가 "우리는 일본 사람들을 환영한다", "와서 농사해라" 그래서 덴버 교외에 일본 농부들이 꽤 있었어요. 그런데 이 사람들이 신용을 많이 얻은 거예요. 그래서 덴버에는 시내에 사쿠라 스퀘어(Sakura Square, 1973)라고 일본 사람들이 개발한 지역이 있어요. 그래서 맨 처음에 갔을 때, 은행 같은 데 가면 일본 사람인 줄 알았어. 그냥 신용이 막 좋은 거야. (웃음) 그래서 일본 사람 덕을 좀 봤어. 그래서 70년대엔 좋았는데 70년대 후반에 가면서 베트남 사람들이 피난을 막 몰려왔어. 베트남 사람들이 오니까 난민으로 해서 오니까 동양 사람들에 대해서 좀 경계를 했다고. 그리고 베트남 사람들도 그렇지만 한국 사람들도 이민을 굉장히 많이 왔죠.

직장을 다니면서 나는 공부를 해보고 싶은 생각은 별로 없었어요. 잡을 시작한 첫해에 휴가를 받아서 여행을 하다가 캠퍼스들을 구경을 하잖아요. 프린스턴에 가서 캠퍼스 구경을 하다가 건축과를 들렸어. 그래서 건축과 교수를 만나갖고, 내가 여기 와서 공부할 가능성에 대해서 물어봤어요. 포트폴리오를 갖고 갔다고. 그걸 보더니 "너 티칭에 관심이 있냐?", "아, 난 티칭엔 관심이 없다" 그랬더니 "왜 공부하려고 그러냐?" 그러면서… "사무실에서 그냥 일하는 게 낫다, 자기 생각에는" 그러더라고. 그래서 '내가 더 공부를 한다는 건 아카데믹 커리어(academic career)를 위한 거구나' 그 생각을 했다고. 그래갖고 돌아와서는 콜로라도 유니버시티에서 하는 프로그램을 저녁때 다녔어요. 그래서 건축사(史), 이런 것들을 맨 처음 들었다고. 그런데 그때 그 건축과 선생이, 이름은

잊어버렸는데 유타로 갔어. 그 교수가 거기 갔을 때 조병수[22]가 유타에 갔더니 그 교수가 그러더래. "너, 유걸이 아느냐?"고.

그런데다가 콜로라도 건축과에서 좀 지내다 보니까 여기서 뭐 공부할 게 없더라고. 그래서 '뭐를 공부를 하면 재밌을까' 그러다가 인류학 강의를 좀 들었어요. 내 그래서 인류학 공부를 하면서 공부를 굉장히 많이 했어요. 공부를 많이 한 게 아니라 배운 게 굉장히 많아. 한국에 대해서 많은 생각을 하게 되고 그랬는데. 역사가 인류를 종적으로 본다면, 인류학은 횡적으로 보는 그런, 성격이 있는 것 같더라고. 호주 사람인 닥터 그린웨이(Dr. Greenway)라고 괴상한 양반이었는데. 킨십(kinship)에 대한 걸 하는 분이었는데. 그런데 그 사람이 킨십을 얘기를 할 때 가족관계에서 외할머니하고 손자하고 제일 가깝다고 그러더라고. 어, 그래 내가 깜짝 놀랐어요. 내가 외할머니를 제일 좋아하거든요. 외삼촌, 외할머니, 굉장히 좋아했는데. 외할머니하고 삼촌하고 제일 가깝대. '그게 왜 그렇게 되나' 그런 거에 대해서 얘기하고 아프리카의 가족에 대해서 얘기를 하고. 아프리카가 한국 가족하고 똑같은 거야. 그래서 내가 그때 '가족이라는 게 한국하고 외국하고 똑같은 거구나' 그 생각을 하게 된 게 굉장한 생각의 변환 같았어. 생각이 한국을 떠나는 변환점의 하나였어.

그래서 인류학을 다음부턴 흥미 있게 보는데 한국사회 사람들의 생각하는 성향을 가만히 보면, 레퍼런스를 항상 역사에서 찾으려고 해. 그 사회나 인류에서 찾으려고 하지 않고. 그리고 내가 인류학을 하면서 '한국사회에 대해서 뭐가 좀 없나'하고 보는데, 일본사회에 대한 게 많더라고. 콜로라도 유니버시티의 라이브러리에 일본 자료가 어마어마하게 많아요. 2차 대전 때 국무부에서 대학교에 돈을 줘갖고 일본 연구를 한 거야. {전. 전쟁을 해야 되니까요.} 그걸 보니까 한국하고 똑같은 거야. 말이 안 되더라고. 일본하고 한국이 똑같다니… (웃음) 그래서 그때부터 내가 '굉장히 협소하게 생각했구나' 그거를 아주 절실하게 느꼈어. 지금도 일본 그러면 제일 먼 나라잖아. 일본 사람들이 하는 거, 일본에 관한 책에서 일본이라는 표기만 빼놓으면 한국 사람들이 하는 거하고 똑같아. 그게 식민지 때문에 그렇게 된 건지, 아니면 역사적으로 문화가 그런 건진 잘 모르겠는데. 그래서 미국에서 보면 미국 사람들이 일본하고 한국을 분간하는 지식인이 별로 없어요. 분간을 못 해.

전. 지금은 많이 달라졌죠. 그 사이에 한국이 어마어마하게 성장을 해가지고, 제가 처음 미국 갔을 때 한국에 대해서 겸손하게 이야기했다가 한번

22. 조병수(趙秉秀, 1957~): 건축가. 몬타주립대학과 하버드대학교에서 건축학을 수학하고 1994년 조병수건축연구소를 개소했다.

혼난 적이 있었어요. 무슨 말이냐면, 자동차도 만드는 나라에서… (다 같이 웃음) "너네는 이제 더 이상 작은 나라 아니다. 그렇게 말하지 마라" 그러더라고요.

　유. 일본하고 한국하고 똑같다는 게, 사람들이 생각하는 거, 사회구조, 뭐 이런 것들이지. 그러니까 상당히 비슷해요. 지금은 한국을 연구한 인문학자들이 예전보다 많이 있겠지. {전. 여전히 적긴 한데요.} 그런데 그땐 정말 없었어. 그리고 중국은 일본하고는 다르다는 걸 알아도, 일본하고 중국하고 한국이 어떻게 다르다는 거를 감성적으로 아는 사람이 정말 없었어. 동양 사람을 비하하면 차이니즈를 비하를 하지. 코리안이라고 비하하지 않아, 차이니즈라고 비하를 하지.

RNL 디자인 시절

　전. RNL[23]이라고 하는 사무실은 어떤 성격을 갖는 사무실이었나요?

　유. 그게 로저스(John B. Rogers), 나이겔(Jerome Nagel), 랑하트(Victor Langhart)라는 세 사람이 파트너십으로 만든 회사예요. 그래서 내가 파트너십이라는 거에 대해서 굉장히 좋게 생각을 해서, 아이아크(iarc)를 만들 때에도 "우리가 정말 파트너십으로 하자" 그런 얘기도 많이 했었는데 그게 잘 안되더라고. 그 세 사람 중 한 사람(로저스)은 굉장히 리더십이 있는 건축가인데 그 사람은 건축을 프로젝트 전체를 매니지 한다는 입장에서 건축가야. 랑하트라는 사람은 디자이너예요. 콜로라도 유니버시티에서 티칭을 했다고. 나이겔이라는 사람은 돈 많은 집 아들이야. 돈이 많아서 건축한 사람이야. 그래갖고 셋이 굉장히 잘 어울려. 프로젝트가 생길 때 클라이언트를 만나면, 리드건축가가 있잖아요, 세 파트너 중에. 그래서 클라이언트를 만나면, 나머지 사람들이 이 사람을 굉장히 칭찬을 해. "아, 존 이 친구 아주 책임 있는 건축가고…" 그러면서 죽이 굉장히 잘 맞더라고. 내가 그 사무실에 들어갔을 때 임플로이 넘버(employ number) 23번이었어. 지금 그 회사는 200명 정도 되는 큰 사무실이거든. 내가 들어가서부터 굉장히 자라기 시작했어요. 그전까지는 이렇게 잔잔한 소규모 프로젝트를 했다고. 그런데 덴버에서 가장 큰 프로젝트를 하나 수주하게 됐어. 그러니까 수주를 하려면 사무실에 인력도 준비가 되어야 되고 정비된 게 있어야 되고 그러잖아요. 그런데 아직 수주를 하기 전에 이 돈 많은 친구가 은행을 통해서 돈을 끌어들여 갖고 사무실에서 채용도 하고

23. RNL Design: 1956년 로저스(John B. Rogers)가 건축설계사무소를 설립했다. 1961년에 나이겔(Jerome Nagel)이, 1966년에 랑하트(Victor Langhart)가 합류하여 RNL이 만들어졌다.

그랬는데, 그런 그것들이 죽이 아주 잘 맞더라고. 내가 들어갔을 때가 그런 시점이에요.

전. 그때 거기가 덴버에서 제일 큰 회사는 아니었고요?

유. 그럼. 제일 큰 회사가 아니었지.

전. 지금은 몇 번째 회사쯤 돼요?

유. 지금도 제일 큰 회사는 아니에요. 그런데 예를 들어서 겐슬러(Gensler) 같은 사무실이 덴버에 들어온다고. 큰 회사가 들어왔다고. 그런 식으로 덴버 시장이 커지니까 내셔널 펌(national firm)들이 있고. 그러면 이제 그 내셔널 펌하고 로컬 펌(local firm)이 컴피트(compete). 그런데 RNL이 내셔널 레벨에서 컴피티션 할 수 있는 사이즈가 되는 회사가 됐다고.

전. 로컬 펌 중에서 제일 큰 거네요, 그렇죠?

유. 아니에요. 더 큰 회사가 있다고. OZ Architecture[24]라는 데는 옛날부터 더 컸는데 회사 성격이 좀 다르지. {전. 디자인은 약하고요, 거기는.} 그렇죠. 일은 많고 디자인은 좀 약한. 빌 모쵸우라는 데가 디자인이 굉장히 강한 데였거든요. 내가 만났던 치프 디자이너가 어… 그 사람이, 그 사람 이름을 내가 또 잊어버렸네.[25] 자기가 해군으로 한국에 파견이 되서 진해에서 1년을 보냈대요. 그 사람이 네이벌 아키텍트(naval architect)야. 메커니컬 엔지니어인데 건축사무실에서 치프 디자이너를 했어. 그래갖고 그 사람의 디자인을 보면 메커니컬 엔지니링(mechanical engineering)을 디자인에서 굉장히 중요한 엘리먼트로 써요. 그 사람이 80년대 하버드에서 티칭을 했었는데. 덴버에선 파이오니아(pioneer)한 친구였는데. 콜로라도 유니버시티 딘(dean)도 했고. 그런데 메커니컬 엔지니어로 있을 때 빌 모쵸우라는 사무실에서 컴피티션을 하는데, 이 사람을 파견을 보냈어. 컴피티션 프로젝트를 디벨롭하는데, 메커니컬 엔지니어인데 아이디어가 자꾸 나온단 말이야. (웃음) 그래서 그거 끝난 다음에 "나와 설계사무실에서 같이 일하자" 그렇게 붙잡았어. 그래서 엔지니어가 아키텍트가 됐고 아키텍트로 아주 성공을 했지.

조. 이분의 영향도 좀 받으신 거네요. 선생님도 설비나 이런 거 노출하시고… 그런 거 많으셨잖아요.

유. 아니에요, 그 사람하고는 관계가 없는데. (웃음) 그런데 이 사람이 노출하는 게 아니고, 시스템 자체가 굉장히 중요한 디자인 엘리먼트라고. 그런 디자인을 했었다고.

24. 1964년 창립.
25. 조지 후버(George Hoover): AIA 콜로라도 건축가.

전. RNL의 세 분은 아직 살아 계세요?

유. 존 로저스라는 사람이 거기에서 리딩 아키텍트였는데요, 1년 전에 죽었어요. 중간에 나이젤은 죽고, 랑하트는 LA로 가서 LA브렌치(branch)를 운영하다가 지금 어떻게 됐는지 모르겠고. 그런데 존의 부인도 건축을 했어, 텍사스에서, 둘이서 텍사스에서 공부를 하고 결혼을 해서 덴버로 넘어왔는데. 그 사람이 내가 직장을 얻고 난 다음에 우리 부부를 초대를 해갖고 점심식사를 같이 했어. 여름이었는데 식사를 하고 후식을 하는데 우리 집사람이 아이스커피를 달라고 그랬어. 미국에 아이스커피라는 게 없었어요. 그런데 그 부인이 "아이스커피를 마시는 사람을 만났다"고. 자기도 아이스커피를 마시는데 그거 마시는 사람이 없어서 그거 오더(order)할 때는 항상 트러블(trouble)이었대. 아, 그런데 오늘 잘됐다고… 그래갖고 아이스커피 때문에 우리가 그 다음에도 서로 잘 지냈어. 그런데 그 부인이 늙으면서 병원에 다니고 그럴 때 존이 자기는 "부인 뒤치다꺼리를 하고 죽어야 된다. 절대로 우리 부인이 죽기 전에 내가 죽을 수 없다" 그랬거든요. 그랬는데 그 부인이 죽은 지가 한 2년 됐어. 그 사람 죽기 바로 바로 전에 내가 만났었는데. 그 부인이 죽었는데 일주일 후에 이 사람이 죽었어요. 그래갖고 『덴버포스트』(*The Denver Post*)라는 신문에 크게 났었어요. 부인을 따라 죽었다고 하면서. 평소에 부인이 죽은 다음에 죽어야 된다고 늘 그랬었다고.

전. 파트너십이 부럽다고 하셨는데 그분들이 활동할 때는 굉장히 좋게 잘 되겠지만, 역시 이것도 한 분, 두 분 떠나거나 돌아가시기 시작하면 어떻게 파트너십을 넘겨주는지가 궁금했는데요.

유. 시니어 아키텍트들한테 오너십(ownership)을 주기 시작해서 오너십 트랜지션(transition) 하는 게 굉장히 이상적이었어. 그런데 나는 굉장히 싫었던 게 월급이 쫙 올라가다가 "너 이제는 월급이 더 안 올라간다. 그 대신 이제부터는 프로핏 쉐어링(profit sharing)이고, 매니징(managing)을 해야 한다, 레스폰시빌리티(responsibility)가 있다" 그러는 거야. 그러고는 매주 매니지먼트 하는 회의를 해요. 돈 이야기가 반이지. 그런데 아주 멋진 데서 했어요. 스포츠클럽하우스에서 점심을 먹으면서… (웃음) 그런데 내가 그게 그렇게 싫었어요. '나는 설계를 하는 건축가지, 돈 얘기하는 이런 사람들인가' 그런데 하여간에 수입이 생기면 그 수입을 임플로이이(employee)한테 어떻게 디스트리뷰트(distribute)해주고, 우리끼리 어떻게 나눠먹고, 회사를 어떻게 키우고, 이런 계획이 아주 명료했다고. 그래서 연말에 우리 월급하고 은행에서 연말 결산한 거 나오면 아주 굉장히 복잡해. 우리가 갖고 있는 퇴직연금이 어디에 인베스트(invest)가 돼갖고 얼마큼 돈이 있고, 회사에서 크레딧을 갖고

있던 사람이 퇴직하면 그걸 다 주지 않고, 좀 남겨서 그거를 나머지 사람들한테 리디스트리뷰트(redistribute)하고. 이런 게 굉장히 잘 되어 있어요.

그래서 내가 그걸 기억하고 있기 때문에 그런 방법으로 하려고 했었는데, 실제로 그거를 어떻게 쪼개서 하는지 잘 모르겠더라고. 그래서 내가 후에 존(John B. Rogers)을 만나갖고, "내가 RNL에서 건축에 대해서 정말 배운 게 없는데 그거 하나를 배워야 되는데, 내가 그렇게 싫었다" 그랬더니 자기가 지금은 "돈 받으면서 가르쳐주고 있다", (웃음) "그런데 너 특별히 돈 안 받을 테니까 와서 들어라" (다 같이 웃음) 그랬었다고. 그래서 요즘 건축대학에서 오피스 매니지먼트(office management)에 대해서 교육을 해주는데, 그거 정말 필요한 거 같아. 사회문제니 빈부 차, 그런데 그게 아주 완전히 되어 있는 거야. 한번은 그 파트너가 연초에 재규어를 새것을 탁 타고 왔더라고. 자기가 작년에 너무 열심히 일을 해서 자기한테 리워드(reward)를 했대. 사무실 사람들이 그 친구가 얼마큼 돈을 가져갔다는 걸 다 알고 있거든요. 그러니까 "good for you" 그러지. "야~ 저 친구가 돈을 어디서 저렇게 만들었지?" 그러질 않는다고. 투명해. 투명 환경이야. 그거 참 배워야 하는 일인 거 같아.

전. 시간이 돼서 슬슬 마무리해야 될 것 같은데요. 오늘은 미국으로 건너가신 이야기까지 전해들은 것 같고요, 사무실에서 했던 작업에 대한 말씀은 다음 시간에 시작을 해야 될 것 같아요.

유. 내가 조항만 씨한테도 그런 얘기한 적이 있어. 큰 사무실에 있을 때 "매니지먼트하는 걸 배워 와라" 미국사람이 그런 거 잘해.

전. 그런데 그런 큰 사무실 거를 배워 와서 어디서 써먹겠어요. 작은 사무실에서…. (웃음)

조. 큰 사무실이라고 해봤자, 50명 정도면 진짜 잘해요.

유. 학교에서 가르쳐주든지.

전. 저희들이 지난번에 김태수 선생님 인터뷰하면서 조금 말씀 들었습니다. 지금 트랜지션(transition) 과정이거든요. TSK사무실이요.

유. 오너십(ownership) 트랜지션! 어.

전. 아주 흥미롭게 들었습니다. 어떻게 하고 있는지를. 오늘 아무튼 미국 건너가신 말씀과 오늘은 사모님하고 직계가족에 대해 말씀 좀 들을 수 있었습니다. 다음 시간에는 미국에서 작업하시는 얘기를 순서대로 들도록 하겠습니다. 감사합니다.

유. 감사합니다.

1970~1980년대 초
미국에서의 활동과 교훈

<덴버 경찰서>, 전경 스케치 (RNL Architects, 유걸 제공)

전. 오늘 2019년 6월 26일 4시 반이 다 되었습니다. 예정된 시간보다 늦게 dmp건물 지하에서 유걸 선생님 모시고 구술채록을 시작하도록 하겠습니다. 지난번에 선생님 미국 가신 말씀까지 들었는데, 그 전에, 한국에서 하셨던 작품 몇 개에 대해서 조금 더 추가해서 말씀을 듣고, 이후에 미국에서의 활동을 말씀을 들도록 하겠습니다. 최 교수님!

도미 전의 작업들 추가

최. 김수근 선생님 작품 중에 <해피홀> 있지 않습니까? 그게 구조체들이 있고 안에 공간들이 들어가 있는 형태라서, 사실 유걸 선생님이 작업하신 것으로 알고 계신 분들도 많이 있는 것 같아서요. 그런데 예전에 한번, 사적인 자리에서 아니라고 말씀해주셨는데요. 그 내용도 여기에 포함이 됐으면 해서요.

유. <해피홀>이 <타워 호텔> 앞에 있는 거죠? <해피홀>이 맨 처음에 지어졌을 때 <제헌회관>으로 설계가 됐어요. <제헌회관>으로 설계를 할 때 내가 김수근 선생 사무실에 들어가 갖고 그 프로젝트를 맡아갖고 만든 게, 건축을 예술적으로 한다고 해서 그 흙으로 조각한 거예요. 그런데 (김수근 선생이) "그거가 아니다" 그래서 그 다음에 새로운 콘셉트로 김수근 선생이 만들었어요.

전. 스케치가 조그마한 게 남아 있죠.

유. 네. 십자가로 이렇게 쫙 펼쳐놓은 건데. 그거는 김수근 선생님이 직접 그려갖고, 그 아이디어를 만들어갖고 굉장히 익사이팅 하셨다고. 어느 일요일인가에, 일요일에 내가 일을 안 하는데 그 프로젝트로 걱정이 돼서 전화를 했더니 김수근 선생이 전화를 받았어요. 그리고 "어이, 유걸이 나왔어, 와서 봐" 그래서 가봤지. 십자가를 늘어놓은 스케치였어요. 그거를 공일곤 씨하고 나하고 그렸어요. 굉장히 클리어한 콘셉트여갖고 굉장히 빨리 설계를 끝냈는데. 그런데 그거가 나중에 뭘 막 뒤집어 씌워 갖고 딴 집이 됐었잖아요. <타워호텔> 리노베이션을 할 때 그 건물도 리노베이션을 했어. 그래서 내가 그때 리노베이션을 하는 업체에 그 얘기를 했어요. 거기서 공사하는 분이었는데 "옛날에 이런 집이 아니었다", (웃음) "속에 십자가 구조물로 되어 있었다" 그런 얘기를 했어요. 그랬더니 공사를 하고 있는 중에 전화가 왔더라고. 속에 그게 있대. 그래서 지금은 일부 노출이 돼갖고 마감이 됐죠? 그건 김수근 선생님 콘셉트예요.

최. 그리고 요 시기에 대해 윤승중 선생님께서 유걸 선생님에 대해서도 말씀해 주신 게 있었는데요, 전에 루이스 칸을 좋아하셨다고 말씀해주셨는데

로말도 주르골라[1] 라고 하는 건축가도 유걸 선생님께서 굉장히 좋아하셨다고, 그렇게 증언을 해주셨는데 혹시 기억나시는지요?

유. 주르골라에 대해서… 내가 특별히 선호를 한 거는 잘 모르겠는데. 내가 기억나지가 않아서 그런데 좋아했을지도 모르죠.

최. 예, 예. 요즘 많이 회자되는 인물은 아니라서 당시에 어떻게 그분의 작품들이 얘기가 되었었는지 궁금했어요.

유. 그런데 나는 사실은 멘토가 없는 사람이에요. 어디 푹 빠지고, 그랬던 대상은 없었어. 그런 점에서 주르골라…. 그때 좀 관심 끌던 건축가들에 대해서는 다 흥미들이 있었겠죠.

최. 그 다음 『공간』 69년도 4월호에 성북동에 있는 <구씨 주택>(1967)부터 <김내과 병원>(1967), <단국대학교 체육관>(1968), <도동대지 개발계획>(1968) 그런 것들이 소개가 되어 있는데요, 이게 미국 가시기 전에 개인적으로 하신 작업 같은데요.

유. <도동대지개발계획>은 변용 씨가 관계되어 있는 프로젝트였고, 이게. (모형사진을 가리키며) 저 가운데 있는 게 남산 교회예요.

전. 남대문교회.

유. 고 앞에 있는 건물을 나중에 변용 씨가 설계를 했을 거예요. 대우빌딩인가?

전. 삼주, 삼주빌딩이요.

유. 삼주개발에서 이거를 하고 싶어 했어요.

최. 이거는 삼주개발에서… 의뢰를 했던 거네요.

유. 이거는 변용 씨하고 손학식 씨가 이거 같이 했어요. 손학식 씨가 미국 가기 전에 나하고 한 1년 정도 같이 있을 때. 삼주개발이 굉장히 큰 클라이언트였는데, 나중에 변용 씨가 프로젝트를 한 게 있는지 모르겠는데….

최. 그리고 <김내과 병원> 작품도 있는데요.

유. 이게 전에 얘기했던 거야. 무애건축에 같이 있던 임길생 선배의 장인이 의사라 소개해줬는데 계획만 하고 끝났어. 이게 돈암동이에요, 돈암동.

최. 여기서도 구조체를 밖으로 뺀다든지 기둥을… 그런 식으로 나중에도 많이 드러나는 특성들이 나왔던 것 같은데요.

유. 저건 <단국대학교 체육관> 현상설계 했던 것.

조. 저런 투시도는 누가 그리신 거예요? 맡기시나요? 아니면 건축가들이

1. 로말도 주르골라(Romaldo Giurgola, 1920~2016): 이탈리아 태생의 건축가이자 교육자로 컬럼비아 대학교 건축대학원 학장 역임.

직접 다 그리셨나요.

유. 맡기지 않았어요. 그때 우규승 씨가 한, 두 개를 그려줬는데. <신일학교> 현상할 때는 우규승이가 그려줬는데… 이거는 누가 그려줬는지 잘 모르겠어요.

최. 이거는 설계를 혼자서 진행을 하셨던 건가요? 삼주개발 건은 다른 선생님들하고 같이 하셨던 건가요?

유. 저 위에 있는 거(<김내과 병원>)는 혼자 한 거예요. 저 밑에 거 <단국대학교 체육관>은 같이 한 사람도 있을 텐데, 삼주개발 할 때 같이 했었는데. 그때 기억이 잘 안 나요.

최. 이 <점촌호텔>(1968)이라는 프로젝트도 있는데요.

유. 그것도 삼주에서. 삼주개발이 진천에 탄광이 있든가 그래요. 수안보에도 있고. 내가 진천, 수안보에도 가본 적이 있었는데. 이거는 꽤 괜찮았던 거 같은데.

최. 후에 80, 90년대에 기존의 문제작들을 '60년대 문제작 선'이라고 『공간』에서 뽑은 적이 있었는데요. 거기에 유걸 선생님의 <명륜동 강 씨 댁>하고 호텔, 두 개 안을….

유. 어, 이거는 그냥 계획안으로 끝난 거기 때문에….

최. 이것도 같이 작업을 하셨나요?

유. 아마 이거 혼자 했을 거야.

최. 그리고 그 뒤에 나오는 <부산시청사>는 지난번에 자세히 말씀해주셨고, <정동교회> 안도 소개가 되었고, <원남교회>(1969)가 나오는데요.

유. <원남교회>, <정동교회> 이런 거 할 때는 오택길 씨가 만들었어. 이광호, 민현식, 오택길. 이 양반들이 도왔는데 오택길 씨가 많이 도왔어요. {**전.** <원남교회>요?} 네. 그리고 실제로 지어진 프로젝트인데, 실제로 지어질 때는 변형이 많이 됐었지. 이게 원남동 고개, 바로 꼭대기에 있는 건데 앞에 축대가 굉장히 높게 되어 있거든요. 그래서 스트리트 레벨에서 들어가서 메인 레벨은 3층 위에 있다고. 그래서 거길 끌어올리는 게, 이게 복잡했어요.

조. 지금도 남아 있나요?

유. 건물은 남아 있는 거 같더라고. 그런데 교회형태가 아니고 뭐… 다른 거였던 거 같아.

전. 그럼 이런 프로젝트는 공간 이름으로 나가는 거예요? 개인 이름으로 나가는 거예요?

유. 개인으로.

최. 제가 여쭤봤던 유-아뜰리에 이름은 미국에 가신 후에 쓰셨다고
하셨는데 지금 보니까 이때도 사용하셨던 거 같아요.

유. 그랬나요? 내가 요전에도 얘길 했는데 이런 일들을 하면서도 내가
사무실을 낸다는 생각은 하질 않았어요. '설계를 해서 돈으로 보상을 받는다'
(웃으며) 그게 그렇게 자신이 없었어. 그래서 사무실을 열 생각을 안 했죠. 상당히
어렸어. 너무 생각이 없었던 거 같아.

최. 지난번에 <정동제일감리교회> 말씀해주시면서 민현식 선생님이
한참 도와주셨다고 그래서, "그때 어떻게 도와주셨을까"에 대해 이야기가
나왔었는데요. 나중에 생각이 났는데 예전에 한번 민현식 선생님이 얘길 해주신
적이 있었습니다. 군 입대하기 위해서 기다리고 있던 시점에 유걸 선생님 작업을
도와드린 적이 있다고 그러시더라고요.

유. 그런데 그 <정릉 집>에서 작업을 했어요.

최. 예, 그 말씀도 해주셨는데 민현식 선생님 아버님도 목사님[2] 이셨고요,
그래서 아마 사모님께서도 목사님을 아셨던 것 같습니다. 그런데 영장이
나왔는데, 민 선생님이 하도 집에 안 오니까 목사님이 직접 정릉 댁으로
오셨다고 그러시더라고요, 영장을 전해주기 위해서. 민 선생님 아버님이 어떤
분인지 전혀 모르고 있던 사모님이 갑자기 목사님이 오셔서 놀랬던 일이
있었대요.

유. 알고 있었을 텐데… 민현식 씨 아버지가 목사라는 거를. 왜냐면 민현식
씨가 자기 부친이 교회에서 설교를 하는데 밖에 나무에서 놀다가 떨어졌대.
그런데 자기 부친이 나오질 않았대요. (웃음) 애가… 사고가 났으니까 부친이
뛰어나와야 될 텐데, 뛰어나오질 않았다고. 그래서 목사라는 건 알고 있었는데요.
그때 목사인 아버지가 예배 중 나무에서 떨어지는 아들을 보고 "뛰어나와야
되나" 아니면 "예배를 계속해야 되나" 하는 문제로 얘기를 나눈 기억이 있어요.

최. 그럼 어느 분인지는 모르셨겠죠.

유. 우리 집사람은 알고 있었을지 몰라요. 나는 그때 교회 쪽에 아는
사람이 없었으니까.

최. 그럼 개인 작업 중에서 실제로 지어진 것은 <원남교회> 하고
주택들이었네요.

유. 예, 예.

2. 민영완(閔泳完, 1918~2009): 고려신학교 초대교장, 대한예수교장로회 제25대 총회장 역임.
박윤선 목사와 같은 고신계.

RNL에서의 초기 작업

최. 그럼 미국 가시기 전에 하셨던 프로젝트들은 이 정도로 정리할 수 있을 거 같고요. 이제 미국 건너가셔서 지난번에 RNL Architects에 들어가신 이야기까지 하셨는데요.

유. 응. 내가 그 RNL을 갔는데 한 가지 생각나는 게 있어요. 내가 미국에 갈 때 만든 내 포트폴리오에 김수근 선생님이 추천사를 쓴 게 있었어요. 나를 굉장히 높이 평가하는 추천사를 썼어. 이 사람은 "Ph.D degree holder보다 낫다" (다 같이 웃음) 내가 그거를 기억을 하는데 그 이유가. 내가 김수근 선생 사무실에 맨 처음에 들어가서 <제헌회관> 깨지고 난 다음부터는 객관적으로 프로젝트 분석하는 얘기만 했다고. 그래서 그런 추천사가 들어간 거 같아. 김수근 선생 사무실에서 지내는 기간이 나한테 굉장히 유익한 기간이었다고 생각하는데, 건축에 대해서 생각하는 것, 그때 많이 한 거 같아. 미국 RNL에서도 설계프로젝트를 놓고 늘 디베이트(debate)하잖아요. 그런데 그런 프로젝트를 놓고 얘기를 할 때 내가 늘 리드를 했었다고. 그 생각을 하면 '김수근 선생 사무실 있을 때 굉장히 도움을 받았구나' 그런 생각을 한다고. 그리고 디자인 얘기를 하면 레퍼런스 얘기를 많이 하잖아요. 어느 건물을 보면 "이렇게 했는데 여기선 이렇게 한 거다" 레퍼런스들을 서로 얘기하잖아요. 그러다가 마지막에 나는 (웃으며) '한국의 건축' 얘기를 한다고. 그러면 자기들이 모르는 거거든. (웃음) 그래서 한때 덧붙여갖고 많이 써먹은 기억이 나.

최. 미국에 바로 가셔서 의사소통은 별로 문제없으셨나요?

유. 문제가 많았죠. 그래갖고 내가 김수근 선생 사무실에 있을 땐 디자인은 하지 않은 기억이 나. 미국에 가 있을 때는 어마어마하게 그렸어요. 말을 잘 못하니까 스케치하고 그림으로 해서 내가 생각하는 거를 시각적으로 표현하는 거에 대해서 자신을 갖게 된 게 거기서 일하면서였어요. 매일 그리기만 했으니까. 한번은 막 열띠게 얘기를 하는데 다들 나를 보고 가만히들 있더라고. 지금 뭐라고 그랬냐고. 그래서 내가 보니까 한국말로 얘기를 하는 거야. (다 같이 웃음) 급하니까 한국말로 한 거예요. 그래서 "내가 영어를 못 해서 굉장히 불리하다" 그랬더니 보스가 너는 무지무지하게 유리하대. "왜 유리하냐?" 그랬더니, 내가 얘기하면 다 듣는대. 그리고 (웃으며) 무슨 뜻인가 이해를 하려고… 자기들이 얘기하는 건 막 얘기해서 흘려버리는데… 그래서 "너는 아주 굉장히 유리한 입장에 있다"고. 그 기억이 나. 그러니까 영어 못 하는 거 때문에 아주 애를 많이 먹었어요.

최. 그럼 RNL에서 프로젝트가 진행되는 방식이, 많은 사람들이 참여해서 한 프로젝트를 진행하는 건가요? 그때 스물세 번째 직원으로 입사하셨다고

말씀해주셨는데요.

유. 임플로이이 넘버(employee number) 23였죠. 그런데 조그마한
프로젝트는 한, 두 명이 붙고. 다른 사무실들도 구조가 그랬지만 디자이너가
있고, 아키텍트가 있고 주니어 디자이너, 주니어 아키텍트가 있고. 일을 하면…
플랜 체커(plan checker)들이 있어요. 경력사원들이 실제로 디자인을 할 때
디테일 같은 거 굉장히 많이 도와줘요. 그래서 계획이 되면 드래프트 맨(draft
man)들이 그렸다고, 디자인 같은 거 체크하고. 그래서 시공도서 같은 거는 하지
않았어요. 도면작업은 드래프트 맨들이 그렸어요. 그리고 디자인을 한 사람이
그것을 체크하고, 그린 거를 시니어… 대개 플랜 체커(plan checker)나 스펙
라이터(spec writer)들! 이런 사람들이 아주 경력이 많은 사람들인데 그 사람들이
도와줘요.

전. 디자이너하고 아키텍트하고는 어떻게 구분이 되나요?

유. 프로젝트 아키텍트는 프로젝트 매니지(manage)를 하고. 그래서
프로젝트 매니저, 프로젝트 디자이너, 이렇게 둘이 팀으로 하는데 프로젝트
디자인은 인-하우스(in-house)에서 리드하고. 서플라이어(supplier)나
클라이언트 컨택트(client contact) 이런 것들은 프로젝트 매니저가 하고. 그런
식으로 했어요.

전. 그렇게 사무실 안에서 부르는 이름이고 사실은 다 아키텍트 자격을
가진 사람들인 거죠?

유. 그렇죠.

최. 처음 가셨을 때는 어떤 레벨에서 시작을 하셨나요?

유. 처음 갔을 때는 주니어 디자이너였지. 지난번에도 잠깐 얘기를
했는데, 증축계획 건물의 렌더링 하는 거를 했어요. 아이다호(State of Idaho)
투시도 그리는 걸 보다가 고용을 한 거예요. 내가 주니어 디자이너였고,
프로젝트 디자이너가 있었는데 그 프로젝트 디자이너가 아주 좋았어요. 소위
치프 디자이너, 알리 라인하트(Arley Rinehart)라는 친군데 캔자스(Kansas
City)에서 온, 지금도 연락을 자주 한다고. 그 친구가 디자인하는 걸 내가
도와주는데 "그거보다 이게 낫지 않냐?" 자꾸… (웃음) 그러니까 이 친구가
나중에는 뭘 그리면 나한테 가져와서 이거 어떠냐고 물어보고. 그러다가
그 다음에 프로젝트를 할 때는 "그럼 니가 한번 해봐라" 그래갖고 조그마한
프로젝트를 했다고. 그래서 제일 먼저 한 것 중에 하나가 <마운틴 벨>(Mountain
Bell). 내가 투시도 처음 그린 것도 아이다호에 있는 '벨 컴퍼니'(Bell Telephone
Company)인데, 덴버시 교외에 있는 모리슨(Morrison)이라는 조그마한 시에
<전화교환국>이에요. 텔레폰 익스체인지 빌딩(telephone exchange building).

그거를 설계를 했는데, 그 사진이 어디에 있을 거 같은데.

최. 여기(자료집)에는 교회하고 경찰서… 두 개가 나왔던 것 같은데요.

(구술자, 슬라이드첩을 꺼낸다.)

유. 내가 덴버에서 했던 프로젝트들의 슬라이드들이 대개 여기 있어요. 그 다음에 한 게 이건데, 꼴라주도 했어. 벨 컴패니의 송신소들. 산에 있는 거. 이걸로 "브로슈어(brochure)같은 데 쓰는 꼴라주를 하나 만들어 달라" 그래서 두 번째 한 게 이거야. (웃음)

조. 원본이에요?

유. 응. 원본이에요. 고 밑에 있는 게 그 '윈터파크'(Winter Park)이라고 스키장에 있는 마이크로웨이브(microwave) 송신소 빌딩인데, 알리(Arley)라는 친구가 설계한 건물이야. 굉장히 예쁜 건물이에요. 스케치가 밑에 조그맣게 있는데 <모리슨 빌딩>(Morrison Building)이야. 이 <모리슨 빌딩>이 굉장히 재밌게 생각이 되는 게 주위가 밭이에요, 밭. 그런데 거기다 건물을 탁 놓은 거야. 주위 자연 정돈을 하나도 안 했어요. 일단 갖다 놓은 거예요. 그래서 그 주위에 조경하고 콘셉트가 굉장히 뭐라고 그럴까… 그런데 이 건물에 사는 사람이 세 명밖에 없어. 전부 기계예요. 그런데 이 건물에 화장실이 여섯 개가 있어. (웃음) 그 화장실이 그렇게 많은 게, 이걸 짓고 와서 설치를 할 때 한 30명이 와서 일을 했다고. 그래갖고 그걸 위한 화장실을 만든 거예요. 그리고 그 사람들이 다 철수하니까 사람들이 없는 거야. 그래서 '야… 이 친구들이 포터블(portable)이라도 쓰던지…' (웃음) 그런 식으로 물량으로 모든 거를 해결하는 거. 문화적인 쇼크였다고. 이거 그린 사람이 <덴버 폴리스 헤드쿼터>(Denver Police Headquarter)를 계획할 때 그 투시도도 그린 친구예요.[3] 뉴욕에서 그때 데려왔는데, 6, 70년대 『PA』에 보면 이 친구 스케치가 많이 나왔어. 그런데 그땐 이런 투시도가 유행했어요. 폴 루돌프(Paul Rudolph)의 그림같이 펜 앤 잉크(pen and ink)로 이렇게 그리지. 그림을 굉장히 빨리 그리더라고.

조. 잉크로 그리는 건가요?

유. 잉크로. A1 정도 되는 거에 그리는데 하루 정도 해서 그냥… 엄청 빠른 친구야. 그런데 엄청 돈을 많이 벌었더라고. 이 친구가 뉴욕에 그리니치 빌리지(Greenwich Village)던가? 부자들만 사는 거기서 살고 그랬다고. 폴리쉬(Polish) 아키텍트였어요. 그런데 자기가 폴리쉬라서 가만히 보니까 아키텍트로 성공 못 할 거 같더래. (웃음) 그래갖고 투시도 그리는 걸로 바꿨다고 그러더라고.

3. 1975년 설계.

한국과의 차이

최. 그땐 당연했겠지만 RNL이라는 데는 거의 외국인은 없고 백인 위주의 현지인들만 있는 거잖아요. 사무실 문화나 이런 거에서 한국에서의 경험과 비교를 해본다면 가장 충격이라든지 새로웠던 점은 어떤 게 있었나요?

유. 내가 미국에 가서 한국을 새롭게 많이 알게 됐어요. 그러니까 이게 당연히 한국식으로 하면 이렇게 돼야 할 텐데 그렇게 안 하는 거에요. 제일 먼저 그걸 느낀 게 내가 여기서 일을 시작하자마자 에너지 파동이 왔어요. 그런데 에너지 파동이 오니까 건축에 제일 먼저 영향을 줄 거 아니에요? 그런데 건물을 보면 대낮인데도 불을 전부 켜놓고 창문을 꽉꽉 닫아놓고 그러는 거야. 이 친구들이 자연환기도 하고 전기도 좀 끄고 그럴 줄 알았는데 안 그러더라고. 그러더니 그 다음에 "어떻게 하면 대체 에너지를 만드나" 그 얘길 하는 거에요. 자기네 편한 거를 희생하려는 생각이 조금도 없어. 그래갖고 '이 친구들이 자연에 순응하는 한국의 건축에 대해서 배울 게 많겠구나' 그렇게 생각을 한 적이 있어요. 그런데 순응할 생각은 없고 그것을 극복하려고 하는 것이 문화적인 차이, 그 문화적인 차이가 제일 두드러져요. 그리고 합리적인 생각. 내가 요전에도 얘길 했지만 내가 그 사무실에 들어가서 한국 자랑을 좀 해야겠다 생각한 게, 일을 굉장히 느리게 하는 거에요. 맨 회의를 하고… 진전이 안 돼. (웃음) 혼자 하는 게 아니고 팀이 하니까. 그래서 "야… 한국에서는 이렇게 느리게 안 한다", "부산까지 고속도로도 3개월 만에 놨다" 그랬더니 "왜 3개월에 했느냐" 이거야. "그렇게 빨리하려고 그러면 빨리하려는 이유가 있어야 되는데 그 이유가 뭐냐" 그거야. (웃음) 그래서 이제 내가 그때 '어? 빨리하는 데에도 이유가 있나' 그런 생각을 했어. 그게 상당히 쇼크였다고.

그리고 제일 큰 차이가 자연에 대한 태도예요. 제일 이상하게 봤던 게 중서부에 가면 하이웨이랑 이런 것들이 많잖아요. 그런데 인터스테이트 하이웨이(interstate highway)를 가다 보면 산들이 있어서 막히잖아요. 그러면 똑바로 올라가. (웃음) (똑바로) 내려가는 거고. 한국 같으면 이렇게 굽이굽이! 돌아가잖아요. 그런데 그냥 똑바로 가. 길이 이렇게 올라갔다 이렇게 내려가. 시내에 있는 길들도 다 그렇잖아요. 이렇게 구릉이 있는데 그리드 패턴을 고대로 깔아갖고 그대로 가잖아. (웃음) 그런 식으로 자연에 대한 태도가 완전히 다른 거예요. 그게 제일… 제일 충격이었던 거 같아. 한국에서는 자연에 대해서 부드럽게 이렇게 순응하고 그러는데, 이건 순응하는 게 아니라 완전히 다른 거야. 그 부분에 대한 생각을 이렇게 하면서 한국을 생각을 많이 하게 되는데요. 자연에 대한 태도가 '한국 사람들이 갖고 있는 자연관이 이게 맞는 건가' 내가 생각을 많이 했다고. 그래서 그 문화적인 차이하고 이런 걸 바탕으로 '아, 한국

사람들은 왜 이렇게 하고 있는가' 그거에 대한 이해를 사실은 미국 가서 더 많이 알게 된 거 같아요. 내가 서울서는 생각 안 하던 것들을 많이 생각하게 된 거야.

전. 우규승 선생이 미국 가신 건 그 다음인가요?

유. 나보다 한 2년쯤 전에 갔어요.

전. 그 시기에 우규승 선생 말고 또 미국 간 다른 건축가들이 있었나요?

유. 그렇죠. 우리 동기에 우규승 씨하고 이동 씨하고 임충신 씨. 세 명이 컬럼비아에 들어갔어. 같은 해에! 컬럼비아에서 한국 학생들을 그렇게 많이 받아들인 거는 처음이었대요. 그런데 그 두 해 전에 우리 선배인데 어⋯ 기억이 안 난다. 정 뭐라고 있었어요.⁴ 그 양반이 컬럼비아를 갔어. 그런데 그 양반이 컬럼비아에서 굉장히 교수들한테 신뢰를 많이 받았나 봐. 그래갖고 우리 동기가 세 명 갈 때 그 선배 덕을 좀 봤다고. 그 다음부터는 훨씬 많이 한국 학생들을 받아들였다고. 조항만 씨 갈 때 정도 되면⋯. (웃음)

조. 저희 때도 꽤 많았죠.

최. 공부하러 간 게 아니고 선생님처럼 이민 형식으로 가신 분도 계셨나요?

유. 없었던 거 같아.

최. 사무실의 조직이라든지, 건축사무실 안에서 작업방식이라든지 그런 데서 느끼셨던 큰 차이, 아까 말씀하셨던 회의를 많이 하고, 느리고 그런 거 이외에도 또 어떤 점이 눈에 띄던가요?

유. 회의를 굉장히 많이 하고 돈을 많이 따지더라고. 그러니까 그때 내가 이제 하나가, 보스가, 그 사무실의 보스가 난 굉장히 좋은 프로페셔널이라고 생각이 돼요. 그런데 그렇게 생각을 한 게 내가 이제 조그마한 것들을 하다가 <마운튼 벨 헤드쿼터>를 담당하게 됐어요. 그런데 그걸 담당하게 된 게, 이제 사무실에서 굉장히 큰 프로젝트를 수주를 했어. 덴버에서 제일 큰 프로젝트를. 그래서 뉴욕에서 아키텍트 둘을 새로 하이어(hire)했어. 프로젝트 디자이너하고 프로젝트 아키텍트를. 그런데 이 친구들이 와갖고 한 3개월 동안 일을 하는데 프로젝트가 진행이 안 되는 거야. 그래갖고 한번은 날 부르더니 "너 그 프로젝트 한번 해보겠냐"고. 그래서 "아, 물론 하겠다"고. "그런데 걔네들하고 같이 페이(pay)를 해라." (웃음) 그랬어요. 그랬더니, 그렇게 된 데에는 조그마한 프로젝트들 여러 개 하는 데, 매번 할 때마다 월급을 올려달라고 그랬다고. 맨 처음에 이제 800불 달라고 그러다가 750불로 시작을 해갖고⋯ (웃음) 몇 번을 그랬더니 그 다음에는 "야, 너가 사무실에서 라이센스 아키텍트만큼 니가 받는 거 알아?" 그러면서⋯ 그러더니 이제 그 프로젝트가 나온 거예요.

4. 정도현(鄭道鉉): 1961년 서울대학교 건축공학과 졸업.

그래갖고 "그거 한번 해볼래?" 그래서 "그럼 그 아키텍트와 같이 페이를 하면 내가 하겠다" 그랬더니 그 다음에 회의를 하더니 그렇게 해주겠대. 그렇지만 "앞으로 페이에 대해서는 더 얘기하지 말자"(다 같이 웃음) 그러면서 그 대신 "프로핏 셰어링(profit sharing)으로 앞으로는 하고 니가 매니지먼트 미팅에 들어와라" 그래서 그때부터 매주 화요일에 이제 덴버 에슬레틱 클럽(athletic club)에서 회의를 하는데, 그런데 그게, 난 그게 그렇게 싫었어요. 그 돈 얘기하는 게. 돈 얘기를 하는데 아, 디자인을 하는데 돈 얘기만 갖고 하는 거에 대해서… 내가 요즘은 그거에 대해서 굉장히 공감이 돼요. 진짜 건축설계를 하는데 돈 매니지하는 거가 큰 부분인데, 그거에 대해서 너무 한국건축가들이 무책임하게 한다고 생각을 하는데… .

그런데 덴버 사무실의 보스가, 난 굉장히 좋다고 생각을 한 게 건축주는 왕이야. (웃음) 그러니까 건축주의 의견을, 건축주가 원하는 것을 충분히 만들려고 굉장히 노력을 해요. 그래갖고 그때 그 덴버 <마운틴 벨 헤드쿼터>를 설계했는데, 그 프로젝트의 랜드스케이핑 아키텍트(landscaping architect)가 어… 그때 아주 유명한 스타아키텍트였어요. 그 친구 이름이 뭐더라… 샌프란시스코에 사무실이 있었는데, 그 랜드스케이핑 아키텍트는 세계적인 건축가였어요. 그 사람… 샌프란시스코의 <엠바르카데로 플라자>(Embarcadero Plaza) 설계한 거. <지오델리 스퀘어>(Ghirardelli Square). 그래갖고 많이 퍼블리시(publish)되고 그랬는데. 이제, 랜드스케이프 아키텍트가 어… 랜드스케이핑을 의논을 하려고 한번 샌프란시스코를 간 적이 있었어요. 그래서 보스하고 같이 갔는데. 그런데 스타아키텍트들이 좀 건방지잖아요. 착~ 해갖고 자기의 아이디어를 갖다가 굉장히 이야기를 하잖아요. 그런데 내가 이렇게 보니까 이 사람이 그거에 대해서는 아주 끈질기게 이렇게 추궁을 하더라고. 그래서 "<마운틴 벨>의 사무실을 운영하기 위해서 이 스페이스가 어떻게 돼야 하는데, 이거는 문제가 있다", 그런데 디자이너로서 이야기하는 게 아니고 아주 실용적인 점에서 계속 얘기를 하는 거야.

전. 로렌스 핼프린[5]?

유. 헬프린! 예. 로렌스 핼프린. 핼프린이었어요.

전. 저희 때 그 양반 책도 많이 봤어요.

유. 예. 어, 스타인데 그냥 막 끈질기게 얘기를 해요. 그리고 내가 그때 어… 그 사람의 프로페셔널한 태도에 대해서 굉장히 공감을 했어요. 건축주를 위해서

5. 로렌스 핼프린(Lawrence Halprin, 1916~2009): 미국의 랜드스케이프 아키텍트이자 교육자.

아주 "이 디자인 좋다" 이런 얘기가 아니고 실용적인 면에서 굉장히 끈질기게 하더라고.

최. 보스가 어떤 분이었나요? RNL 중에 한 분이었나요?

유. 로저스. 건축주를 위해서 일하는 거, 그 다음 받은 돈에 대해서 책임지는 거, 그런 거는 굉장히 좋게 내가 생각했어요. 김수근 선생하고는 완전히 반대야. (다 같이 웃음) 그래서 내가 "야… 한국에선 이런 거 따지지 않는다", (웃음) "건축가가 그리면 하는 거지" 그런 얘기를 하면 한국이 건축가들의 낙원인 줄 알았어. 미국에서는 건축주가 필요한 거, 원하는 걸 해주려고 그렇게….

전. <교보> 설계 때문에 시저 펠리(Cesar Pelli)[6] 가 왔을 때 그게 화제가 됐어요. 시저 펠리가 신용호 회장님 옆자리에서 설명을 하는데 무릎을 꿇고 설명을 하더라는 거예요. 눈높이를 맞추려고 그렇게 하는 걸 보고 많은 사람들이 그전에 설명하던 한국 건축가들하고 너무 다르다고…. (웃음)

〈성 제임스 천주교회〉 설계 과정(1972~1973)

유. 돈에 대한 거에 대해서 내가 혼난 게, 교회 설계를 할 때 한번 그런 적이 있어. <성 제임스 천주교회>(St. James Church)를 설계를 하고 입찰을 했는데 입찰액에 한 120퍼센트정도 되게 들어왔어요. 그러니까 나는 '상당히 우수하다' 이렇게 생각을 했거든. (웃음) 그런데 "안 된다" 이거야. 100퍼센트로 해야 한대. (<성 제임스 천주교회> 입면 사진을 보며) 높게 올라간 부분이, 박스였어요. 이렇게 박스. (스케치를 하며) 이런, 이런 모양으로 됐다고. 여기가 생츄어리(sanctuary)거든요. 그리고 여기 천창으로 이렇게 라이트(light)가 들어오게 돼 있어, 위에. 클리어스토리(clerestory)로. 그런데 이게 구조적으로 굉장히 불안정한 구조란 말이에요. 서포트(support)가 여기 있으니까. 그래갖고 이거를 잘라냈어. 공사비 맞추느라고. 105퍼센트까지 줄여갖고 시공을 했다고. 그래도 5퍼센트정도 늘어난 걸 건축주가 수용을 했어요. 그 다음부터는 설계할 때 돈에 대해서 굉장히 생각을 많이 했다고.

전. 미국은 지금, 여태껏 최저가 입찰인가요?

유. 네. 그런데 시공사들도 입찰을 할 때 또 입찰을 받아. 전기, 설비, 콘크리트, 다 이런 입찰을 받아서 종합해서 만들어요. 그래서 입찰공고를 내고 시공사가 도면을 받으러 오면 청사진 몇 부를 갖고 가요. 한 부는 나누어서 전문

6. 시저 펠리(Cesar Pelli, 1926~2019): 아르헨티나 출신의 미국 건축가. 1980년에 <교보생명빌딩> 설계.

업체들에게 주려고. 일정 금액을 내고 도면을 받아서 입찰이 끝나면 탈락한 시공사들은 청사진을 갖고 와서 공탁한 돈을 찾아가죠. 그러니까 이 사람들도 최저가를 안 할 수가 없어. 사무실에서도 우리들끼리 입찰을 들어간다고. 그래서 한 1불씩 내부 입찰을 해. 20명이 있으면 20불 아니에요. 제일 가까이 맞춘 친구가… (웃음) 먹는 거야.

　　전. 그 설계도서에 스펙(specification) 같은 것들이 굉장히 정확하게 나와야 그렇게 할 수 있잖아요.

　　유. 그럼요. 스펙을 정확하게. 그리고 그 스펙이 특기시방 분량이 커요. 그러니까 스펙 라이터가 제일 경력사원이에요. 그 사람들이 디테일한 걸 만들 때

<성 제임스 천주교회> 배치 계획 (유걸 제공)

도와줘요. 그래서 공사비 맞추느라고 내가 굉장히 허트(hurt)를 해갖고 (웃음) 그 다음부터는… 열심히 맞추기로 했다고.

　　최. 이거는 직접 디자인을 맡았던 프로젝트잖아요. 이게 준공이 73년인데, 아무튼 들어가시자마자 꽤 빨리 프로젝트를 맡아서 하셨네요.

　　유. 그러니까 그 사무실에 들어가자마자 한… 두 달 있다가 프로젝트를 맡기 시작했어요. 이게 <세인트 제임스 처치>라고 하는데, 이 교회에 학교가 있었어요. 세인트 제임스 처치 스쿨, 카톨릭 스쿨의 라이브러리에서 뭘 했냐면 온-사이트 디자인 세션(on-site design session)을 해요. 설계 시작을 하면 설계팀이 그리 나가요. 제도판 놓고 커피도 놓고 도넛도 갖다 놓고 거기서 일하면 교회 사람들이 설계하는 거를 와서 보는 거예요. "우리 교회는 이러면 좋겠다" 그런 얘기들을 와서 해. 일주일 내내 교회 사람들이 방문하고 같이 커피 마시고 얘기하고 그래요. 그러면 그거를 모아갖고 사무실에 들어와서 한 달 쯤 일해서 스킴을 만들어갖고 다시 사이트로 나가. 거기서 또 한 일주일을 해. 그때는 스킴에 대해서 디스커스(discuss)하고 주중에 교회 사람들 전체에

<성 제임스 천주교회> 평면 계획 (유걸 제공)

프레젠테이션을 해요. 그때 내가 질문 받은 게 하나가 생각나. 저 교회 밖에 랜드스케이핑이 되어 있는데 옥외에서 미사를 드리는 그런 장소를 만들었다고. 그래서 가든이 교회 사람들이 와서 앉는 데가 되고, 미사를 보는데도 되고. 뒤쪽에… (배치도를 보며) 이거예요.

전. "아웃도어 미팅 스페이스(outdoor meeting space)"

유. 그게 이제 설명을 하니까 한 사람이 "그게 코리안 스타일이냐"고. (웃음) 내 그 얘기가… 그래서 "이거는 한국하고 관계가 없다" 그런 설명을 한 적이 있는데. 페리쉬(Parish House)는 신부들이 사는 데고, 요게 학교예요. 요기서 작업을 했다고. 그래서 그때는 프로젝트가 조금 커지면 저렇게 온-사이트 디자인 세션을 했어요. 굉장히 재미있는 방법이었어. 그리고 여기 보면(건물의 상단을 가리키며) 잘려나간 부분이 보이죠? 이게 이렇게 있던 건데…. (웃음)

조. 배치도에서는 잘린 게 안 보이는데요.

유. 배치도에서는 이렇게 네모나게 그려져 있죠. 이건 맨 처음에 계획할 때 그린 배치도일 거야, 아마.

전. 현장에 몇 분 정도가 나가셨나요?

유. 그 팀이 나가니까 한 서너 명… 그래서 이 교회를 설계할 때 굉장히 힘들었는데 준공을 하니까 교회 사람들이 와서 보고 굉장히 좋아하더라고요. 입구에 보면 드링킹 파운튼(drinking fountain)이 하나 있어. 교회에 사람들이 와서 "우리 교회에 드링킹 파운튼이 있어야겠다" 그래갖고 거기 놨거든요. 그 사람이 찾아왔더라고. "아이, 이게 내가 (웃음) 원하던 거"라고… 그래서 온-사이트 디자인 세션을 굉장히 즐겼는데.

〈덴버시 경찰서〉(1974~1975)

유. 이것도 하고 〈덴버 폴리스 헤드쿼터〉(Denver Police Headquarter)! (슬라이드 첩을 열어보며) 여기 슬라이드에는 온-사이트 디자인 세션을 하는 게 있어요. 이 빌딩 옆에 있는 호텔에서 온-사이트 디자인 세션을 했어요. 그래갖고 이때는 경찰들, 형사들, 시민, 와치 그룹(watch group)! 한 10시나 11시쯤 되면 주부들이 들어와요. '경찰서가 혹시 감옥소같이 되는 거 아닌가' 유치장은 폴리스가 아니고 쉐리프(sheriff)가 있어요. 폴리스가 안하고 쉐리프(sheriff)가 하더라고. 그래서 이건 "프리즌(prison)이 아니다". '디텐션 파실리티'(detention facility)라고. 이게 혹시 프리즌같이 보일까 봐. 거기서는 그 '디텐션 파실리티'에 들어가 있는 건 죄인이 아니잖아요. 프루븐 길티(proven guilty)할 때까지는 이곳에 있는 거야. 유치장과 경찰서 그리고 시 재판소가 다 지하통로로 연결되어

있어.

　　그 다음에 경찰서장, 형사들이랑 다른 경찰서 구경을 많이 다녔어요.
그때 시카고, 뉴욕, 밀워키, 댈러스, 그 다음에 로스앤젤리스, 뉴올리언스, 여섯
군데를 다녔어요. 내가 그때 굉장히 재밌는 걸 배웠는데 여섯 폴리스들이
다 운영체계가 달랐어요. '지방자치라는 게 이런 거구나' 하는 걸 알았다고.
'다른 데 경찰들은 어떻게 운영하나', '우리 경찰서를 어떻게 만들어야 될까'
그래서 구경을 다녔다고. 댈러스는 경찰서가 특이했는데 케네디가 거기서
죽었잖아요. 케네디가 죽은 다음에 경찰에 돈을 굉장히 넣은 거야. 그래서
굉장히 첨단화됐어요. 73년인가 74년인데 그때도 자동화돼갖고, 댈러스에서는
패트롤(patrol)이 패턴(pattern)이 없이 패트롤을 하더라고. 패턴이 없어요.
워낙은 폴리스들이 패트롤하는 패턴이 있대요. 그런데 일주일만 지나면 벌써
범죄자들이 이걸 안대. (웃음) 그래서 패턴을 자꾸 바꿔요. 그런데 댈러스에는
패턴이 없더라고. 그게 자동추적장치들이 있어갖고 자기 패트롤이 어디에
있는지 다 아는 거야. 그래서 사건이 나면 제일 가까운 데에 있는 차를 보내요.
LA를 갔더니 자기네 경찰서는 앞으로 이렇게 된다고 막 자랑을 하는데, 그게
댈러스에서 하고 있는 거야. (다 같이 웃음) 시카고 경찰서는 전쟁터 같아요.
경찰서에 들어가니까 이렇게 깃발이 반쯤 걸려있고. 누가 죽었어. 경찰들이
수시로 죽는 거예요. 그런 걸 보면서 '지방자치라는 게 아, 정말, 정말 자치구나'
하는 걸 느꼈어요.

　　조. 시카고가 마피아 알 카포네(Al Capone)의….

　　유. 맞아요. 알 카포네가 시카고에 있어요. 그래갖고 시카고 경찰서에
갔더니 무기 전시장이 있는데 알 카포네가 쓰던 권총이 있어. 16연발이야. (웃음)
멕시코에서 만든 거래요. 그리고 총 쏘는 거 실험하는데 총을 쏘면 물속으로
이렇게 탁 들어가 갖고 탄도가 만들어지는데 물 형상으로 이런 게 나타나더라고.
그런 것도 보여주고… 또 뉴욕 폴리스 헤드쿼터에는 컨트롤 룸이 폴리스빌딩의
제일 최상층에 있는데 뉴욕에 있는 모든 CCTV가 다 들어와. 그런데 거기 가니까
은행에 강도가 들어온 게 나오더라고. (웃음) 그때 당시 뉴욕에 벌써 CCTV가
중요한 네거리마다 다 있어요. 그리고 맨해튼을 연결하는 브릿지에는… 지나가는
차량번호를 입력하는 사람이 계속 입력을 하고 있더라고. {**최.** 수동으로요?} 응.
수동으로. 자동차를 잃어버렸다고 번호가 딱 뜨면 "워싱턴 브릿지를 15분 전에
지나갔다"라고 하면 지나가는데 15분 내에 있는 반경에 패트롤들이 배치된대요.
그래서 검거율이 무지하게 늘었대, 그거 해놓고.

　　전. 이 70년대에 형태주의도 유행하지 않았나요? 루돌프 같은 경우도
있지만, 사리넨(Saarinen)이나 이런 사람들도 미국에서 한참….

유. 70년대는요, 혼란기였다고. 포스트모던(post-modern)이 나오려고 그래서. 그러니까 모더니스트(modernist)들의 파워가 많이 죽은 때였다고.

전. 누가 제일 스타 아키텍트였나요? <덴버 경찰서>하고 <성 제임스 천주교회> 할 때쯤이요. 캐빈 로치(Kevin Roche)[7]의 시대였나요?

유. 그때 덴버에 <퍼포밍 아트센터>(Performing Art Center, 1979)를 케빈 로치가 했어요. 퍼블릭 프로젝트니까 케빈 로치가 시민들한테 프레젠테이션을 했다고. 덴버 씨어터(Denver theater)에서 무대에다가 와이드스크린(widescreen)을 놓고 프레젠테이션을 하는데, 아키텍트가 설명을 하는데 완전히 배우야, 스티브 잡스처럼. 그리고 인터미션(intermission)이 됐는데 커피랑 이거를 서브(serve)하는데 은주전자 (웃음) 갖고 다니면서 서브하고. 그러니까 아키텍트들의 그 퍼포먼스가 대단했다고.

조. <세인트 제임스 교회>도 그렇고 <덴버 폴리스>도 그렇고, 배치에서도 약간 사선으로 구성하는 게, 선생님이 이거를 주도하신 거예요? 아니면 도시 계획적으로 저렇게 되어 있었나요?

7. 캐빈 로치(Eamonn Kevin Roche, 1922~2019): 미스 반 데 로에와 에로 사리넨 사무실에서 실무를 익힌 후 1966년부터 1981년까지 존 딩켈루(John Dinkeloo)와 파트너십으로 건축사무소를 운영했다.

<덴버 경찰서> 평면도 (유걸 제공)

유. 도시계획하고는 관계없었어요. <덴버 시빅센터>(Denver Civic Center)에서 다른 지역으로 보행이 대지의 대각선을 지나가게 열어주는 식으로 배치하고, 저거는 건물을 좀 스케일 브레이크다운(scale breakdown)… 하기 위해, 좀 부드럽게 만드느라고. 요 건물(<덴버 폴리스>를 가리키며) 바로 옆에 <덴버 아트뮤지엄>(Denver Art Museum)이 있는데 지오 폰티(Gio Ponti)가 설계를 한 거예요. 그리고 고 뮤지엄의 별관은 리베스킨트(Daniel Libeskind)가 최근에 한 거고. 2006년에. 그리고 그 앞에 라이브러리[8] 를 그레이브스(Michael Graves)가 했고. 바로 앞에는 <시빅센터>(Dever Civic Center)! 이제 뮤지엄(museum)도 있고, 스테이트 빌딩(State Building) 사이에 있는 그 파크가… 또 벤투리(Robert Venturi)가 했다고.

<제너럴 인슈어런스 빌딩>

전. 79년에 개설하시기 전까지 그 RNL에 계시면서 그 발표하신 거는 이렇게 두 가지만 발표하셨나요? 다른 거는, 다른 소개하실 만한 작품은 또 있는지.

유. 그거 말고 조그만 오피스도 있었거든요. <제너럴 인슈어런스 빌딩>(General Insurance Building)이라고. 그 빌딩을 지을 때 내가… 벽돌공한테 혼난 일이 있는데, 오피스 빌딩인데 단층으로 프리캐스트로 전부 지었어요. 길이가 4, 50미터로 장방형인데 거기에 입구를 사선으로, 조경을 사선으로 그 건물로 끌고 들어와서, 코어를 벽돌로 좀 변형을 시켰어요. 이런 건물에 이렇게 사선으로 들어가서, 여기서 이렇게 변형이 생기고, 거기서 이렇게 나와서 후문이 생기는데 벽돌이 이렇게 예각들이 많이 나왔어요. 그래서 예각을 그리고 이렇게 해놨는데 그림 그리면서 속으로 '예각들이 이렇게 많이 나오게 해놨는데 벽돌을 이렇게 쌓을 수가 있나?' (웃음) 그런 생각을 해갖고 어물어물 그냥 그림만 그려놨다고.

그런데 하루는 사무실에 있는데, 그땐 사무실에 전부 화이트셔츠에 넥타이하고 있던 시절이거든. 그런데 웬 친구가 파머 팬츠(farmer's pants)같은 걸 입고, 커다란 친구가 하나 들어오더라고. 설계사무실 들어올 사람 같지 않은 친구가. 그런데 이렇게 오면 쭉 세크리테리(secretary)들이 앉아 있거든요. 그리고 물어보고 그러더니 손가락질하더니 나한테 와. (웃음) 그래 나한테 와갖고 청사진 탁 내려놓더라고. 그러더니 "이거 니가 그렸냐" 그래. 보니까

8. <Denver Central Library>, 1995년 준공.

그 건물이에요. "그렇다" 그랬더니 쫙 피더니, "여기를 공사하고 있는데 잘 모르겠어서 왔다", (웃음) 내가 자신이 없어서 어물어물 한 데예요. "이게 치수가 없어갖고, 내가 이거 하는데 이거 어떻게 된 거냐…" (웃음) 그래서 내가 "벽돌을 쌓는데 이렇게 날카롭게 쌓을 수 있냐?" 그랬더니 내가 벽돌을 하는데 뭐든지 원하는 걸 얘기하래. (웃음) 그래서 요게 얼마큼 샤프(sharp)했음 좋겠고 크기는 얼마면 좋겠고, 의논을 했어요. 그랬더니 알겠대. 요거 다음 주 정도면 끝낼 테니까 와서 보래. 그러고 가더라고. 그래서 내가 그 다음부터는 내가 자신이 없는 거는 안 그렸어. 확실히 내가 아는 걸 했다고.

전. 그래서 그 친구가 그렇게 잘라가지고 만들어 놨어요? 그래서?

유. 네. 딱 해냈어요. 그 다음 주에 나가서 봤는데 딱 해놨어요. 그러니까 벽돌 하는 사람이 이렇게 사무실을 찾아올 만큼 시간이 있어서 하니까. 그 친구가 큰 스승이야. 미국 가서 얼마 안 되었을 때인데 아우, 혼났다고.

전. 선생님, 잠시 쉬었다가 79년으로 넘어가도록 하겠습니다.

유. 네.

<제너럴 인슈어런스 빌딩> 입면 (유걸 제공)

주택 사업

유. (슬라이드 필름을 보며) 오늘 이야기한 것들이 여기 다 들어 있거든요. 내가 맨 처음에 가서 한 게 하나 있어요. 도심재생사업으로 한 '덴버 마켓 스트리트'(Denver Market Street)라는 데인데, 마켓 스트리트는 덴버에서 가장 처음 지어진 지역이었는데 낙후되어 '공동화현상'이 일어나던 지역이었어. 이것을 재생시키는 사업이었어요. 70년에 지금 목포에서 손혜원 의원이 하려고 했던 사업 같은 게 그때 시작을 했어. 마켓 스트리트에 덴버에서 굉장히 비싼 옛날 식당들이 있는데, 그때 이거를 시작했다고. 그래서 내가 마켓 스트리트의 '스트리트 스케이프'(street scape)를 디자인을 했다고.

조. 직접 그리신 거죠?

유. 네. 직접 그린 거예요.

전. 이 벽돌집들은 오래된 집들이에요?

유. 옛날 집들이에요. 그때부터 바뀌기 시작했어. 저 길에 아주 비싼 부티크 스토어(boutique store)들이 많다고. 요즘은 많이 퍼졌는데.

전. 70년대 미국 경제가 좋았을 때입니까?

유. 경제가 괜찮았어요. 미국 경제가 주마다 다른데 70년대 들어오기 바로 전에 덴버는 경제가 굉장히 좋았어요. 그래서 뉴욕하고 LA에서 덴버로 이사하는 프로페셔널 엔지니어들이 많았어요. 이 사람들이 들어오면서 돈이 엄청 많이 들어와. 그러니까 뉴욕에서 집을 팔고 덴버를 오면, 덴버에서 그런 자기가 살던 집을 사고도 돈이 많이 남아. (웃음) 그러니까 집이 점점 커지는 거예요. 그래서 막 커져 있을 때에 에너지 파동이 온 거야. 그래갖고 우리 교회에 나오던 부동산 사업을 하던 양반이 있었는데 더치(Dutch)예요. 시카고에서 온 사람인데, 그 사람은 컴팩트 하우스(compact house)를 짓고 있었어요. 그런데 에너지 파동 때문에 부동산이 확 망하면서 이 사람의 집이 정신없이 잘 나갔다고. 그래갖고 그때 덴버에서 제일 큰 부동산 회사가 됐다고. 메디마(Miedema)라는 양반인데, '메디마 하우스'(Miedema House) 그래갖고 70년대에는 소형화가 돼요. 자동차도 굉장히 조그마한 것들이 나오기 시작했다고. 그래서 토요타가 70년대에 미국에서 자리를 잡았다고. 70년대까지는 일본 것들은 아주 조잡하고 싸구려였는데, 에너지 파동나면서 토요타가 좋은 차로 인정을 받기 시작해요. 80년대가 되면서부터는 경제가 또 막 파탄이 나요. 콜로라도 스테이트 법으로 모기지론, 부동산 금융 이자가 13퍼센트를 넘지 못하게 되어있었거든요. 그런데 부동산 값이 올라가고 그러니까, 그 이자가 20퍼센트가 넘었어요. 22퍼센트 이렇게 갔어요. 그때 내가 집을 지어서 사업 좀 해보려고 했다가 망했지, 내가. (웃음) 주택 사업을 해서 돈 좀 벌어보려고 그랬는데.

전. 아, 주택 사업을 하셨어요?

유. 내가 집을 서너 개 지었어요. 그게 나한테 굉장히 중요한 경험으로 남게 되는데,[9] 내가 건축을 하면서 짓는 거에 대해서 자신을 가진 게 그때였어요. 주택을 땅 파는 것부터 시작해서 마지막 인테리어까지 전부를 해봤으니까. 집을 짓는다는 게 굉장히 골치 아파요. 생각할 게 상당히 많으니까. 그래서 내가 집 짓는 거에 대해서 자신이 있어갖고, 그 다음에 내가 서울서 설계를 하고 공사를 해요. 시공하는 사람하고 붙어갖고 내가 항상 자신 있게 했다고. (웃음) 그때 내가 그거를 의도하지 않은 거였는데. 그래서 나는 "건축가는 카펜터(carpenter)다" 이렇게 얘길 가끔 해요. 짓는 거에 대해서는 난 자신 있다고.

전. 그게 그러면은 RNL을 나오시고 사무실을 차렸는데, 경기가 좋아서 나와서 사업을 시작했는데 경기가 나빠졌다는 거죠?

유. 네. 그때 이자가 22퍼센트, 23퍼센트, 이렇게 올라갔는데, 그게 20년대 공황 때도 이자가 24퍼센트까지 올라갔다고 그러더라고. 그때랑 거의 비슷하게 올라갔어요. 거의 경제가 형편없이 됐을 땐데, 그러니까 그럴 때가 되면 캐시(cash)를 갖고 있는 사람이 어마어마하게 유리해지는 거예요. 돈 많은 사람이 돈을 벌고 없는 사람은 더 가난해지고. 그런데 그런 경제변동이 미국에는 한 10년 터울로 늘 있어요. 그래도 80년대는 컸지. 그때 일본이 돈을 갖고 들어와서 록펠러 센터를 사고 그럴 때가 그때라고. 콜로라도에서는 일본에서 들어와 가지고 스키장도 샀다고. 그러다 90년대에 일본이 그걸 다 팔고 나갔어. 그 다음에 중국 사람들이 들어오고. 그때 집을 지었던 경험 때문에 <서세옥 주택>을 지을 때 젊은 목수가 하나 와갖고 집을 지었는데, 그 목수가 지금은 아주⋯ 명장이 되었다는 거예요. 그 친구가 목구조에 대해서 나한테 전부 배웠어요. 86년, 87년 무렵인데⋯ 이 친구가 모든 디테일을 내가 그려주면 짓는데. 건축주가 현장에서 "이건 이렇게 해달라, 이건 저렇게 해달라" 자꾸 얘길 하잖아요. 그러면 이 친구가 꼭 나한테 전화를 해. "선생님, 서 선생님이 이렇게 해달라는데요." 그러면 그때 내가 현장에 가갖고 그려가지고 해결해주고. 서너 번 그러니까, 서세옥 선생이 가만히 보니까, 자기가 뭐 얘기하면 내가 알거든 다. (웃음) 한두 달 지난 다음에 나한테 직접 얘기했어요.

전. 서세옥 화백의 한옥 말씀하시는 거예요, 아니면⋯.

유. 양옥. 그래서 내가 설계를 하면서 느낀 건데, 시공사들이 설계를 디스카운트(discount)한다고, 항상. 그게 맨 처음 발주한 때부터 시작돼요.

9. **구술자의 첨언:** 나는 대학을 나와서 미국에 와서까지 한 8년 동안 계획 설계를 주로 많이 했어요. 그래서 늘 집이 실제로 지어지게 만드는 디테일에 좀 자신이 없었어요.

그래서 설계를 끝내고 공사를 시작하면 그걸 트집 잡지 않는 시공사가 없어. 건축주한테 얘기를 해요. "아, 이렇게 하면 비쌉니다", "이렇게 하는 게 잘못된 겁니다", "이건 할 수 없습니다" 이런 얘기. 그러면 설계자가 그거에 밀리면 끝나는 거예요. (웃음) 건축주한테 "아닙니다. 이거는 이렇게 해야 되는 겁니다", "이게 비싼 게 아닙니다" 이거를 시공자하고 싸움에서 이겨야 돼요. 그래서 시공자하고 싸움에서 이기고 나면, 시공하는 동안에 설계자가 지정하는 거에 대해서 순순히 따라와. 그런데 한번 밀리면 끝이에요, 컨트롤이 없어져요. 그런데 내가 집을 지어본 경험이 있었기 때문에, '시간만 있으면 나도 지을 수 있다' 이런 생각이 늘 있었어요.

조. 그 목수가 이백화[10] 선생님인가요?

유. 이백화 선생. 3차원에 대한 이해가 굉장히 좋아요. 머리가 좋아요.

조. 그분이 제효라고 하는 건설회사를 차리셨어요.

유. 서세옥 선생 양옥집 지을 때 그 친구가 목수였어. (웃음) 젊은 목수였어.

전. 한옥은 배희한[11]이라고 유명한 분이 지었죠. 그러면 79년, (사무실을) 나오신 상황을 좀 말씀해 주시죠.

유. 내가 사무실에서 한 4년 됐는데, 그 아까 얘기를 했잖아요. 회사 매니지먼트 그룹으로 같이 들어가게 되었다고. 그리고 내가 굉장히 경제적으로 컴포터블(comfortable) 해지더라고. 미국에 맨 처음에 갔을 때 정말 돈이 없었거든요. <정릉 집>도 팔지도 못하고 갔고. 서울에 있을 때는 금전에 관해서는 운영능력이 통 없었어요. 그리고 책임의식도 없고. 그런데 미국 가니까 뭐 어디 가서 의지할 데가 없잖아요. 그리고 돈이 생기면 고것만 갖고 써야 되잖아. 그래서 굉장히 고생을 했는데, 맨 처음에 가서 살던 집이… 월세를 180불을 냈어요. 750불 월급을 받는데 180불을 주택비로 썼어요. '우리가 이렇게 지내갖곤 안 되겠는데… 세이빙(saving)을 해야겠다' 세이빙할 때는 아무리 잘 해도 180불에서 세이브(save)를 할 수밖에 없더라고. 그래서 동네에서 싼 집이 있나, 막 찾다가 75불짜리 집을 발견했어. (웃음) 그게 보통 집은 붙어 있는 어테치드 개러지(attached garage)인데, 뒷마당에 떨어져 있는 차고를 2층으로 증축을 한 집이야. 독립된 주택 같은데 사실은 차고예요. 그거를 렌트(rent)를 했어요. 집주인 할아버지가 소셜 시큐리티(social security, 연금)를 받고 사는데, 75불 이상을 벌면 자기가 소셜 시큐리티에서 깎이게 돼요. 아무튼 찾아갖고 그 집에 들어갔어요.

10. 이백화: ㈜제효 대표. '2012년 올해의 건축명장'에 선정됐다.
11. 배희한(裵喜漢, 1907~1997): 대목장. 1976년 <서세옥 가옥>을 지었다.

그런데 김수근 선생이 거길 왔어요. (웃으며) 거기 와서 하룻밤 자고 갔다고. 김수근 선생이 굉장히 고맙게도 생각되는 게 시골에 후배의 그… 조그만 집에 와서 자고 간다는 게, 나는 그렇게 못할 거 같더라고. 그 양반이 거기 와서 하루 놀고 갔는데. 덴버에 있는 동안 김수근 선생이 미국 오면 꼭 불렀다고. "아이, 유걸이. 여기 샌프란시스코야." (웃음) 그래서 돌아가시기 전까지 한 네 번인가를 만났는데. 한 번은 콜로라도에 와서 애스펀(Aspen)[12]에서 며칠 같이 지내기도 했어. 그런데 그렇게 절약을 하면서 살고 그러다가 집도 하나 사고. 좀 컴포터블 해지니까 못 견디겠더라고요. '야… 내가 이렇게 살아야 되나' (웃음) 그런데 지금 생각해보면 거기에 계속 붙어 있었으면 그래도 굉장히 편하게 살았을 거 같아. 그런데 나는 편한 거가 굉장히 불편하더라고.

그래갖고 내가 '돈을 벌고, 월급이 아니고 팍 벌고 그러겠다' 그러고 나왔는데 쫄딱 망하고… (웃음) 그래서 내가 사업하겠다는 건축가를 보면 아주 말린다고. 집 짓는 거에 대해서 잘 안다고 생각하잖아요, 건축가들이. 그러다가 직접 지어보려고 그러잖아. 내가 절대로 말린다고. 생각의 초점이 달라. 그래서 집을 짓는데 판단을 해야 될 게 수백 가지가 있거든요. 수백 가지, 매번 판단할 때마다 돈을 절약해야 돼. 그런데 내가 나중에 생각을 해보면 나는 매번 판단할 때마다 조금씩, 조금씩 더 지출을 해. 실제로 집 지을 때 보면 건축주들도 그래. 현장에서 자꾸 올린다고… 그런데 고것들이 쌓이면 끝에 가면 엄청 커져요, 이게. '야… 이거 할 일이 아니구나.'

그래갖고 그 다음에 내가 프로젝트 하나를 뉴욕에 있는 친구의 처남하고 같이 한 게 하나 있었어. 고급 콘도미니엄을 리노베이트(renovate)하는 걸 하는데, 고려대학 경제학과를 나온 친구인데, 그 친구가 매니지하는 걸 가만히 보니까 이 친구가 물건을 구입할 때 꼭 바겐(bargain)을 해. 그래서 바겐이 끝나잖아. 그럼 마지막에 페니를 바겐 해. 그런데 그 친구를 보고 '야… 매니지는 이렇게 하는 거구나' 그런 생각을 했는데, 그런데 그 친구가 돈을 쓸 땐 팍팍 써요. 맛있는 거 사 먹자고 그러고 비싼 거 사 오고 그랬는데 일을 할 때는 그렇게 하더라고. 그런데 나는 그런 끈기도 없을뿐더러 관심이 그렇게 없더라고. 그래서 '그게 내가 할 게 아니구나' 그렇게 생각을 했거든. <올림픽선수촌> 일을 할 때에요. 우리 집사람이 내가 하는 거를 이렇게 보고, '야, 이건 이 사람이 할 일이 아니구나' 라는 거를 나보다 훨씬 먼저… (웃음) 본 거야. 그때 우규승이가 나한테 굉장히 도움을 많이 줬어요. 투시도 그리게 하고. 올림픽을 할 때 나보고 서울에 나와서 좀 같이하자고 한 것도 사실은 날 도와준 거야.

12. 애스펀(Aspen): 콜로라도에 있는 소규모 고급 휴양도시.

전. 현상을 할 때부터 그럼 선생님이 조인(join)하셨어요?

유. 아니요. 현상 되고 난 다음에 일건하고 같이 했거든요. 우규승이가 일건하고 커뮤니케이션을 하는데, 너무 멀리 떨어져 있으니까, 가서 "코디네이트(coordinate)를 해 달라"고.

전. 그렇게 귀국하신 게 몇 년인 거죠?

유. 올림픽 할 때 85년. 84년부터 내가 많이 왔어요.

전. 84년에 현상이 있었죠.

유. 84년에 내가 북경에 여행을 갔었거든요. 현상 끝나자마자 프로젝트가 시작됐잖아요. 그때부터 나와서 관계된 거지.

전. 서울에 쭉 상주를 하셨어요? 아니면 왔다 갔다 하셨어요?

유. <올림픽> 그거 할 땐 상주를 많이 했어. 그런데 내가 생각을 해보면 미국에 집이 있고 내가 서울에 와서 일을 한 거 때문에 일을 내가 많이 한 것도 있어. 집이 없으니까. (웃음) 쉬지 않고 일을 하는 그것도 있는 것 같아요. 혼자 있으니까 일밖에 할 게 없잖아요. 그때 나왔을 때는 거꾸로 미국에서 내가 이해한 한국을 실제로 보는 거지. 내가 그때 그런 생각을 했어요. '서울이 갈라파고스 섬 같은 데다' 사회, 문화적으로 옛날 거하고 현대가 막 섞여 있고, 동양하고 서양이 막 섞여 있고. 서울, 한국이라는 사회가 인문학자들에게 필요한 자료가 없는 게 없어, 보면. (웃음) 막 섞여 있어. '사회·인류학하는 사람들이 한국에서 와서 연구를 하면, 몇십 년 할 거를 여기서 몇 년이면 할 수도 있겠다' 그런 얘기를 자주 했어요. 그때 한국에 대해서 또 새로이 관찰하는 게 많았지. 혼자 있으니까, 그런 거를 잘 볼 수 있는 여건이었다고 생각이 돼요.

최. 70년에 가신 이후에 한국에 처음 오신 건가요?

유. 중간에 한 번 왔었죠. 76년인가에.

전. 79년에 사무실을 나와서 84년 말이나 85년 초에 서울로 오실 때까지는 경제적으로는 어떠셨어요? 사업도 하셨는데.

유. 경제적으로 안정이 안 되어 있죠. 돈이 생겼다가 없다가… (웃음) 그러니까. 그런데 나랑 집사람이 여행하는 것을 무지하게 좋아했거든요. 돈이 없는데도 "여행 가자" 그러면 마지막 페니까지 털어갖고 여행하고. 굉장히 자유로운 생활을 했다고도 할 수 있어. 고생을 했다고도 할 수 있는데, 뭐 얽히는 데가 없으니까.

전. 우규승 선생이 <루즈벨트 아일랜드> 현상(Roosevelt Island Housing Competition)할 때 선생님이 가서 도왔다고 하던데 그 즈음인가요?

유. 그전이에요. <루즈벨트>는 70년대일 거예요.[13] RNL 끝날 때.

김수근의 방문

최. 한국이나 우규승 선생이나 계속 연락은 하고 지내셨던 건가요? 김수근 선생님과 서신으로 연락하신다든지.

유. 서신 교환은 없었어요. 난 김수근 선생 건축을 좋아하진 않는데, 김수근 선생은 내가 굉장히 리스펙트를 해. 81년인가 광주사건 났을 때. 콜로라도 애스펀에 애스펀 인스티튜트(Aspen Institute)라는 것이 있어요. 애스펀 뮤직 페스티벌(Aspen Music Festival)이나 애스펀 디자인 컨퍼런스(Aspen Design Conference)로 더 잘 알려진 스키장으로도 유명한 곳이에요. 애스펀 인스티튜트에서 매년 여름에 컨퍼런스를 하는데, 컨퍼런스를 하는데 81년에 한국이 컨퍼런스의 주제 국가였어. 미국에서도 외무부 사람, 대학 교수 등, 패널들 나와서 발표하고 디스커스를 하는데, 질문이 한국문화나 건축, 뭐 이런 얘기는 없고 전부 광주사건이야. "군인이 그랬냐", "폭력을 했느냐" 전부 그 얘기야. 그런데 김수근 선생 혼자 얘기를 하더라고. 외무부에서 나온 사람, 동아일보에서 나온 사람도 있는데 아무도 이야기를 안 해. 함구야. (웃음) 김수근 선생 혼자 이야기하고 돌아갔다고. 그래 내가 '야… 이거 돌아가 갖고 문제 생기는 거 아냐' 그런 생각을 했는데. 그 양반이 상당히 용기가 있다고 생각을 해요.

애스펀에서 한 3일을 같이 지내고 내 차를 타고 덴버로 가면서… 그때 그 양반이 '모태공간'이라고 했던가, 그 얘기를 했어. 난 시시하게 들었는데, (웃음) 굉장히 익사이팅하게 설명을 하더라고. 그러고 또 한 번은 "어이, 유걸이 여기 샌프란시스코야" 그래갖고 이틀을 같이 있은 적이 있었는데, 그때 이 양반이 일본건축가협회 회장하고 같이 왔어요. 『신건축』기자하고 세 명이. 그때는 구경을 많이 다녔어요. 그때 샌프란시스코에 있던 한국 건축가가 한 명 있었는데 차일석 서울 부시장의 동생[14]이에요. 그 사람하고 나하고 둘이 차를 몰고, 두 차에 타고 샌프란시스코 구경을 갔어요. 그때는 핸드폰이 없으니까 "다음번에 어디 가냐?" 의논하고 그럴 때, 차를 세워놓고 만나서 얘기를 하잖아요. 얘기를 하는데 뒤에 그 일본건축가협회에서 온 양반이 뒷차에 앉아 있다가, 이걸로 내가 렌트한 차를 받아버렸어. (웃음) 받아갖고 범퍼가 찌그러졌어. 그런데

13. 1975년의 현상설계.
14. 차우석: LA에서 W. S. Cha, AIA Architect & Associates 운영.

인슈어런스(insurance)가 있으니까, 인슈어런스가 다해주잖아요. 아이, 이 양반이 그 다음부터 그냥 여행하면서 내내 그 얘길 한 거야, 미안하다고. 걱정하지 말라고 내가. 그 기억이 나.

그 다음에 김수근 씨가 그 AIA 받을 때인가[15], 샌프란시스코를 또 왔어. 그때도 또 가서 만났는데 턱시도 있잖아요, 턱시도를 처음 입는다고. 이태원에서 빌려왔대. (웃음) 그래서 그 호텔에서 턱시도를 본 생각이 나고. 그리고 마지막으로 그 양반이 샌프란시스코에 와서 전화를 했을 때는 부인하고 같이 왔어. 애스펀에 왔을 때도 부인하고 같이 왔었다고. 80년대부터는 부인하고 같이 다녔어요. 부인이 굉장히 행복해 보이더라고. 샌프란시스코에서 부인하고 같이 이렇게 구경하고 그랬는데, 배가 아프대요, 김수근 씨가. 그래갖고 이제 미스터 차가 연락을 해서 닥터스 어포인트먼트(doctor's appointment)를 했어. 미국에선 어포인트먼트가 굉장히 힘들잖아요. 3주 후, 이런 식인데 어포인트먼트 해서 가서 사진을 찍었다고. 그러니까 이 양반이 병원에서 사진 찍는데 간호원 보고 그냥 "너 예쁘다. 내일 낮에 시간 있냐" (웃음) 그런 농담까지 하고 그러면서 촬영을 했는데. 그 다음날 닥터가 사진 결과를 얘길 해주는데 괜찮으니까, 뭐가 체했나 보다고 그랬어요. 그러고는 그 양반이 화산지대에 있는 유적, 남미의 마추픽추(Machu Picchu) 가는데 뉴욕을 거쳐 간다고 뉴욕으로 떠났어. 그리고 내가 한 3개월 후에 서울에서 만났거든요. 그랬더니 암인 거야. 부인이 그러더라고. 뉴욕에 갔을 때 또 아파갖고 뉴욕에서 또 진단을 했대요. 그런데 또 괜찮았대. 의사가 그래도 "아, 이제 자신이 없다" 그래갖고 동경으로 돌아와 갖고, 동경에서 또 검사를 했대요. 또 괜찮았대요. 돌어와서 서울에서 간암이 발견이 된 거예요. 그 다음에 1년 내에 그냥 팍팍 늙어가는데, 어휴… 한 달이 1년 같이 변하시더라고. 이렇게 막 팍팍 늙어 가는데 말이야….

전. 김수근 선생님이 선생님을 좋아하셨던 거 같아요. 친하게 생각하셨던 거 같아요.

유. 내 생각에는 내가 그 양반이 나를 좋아한다는 이야기를 들어본 적이 없는데, 미국 올 때마다 전화를 한 걸 보면 굉장히….

전. 좀 편하게 생각하셨던지, 친근하게 생각하셨던 거 같아요.

유. 그런 거 같아요, 네.

전. 다른 분들은 그런 식으로 에피소드를 잘 안 전하시거든요. 김수근 선생에 대해서.

유. 김수근 선생하고 이렇게 개인적으로 이렇게 관계한 사람은 별로

15. 김수근은 1982년 미국건축가협회 명예회원(FAIA)으로 선정되었다.

없다고.

전. 그러네요.

최. <부여박물관> 그때도, 선생님 댁에 가가지고 이런저런 이야기 많이 들으시고….

유. 그때는 그 양반 집에 가서 옛날얘기 듣고 그랬거든요. 그래서 나는 김수근 선생 사무실에 들어갈 때 이제 흙으로 빚은 그거 보고 "이건, 나중에 자네 사무실 하면 이런 거 해, 나는 자신 없어." 그런 게 이제 생각이 참 자주 나요. '내가 지금 하고 있는 일로 김수근 씨가 뭐라고 이야기할까' 그래서 내 '그 양반이 좀 너무 빨리 돌아가셨다' 이런 생각을 가끔 해.

전. 그러니까 그 작은 집에 와서 잔다는 게 참 쉬운 일이 아닌데….

유. 네. 그 저 미국에 이민 와갖고 그냥 애들 자랑자랑한 거 데리고 (웃음) 고생하고 있는데….

최. 작은 집인지 모르셨겠죠….

유. 그러니까 뭐 이… 내가 거기 가서 편하게 잘살 거라고 기대는 절대로 안 했을 거라고.

미국에서 얻은 교훈

최. 미국에 가신 다음에, 상황 봐서 다시 귀국하실 생각은 전혀 없으셨던 거죠?

유. 음… 귀국할 생각은 없었어요. 난 미국을 상당히 좋게 생각을 하거든요. 건축 관계의 얘기를 쭉 했지만, 난 사실 미국에 가갖고 교회를 좋아하기 시작했다고. 서울서는 우리 장인이 목사님이고 그런데도 교회에 대해서 굉장히 비판적이었거든요. 아주 합리적이지가 않아. (웃음) 비합리적이야. 그런데 내가 미국에 가갖고 나가기 시작한 교회가 크리스티안 리폼드 처치(christian reformed church)인데요, C.R.C., 이 C.R.C.가 더치 리폼드 처치(Dutch reformed church)라고, 그래서 내가 나가던 교회가 힐크레스트(Hillcrest)라는 교회였어요. 우리 동네에 있는 교회인데, 99퍼센트 더치야. 그 속에 저먼(German)이 한두 명 있고, 쥬(Jew)가 한두 명 있어. 그리고 코리언이야. 더치들을 보면 건설 관계를 많이 해. 그래서 메디머라는 덴버에서 정말 큰 개발업자가 된 사람, 건설회사 사장, 재료 공급하는 사람, 럼버야드(lumberyard, 목재상) 이런 거 하는 사람, 건축 엔지니어, 그리고 기능공들, 벽돌공, 타일공, 페인트공. 그리고 나중에는

소지[16]하는 사람까지. 대개는 거기에 다 있어요. 그리고 교회 커뮤니티에 교육 쪽으로 유치원부터 대학교까지가 있어. 병원 시스템도 있고. 그런데 이 사람들 보면 계획을 철저히 해. 그래가지고 내가 늘 그랬어요. '야… 이 답답하게 어떻게 이렇게 하냐', '코리언하고 더치를 섞어갖고 반으로 나누면 정말 이상적이 되겠다' 그 얘기를 농담으로 많이 했어요. 교회가 정말 합리적이에요. 그리고 정말 민주적이에요. 그래서 운영하는 걸 이렇게 보면서 '아, 미국 정치가 교회에 바탕을 하고 있구나' 그 생각을 내가 했다고요. 토크빌[17]이 말한 『미국의 민주주의』 그대로예요. 그 도덕적인 그거하고, 그… 토론문화. 교회인데 토론들을 많이 하더라고요. 교회에 나가다가 '이 사람들 하는 거를 좀 배우는 게 좋겠다' 그래서 교회에 가면 내가 늘 앞자리에 앉았다고요. 영어를 잘 못하니까 들으려고. 그래서 교회 가서 졸지 않은 게 미국 가서라고. (웃음) 그러다가 '내가 이 사람들이 좀 하는 걸 좀 배워야겠다, 알아야겠다' 그래갖고 디스커션 그룹에 들어갔어요. 들어간 게 첫 날인데 목사님 설교한 거에 대한 얘기를 꺼내더니 "그런데 사랑이 뭐지?" (웃음) 한 친구가 그러더라고요. 굉장히 놀랬어. 교회에서 "사랑이 뭐지?"라고 물어본다는 게… 그랬더니 "글쎄 나는 개인적으로 사랑이라는 거를 이렇게 생각하는데" 그랬더니 또 이렇게 얘기들을 하는데 굉장히 흥미롭더라고요. 그래서 아, 교회에서도 질문을 하는 문화, 그리고 개인에 대한 차별성을 잘 받아들이더라고요.

그리고 돈 관리. 교회 운영위원으로 일을 했는데 정말 돈 관리를 철저히 해요. 아까 말한 부동산 하던 메디머라는 사람이 자기 사업을 정리했어. 팔았어요. 돈이 많이 생겼잖아요. 그래서 교회에다 헌금을 엄청 큰 걸 했어. 백만 불 정도 되는 헌금했는데 이 돈으로 교회에 카펫을 새로 깔고, 식당을 고치고, 7만 불은 학생들 장학금으로 쓰고, 나머지 돈은 어디다가 투자를 해놓고, 이렇게 했으면 좋겠다고 헌금을 했어. (웃음) 그런데 운영위원회에서 "이 돈을 받을 거냐, 말 거냐?" 그러더라고. 그랬더니 "아, 이거 우리 받을 수 없다", "어떻게 돈을 내고 교회에다 이래라저래라 그러느냐", "못 받겠다" 이거는. 그러면 "이거를 어떻게 돌려줄 거냐, 그냥 우리가 못 받겠다고 그러면 이 사람 상처받지 않냐", "당신이 메디머하고 친하니까 가서 좀 설명을 하고 반환해라" 그래갖고 그걸 반환을 하더라고. 너무 합리적이야. 그 메디머는 "내가 너무 죄송하다. 생각이 짧았다. 이 돈은 교회에서 필요한 대로 마음대로 쓰시라고" 그러고 돌아왔어.

16. 청소의 일본 말.
17. 알렉시 드 토크빌(Alexis de tocqueville, 1805~1859): 프랑스의 정치철학자, 역사가로, 『미국의 민주주의』(1835) 등을 썼다.

그러니까 그런 처리를 하는 게 너무 합리적인 거예요. 그리고 돈에 대해서 처리하는 게, 자식들에게도 그렇더라고. 우리도 맨 처음에 가서 집을 살 때 교회에 아는 사람이 도와주겠다고 자꾸 그래갖고 집을 샀는데, 그거에 대해서도 이자를 받더라고. 그래서 '도와주겠다고 하는데 이자를 받아' (웃음) 나중에 보니까 자기 자식들 결혼하고 집 살 때도 돈을 꿔주고 이자를 받더라고요. 그런데 이자를 안 받으면, I.R.S.(미국 국세청)에서 이자를 받은 걸로 해서 세금이 나온다는 거야. 그래서 거저 준다는 거를 이해를 안 하는 거야, 법적으로. 그래서 그런 게 아주 철저해요. 그리고 교회가 구제를 하잖아요. 구제를 하면 꼭 팔로우업(follow up)을 해. 돈을 주면 돈 준 거에 대해서 어떻게 썼다는 거를 리포트를 꼭 받아요. 그래갖고 '아, 이 사람들은 돈을 굉장히 유용하게 관리하는구나' 그럼 다음에 또 헌금을 해주고. 그러니까 교회가 합리적이라는 게 그 부분은 미국의 힘인 거 같아요. 그거는 굉장히 큰 공부가 된 거가 아닌가 그런 생각이 들어요.

최. 당시에 사모님하고 여행도 많이 다니셨다고 하셨는데요, 건축을 보러 다니신 건가요?

유. 우리는 건축을 보러 다닌 적은 없어요. 그냥 있으면 보고… 여행하다 보면 교과서에서 보던 건물들을 보게 되고 그러는데, 난 건물을 보고 좋다고 느껴본 거가 정말 없어. 그런데 <롱샹교회>를 가서 보고는 그냥… '이건 정말 사람이 설계하기 힘든, 그런 설계구나'라는 걸 느꼈다고. 김수근 선생이 <롱샹>을 보고 왔어요. 내가 거기서 일을 할 때. 그러면서 자기는 "평생 이런 걸 하나만 지으면 좋겠다"고. 그래서 내가 속으로 그런 생각을 했어요. '설계를 하는데 늘 그런 설계를 해야지, 평생 하나만 그런 거라면 어떻게 하나' 그렇게 생각을 했다고. 그런데 내가 가서 <롱샹>을 보고는 '이건 내가 설계할 수 없는 거다' (웃음) 그런 생각이 들더라고. 특히 미국에는 별로, 보고 그렇게 감동을 주는 그런 거는 없는 거 같아.

전. 그런 거 같죠? 미국이 세계문명인데 다른 고대 세계문명들은 다 건축사에 큰 기여를 했는데 미국은 뭘 기여했는지 모르겠어요.

유. 그러니까 그 미국은 좀 새로운 거가 나올 거예요. 프랭크 게리(Frank Owen Gehry) 같은 사람도 그런 사람이라고.

전. '초고층 정도를 기여했나' 이런 느낌. 마천루를 기여를 했나….

유. 그렇죠. 마천루 같은 것도 미국에서 시발을 한 거죠. 미국 사람들이 굉장히 실용적이고… 유틸리테리언(utilitarian)해. 참 철저한 거 같아. 그런데 사실은 건축은 그거 이상 필요는 없다고 나는 생각이 돼요. 그 이상을 넘어가는 건 정말 아키텍트한테 달렸어. 그런데 그거를 일반화할 수는 없다고 생각해요.

그거를 귀하다고 얘기를 해야 되지만, 그렇지만 그거를 일반화할 수는 없는 거 같아.

전. 맞습니다. 자, 선생님. 그럼 오늘은 여기까지 해서 미국 생활을 쭉 들은 셈이나 마찬가지인 것 같습니다. (웃음)

유. 네, 오늘은 미국이죠.

전. 네. 미국 편이었습니다. 다음은 다시 서울로 돌아오는 것으로 진행을 하겠습니다. 선생님, 장시간 감사합니다.

<서세옥 주택> 조감도 (아이아크 제공)

전. 시작할까요? 네. 오늘 7월 16일. 아이아크 사무실에서 유걸 선생님 모시고 5차 구술채록을 시작하겠습니다. 지난번까지로 해서 덴버에서의 활동이 거의 마무리됐지요? 네. 그러고서 그 이후에도 미국에서 다시 활동하셨습니다만, 이제 다시 한국으로 활동무대를 옮기게 된, 옮기게 된 그 계기가 되는 것이 우규승 선생님과 같이 하셨던 <올림픽 선수촌 아파트>라고 말씀하셨습니다. 그 부분에 대해서 말씀을 좀 시작해 주시죠.

유. 그 <올림픽 선수촌>은 우규승 씨하고 그 다음에 그 현지의 건축가, 레코드 아키텍트(record architect)는 일건의 황일인 씨, 그렇게 둘이 다 우리 동기예요. 59학번! 그래서 그 두 사무실이 일하는 데에서 조정 역할을 좀 해달라고 그래갖고 어… 한국을 나오기 시작하는 계기가 됐죠. 실제로 일에 기여한 거는 뭐 그렇게 많지는 않아요. 많이 구경하면서 다닌 격이고. 어… 그때 이제 일건하고 우규승 씨 말고 또 한 사무실이 들어 있었다고. 현상에서 2등, 3등 한 사무실도 같이 했어요. 2등이 건원. 건원의 양재현이. 그 다음에 또 한 사무실이 있었는데.[1] 조그만 사무실이… 그런데 그 이제, 같은 프로젝트인데 그 사무실들 간의 협업이 일절 없었어. 완전히 별개의 프로젝트처럼 진행을 하더라고요. 그래서 이제, 그게 내가 미국 간… 다음에 한 15년 됐을 때인데. 그때 와서 이렇게 한국을 다시 알게 되는 일이 많았어요. 그래갖고 그 현지 파악을 하는 가운데 느낀 게, 서로간의 의사소통을 통한 협력관계 없이 일이 진행된다는 거. 그리고 건축비에 대해서 그렇게 관심이 없이 진행을 하는 거. {**전.** 공사비 말씀이죠?} 공사비. 이런 거에 대한 이제, 그런 것들을 새삼 느끼게 됐고, 굉장히 크게 느낀 점 하나는 '한국 굉장히 크게 변했구나' (웃음) 그걸 느꼈어요. 서울시가 주무부인데, 나는 서울시를 상당히 우습게 생각을 하고 있었거든요. 그런데 그 프로젝트에 대해서 실제로 파워를 갖고 있는 사람이 국장! 국장급이었다고. 그런데 이렇게 보니까 그 국장이 파워가 엄청 많더라고요. 밑에 과장이 있고 계장이 있잖아요. (웃으며) 계장도 파워가 있더라고. 그래서 내가, 그 정말 변한 한국을 느꼈어. 어… 미국 가기 전에 김수근 사무실에서 일을 했잖아요. 그때는 이제 시장이나 부시장, 이 정도하고 이렇게 일을 하는 걸로 생각을 하고 있었는데, 시장은 볼 수도 없고 국장도 보기가 상당히 힘든데 엄청나게 힘을 갖고 있고. 계장도 파워가 있고. 그래서 '아, 한국이 많이 바뀌었구나' 그걸 굉장히 실감을 했어요. 그리고 이제….

전. 그때는 조직은 없이 그냥 단신으로 오셔가지고.

유. 혼자, 네. 나는 조직이 없었어요. 그전에도 그러고 내가, 혼자 새로운

1. 건원건축과 우양건축이 실시설계에 참여했다.

환경에 처했을 때 역할을 이렇게 만들어내는 것, 그런 거에 좀 익숙해 있었던 거 같아요. 미국 가서 혼자서 살아온 그런 경험이 있어갖고.

〈서세옥 주택〉(1986)

유. 그런데 이제 〈올림픽 선수촌〉을 하면서 〈서세옥 주택〉을 하게 됐다고. 〈서세옥 주택〉도 우규승이가 소개를 해줬어요. 이제 "주택이니까 좀 섬세하게 봐드려야 되는데 자기 시간이 그렇게 안 될 것 같다" 그래갖고 〈서세옥 주택〉을 했는데, 〈서세옥 주택〉은 나한테 굉장히 중요한 프로젝트예요. 서울에서 시작한 첫 번째 프로젝트인데 서울에서 내가 어떻게 일을 할 거라는 거에 대한 그 방향을 확정한 프로젝트 같은 거예요. 그래서 〈서세옥 주택〉이, 여기 보면 배치도가 있을 텐데… 그때 살고 계시던 연경당 있잖아요, 여기. 배치도를 보는 게 낫겠어요. 이게 연경당이고 고 앞에 10번이라고 그런 게 식당이에요. 여기 앞에 정원이 있고 뒤에 후원이 있고, 그리고 그 뒤가 다 정원이었다고. 굉장히 큰 정원이에요. 대문은 여기 있고. 그리고 이 앞에 정원을 서세옥 선생이 정말로 잘 가꿔놨어요. 그리고 여기 있던 한옥은 컨스트럭션 퀄리티(construction quality)가 높아.[2] 그래서 이제 여기다가 이분들이 '집을 하나 짓고 싶어 하는데 어떻게 할까' 그래갖고 그래서 이 한옥에 어울리는 모양! 그런 유의 디자인을 했어요, 뒤에다가. 지금 있는 한옥의 배경 같은 거지. 이제 이 건축하고 조화되는 컴파운드(compound)를 만드는, 그런 계획을 했다고. 굉장히 오랫동안 그걸 했어. (웃음)

꽤 오랫동안 그걸 만들었는데 마음에 안 들더라고. 그런데 내가 비행기에서 미국을 가면서 그랬던가, 오면서 그랬던가, 그런 생각을 했어요. '내가 한국건축에 대해서 생각하고 있는 것이 뭔가', '한국 건축이라는 게 자연과의 조화'인데, 그런데 그 '조화'라는 것에 대해서 내가 미국에 가서 많이 생각을 했는데, 그 '조화'라는 거하고 '자연관'에 대해서 굉장히 비판적으로 생각을 하게 됐다고요. 그래서 한국문화가 자연과 하나가 되는, 자연이라는 거를 굉장히 완성된 상태의 좋은 것! 이런 걸로 생각을 하는데, 미국의 문화를 보면 완전히 그 반대예요. 자연을, 자연은 극복해야 되는 것, 그 다음에 관리하는 것. 그런데 이제 한국 문화를 보면 자연을 사랑하는지는 몰라도, 자연을 관리를 하는 아이디어가 없는 거 같아. 그리고 자연에 순응하는 것. 그래서 그때 윤선도의

2. 〈서세옥 주택〉의 한옥은 배희한 목수가 지었다. (배희한, 『이제 이 조선톱에도 녹이 슬었네』, 뿌리깊은나무, 1992, 참조)

시를 많이 생각했는데, 그 자연에서 나오는 것 먹고 자연 속에서 즐기고 그러는 거를 상당히 바람직한 라이프로 생각을 하고 있단 말이에요. 그런데 '실제로 그런가' 생각을 해보니까 한국도 겨울이 되면 춥고, 여름이면 장마가 져갖고 떠내려가려고 난리를 치는데… 그런 자연관은 '허상일지 모르겠다'라는 생각을 했어, 내가. 자연에 조화한다는 생각이 기존환경을 변화시키는 것에 무력하고 과거지향적이 되는 성향을 만든다고 생각했어. 이제 그 생각까지 하면서, '이 집을 어떻게 할 건가' 그러다가 '그거하고 정반대로 나가자', '조화보다는 대비가 되는 거를 만들자' 그래서 디자인이, 정말 이 집은 디자인이 없어요. 그리고 실용성만을 중요하게 다뤘어요. 그런데 연경당 같이, '연경당 아닌 거 같이 만드는 게 목적'이었어. (웃음)

한옥의 시각적으로 큰 성격은 음영이 깊다고요. 굉장히 음영이 깊어. 그래서 새로 짓는 집은 서피스(surface)에 가능하면 음영이 없이 만들려는 디자인을 했다고. 그랬는데 이제 그거를 하면서 서세옥 씨가 한학하고 동양 예술에 대해서 깊은 이해를 갖고 있는 분인데 '이분들은 어떻게 생각을 할까' (웃음) 속으로 궁금하면서도 이제 '그런 식으로 하자' 이렇게 결정을 했어. 그러고 그 다음부턴 그 방향으로만 그렸어요. 미국으로 가면서 그런 생각을 했나 보다. 그래서 계획안을 만들어갖고 가서 보여드렸더니, 받아들이시더라고, 그거를. 그래서 '이분들이 건축도면을 못 봐서… (웃음) 반대가 없으신가' 그런 생각을 했었다고. 그랬는데 이제 공사를 해서 들어가서 사셨잖아요. 그래서 내가 '사시면서 이분들이 어떤 얘기를 하실까' 굉장히 궁금했었다고. 그런데 불만을 얘길 안 하시더라고. 굉장히 만족해서. 그런데 이제 이 집은 멋보다는 실용성이었거든요. '어떻게 하면 편하게 만들어드리나', '불편하지 않게 만들어드리나' 그런 생각으로 이렇게 평면을 만들었는데, 불만을 얘기 안 하시더라고. 아직도 아주 잘 사셔. 그래서 이 집을 지은 다음에 나는 내 생각에 상당히 자신을 얻었어요.

그래서 한국에서 내가 건축을 해나가는 방향! 이거에 대해서 상당히 자신을 얻었다고. 특히 '컨텍스트에 대해서 내가 어떻게 해야 될까', 조화라는 개념으로 한국에서 건축을 하게 되면 그 도시 컨텍스트 속에서 일을 하는 게 굉장히 어려워져요. 그 도시의 컨텍스트라는 게, 이게 사실 지금은 그래도 많이 정비가 됐지만 80년대는, 80년대 초는 정말, 굉장히 무질서하고 그랬잖아요. 지금도 무질서한 것이 있긴 있지만. 이 댁을 한 다음에 이분들한테 제가 이 얘기는 하지 않았어요. 건축얘기가 너무 복잡할 거 같아서 얘길 안 했어. 그런데 내가 관찰을 한 거에 의하면, 상당히 행복하게 사셔요. 만족하고. 그래서 '아, 사람들의 생활이라는 게 그런 어떤, 우리가 흔히 얘기하는 그런 관념하고

별개인지 모르겠다. 특히 한국 사람들의… 속성상'. 그래서 그 다음부터는 상당히
어그레시브(aggressive) 한 방향으로… 설계를… 해나갈 수 있게 된 계기 같아요.

　　전. <서울시청>이 조금 이해가 되는데요. 그 말씀 들으니까.

　　유. <서울시청> 말고도 다른 것들도 다 그래요. (웃음)

　　전. 한옥이 두 동이 있었던 모양이죠?

　　유. 네. 연경당 있고, 옆에 조그마한 거는 식당이었어. 그래서 식사를 밖에
나가서, 식당으로 가서 식사를 했다고요. (정원 사진을 보며) 그런데 참 정원을
잘 꾸며놓으셨어. 그런데 이 연경당에 대해서 그 옆에 '어정쩡하게 한옥 비슷한
걸 해놨을 때 이게 더 살았을까' 하는 그런 생각을 해보기도 했어요. 이 집을 엄청
관리하면서 잘 쓰세요.[3] 그래서 이제 이걸 지은 다음에 한옥 대청에서 한여름
저녁에 대금 연주를 했어, 저녁때. 그리고 요 뒷마당에서 승무를 했어요. 그때 이
연경당이 굉장히 돋보이는 거 같더라고. 주위가 이렇게 되어버리니까. 그래서
'아, 이게 어정쩡하게 비슷하게 갖다 놔 갖고는 있던 것도 잘못하면 죽겠구나'
그런 생각을 했어요. 여기서 대청을 딱 열어놓고 대금 연주를 하니까 엄청

3. **구술자의 첨언:** 서세옥 선생님도 그렇고 사모님이 건축에 대해서 안목이 아주 높으세요.
한옥에 대해서는 그만큼 아는 건축가를 못 봤어요. 그리고 취향도 뛰어나시고. 그러니 내가
한옥 비슷한 공간을 시도했다면 정말 어려웠을지도 모르지요.

<서세옥 주택> 정원 (아이아크 제공)

멋있더라고. 그런 걸 할 때 뒤에 편리한 공간이 이렇게 서포트(support)를 하고 있으니까 오히려 더 아주 '일상생활을 떠난, 그런 활동을 마음대로 할 수 있는 그런 데가 될 수가 있지 않았나' 그런 생각도 들어요.

최. 하시면서 건축주하고 미팅 같은 거는 몇 번이나 하셨나요? 단번에 오케이가 됐었던 건가요? 아니면 의견 교환 과정 같은 게….

유. 그 전에 연경당하고 비슷한 스킴은 많이 했는데 그건 내가 보여드리진 않고, 많이 하다가 (웃으며) 집어치웠어요. 그리고 그런 거에 대해 설명도 하지 않았어요. 그리고 저 댁을 설명할 때에는 순수하게 기능적인 이야기만 했다고. 그런데 내가 그 생각을 해보니까, 이분들이 여기서 8년을 사셨어요. 그동안 풍치는 있는데 굉장히 불편하셨을 거 같아. (웃음) 식사를 하러 매일 내려가야 되잖아요. 겨울에 추울 때도 내려가야 하고. 그래서 이제 '굉장히 멋은 났었는데 8년 동안 여기서 상당히 고생도 하셨겠다' 그런 생각이 들더라고. 그래서 이렇게 순수하게 기능적인 것만 갖고 설명을 해드리니까 굉장히 이해를 빨리 하시더라고요. 그리고 잘 받아들였어.

<서세옥 주택> 한옥 (아이아크 제공)

161

전. 아까 도면을 봤을 때는 도저히 한가족이 생활할 수 있는 공간은
아니던데요.

유. 평면. 어, 저기.

전. 네. 그러니까 다른 집이 있었던 거죠?

유. 아니에요. 요거예요, 그냥.

전. 저거 갖고 어떻게 생활을 하죠?

최. 저기서 아들까지 다… 살고 있었던 거예요?

유. 네. 그런데.

전. 아무것도 없는데… 화장실도 없고, 부엌도 없고.

유. 화장실은 있어요, 저기에. 화장실은 이 뒤(한옥)에 여기가
화장실이었을 거예요. 여기가. 이 평면이 좀 틀려. 여기에 화장실이 있었을 거야.
이게 식당이고. 그런데 침실을 어떻게 썼는지 내 그거는 모르겠어요.

전, 최. 다른 집이 있지 않았을까요?

유. 없었어요. 그래갖고 저기 왼쪽에 있는 것이 주택이고 위 아래(사진의
우측)에 있는 건 화실!

<서세옥 주택>, 좌측은 블랙퍼스트 눅이고 우측은 화실이다. (아이아크 제공)

최. 이 양쪽으로 이렇게 앱스(apse)로 튀어나온 부분들이 꽤 인상적인데 어떤….

유. 오른쪽에 튀어나온 거는 브랙퍼스트 눅(breakfast nook) 같은 거예요. 고 위가 부엌이거든요. 여기가 부엌. 여기가 브랙퍼스트 눅. 여기가 다이닝(dining). 여기가 이제 리빙(living)인데 리빙에 알코브(alcove)로 해서 화이어플레이스(fireplace)가 여기 끝에 있다고. 다른 주택들도 그런데, 주택을 설계할 때 부엌이 제일 중요해요. 그래서 부엌에 대해서 내가 좀 자신 있었다고. 그래서 저, 부엌하고 그 위에 있는 게 이제 서비스 공간이에요. 사모님의 제안으로 헛부엌을 넣고 메이드스 룸(maid's room)하고 이런 것들이야. 메이드스 룸이 있고, 그래서 여기서 이쪽도 서브하고 이쪽도 서브하고, 부엌에서 해서 여기서 앉아서 커피 마시고 마당을 이렇게 보고, 이제 이런 것들이거든요. 그리고 2층에 침실들이 있어요. 그런데 내가 이번에 서 선생을 뵈러 가면서 '아, 이분이 이렇게 연세가 들고 편찮으시다는데 2층에 오르내리려고 그러면 엘리베이터 하나가 필요하겠다', '어디다 놓는 게 좋지?' 그런 생각을 하면서 갔어요. (웃으며) 갔더니 이분이 식당에다 침대를 놓고 거기서 주무신대. {**조.** 1층 식당이요.} 예.

<서세옥 주택> 외벽 및 지붕 측 공사 (아이아크 제공)

사모님은 위에서 그냥 주무시는데, 본인은 밑에서 주무신대. 그리고 이번에 갔더니 사모님이 그러더라고. 내가 계단 설계를 굉장히 잘했대. 이 계단같이 편한 계단을 못 봤다고 그러더라고요. 그래서 내가 '계단이 이렇게 중요하구나' (웃음) 내가 계단을 잘 설계했는지 모르겠는데, 굉장히 그 스텝(step)하고 라이즈(rise)가 편하고 안전하게 돼 있다고 그러시더라고. 이때까지 그 얘기를 안했는데 이제 나이가 드니까. 그래서 여유가 있고 큰 주택이라면 단층으로 가는 게 좋겠더라고. 그 조그만 가족들은 환경이 바뀌면 집을 사고팔고 이렇게 움직이는데, 저택을 갖고 있는 분은 거기서 그냥 살잖아요. 그러니까 한번 시작하면 늙을 때까지 살 수 있도록 해주는 게 좋겠더라고.

최. 이 건물의 외장재는 어떤 거였나요?

유. 외장재가 돌멩이 아니에요? 화강석. 그런데 이 집이 목조건물이에요. 이게. 내가 이거로 시작해서 지은 주택들이 몇 개가 있는데 다 목조주택이야. 이게 돌멩이는 스톤 페이시아(stone fascia)라고. 스톤으로 마감을 한 거지. 구조는 목재고.

전. 건식이에요?

유. 건식이에요.

전. 돌이 건식으로 붙어 있어요? 그러면?

유. 그럼. 그래갖고 이거를 돌아가신 이후관[4] 선생 있죠? 서울대학을 나오고 경희대학에서 구조를 가르치신 분인데, 돌아가셨어. 그분이 이거 이제 돌, 건식으로 이렇게 붙이고 그러는 거에 안전성을 계산해주셨다고. 그런데 이제 이 목조로 짓는데 거실이 크잖아. 그래서 빔(beam)이 하나 철골로 들어갔다고. 그런데 "목조로 짓겠다"고, "목조로 짓는 게 좋습니다" 그랬더니, "아, 유 선생. 전쟁 나면 목조로 해갖고 너무 약한 거 아니냐"고. 그래서 "콘크리트로 짓는 거는 우리가 예전에 돈 없을 때 나일론으로 옷 해 입던 거하고 비슷하다", "목조로 짓는 거는 코튼(cotton)으로 만든 옷을 입는 거하고 같다" 그랬더니, 사모님이 그 얘기를 굉장히… (웃음) 잘 들으셨어. 그래갖고 목조로. 그래서 이 집을 지은 친구가 이백화라고, 명장이라고 하는 거 있죠?

최. 네. "건축명장".

유. 그것도 하고 뭐 건축가들 건축은 그 친구가 많이 해요. 이거할 때 내가 일건의 일을 많이 했던 시공업자에게 "젊은 목수 하나 보내 달라" 그래갖고 젊은 목수가 한 명 와갖고 지은 건데, 이거 짓고 그 다음에 주택을 몇 개 더 했어, 그 양반이. 그래갖고 내가 맨 처음에 설계한 세 채를 지으면서 이 친구가 목조에

4. 이후관(李厚寬, 1943~미상): 경희대학교 건축공학과 교수 역임.

대해서 완전히 터득을 했다고.

최. 보통 목조로 지어서 돌로 마감하는 일은 흔한 일은 아닌 거 같은데요, {**전.** 흔한 일이 아닌 거 같죠.} 재료라든지, 느낌으로 보면….

유. 그러니까 미국에 벽돌 건물 있잖아요. 벽돌 건물도 목조예요. {**최.** 예.} 브릭 페이시아(brick fascia), 브릭으로 갖다 붙인 거예요.

전. 하지만 미국의 벽돌 건물은, 벽은 내력벽이잖아요.

유. 아니에요.

조. 그런 집도 있고, 목조로 하고 페이싱(facing)은….

유. 대개는 목조야.

조. 주택은 대부분 목조죠.

전. 스터드(stud)가 다 있고 하면 이 페이싱(facing)만 한다고요?

유. 네.

전. 아, 미국에서도 그러니까 역사적 건물만 이게 조적벽이고.

유. 역사적 건물도 이렇게 석조로 그냥 지은 집 있잖아요. 그것도 목조야. 돌멩이, 이런 걸로 되어 있는 집들 있죠? 그것도 목조야.

조. 이번에 <노틀담 성당> 무너지고 보니까 지붕이 다 목조잖아요.

전. 지붕하고 슬래브는 역사적으로 항상 목조였는데, 결국은 벽이 목조냐, 이게 문제인데… 아니, 우리 김태수 선생님… <과천 현대미술관> 할 때 돌을 건식으로 처음 했다고 그러지 않았어요?

최. 그때 그렇게 말씀하셨죠.

조. 그전에도 다 건식으로 하지 않았나요? {**전.** 아니에요.} <과천 현대미술관>이 몇 년도에….[5]

전. 84년 정도 되지. 그전까지 우린 다 습식이었어요. 뒤에 이만큼씩 붙어 있어.

유. 그거는 콘크리트죠?

전. 네, 콘크리트고 겉에다가 이렇게 돌을 댔는데 건식으로 돌을 붙였다고. 앵커 이렇게 해가지고 잡았다고. 뒤에 보면 잡았으니까 저렇게 보이지, 저것도 습식이면 저렇게 판판한 면이 안 나와.

조. 한국에 오셔서도 그 우드 스터드(wood stud)로 주택을 많이 하셨잖아요. 당시엔 한국에 그렇게 우드 스터드로 집 짓는 게 없었는데….

유. 그래서 <서세옥 선생 집>을 지을 때 나무로 짓겠다고 했더니요. "선생님, 이거 폭격 받으면 확 무너지는 거 아니에요?" (웃음) 그래서 "폭격

5. <국립현대미술관 과천관>은 1982년에 설계되어 1987년에 준공됐다.

맞으면 콘크리트도 똑같이 무너집니다". 나무로 집을 지으면 건식으로 짓는
건데, 이거는 옷으로 치면 "콘크리트가 나일론이면 이거는 코튼(cotton)이다".
그러니까 훨씬 더 좋은 느낌이 있을 거다.

조. (유 선생님이) 그 말씀을 많이 하셨어요, 옛날에. 그러니까 "콘크리트는
집을 두 번 짓는 거다", "거푸집으로 벌써 폼 워크(form work)를 할 때 집을 한번
만드는 건데 그걸 왜 하냐" 그 노력이면 벌써 집을 다 짓는 거라고… 그런 말씀을
하셨죠.

유. 콘크리트가 또 양생하는데 시간이 굉장히 걸리잖아요. 그래서 나는
그것도 한국 사람들의 성격하고 관계가 있다고 생각이 되는데. 콘크리트는 정말
오래 썼잖아. 50년대부터 반세기이상 콘크리트로 집을 지었잖아요. 그래서
내가 한국같이 콘크리트를 많이 써서 집을 지었으면 한국이 가장 발달한 나라로
돼야 될 것 같은데, 실제로 불란서나 영국, 이런 데서 콘크리트 쓴 거 보면요,
정말로 잘 쓴다고. 동남아시아 국가에서 쓰는 거보다도 이게 못한 거 같아. 그냥

<서세옥 주택> 입면 마감 (아이아크 제공)

무지무지하게 많이… 육중하게 붓고. 그래서 이거는 정말… 개선하는 능력이… 박약한 모양이 아닌가, 그런 생각이 들었어요.

최. 당시 하셨던 그 집, 서너 채는 다 목조로 하셨다고요.

조. 미국에서 주택에 콘크리트 쓰는 데가 거의 없죠?

유. 주택도 그렇고 일반사무실도 그렇고, 재료하고 구조를 굉장히 섞어 쓴다고. 그러니까 목조로 짓는데 철골도 들어가고, 콘크리트로 하는데 철골하고 목조가 들어가고, 용도에 맞게 많이 섞어서 써요. 그런데 한국에서는 목재가 희귀했으니까 아마 못 쓰는 것도 있었는데. 철골! 포항제철도 있고 그럴 때에도 그냥 콘크리트로 붓는 거야. 그 다음에도 똑같이 그걸로 붓고. 그런데 그걸 시공하는 사람은 절대로 안 바꾼다고, 자기가 하던 방법. 그러면 설계하는 사람이 다른 새로운 걸 제안을 해야 하는데, 설계하는 사람이 그걸 모르니까 자꾸 그거를 반복하는 거 아닌가… 그렇게 생각해. 새로운 거를 이렇게 하는 거에 너무… 약한 거 같아.

전. <올림픽 선수촌, 기자촌>이 한국으로 돌아오시게 되는 계기가 되었는데, 현상 설계안이 매우 센세이셔널 했잖아요. 우리나라처럼 아파트에서 남향 선호 같은 것들이 많은데 어떠셨어요? 진행하는 과정에서 어려움이 있으셨을….

유. 내가 그 프로젝트를 하면서 제일 관심을 갖고 있었던 게 시공하고 공사비였거든요, 사실은. 시의 건설단하고 설계자하고 컨설턴트들하고 매주 회의를 했다고. 회의를 하면 내가 맨 처음에 설비하는 사람들한테… 이 설비 150밀리미터, 자갈 깔고 모르타르해서 150밀리미터야. {**전.** 슬래브.} "이거 줄일 수 없냐?" 이게 15센티가 20층이 되면 3미터, 한 층 높이다. 무게가 얼마냐. "이거 줄일 수 없냐?" 이런 얘기를 계속 했거든요. 그런 데에 아무도 관심이 없어. '왜 이럴까…' (웃음) 시가 건축주 아니에요? 시에서도 관심이 없어. 그래서 한두 달 그런 얘기하다가 '아, 이 사람들은 관심이 없구나' 그런 생각을 하고 서세옥 선생의 설계를 했어요. 일건에 김인석 씨라고 우리보다, 김태수 씨하고 동기야. 그분한테 내가 건축자재에 대한 값을 자꾸 물어봤거든요. 목재는 얼마고, 뭐는 얼마고 자꾸 물어보고 그랬는데, 김인석 씨가 와서 한번 그러더라고. "유걸 씨, 돈 좀 절약해서 고마워할 사람 아무도 없어. 맘대로 써." (다 같이 웃음) 그 사람의 어드바이스(advice)가 최고의 어드바이스야. 진짜 그렇더라고요. 돈 들어가는 거에 대해서 무관심해. (웃음) 그래서 내가 그 다음에 회의하는데 들어가질 않았어요. 재미가 없더라고요. 회의가 서울시에서 나온 그 과장한테 보고하는… 보고회 같아. 그래갖고 '서울시는 이런 식으로 일을 하는구나' 그걸 배웠지.

유. 이(<서세옥 씨 댁>의) 돌멩이도 현대건축에 들어와서 지은 건축들

있잖아요, 서구에. 다 건식이라고. 그리고 일부러 건식인 거를 표현한 디테일들도 많아. 그것을 표현하기 위해서 마감의 조인트를 오픈으로 하기도 하지 않아요. <서세옥 주택>은, 사실은 디자인에 관계된 거는 별로 디벨롭을 안 했는데, 단지 음영을 없애는 거는 가능하면. 그런데 음영을 없애면 무슨 문제가 생기느냐면, 처마들이 나오지 않으니 벽이나 창에서 물 처리가 상당히 힘들어요. 물 처리하는 디테일을 정말 잘해야 돼.

조. 이거는 그러면 우드 스터드(wood-stud)로 하신 거예요, 팀버(timber)로 하신 거예요?

유. 예. 우드 스터드. {조. 그러면 2"×6"정도.} 응. 2"×6"로. 보통 이층집이면 2"×4"면 되는데 거실이 크고 마감이 있어 2"×6"를 사용했어요.

조. 돌 잡으려면 되게 튼튼했어야 할 거 같아요.

유. 2"×6".

최. 이건 그냥 여담입니다만 줄눈 같은 게 창이랑 딱 맞고 그러는 거는, 굳이 별로 신경 안 쓰였나요? 그런 걸 이렇게 맞추시는 분도 계신데요. (웃음)

유. 이거 할 때는 시공상 사용 가능한 사이즈를 갖고 했어요. 사실은 이 집 질 때 한국에 건축 재료가 없었어요. 건축 재료가 없는 거야. (웃음) 돌 나오는 데가 두 군데? 결국 이제 돌, 패브리케이트(fabricate)하는 시설, 이런 것도 뭐 형편없었어.

최. 알코브를 보면 하단은 석재인 것 같은데, 석재 자체도 곡면 같던데요.

유. 어디?

최. 이 앱스로 튀어나온 부분들이요, 원형으로 튀어나온 부분들을 보니까….

유. 어, 어. 곡면이에요. (웃으며) 저거 어떻게 만들었는지 모르겠는데. 그리고 석공들이 뛰어나서 욕조도 돌로 만들 수 있다고 사모님이 말하던 기억이 있어요. 그러니까 고가로 사람들이 시간을 들여 만들어내는 거죠. 하지만 건축 외벽의 곡면을 만든 방법은 생각이 안 나요.

최. 재료나 이런 거에 있어서도 건축주가 어떻게 해달라는 건 없고, 다 선생님의 결정이셨던 거죠?

유. 응.

전. 이 건물 등록은 어느 사무실에서 했어요?

유. 일건에서 해줬을 거예요, 아마. 이 집은 내가 이제 서세옥 선생님이 그림을 그리시는 분이니까 디자인에 대해서 내가 일체 얘기를 안했어요. 그리고 이제 마감할 때, 마감할 때 컬러 스킴(color scheme)을 정하는 것 있잖아요. 그때 이제 선생님 보고 정해달라고 그랬더니, "아, 설계한 분이 하셔야지요" (웃음)

그래갖고 정말 일절 손을 안 대셨어. '좋은 건축주였다' 그렇게 생각을 해요.

최. 80년대면 그 아드님이 건축과 다닐 때 아닌가요?

전. 서도호 씨가 아직 학생일 거 같은데.

유. 그때 서도호 씨가 유학 갈 때예요. RISD(Rhode Island School of Design).

조. 그렇게 형제만 있나요? (서도호와 건축가인 동생 서을호)

유. 예. 둘만.

최. 그럼 조경도 선생님께서 다 하신 건가요?

유. 조경은 서 선생님이, 여기 있던 것 서 선생님이 다 하신 거예요. 여기 있던 거예요, 대개는. 그리고 서 선생님이 대개 하셨어. 지금도 그분은 이 식당 창에 서갖고 시키는 거야. "가지 좀 치라"고. (웃음) 매일 이 양반이 가위들고 나가서 치고 그랬어요. 물 주고. 그런데 지금은 그거 못해갖고 그냥 답답해 해….

조. 서도호 씨는 이 집에 산 적은 없겠네요.

유. 한옥에서 살았나 봐.

조. 저 새집에서요?

유. 그러니까 새집에는 방문 와갖고만 썼어요.

주택 3제(1991)

유. 이거 한 다음에 <평창동 이박사 주택>(1991). 그때는 주택만 했죠. 평창동. 삼보컴퓨터의 <평창동 이박사 주택>. 이거 하기 전에 여기 근처에 이건창호의 <박 회장 주택 리노베이션>(1990)을 했는데. 그러니까 박 회장[6]이 그 <서세옥 주택> 짓는 걸 보고 "집을 이제 꽤 잘 지을 수 있구나" (웃음) 그래갖고 리노베이션을 해서 산 집이에요. 그런데 그 집이 불타갖고 없어졌어요.

전. 그 집을 한샘이 좀 쓰지 않았어요?

유. 아니요. 그 집은 한샘과 관계없어요. 그런데 그 집 짓는 걸 보고 이용태 박사가 자기 집을 짓겠다고 했다고. 이런 건 대개 같은 계통의 목조로 해서 다 짓고. 그 <평창동 이박사 주택>과 <박 회장 주택> 개축할 때 내가 도입을 한 게, 플로어 히팅 시스템(floor heating system)을 도입을 했다고. 그 전에도 플로어 히팅 시스템은 있어요. 그런데 목조 플로어의 플로어 히팅 시스템을 만들었어. 플로어 히팅 시스템이 습식 아니에요, 습식. 그래서 그걸 건식으로 만들었다고.

6. 박영주(朴英珠, 1941~): 경기고등학교, 서울대학교 경제학과 졸업. 광명목재 대표를 거쳐 1978년 이건산업 창업.

<평창동 이박사 주택> 모형, 전경 (아이아크 제공)

그 플로어는 이제 진짜 우드 플로어거든요. 두께가 16미리… 되는 우드 플로어. (모니터 사진을 본다) 이게 히팅이 되는 플로어예요. 그래서 나무가 이렇게 두꺼운데 그거를 히팅을 하는 게… 그게 쉽지도 않고 효율이 없을 거 같죠?

최. 전도율 그렇게 높진 않죠.

유. 전도율이 안 높잖아요. 그래서 '이게 어떻게 되나' 생각을 하다, 미국에서 설비 설계하는 친구한테 물어봤어요. "우드 플로어를 히팅하는 게 있냐?" 그런데 있대. 1900년대 초부터 한 게 있대요. 짐나지움(gymnasium). 짐나지움은 래디에이션(radiation)으로 히팅을 하는 게 운동하는 애들한테 좋고. 그래갖고 짐나지움의 우드 플로어는 뭐 한 25미리 정도 되거든요. 두 겹으로 돼서. 그런데 나무 바닥 밑에서 공기 히팅을 한대. "우드를 히팅을 하면 그 효율이 떨어지는 거 아니냐?" 그랬더니 안 그렇대. "왜 그러냐?" 그랬더니, 이게 전도율이 나쁘다는 건 한번 뚫고 올라가는 데는 나쁜데, 한번 뚫고 올라가면 컬러레이션(correlation)으로 계속 올라가기 때문에 상관이 없다. 예열 시간이 드는 식이래. 보니까 짐나지움에도 있고, 스키장에 있는 시설들이 우드 플로어를 히팅을 하더라고. 그래서 이제 '아, 이게 되는 거구나' (웃음) 한국에서 이 집을 히팅을 하는데 플로어를 한 1.5미터 각 정도 되는 패널을 만들어갖고 히팅을 했다고.

조. 목업(mock-up)을 만드셨다고요?

유. 목업을 만들었어요. <박 회장 주택> 리노베이션을 할 때. 그래갖고 그거를 밑에 인슐레이션을 잘 하고 파이프 돌리고 그 위에다가 알루미늄 전도체를 놓고 그 위에다가 합판을 붙이고 그 위에다가 플로어링(flooring)을 했다고.

조. 요즘 거랑 거의 똑같네요. 요즘 거가 그렇잖아요.

유. 요즘에는 저걸 많이 쓰죠. 얇은… 합판 위에 목재를 덧붙인 합성 바닥재죠. 이것은 수축과 팽창이 없어서 바닥 난방재로 쓰기 편하죠.

조. 9미리짜리, 6미리짜리를 많이 쓰죠.

유. 네. 그런 것들 많이 쓰는데.

조. 그런데 전도체에 알루미늄 테이핑 해가지고 하는 거, 똑같네요.

유. 비슷할 거야. 그런데 그때는 그걸 고안해서 만들어 갖고 썼으니까. 그래갖고 이 댁에 플로어 히팅을 하고. <서세옥 주택>도 플로어 히팅인데 그거는 거실을 돌로 했었어요. 돌로 하고 카펫 깔고. 그런데 <서세옥 주택>을 할 때에는 실수를 내가 한 게, 도어를 목재로 만들었어요. 솔리드 우드로 도어를 만들어서 다 썼는데. 아, 이게 좋았는데 장마 때가 되니까 문이 안 닫히는 거예요, 이게. 그래갖고 문이 안 맞으면 이제 이 목수가 가갖고 또 고쳐서 쓰게 만들고. 계속

그랬는데. '어, 이걸 어떻게 하나' 그러는데, 이건에 박 회장이 그 집을 개축할 때 호주에 <시드니 오페라 하우스> 설계한 건축가가….

조. 웃손.[7]

유. 웃손! 웃손의 교회가 있어요.

조. <바우스베어 교회>.[8]

유. 응. 나무로 되어 있는 거야, 그게.

조. 네, 덴마크에 있는 거예요.

유. 그런데 그거를 한 목수를 찾았대요. (웃음) 그래갖고 <박 회장 집> 할 때 그 목수한테 도어를 짜갖고 와서 썼어. 그래갖고 그 도어를 썼는데 도어를 잘못해갖고 현장에서 하나를 떨어뜨려서 깨졌어, 도어가. 그걸 이렇게 보니까 이렇게 나무들을 쭉 붙였는데, 끝에 가서 이렇게 조인트하는데 여유 공간이 있어요. 열렸다 닫혔다 이렇게 할 수 있도록. 그게 한옥마루하고 같은 디테일이야.

조. 늘어났다 줄어들었다 할 수 있게요.

유. 응. 한옥마루도 쭉 가서 뒤를 열어놨잖아요. 어, 그래갖고 그거를 발견해갖고… (웃음) 이 목수가 "우리도 이거 짜봅시다" 그래갖고 이제 그 다음부터는 우드도어를 만들어 쓰는데 문제가 없었다고. 그래서 도어 만드는 거, 히팅 하는 거 등을 좀 실험적으로 했어. 재료가 없으니까 그런 식으로….

최. 그러면 <서세옥 주택> 2층의 히팅은 어떻게 하는 건가요?

유. 거기는 에어 히팅이야.

최. 그럼 이건창호의 박 회장님이나 이용태 박사 같은 건축주들은 직접 알던 분들은 아니고 그 이전에 작품을 통해서 의뢰가 들어온 건가요?

유. 박 회장은 내가 알죠. 고등학교 동창이고요. <서세옥 주택>을 지을 때 목재 수입을 이건에서 해줬어요. 그래서 이건에서 건축을 목재로 한다는 거를 보면서 알았지. 그리고 윈도우 수입하는 것도 이건에서 대행을 해주고. 그런데 박 회장하고 삼보의 이 회장하고 또 아는 분이에요. 박 회장의 집을 지으니까 이제 이분이 와갖고 "아, 우리 집도 좀 지어야겠는데" 그래갖고, 그분은 설계를 했다가 다시 했다고요. 삼보 <이 회장 주택>을 지을 때에는 이 회장이 그… 뭐라고 그러죠? 자동화! '주택 관리 자동화' 그래서 창문도 자동으로 개폐하고 온도도 자동으로 컨트롤하는, "이거 하자." 그래갖고 삼보에서 프로그래머가 두 명이나

7. 예른 웃손(Jørn Oberg Utzon, 1918~2008): 덴마크 건축가. 1957년에 열린 <시드니 오페라 하우스> 국제 현상 공모전에 당선되어 설계를 진행했다.

8. 바우스베어 교회(Bagsværd Church): 덴마크 코펜하겐에 위치. 1968년 예른 웃손이 설계하여 1976년에 준공.

와서 같이 했다고요. 그래서 설계를 했는데, 그거를 쓰지 못했어. 그때 당시에 그걸 하려니까 오퍼레이트(operate)하고 컨트롤하는 걸 와이어(wire)로 연결을 해야 되는데, 와이어가 하도 많아 갖고. 목재로 짓는 집이 천장에 스페이스가 별로 없거든요. 이렇게 2"×12"정도. 한 자 정도의 실링 스페이스(ceiling space). 그런데 와이어 다발이 그거보다 훨씬 큰 거야. 그래서 못했어.

조. 삼보 <이 회장 주택>은 아직도 있나요?

유. 네. 고대로 있어요. 삼보 회장이 이 집을 지어놓고 2010년쯤 됐을 땐데 그때 그러더라고. "아이, 유 선생. 요즘 지었으면 우리가 이거 마음대로 할 수 있는 건데…" (웃음) 와이어레스(wireless)로 전부 하니까. 그런데 그때 90년대는 와이어로 하는 거였어요. 이렇게 80년대, 90년대에 주택을 홍릉에 있는 댁까지 네 개를 설계해요.

조. 변호사 댁을 하나 하셨죠.

유. 홍릉에 <안경환 변호사 주택>(1995)이었는데 감사원 사무총장 하던 분이에요. 그런데 그때 했던 집들이 전부가 3세대가 사는 거야, 3세대. 80년대 한국에서 (주택) 건축설계를 하면 3세대가 사는 거라고. 학교에서 설계할 때도 다 3세대가 같이 사는 거야. (웃음) 그런데 <이 회장 주택>을 지을 때, 할아버지를 모시고 있어서 2세대고, "아들 부부를 이제 같이 오면 쓰자" 이래갖고 3세대인데, 설계협의를 할 때 그 아들 보고 "야, 너도 와라. 같이 필요한 것 있으면 얘기해. 니가 쓰는 공간이니 니 맘대로 해" 그래서 계속 같이 모여서 얘기하고 그랬는데, 이 친구가 의견이 없더라고. 그런데 한번은 내가 일하는 데를 찾아왔어요, 이 친구가. 그래서 '아버지 앞에서 못한 얘기가 있었구나' (웃음) 그랬는데 와갖고 날 보고 그래. "유 선생님, 마음대로 하세요. 제 걱정하지 말고 마음대로 하세요. 저는 이 집에 안 들어옵니다" (다 같이 웃음) 그러더라고. 그래서 어이, "여기서 사시는 게 편하지 않아요?" 그랬더니 "집에 곳간 열쇠를 두 사람이 갖고 있으면 그 집이 어떻게 됩니까?" 그러더라고. 그러면서 자기 부인은 자기 은행을 자기가 관리를 할 거래. 절대로 자기 엄마한테 안 내놓을 거래요. "옛날에는 한 사람이 창고열쇠를 한 사람이 갖고 있어서 대가족이 같이 살았는데 이젠 안 됩니다." 내가 그 친구가 영리하다고 생각이 되는 게, 판단이 굉장히 명확해요. 경제관이. 이렇게 3세대가 사는 걸로 설계는 하고, <홍릉 집>도 부모님을 모시고 아들식구가 귀국하면 같이 산다고 3세대 주택을 설계를 해놓고 아들식구가 한국으로 들어오니까 내보냈어, 귀찮다고. 그게 80년대, 90년대 초인데. 그 다음부터는 이렇게 두 세대가 사는 것도 없어졌어. (웃음) 사회가 바뀌어나가. 그래서 건축 산업, '인더스트리(industry)도 많이 바뀌었는데 사회구조도 많이 바뀌어' 지금은 1인 가구가 많아지고 있잖아요.

<홍릉 주택> 전경 (아이아크 제공)

<평창동 박회장 주택> 정면 (아이아크 제공)

전. 그렇죠. 아까 <박 회장 주택>은 제 기억이 맞는다면 한샘 연구소가 좀 썼어요. 그 집을. 그래서 제가 그때 가봤어요. 평창동 집을. 80년대 후반에 한샘연구소가 처음 본사 9층인가 어디 조그맣게 있다가, 유재현[9] 박사 있을 때 평창동에 그 집을 빌려서 썼어요.

유. 그랬는지도 모르지.

조. 단 차이 나고 거실로….

전. 그렇죠. 들어가면 바로 아래로 내려가게 되어 있는, 길보다.

조. (모니터 사진을 보며) 이 집인가요?

유. 어, 이 집! 이 집인데, 이건 변한 거니까 이전에는 다른 모양이지. 이 집이 참 좋았어요. 리노베이션 한 건데, 요 튀어나온 데가 브랙퍼스트 덴(breakfast den)이야. 저 브랙퍼스트 덴이 굉장히 좋았어요. 평창동 내려다보면서….

전. 인왕산하고 저 멀리까지 보이는 뷰가 그렇게.

유. 네. 남쪽, 서쪽까지 다 이렇게 열려 있는 데였는데. 그래서 저 집에서 박 회장이 "아, 유걸, 눈이 오니까 이렇게 좋네. 커피 한잔 해, 와서." (웃음) 그러고, "비가 오니까 굉장히 좋네." 비가 오면 부르고 눈이 오면 부르고 그랬다고.

전. 또래쯤 되세요? 누가 선배세요?

유. 우리? 동기예요.

조. 고등학교 동기이신 거죠?

유. 고등학교 동기. 상대 나왔어요. 이 집도 그렇고 <서세옥 주택>도 그렇고 <평창동 이박사 주택>도 그렇고, 내가 미국에서 왔다 갔다 하면서 계획을 했어요.

조. 당시에 그 네 채 주택의 평당 공사비는 어느 정도였는지 기억나시나요? 당시의 일반적인 주택 기준으로 해가지고.

유. 그러니까 이 주택들은 공사비와 관계가 없었어. 내가, 요전에 그 얘기했었죠?

80-90년대 개인 작업 시기

최. 요 당시에 미국을 오가셨다는 거는 여기서 <올림픽 선수촌> 감리도 하시고, 미국에서도 RNL에 계속 계셨던 건가요?

9. 유재현(兪在賢, 1949~미상): 서울대학교 건축학과 및 동대학원 석사, 컬럼비아대학교 도시계획 석사 및 박사학위를 취득했다. 울산대학교 교수를 거쳐 한샘주거환경연구소장, 경실련 사무총장, 명지대학교 건축도시설계원 교수 등을 역임.

유. 아니에요. RNL은 나온 지가 오래됐지.

전. 독립 사무실을 내셨죠. 주택 사업을 하셨지.

최. 그럼 미국에서 다른 프로젝트는….

유. 그땐 별로 뭐 하는 게 없었어요. 거기 가도 서울서 가져간 일을 하고 그랬지.

전. 그럼 가족들 때문에 가신 거군요. 가족들 보러.

유. <박 회장 주택>도 그렇고, 이 집(<평창동 이박사 주택>)도 그렇고, 미국에서 많이 그렸어. 혼자 일을 하니까 내가 이 주택도 그렇고 초기에 한 일들, 많은 것들은 내가 직접 다 그렸어요. 모형도 다 내가. 혼자 하는 게 훨씬 빨랐어.

최. 글렌 머컷[10] 식으로. 호주 건축가인데 혼자서 다 작업하는….

유. 어, 혼자 하는 게 훨씬 빠르고 시키는 게 오히려 일이에요, 그게.

전. 설계비는 기억나세요?

유. '어떻게 설계비를 받나' 설계비 받는 거에 대해서 내가 굉장히 미안하게 생각했어요. 그때까지도. 그 프로라는 의식이 굉장히 없었어. 학생 같은 기분으로 '설계비를 어떻게 받나' 그러다가, 어… 그런 생각을 했어. '내가 설계를 하는 동안 내가 설계를 해주는 사람같이 살 수 있는 비용을 받는 거' 그리고 그거보다 이제 조금 더 받아야지. (웃음) 그 다음에도 이제 누적이 되고 그러니까. 그거를 기준으로 했어요.

전. 설계하는 동안에는 건축주의 월급만큼 받겠다!

유. 응. '건축주가 사는 거 같이 내가 살 수 있는 비용을 대주는 거가 정당하다', '뭘 받겠다 보다는 그렇게 하는 게 페어(fair)한 거다' 그런 생각을 했어요. 그리고 그게 맞는 거… 그게 이제 '누구한테 얘기를 하더라도 거부는 못 할 거다' 그런 생각을 했다고.

최. 그 논리는 전 잘 이해가 안 가는데요. 건축주가 사는 만큼의….

유. "그런 생활을 내가 할 수 있는 비용을 받는다." 물론 가족도 함께 사는 비용이 포함되어야겠지요.

최. 왜 그렇죠…? (웃음) 그러니까 생각을 해본다면 건축주와의 어떤 대등한 관계에 대한… 믿음이셨던 건가요?

유. 왜 그렇게 했느냐?

최. 예, 예.

유. 난 그거보다는 페어네스(fairness)에 대해서 생각을 한 거예요. 내가

10. 글렌 머컷(Glenn Murcutt, 1936~): 오스트레일리아 건축가. 1992년 알바알토 메달, 2002년 프리츠커상, 2009년 AIA 골드메달 수상.

부당하게 많이 받을 수 없지만 내가 부당하게 적게 받으면서 일을 할 필요도 없는 거 아니냐. 뭐가 정당한 거냐. 그렇게 생각을 한 게 그렇게 된 거죠. 그런데 건축주가 굉장히 돈이 없어… (웃음) 힘든 그런 사람들이었으면 그렇게 생각을 안 했겠는데, 이 주택을 지은 분들은 다들 집 짓는 비용에 대해서 일체 걱정이 없는 분이었어. 건축비용, 건축비에 대해서 내가 의논을 해본 게 없다고. 그래서 주택 몇 개 하면서 상당히 생각이 잘못… (웃음) 정착이 됐었지. 좀 지나면서 다시 이제 환기를 하게 됐는데. 그런데 그게 맞는 생각이기도 해요, 내 생각엔. 하지만 건축에서 전문인으로 설계 일을 하는 사람들이 대상으로 생각하는 건축주는 일반인이어야 된다고. 특수한 맞춤설계를 원하는 사람을 대상으로 생각하면 이것은 다르지만, 아파트를 사서 들어오는, 주거문제를 해결하는 것이 문제인 이 사람들을 중심으로 건축가들은 생각해야 된다고 생각해. 그리고 그런 일을 하기 위해서 필요한 기술을 동원하고, 지혜를 동원하고, 그거에 대한 보상을 받고 그러는 건데. 그런데 그렇다고 해도 또 특별한 걸 필요로 하는 사람들도 있단 말이에요. 커스텀 디자인을 원하는 사람. 파티 가기 위해서 커스텀 드레스를 하나 디자이너한테 주문해서 입고 그런 사람도 있잖아요. 그런 사람들에 대해서 설계를 할 때는 요율을 이렇게 생각하는 게 잘못인 것 같아, 우리가. 그 두 개는 완전히 다른 부분인 거 같아. 다르게 어프로치(approach)를 해야 되는 거 같아.

　　전. 오늘 말씀 들으니까 '방랑화가'라고 해야 되나, 화가들 생각이 나는데요. 일본 에도 시대 때 그 화가들이 그랬대요. 부잣집에서 후스마(ふすま, 맹장지)에다가 그림을 그려달라고 그러잖아요. 그러면 그 그림을 어디 가서 돈 주고 이렇게 하는 게 아니라, 와서 그냥 식객으로 똑같이 주인이랑 생활을 하는 거예요. 그러고 그림 한 장 그리는데 석 달이 걸릴 수도 있고 1년이 걸릴 수도 있고. 주인이랑 같이.

　　유. 이제 건축주라고 그러지 않고 패트런(patron)이라고 그러는….

　　전. 같이, 같은 생활을 하는….

　　유. 그런 거하고 좀 비슷한 거 같아요.

　　전. 그런 거 같아요. 그래서 고 기간에는 같이 생활을 해야 서로 의견도, 얘기도 평등하게 할 수가 있고.

　　유. 그렇죠. 이게 평등한 레벨에서 커뮤니케이션을 할 수 있어야 돼. 설계를 하려면. 재주만 팔아갖고는 그게 되지가 않는 거예요. 그런데 그거를 일반사람들을 패트런으로 만들려고 자꾸 그러면, 그것도 오해인거 같아. 모든 사람들이 건축사 서비스가 필요한 사람들이란 말이에요. 그래서 그 두 개는 구별을 해서 생각을 해야 되는데, 사실은 일반화해서 건축을 얘기를 하려면 그 후자를 건축으로 얘기를 하는 게 맞다고 생각이 돼요, 지금은.

전. 그렇게 혼자서 일하시는 게 언제까지 이어지는 거죠? 선생님이 팀이라 할까, 자기 조직이라 할까, 남의 조직이라 할까, 이렇게 팀 속에 들어가서 작업하신 건 <고속철도>인가요?

유. <고속철도>가 아니고, 그 다음에 <전주대학 프로젝트>하고, <강변교회>가 있어요.

전. 그게 연보에는 다음 연도로 나오는데요. 아, 완공연도라서 그런가. 그건 98년 나오고. <고속철도 기본설계> 94년. 더 먼저 나오는데요.

유. <고속철도>는 굉장히 앞에 있어요. <고속철도> 현상 설계를 맨 처음에 한 게 건원하고 같이 했는데, <고속철도 천안역사>는 사실 이제 내가 하는 건데 건원이, 내가 혼자니까, 건원이 서포트를 했다고. 그런데 그게 당선이 되니까 이제 일이 굉장히 커졌는데. 그거 전에는 조그만 것들이 있어요.

전. 네. (90년대 작품리스트를 보며) 저대로 말씀해주시죠.

유. <강변교회>도 있고, 어… <전주대학>이….

전. 대전 정부… 저게 뭐죠?

유. 저게 <대전 정부청사>(1991)도 현상설계인데, 저건 고속철도 후… 같은데 시기는 정확히 잘 모르겠다.[11] 내가 이제 시일은 정확하게 기억은 못 했는데, 이런 식으로 돼요. 어… 평창동의 <박 회장 주택>을 할 때 구기동에

11. <둔산 정부제3청사>: 1991년의 현상설계. <고속철도 천안종합역>의 현상설계는 1992년부터 1993년까지 진행됐다.

<대전정부청사> 현상설계 모형 (아이아크 제공)

오피스텔이 있었다고. 그래서 구기동에서 나를 도와준 친구가 두 명이 있었어. 그래서 내가 미국에 가면 두 명이 거기 남아서 일을 하고 그랬었다고. 그러다가 그 다음에 삼청동으로 이사를 와요. 그런데 삼청동으로 이사를 왔을 때, 삼청동에서 <전주대학>하고 <강변교회>하고 <요코하마 현상설계>도 하고 그런 식으로 지내는데….

조. <명동성당>도 거기서 하시지 않으셨어요?

유. <명동성당>도 거기서 하고… 그런데 현상설계 한 거가, 시간이 정확하게 언제인지 내가 잘 판단이 안 서는데. <외교센터>(1992)라는 거 하고. <외교센터>도 건원하고 같이 한 거거든요.

최. 양재동에 있는 <외교센터>요.

전. 지금 것이 아닌데, 현상안인 모양이에요.

유. 현상안. 이거 자리는 지금 자리.

전. 같은 자리이고, 네.

유. 이거 참 아까워.

전. 아깝네요.

유. 그래서 양재현이가 그래. "아, 형님. 그렇게 고집 부리지 말고, 요거만 이렇게 했으면 될 건데…" (웃음) 이게 경부고속도로에서 나오면서 (서초인터체인지 동남부) 이렇게 들어오는 데거든요. 그런데 이게 저층, 고층이 이렇게 혼합된 저건데, 아까워… 주거단지로는 좀 재미있는… 이게 들어가는

<외교센디> 현상설계 모형 (아이아크 제공)

길이 있잖아요. 따라 올라가면서 이렇게 진입하는 것도 굉장히 재밌게 정리가
됐는데….

조. 저 뒷부분은 아예 실현이 안 된 거죠?

전. 그건 다른 게 됐어요. 외교사료관이 됐습니다. 지금 저기 보니까
하우징처럼 보이는데.

유. 예, 이건 하우징이에요.

전. 하우징은 못 들어갔고요.

유. 하우징이 없어졌어. 그 프로젝트는 없어졌어.

조. 그땐 저기다 대사관들, 유관단체들을 다 집어넣고 한 그런
프로젝트였어요.

유. (조항만 교수를 보며) 예. 이거 할 때는 아이아크에 있던 사람들이,
관계한 사람이 없죠?

조. 아이아크… 김정임 선생이 하셨나… 안 하셨을 거 같은데요. 그때는
권문성 소장님이 계셨어요.

유. 아, 아. <고속철도 천안역사>(1993~2004) 할 때 권문성**12** 소장이
그거를 같이 했다.**13**

조. 그때 실장님이셨다고 그러시더라고요.

유. 이거하고 그 다음에 현상이 또 하나 있어요. <대전 정부청사>. 그게…
(자료를 보며) 이거. 이것도 건원하고 같이해서 했는데 이거를 할 때에 최두남
교수가 같이 했다고. 최두남하고, 단국대학에 정… {**최**. 정재욱.} 정재욱하고 같이
했다고. 이거는 랜드스케이핑 스킴(landscaping scheme)이 재미있어. 이게 벌판
아니에요. 그래서 저기를 소나무로 꽉 채우고는 다시 파내고 거기다 건물을 짓는
콘셉트예요. 이것도 물론 떨어졌고. 이게 3등인가 뭐 그때 그랬었는데 이거를 할
때 투시도를, 샌프란시스코에서 투시도 그리는 친구가 와서 그렸는데, 그 친구가
그 투시도 갖고 미국에서 AIA 컨퍼런스(AIA conference)에서 상을 받았어.
(웃음) 투시도가. 그 친구가 얘기한 게 한 가지 기억이 나. 이거를 투시도를
그리는데 네거리가 있잖아요. 차를 그려 넣는데, 우린 이제 네거리가 있으면 차를
막 그려 넣잖아. 아, 그게 아니래. 이리 지나가는 차가 있으면, 이리 가는 차는
막혀서 쭉 기다리고 있대. 아, 그리고 생각해보니까 정말 그렇더라고. 그래서
투시도에 자동차 넣는 거를 그 다음부턴 유심히 보게 되는데.

12. 권문성: 건축가. 아뜰리에17 대표로 활동 중.
13. <고속철도 천안 종합역>의 기본설계는 구술자와 권문성, 건원이 진행했고, 구조에
　　고창범(William K. Koh & Associates), 투시도에 윤해영, 컴퓨터 일러스트에 유건현, 권상혁이
　　참여했다.

<고속철도 천안역사> 현상설계 시 제작된 모형과 투시도 (아이아크 제공)

전. 아쉽게 투시도가 없네요.

유. 글쎄.

전. 오히려 화제가 됐던 거는 <고속철도 천안역사> 그 투시도가 화제가 됐었는데요. 그 당시에, 그것도 같은 사람이 했어요?

유. <천안 고속철도>?

조. 3D 하지 않았을까요?

유. 이게 당선됐던 거는 위 거. 저 누런 걸 거예요. 어, 이거(모형사진을 보며)라고. 당선됐을 때는.

<고속철도 천안역사> 구조 투시도 (아이아크 제공)

전. 아… 상당히 다르네.

조. 만든 거는 이렇게 뾰족하게.

유. 응. 이게 왜 바뀌었냐면 이거를 할 때 토목설계가 막 바뀌고 그럴 때야. 맨 처음에 이 현상할 때가. 저… 프로젝트가 장관을 셋을 거쳤어요, 셋.

조. 이것도 고창범 씨가 구조 설계하신 거죠?

유. 마지막 거는 설계할 때 고창범 씨가 구조설계를 했는데, 처음 거가 왜….

조. 이거 <강변교회>, <전주 채플>도 고창범 씨가 하셨어요? 지붕 스트럭처가 비슷하지 않아요? 이거랑.

유. 예. <전주>도 고창범 씨가 했어.

조. <강변교회>도 고창범 씨가 하고. <벧엘교회>까지 고창범 씨가 하신 거죠?

유. 응. 주택 다음에 있는 건물들은 구조에 대해 내가 굉장히 관심이 많았어요. 그때 내가 가볍게 하는 것에 대해서 생각을 많이 했어요. 내가 서울을 와갖고, 올림픽 설계를 할 때 느낀 거가, 무거운 거였어요. 너무 무거운 거야. 그래서 '왜 이렇게 무거운가' 그게 이제 구조적인 게 크다고요. 그런데 그 무거운 게 기술적인 문제만은 아니었던 거 같아. 기술적인 문제만이 아니고, 사회 인식이나 가치관, 이런 게 전부 무거운 거예요. 그래서 사실 나는 건축보다는 한국사회에 대한 관심! 이게 굉장히 건축에 영향을 많이 준 것 같아요. 무거운 거하고 또 폐쇄적인 것. 이제 <밀알학교> 한 다음부턴 내가 '열린 공간'에 대해서 얘기를 많이 했는데, 한국공간에 대해서 내가 파악을 한 거는 굉장히 폐쇄적이에요, 폐쇄 공간. 전통적인 한국건축은 폐쇄적인 것은 아니었는데 현대의 한국건축은 완전히 폐쇄적으로 보였어요. 그 뒤에 이제 <국립중앙박물관> 현상설계가 나올 땐 유일하게 내가 한국 콘셉트를 썼는데, 현대에 들어와 지어진 한국건축을 내가 보면, 주택도 그래요. 누가 설계했든지 간에 내가 탁 보면 이건 '한국주택이다'라는 걸 느껴. 그것이 제일 큰 거가 폐쇄성인 거 같아요. 그래갖고 한국건축을 얘기를 하면서 서구건축의 터미놀로지(terminology)들을 막 쓰는 걸 보면 이거 완전히 자가당착 같아.[14]

한국건축에서 제일 중요한 거는 엔터링 익스피리언스(entering experience) 같아. 그래서 대문이 굉장히 중요한 것 같아. 양반집을 '솟을대문'이라고 하잖아요. 남대문, 동대문, 대문! 대문을 들어가는 익스피리언스가 공간 경험에서

14. **구술자의 첨언:** 한국건축에서는 공간을 구분하는 것을 건축으로 하는 것보다는 '담'으로 하였던 것 같아요. 그래서 '담'이 건축 환경에서 중요한 요소인데 현대의 서구적 건축을 받아들이면서 이 공간조직이 뒤엉켜진 것 같아요.

제일 중요한 부분인 거 같아요. 그리고 공간을, 대문을 들어가서 이렇게 전개되는 과정! 시퀸스(sequence)가 중요하고. 건축 자체에는 안과 밖을 들어가고 나가는 구별이 없어요. 그런데 이제 건축에서 뭐 이야기를 할 때 축, 축 이야기하잖아요. 한국에는 축이 없다고 생각이 돼요. 한국에는 축이 없는데 축을 얘기를 하니까 이상한 축이 자꾸 나온다고. 저… 관악산을 보면서 생기는 축! (웃음) 축에 대한 걸 얘기를 하고. 그 다음에 비스타(vista)! 한국 도시공간에서는 비스타가 그렇게 중요하지가 않은 거 같아. 파사드(façade)도 중요하지 않아, 파사드. 한국 건축은 파사드가 없는 건축이었어요. 그래서 그런 개념! 엔터링 익스피리언스(entering experience)가 중요하고, 또 안팎이 이렇게 서로 열려있는 그런, 안팎이 열려 있다기보다 {전. 섞여 있죠.} 섞여 있는 그런 공간. 그래서 '그거를 만들 것인가 말 것인가' 그러다 '그거를 지금 만들어갖고 쓸 수가 없다' 그렇게 생각을 했어, 나는. 그래서 '축을 얘기하고 비스타를 얘기하고 파사드를 얘기하려고 그러면 이거는 서구건축이다' 그거는. '한국건축이 예전에 만들어온 것과는 다른 것이다' 그런 생각을 했어요.[15]

그래서 <서세옥 주택>을 할 때 나는 나대로의 방향을 선택한 거예요. 쉘, '껍데기가 굉장히 중요하다' 그래서 '내부 공간하고 외부 공간, 이거는 별개의 것이다' 그렇게 생각을 했어요. 그리고 구조, 구조가 그런데서 굉장히 중요한 역할을 하는 거죠. 외벽으로 감싸진 공간을 만들어내는데, 쉘을 만드는데 구조가 굉장히 역할을 한다고 생각을 했어. 그래갖고 구조를 갖다가 새롭게 해결을 하는 것. 그리고 그것을 가볍게 만드는 거.

그리고 이거는 산업하고도 관계가 되는데 무거운 것, 노동집약적인 거에 대해서 좀 반감이 있었어요. 내가 벽돌집이나 한국건축을 사실은 굉장히 좋아하거든요. 그런데 그거를 내가 만들고 싶지는 않아. 건축에서 '크래프트맨십(craftmanship)'을 얘기를 많이 하잖아요. 그거에 대해서 난 상당히 반감이 있었어. '산업화를 해갖고 손보다는 머리를 써야지 되는 건축' 그런데 우리는 손으로 뭘 하는 건 굉장히 높이 평가한단 말이에요. 그거에 대해서 내가 좀… 반감 같은 게 있었어. 노출콘크리트. <올림픽 선수촌>을 지을 때, 그 정도 됐을 때 가장 중요한 건축 재료가 콘크리트였다고. 콘크리트를 노출시키는 거에 대해서 뭐 김수근 선생 얘기가 많이 나오지. 곰보 박는 거하고 조인트 넣는 거. 그거 얘기하면 아주… (웃음) 싫었어요. 그래갖고 "노출콘크리트는

15. **구술자의 첨언**: 건축 환경으로 만들어진 것들은, 그것을 만든 사회 환경과 구조를 반영하는 것인데 서구가 만든 현대화를 우리가 할 때, 그것을 수용할 때면 '우리 사회가 어떻게 되어야 하는가'라는 문제와 같이 생각이 되어야 한다고 생각됩니다.

소성건축에서 형틀을 떼어놓고 그걸 그대로 쓰는 게 노출"이다. 그거를 데코레이트(decorate)하는 게 노출이 아니고 "형틀을 떼고 그냥 놔두는 게 노출"이다. 그런데 그거를 데코레이트를 하려고 많이 하는 거 같았어. 그런 경향은 지금도 있어요, 좀. 그래서 건축을 데코레이트 하려는 거, 그거는 물론 이제 다른 데서도 나타나지만, 구조를 만드는 데서 시작을 해갖고.

내가 <밀알학교>를 한 게 좀 규모가 있는 것 중에는 첫 번째 프로젝트라고. 그때 내가 생각 한 것의 하나는 '산업제품을 쓴다', '산업재료를 쓴다' 그게 아주 <서세옥 선생 집>을 지을 때, '연경당하고 반대로만 나간다' 하고 비슷한 결정이었어요. <밀알학교>를 지을 때 '산업제품만 쓴다', '현장 노동… 들어가는 건 가능하면 안 쓴다' 그거는 아주 확실한 결정이었어요, 그때. 그런 방향으로만 내가 나간 거야. (웃음) 그래갖고 <밀알학교> 지을 때 굉장히 재미있는 에피소드인데, 콘크리트가 있어요, 거기. 기둥이 있고 뭐 콘크리트들이 있는데, 내가 현장소장한테 '콘크리트는 형틀을 떼면 그대로 놔둔다' 그랬더니 그… 현장소장이 "아, 선생님. 그거는 그냥 노출콘크리트입니다" 그러더라고요. "아, 맞다고. 그냥 노출시켜라" 그랬더니, 그러면 이 돈으로 안 된대. (웃음) 그래서 "형틀을 떼고 손을 안대면 그만큼 손이 안 가는데 왜 돈이 더 드느냐?" 그랬더니 돈이 더 들어가야 된대. "그럼 당신은 콘크리트를 엉터리로 치려고 그런 거냐?" 그랬더니 그렇지 않대요. "그러면 딱 떼고 놔둬라." (웃음) 그래갖고 계속 왔다 갔다 했어요. 그래갖고 이… <밀알학교>에 보면 콘크리트 떼어낸 데, 조인트들이 막 안 맞고, 곰보들이 이렇게 엉뚱하게 박혀 있고 이런 데들이 많아. 그래도 내가 그냥 봐줬어. (웃음) 그래서 결국은 이거 그대로 떼고 그냥 놔두는 걸로 결정을 해갖고 이제 현장소장이 굉장히 애먹었어요.

조. 치장을 하고 싶었던 거죠? 현장 소장님은.

유. 네, 그럼요.

조. 이게 이랜드 건설에서 한 거죠?

유. 이랜드.

전. 사실 이거보다 더 거칠죠.

유. 그럼요.

전. 그냥 떼는 것보다 그 위에 어찌됐건 하니까, 노출콘크리트 아닐 때.

유. 이게(<밀알학교>) <천안 역사> 다음, 다음일 거라고. 이게 <천안 역사> 다음이야. 김정임[16] 씨가 이거 할 땐 굉장히 많은 일을 했으니까. <천안역사>를

16. 김정임: 1995년부터 유걸건축연구소를 거쳐 아이아크 공동 대표를 지냈다. 현재 서로아키텍츠 대표.

<밀알학교> 아트리움 (박영채 제공)

할 때 구조가 그게 3차원으로 그린 거거든요. 3D로 그걸 그리는 걸 갖다가 엄청 힘들게 했다고.

최. '컴퓨터 일러스트, 유건현, 권상혁' 이렇게 되어 있는데요.

유. 이거를 그리는 애를 찾느라고 정말 애먹었어요.

조. 그때만 해도 캐드(CAD) 3D하는 사람이 별로 없어갖고.

유. 응. 이게 학생이었어. 건국대학 다니는 학생들이 와서 그렸는데, 이제 이런 것들을 그리는 것까지는 잘했는데, 저게 내려와서 디테일을 만들려고 그랬더니 밑에 와서 모이는 그 베이스! 베이스를 실제로 만들려고 그러니까 그걸 못 그리는 거에요, 그때.

조. 그때 3D프로그램으로는 하기가 어려웠을 거에요. 지금은 간단한데.

유. 응. 그래갖고 저거 만드느라 애먹었어, 정말. 그런데 <밀알학교> 왔을 때, <밀알학교>의 구조물은 트러스가 계속 바뀌어요. 지붕이 이렇게 한쪽으로 기울어져 있기 때문에 트러스 모양이 매번 바뀌어. 김정임 씨가 그거를 전부 수작업으로… (웃음) 그렸는데… (홀의 상부 트러스를 가리키며) 저 트러스. 네, 저 모양이 다 달라요. 이게… 참 기술이라는 게 많이 발달한 거에요. 이건 그렇고 이 밑에 기둥 있어. 계단에 보면, 계단을 받치는 기둥이 있어요. 요거(아트리움의 상부 트러스를 가리키며). 요 단면. 이 밑에 철골이 있잖아요. 박인수[17] 씨가 저거 그리느라고 정말 애먹었어. (웃음)

최. 저도 그 얘기 들었는데요. 박인수 소장님이 그 얘기 해주시더라고요. (웃음)

유. 그래요. 저게 쉬워보여도 엄청 힘들어요. 앵글이 이렇게 된 것들이 저쪽에서 오는 빔(beam)하고 세 개가 만났는데….

조. 2D로 그리려고 하면 쉽지 않겠네요.

유. 어, 저게 정말 힘들어. (웃으며) 박인수 씨가 그리느라고 굉장히 애먹었어. 그러니까 저거까지는 한 15년?

조. 25년 된 거죠.

유. 25년 정도 됐잖아요. 그런데 저거 그리는 것도 힘들었어. 그리고 이 안으로 들어가 보면 여기 계단이 이쪽에 있어요. 실내에서. 저(홀 측) 계단. 가운데 보면 이 기둥이 세 개 있어, 이렇게. 저 기둥을 이렇게 절단하는데, 그 절단하는 앵글을 찾는 게 불가능했어, 그때. (웃음)

최. 평면도에서요?

17. 박인수: 아이아크 공동 대표를 지냈다. 2010년에 파크이즈건축사사무소를 설립하여 대표로 활동 중.

유. 아니, 현장에서 자를 때. 현장에서 철골하는 친구가 저걸 만들어야 되는데, 어떤 각도로 잘라야 이게 맞는지 모르는 거야. 그래서 내가 철골하는 친구하고 같이 이 현장에서 바닥에 놓고 철골도를 만들었다고. 25년 전쯤인데. 그리고 건축 재료가 정말 없었어. <밀알학교> 지을 때도 건축 재료가 없을 때예요. 그때 석고보드도 제대로 쓰지 못했어. 그런데 석고보드를 쓸 때, 석고보드에 쓰는 네일(nail)은 일반 네일이 아니거든요. 네일이 좀 다르잖아요. 스크류(screw)를 쓰고 그러잖아요. 그런데 그 못이 없었어, 한국에. 그런데 그 못이 미국에는 있는데 그게 한국서 만든 못이야. (웃음) 한국에서 생산된 못인데 한국엔 없고 미국엔 있어요. 그땐 그랬다고. 그러니까 참… 이제 한국 내에 산업에선 충분히 비즈니스가 안 만들어지니까, 만들어서 수출용으로만 다 만들어서, 수출용으론 제법 있는데 한국에는 없는 것들, 그런 것들도 많았다고.

전. 그 시기가 <인천공항> 지을 때잖아요. 그때 <인천공항> 하면서도 트러스가 이렇게 곡면으로 가는데, 곡면으로 올라가는 트러스니까 이거를 절단을 못 해가지고, 이게 이런 면에다가 이렇게 만나야 되잖아요. 이 끝을 잘라야 되는데, 결국은 조선소에서 사람 데리고 와서 잘랐다고 하거든요. 조선소가 용접은 훨씬, 기본적으로 곡면을 할 수 있으니까.

유. 조선은 훨씬 3D가 더 필요한 거 같아. 그러니까 한국이 80년대에 경제가 쫙 올라가잖아요. 그래서 90년대에 건축 자재라든지, 기술이라든지 이런 게 굉장히 바뀌어.

전. 여기서는 소규모로 했었다면 <인천공항>에서는 이게 대규모 실험이 되는 거죠.

유. 그렇죠. <인천공항> 같은 데선 정말 힘들었겠다.

전. 구기동에 있을 땐 같이 일한 사람이 누구였어요?

유. 구기동에 있을 땐 두 명이 있었는데, 하나는 연대 나온 애인데 이름이….

전. 지금은 건축 안 하는 모양이죠?

유. 걔는 인테리어, 이렇게 공사하는 거를 했어요, 그 다음에. 비쩍 마른 애였는데… 그리고 김성일 씨라고. 김성일 씨가 <강변교회> 일을 많이 했어요. 설계부터 시공현장까지.

유. 삼청동에 왔을 때 거기 김정임 씨도 있었을 거야.

조. 예, 예. 김정임 씨가 삼청동에 있었어요.

유. 오서원 씨도 있었고. 오서원, 김성일, 김정임 씨. 그리고 삼청동 사무실에 있을 때 최두남 씨가 거기 와갖고 사무실을 좀 한동안 쓴 적이 있어요, 같이.

전. 삼청동은 한옥이었어요?

유. 아니에요. 길가에 있는 그… 내가 오기 전에 화실이었는데, 그 화실에 계시던 화가가 내가 <박 회장 주택>을 설계할 때 만난 분인데, 그 분이 화실을 옮기면서 "자기 화실이 너무 임대비가 싼데 아깝다", 자기가 내놓기가 아깝다는 거예요. 날 보고 들어오라고 그래갖고 오피스텔에 있다가 그 기회로 넓은 데서 일을 하고. 그리고 삼호물산에 있다가 다시 안국동으로 왔구나. (고개를 끄덕인다.)

최. 조 교수님은 어디부터 계셨나요?

조. 저는 삼호물산부터. 99년도에. 그때는 삼청동 접고 선생님이 미국으로 완전히 다 들어가셨을 때에요.

유. 그래, 그래. 삼청동에 있다가 미국으로 들어갔다가 {**조.** <벧엘교회> 프로젝트 때문에.} 응. 다시….

조. 그때는 원래 미국 가서 제가 도와드리기로 했었는데 비자가 안 나와 가지고….

유. 그때, 김정임 씨도 미국에서 와서 좀 지낸 적이 있죠?

조. 그거는 그 전이었던 것 같아요. 그 프로젝트 때문은 아니고.

유. 그때 그 권문성 씨 사무실에 있던 조 실장인가? 조문원. <벧엘교회> 좀 같이 했고.

조. 그게 20년 됐네요. 99년부터 제가 거기 있었으니까. 그때 아뜰리에 17, 'seventeen'이 '17층 17호'라고 그래가지고 아뜰리에 17이라고. 권문성 소장님.

유. 삼호물산에서.

조. 삼호물산 거기다가 자리 두 개를 얻어가지고, 처음에. 김정임 씨랑 저랑 선생님 나오시기 전까지, 8월부터 겨울까지 일했을 거예요. 그 다음에 선생님이 삼호물산에 하나 얻으라고 하셔가지고, 고만한 거 코너에다 얻어가지고선, 이렇게 동그랗게 만들고 책상 턱, 턱, 턱, 턱 얹어가지고, 그 사무실에 쭉 있었죠. 그리고 하나 더 얻어서 모형도 만들고. 그때 고영산, 성유미, 김석천, 그때 채용했던 친구들이죠. 그때 김정임 씨 1년 후배 중에 박재범, 연대 나오신 분 있었잖아요. 정림건축 가가지고 <청계천 문화관> 하신 분, 그분도 있었고.

유. 그 친구가 삼호물산에 있을 때 있었어요? 불란서 유학하고, 그런 친군가?

조. 네, 삼호물산에 있던 친구들하고, 그 때 남쪽으로 이사 가셨을 때하고 거의 비슷해요. <구기동 빌라> 할 때, 그 다음에 안정표. 그 대구 친구, 약간 말 재있게 하던 친구.

유. 사업 잘할 거야, 그 친구.

조. 사업을 했었어요. 뭐 이렇게 짓고 고치고 이러는 거. 그러다가 이제

189

그건 안 하는 거 같이 얘길 하더라고요. 가끔씩 연락을 했었는데 지금은 연락 안 한 지 좀 됐고. 그땐 김석천 씨가 시립대 나오고 신입사원으로 들어왔는데 지금 아직도 여기 있잖아요, 아이아크에. (웃음) 계속 아이아크에.

유. 김석천 씨는 장교로 제대를 해갖고 아주 그, 통솔력이 있었다고. 조금 했을 때부터.

조. 빠릿빠릿했었죠. 그 다음에 조광일 씨 있었고. 박인수 씨가 조광일 씨. 거기가 선후배 사이일 거예요.

조. <밀알학교>가 저희가, 이게 퍼스트 페이즈(first phase)가 있고, 세컨드 페이즈(second phase)가 있잖아요. 그러니까 조광일이 학생 때 일을 하다가 어딜 갔다가 다시 왔던가….

유. 하여간 조광일 씨를 기억하는 게 <밀알학교> 모형을 크게 만들었던, 크게 만들었거든요. 그거를 조광일 씨가 보관을 하고 그랬었는데.

조. 그래요. 그래서 안국동에서 직원들이 꽤 있었죠. 제가 안국동에 있다가 유학 간 거 같은데요.

유. 안국동에 있을 때요, 응….

조. 그러니까 사무실을 세 번 옮겼는데 삼호물산에서 한 번 옮겼고, 그 다음에, 그때 안국동에 가실 때 하여간 손학식 선생님하고 같이.

유. 그래요. 안국동으로 간 이유가 고주석[18]이, 손학식이, {**조.** 그 다음에 헬렌주현 박.} 조병수 씨, 그 같이 하는 걸로 했는데.

조. 그때 이름이 인터 아키텍츠(Inter Architects)로 했다가 아이아크로 작명하시고 되게 좋아하셨어요.

유. 삼호물산에 있을 땐 이름이 뭐였어요?

조. 그때는 그냥 케이와이 아키텍처(K.Y. Architecture)였어요.

유. 응. 케이와이 아키텍처.

조. 걸 유 아키텍츠(Kerl Yoo Architects). 미국에 계셨을 때 이름하고 똑같았어요. 그때도 허가는 저희가 직접 안 냈으니까. 아이아크 된 다음부터 했고.

유. 그 <밀알학교>는 허가를 누가 냈었나?

조. <밀알학교 1차>는 모르겠고요. 세컨드 페이즈(second phase)나 이런 거는 권문성 소장님이, 그 다음에는 이제 건축사들이 좀 있어서, 박인수 씨가 아마 냈을 거예요.

18. 고주석(高州錫, 1943~): 건축가 겸 조경가. 현재 오이코스 디자인(Oikos Design)의 대표로 활동 중.

유. <벧엘>은 누가 했는지, 허가, 심의받느라 고생했는데.

조. 네, 네. 심의만 저희가 1년 동안 열두 했던 거 같아요. 연세대학교에 유건 교수가 뭐라고 해서…. (웃음)

유. 유건 교수가 예전에 그, 김수근 선생 사무실에 있을 때 같이 있었는데. 그 양반이 유진오[19] 씨 아들이야. 그래갖고 김수근 사무실에 있을 때 우리 팀으로 들어온 거예요. 미국 가기 전에.

조. (웃으며) 그때 뭐 잘못하신 거 아니에요?

유. 그때 좀 놀린 일이 있어. 그래갖고 김환 씨라고 있었는데, 일을 하면 보링(boring)하잖아. (웃음) 일을 하다 심심하면 유진오 씨 민주당 얘길 한다고. 주로 김환 씨가 "민주당이 그러는 거, 그거 맞아?" 그러면서 깐죽깐죽하게

19. 유진오(兪鎭午, 1906~1987): 법학자이자 정치가. 1948년 초대 법제처장, 1967년 제7대 국회의원 역임.

<강변교회> 입면 (박영재 제공)

<전주대학교 교회> 모형 / <전주대학교 교회> 예배실 (아이아크 제공)

민주당을 좀 씹으면 (웃으며) 이 친구가 참지를 못해갖고… 그때 악감정이 생겼는지 모르겠어.

조. <벧엘교회>는 진짜 간판을 너무 크게 붙여가지고… 그렇게 안 하셔도 되는데. 거기 원래 간판 하면 안 되잖아요. 십자가도 엄청 크고.

유. 그럼요. 그게 그래서 <밀레니엄 센터>잖아. 그게 하도 커서 "구조적으로 그게 위험하지 않은가, 체크를 해달라"고 연락이 온 거야. 그래가지고 구조 체크해주고… 교회에서 십자가 붙이는 거… (『PA』잡지에 실린 <강변교회> 입면사진을 보이며) 이건 <강변교회>인데 십자가가 이거보다 훨씬 작았는데 커졌어요. 내가 만들 때는 요만했어요. 그런데 계단이 이렇게 올라가고 있기 때문에 조그마한 게 있어도. 그래서 내가 목사님한테 "사실은 작아야 더 좋다", "십자가인지 뭔지 잘 안 보이는 게 오히려 더 좋다", 사람들이 계단이 있어서 저 뭔가? 이렇게 하다 "아, 십자가구나", "이렇게 하는 게 좋다" 그랬는데도 막 크게 해달라고.

최. 저 계단은 실제 올라갈 수 있는 계단은 아니죠?

유. 이게, 야곱의 사다리에요. 그래서 아이디어가 좋았는데 커져갖고 내가 아주 굉장히….

최. <밀알교회>전에 <강변교회> 등이 훨씬 전에 거 아닌가요?

유. 같은 시기에요. <강변교회>, <밀알학교>, <전주대학교> 등은 모르겠는데, 이거하고 <천안역사>! 세 개가 비슷한 시기에요.

조. 설계는 비슷한 시기에 하셨는지 모르겠는데 저희는 하여간 잡지에서는 <전주>를 제일 먼저 봤고요. <전주대학>, <강변교회>, <천안역사> 순서로. <전주대학교>를 전 제일 먼저 봤어요.

열린 공간

유. 그런데 내가 세 개는 같은 시기인 걸로 기억하는 게, <강변교회>가 제일 작은 거였거든요. <밀알학교>가 그 큰 거고. <천안역사>가 그 다음 큰 거고. 그게 현장소장을 보면 <천안역사> 현장소장을 <밀알학교>에 갖다놨으면 딱 좋을 거 같아. 이 사람이 대형 프로젝트를 하기에는 좀… 부족해. <밀알학교>에 있는 소장을 <강변교회>에 갖다 놓으면 딱 맞겠어. <강변교회> 소장은 주택 공사에 뒀으면 적합하겠다는 생각을 했어요. 다들 자기역량을 넘는 큰 문제들을 다루고 있었어요. 조금 전에 얘기하던 게 산업재료 하는 데까지 다뤘었어요. '산업재료'하고 '열린공간'하고 '투명한 공간' 그게 다 막 섞여 있던 그런 때에요. '너무 어둡다', '너무 막혀 있다' 이런 거에 대해서 좀 더 투명한 거! 그래, 내가,

그래서 유리를 많이 썼어요, 그런 점에서. 유리를 많이 쓰고, 콘크리트 대신 철골을 많이 쓰고.

　　　그래서 주택들도 보면, 그 <서세옥 주택>도 그렇지만 이렇게 공용 공간들이 굉장히 여유가 있어요. 그리고 방들이 서로 열려 있고. 그 관계가 열려 있는데. <밀알학교> 지으면서는 그게 더 많이 강조가 됐던 거 같아요. 그런데 그 중에 <전주대학>이나 <강변교회>! 그게 아주 대표적인 거였어. 그래서 <전주대학교>를⋯ 그 전이었는지 모르겠는데. <전주대학>을 할 때 맨 처음에 그 건물을 유리로 딱 계획을 했었어요. (모형사진을 보며) 요렇게 보이는 게 그냥 보트 같은 형태인데 저거를 유리로 만들었어. 그래갖고 전주대학 총장이 "유 선생님. 이렇게 하면 안 됩니다" (웃음) 그래 "왜 안 되냐?"하니까 학생들이 벽돌로, 학생들이 데모를 하면 벽돌을 던진대요. 그래서 여기를 유리로 하면 안 되고, 바닥을 벽돌이나 이런 걸 깔면 안 된대. 학생들이 뜯어내지 못하는 거를 써야 된대요. 한국에 그런 사정을 좀 모를 때였던 거 같아. 그래서 유리를 위에만 남겼다고. (웃음) 위에만 유리가 있어갖고 "이 정도 해놓으면 애들이 돌멩이를 던져도 높이 있으니까 깨기가 힘들 겁니다." (웃음) 그래갖고⋯ 위엔 남게 됐다고. 그러니까 사실은 저 (예배실 사진을 보며) 기둥들이 작은 게 아니에요. 많지만 기둥으로 읽히기 보다는 그냥⋯ 가볍게 그냥. 이게 전주대학교의 채플이었다고.

　　　<강변교회>도 유리로 만들었어요. 그 아까 <강변교회> 모형 한번 볼까요? (모형 사진을 보며) 네. 완전히 유리로 되어 있었던 건데. 그런데 생각을 해보니까, 옆에 전부 건물들이 붙어 있어서 이렇게 들여다보면 완전히 들여다보이겠더라고. 그래서 벽에 있는 유리를 일부만 남기고 지붕은 유리로 남겨놓은 거예요. 그래서 실제로 지은 건물은 지붕이 유리라고. 공간을 밝게 해야 되겠는데⋯ '지붕이라도 놔두자' 그래갖고 지붕을 이제 유리로. 그런데 내가 이런 교회들을 지으면서나, 주택 지을 때도 유리창들이 많은 편이에요. 주택설계를 하면서, 사는 분들한테 느낀 결과로는 사람들이 밝은데 살다가 어두운 데로 들어가지 못해. 그리고 시원하게 살다가 좁은 데로 들어가지 못해. 편하게 살다가 불편한 데 살지 못해. 그래서 그 다음부터는 건축설계를 할 때 늘 그래요. 밝고 시원하고 편하고, 그러면 불만이 없다 그런 생각이에요. 그런데 (예배실 사진을 보며) 이 집을 지을 때요, '천장이라도 시원하게 트자' 그런데 천장을 트러니까 햇빛이 이렇게⋯ (내려오니까 힘들잖아요.) 그래서 햇빛을 차단해야 되는데, 저 유리가 햇빛을 한 60퍼센트 정도 차단을 해요. 우리가 실험을 많이 해봤어. 유리를 갖다놓고 밑에서 성경을 읽는 거예요. 눈이 부시지 않게 성경을 읽을 수 있는 조도! 그게 60퍼센트 정도 차단하니까 눈이 부시지 않게 읽더라고. 그래서 이렇게 지었어요. 그래서 이거를 짓고 준공예배를 드리는데 예배가 끝난 다음에

<강변교회> 초기 모형 (아이아크 제공) / <강변교회> 예배실 (박영채 제공)

할머니가 한 분이 나에게 와갖고 그래요. "선생님, 좀 더 투명했으면 더 좋았을 걸 그랬어요." 그러더라고. 이렇게 쳐다보니까 구름이 안 보여. 60퍼센트가 되니까 이게 리플렉트(reflect)가 돼갖고 안에서 구름이 잘 안보여. 보이긴 하는데 탁 보면 잘 안 보여. 그래서 내가 그때 '이 할머니도 투명한 걸 좋아하는구나' 그걸 느끼고 너무 좋더라고. 그 코멘트가. 그런데 이렇게 (사진을) 보면 투명한 거 같지만 저렇게 투명하진 않아요, 사실은.

조. 저 사진은 노출을 오래줘서 그렇고, 자세히 보면 구름도 보여요.

최. 이 건물의 구조는 아까 말씀하셨던 분이 하신 거죠?

조. 고창범. 윌리엄 고.

유. <강변교회>는 어떻게 설계를 하게 됐냐면, 강변교회 목사님이 김명혁 목사님이라는 분인데, 이분이 우리하고 좀 알아요. 한번은 인사를 하려고 들렀어요. 그런데 가서 얘기를 하다보니까 투시도가 하나 있더라고, 이렇게. 아, 그래서 "교회를 지으시려고 그러나요?" 그랬더니 교회를 지으려고 그런대. 그러면서 "이거 어때요? 유 선생" 하니까, 우리 아내가, 그 사람이 상당히 입이 빨라요. (웃음) "아이, 목사님. 이런 교회를 지으면 어떻게 해요. 이 사람한테 맡기세요." (웃음) 그러니까 "아 그럴까요?" 그래갖고 맡았어, 내가. 그래갖고 내가 설계를 했는데.

최. 그 전의 설계자는 누구였나요?

유. 모르겠어요. 설계라기보다는 투시도를 한 장 받았겠지요. (다 같이 웃음) 알려고도 안 그랬고. 그러니까 설계를 하게 되는 그 방법이 여러 가지더라고. 내가 그냥 직통으로 설계를 했고. 전주대학교에는, 그 <전주대학교회>의 교목(校牧)이 연대 상대를 나온 분이에요. 상대를 나오고 대우에서 일을 하시다가 신학을 했어. 미국으로 유학을 오셨어요. 그런데 덴버에 있는 덴버 세미너리(Denver Seminary)가 우리 집 바로 옆 블록이야. 거길 오셨어. 그래갖고 집이 가까우니까 우리가 이분을 모셔다가 굉장히 식사를 많이 대접을 했어요. 그래갖고 우리하고 좀 가까운데, 나중에 그분 가족도 거기 와서 같이 좀 지냈는데, 그 막내아들이 우리 막내아들하고 나이가 같아. 이 친구들이 농구를 같이 하고 그랬어. 그런데 이분이 이제 공부를 끝내고 돌아와 갖고 내가 서울 드나들 때 연락을 하셨더라고. "우리 교회를 짓는데 한번 와서 봐 달라"고. 그래갖고 가갖고 우리가 설계를 했어요. 전주대학도 기독교 계통이거든요. 상당히 파워가 있는 교목이었고 총장 후보도 됐었는데, 총장이 다른 분이 되고는 물러났는데, 총장이 됐으면 내가 일을 조금 더 (웃음) 할 수 있었을 텐데….

조. 이것도 윌리엄 고가 지붕을 했죠? 윌리엄 고를 어떻게 만나셨나요?

유. 윌리엄 고가 손학식 씨 일을 많이 했어요. 손학식 씨가 LA에 있잖아.

그래서 내가 LA를 놀러 가면 손학식 씨를 꼭 만났는데, 그러면서 윌리엄 고를 만나기 시작했다고. 그때 내가 설계한 집들이 공사비가 굉장히 적은 건물들이었나 봐. 이것도 그렇고, <강변교회>, <밀알학교>. 다 건축비들이 굉장히 저렴한 것들이었어요. 이것도 정말 돈 안 들어간 건물이야. 이게 그 ALC벽돌, ALC 하나 쌓고 끝이었어요.

전. 추웠겠네요. 그럼. (웃음)

조. (웃으며) 단열기준이 요즘처럼 세지 않아가지고….

유. 이 집은 굉장히 싼 집이었어.

조. <강변교회>를 보면 초기 안은 그래도 약간 오써거널(orthogonal)하게 이렇게 약간 정형적인 박스로 보이는데 평면적으로는, 나중에는 사선으로 이렇게, 박스들도 약간 기울어지고 깎여지고, 그런 조형들이 계속 더 진화되어가지고 나오잖아요. 그런 DNA는 어디서 나왔나요? 반면에 아까 <이용태 박사 집> 같은 경우는 굉장히 정갈한데….

유. 그게 좀 삐삐당(삐딱)한 거 있잖아요. 삐삐당하다고 그러잖아. 어… 그게 진짜 성격인거 같아. 반듯한 거를 보면 깨뜨리고 싶다고, 기분에. (웃음) 그런 게 있어요. 그래서 이렇게 틀어서 만든다든지, 평행이 아니고 마름모꼴이 된다든지. 정형적인 거를 깨뜨리고 싶은 거가 그런 거를 만든 거 같아. 똑바른 거를 보면 좀 불편해. (웃음)

조. <서세옥 주택>은 그래도 굉장히 대칭적이고 그렇잖아요. 저희가 학교 다닐 때 건축 잡지들을 보면, 옛날에 포스트모던 건축물들이 쭉 나오다가 디컨스트럭티비즘(deconstructivism) 건축물들이 쭉 나왔잖아요. 그런 거와는 연관은 없으신 건지… 영향이나 이런 것들은 어떤지.

유. 나는… 상당히 그… 프래그매틱(pragmatic)한데… 현실에 굉장히 맞게 일을 했다고 생각을 하는데. <서세옥 주택>을 지을 땐 정말 연경당을 많이 생각을 했어요. 그러니까 '그거하고 다르게 만든다' 그게 가장 중요한 뜻이었다고. 내가 만들 수 있는 한계를 이렇게 생각하면서 조금씩, 조금씩 바뀌어 나간 거가 아닌가, 그런 생각이 들어.

조. 지금 저기(<서세옥 주택>의 브랙퍼스트 눅의 외벽) 보니까 저기는 라운드 유리를 썼네요. 이것도 이건창호에서 만들었나요? 수입했나요?

유. 저건 (곡면창호를 가리키며) 수입 아니에요. 이건 (틸트 창호를 가리키며) 수입이라고.

최. <강변교회> 모형에서는 야곱의 사다리가 훨씬 작은데요.

유. 그렇죠? (웃음) 작지.

조. 저 탑 전체가 약간 기울어져 있어요.

유. 계단이 조금 더… 튀어나왔구나.

최. 맨 마지막 계단 아래까지는 올라가는 용도가 있는 건가요? 전망대로.

유. 없어요. 전망대 없어요.

전. 없어야 될 거 같아요. 있으면 뭔가 안전장치도 들어가야 되니까.

유. 이 모형. 이런 것들을 내가 직접 만들었을 거야. 이전 박스 있잖아요. 그건 확실히 내가 만들었어. 만든 기억이 있어. 굉장히 빨리 만들었다고, 내가.

조. 저희들이랑 일 하실 때도 직접 많이 만드셨어요.

유. 왜 모형을 내가 직접 만드는 거냐면, 계획을 완전히 해서 드로잉을 해야지 이걸 만들 수 있잖아요. 나는 그냥 모형을 만들면서 계획할 때가 많았거든. 그러면 혼자 하는 게 훨씬 빠르다고. 그려갖고 주는 거보다 내가 그냥 직접 만들어버리는 게 좋으니까.

최. 스터디 모형 수준은 아닌 거 같고요. 지금 말씀하신 거는 설계과정에서 모형으로 많이….

유. 설계과정에서. 그러니까 맨 처음 계획단계에 스터디를 이거 해보고 저거 해보고 이러는 거 보다는 스테이지(stage)에 맞는 완성품을 만들게 되는데, 그 완성품이 계획이 완전히 돼서 드로잉이 된 게 아니고, 이렇게 쓰리 디멘셔널(3 dimensional)하게 계획이 완성되는 거, 그런 식으로 일을 많이 하는데 그러니까 모형을 만드는 게 중요하고, 그게 또 빠르고 그랬던 거 같아.

최. 스킴 자체를 빨리 잡으시는 편인가요? 아니면….

유. 스킴을 꽤 빨리 잡는 편이죠. 빨리 잡는 편인데 내가 후에 생각한 건, 내가 너무 시간을 비효율적으로 썼다는 생각이 들어. '더 빨리 할 수 있었는데' 하는 그런… 생각을 많이 해. 맨 처음에 계획안을 잡을 때 빨리 결정하지 않으려고 일부러 늦추는 경우가 참 많았어, 내가. 너무 빨리 정해갖고… 잘못… 빠질까 봐 (웃음) 뜸을 많이 들였다고. 나이가 드니까 그런 게 '더 빨리 그거 할 수 있었는데… 더 빨리 하는 게 좋았을 텐데' 그런 생각이 많이 들어요. <서세옥 주택>이 처음 지은 집이지만, 그 다음에 <평창동 이박사 주택>도 디테일들이 많아요. 디자인이 아니고. 그러니까 디자인이, 내가 이렇게 건물들을 보면 스케일 감각이 없는 것들이 참 많거든요. 이렇게(손짓으로 사각형을 그리며), 그런데 그거를 깨려고 중간에 뭘 삐져나오게 하기도 하고 변형을 하는데, 형태를 갖고 그런 플랜을 했더라도 스케일이 없는 거야. 그런 것들을 많이 느껴요. 내가 미국에 있다가 돌아와서 한 가지 생각을 한 게, 스케일에 대해서 좀 자유스럽다고 그럴까. 그런 생각을 했는데, 그게 컨스트럭션(construction), 집을 짓는 거에 대해서 자신이 있으니까, '이거를 어떻게 지어야겠다' 하는 생각이 항상 따랐다고.

그런데 '집을 어떻게 짓는가' 생각하는 거는 풀 스케일(full scale) 작업이에요. 보통 계획을 하는 도면을 그린다고 하면 200분의 1, 300분의 1 이러잖아요. 디자인 디벨롭(design develop)할 때 5분의 1, 3분의 1, 이런 모형도 만들고 그러잖아요. 그런데 집을 짓는 거를 생각하면 풀 스케일 작업이라고. 풀 스케일 작업을 하면 그 디자인이 스케일이 좋아요. 건물을 볼 때 스케일 감이 굉장히 빨리 느껴져. 그런데 집을 어떻게 짓는지 모르고 그려놓은 집들은 그런 스케일이 없어요. 그 스케일이 100분의 1 스케일이든가 300분의 1 스케일이든가. 건축은 풀 스케일의 생각이 보여야 돼. 그거는 내가 미국에서 집을 직접 지어본 덕인 것 같아. '집 짓는 거에 자신이 있다'라는 거. 그래서 내가 <밀알학교> 지을 때도 그렇고, 현장에서 내가 감리를 하면, 그걸 안 한 프로젝트가 거의 없어. 현장에 나가서 얘기를 할 땐, 거기서 집을 짓는 사람들하고 얘기를 하면서 내가 실제로 그걸 짓는 일을 협의했거든요, 항상. 그래서 '집을 짓는다', '풀 스케일로 이거를 어떻게 만들고 붙인다' 이 작업을 하는 거가 집을 그… 훨씬 더 사람들한테 친근하게 만든다고 그럴까? 그게 고려가 안 된 디자인들, 이게 스케일이 없는 건물들인 거 같아요.

최. 지금 말씀하신 스케일은 아무튼 어떤 매스의 아티큘레이션 (articulation)이나 이런 건 아니고요.

유. 그게 아니죠. 그러니까 여기서 읽히는 건 아니고 실제로 건물에서 읽히는 건데 '아, 여긴 어떤 재료가 맞겠다', '요 재료는 어떻게 처리하는 게 맞겠다' 그리고 '이것들은 어떻게 접합하면 되겠다' 이런 생각을 하는 게 디자인인 거 같아, 실제로 집 짓는 거하고 관계가 된 생각을 하는 거.

전. 목구회 멤버 중에서 전혀 선생님과 다른 분도 계신 거죠?

유. 목구회뿐만이 아니라 사실은 건축 얘기를 할 때, 내가 편하게 내 생각을 나눌 수 있는 사람들이 참 없어요. 목구회에서는 건축 얘기를 안 한다고. (웃음) 일절 안 한다고. 학생들하고 얘기를 하면 편한 게, 내가 가르치는 입장에서 얘기를 해도 되잖아요. 의논을 해도 괜찮고. 그런데 건축가들끼리는 내가 잘못 얘기를 하면, 가르치는 입장이 되면, 기분이 나쁘다고. 그래서 대화를 안 할 때가 많아. (웃음) 건축가들이 모여서 건축 얘기를 하는 게 참 힘들어요. 굉장히 예민할 수 있는 얘기라고.

전. 아까 80년대 한국건축계에 대한 말씀이 참, 굉장히 인상적인데 많이 공감도 되고요.

유. 나는 한국에 대해서, 그러니까 한국 사람들이 갖고 있는 자연관! 그게 생각해보니 건축으로 나오는데, 어… 많은 것이 굉장히 '허상, 잘못된 생각이다' 그런 생각을 했어요. 그래서 '왜 그런 게 가능했을까' 그런 생각을 했는데, 후에

보니 옛날에 양반들은 종들이 있었기 때문에 가능했던 거 같아. 옛날 거를 보고 "아름답다" 느끼는 거하고, 그걸 갖다놓고 사는 거하고는 다른데. 종이 있으면 옛날 한옥에 살아도 편해. 서세옥 선생도 일하는 사람이 항상 있다고. (웃음) 그러니까 주인은 마당에 내려와서 사는 게 아니고 대청에서 산다고. 하인이 해줘야지 편하게 되어 있어. 그래서 그 양반들은 즐기면 됐거든요. 보고 즐기면 되거든. 그 사람들은 땀을 흘릴 필요가 없었으니까. 그래서 한국의 정원도 보면, 보는 정원이에요. 사는 정원이 아니라고. 그게 실제로 좋아서 그런 건축을 해야 된다고 생각하는 건축가들은 보면, 귀족심리야, 내가 보면. 귀족주의가 좀 있어. 건축가들이 얘기하는 거에 많은 것들은 그런 게 있어. 그거는 참, 아이러니야. 실제로 그럴 파워가 있으면 귀족 생활을 해도 되는데, 그럴 능력이 없는데 그런 생각을 갖고 있으면 그거는 상당히 문제가 되는 거예요. 그런데 그런 얘기는 막 하기가 사실은 힘들어요, 곤란해요. "그건 귀족 취미다"라고 그렇게 얘길 하면… (웃음) 그런 식으로 문화적인 거에 대한 비판이 많은데, 그게 한국의 예술에서 많이 나타나요. 그런 예술도 사회의 윤리관하고도 관계가 많은데, 그 윤리관이라는 게 유니버설(universal)한 그런, 일반성을 갖지 않은, 지역적인 그런 것들이 많아요. 우리가 보면 변하지 않은 거를 굉장히 귀한 거로 치잖아요. 그림을 그려도 늘 푸른 소나무! 늘 푸른 소나무가 굉장히 귀하게 보인다고. 그리고 굽히지 않는 이제… 곧은 대나무! 그런데 그런 감성도 가만히 보면 폐쇄된 사회가 만든 것이 많아요. 이렇게 폐쇄가 되어 있으니까 거기서 이… 지배계층에 있는 사람들은 변화하는 거가 굉장히 좋지 않은 거예요. 그래서 한국에서 제일 나쁜 게 반역이라고, 반역. 순종은 좋은 미덕이고. 한국 사람들이 갖고 있는 윤리관이나 도덕관속에서 제일 나쁜 거가 반역이라고. 그런데 반역은 변하는 거예요. 충절 하는 거, 그거를 깨뜨리는 거. 그리고 폐쇄된 조직. 그 폐쇄된 유니트. 그 중에 제일 큰 게 민족이라고. 난 민족이라는 얘기를 참 싫어해. 민족, 아주 싫어요. 그래갖고 내가 <올림픽> 할 때. 그게 굉장히 유행했어요. 민중, 민중화가? 그래갖고 이렇게, 그런 것도 있고 그랬잖아요. 그래서 내가 한번은 어… 정기용[20] 씨가 모이던 무슨 모임이 있었어요.

　　　전. 민예총인가요?

　　　유. 민예총! 정기용 씨가 민예총이라고 그러지 않았어요. "선생님, 우리 모이는 데 와서 얘기 좀 해 달라"고. 그래 갔는데 딱 보니까 민예총이더라고. 정기용 씨가 나한테 민예총이라고 했으면 안 왔을 텐데. (웃음) 여기까지

20. 정기용(鄭奇鎔, 1945~2011): 건축가. 1985년 기용건축연구소를 설립, 다수의 공공프로젝트에 참여했다.

왔으니까 할 수 없이 들어왔다고 하는 것으로 얘기를 시작했어요. 그리고 내가
그랬어요. "한국 건축은 디시플린(discipline)이 안 되어 있다. 한국 건축은 담을
쌓는 걸 봐도 가다가 바위가 있으면 옆으로 피하고, 그거를 극복하지를 않고
이렇게 돌아가는 굉장히… 잘못되면 타락할 수 있는, 그런 길이다. 일본 사람들을
봐라. (웃음) 일본건축은 엄청나게 절제가 되어 있다. 일본 건축을 보면 짓는
사람들의 윌파워(willpower)가 느껴진다." 이래갖고 맨 처음에 한국건축을
비판하고 일본건축을 칭찬했어요.[21] 그랬더니 말이지 너무 조용해지는 거야.
(웃음) 물을 끼얹은 거 같이 조용해져요. 그 다음부터는 (웃으며) 완전히
집중해서 듣는 것을 볼 수 있었어요. 그래, 렉쳐(lecture)를 그렇게 끝냈어. 질문할
사람이 있으면 질문하라니까 조용하고 그냥 아무도 얘길 안 하더니, 한 친구가
"선생님~" 그러고 질문을 하더라고요. "우리는 지금 이렇게 거리에서 최루탄
맞아가면서 이렇게 할 때 선생님은 미국에서 편하게 지내시지 않으셨습니까?"
그러면서 그걸 갖고 얘길 하더라고요. 그래서 나는 "선택이 있다면 나는 늘
그런 선택을 할 거다. 내가 원해서 한 선택이지 당신을 위해서 하는 선택이
아니다. 나는 나를 위해서 한 선택이다. 그거를 갖고 누가 나한테 얘기를 하면
나는 그거에 대해서는 관계도 없고 받아들일 생각도 없다." 그러니까 더 질문을
안 하고… (웃음) 가만히 있더라고. 그러더니 비슷한 질문을 막 계속 해…
정기용 씨가 그랬어. "선생님을 모셔다가 얘기를 듣는 건데 예의를 지키라"고
그러더라고. 그런 식으로. 나는 그 질문에 대해서 나쁘게 생각을 안 해요. 진심을
얘기했을 테니까. 실은 나에게는 굉장히 좋은 기억이야. 기분 나쁘게 생각 안
해요. 그 학생들이 굉장히 충격을 받은 거 같아. 그런 기억이 있었는데. 조그만
클래스였으니까.[22] 그랬는데 일반적으로 한국문화, 집단문화, 집단문화에 대해서
난 아주 반감이 있었어. 반감이라기보다 그건 깨져야 된다고 생각을 했어요.
그거하고 건축이 좀 관계가 있어요. 그래서 내부를 이렇게 오픈되어 있는… 그런
공간으로 만드는 거….

최. 건축계획에서 본다면 '열린 공간', '투명 공간' 개념으로 작업하셨고,
교회건축 같은 경우에 상부로의 개방성을 찾아볼 수 있는데요, 혹시
평면적으로도 그런 게 있을까요? 그러니까 배치에 있어서 외부와의 어떤….

유. 대전 <대덕교회>(2003~2007)! 한쪽 벽이 쫙 열려 있잖아요. 사실 거길

21. **구술자의 첨언:** 이것은 말을 듣는 사람들의 관심을 모으는, 내가 자주 쓰는 수단인데 좀
너무 과하게 쓴 것 같아요. 사실은 나는 일본건축을 좋아하지는 않아요.

22. **구술자의 첨언:** 물론 변화의 시기에 변화의 중심에 있는 것은 고통 없이 지날 수 없는
것이고, 그것이 많은 희생을 요구하지만 그것이 권리가 될 수는 없다고 생각돼요. 이 문제는
한국의 변화에 계속 따라오는 사회문제인 것 같아요.

내다보면 동산이 굉장히 근사해요. 그래서 <대덕교회> 끝났을 때 목사님한테 "여기 들어오시면 설교 잘하셔야지, 잘못하시면 교인들이 다 밖에만 내다볼지 모르겠다"고 그런 농담을 했었다고.

전. <대덕교회>에 가봤었는데요, 거기에서 선생님이 아까 말씀하신 "한국건축에는 없고 서구에는 있다" 혹은 "한국건축에서는 이게 약한데 추구한다"라고 할 때, '축' 말씀을 하셨고, 또 '파사드'도 말씀하셨고, '시퀀스'도 말씀하셨고, 몇 가지를 말씀하셨거든요. 그런 부분에서 몇 가지 동감을 하는데 <대덕교회>에 가서 제가 '이건 한국 집이 아니네' 느꼈던 게 그거였어요, 사실은. '미국 집이란 생각'이 들었어요.

최. 어떤 부분에서 그랬나요?

전. 그 공간의 켜에서 느꼈어요. 뭐지, 이거는? 이런 생각이 들었어요. 말씀하신대로 한국건축에서는 들어갈 때 몇 개의 사인들이 있어요. '이 다음으로 넘어간다', '이 다음으로 넘어간다', '이 다음으로 넘어간다' 그런데 <대덕교회>에서는 불현듯 나오는 거예요. 불현듯 상당히 성격이 다른 공간들이 훅훅 이렇게 나와 가지고, 이제 주 공간 하나를 꾸미는 것은 문제가 아니라, 주 공간이랑 그 옆에 여러 가지, 주차장도 있고, 스포츠 짐(gym)도 하나 있잖아요. 이런 것들이 막 이렇게 만나 있는 거에서, 당혹감을, 제가 한국에 있는 다른 건물에서 그렇게 느껴본 적이 없는데 거기서 좀 그런 걸 느끼고, 그런 부분에서 선생님이 아까 그렇게 설명하실 때 '아, 선생님이 이런 뜻으로 그런 건가' 이제 이해가 좀 됐습니다.

그리고 선생님 말씀하신 것 중에서 한 가지 제가 얘기한다면, 어떤 부분은 한국건축, 일본건축, 서구건축의 차이일 수도 있고, 어떤 부분은 그 이슈가 아니라 중세사회냐, 모던한 사회냐, 근대사회냐, 이 이슈 같기도 하거든요. 그런데 아마 선생님이 민예총에서 강연하실 때는 용어를 "한국건축은 이렇다. 일본건축은 이렇다"고 얘기하면, 이게 중세냐, 모던이냐, 다 포함하는 거기 때문에, 아마 그래서 반발이, 학생들이 심하지 않았을까… 우리의 전통에는 이랬는데, 일본의 전통건축은 이렇더라. 이렇게 해보면 이게 역사적 사실이 되니까 좀 더 객관적인 스탠스(stance)를 취할 수 있는데, "한국건축은 이렇다",. "일본건축은 이렇다" 이러면 이제 현재까지를 다 부정하는 거잖아요. 우리의 발전단계를, 우리도 변화해왔는데. 당장 20년 전하고 지금하고는 정말로 천양지차잖아요.

유. 그런데 '한국건축'을 그렇게 얘기를 하면, 한국의 전통건축을 의미하고 이야기하는 거죠. 일본건축. 그게 한국 현대건축에도 많이 들어와 있어요. 그런데

똑같지는 않지. 이것도 많이 변형이 돼 있지.[23]

전. 그게 선생님이 하신 가벼운 거, 밝은 거, 그 다음에 공간들 사이의 경계를 약화시키는 거. 이런 것들은 한국 현대건축에 있어서 꽤 새로웠던… 시도였던 거 같아요. 당시에 다른… 그 시기 때에 지어지던 다른 건물들에 비해서, 그 동시기에 지어졌던 것들보다 훨씬 가볍다는 느낌이에요.

조. 가벼운 건 맞는 거 같은데, 아까 최 교수의 질문이 투명성이 천장고, 지붕 쪽으로는 있는데 평면적으로도 그런 게 있느냐고 물어봤잖아요.

최. 요 당시에 작품이요. 나중에 말고요.

조. 저도 생각을 해보니까, 선생님 작품은 이게 조형성이 또 강하거든요. 조형이 강하다는 거는 인클로저(enclosure)의 엣지(edge)에 디파인(define)이 확실히 돼야지만 나오거든요, 사실은. 그거를 이렇게 여러 켜로 대충 이렇게 해가지고는, 이게 안개 같아서 조형성이 나오지 않는 거 같거든요. 그래서 지금 제 느낌은 이 밝은 건축은 확실히 맞고. 그 다음에 이 오픈이라고 하는 측면은 이게 정말 공간적으로, 물리적으로 오픈이라고 하는 거보다는 컨트라스티(contrasty)라고 해야 되나. 아니면 기존 거에 대한 반발이라고 해야 되나, 그런 거에 대해서 굉장히 오픈된, 어떤 것들의 발로라고 해야 되나….

유. '열린 공간'은 사실은 건축이 열렸다기보다는 건축 내부의 공간이 열려 있다는 얘기예요.

최. 내부 안에서요.

전. 그러니까, 안에서 이 공간하고 저 공간 사이들이 이렇게, 정말로 이렇게 만나고 있다는 생각이 들거든요.

유. 응. 그래요. <벧엘교회>를 예를 들면 사실은 건축주한테 "열린 공간을 지으십시오" 그렇게 얘기를 하지는 않았어요. 그 건물이 갖고 있는 프로그램, 프로그램 공간, 그거는 명확하게 지켜줬다고. 그런데 프로그램 공간을 최소화시켰어. 그걸 최소화시키고 애매한 공간이 많아요. 복도, 계단 뭐 이런 것들은 정해져 있지 않아. 그걸 한꺼번에 끌어 모으면 굉장히 커져요. 그래서 그것들을 끌어 모아서 커진 건데. 그러니까 건축주들이 가만히 있지. (웃음) 프로그램 공간이 다 들어가 있으니까.

23. **구술자의 첨언:** '한국건축', '일본건축', '중국건축'의 다른 점은, 전통건축이 다른 것만큼 현대건축도 다른 것 같아요. 일본의 현대건축은 일본의 전통건축을 닮았어요. 완벽하려고 해요. 그런데 한국의 현대건축이 일본의 것과 비슷해지려고 해요. 사실은 '한국건축'은 아주 주변과 즉흥적으로 대화를 잘 하는데 완벽한 것을 만들려는 경향이 일본을 통해서 한국이 현대화한 부분의 영향 때문인가 생각이 돼요. '중국건축'은 굉장히 이성적이에요. 감성이 많이 배제되어 있어요. 그것이 한국이나 일본건축과 다른 부분이죠.

조. 그게 '열린 공간'이라고 해석할 수도 있지 않을까요? 픽스드(fixed) 된, 용도가 명확하게 정리된, 화장실, 변소 같은 거 외에 다른 것들은 이제 뭐 "열려 있다"라고 애기할 수 있는 거죠.

유. 그렇죠. 응.

최. 그건 선생님이 초기에, 미국 가시기 전에 했었던 주택에서도 어느 정도 나타났던 거죠. 거실 같은 데에서.

유. 그런 거가 사회적인 환경에 의한 영향하고, 개인의 성격하고 두 가지가 다 있는 거 같아. 내가 성격이 좀 이렇게….

전. 삐딱하시죠. (다 같이 웃음)

유. 삐딱… 그런데 나는 미국을 가갖고, 난 미국을 굉장히 좋아하는 편이에요. 그리고 가치관. 미국이 갖고 있는 밸류(value)를 굉장히 존중하는 편인데, 트럼프(Donald Trump)가 엉망을 해갖고 (웃음) 지금, 문제긴 문제인데. 서울에 나와서 작업을 한다는 거에 생각의 많은 것들이 이제, 미국에서 한국을 보면서 생각한 것들이 많아요. 내가 한국에서 계속 있었다면 그렇게 생각을 못 했을 가능성도 많아. 그게 환경이 주는 영향인 거예요. 그런데 지금도 그걸 느껴. 폐쇄적이고 이렇게 현실을 직시하는 것, 현실을 컨프론트(confront)하는 거를 참 안 하는 거 같아. 건축가들한테도 그게 굉장히 많이 보이고, 일반 사람들한테서도 많이 보이고. 내 그 우스운 얘기일진 몰라도, 미국 가서 내가 한번은 3.1운동, 독립선언서 있죠? 독립선언서를 생각을 하면서 굉장히 화가 나더라고. 이 독립선언서가 "우리는 모두가 평화를 사랑하고…" 그렇게 나오잖아요. 그리고 "우리가 절대로 일본 사람들을 해치지 않을 거다" 그런 식으로 나와. 이건 언어도단이라고. (웃음) 평화를 얘기할 입장이 아니에요, 한국은. 그 입장에서 평화를 얘기하는 거는, 그거는 정말 비현실적인 얘기라고. "우리는 이제부터 싸움하겠다" 이렇게 얘기를 해야지. 그래서 내가 독립선언서를, '그게 그렇게 중요한 문서였냐, 우리한테…' 그런데 평화를 거기서 얘기하고 있는 게, 평화는 얻어지는 거지, 갖고 있는 건 아니라고. 그런데 우리가 평화를 사랑하기 때문에… 평화를 사랑하지 않는 사람은 없다고. 일본 사람도 그렇고 뭐 누구든지 사람은 평화를 사랑하는데, 그걸 얘기할 계제가 아닌데 얘기하는 거 같아요, 그게. 그래서 내가 상당히 기분 나빴는데. 그러니까 아주 총체적인 최면 같은… 기분이 들었는데… (웃음) 그 다음에도 이렇게 보면, 그런 것들이 보이는 것들이 있으면… 그런데 그런 거를 얘기하기는 참 힘들어.

전. 어렵죠. 여전히 어렵죠.

유. 여전히 어려워요. 그런데 건물들을 이렇게 만들어 놓으면 건물은 좀 다른 거니까 그런 설명을 붙일 필요는 없는 건데, 그런 필링(feeling)하고 좀

관계가 있어요, 필링하고.

조. 그런데도 또 한국 사람들이 그런 거를 엔터테인(entertain) 하지 않아요? 저런 뭔가를 엔터테인 하잖아요, 즐기잖아요.

유. 예. 그런 식이에요.

조. 그러니까… 네. 이율배반적인… (웃음)

유. 이율배반이라고. 뭐 그걸 설명할 필요는 없어. 건축을 설명할 필요는 없는데, 이제 "건축에 대해서 얘기를 한다", "비평을 한다" 한다면 연계시킬 수 있는 얘기들이 될 수도 있겠지.

전. 오늘은 이런 정도로 정리를 해도 괜찮겠죠? 시간이 7시가 돼서.

최. 94년 정도까지….

전. 그러네요. 시간적으로도 그렇게 대개 주택과 그 후로 첫 번째 하는, 큰 프로젝트로 넘어가는 단계까지 해주셨고. 사실은 오늘 건축론 쪽으로는 중요한 말씀이 많이 나온 것 같은데요. 왜냐하면 이 이후에 하는 작업들의 어떤 방향이라고 아까 표현하셨는데, 방향에 대한 큰 틀을 말씀해 주셔가지고 다음부터는 조금 더 구체적으로 그것들이 구현되는 방법들을 살펴볼 수 있을 것 같습니다. 선생님, 오늘 장시간 감사합니다.

유. 네. 수고하셨어요.

1990년대 대형 프로젝트의 시작

<고속철도 천안 종합역 기본설계> 최종 모형 (김재경 제공)

전. 오늘 2019년 7월 30일 수요일 오후 3시, 아이아크 회의실입니다. 오늘도 유걸 선생님 모시고 6회차 구술채록을 시작하도록 하겠습니다. 국내에서의 활동이 활발해지는 그런 시대라고 볼 수 있는데요, 90년대의 작품에 대한 말씀을 듣도록 하겠습니다. 그러면 <천안역사>부터 시작을 할까요? 알려지기로는, 선생님이 그전에 <올림픽 선수촌>으로 '한국에 오셨다' 이런 것들보다도, 선생님이 미국에 계시다가 "<천안역사>로 화려하게 한국에 오셨다"고 알려진 큰 작품이 아닐까 해요. 활동은 그전부터 하셨지만 큰 현상이 된 건 그게 처음인 거 같아요.

고속철도

유. 그 다음에도 그렇게 큰 거를 현상에서 돼본 적이 없어요. 그래서 별도로 그렇게 중요한 거를 한다는 생각은 없었는데. 사실은 80년대에 스포츠 시설 말고 공공 시설물로 고속철도가 나오면서 많이 생기기 시작했던 거 같아요. 천안이 그거에 첫 번째 프로젝트였죠. 그 구조물 길이가 450미터. (웃으며) 그러니까 어마어마하게 기다란 건물이죠. 그런데 사실은 이 역사는 상행선, 하행선, 두 개의 철도 구조물에 그냥 놓여 있는 거예요. 그래서 구조물 밑을 그냥 비집고 들어가서 콩코스(concourse)를 만들고, 그래서 역사 내부에 공간이 토목구조 때문에 제약되어 있는 그런 특이한 건물이었다고. 그리고 콩코스 부분에 루프 스트럭처(roof structure)가 초기 디자인은 그냥 기다란 형태였는데, 마지막엔 텐션 구조로 만들었어요. 그래서 구조물 전체가 '텐슬 스트럭처'(Tensile structure)라는 거 있죠? 텐션 구조로 얽혀져 있는데요. 그래서 저 구조를 해석하고, 또 도면화하는 데 굉장히 어려웠던 기억이 있어요. 그 당시에는 우리가 컴퓨터를 사용하긴 했는데 3차원 설계에 대한 경험이 통 없을 때예요. 그런데 저건 3차원으로 되어 있는데. 저 프로젝트를 하면서 실제로 건물이 지금 지어진 거는 아주 많이 변형이 된 그런 거였어요.

그 과정에서 굉장히 많은 걸 경험을 했어요. 한국의 건축 환경. 그때 이거를 하기 위해서 고속철도공단이라는 게 만들어졌었다고. 철도청 산하인데도 이게 독립적인 기관이었어요. 그래서 그 공단의 이사장이 제일 많은 컨트롤이 있었다고. 공단 사람하고 일을 하는데 공단 사람들이 마지막에 결정을 할 땐 철도청으로 가요. 그래서 철도청으로 가면 이제 과장부터 시작을 한다고. 그래서 올라가면 마지막에 교통부장관까지 올라가요. 그래갖고 고속철도공단에서 애써서 건축하고 이렇게 만든 거를, 철도청에 허가를 받으려고 올라가는 과정이 굉장히 힘들어요. 두 개의 기관에 어프루브(approve)를 받는

과정이었다고. 맨 처음에 그 어려운 과정을 거쳐서 장관까지 올라갔어요. 그래갖고 장관 브리핑을 했는데, 그때 내가 정말 이상한 경험을 했는데, 설명을 하면서 보니까 장관이 자고 있더라고. (웃음) 그 장관이 김영삼 대통령의 문리대 철학과 후배예요. 그런데 졸고 있더라고. 그때 관료들에 대한 실망감… 철학과면 그래도 상당히 사회의 이슈에 대해서도 예민하고 그런 줄 알고 굉장히 기대를 갖고 설명을 했는데. 그 이유가 고속철도이 생기면, 물론 일반 철도역도 그렇지만, 교통의 허브가 생기면 굉장히 중요한 도시공간이 된단 말이에요. 그래서 저기가 벌판에 세워지는 공간인데도 그게 도시의 허브가 되는 데까지 발전하는 문제에 대해서 얘기를 하고 있었다고. 그러니까 김이 팍 새갖고… (웃음) 그 양반이 졸기 전에 한마디 코멘트를 했어. "역을 세우면 그 앞이 다 집창촌이 됩니다", "유 선생님, 이런 거 세우면 이 동네가 다 집창촌이 됩니다" 그러더라고. 너무 기가 막힌 경험을 했어요. 그게 12월이었는데, 겨울에 덴버에 갔어요. 보니까 인천인가 사고가 났어. 배가 가라앉아갖고 많은 인명 피해가 나는 사고가 있었어요. 내가 그걸 보고 '아, 이 친구 가겠구나' (웃음) 그랬는데, 정말 갔어.

전. 위도에 배 사고[1]가 큰 게 있었죠.

유. 그리고 난 다음에 새로 들어온 교통부장관이 실세 장관이었다고. 그게 몇 년이에요?

김. 93년이요.

유. 93년. 그래서 새로 들어온 장관이 실세 장관이었어. 그래갖고 '아, 이 사람이 들어오면 이… 철도청 프로젝트가 힘을 받겠구나' 기대를 했어. 고속철도 공단에서부터 다시 시작을 하는 거야. (다 같이 웃음) 두 달 이상을 만들어서 철도청으로 들어가려고 그러는데 이 양반이 다른 데로 가버렸어요, 재무부인가로 그다음에 오명 장관[2]이 들어왔어요. 그래갖고 또 두 달 걸려갖고 오명 장관한테 브리핑을 하게 됐어. 그때 이 철도역 상황에 대해서 설명을 했다고. 이게 "토목구조물이 지나가는데 거기다가 교통허브를 만들려고 그러니까 여기 생기는 도시 공간은 이 토목구조물의 동서로 나뉘게 된다", 그래서 "철도를 먼저 깔아 놓고 거기다가 도시를 놓는다는 거는 굉장히 순서가 뒤바뀐 거다", 그래서 "그것 때문에 건축이 굉장히 어려움을 겪고 있다" 그 얘기를 했어요. 그랬더니 오명 장관이 토목 국장한테 "유 선생님 말에 대해서 어떻게 생각해요?" 그랬더니 "맞는 말씀입니다." (웃음) 그러니까 "전문가가 하라는 대로 하세요." 그러더라고. 그 다음부터 일이 무지하게 쉬워진 거에요.

1. 서해페리호침몰사고: 1993년 10월 10일에 292명이 사망했다.
2. 오명(吳明, 1940~): 1993년부터 1994년까지 제39대 교통부장관을 역임.

"전문가의 말을 들어라." (웃음)

　　이제 설계를 끝내갖고 공사가 시작이 되거든요. 공사가 시작이 되는 게 IMF 오기… 한, 반년 전쯤 되나 그래요. 그래서 이제 공사를 시작을 하는데 그 위에 "이 텐션 구조물을 어떻게 공사를 해야 되느냐" 이거야. (웃음) 공사를 하는 방법을 모르는 거야. 이 구조물이 완성이 됐을 때 이 구조능력을 발휘를 하는 건데 완전히 그 조합될 때까지 모든 게 불안정하단 말이에요. 그러니까 이거를, 450미터를, 매 지점을 다 서포트할 수도 없고, 이걸 어떻게 해야 되느냐 이거예요. 그러니까 시공사에서 "이거는 설계하는 사람의 책임이다", 시공도 안 되는 설계를 해놓은 게. (웃음) 우리는 "이렉션(erection)에 대한 거는 시공사 책임이다" 아, 그래갖고 그거 때문에 한 두 달간 논쟁을 했어요. 그래서 고속철도 공단에서 생각을 한 게, 둘이서 결론을 못 낼 거 같으니까, 그때 불란서의 고속철도 컨설팅을 하던 회사가 하나 있었어요. 그 회사에 이 문제를 한번 물어보자. 그랬더니 그 회사에서 "이거는 설계도 아니고 시공도 아니고 별도의 문제다", "이렉션 엔지니어링(erection engineering)이라는 게 있다", (웃음) "이렉션 엔지니어링을 발주를 해서 거기서 나오는 방법을 갖고 이거를 하는 거다, 이건 설계자도 할 수 없고 시공자도 못하는 거다" 그래서 공단이 뒤집어썼어요.

　　공단이 그걸 해결을 하려고 이렉션 엔지니어링을 하는 거를 알아봤더니 구조 설계비의 한 두 배쯤 돼. 그래도 공단에서 그거를 하기로 했어. 그런데 공사를 하려고 했더니, 시공사 철골부재의 값이 자기들이 입찰을 할 때 150억인가 이렇게 했는데, 이게 한 600억 정도 나오는 거예요. 그게 부재들이, 커넥션들이 특수 철물들 아니에요? 전부 다. 그런데 이 사람들이 한국의 입찰방법에 의해서는 톤당 얼마로 전부 계산을 하게 되어 있어. 그래서 이제 이걸 톤당 했는데, 이게 톤당 이게… (웃음) 안 되는 거야. 그래서 시공사가 "이건 너무하다, 봐 달라" 그래서 공단에서 "사실은 이거는 봐줘야 할 문제다" 그래서 이제 '그걸 어떻게 해결을 할까' 그러다가, 수입을 하는 물건들은 수입값으로 대주는 거예요. 결론이, "국산 자재로 이거를 못한다. 이 자재는 수입을 해야 된다" 그래서 모든 사람한테 익스큐즈(excuse)가 생긴 거야. 공단에서도 돈을 쓰고 익스큐즈가 생기고. 그래서 이렉션 엔지니어링을 하고, 코스트(cost)하고 해결을 했어요. 그런데 IMF가 왔어. (웃음) 그랬더니 모든 게 스톱! 그래갖고 설계, 다 다시. 그래갖고 이 텐션 구조물도 다 없애고, 저 앞에 나와 있는 콩코스도 다 없애버리고 속으로 집어넣고, 내부도 다 바뀌어버리고.

　　전. 그때까지는 이 모양대로 갔던 거예요?

　　유. 그럼요. 요대로 다 갔죠. (최종 모형 사진을 가리키며) 저 콩코스

<고속철도 천안종합역> 모형 상세 (김재경 제공)

<고속철도 천안종합역> 배치도 (아이아크 제공)

안에는 내가 <서울시청>에서 해놓은 그 달걀같이 떠 있는 것도 하나 있어. 저 속에. (웃음) 잘 나갔는데, IMF 때문에. 그래갖고 내가 이거를 거기서 끝내고, 한 1년인가 후에 다시 했어. 그런데 그거는 내가 하지를 않고 건원에서 했어요. 지금 있는 거는 건원에서 했는데, 거기 보면 원래 설계했던 흔적이 몇 가지가 남아 있다고.

조. 원 설계에서 지켜진 게 몇 가지가 있단 말씀이시죠?

유. 응. 내부에 들어갔을 때 콩코스에 있는 구조물들이랑 써큘레이션(circulation)이 워낙 계획했던 대로 되어 있어요. 그리고 콩코스의 밖으로 나온 공간을 잘라낸 나머지 플랜은 똑같고.

최. 책에 보면 요 안이 나오기 전에도 당선된 다음에 몇 번의 변화들이 좀 있는데요.

유. 맨 처음에 설명한 대로 공단하고 작업하고, 그 다음에 철도청에 가서 보여주고 그 과정에서 수없이 변화가 생겨요.

최. 중간에 이렇게 건물이 철도 위로 올라가는 안도 있었는데요.

유. 항상 철도 위에 있었어요. 그… 이 승강장(타워)은 항상 철도 위에 있었다고. 철도역사의 주 공간은 그 아래에 있고.

최. 아니요. 타워 같은 게 아예….

유. 그거는 부대 건물들인데 역사 자체는 아니었다고. 그런데 우리가 공단하고 이야기할 땐 항상 그 주변 개발에 대한 얘기를 같이 했어요. 그래서 그 주변관계, 도시 계획문제들이 항상 같이 따라왔기 때문에 그게 어마어마하게 이슈가 많았다고. 결국 지금 지어져 있는 건 그… 승강장하고 그 미니멈 콩코스 에어리어, 그거라고.

최. 현상 당선 안을 보더라도 그 주변의 도시조직까지 부대시설로 다 같이 계획이 되어 있는데요, 현상설계에서부터 고 범위까지를 요구를 했었던.

유. 그렇죠. 이 고속철도역 자리에 충주선인가가 교차되게 되어 있었어요. 지금 그것이 되어 있는지 모르겠네요.

전. 거기가 천안신도시역이랑 같이 개발한 데고요. 현재는 출입구가 같네요, 바뀌지 않았어요. 그리고 이쪽 반대편, 이 산 너머가 천안 구시가지이고. (배치도를 보며) 여기 큰 도면에 나와요. 구시가지가 이쪽 너머고 여기가 신시가지 개발을 하라고 그러면서 여기다가 주출입구를 뒀나 봐요. 산지가 있어가지고 뒤는 못 두잖아요. 여기를 신시가지로 개발하라고 계획을 처음부터 한 모양이에요.

유. <천안역사>는, 내가 저 현상은 건원하고 같이 했어요. 그 다음에 고속철도 현상들이 계속 나왔다고. 대전, 대구, 부산. 그런데 대전은 안

하고 대구 현상을 그림쇼(Nicholas Grimshaw) 사무실하고 같이 했다고. 대구 고속철역사는 지하로 많이 들어가 있었어요.[3] 그래갖고 안전과 피난 문제(safety)가 굉장히 큰 이슈였어. 그때 계획으로는 도시에서는 철도를 다 지하화해버려갖고 철도 부지를 다 개발하면 그게 충분히 "코스트가 나온다" 그래갖고 다 땅 밑으로 넣었어요. 그런데 그거는 되지가 않았어요. 그 다음에 부산 거를 했다고.[4] 부산역사가 진짜 터미널이야. 쑥 내려가서 부산 터미널이 되고 그게 해양터미널하고 연결이 돼요. 그래서 <부산역사>를 제안을 할 땐 북항 지역 전체를 계획을 했다고. 그런데 부산 들어가는 거는 기차가 지하로 못 들어가고 지상으로 그냥 들어왔다고. 그 이유가 '지하로 넣는 거를 제안을 할까' 그러다가 영국의 엔지니어들이 그걸 체크를 했는데 해저로 들어갔을 때 거기가 뻘이라, "방수를 하는 게 거의 불가능하다" 그래갖고 지상으로 놓고 그거를 이렇게 커버를 해버렸어요.[5] 부산터미널이 진짜 터미널이 되고 거기서 철도가 끝나고 그 앞을 다 도시공간으로 만들어갖고 중앙로하고 북항하고 다 연결이 돼버리게. 지금은 기차가 들어가서 거기서 쭉 둘러서 돌아 나오는데, 그러려면 기차가 이렇게 들어갔다 거기서 뒤로 나와야 된다고. 그래서 초량에다가 기지를 개발하고, 여기는 진짜 터미널이 되게 하는 안을 했어요.

전. 부산현상은 누구랑 하셨어요?

유. 그림쇼하고 같이 했지. 그런 것까지 다 들어가는 제안이야. 그냥 빌딩만 하는 게 아니고. 그때 심사위원 중 한 분이 독일 건축가[6]인데… <명동성당>으로 그해 베니스에서 전시를 했을 때, 베니스를 갔다가 독일 건축가의 전시가 있었는데 바로 <부산역사> 심사를 할 건축가예요. 그래서 그 전시회를 가서 보다가 그 친구를 만났어. "아, 당신이 <부산역사> 현상에 심사위원 아니냐?", "아, 그렇다"고. 그래서 "내가 그 일을 지금 하고 있다" 그랬더니, 명함 하나 달라고 그래서 내 명함을 줬어. 그래서 알게 됐는데, 심사하기 전날 이 친구가 전화를 했더라고요. 심사를 하려고 왔는데 자료가 하나도 없대요. 뭐 이런 게 있냐고 하면서 그 프로젝트에 대해서 설명 좀 해줄 수 없냐고. (웃음) 얼마나

3. <동대구통합역사>: 1995년의 현상설계. 건원이 작품을 제출했다.
4. <부산통합역사>: 1996년의 현상설계. 구술자는 건원과 그림쇼(Grimshaw Architects), 오브 아럽(Ove Arup)과 함께 협동설계를 진행했다.
5. **구술자의 첨언:** 유럽을 보면 역사로 기차가 들어오는 식으로 되어 있지요. 그래서 '터미널'이라고들 하는데, 한국의 역사들은 다 '통과형'이에요. 그래서 부산에서 터미널로 역사 배치를 바꾸려고 했는데, 그러면 북항과 도시가 철로로 분할되지 않고 한 공간으로 연결이 더 잘 되지요.
6. 마인하르트 폰 게르칸(Meinhard Von Gerkan, 1935~): 독일의 건축가이자 교육자. 함부르크에서 Von Gerkan, Marg & Partners를 운영했다.

좋아요. 그래서 심사 전날 만나갖고 설명을 잘 해줬어. 굉장히 고맙다고 내일 심사 끝나면 연락해주겠대. (웃음) 그러더니 다음 날 밤에 전화를 했더라고. 콩그레츄레이션(congratulation)! (웃음) 그래갖고 '야, 이거 정말 좋구나' 그 심사위원이⋯ 그래서 그 심사위원한테. 식사대접을 했더니, 식사를 하면서 그런 얘기를 해. 사실은 자기는 리차드 로저스(Richard Rogers) 안을 좋아했대.[7] (웃음) 그래서 그거를 밀었는데 이게 됐대. 그래서 '야, 이거 심사라는 거가 이렇게 개방되게 하는 거구나' 그림쇼도 같이 점심을 먹는데 그러더라고. 당신 거보다 로저스 안이 더 좋았다고. 그림쇼가 뮌헨에 "<뮌헨 레일로드 스테이션>(Munich Railroad Station) 현상이 있는데, 당신 거기 나올 거지?", (웃음) "내가 심사위원이야" 당신이 그거 될 생각은 절대로 하지 말라고. 그러면서 농담을 했다고요. 심사위원이 그 참가자한테 설명을 듣고 그런다는 게, 참⋯ '이 사람들이 로저스 거를 그⋯ 자신의 판단력에 자신이 있으니까 설명을 듣는구나' 그런 생각을 하게 되더라고. 우리 안에 대한 것을 물어본 것은 아니고 프로젝트와 부산 도시에 관해서 설명을 해준 것이었어요.

전. 선생님 게 당선됐으니까 그렇게 말하는 거죠. 아니었으면 그렇게 말 못 하죠⋯.

유. 어⋯ 아니야. 안 됐으면 만날 일도 없어지지. (웃음)

전. 그래서 대구, 부산 둘 다 되신 거예요?

유. 대구는 안 되고 부산이 됐어. 그런데 IMF로 다 없어져버린 거예요.

전. 지금 지어진 것은 그 설계안들이 아니다, 란 말씀이죠?

유. 그거와 관계없죠. 그때 했던 프로젝트는 다 없어져버렸어요. IMF 전에 그게 다 계획이 되어 있었거든. 부산 거는 그냥 옛날 거 고쳐서 쓰죠. 그 당시 역사현상은 역세권 개발에 대한 것이 다 포함되어 있는 것이었어요. 규모들이 컸어요. 그런데 단지 역사 건물로 줄어들고 부산은 기존 역사를 개축하는 정도로 끝났어요. 그것도 우리가 한 것은 아니고.

전. 대구는 이번에 많이 바꿨어요. 많이 바꿔서 선생님 말씀하신 대로 선상개발을 거의 다 했어요. <동대구>요.

유. 그런데 예전 <부산역사>는, <부산역사>는 무애건축에서 했거든요. 내가 무애건축에 있을 때 그걸 했다고. {전. <민중역사>라고 하는 거요.} 그거를 김병현 선생이 했는데, 그 <부산역사>의 승강장에 있는 구조물이 하이퍼볼릭 쉘(Hyperbolic Shell)이었다고. 마춘경 씨가 구조를 했고. 그래서 사실은 그것도 상당히 구조적으로 챌린지(challenge) 한 거거든요. 그게 끝에까지 남아 있었어.

7. <부산역사> 현상설계에서 리차드 로저스의 안은 우수작으로 선정됐다.

그런데 요즘 없더라고.

전. 안 보이는 그 윗부분에 보가 있었던 거죠? 보가 아니라 뭐가 있었던 거죠? 다른 데보다 콘크리트가 얇다고 느꼈는데.

유. 기둥이 하나 있고 이렇게 (방사형으로) 나갔어요. 그런데 요게 하이퍼볼릭 쉘이었다고.

전. 기차선로를 따라서 처마선이 쭉 나오잖아요. 그 선이 다른 데에 있는 덮개보다 훨씬 더, 부산 게 얇다고 느꼈어요. 그게 하이퍼볼릭 쉘이라서 그렇게 얇아졌다는 이 말씀이시죠?

유. 그럼요.

최. 그 당시 그림쇼하고는 어떻게 작업을 같이 하시게 됐었나요?

유. 다음에 공항을 하잖아요. 고속철에서 그게 시작이 된 거 같아. 그러니까 그림쇼 말고도 외국 건축가들이 굉장히 많이 들어왔어요, 현상할 때. "외국 건축가들을 불러들일 필요가 있다" 그래서, 맨 처음에 스페인 건축가인데.

조. 칼라트라바?

유. 칼라트라바.[8] 칼라트라바가 한 스위스의 철도역사가 하나 있는데 굉장히 얌전해. 그래서 내가 파리에서 칼라트라바하고 미팅도 했어요. 그런데 그 당시만 해도 칼라트라바도 일이 없었어. 그래갖고 굉장히 나를 아주 잘 모셨다고. (웃음) 일을 하겠다고. 자기 책도 주고 자기 집으로 초대도 해갖고 거기서 식사도 같이 하고 그랬는데, 그러고 이제 그림쇼를 만났어요. 그런데 건축적으로 칼라트라바 건물들을 그때 구경을 많이 했어. 리옹의 고속철도역사가 칼라트라바가 했어요, 그때. 그래서 그것까지 가서 보여주고 그랬는데 그림쇼가 그때 뭐를 했냐면, 런던에 <워터루 스테이션>(Waterloo International Railway Station)을 했을 때야. 파리와 연결하는 고속철 런던역사, 그거가 정말 좋더라고. 사무실에 있는 워터루 PM하던 친구가 데리고 가서 건물들을 전부 보여줬는데, 그때 내가 아주 굉장히 인상적으로 본 게, 실링(ceiling). 천장이 비행기 같이 이렇게 곡면으로 돌아가요. 그런데 그 실링을 열어갖고 그 속에 있는 설비라인을 보여주는데, 그 설비가 꼭 자동차 속하고 똑같더라고. 꽉 찼어. 그래서 '야, 이게 건축이 정말 기계 수준이구나' 그래서 그때 그림쇼가 하는 그 내용이 굉장히 임프레시브(impressive) 했다고. '그림쇼하고 같이 하자.'

조. 설비는 오브 아럽(Ove Arup)이 하지 않았을까요?

8. 산티아고 칼라트라바(Santiago Calatrava, 1951~): 스페인 건축가. 취리히연방공과대학에서 토목공학 전공. 교각, 기차역, 공항 등의 공공시설을 설계하며 활동 중.

유. 아럽하고도 하는데, 아럽에서의 현상설계를 얘기를 하는데, 그 사무실에서는 같은 프로젝트를 여러 군데에서 하는 수가 있대요. 그런데 사무실에 한 현상을 두 팀이 하는 수도 있대.

조. 딴 팀을 서포트해주는 거죠.

유. 어. 그리고 회사에 건축 팀도 있어서 건축팀이 독자적으로 들어가는데 엔지니어들이 다른 일 하는 수도 있고. 일하는 사람들이 독립적으로 운영을 해갖고, 서포트는 다 받는데 이 현상하는 개인들 사이에는 완전히 단절이 돼 있대요. 내가 그림쇼와 대구를 할 때 가만히 보니까 디자인 프로덕션이 엄청 빠르더라고요. 우리가 디자인 방향을 딱 결정하고 나면 금방 그림으로 나오더라고, 그림으로. 왜 그런가 하고 봤더니 그림쇼의 투시도, 렌더링 하는 회사가 있는데, 이 렌더링 회사가 그림쇼가 갖고 있는 모든 디자인 엘리먼트에 대한 걸 다 갖고 있어요. 그러니까 디자인 방향이 결정되면 금방 비주얼라이즈(visualize) 해. 방향이 결정되고 비주얼라이즈하는데 한 하루, 이틀 밖에 안 걸려. 아주 리얼한… (웃음) 그림이 나오는데, 굉장히 참신하더라고. '건축사무실의 생산력! 경쟁력이 굉장히 필요하겠구나' 그런 생각을 했어. 그리고 컨설턴트들이 여러 가지인데 산업 컨설턴트(industrial consultant)가 있더라고요. 디자인을 하면 소재와 제작에 대한 컨설팅을 해요.

전. 당시 우리나라가 외국계 건축가들이랑 공동으로 설계하는, 혹은 디자인을 외국에서 받아오고 실시를 한국에서 하는, 그런 프로토콜(protocol)이 만들어졌다고 볼 수 있는 건가요?

유. 그 전에도 물론 있었겠는데 그때부터 나오기 시작했어요.

전. 현상조건으로 "외국회사와 협업하라"고 명시가 됐나요? 안 그러면 선택사항이었나요? 명시하는 경우가 그 이후엔 있었거든요.

유. 기억이 안 나는데 외국회사와 팀을 만들었을 때 참가요식은 읽었어요. 사무실들이 경쟁관계에 있으니까 팀을 만드는 것들부터 경쟁이 시작됐었다고. 공항 할 때는 본격적으로 그게 됐는데, 고속철도 스테이션을 만들 때부터 그게 만들어진 거 아닌가 그렇게 생각해요. 천안이 맨 처음에 한 건데, 천안에서는 그게 없었던 거 같아요. 그때는 건원에서만 서포트를 해줬죠. 그때가 몇 년도였나?

최. 현상 안이 93년 3월로.

전. 그 이후에 대구, 부산. 대전은 역을 옮길지 말지가 오랫동안 결정이 안 됐어요. 사실은. 그래서 아마 현상이 좀 늦게 나왔을 거예요. 옛날 역사를 그대로 쓸지, 아예, 고속철 역사를 외곽으로 뺄지를. 대구랑 부산은 그 자리를 쓴다고 결정이 일찍 났는데, 대전은 거길 들어가려고 그러면 시내 구간에서

많이 꼬아야 돼요. 노선이 휘어져요. 그래서 이제 이론상으로 그걸 빼야 옳은데, 기득권층들에서 그걸 못 놓는 거죠. 그래서 굉장히 오랫동안 갈등이 있다가 최종적으로 현 위치를 쓰는 거로 늦게 결정한 거죠.

유. <천안역사>를 할 때만 해도 고속철에 대해서 반대가 상당히 많았어요. "이거 왜, 할 필요 있냐", 반대가 굉장히 많았었다고.[9]

고속철도 프로젝트는 그렇게 해서 된 거예요. 그런데 다 없어져버리고. 이거 공사 시작할 때 <강변교회>, <밀알학교> 공사를 같이 시작했어요. 그때가 삼청동에 사무실이 있을 땐데. 그때는 삼청동이 이렇게 인기 있는 데가 아니었다고요. 굉장히 조용할 때라서 거기서 차분하게 잘 지냈지. 삼청동에 있으면서 고속철도 했을 거예요.

전. 그러면 권문성이나, 도와주셨던 분들은 삼청동으로 출근을 한 거예요?

유. 아니에요. 건원으로. 그런데 프로젝트가 좀 크니까 건원에서는 할 수가 없고, 고속철 팀이 다른 사무실을 하나 얻어갖고 거기서 했었다고.

전. 지난번에 말씀하실 때 고등학교 때 해인사 가는 길에 만난 분이 고속철 공단에 관련된 분이라고 하셨죠?

유. 그렇죠. 서울 법대생. 이 양반이 전두환 시절에 청와대에 비서실에서 일했어요. 전두환 시절에 고속철을 하게 됐잖아. 이 사람한테 프로젝트를 맡긴 거예요. 그러니까 이 사람이 (웃으며) 유걸이가 건축을 한다니까 고속철을 좀 아는 줄 알고, 불러갖고 "너 이거 한번 해봐라" 그러면서… 이 프로젝트에 들어가서 현상에 참가를 한 거라고. 그 사람이 해보라고 그래서 내가 여기 들어간 거예요. 현상에서 그 양반이 무슨 도움을 줬는지는 모르겠는데, 그런 인포메이션을 갖고 나중에 일을 시작할 때도 괜찮았죠. 좋았지.

전. 건원이랑 같이 하기로 한 건 선생님이 고르신 거예요? 왜 건원을 고르셨어요?

유. 건원을 왜 골랐냐면, 건원이 <올림픽선수촌> 현상을 할 때 2등을 했나,

9. 구술자의 첨언: <부산역사>를 할 때에는 그림쇼가 현장을 보러 한국에 와서 좀 지냈는데 고생이 많았어요. 계획을 할 때에는 정재욱 교수와 내가 런던에 가서 한 2주 정도를 그림쇼 사무실에서 일했어요. 그때 안 것인데 정재욱 교수가 골프를 프로같이 쳐요. 그때 계획이 끝나서 렌더링을 보고 싶어서 그 사무실에 가서 직접 좀 보자고 했더니, "그러자"고 하면서 찾아가는데 기차를 타는 거예요. 한 30분쯤 기차를 타고 벌판으로 나가서 택시를 타고 목장들이 있는 평원을 한참 달려서 농장 창고들 같은 것이 있는 곳으로 갔어요. 그곳이 사무실이더라고. 목조구조물 속에 '007영화' 같은 방을 꾸며놓고 컴퓨터 작업들을 해요. 다들 시골에 살고 일하다 말도 타고 그런대요. 자기들 일들은 글로벌해서 파리나 뉴욕, LA, 모든 곳에 퍼졌기 때문에 런던에 있는 것이 특별히 더 좋은 것이 없다는 거예요. 미래의 사무환경을 거기서 봤어요.

그랬어요. 그래서 그때 선수촌을 1, 2, 3등한테 나눠줬어요. 내가 뭐 아는 사람이
없잖아요. 그래서 건원이랑 같이하기로 했죠. 개인적인 친분은 통 없었죠. 그냥
올림픽 하면서 만나갖고 그 정도 아는 거였지. 그러니까 내가 서울에 아는 사람이
없었어요, 그런데 일 하다보니까 양재현 회장이 나를 굉장히 좋아하더라고.
좋아했대, 예전에. (웃음) 그 친구가 굉장히 상업적이고 그래 보이잖아요. 그런데
굉장히 감성적인 친구예요. 그리고 아주 예민한 친구야. 겉으로 보는 거하곤 다른
성격이 있는데, 그러니까 건축을 하는가 봐. 그런데 <천안역사> 저거(설계) 하는
건 내가 다 한 거예요.

전. 그래서 고속철도 사업 3건은 건원이랑 계속 협력해서 일을 하셨고요.
그사이에 개인 프로젝트로 <밀알학교>와 <강변교회>를 하셨네요. 그 개인
프로젝트를 도와준 분들은 누구였어요?

유. 그거는 따로 몇 명이 있었어요. 김정임 씨, 오서원 씨, 김성일이. 고
셋은 중요 멤버였고 그 외에도 두, 세 명이 항상 왔다 갔다 했을 거예요, 아마.

조. 최두남 선생님도 왔다 갔다 하셨다면서요?

유. 최두남 씨는 삼청동 사무실을 셰어(share)한 적이 잠시 있었어요.
자기일 하는데.

전. 기본적으로 선생님은 멀티태스킹(multitasking)이시군요.

유. 삼청동에 있을 때 또 뭐를 했냐면 <요코하마 터미널> 현상을 했어요.
그리고 <국립중앙박물관> 현상도 거기 있을 때 했어.

전. 그 말씀 좀 더 해주시죠.

〈요코하마 터미널〉과 〈국립중앙박물관〉(1995) 현상

유. <요코하마> 그거 할 땐 내가 혼자 했고. <국립중앙박물관> 현상은
손학식 씨하고 같이 했어요. 손학식 씨하고 현상을 같이 한다는 거가, 사실은
서로 이렇게 주고받을 거는 별로 없는데 서로 굉장히 독자적인 건축을 하고 있기
때문에. 그런데 손학식 씨가 미술관에 대한 인포메이션이 많아요. 박물관하곤
조금 다르더라도 전시공간에 관한 자료를 많이 갖고 있었어. 손학식 씨는 그때
LA에 있을 때니까 원격으로 주고받으면서 일을 했죠. 이거는 <요코하마>. 이
<요코하마 터미널>에서 굉장히 기억에 남는 거는, 형태도 이렇게 그 방향성이
있는데 플로어 자체를 경사지게 했다고. 터미널 빌딩도 공항같이 세관, 통관,
이런 것 때문에 공간 구분이 굉장히 복잡하더라고. 그래서 내부 공간이 굉장히
복잡한데, 그 복잡한 공간들을 벽으로 나누지를 않고 바닥면을 기울게 해서
오르내리면서 공간들이 갈리게 만들었어요. 형태는 심플해 보이지만 그 속에

여러 공간들이 되어 있어요. (모형 사진을 보며) 내가 모형도 만들고 사진도 찍고 했는데요, 그 현상의 결과를 보고 내가 공간을 만드는 수단에 대해서 '아, 내가 너무 프리미티브(primitive)하구나' (웃음) 그 생각을 했어.

전. FOA(Foreign Office Architects)안을 보고요.

유. 네. 그러니까 나는 슬래브를 갖고 공간을 변형을 주려고 그러는데, 당선안은 사면이 아니고 곡면을 갖고 처리하는 거 보고 '진짜 이렇게 해도 되는 거구나' (웃음) 그거를 굉장히 느꼈다고.

전. 이렇게 올라가는 게 큰 배가 왔을 때 거기 타는, 탑승 높이랑 관계가 있나요?

유. 그렇죠.

전. 저 앞에 와 있는 배들이 굉장히 크더라고요.

유. 배로 들어가는 브릿지 높이가 상당히 높아요. 그리고 배에서 사람도 타고 내리고 화물도 싣고, 이런 것들이 공항같이 완전히 구분이 되어 있어야 해요. 그 레벨이 건물 안에 들어와서도 공간이 구획이 되고, 그래갖고 건축공간은 제법 복잡하더라고.

<요코하마 여객터미널> 현상설계 모형 (아이아크 제공)

최. 이 현상설계가 몇 년이었나요?[10]

유. <요코하마> 할 때 사진도 내가 찍고 막 그랬어요. 조명도 내가
해가면서 사진도 찍고, 모형도 만들고 그랬는데….

전. <국립중앙박물관>을 한번 볼까요?

유. 이 <국립박물관>은 건축적으론 조금 미완인 상태로 출품을 했어.
콘셉트는 명확하게 잡았는데. (자료가) 없어요?

전. 없는 모양입니다.

유. 어… 이것도 제법 오래된 건가 보다. 내가 지금까지와 다르게 한 거는
담을 많이 썼어. 박물관에 보면 그 기능구획들이 있잖아요. 교육, 전시, 수장.
그거를 영역을 구분을 해서 담으로 이렇게 막았다고. 담으로 막고 건물들을
이렇게 분산해버렸어요. 그래서 상당히 한국적인 식으로 만들었어요. 그래서 한
구역에서 다른 구역으로 들어갈 때 대문을 거쳐서 옆 공간으로 들어가고, 이런
식으로 했는데, 그건 정말 (웃으며) 특별한 콘셉트였을 거 같아. 그런데 그거를
이해를 하는 심사위원이 없었을지도 몰라. 내 생각에도 '그 콘셉트가 옳았었나'
하는 생각은 있고.

전. <천안역사> 그림은 어디서 누가 그리셨어요? 맡겼나요?

유. <천안역사> 투시도는 누가 그렸는지 기억이 없는데,

10. 1995년.

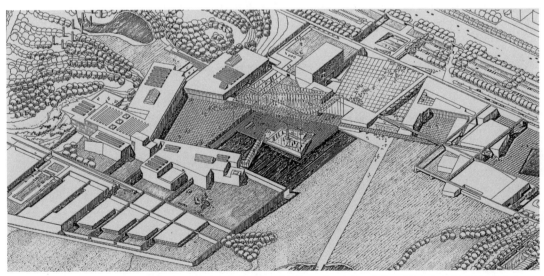

<국립중앙박물관> 현상설계안의 배치도 (출처. 국립중앙박물관, 「국립중앙박물관 국제설계경기
작품집」, 기문당, 1995)

<국립중앙박물관>은 김병종[11] 교수가 투시도를 그렸다고. 오서원 씨가 있을 때인데 부탁을 해서 투시도를 "동양화같이 한번 그려보자" (웃음) 그래갖고 김병종 교수에게 투시도를 맡겼어. 김병종 교수가 그렸는데 별로 효과가 좋진 않았어. (웃음)

전. 이 시기가 매우 중요한데, 선생님. 아까 외국 설계사무소가 협업의 형태로 우리나라에 본격적으로 진출하였던 시기이기도 하지만, 저희들이 보기에는 투시도들이랑 프레젠테이션이 굉장히 좋아지던, 완전히 달라지던 시기였거든요. 그전까지 간신히 해봐야 크로키나 콜라주가 좀 있거나, 이런 정도의 수준이었다가, 갑자기 CG가 나오기도 하고 투시도도 너무 근사한 거예요.

유. 90년대가 처음으로 한국사회가 풍족한(affluent) 생활을 시작하는 때인 거 같아.

전. (두 채록자를 가리키며) 이 두 분이 그 혜택을 받고 대학을 다니시고. X-제너레이션(X-generation).

조. 아니거든요. (최원준 교수를 가리키며) 여기는 그런 거 같아요. 저희는 80년대 말에 영향을 받아서 93년까지 데모만 하다 끝나는데.

유. <천안 고속철도 역사>를 할 때, 그 텐션 구조물의 철 자재들이 국산 제품이 하나도 없었거든요. 그 철물들은 스테인레스로 고강도 인장력이 있는 재질들이라 특수금속인데 그때는 국내 생산이 되지 않았어요. 지금은 다 있어. 수출하고 그러잖아요. 그 다음에 <밀알학교>를 할 때 '무조건 산업제품을 쓴다' 그거였거든요. 그런데 재료가 하나도 없었어. 그때부터 시작해서 재료들도 많이 나오기 시작했어요. <서세옥 주택>을 지을 때에도 목재를 썼다고 그랬는데, 그땐 목재가 없었거든요. 90년대에도 목재가 없을 때야. {**조.** 거의 다 수입재.} 응. 수입도 별로 안 해. 목재를 쓰려면, 목재를 쓰기 위한 하드웨어나 이런 부품들이 많은데 그 소재가 없었어요. 석고보드도 석고보드만 있지, 그거를 마감하기 위한 다른 부속품들은 없었다고. 그런 상황에서 시작을 해서 90년대 말 정도 됐을 땐 조금 있었어. 그런데 IMF 지난 다음에 확! 어, 그래서 이때는 외국 컨설턴트들, 이런 사람들이 들어오긴 하지만 빈 구멍이 굉장히 많을 때였어요. 뭔가 부족한… (웃음) 그런 게 많은 상태였어요.

11. 김병종(金炳宗, 1953~): 화가, 현재 서울대학교 명예교수.

〈명동 대성당 건축 설계경기〉(1996)

전. 〈명동성당〉은 어떠셨어요? 그것도 개인 작업이었어요?

유. 〈명동성당〉도 개인 작업이었죠. 〈명동성당〉, 〈고속철도〉, 〈밀알학교〉, '아, 이런 건축을 해야겠다'는 생각의 근간이 한국 사람들의 의식이라든지, 한국사회에서 사람들이 사는 모양이라든지, 이런 거에 대한 비판의식하고 많이 관계가 되어 있어요. 그러니까 내가 '산업제품만 써야겠다' 이렇게 결정을 한 것도 한국 사람들의 감성, 또 가치관이 불변을 미덕으로 생각한다든지, 그런 것도 있지만 내가 제일 크게 생각한 부분의 하나가 그 당시에, 자연관이었어요. 어… 한국, 그래서 기억나는 거 몇 가지가, 전에 3.1 독립선언문에 대한 얘기를 했었죠? 그거랑 똑같이 자연관을 생각하면 윤선도의 오우가(五友歌)가 생각나. '자연은 우리한테 좋은 거다' 그리고 '자연은 완성된 거다'라고 생각을 하는 거라고. 그래서 '자연스럽다' 그러면 아름다운 거로 보고 자연은 완성된 걸로 본다고. 그런데 내가 미국에 가서 느낀 거는 '자연은 소재다', '자연은 위험한 거다', '자연은 극복해야 되는 거고, 관리해야 하는 거다' 그걸 도처에서 볼 수가 있더라고요.

'윌더네스 에리아'(wilderness area)라고 있다고. 공원도 아니고 그냥 자연 상태로 해서 들어가려면 아홉 명 이상 떼로 들어가선 안 되고, 그런 덴데도 보면 그 속에 변소를, 깨끗한 걸 놔뒀어. 그 트레일(trail)이 비가 와 갖고 이렇게 물이 넘치는 게 있으면 그 다음에 보면 그거 딱 보수해놨어. 그리고 환경 자체가 위험한 데가 있죠. 애리조나나, 콜로라도도 그랬지만 그 기후가 극심하고 그러잖아요. 그런데 그런 환경이 사람들한테 주는 게 좋은 게 있더라고. 환경을 개선하려는, 극복하려는 의지가 있고, 그리고 환경을 관리하는 능력들이 있는데. 난 한국 사람들이 그 두 가지가 굉장히 부족한 거로 생각을 했어. 그러니까 자연을 아름답다고 하지만, 사실은 가만히 보면, 어떻게 보면 자연에 종속되는 거로 나타날 수도 있는 거 같고. 자연을 극복하려고 그러지 않고, 그 다음에 환경을 극복하려는 생각이 없어요. 그런데 환경을 극복하려는 생각이 없는 거는 사회·정치 부분에서도 똑같아. 기분 나쁘면 갈아버려야 하는데 (웃음) 순응한다고. 복종하고 순응. 그래서 아, 이게 굉장히 좋은 방향으로 나갈 수도 있지만, 굉장히 나쁘게 결론지어질 수도 있구나. 그런데 한국에 상태는 이게 지금 나빠진 상태로 생각을 했어, 난. 그래서 '자연스럽다'가 아니고 인공적인 거에 대해서 의식적으로 많이 강조를 하려고 하고. 사람들이 폐쇄적인 생각, 생각이 폐쇄적이면 공간도 폐쇄적인 거로 되더라고. 사람들이 많이 모이는데, 특정된 목적이 있지 않은 그런 열린 장소, 이거에 대해서 굉장히 의식적으로 강조를 많이 했던 거 같아요.

전. (<명동성당> 현상안의 모형 사진을 보며) 그래서 저런 안이 나왔던 거군요.

유. 그래서 <명동성당>에서 제일 중요하게 생각했던 게 광장이었다고.

전. 네. 인공의 마당을 높이.

유. 네. 서울에서 그래도 중심이 되는 성당이라고 그러면, '사람들이 이만큼 모이는 장소가 필요하겠다' 그래갖고. 언덕이니까, 지금은 그게 다 없어졌잖아요. 인공적으로 그거를 하나 더 만든 거였다고. 그 다음에 그걸로 들어가는 접근! 하는 과정을 좀 재미있게. 그리고 밑에 기존도로하고 면하는 거기에다가는 이렇게 또 달걀을 하나…. (웃음)

전. 그 말씀 좀 해주세요. 그거를 다른 분들은 잘 얘기를 안 해주세요. 물어봐도.

유. 이게 두 단계였거든요. 내가 기억이 되는 게, 두 번째가 되면 생각이 더 구체적으로 발전되잖아요. 두 번째 나왔을 때 다른 네 개가 다 나빠진 거로 생각이 돼. 하나는 안이 바뀐 게 있고… 그리고 이게 디벨롭된 것이 보이는 안이 없었어. '아, 이게 이렇게 되니까 내 작품이 좋구나' 이런 생각 때문에 그런 게 아니고, '왜 이런 문제가 생길까' 그걸 생각을 했는데, 콘셉트가 없었던 거 같아.

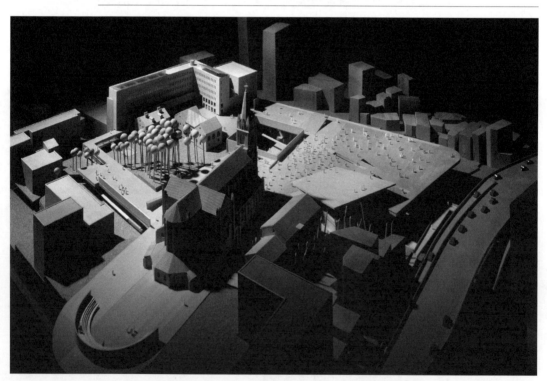

<명동성당> 현상설계 2차안 모형 (아이아크 제공)

무엇을 하려고 그러는 의식이 처음에 확실하지가 않았던… 그런 생각이 들어요. 2차 할 때는 설명도 하고 그랬거든요. 그런데 난 두 번째 안들이 그렇게 된 거는 정말 이해를 못 하겠어.

최. 선생님 안에서 첫 번째랑 두 번째는 어떤 부분이 바꿨었나요?

유. 바뀌지 않았어요. 디벨롭을 더 한 거라고.

조. 두 번째 거는 광장이 쿼터(quarter)가 더 생겼던 거 같아요.

유. 두 번째 보면 광장에서 이렇게 파고 내려가는 것도 있어. 올라간 것도 있고.

조. 그리고 뒤쪽에 원형 극장 같은 것도 있고. 디벨롭이 좀 된 거네요.

최. 나머지 네 개 안 중에서 어떤 부분이 바뀌었는지 기억나시는 건 있나요? 그때 처음이랑 아예 바뀐 거는 어떤 거를….

유. '어떤 게 바뀌었다' 이런 기억은 없어. 느낌만 남아 있지.

전. 괜찮다고 생각되는 안이 뭐였어요? 선생님 것 빼고. 두 번째로 잘했다고 생각되는 거….

유. 없었어요.

최. 저희가 처음 당선된 안들을 보고 느꼈던 것들은, 당시에 한창 해외에서 기울어진 판들을 이용해가지고 랜드스케이프로 접근하던 것들이 갑작스럽게 국내 설계경기에서 많이 드러났던 것인데요. 그런데 자세히 보니까 선생님 안은 기울어진 판은 아니고, 광장 자체는 수평적으로 뻗어 있는, 이런 느낌이고, 그 아래에 까치발이라든지 그런 구조적인 요소들이 나타나기 시작하는 거 같은데요. 그런데 이 아래도 하나의 또 다른 오픈 스페이스로 이용이 되는 거죠? 두 레벨로.

유. 네.[12]

전. 두 차례에 걸쳐서 현상을 했는데 결국은 천주교 측에서 거절을, 거부를 한 건가요?

유. 결정을 안 했어요.

전. 다섯 개 중에서 고르기로 해놓고.

유. 고르기로 해놓고, 다섯 개가 끝나갖고 설명회도 했어. 그러고는 결정을 안 했어요. 그런데 결정을 안 하게 되는 그 배후의 얘기들이 있겠지. 그런데 그건 나는 몰라. 그것을 공식적으로 발표를 하지도 않았어요.

12. **구술자의 첨언:** 나는 이 장소가 명동과 연계되는 도시공간의 역할도 있고 또 성당 앞 성당과 관계된 공간의 역할도 있고 한, 이것을 다 만들려고 한 것이에요. 그리고 그것을 연결하는 연결공간하고.

최. 2차 설명회를 하고 당시에 심사위원들의 반응들도 바로 들을 수가 있었나요?

유. 없었어요. 심사를 그때 누가 했나… (잠시 생각) 정말 많은 사람들이 참가했었던 기억은 나고. 내가 요런 일을 당했을 때 느꼈던 거, 그러한 기억은 있는데, '누구 게 어땠다'까지 기억이 되는 건 없어.

최. 2차 발표 때는 혼자 가셨나요? 아니면, 같이 작업했던 김정임 씨나….

유. 설명은 내가 혼자 했겠지. 하지만 같이 갔을 거에요.

최. 김정임, 오서원, 김성일 씨 다 같이 이 작업을 하셨나요?

유. 그럼요. 저 모형을 우리가 직접 만들었다고.

전. 레이저가 없을 때잖아요.

유. 없을 때죠. CG가 나오기 전에도 모델메이커가 있었어요. 기흥성[13] 씨나 그 사람들이 하는 작업들도 좀 있었는데, 설계사무실에서 모델 메이커들을 쓰고 그러는 것도 별로 없었어요. 대부분은 자기들이 다 작업을 했다고. CG, 이런 거 나오는 것도 고속철도 시작하면서 이렇게 했지. 많이 나왔지.

조. 지금 혹시 바뀐 <명동성당>에 가보신 적 있으세요?

유. 그거는 그냥 빌딩이죠, 빌딩. 그 앞에 정리가 안 되어 있는 상태라고. {**조.** 지금 것이 간삼이 했나요?} 간삼에 원정수 씨가 했죠.

전. 이거랑 비교하면 일부분을 한 거니까 큰 오소리티(authority)가 없는 거에요.

13. 기흥성(奇興聲, 1938~): 모델 제작자. 2016년에 기흥성 뮤지엄을 건립하여 관장으로 활동 중.

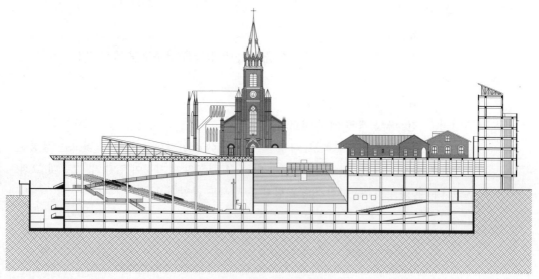

<명동대성당> 현상설계 2차 단면도 (아이아크 제공)

유. 응. 성당의 부속 건축들을 지어나간 것인데 도시공간을 만드는 것은 아닌 것 같아.

전. 딱 쥐고 "전체를 다 가자"라고 하는 파워가 교단 안에서도 누구도 없는 거예요.

최. 그 공모 요강을 보니까 전면도로에서 명동성당이 가려지면 안 된다는 게 있더라고요. 그래서 도시조직과 연속되는 게 목적이고, 다른 안들도 보면 기울어진 판들을 이용해가지고 연속성을 만들어주는 건데요. 선생님 안은 광장이 만들어져 있고, 광장에 올라가는 계단의 보이드 부분 자체도 아까 <국립박물관>에서 쓰셨던 것처럼 펜스로, 담으로 이렇게 쳐져 있는 듯한 모양인데요.

유. 그래요. 내가 여기서 시퀀시얼 익스피리언스(sequential experience)를 상당히 중요하게 생각했어, 오히려. 그래서 성당이 부분적으로만 보이도록 닫혔다고. 그래서 극적으로 나타나는 게 좋겠다고 생각해서. 그 시퀀스를 보여주는 그림이 있었는데… 어디 있을 거예요. 찾아보면…[14]

(자료를 찾는 중간에)

전. 저 계란은 다다오의 계란보다 빠른가요?

유. 나는 '내 생각이 누구보다 빠르다, 늦다'라는 것은 염두에 없는데 틀림없이 빠르죠. 다다오가 계란을 어디다 처음 했었죠? 처음으로 원통으로 했었거든요.

전. 오사카 나카지마에, 중지도(中之島)에 시… 시의회인가…[15]

유. <천안역사> 콩코스에 달걀이 하나 있었다고. (웃음) 그래서 내가 <천안역사> 끝냈을 때는 속으로 '야… 공단에서 이걸 다 받아들이다니' (웃음) 그랬다고. 그런데 그게 오명 장관의 한마디. 그래서 힘을 받아 나갔는데.

조. (<명동대성당> 현상설계안을 보고) 이렇게 해서 성당 보이고 꺾어지면 더 보이고, 올라가면 다 보이고 하겠죠. 그러니까 오히려 현대적으로 보이긴 하지만 아까 <국립중앙박물관> 현상하신 것처럼, 그게 담이나 회랑이나 이런 거라고 하면, 이거는 부석사 오름의 시퀀스 느낌도 있잖아요.

유. 한국건축에서 난 시퀀스가 중요하다고 생각을 했어.[16]

14. **구술자의 첨언:** 명동성당이 지어졌을 때 이 건물은 서울에 모든 곳에서 보였어요. 하지만 도시가 자라고 주변에 높은 건물들이 지어지면서 성당은 외부에서 보이지를 않게 되어 있어요. 지금 남아 있는 언덕은 성당의 전면 광장 정도의 역할이고 도시공간의 역할은 없어요. 그래서 그 둘을 다 보완하고 극적으로 연결한 거예요.

15. 1980년대 중반의 <오사카 중앙공회당> 재생안.

16. **구술자의 첨언:** 한국의 건축공간이 갖고 있던 시퀀시얼(sequential)한 변화는

조. 그러니까 전통적인 거에 대한 한국의 인식에 대한 반발도 있지만 '한국적인 건축의 DNA를 갖고 계신 게 아닌가' 그런 생각도 들어요.

유. 한국건축이 사실 나에게는 굉장히 좋다고, 제일 좋다고. 일본건축이나 중국건축이나, 내가 이렇게 봤을 때 감성적으로 이렇게 받아들여지는 거는 한국건축이야. 그런데 그거를 좋다고 광고는 안 하지.[17]

전. 그럼 지금까지 90년대에 했던 작품들은 훑었나요?

조. <밀알학교>가 또 1차가 있고 2차가 있잖아요.

유. 내가 볼 때 한국사회는 너무 역사에 매몰되어 있는 거 같아요. 과거, 거기에 생각이 너무 많이 들어가 있어.[18]

전. 그때까지는 현재나 근 과거에 대해서 자랑하거나 내세울 게 없어서, 옛날 거에 가치를 많이 두었던 상황이었던 거 같고요. 말씀하신 것처럼 90년대를 지나오면서 조금 상황이 달라진 거 같아요. 조금 더 객관적으로 바라보고 현재도 긍정할 수 있게 되고.

유. 물론 바뀌는데, 건축 자체가 보수적이고, 건축자체가 과거 의존적인 게 많아.

전. 김수근 선생이 대표적으로 그러셨던 거 아니에요? (웃음) "길은 좁을수록 좋다"

유. 코르뷔지에의 『Toward a New Architecture』에 그런 얘기를 했어요. "이 세상에는 아주 과거에 매몰되어 있는 전문 직종이 하나 있다. 그 과거 속에서 아주 행복하고 그 속에 상주하고 있는 전문직은 딱 하나밖에 없다. 다들 미래를 향해서 가는데 과거에 머물러 있다. 그게 건축가다" (웃음) 그렇게 했더라고. 그 표현에 보면 "그래서 건축이 좋은 거다" 이렇게 얘기하는 거와 비슷하게 얘길 했는데 상당히 비틀어놓은 거 같아. 내가 그걸 보고 '야… 정말 맞네. 정말 맞는 얘기네' (웃음) 그랬다고.

전. 1920년대의 감성이죠.

유. (고개를 끄덕이며) 그래서 나는 옛날 얘기를 가능하면 안 하려고 그랬던 거 같아요.

도시공간에서 유용하게 쓰일 수 있다고 생각해요.
17. **구술자의 첨언**: 현대 한국의 사회나 건축이 서구의 현대화를 잘못되게 받아들이고 있는 것에 대한 반감 같은 비판의식 때문에 한국건축이 좋다고 하지 않아요.
18. **구술자의 첨언**: 공간적으로 이곳과 다른 저곳에 대한 인식이 너무 약해. 현재를 알기 위한 자료를 시간적으로 과거에서 찾을 수도 있고 공간적으로 다른 세상에서도 찾을 수가 있는데, 공간적으로는 생각이 폐쇄되어 있어요.

전. 이로써 그러니까 서울에 오신 지 한 10년 되시는 거네요. 86년에 오신 것으로 치면, 96년까지 10년 동안 개인적인 일도 하시면서 또 큰일도 하시고. 또 한국건축계가 급속하게 개방되는 과정, 대형 프로젝트들이 생기는 과정에 성공적으로 안착하시는 부분도 있고.

유. 안착이라기보다 삼청동에서 일을 할 때도 상당히 프로젝트 베이스였어. 그래서 프로젝트가 다 없어졌을 때 도로 미국으로 들어갔거든요.

전. 그럼 보수랑 관련된 계약은 어떤 식으로 하신 거예요? 통으로 "프로젝트에 얼마에 하자" 이런 식으로 하셨던 거예요, 아니면 "다달이 얼마씩 줘라" 이런 식으로 하신 거예요? 건원이랑도 같이 하시면서. 이런 게 전례가 잘 없는 일이잖아요.

유. 나랑 일하는 사람도 '이 회사에 내가 취직한다' 이런 생각들은 없었던 거 같아. '유걸 씨가 하는 프로젝트'에, 프로젝트 베이스로 생각을 했었을 거예요. 그러니까 쉽게 들어왔다 나갔다 그랬지.

조. 저희가 96년에 졸업하고, 대학원 졸업하고 취직을 했는데, 그때도 뭐 사무실에 뼈를 묻겠다고 취직하는 경우는 전혀 없었어요. 그냥 좋은 선배나 좋은 건축가가 있으면 '가서 일을 해보자' 해서 다들 돌아다녔죠.

전. 이제 막 커리어(career)를 시작하는 사람은 충분히 그럴 수 있을 거 같은데, (웃음) 선생님은 미국을 나가신 거 자체가 사무실을 열어야 되는 상황을 피하기 위해서 나가셨다고 했잖아요. 그러니까 동년배로 치면, 10년 전에 이미 독립해서 자기 펌(firm)들을 갖고 있는 상황인데, 마치 대학 갓 졸업한 젊은 친구가 프로젝트 따라 돌아다니듯이, 그런 입장으로 일을 하셨다는 게.

유. 나는 사무실을 만든다는 그거에 큰 의미가 없었어요. 그래서 아이아크를 만들 때도 파트너십으로 했잖아요. 나는 내가 사무실에 대해서 책임지는 게 싫었다고. 내가 개인적으로 내 프로젝트를 하는데 '어떻게 하면 편하게 할 수 있을까' 그 환경을 마련하는 거에 하나로 사무실을 생각했던 거예요. 그러니까 굉장히 개인적인 그… 생각이었지.

전. 아이아크는 언제 만드신 거예요?

유. <밀알학교>를 짓고 돌아갔잖아요. <밀알학교>를 남서울은혜교회에서 지은 거거든요. 거기 홍정길 목사님이 음악, 건축, 미술, 뭐 이런 걸 엄청 좋아하는 분이에요. 이분이 한번은 코스타(KOSTA)라고 외국 기독교 학생들 집회가 있는데 거길 가자고 했어요. 코스타가 세계 각국에서 열리거든요. "코스타도 좀 문화적으로 해야겠다"고. 그러면서 음악 하는 양반, 김성기라고 서울시립대학의 교수, 김원숙이라고 화가, 셋을 불러서 같이 갔거든요. 미술 하는 분이랑 같이

가자고 그래서 이제 갔거든요. 거기에 한 목사님이 같이 가게 됐어. 인사를 하고
얘기를 하는데 교인이 한 600명 되는데 교회를 방금 지었대요. 그래서 "아이고,
목사님을 내가 몇 년 전에 만나 뵀어야 했는데 너무 늦게 만나 뵀구먼요."
그러고 농담을 했어요. 그러면서 난 설계를 한다고 그랬거든요. 그 다음에
서울에 한번 들릴 일이 있어갖고 왔다가 <밀알학교>의 홍정길 목사를 만났는데,
그 목사님, <벧엘교회>의 박 목사님이 전화를 한 거야. "유걸 씨, 가다가 그
목사님 한번 뵐 수 있었으면 좋겠대"요. 그런데 그 일산이라는 지역이 김포공항
나가면서 볼 수 있는 장소라서, "공항 나갈 때 조금 일찍 나가서 들러서 가겠다."
그래가지고 들렀더니, 교회를 지으시겠대. (웃음) 일산의 중심상업지역인데
거기 땅을 매입을 한 거예요. 거기다가 하나 지으려고 그러는데 계획을 하나
해줄 수 있냐고. 그래서 내가 "계획을 하려면 비용과 시간이 든다" 그랬더니,
"얼마나 시간이 드냐?" 그래서 "한두 달 걸린다", "비용은 얼마나 드냐?" 그래서
그때 "2천만 원인가 3천만 원 정도 든다" 그랬어. 그러고 미국을 갔는데 좀
있더니 전화가 왔더라고. 해달래. 송금해주겠다고. 그래갖고 계획을 했거든요.
<밀레니엄 센터>.

조. 그 목사님 성함이 <벧엘교회>의 박광석 목사님이시죠?

유. 네. 그 계획을 했어요. 내가 저 <밀레니엄 센터>는 꼭 해야겠다는
생각이 아니고 그냥 콘셉트를 하나 만들려면 '최소한도 이건 받아야 되지 않겠나'
해서 그러고 갔는데 해달라고 그래서 하게 됐어.

조. (사진 자료를 찾아보며) 선생님이 만든 모형은 없네요. (253쪽 참고)
이거는 저희들이… 조그맣게 만든 건데.

유. 이거도 나중에 만든 거예요. 그런데 그 계획안을 만들어서 서울로 갖고
오면서 내가 이 양반이 교회 계획안을 '다른 건축가들 시켜서 좀 해봤었다면
좋겠다' 하는 생각이 들더라고요. 공간들의 동선 해결이 굉장히 복잡해요.
건폐율이 90퍼센트야. 꽉 찬 집에다가 꽉 찬 예배당을 넣겠다고 그러니까.
그래갖고 이걸 탁 보시더니 "어, 이러면 되겠구먼." 그러더라고. (웃음) 그래서
속으로 '아, 이 분이 이미 설계를 몇 개 해봤구나' 생각하면서 '이게 되겠구나'
했지. 이 교회는 설계비를 제법 받았어요. 그때 설계비를 얼마를 받았냐면, 13억!
설계비를 얼마를 받겠냐고 그래서 좀 생각을 해봐야겠다고 그러고, 이 정도
받으면 되겠다고 생각을 해서 했는데. 내가 그때 '조금 과하다' 생각하는데도
그렇게 요구한 이유가 '이건 프로젝트가 큰데 이거 하다가 돈이 떨어지면 내가
개인적으로 감당할 수가 없는 규모다' 그런 생각이 들더라고. 그래서 내가
안전하게 끝낼 수 있는 비용, 그거를 생각을 해봤더니 그 정도 되더라고. 13억
원이라고 그랬더니 깜짝 놀라갖고… (웃음) 그러더니 좀 깎자고 그래서 "그럼

전 못 합니다." (웃음) 그랬어요. 그런데 "그러자" 하는 거야. 그래 설계를 해갖고 공사를 했는데 나중에 얘기를 하더라고. 설계를 서너 번 했대. 그러면서 그때 제안한 설계비들이 전부 6억이었대요. 다 큰 사무실들이었어. 그런데 이 콘셉트 때문에 이 양반이 받아들인 거야. 그런데 아, 내가 그 결정을 정말 잘했다고 생각한 이유가 설계 끝냈을 때 돈이 딱 떨어지더라고. 하나도 못 남겼어. (웃음) 그래갖고 내가 "그 결정을 참 잘했다" 그런 생각을 했었는데, 그런데 그때 6억 받고 일하고 그러는지는 모를 때였죠, 나는. 다른 데하고 비교할 생각도 없었고.

그래서 이거를 하게 되니까 사무실을 얻어갖고 또 사람들이 모이기 시작했다고. 삼호물산에 빌려갖고 일을 했거든요. 일을 하고 있는데 사장이, 비슷한 사람이 몇이 있었어. 그게 손학식 씨, 조병수 씨도 그때 서울에 들어온 지 얼마 안 돼갖고, 별로 일할 자리가 없고. 고주석 씨, {조. 헬렌주현 박.} 그래갖고 "서울에 근거가 없는 사람들이 셰어하자" 해서 셰어 오피스예요. (웃음) 그래갖고 인사동 기아자동차 위에다가 사무실을 하나 빌렸지. 그래갖고 그 사람들이 같이 쓰기로 했는데 쓰다 보니까 내가 혼자 쓰게 되어버린 거예요. 그게 아이아크의 시작이야.

조. 그때 이름을 바꾸셨어요, 인터아키텍쳐(Inter-architecture)라고.

유. 박인수 씨가 그땐 있었을 거예요.

조. 우리가 삼호물산에서 인사동으로 옮긴 다음에 일들이 많아지면서 <경희대학교 건축조경전문대학원>이랑 <밀알학교 2차>를 지을 때, 그때 오셨어요.

유. 그러니까 셰어 오피스가 하나 있고, 내가 그걸 주로 썼지만, 서울에 상주를 하진 않을 때였어요. 그런데 그때 경희대학교에 조창한 교수가 날 찾아왔어요. "학교에 나왔으면 좋겠다"고. 은퇴를 하시는데 총장이 학교를 새로 만들려는 의욕을 갖고 있는데 내가 왔으면 좋겠다는 거야. 그런데 그때 나는 누굴 가르친다는 걸 아주 싫어했거든요. 지금도 그런 거를 좋아하지는 않는데. 그래서 "아, 나 관심도 없다"고 말이죠. 그랬는데 좀 지난 다음에 이 양반이 또 왔어. 꼭 와야겠대. 두 번씩이나 선배가 찾아와서 그러는데 매몰차게 안 된다고 그러기는 힘들더라고. (웃음) 그래서 좀 생각해보겠다고. 그러고 있는데 또 전화가 왔어. "그러면 내가 하겠다"고. 조창한 선생이 은퇴하면서 내가 학교를 간 건데, 사실은 내가 티칭을 한다는 건 뭐, 상당히 안 맞는 (웃음) 그런 성격이었는데… 그래서 가게 됐어요. 그거를 가게 되고 난 다음에 건축대학원 스페이스 디자인을 하게 됐어. <경희대학교 건축대학원>.

조. 그게 거의 동시에요. 취임하시기 전에 디자인을 하셨어요.

유. 가기로 정해지고 그러고 난 다음에 했지. 그게 강당이었어요.

조. 오디토리움(auditorium)¹⁹.

최. 90년대 중반에도 주 거주지는 미국이었던 거죠?

유. 네. 90년대에는 삼청동에 집이 있었거든요. 그래도 서울에 이사를 온
건 아니었어. 삼청동에 있다가 미국엘 들어갔다가 <벧엘교회>을 하려고 나오고…
공용 사무실 같이 만들고, 대학교에 나가면서 서울에 상주하기 시작했어요.
대학교에 나가니까 어떻게 할 수가 없더라고요. 맘대로 갈 수가 없잖아. (웃음)

전. 그전에 서울대학에도 강의 나오셨잖아요.

유. 그럼요. 그때는 시간으로 이렇게 왔다 갔다 하는 거였지, 묶여 있는 건
아니었죠. 그래서 경희대학교 나가는 것 때문에, 서울에 상주를 하는 식이 됐고.
여름방학, 겨울방학만 미국에 갔지.

전. 조항만 선생은 언제까지 있었던 거예요?

조. 저는 99년 하반기 건축사시험 보고 나서부터. 그러니까 8월 한
15일, 그 정도에 김정임 씨랑 처음 만나서 갔죠. 권문성 소장 사무실 가서 자리
만들어놓고, 9월부터 다녔던 거 같아요. 그리고선 2002년 유학가기 전에, 제가
8월 8일에 떠났는데 7월 31일까지 다녔어요.

전. 3년 있었던 거네요.

유. 내가 기억을 하는 거는 고주석 씨하고 조병수 씨하고 같이 현상을
했어요. 상암동 아파트 단지인데 조항만 씨가 그 건물의 단면 상세를 그린 게
있어. 그거를 굉장히 멋있게 그렸었다고. 부분 단면 상세. 굉장히 큰 거예요.
엘리베이션이 쫘악 보이는 거. 그 기억이 나, 내가. (웃음)

전. 그럼 여기 사무실에서는 누가 실장 역할을 하셨나요?

조. 저보다 김정임 씨가 나이가 한 살 많고, 학년은 3학년이 높거든요.
처음에 김정임 씨랑 저랑 있었는데, 김정임 씨는 원래 일을 하던 분이고, 그래서
둘이 있다가 계속 늘어났어요. 그 다음부터는.

유. 그때 내가 미국 가 있는 동안에 어떻게 했어요?

조. 그냥 열심히 했죠.

전. "이제는 밝힐 수 있다" 해야지.

조. 진짜 열심히 했습니다.

유. 신나게 했구나. 난 걱정도 안 했어요, 정말로. 그때 되게 일이 진행이
잘됐어요.

조. <벧엘교회>는 여러 가지로 애를 먹었어요. 2D로 쓰리 디멘셔널(3

19. 경희대학교 수원캠퍼스 공과대학 건물에 붙어 있던 강당의 내부를 다 들어내고, 높은
천장고를 활용한 새로운 공간을 설계, 건축전문대학원을 만들었다.

dimensional) 한 램프 같은 거를 계산을 계속해야 되는데, 하루에도 수십 번씩 그랬어요. 평면, 단면을 잘라가면서. 그때 3D로 했으면 굉장히 편했을 텐데. 그리고 생추어리(santuary) 밑에는 볼처럼 이렇게 생겼잖아요. 그거를 다 잘라서 그리고, 다 만들어서 그리고 하느라고 많이 들었고요.

전. 그러면 미국에 가계신 동안에는 미국과의 소통은 어떤 수단을 이용했어요?

유. 그게… <올림픽 선수촌>을 하면서 내가 그걸 익힌 거야. 보스턴에 우규승 씨하고 이렇게 커뮤니케이션을 했잖아요. 그러니까 '이게 되는 거구나'.

전. 요즘은 여러 가지 수단이 있는데, 그 시절에는 정말로 팩스로 하셨겠어요.

유. 팩스에서 시작을 했어. 보스턴도 그랬지만 덴버에서 서울하고의 연락도 그렇고, 그림쇼 사무소하고 연락도 그렇고, 그런 거에 대해서 아주 자연스럽게 생각을 했어요. 이렇게 떨어져 있어도 된다.

최. 조병수 선생님과 오피스 셰어 하신 것은 언제죠? 구십 몇 년도쯤인가요?

유. 90년대 후반인가?

조. 제 기억으로는 2000년하고, 2001년, 2002년 그사이에.

전. 조항만 선생이 처음 들어갔을 땐 삼호로 왔었단 말이죠?

조. 예, 삼호에서는 아예 오피스가 없었고, 권문성 선생 사무실에 책상 두 개를 빌려서, 김정임 씨랑 저랑 있다가, 선생님이 나오셔서 사무실을 한 칸 얻어주고 가셨어요. 그래서 거기에서 한 열 명 이상까지 늘었어요. 그리고 다른 사무실도 얻어서 모형도 큰 거 만들고, 아예 사무실 하나 더 얻어서 만들고, 그러다가 안국동 가자고 그러셔서….

최. 제가 아마 조항만 교수님께 그 시절에 들었던 이야기 같은데, 선생님 사무실, 조병수 사무실, 이렇게 따로 있는 게 아니고, 인력들이 어느 정도 유동적으로 일을 같이 할 수 있는 체계라고 들었던 거 같은데….

조. 그러니까 "그렇게 하자"고 만드셨어요.

유. 그럼. 그런 의도로 만들었는데, 결과적으로는 하나도 그렇게 안 됐어요. 그리고 고주석 씨도 사무실이 필요한 상황이었는데, 집에서 그냥 버티고… 조병수 씨도 별로 거기 들리지 않았어.

조. 회의할 때만 오셨던 거 같아요.

유. 이렇게 하다가 아이아크가 돼버린 거지. 그런데 그게 2000년이에요?

조. 2000년. 2001년 그때 당시….

유. 내가 경희대학교 나간 게 2001년부턴데, 안국동 나갈 때 시작했어요.

조. 조병수 씨는 목소리가 되게 높고 멀리서도 잘 들리거든요, 회의를 하고 있으면. (웃음) 한국말로 하시다가 갑자기 영어로 하자고 그러셔가지고. 고주석 선생님도 계시고, 아네모네 고(Anemone Beck-Koh)도 가끔 오고 그랬는데. 하여간 목소리가 조병수 선생님이 가장 컸던 걸로 저는 기억이 나고, 안에 대해서 '컨센서스(consensus)가 잘 안 이루어지는구나' 그런 기억이 나네요.

공동으로 상암동에 아파트 단지 현상을 했었는데, 선생님 기억하실지 모르겠는데, "아파트를 해보고 싶은 꿈이 있다"고 그러셨어요. 아파트에 대해서 아이디어는 많고 한국의 아파트가 이렇게 되는 거에 대해서 제안을 하고 싶으신 게 있으셔서.

전. 선생님이 가진 꿈이 한 100개쯤 있을 걸요?

유. 세종시에 <행복도시 첫 마을>! 아파트 현상. 아파트 현상은 그거 두 개밖에 없죠?[20]

조. 그거 두 개밖에 안 하셨어요. <행복도시 첫 마을>하고 상암동에.

유. <행복도시 첫 마을>은 그건 정말 획기적인 거였어. 너무 획기적이라서.

조. 한국 아파트에서 피하고 있는 모든 것들이… (다 같이 웃음) 서로 마주 보고, 이런 거 있잖아요.

전. 잠깐 쉬었다 하겠습니다.

〈밀알학교〉(1995~1997)

전. <밀알학교>와 <벧엘교회>에 대한 내용을 조금 들여다 봐야 하는 상황인 거 같은데요, <밀알학교>로 다시 돌아갈까요?

유. <밀알학교>에서 뭐를 또 이야기해야 되나?

전. 간단한 건 몇 번 말씀을 해주셨어요. 제일 중요한 게 산업재료를 쓰는 거 하고, 그 당시의 건축에 대한 한국에서 갖고 있었던 생각, 고정관념들을 좀 깨고 싶었다는 점.

유. <밀알학교>가 발달장애아학교인데 당시에는 발달장애아학교가 없었다고요. 그래서 알아보니까 역삼동에 있는 충현교회에 장애자 교육프로그램이 있었어요. 그 담당자에게 물어보니까 일본에 발달장애아학교가 있다고 그러더라고요. 그래서 일본에 발달장애아학교를 찾아가 봤는데, 가서

20. **구술자의 첨언:** 상암동 할 시기 끝에 아파트에 대한 생각 중에 가장 큰 부분은 저층부와 최상층은 기준층과 달라져야 한다는 것이었어요. 1층부터 꼭대기까지 똑같은 평면이 되는 것이 비합리적이라고 생각을 했어요.

보니까 일반학교예요. 그 학교에서는 한 클래스가 스물일곱, 여덟 명 되는데 그 속에 발달장애아가 한, 두 명이 있는 거야. 그래서 그 학교에서는 학생들을 모집할 때, "당신 애가 우리 학교에 오면 걔는 발달장애아하고 같이 공부를 하게 된다", "그거를 억셉트(accept) 하면 와라" 그래갖고 오는 거예요. 교육하는 현장을 찾아가 봤는데, 같이 공부를 하는 것들도 있고 특별히 발달장애아들을 위해서 하는 것들이 있는데, 체육이라든지 음악이라든지 그건 거의 개인 학습을 하더라고. 또 '미국에선 발달장애아학교를 어떻게 하나' 알아봤더니 학교가 없어. (웃음) 거기서는 장애학생이 생기면 걔한테 돈을 확 대줘. 그래서 보통 한 학생한테 한 학기에 10만 불 정도를 주는 거예요. 중·고등학교가 그래. 그래서 영어 못 하는 한국 학생이 들어오잖아요, 그러면 애도 장애자하고 똑같이 취급을 해줘. 그러면 영어 선생이 하나 붙어. 그래갖고 애가 영어할 때까지 해주고.

그래서 <밀알학교>를 할 때 내 생각이, 장애자들만을 이렇게 모아놓은 학교가 아니고 '이 학교가 나중에는 혼합 교육을 하는 학교가 될 경우, 내지는 일반학교가 될 때도 가장 좋은 학교로 만들자' 그게 목표였다고. 그래서 '아이들이 가장 좋아하는 학교 환경은 어떤 걸까' 생각을 해봤는데, 애들이 교실수업이 끝나면 운동장으로 와라락 몰려 나갈 수 있는 환경이 '제일 좋은 환경이다'라는 생각을 했어. 사실은 복도에 교실들이 붙어있는 걸 내가 굉장히 싫어했거든요. 내가 학교 다닐 때도 그걸 굉장히 싫어했어. (웃음) 그래서 '복도를 없애자' 그게 하나의 목적인 거야. 이게 4층 건물인데 매 층마다 운동장을 만드는 게 목적이었어. 그러고 발달장애아에 대한 특별한 고려를 한 거는, 발달장애아 아이들에게 마음대로 움직이게 해주는 게 굉장히 중요하대. 그래서 '비가 오거나 눈이 오거나, 뛸 만한 공간을 하나 만들자' 그래서 아트리움이 생긴 거고. 그런 목적을 갖고 만들자고 그러니까 굉장히들 공감을 해주셔갖고. (사진을 보며) 그래서 이게 굉장히 커요. 그리고 2, 3층 올라와도 앞에 로비들이 굉장히 커. 이게 4층 집인데 '4층 집의 매 층을 어떻게 1층 같이 만드냐' 이게 문제였어요. 그래서 2, 3층을 오르내리는 거를 '단지 오르내리는 걸로 느끼지 못하게 만들자' 그래갖고 계단을 막 이렇게 틀었어요. 그래서 저 계단이 모양으로 저렇게 틀었다기보다 각 플로어가 좀 더 아이덴티티(identity)를 갖게 만들어 주는 의도였다고. 그래서 1층에서 2층 올라가는 것도 2층으로 올라간다기보다 다른 공간으로 들어가는 그런 기분이 들게 했는데. 교회와 연관된 건축을 하는 것이 쉽지가 않아요. 교회라는 건 교인들이 돈을 내갖고 짓잖아요. 그러니까 의견이 굉장히 많다고. 그런데 이 집이 모든 게 노출이 굉장히 많아서, 마감이 안 된 상태 같이 보이는 것이 굉장히 많거든. 그러니까 그거에 대해서 익숙하지 않은 분들이 많았다고. 맨 처음에 지어졌을 땐 비판하는 사람들이 많았는데, 홍정길 목사님이

그림하고 음악을 굉장히 좋아하는 분인데 <밀알학교>를 지으면서 "어이, 건축도 재밌네요." (웃음) 그래갖고 이 양반이 건축에 흥미를 느끼기 시작했어. 그리고 목사님이 굉장히 이 건물을 칭찬을 했어요, 지은 다음에. 그래갖고 막 예배 때도 "유걸 씨가 이렇게 해줘서 얼마나 고맙냐" (웃음) 그렇게 하니까 비판하는 사람들이 이제 마음대로 그 얘기를 못했어. 그러다가 다 목사님한테 세뇌가 돼버렸지. 그… 그래서 홍정길 목사님이 <밀알학교> 하고 나서 나한테 많은 영향을 준 분이에요. 그리고 끝날 때까지 건물에 대해서 엄청나게 홍보를 많이 했어요. 그렇지 않았으면 상당히 비난하는 평도 많이 나왔을 거 같아.

 조. 이 아트리움에서 예배를 보셨어요. 교회 짓는 대신에 학교를 지었기 때문에, 교회는 주말에만 주로 쓰잖아요.

 유. 여기서 예배를 보고 4층에서 콰이어(choir)가 하기도 하고, 굉장히 좋았어요.

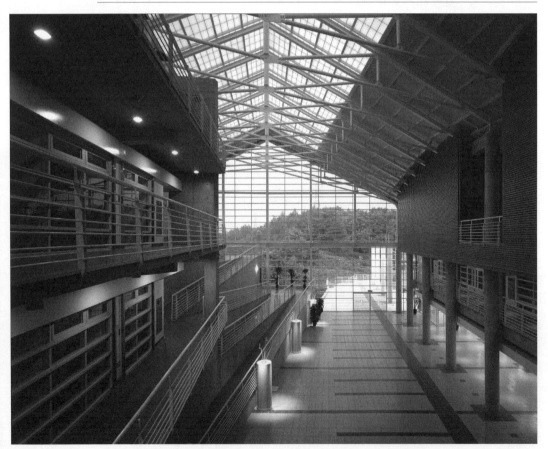

<밀알학교> 아트리움 (김용관 제공)

조. 나중에 체육관을 만들어서 예배는 거기로 갔는데 이 아트리움이 더 좋았죠. 의자를 몇천 개 펴서.

최. 의자 같은 거는 어디다 보관을 하나요?

유. 저 뒤에 있는 램프 밑의 공간에다가 의자들을 다 넣었어. 그런데 내가 이거를 지은 다음에, 건물에 들어오는 사람들을 관찰하는 게 굉장히 재밌어요. 계단을 사람들이 올라가는 모양을 유심히 많이 봤어. 그런데 사람들이 한층 올라가서 이렇게 두리번두리번, (웃음) 또 한 층 올라가서 두리번두리번, 계단을 그냥 샥~ 올라가는 사람은 없더라고. {**전.** 터져 있으니까.} 그래서 '의도한 바가 좀 실현이 된 게 있구나' 그런 생각을 한 게 저 계단이야.

배. <밀알학교> 1차에 선생님의 오른손이 누구였어요?

유. 김정임 씨가 이거를 하고 그 다음에 현장을 김동원[21]이라고 있어요. 그 현장을 굉장히 착실하게 했어, 그 사람. 조광일 씨가 모형 만드는 거 하고. 박인수 씨도 많이 했어요. 외부 마감재 만드는 것들을 박인수 씨가 많이 관리했어요.

배. <밀알학교> 팀 중에서 김정임 선생은 쭉 아이아크까지 이어지는 거예요? 허가를 어떻게 내요?

유. 그렇죠. 허가는 라이센스 갖고 있는 사람들하고 어떻게 해서 많이 냈을 거예요. 내가 라이센스가 없었으니까. 90년대 초에, 그때는 외국 라이센스가 있으면 여기서 법규 시험만 보면 됐었다고. 그래서 시험을 한번 보려고 갔고요. 그런데 문제를 이해를 못 하겠더라고. (다 같이 웃음) 문제도 모르겠어. 그래 난 포기했어. 허가를 또 권문성 씨가 많이 했어요.

조. 이것도 권문성 씨가 하셨을 가능성이 높네요. 박인수 씨 오신 다음에는 박인수 씨 라이센스로 하셨을 거 같아요.

유. (고개를 끄덕이고) <밀알학교>인가 <강변교회>인가 허가를 받을 때 오서원 씨가 강남구청엘 드나들었어요. 그런데 허가가 안 나오는 거예요. 우리 사무실에선 로비를 못하니까. (웃음) 오서원 씨가 그러는데 항상 보면 우리 거는 맨 위에 놓여 있대. 그런데 한번은 강남구청에서 삼청동으로 전화가 왔어요. 담당자 오서원 씨가 받았는데, "휴가를 가는데 왜 나한테 전화를 합니까?" 그러고 화를 내면서 끊더라고. 그래서 뭐냐 그랬더니, (웃으며) 담당자가 휴가를 간다고 전화를 했더래. 뭐 좀 달라고 전화를 한 건데 오서원 씨가 영 외교적이질 못해갖고, 거기다 화를 막 내고 전화를 끊었어. 그러니까 허가가 계속 안 나오는 거예요. 그래갖고 마지막에 허가를 받을 때 담당자가 "이거 내가

21. 김동원: 건축가. 스튜디오 지티 도시건축디자인 대표.

먹은 줄 안다", (웃음) "과장한테 같이 가자" 그래갖고 둘이 과장한테 같이 가서 허가를 받았다고. <밀알학교>는 강남구청에서 계속 허가업무를 관리했었는데 마지막 허가가 나온 것은 서울시교육청이었어요. <밀알학교>가 교육청 허가 1호 학교예요.

전. 주변 주민들의 반대가 있었던 거 아니에요?

유. 건축할 때 주민들이 알고 반대를 했어요. 계획할 때 주민이 알아갖고요, 어떻게 했냐면 이게 땅이면, 여기가 아파트인데 이게 남쪽이라고. 그런데 내가 건물을 이렇게 앉혔었다고, 길가에. 그 이유가 내가 과천에서 1년 정도 초등학교 옆에서 살았는데, 애들이 운동장에 노는 소리가 굉장히 잘 들려요. 그래서 아파트가 여기 있는데 애들이 노는 소리가 나는 것을 짓는 건물이 막아주는 형태로 이렇게 지어서 배려를 해갖고 여기다가 했거든요. 그랬더니 그걸 어떻게 알아갖고 반대를 했지… 그래서 이쪽 뒤로 아파트에서 멀리 밀어갖고 언덕에 바짝 붙이니까, 사면에 딱 가서 붙으니까, 옹벽이 굉장히 큰 게 생긴 거예요. 그래서 옹벽 대신 램프를 놓은 거라고. 그 램프가 옹벽구조 때문에 생겼는데 (웃음) 주민들이 반대를 해갖고 생기게 된 거야.

배. 그 공무원이 계속 미뤘던 이유가 민원 때문에 그랬었나요?

유. <밀알학교>는 민원 때문에 그런 것도 확실히 있어요. 구청에서 주민 눈치 보느라. 90년대까지도 건축행정이 굉장히 비리가 많았어요.

조. 요즘은 2주 안에 뭐든 액션을 취해주는데, 그때는 거기서 갖고 있으면 뭐 계속 기다리는 수밖에 없었어요. 그런 거랑은 관계없이 건축허가가 나갈 때는 자기네가 이렇게 받는 돈이 있는 거예요. (웃음) 안 들어오니까… 들어올 때까지 기다리는 거죠.

유. 그때 우리가 허가받는 데는 정말 능력이 없었어요. 굉장히 그게 문제가 된 게, 80년대, 90년대는 허가받는 게 건축사의 능력이었어요. 2000년 들어와서도 그랬지만. 그때 허가과정에서 모든 일들을 기록을 했어요. 모순된 것이 있으면 끝나고 시에 고발을 한다고. 그런데 끝나고 생각하니까 건축가들이 공범자들이더라고. 그래서 그만두고 후에 부시장으로 있던 이동에게 그 얘기를 했더니 "잘했어. 그것은 나도 어쩔 수 없는 문제야" 그러더라고.

최. 1차 하실 때는 이후에 2차나 이런 거에 대한 계획은 애초에 아예 없었던 건가요?

유. 하나도 없었어요.

최. 결국 학교로 지음으로써 예배당으로 사용해야 하는 공간이 따로 필요했고, 그걸 이 공간으로 처음부터 설정한 게 아니었나요?

유. 꼭 그렇게 한 건 아닌데 대공간이 있으니까 여기서 썼겠죠. 교회에서는

강대상(講臺床)도 없고 뭐 아무것도 없으니까 굉장히 불편했지. 그래서 체육관을 2차로 계획한 거라고.

최. 그런데 애초에 이 프로젝트의 시작점이 그거 아니었나요? 그러니까 교회를 단독으로 짓는 대신에, 교회는 주말에만 쓰니까 대신 학교를 짓는다는 거였는데, 그럼 학교를 지으면서 예배당으로 전용할 수 있는, 시간에 따라서 사용할 수 있는 공간을 잘 만들어 달라든지….

유. 그건 맞아요. 그런데 그런 요구사항이 별도로 없었고, "이건 학교로 짓는다" 그래서 했었어요.

최. 그럼 이 대공간을 설계하시면서 이곳이 주말에는 예배공간으로 쓰인다는 가정이 있었던 것도 아닌가요?

조. 그건 남서울은혜교회의 예배당이 따로 있었죠.

전. 그럼 그 교회가 짓다가 재정이 나빠져서….

조. 그런 건 아닌데, 쓰시다 보니까 여기가 괜찮으니까 들어오신 거 아닐까요?

유. 어… 그래, 교회가 옆에 있었어. 조그만 교회를 하나 샀어. 교회가 망해갖고 그거를 통합을 해버렸다고. 그래서 예배 보는 데가 있었거든요. 그런데 이걸 지으니까 이곳이 공간이 커서 더 많은 교인이 모일 수 있고 해서, 이곳에서 예배를 보기 시작했지. 90년대 교회들이 잘 되는 데는 그냥 막 팽창했다고. 그런데 이 목사님이 아주 인기 있는 목사님이었거든. 그래갖고 굉장히 교회가 컸지.

배. 홍정길 목사님이 예전에 하셨던 교회들을 보셨어요? <전주대학교회>하고 <강변교회>를 그분이 보셨어요?

유. (고개를 저으며) 내가 지은 건물을 보신 적도 없고 <밀알학교>가 시작될 때까지 홍 목사님은 건축을 극히 현실적인 문제 해결을 위한 장소로 여기셨던 것 같아. 그래서 건축을 하는 과정에서 흥미를 갖기 시작하셨어. 그리고 <강변교회>는 <밀알학교>하고 같은 때에 지어졌어요.

배. 아, 그러면 그분은 이런 철골 구조로 만든 대 공간을 모르시고 유 선생님을 선택하셨네요.

유. 이거 시작할 때 홍 목사님은 건축이라는 거에 대한 아이디어가 없었어요. 그런데 홍 목사님의 굉장한 서포터로 이랜드의 박성수 회장이 있어요. 이거를 짓게 된 게 박성수 회장이 "아, 건물 평당 75만 원에 지을 수 있다"고 그래서 시작을 한 거예요. 그래서 날 보고 설계를 해달라고 하면서 박 회장이 75만 원이면 된다고 그러더라고. 된다고 그러더라는 게 아니라 자기 회사를 그렇게 만들었대요. (웃음) 그래갖고 내가 이랜드 건설회사 대표보고 다시는

<밀알학교> 모형 (아이아크 제공)

평당 75만 원에 지을 수 있다고 이야기하지 말라고 말했어요. 사기꾼 된다고.
(웃음) 그런데 맨 처음에 시작이 '간단하게 지어서 쓰자' 이런 생각이었어요.
그런데 이게 280만 원인가, 300만 원 덜 들었어요, 평당. 그랬는데 이 집을
지으면서 홍 목사님이 건축에 많은 관심을 갖게 돼서, 그 다음부터 짓는 거에
대해선 75만 원 얘기는 안 했어. 그래도 매번 굉장히 싸게 지으려고 그랬다고.
내가 지은 집들이 대개 싼 집들이에요.

조. 군더더기, 장식적인 것은 없으니까. 진짜 필요한 것만 딱 설계를 해서
넣은 거니까. 직각이 아닌 거에 대해서 한국사회에서 기본적으로 약간 돈이 많이
든다는 선입견이 좀 있는 거니까.

최. "외장재를 산업재료를 써서 한다"는 표현들이 이뤄져 있는 건데요.
그런 얘기들은 건축주와 하거나….

유. 그런 얘기를 건축주하고 어떻게 해요. 나는 건축주하고는 건물의
용도나 건축주의 바람을 중심으로 의논해요. (웃음) 그런데 이거를 짓고, 2차
증축하고, 3차 증축하고를 다 내가 했거든요. 경희대의 이은석 교수가 "어떻게
증축설계를 맡았냐"고 물어봐. 이제 건축가들이 대개 집 짓고 욕먹거든요. 그런데
그 이유가 홍정길 목사님 때문에 그런 거야. 이 양반은 계속 칭찬만 하니까
(웃음) '유걸 씨가 하는 거는 좋은 거구나' 그렇게 세뇌가 돼버렸어, 교회가.

조. 여기에 지붕 천장을 막은 재료 있잖아요. 유리가 아니고
칼월(Kalwall)이라고 폴리카보네이트인데 가운데 인슐레이션이 들어있는 건데,
저게 외산이었어요. (구술자가 고개를 끄덕인다) 저거 없고 굉장히 가벼운 그게
됐는데, 이게 빛이 투과가 되고, 파란 날은 색깔도 약간 투과가 돼요. 그런 걸
쓰셨어요. 저도 처음 봤어요.

전. 저렇게 하면 무지 더워지잖아요. 저거 온실이잖아요.

유. 단열이 되어 있어요. 이 속에 보온이 되어 있는데 광선이 들어와. 꼭
창호지 같아요.

조. 선생님이 좋아하시는 산업재료 중에 하나였어요. (회의실 천장재를
가리키며) 이것도 쓰시고 싶어 하셨어요, 옛날에. 단파론(Danpalon)이라고 이건
프랑스제였는데.

유. 경희대학이 이걸로 덮여 있다고.

조. 이게 74동 서울대 미대 건물에도 부분적으로, 남쪽에 썼잖아요.
유학 가서 그렉 린(Greg Lynn)이 처음 지은 한인 교회(<Korean Presbyterian
Church>)에 갔는데, 뉴욕 퀸즈(Queens)에, 거기도 정면에 이걸 썼더라고요. 그게
이거보다 훨씬 나중인데 아예 유리창을 다 그걸로 했어요.

유. <계산교회>도 왕창 씌웠잖아요. 칼월(Kalwall)이요. 요즘은 인슐레이션

성능이 굉장히 올라간 제품들이 나와요. 그리고 이게 표면을 재생하는 성능이 굉장히 늘어나요.

조. 아무튼 고분자 화합물로 된 건축 재료들은 수명이 길어야 10년에서 20년이거든요. 뭐라고 해야 되나, 열화현상이라고 해야 하나, 고분자들이 끊어져요. 플라스틱 바스킷을 오래되면 이렇게 다 부서지잖아요. 그걸 피할 수가 없거든요. 억지로 고분자로 만든 거기 때문에.

유. (<밀알학교> 천장재는) 20년 넘었잖아요.

조. 그렇죠. 차량에 들어가는 거는 조금 더 좋은 기술로 하는 건데, 그래도 철이나 유리나 콘크리트와는 수명이 좀 다른 거 같아요. 건축 재료로서는 연구가 더 돼야겠죠.

유. 이 칼월이 1950년대에 나온 거예요. 그래서 연구가 많이 된 재료라고. 그래도 영구재료는 아니지.

배. 구조를 누가 했어요?

조. 윌리엄 고.

유. 이것도 윌리엄 고가 했나?

조. 네. 윌리엄 고가 천장 부분을 했다고 자기가 얘기했어요.

배. 그러면 그 앞에 교회들도 윌리엄 고가….

조. 네. <강변교회>도 윌리엄 고가 했고요. <천안역사> 지붕도. 손학식 씨 사무실에서, LA 쪽에.

유. 윌리엄 고를 손학식 씨를 통해서 만났는데, 윌리엄 고가 LA에 있는 건축가 프로젝트들을 많이 컨설팅을 해요. 그 양반이 그때 컴퓨터를 많이 썼어. 그리고 <천안역사>를 할 때 구조물의 응력변화에 따라서 이 철골 움직이는 모양을 3차원으로 보여주는데 아주 설득력이 있었어요.

조. 그때 그런 시뮬레이션 프로그램을 잘 안 쓸 때인데, 그분은. 우리나라는 이제 마이다스(Midas)라는 게 개발이 돼서 그걸 하잖아요. 그런데 그분은 그때 SAP2000이라고 하는 거. 우리나라에선 잘 안 쓰던 거였거든요. 그 프로그램을 쓰셨어요. 우리나라는 다 손으로 계산했어요. 오써거널(orthogonal)한 거는 그냥 대충 손으로 계산해서 경험적으로 섹션 다 때리는 때였고요. 90년대 후반에 제가 기억하기로는 경영위치 때도 다 손으로 계산했었거든요. 그런데 이거는 이렇게 다 틀어져 있잖아요. 시져스 트러스(scissor truss)가 다 틀어져 있다거나, (형태가) 계속 벌어지고. 이런 것들은 안 하려고 그랬어요. 이렇게 (형태가) 오므라들면 해석이 안 되니까. 아니면 엄청나게 두껍게 해요. 그런데 고창범 씨는 제가 놀랬던 게, 랩탑(laptop), 델(Dell) 컴퓨터 하나 딱 들고 오면 혼자서 다 해요. 후다닥 다 해서 섹션도 다 주고, 단면도 주고. 그리고선 우리가 "오케이"하면

그 다음에 접합 디테일을 건축가가 원하는 대로 이해를 딱 해가지고 잘 그려주시더라고요. 이런데 만날 때 대부분 투박하게 만날 수 있는데. 그래서 참 대단하단 생각을 했는데, 겨울에는 일을 안 하세요. 스위스 가서 스키 타세요. 혼자서 일을 하거든요. 프로젝트가 많아지면 한, 두 명 고용해서 하시고. 그런데 제가 개인적으로 고창범 씨를 한 번 쓴 적이 있어요. 해안에 다닐 때. 하도 구조가 안 된다고 그래서 "이거 되는 거다." 제가 프레이밍(framing)을 다 해가지고 고창범 씨한테 보내서 되는지 안 되는지 해석만 받았는데, 다 된대요. 그런데 결국은 밑에다 기둥 받치고 다 했어요. 한국에서는 도장을 안 찍어줘요.

　　유. 내가 고창범 씨 얘기를 많이 해요. "컨설턴트는 이렇게 일해야 된다"고. 노트북 하나 들고 다니는 거야. 사무실에 사람이 없었다고. 그러니까 건축가들이 굉장히 좋아하는 거예요. 미국에서는 구조하는 사람이 현장을 계속 팔로우 업(follow up)을 해주거든. 그런데 현장에 주니어(junior)들이 나오는 게 아니고 컨설턴트가 직접 나와 갖고 봐주고, 현장에서 직접 대답을 해주니까 굉장히 인기가 있는 거예요. 그래서 나는 "건축가도 노트북 하나 들고 다니면서… (웃음) 이래야 된다"고.

　　전. 뒤가 옹벽인데, 앞에 폭에서 여유가 있는 부분은 실이 들어가 있나요?

　　유. 빈 공간이었어요. 그런데 창고로 이렇게 쓰는데, 이게 옹벽이야. (웃음)

　　조. 저 기둥이 설비 아니에요? 냉난방 나오는 거잖아요.

　　유. 이게 <강변교회>도 같이 썼는데, '찬공기 배출구'라고, 로우-벨로시티 에어 서플라이(low-velocity air supply). {**조.** 요즘 무풍에어컨 같은…} 보통 우리가 쓰는 에어컨은 하이-벨로시티(high-velocity)거든요. 그리고 대 공간일 때는 (바람의 세기가) 굉장하다고. 그런데 이건 스멀스멀 나가니까. 이게 스웨덴인지, 북유럽 어디 제품이에요. 이런 것도 테크놀로지라고.

　　조. 그런 쪽에 관심이 굉장히 많으셨어요. 한국에 없는 그런 것들. 그래서 제가 경영위치에서 일하다가 이리로 딱 오니까 그게 완전히 다르더라고요. 모던하고 디테일이 파인(fine)하고 그런 걸 떠나서 '건축을 대하는 태도에서 미래적인 거냐', '장래를 생각하느냐', 아니면 '있는 거를 리파인(refine)을 하는 거냐'라고 하는 느낌이 되게 다르더라고요.

　　배. 저런 스탠딩, 그러니까 당시에 한국에 다른 프로젝트들이나 대 공간들은 전례가 있는데, 그 전에도 <강변교회>도 그렇고, 트러스가 대칭이 아니에요. 구조해석에, 윌리엄 고가 들어와야 되는 게 고 부분이죠? 왜냐하면 지금 생각을 하고 있었어요. 그전에도 한국에 대 공간이 있는데 구조가 다 대칭이었던 거 같아요. 그분이 한국의 다른 프로젝트들은 하셨던 게 있었어요?

　　유. 다른 건 모르겠어요.

최. 공부는 어디서 하셨나요?

유. 윌리엄 고가 공부를 어디서 했는지는 물어본 적이 없는데.
<배재대학>도 그렇고 <벧엘교회>도 현지 구조기술사 도장을 찍고 그랬다고.
그러니까 한국에서도 한국기술사 도장이 필요해요. 그래서 고창범 씨 일의
도장을 단구조의 이성재 소장님이 많이 찍어줬어. 도장을 찍으면 그래도 책임이
따르니까 그것에 필요한 많은 일을 해야 됐죠. (웃음)

〈밀알학교 2차〉(2002)

유. 이거(<밀알학교>)를 한 다음에 2차는 2000년이 지나서 하는데 그거는
체육관을 짓는 거를 목적으로 해서 지었어요. 그런데 2차를 할 때는 체육관보다
그 밑에 강당이 중요했는데, 중국에 경덕진(景德鎭)이라고 있죠.

전. 항주(杭州) 옆에요.

유. 네. 도자기로 유명한. 그런데 경덕진 도자학교에 주락경[22] 씨라고
있어요. 그분이 <밀알학교>를 보고 다음에 유걸 씨 뭐 지으면, 거기다 도자기 좀
붙이게 해달라고 그랬어요, 이 양반이. (웃음)

조. 체육관하고 그때 밑에 400명, 500명 들어가는 오디토리움(세라믹
팔레스 홀)을 하나 지었죠.

유. 그래갖고 그 사람 도자기를 보고는 내가 '이거는 조명기구를 만들어도
좋겠네' 그러다가 '강당의 어쿠스틱! 을 이걸로 해결할 수 없나' 하게 됐죠. 이게
체육관인데 살짝 교회로 쓸 수 있는….

조. 벽에 붙은 거. 저게 다 예술가가 도자기 만든 거죠.

유. 이거 하나하나 붙은 게 도자기 박스라고. 속이 비어있어요.

전. 그래서 난반사를 시키는군요.

유. 한양대학교 교수였는데 전진용[23] 교수. 그 양반이 그런 얘기를
하더라고. 바로크 챔버(Baroque Chamber)가 음향이 좋은 이유가 데코레이션이
난반사를 하기 때문에 그런 거래. "벽이 이렇게 있을 때 난반사를 어떻게 하는 게
좋겠나" 그래서 저 모양들이, 밑엔 플랫(flat)하고 위로 올라가면 좀 더 나와요,
이렇게. 그래갖고 이 홀이 음향이 유명해졌어요. 그래서 서울에서 국제음향
컨퍼런스가 있었는데, 컨퍼런스에 온 사람들이 여기에 와갖고 음악 듣고 가고
그랬다고.

22. 주락경(朱樂耕, 1952~): 중국의 도예가.
23. 전진용(全鎭龍, 1960~): 한양대학교 건축공학과 교수이자 건축음향연구센터 대표.

<밀알학교 2차 증축>안 모형 (아이아크 제공)

<밀알학교> 오디토리움 (아이아크 제공)

전. 반사재를 쓴 거는 지금 처음인 거잖아요.[24]

유. 이 로비 사진이 있어요. 이게 디테일이구나.

전. 가운데가 빈 세라믹 블록을 붙여가지고.

유. 이거! 이거가 진짜 명작이에요. 교회를 다니면서 10여 년을 보는데 늘 새로워요. 난 이거 정말 좋아해요. 그래갖고 이게, 이건 정말

24. **구술자의 첨언:** 반사재를 쓰는 것이 음악의 음성을 만드는 것에도 영향이 있고, 음향을 골고루 확산시키는 역할도 있고 한데, 한국의 강당은 강연하는 사람의 소리 전달이 주목적이 돼서 흡음을 더 많이 강조하는 경향이 있는 것 같아요.

<밀알학교> 주락경의 작품 (김종오 제공)

프라이스리스(priceless)야. CCTV[25]에서 와갖고 한 시간짜리 다큐멘터리를 만들었다고요. 그래갖고 그 양반이 이거를 할 땐 무명, 무명은 아니었지만, (웃음) 직접 했어요. 이거 붙이는 거를 작가가 직접 와서 붙였어. 땀을 뻘뻘 흘리면서.

조. 굽기는 다 중국에서 구워갖고 싸서 보내셨죠? 몇 개는 깨져 있고 그랬었는데.

유. 그랬는데 이거를 하고 CCTV로 중국에서 알려지면서 굉장히 유명해졌어. 상해공항이던가, 상해 뉴 에어포트(Shanghai New Airport), 거기 엔터런스(entrance)에다가 한 50미터 되는 벽화를 이 양반이 만들었는데, 이거보다 좋지가 않아. 이 양반이 진짜 이것 때문에 유명해졌다고. 정말 국제적으로 유명해졌어.

〈밀알학교 3차〉(2007~2008)

유. 그런데 자꾸 스페이스들이 모자라요. 스페이스들이 모자라갖고 3차 안은 앞에다 또 이렇게 지었는데, 3차를 지을 땐 굉장히 힘들었어요. 이 밑으로 지하철이 지나가. 지하철이 지나가는 옆에 구조물을 놓을 때에는 심의를 받아야 되고, 지하철하고 연관관계를 허가를 받아야 된대. 그래서 이거를 새로 구조를 넣지 않고 지금 있는 구조 위에 올렸어요. 그래서 지하도 안 파고 지하 밑에 있는 풋팅(footing)을 보강해갖고 올렸다고. 그래서 밑에 기둥이 이렇게… 나와.

전. 〈명동성당〉에서도 아까 쓰셨던데요.

유. 이거는 필요에 의해서 나왔어요. 이 모양보다 훨씬 더 시각적으로 불안정해 보일 정도로 앵글이 크게… 밑에 기초에 위치 때문에….

조. 저거는 스틸 컬럼(steel column)인가요?

유. 스틸이에요. 이건 계획안인가보다. 이 건물(3차 증축영역)도 폴리카보네이트를 썼다고. 그런데 요즘 또 스페이스가 부족하다고 그래. 아파트 있는 쪽으로 건물이 낮거든. 그 위에 법규상은 용적률이 남아 있어요. 그런데 "이거는 주민의 반대를 피할 길이 없다." 그래갖고 눈치를 보고 있더라고.

전. 오늘 90년대에 작품들 중에 빠졌던 것을 주로 봤고요. 그러다 보니까 2000년대 초반 〈벧엘교회〉까지 왔어요. 그렇게 됐으니까 오늘은 여기서 끊고, 다음 시간에 〈벧엘교회〉부터 시작하는 것으로… 오늘 재밌는 말씀 많이 들었습니다. 다른 때도 늘 재밌었지만 90년대가 굉장히 트렌지셔널(transitional)한 스테이지(stage)였다는 것도 새삼 느꼈고요.

25. CCTV: 중국중앙방송국.

<밀알학교 3차 증축>안 모형 (아이아크 제공)

<밀알학교 3차 증축> 전경 (박영채 제공)

한국건축계로도 그렇고 선생님께서도 그렇고, 이렇게 무빙(moving)하는 시기였네요.

유. 90년대가 상당히 변화하는 그 시대였던 거 같아.

전. 다음번에는 그러면 2000년대로 들어가서 조금 더 생생한 동시대의 이야기를 들을 수 있을 것 같습니다. 오늘 감사합니다.

<구미동 빌라> 모형 (아이아크 제공)

학교 강의

전. 오늘 2019년 9월 19일, 오후 7시 15분입니다. 유걸 선생님을 모시고 dmp 회의실에서 7차 구술채록을 시작하겠습니다. 지난 7월 말일에 6차를 했었고, 그때 <밀알학교> 이야기를 오랫동안 나누었죠? 오늘은 이어서 그 다음 시기로 갑니다. 2000년대를 넘어가면서부터는 여러 가지가 바뀌죠. 98년부터 학교를 나가기 시작하셨네요. 서울대학에, 그 다음에 경희대학에. 티칭을 시작하시면서 프로젝트의 성격도 조금 달라지는 것 같습니다. 또 티칭 하시게 되니까 서울에 머무르시는 기간도 더 길어지시는 거 아닌가, 그런 생각이 듭니다.

유. 네. 서울대학교는 시간으로 나갔고요. 경희대학에서 정교수로 가게 됐는데. 조창한 교수가 은퇴를 하면서 굉장히 강권을 해서 갔죠. 나는 누굴 가르치는 걸 정말 싫어했거든요. 관심이 없었어요. 우리 학교 다닐 때에도 돈 버는 유일한 수단이 학생들 과외 수업하는 거였는데, 내가 굉장히 싫어했어요. 그런데 학교를 나가서 학생들을 이렇게 보니까 그것도 재밌더라고. 그래서 처음으로 학생들에게 관심을 갖기 시작했어요. 그러니까 너무… 늦게. (웃음)

전. 학생들 만나니까 뭐가 재밌던가요?

유. 학생들이 관심을 갖고 물어보잖아요. 그런데 그 반응이 학생들이 확실히 후레쉬(fresh)하더라고. 얘기하는데 재밌어지고, 그게 좀 다른 거야. 사무실에서는 그냥 일을 중심으로 하지, 일반적인 관심사를 갖고 대화하는 경우가 드문데, 학생들하고 이렇게 지내니까 그런 점이 좀 재밌더라고.

전. 그래서 경희대학에 정교수가 되셨을 땐 학교를 매일 나가셨던가요?

유. 내가 거기를 나갈 때 교수 분들한테도 그랬어요. "일주일에 3일 이상 난 안 나온다." (웃음) 3일을 반나절만 나갔었다고. 그런데 이게 시간이 자꾸 늘어나더라고. 그래갖고 3년이 지나 은퇴를 하는데, 일주일을 계속 나가는 거야. 그리고 반나절을 있지 않고 시간이 더 늘어나고. 그래서 마침 은퇴를 할 시간이 되어갖고… 잘됐죠.[1]

최. 그때 경희대학교 건축전문대학원을 설립하면서….

유. 예. 그것 때문에 그런 거예요. 경희대에서 건축과를 전문대학으로 만들면서 "건축과를 특화시키자" 그런 아이디어가 좀 있었어. 그런데 전문대학원을 만들었는데 교수 분들이 그렇게 좋아하는 거 같지는 않더라고. 2000년대 초에 전문대학원이 많이 생기기 시작했어. 건국대학, 경기대학해서 다섯 개인가 있었는데, 5년제는 그 다음에 나왔어. 그 다음에 서울대학에서 5년제를 했어요. 그래 서울대학에서 하니까 다들 따라갔어. 그래 난 서울대학이

1. 구술자는 2002년부터 2005년까지 경희대학교 건축전문대학원에 교수직을 역임했다.

굉장히 나쁜 일을 했다고 생각해, 지금도. 전문대학원이 더 적절한데 5년제는 학생들이 애매하게 시간만 많이 보내게 해. 지금은 아마 경희대학교가 전문대학원이 없어졌을 거예요. 지금 전문대학원이 건국대학하고 경기대학이 남아있나?

채록자. (다같이) 없어졌습니다.

유. 없어요? 그러면 하나만 남아 있네. 음….

최. 한양대가 만들지 않았나요?

전. 그랬다가 M.Arch. 과정을 했는지 안 했는지 모르겠어요. 서울대학에도 꽤 계셨던 거네요. 98년부터. 경희대학이 끝나고는 또 건국대학에 나가신 걸로 되어 있는데요.

유. 아니에요. 건국대학도, 경희대학 전이에요. 건국대학은 전문대학원. 거기 윤승중 씨가 나갔잖아요. 김원 씨, 김석철 씨도 거기 나갔었어. 나는 시간으로 나갔었고.

전. 건축가가 건축과 교수를 겸하는 것에 대해서 어떻게 생각하세요?

유. 음… 나는 건축과 교수가 설계를 못 할 이유는 없다고 생각해. 그런데 교수가 할 일이 일반사무실에서 하는 일하곤 조금 다른 거 같아, 프로젝트를 하더라도. 그리고 설계업무, "건축가가 되겠다" 그러면 교수를 하지 말아야 된다고 생각을 해. 교수를 통할 필요가 없다는 얘기가 아니고, 그래서 내가 (웃으며) 조항만 교수한테도 그만두라고 가끔 그러는데, 그런데 대학교 교직이 아주 떠나기 힘든… 자리인가 보더라고. 응. 단국대학에 정재욱 교수. 그 양반이 그… <고속철도>할 때 같이 했어요. 미국에서 학교 나오고 처음 들어왔을 때. 그래서 이제 고생하다가 단국대학으로 들어갔어. 그래서 내가 "정교수, 5년 이상 절대 하지마" 그런 얘기를 가끔 했는데, 가만히 보니까요, 정재욱 교수는 교수가 맞더라고. 어. 그 양반은 학생들 티칭하고 리드하고 그러는 거에 대해서 상당히 열심히 하는 거 같아. 사람에 따라서 다른데 정재욱 교수가 최두남 교수하고 같아.

2000년대 프로젝트의 시작

최. 이 시기쯤에 배재대학교 관련 프로젝트들, 그리고 <밀레니엄 커뮤니티 센터>가 99년에 시작돼서 2000년대로 넘어오는데요.

유. <밀레니엄 커뮤니티 센터>가 먼저 시작했죠. <밀레니엄 커뮤니티 센터>가 상당히 일찍 시작했어요. 그런데 배재대학 할 때도 내가 미국에서 왔다

갔다 할 때예요. 김종헌 교수[2]한테 내가 미국에서 연락을 받았어요. 그래갖고
그… 작품집을 만들어갖고 내고. 배재대학이 나쁜 대학이 아니라고, 굉장히
좋다고, 내가 그런 얘기를 자주 했는데. 맨 처음에 <배재대학 프로젝트>를 할 때
건축위원 일곱 명이 찾아온 거예요. 작품집 심사를 해갖고 다섯 사무실을 뽑아서
그 사무실들을 직접 찾아온 거야. 건축을 전문하는 사람들이 아니, 물리학, 철학,
이런 거 하는 사람들이니까. 그게 목요일인가 미팅을 했어요. 그러더니 다음
날 연락이 왔더라고. 우리하고 일을 하기로 했대. 그 다음 주 화요일에 계약을
했어. <국제관> 설계계약을 한 거예요. 그 계약이 생각해보면 좋은 케이스라고
생각돼요. 그래서 인터뷰하고 뽑는 거에 대해서는 절대 찬성이야. 김종헌 교수가
애길 하더라고, 나중에. 우리 사무실에서 미팅을 하고 나가면서, 나가면서
로비에서 결정했대. (웃음) "아이아크하고 하자"

전. 뭘 물어보고 뭘 답하셨는데 그렇게 그 사람들 호감을 가졌을까요?

유. 학교건축에 대해서 내가 생각하는 일반적인 거. 기술적인 얘기는
아니었어요. 그리곤 "내가 설계를 할 때는 어떤 방법으로 과정을 진행한다" 이런
것들. 그랬는데 미팅이 굉장히 좋아서, 나와 갖고 로비에서 서로 쳐다보면서
거기서 결정했다고 그러더라고.

최. 작품집도 검토하고서 그렇게 접근했던 것이 <국제관>만을 위한
거였나요, 아니면 향후에 한 사무실과 계속 작업을 하려고….

유. <국제관>만이었어요. 그런데 <국제관>을 했는데, 배재대학이 좀
시빌라이즈(civilize)됐다는 얘기를 자주 하는 게, 착공식을 하는데 항상 시공사
사장보다 건축가가 더 앞에 있어. 그리고 불러갖고 호명할 때도 건축가를 먼저
하고. 그래서 어떻게 이런 생각을 하나… 생각을 했는데, 참 신기해요. 그때
이철세[3] 물리학과 교수가 <국제관>을 이… 무슨 띠라고 그러지? 뫼비우스 띠라고
그랬대고.

최. 보통 설계경기를 통해서 하지, 이렇게 건축가를 인터뷰해가지고 하는
건 굉장히 드문 것 같은데요.

유. 그래서 난 그 설계경기가 굉장히 나쁘다고 생각이 돼요.

최. 시스템 자체가요?

유. 설계경기를 하려면 디자인 컴피티션(design competition)인데, 진짜로
특별한 콘셉트를 얻기 위해서 디자인 컴피티션을 할 수는 있어요. 우리가
정말 뭘 하나 새로운 것을 만들고 싶어서 그걸 하는 수가 있어. 그렇지 않으면

2. 김종헌(金鍾憲, 1962~): 현재 배재대학교 건축학부 교수.
3. 이철세(1941~): 배재대학교 전산전자물리학과 교수 역임. 현재 배재대학교 명예교수.

건축가를 먼저 선정하는 게 훨씬 더 좋은 거죠. 건축 디자인 컴피티션을 해서 당선을 하면, 당선한 게 꼭 바뀌어. 그런데 그 바꾸는 게 굉장히 힘들어요, 그게. 잘못 바꾸면 "2등, 왜 2등을 뽑지 왜 이걸 했냐" 뭐 이럴 수도 있을 거고, 설계한 사람하고도 이렇게 생각을 바꿔야 되는… 케이스가 많아요. 그러면 아주 소비적인 작업과정이 많이 생겨. 그래서 현상은 정말 나쁘다고 생각해. 서울대학교 프로젝트도 "건축가 선정하는 걸 통해서 프로젝트를 진행하자" 이렇게 건축과에서 한번 만들 수가 있을지 모르겠어. 만들 수가 있을 거예요.

〈벧엘교회(밀레니엄 커뮤니티 센터)〉(1999~2005)

최. 예. 시작한 게 〈밀레니엄 커뮤니티 센터〉가 먼저이면 그 말씀 먼저 해주시겠어요?

전. 저기가 지금 복합문화시설이라고 하는 게 뭐가 있다는 뜻이죠?

유. 큰 교회가 들어온다면 일산 주위에 있는 조그마한 교회들이 다 이걸 반대했어. 이것 때문에 허가받는 것도 힘들었어요. 그래갖고 이게 '일반 집회시설'의 성격으로만 부르기로 했어요. 그래서 실제로 건축법규에 그렇게 클래시파이(classify)가 되어 있고요. '중심상업지역'이었으니까.

최. 처음에 두 달간의 시간을 주면서 그쪽의 요구는 무엇이었나요? 그런 복합적인 상황이나 프로그램의 요청도 있었나요?

유. 교회들이 프로그램이 대개는 생츄어리 사이즈(sanctuary size)에요. 3천 명이 들어가게 해 달라 이거야. 그런데 서울에 있는 대형교회들이 다 그렇지만 대지가 협소하잖아요. 3천 석을 넣으면 대지가 꽉 차. 그래서 첫 번째 〈사랑의 교회〉 같은 건 지하로 넣었거든. 지하를 개발하면 100퍼센트 지을 수가 있잖아요. 그런데 지상으로 올라오면 건폐율에 제약을 받으니까, 교회에는 부대기능들이 많은데 이것들을 공간속에서 어떻게 배치하는 것이 쉽지가 않았다고. 1층에다 놓으면 이걸 뚫고 위로 올라가기가 힘들고, 위로 올라가면 여기까지 사람들을 데려오기가 힘들고. 소예배실, 그 다음에 이제 사무실들, 뭐 식당, 이런 것들이죠. 소예배실을 넣을 데가 없었어요. 평면상으로 보면 예배당이 들어가면 꽉 차. 그래서 소예배당을 중간에다가 이렇게 띄웠다고. 소예배당이라고 할 사이즈도 아니에요.

전. 그래서 3천 석 들어가는 예배 홀이 7층, 8층에 걸쳐 있는 거죠?

유. 네. 그런데 3천 석 들어간 예배공간이지만 엄청 큰 공간이에요. 수용인원을 늘리려고 서울에 있는 대형교회들은 다 2층 또는 3층까지도 만드는데 이것은 단층에 3천 명을 수용하는 것이니까요.

<벧엘교회> 개념 모형 (아이아크 제공)

<벧엘교회> 로비 (아이아크 제공)

전. 이 한 변이 얼마나 되는데요?

조. 60미터가 좀 넘었어요. 아레나(arena) 같이.

전. 이제 수수께끼가 풀리는데, 처음에 저는 교회를 이렇게 하셨다고 그래가지고 '신앙에 대한 굉장히 독특한 해석을 갖고 계신가' 생각을 했었는데, 그게 아니라 근생처럼 보이게 하기 위한… 현실적인 방법이었네요.

유. 아니에요. 그런 건 아니고, 나는 교회에 들어가면 '외부공간들이 굉장히 중요하다' 이렇게 생각을 했어요. '처치야드(churchyard)가 굉장히 필요하다' 그런데 이거는 90퍼센트 건폐율이에요. 90퍼센트를 꽉 채우고 나니까 길 밖에 안 남아요. 그래서 처치야드를 안으로 집어넣은 거라고. 그리고 그 처치야드에서 예배당으로 들어가는 그런 콘셉트이었다고.

전. 아까 선생님이 말씀하신대로 위로 올렸을 때 "사람을 거기까지 끌어올리는 게 제일 큰 문제다" 그러셨는데 그걸 어떻게 올리신 거예요?

유. 그래서 램프가 굉장히 중요한 거였어요. 저 램프를, "교회를 접근한다" 그러면 "교회에 올라간다"라고 그러거든요. 그래서 이제 예루살렘을 올라간다고 표현하는 것과 같이. 그리고 언덕 위의 교회를 향하여, 언덕을 올라가는 거로 해서. 그래서 '램프를 따라서 올라가면 재밌겠다' 그런 생각을 했어. 그리고 장애자가 있으니까 엘리베이터를 놨다고. 그런데 그 교회 목사님이 "에스컬레이터가 절대로 있어야 된다"해서 에스컬레이터도 놨어. 그리고 공간에 들어서면 올라가는 방향이 시각적으로 선명히 인지되게.

전. 저 램프가 다 에스컬레이터에요?

조. 아니에요. 옆에 다이렉트로 한 번에 올라가는 에스컬레이터가 있어요. 사진에 왼쪽 끝에 조금 보이시죠?

전. 네. 몇 층에서 몇 층으로 이동하나요?

유. 1층에서 6층까지 한번에. 목사님이 주장을 해서 그걸 넣었는데 실제로는 그거가 굉장히 많이 쓰이더라고. 에스컬레이터가 운송수단 기능이 제일 커요. 그걸 몰랐어. 그래서 교회에 올 때는 다들 에스컬레이터를 타고 올라가더라고. 그런데 늦게 온 사람은 여기서 이제 예배를 봐요. 객석에서. 스크린이 있어서. 예배 끝나고 내려올 때는 램프로 좀 내려와.

조. 예배 시작 전은 사람들이 좀 퍼져서 그래도 오잖아요. 한 1, 20분에 걸쳐서 오는데 끝나면 한 번에 우르르 나오잖아요. 그건 램프가 더 낫죠.

최. 이 모형은 미국에서 직접 만들어 오셨다고….

유. 네. 저건 내가 만들어서 가져왔어.

최. 이게 한 어느 정도 진행이 됐을 때 모형인가요?

유. 첫 번째! 그러니까 두 달 만에 내가 보여드리겠다고 한 게….

최. 네. 이게 두 달만의 결과물이고, 이 모형의 윗부분은 표현이 되어 있나요?

유. 위에도 있어요. 위에 이렇게 드러내고 속을 보는.

최. 여기에 자연이 도입된다든지, 그런 것도 이때부터 다 개념 안으로 들어와 있었나요?

조. 그러니까 이거랑 거의 똑같이 계획을 한 거예요, 저희는. 스케치를 보시면 아시겠지만, 이렇게 동그란 거는 아니었고 약간 외벽이 언쥴레이트(undulate)한… 원리가 다 똑같았어요.

최. 이때도 서울사무실이랑 계속 교류를 하면서 작업을 진행하셨나요?

유. 요건 그냥 미국 가서 만든 거예요.

최. 두 달 동안을 혼자서 작업을 하신 거예요?

유. 그럼요. 이때 도면, 모형, 이런 건 내가 전부 혼자 했어요. 아이아크에서도 내가 가끔은 모형을 만들었어요. 저기서 램프하고 언덕이 굉장히 중요하거든요. 그런데 완공된 실내 조경, 저게 아주 마음에 안 들어. 공간은 똑같이 되어 있는데 조경을… (웃으며) 사모님이 많은 의견이 있었어요. 인조로 들어가고.

조. 수종을 다 바꾸고. 저것 때문에 실내 자동 이리게이션 시스템(irrigation system)서부터 해서, 화분도 새로 디테일 개발하고. 저때 별의별 연구 많이 했거든요. 이제 중간에 의자 놓고 앉는 사람도 있어서 저희가 4천 명으로 계산했는데, 4천 명이 한 번에 빠져나올 때, 그거를 시뮬레이션을 했었어요. 몇 분 만에 이 사람들이 1층까지 내려오는가. 그것도 했었고. 그때 잘 안하던 CFD(Computational Fluid Dynamics). 그러니까 플루이드 다이나믹스 모델(fluid dynamics model)을 만들어서 하는 거. 그때 그 누가, 송승영[4] 교수님인가….

유. 건축과 선생이 아니고 군산대학교 기계과 교수가 했어요. 건축과 교수가 소개를 해가지고.

조. 당시로서는 굉장히 여러 가지 컨설팅을 했어요. 설계비를 굉장히 많이 받은 거 같은데 (웃으며) 하여간 돈은 훨씬 더 많이 쓴 거 같은….

최. 피난 같은 경우는 혹시, 9.11 이후라서….

조. 아니죠. 99년이 시작이었지만, 그러니까 설계를 거의 2000년에 마무리를 했는데 2001년부터 심의하느라고 시간을 많이 보냈어요. 심의가

4. 송승영(宋丞永): 1998년부터 2000년까지 군산대학교 건축공학과 조교수 역임. 2001년부터 이화여자대학교 건축공학과 교수로 활동 중. 당시 송승영 교수는 기계과 교수들과 협동으로 본 프로젝트를 진행했다.

통과가 안 돼서.

유. 저게 건축법규상 문제가 많았어요. 층별 구획.

전. 소방법에 의해서요.

유. 응. 층별 구획도 있고, 실질적인 것도 공간이 저렇게 됐을 때 "어느 지점에서 돌풍 같은 게 생길 수는 없나", "배연은 제대로 되나" 그래서 그런 것들을 전부 시뮬레이션을 했다고.

조. 어디 쓰레기통에서 불이 났어. 불이 나는 위치 같은 걸 몇 군데 정해서 연기의 거동 같은 거를, 당시엔 컴퓨터들이 그 시뮬레이션 하는데 오래 걸리니까, 그런 것들을 다 대학 교수님들이 하셨죠. 구조는 윌리엄 고가 했고요.

유. 저게 철골로만 되어 있거든요. 철골구조인데 장 스팬이란 말이에요. 그래갖고 그게 좀 힘들었다고.

전. 울렁거리니까요.

<벧엘교회> 단면도 (아이아크 제공)

유. 네. 디플렉션(deflection)이….[5]

조. 원래는 더블 컬럼(double column)으로 퍼리미터(perimeter)만 있고. 다 무주공간이었어요. 그런데 본당은 그렇게 구현을 했고, 본당을 받치는 밑에는 3대 2쯤에 기둥이 한 줄 지나가요. 마지막 기둥 세 개, 보이시죠? 이거. 거기에 이쪽 슬로프(slope)하고 경사로 사이에 이제 최후에 들어갔어요. 저거가 아니면 바이브레이션(vibration)하고 디플렉션하고 예상외로 많이 잡혀서. 잡을 수는 있는데 부재가 엄청 커진다고 하셔가지고 저거 넣어도 괜찮겠다고….

유. 그런데 후에 교회에서 연락이 왔어요. 그래서 "무슨 일이냐?" 그랬더니, 바닥이 막 출렁거린대. 목사님의 사무실들이 쭉 있는데 거기서 일을 하고 있는데 "바닥이 흔들린다" 이거야. 구조문제인 줄 알고 조사를 했는데 마지막에 발견된 게, 청년들이 음악을 해갖고 이렇게 흔들린 거야. 철골로만 되어있는 집이어서….

조. 흔들린게 아니라 진동이 전달되는 게 그렇게 느껴지죠.

전. 그게 고유 주파수랑 맞으면 위험해져요. 지난번 구의동에서 그런 일이 있었죠.

유. 그렇죠. 그런 거지.

최. 철골이 다 노출되면 내화는 어떻게 하셨나요?

조. 페인트로 했어요. 그때는 내화페인트가 굉장히 비쌌어요. 저거는 두께가 한 1센티미터 이상 발라야 되는 그런 거였어요. 그래서 이제 그 평면을 반듯하게 할 수가 없어서 굉장히 테스트를 많이 했는데. 요즘엔 굉장히 얇은 거로 페인트칠 하는 게 있죠.

유. 저게 두 시간인가 그랬죠?

조. 네. 요즘은 세 시간도 있죠. 얇게 발라도 그런 성능을 나타내요. 값도 싸고. 예전에는 아예 디테일이 없어질 정도로 두껍게 페인트를 발랐어요. 그래서 나사들도 안 보일 정도로.

최. 엄청난 규모로 모형을 만드시고 그랬던 거는 2000년 설계 진행하시면서인가요?

유. 그거는 D.D.(Design Development)할 때.

5. **구술자의 첨언:** 철골로만 되어 있어 장스팬의 집회시설에서 이 디플렉션 문제는 쉽지가 않아요. 그때 구조설계를 하면서 리버블(livable)한 플로어의 디플렉션을 600분의 1 기준으로 설계를 했어요. 그래서 시공 시작단계에서 서울의 굴지의 CM 회사에서 "철골이 필요 없이 많이 들어갔다, 26억을 줄여주겠다"고 해서 목사님이 우리 설계를 의심했어요. 그래서 "예배 보는데 바닥이 울려도 좋으면 철골을 줄일 수 있는데, 디플렉션을 600분의 1이하로 하고 철골 줄 수 있다면 그 CM의 말을 따르라"고 했어요. 후에 그 회사에서 철골을 줄일 수 없다는 통보가 왔어요. 그 다음에 교회가 우리 기술에 신뢰를 가지셨어요.

조. 그 모형이 한, 이 정도 돼요. 요 사이즈로, 바닥이. 높이도 천장에 닿을 정도가 되고. 그리고 2피스인가, 4피스로 나누어지거든요.

최. 그거는 설계를 위한 모형이었나요? 계속 만들어보고 수정하고….

유. 응. D.D. 과정에서.

조. 거의 다 끝났으니까 마지막으로 다 점검해보는 거죠. 부재들도 다 똑같이 만들었어요. 철골 부재들도 하나하나씩 다. 플라스틱이 되면 플라스틱으로.

전. 인하우스(in-house)에서?

조. 인하우스. 그거 하느라 사무실 하나를 빌려갖고 했어요.

전. 몇 달 걸렸어요?

조. 한 서너 달 만들었을 거예요. 네 명 정도가 풀타임으로 계속 만들었어요.

최. 그 모형의 목적은 실내공간 안에서 뷰라든지, 그런 것들이 실질적으로 다 점검하기 위한 거죠.

유. 응.

전. 다른 프로젝트에서도 이 프로젝트만큼 초기 안이 끝까지 가는 경우가 많이 있나요?

유. 그럼요. 대부분 중도에 콘셉트가 바뀐 프로젝트는 없었어요.

전. 선생님은 대부분 그런 스타일인가 봐요. 초기에 결정된 안이 대개 끝까지 가는.

유. 예, 그런데 <대덕교회>가 안이 바뀌었어. 현상으로 해서 뽑아놓고 안이 바뀌었어. 그거 바꿀 때 정말 힘들었다고.

전. 많이 바뀌었다는 말씀이시죠?

유. 네. 그게 콘셉트가 바뀌는 게 아니고, 새 건물 디자인이 달라지는 거예요, 새거. 그런데 새거로 할 때 굉장히 힘들어. 옛날 생각이 자꾸 나는 거예요. 그래서 굉장히 바꾸기가 힘들어. 그런데 <대덕교회>는 바꾼 안이 나쁘지 않았어요. <대덕교회>가 그리고 대부분은 처음의 안이 그냥 갔어요.

전. 처음부터 주도면밀하게 디테일까지 다 고민을 하시는 건 아닐 거잖아요.

유. 그럼요. 콘셉트지.

전. 그러니까요. 그거를 구현해나가는 힘은 어디에서 오는 거예요?

유. 건축의 디자인이 프라블럼 솔루션(problem solution)일 경우가 많아요. 콘셉트로 건물을 만들기 위해서 디벨롭하는, 구현하는 과정에서 생기는 구체적인 문제! 그 문제를 콘셉트 속에서 해결하는 게 디자인이라고. 그림이

<벧엘교회> 초기 스케치 (아이아크 제공)

<벧엘교회> 초기 스케치 (아이아크 제공)

아니고. 그런데 콘셉트가 없는 경우에는 디벨롭을 할 게 없어. 그래서 내가 지난번에 언젠가 한번 얘기를 했었는데, <명동성당>. 그걸 하는 것들을 보고 내가 굉장히 실망을 했다고. 안들이 전부 바뀌었어. 딴 게 됐어. 더 좋아지지도 않고 나빠진 거야. 건축의 콘셉트를 하나의 시각적인 안으로 생각해서 만들어놓으면 그것을 발전시킬 것이 별로 없어. 그래서 내가 그걸 보면서 '디자인을 디벨롭을 못 했다' 이렇게 보는 게 아니고, '콘셉트가 없었구나' (웃음) 그런 생각을 했어요.

최. 초기 스케치를 보면, 볼륨 자체가 상부에서 물결치는 모양으로 되어 있는데요. 초기에는 상부를 그렇게 구상을 하셨던 건가요?

유. 그렇게 구상했다기보다 예배 공간이 맨 위에 올라가니까 그 외피가 이제⋯.

최. 매달려 있는 건가요? 상부가?

유. 어디가요?

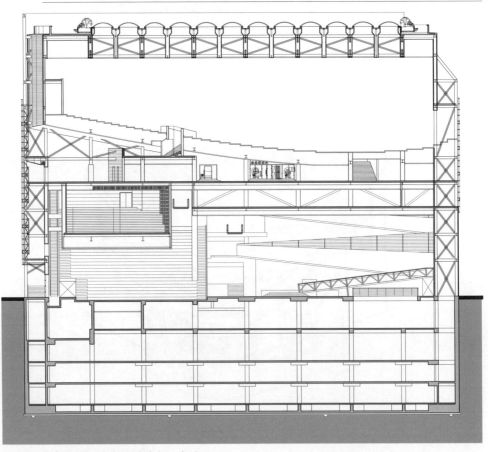

<벧엘교회> 단면도 (아이아크 제공)

260

최. 왼쪽에 보면 와이어 같은 게 있는데….

유. 아, 그건 탑 라이트(top light).

조. 그건 탑 라이트의 멀리언(mullion)이에요. 거기에 유리가.

최. 아, 예, 예. 그 뒤로도 틈이 있어가지고요.

유. 예.

조. 단면도(256쪽)를 보시면 잘 나와요.

전. 실제로 저렇게 됐지요?

유. 예, 예.

조. 섹션을 보시면 거기서 빛이 벽을 따라서 쭉 내려와서.

유. 생각보다 저게 좀 더 작아졌어. 빛이 더 많이 들어오면 좋을 텐데… 좀 작아졌어요. 그게 예배당을 크게 만든다고 그래갖고.

조. 아래의 단면도를 보시면, 상부에 사선으로 이렇게 보이고, 요 한 베이(bay)가 틈이 되는 거죠.

유. 저기 보면, 구조가 저기에 매달려 있거든요. 매달려 있는 구조! 저게 상당히 힘든 구조였어요. 가운데 기둥에 붙어 있는 게 그냥 쫙 와갖고 매달아 놓은 거여서.

최. 예전 작품에서도 많이 쓰시던 까치발 같은 그런 구조의 형태는 완전한 구조합리성보다는 구조적 형태에 대한 선호도 좀 있으신 거죠?

조. 여기는 까치발이 그냥 구조 부재예요. 트러스에 다이아거널 브레이스(diagonal brace)가 노출된 게 까치발처럼 보이는 거예요. 트러스가 두 줄로, 맨 위에 투웨이(two way) 트러스가 들어가 있고, 요게 지금 매달려 있는 거, 위에가 이게 트러스이거든요. 이걸 트러스로 만들었어요, 여기가 다 트러스로 되어 있는 거예요.

최. 예. 거기가 까치발이 보이는 거죠.

조. 네. 여기가 이제 보이는 게 까치발처럼 보이는 거고 여기가 트러스가 있고. 그래서 트러스 두 개로 이걸 잡고, 이 트러스가 뎁스(depth)가 높기 때문에 여기다 얘를 매달아놓은 거예요. 얘는 기둥이 없어요.

전. 그럼 아까 기둥 세 개는 어디예요?

조. 기둥 세 개는 이거 옆에 있어요.

전. 자리는 그 자리예요?

조. 그 위치인데 저거는 전체의 진동을 기둥 세 개가 엄청 줄여주는 그런 역할을 했다고… 고창범 씨가 계속 저거 넣자고….

전. 안 그랬으면 이거 자체가 이렇게 흔들린다, 이거죠?

유. 그렇죠.

조. 그래서 오히려 진짜 저거를 받치는 트러스는 저 중간에 있는 트러스예요. 저 위에 있는 트러스는 지붕만 이렇게.

전. 중간의 거는 트러스가 안 보이는데… 저게 트러스구나.

유. 투웨이.

조. 고게 가장 힘을 많이 받아요. 지금 보시고 있는 고 사진이. 그거를 저랑 김정임 씨랑 이렇게 실시설계를 했는데 저도 그때 20대였고, 김정임 씨도 서른 살이었고, 저 스물아홉 살 때 이거 시작을 했는데… 엄청 공부하면서 한 거죠. 고창범 씨한테 많이 배웠죠.

유. 그러니까 저거를 할 때만 해도 3차원 설계를 했다고. 지금 같은 수단이 있었다면 훨씬 쉬웠을 텐데.

조. 그런데 캐드로, 2차원으로 저걸 하려니까. 이런 거는 그래도 괜찮은데, 이렇게 사선으로 올라가는 램프 있잖아요. 그게 2차원으로 정말 설계하기가 어려워요. 위에서 본 거랑 옆에서 본 거랑. "이거 좀 더 여기 위로 떨어지게 하자" 그러면, 1층에서부터 7층까지 계속 (반복해서 다시) 그려야 돼.

유. (램프가) 이렇게 가면서 옮기거든. 평면적으로도 옮기거든요.

전. 결국은 선생님 같은 타입의 단계가 더 필요한 건가요? 콘셉트를 끝까지 밀고 나가는 힘을 가진.

유. 어, 콘셉트가 없으면 밀고 나갈 수가 없어요. 콘셉트가 확실하면 어려운 문제를 푸는 것도 재미있는 일이 돼요.

전. 물론, 그게 기본이죠. 그런데 이렇게 어려운 콘셉트를 만들어 놓으시면 주변사람들이….

조. 명확한 것이죠.

유. 저건 어려운 콘셉트가 아니라고. 콘셉트는….

전. 현실화하는 것이 어려운 거지.

유. 현실화하는 게 어려운 거지. <밀알학교>와 <강변교회> 할 때도 그랬지만, 예전엔 내가 디자인을 프로텍트(protect)를 하려고 많이 그랬거든요. 처음에 계획안을 하나 만들면 그거를 프로텍트 하려고 그러는데, 시간이 지나 다시 보면 내가 싫어진단 말이에요. 그게 시각적인 거라고. 콘셉트가 없는 거라고. '아, 이게 좋다' 하다가 한참 지나면 내가 그게 싫어져. 그런데 콘셉트는 시각적인 형태만은 아닌 거 같아. 건축의 콘셉트는 "그 프로젝트가 갖고 있는 고유한 문제를 가장 합리적으로 해결할 수 있는 방향 같은 것" 그래서 콘셉트가 명확하고 설득력이 있으면 어려운 것도 해나갈 수가 있는 거예요. 사실은 디자인은 수십 가지 초이스가 있거든요. 콘셉트가 있을 땐 그 디자인이 굉장히 한정적으로 된다고, 고거에 맞춰서. 많은 건물들의 짓는 거를 보면

뼉다구(구조)가 올라가는 거 보면 괜찮아요, 대개. 그런데 건물이 완성되어 나가면서 점점 나빠져. (웃음) 완전히 완성되면 건물이 없어져. 그게 콘셉트가 없는 거야.

최. 이 교회 설계하실 때도 글들 보면 '열린사회', '열린공간' 이런 표현으로 말씀해 주시고 그랬는데요. 여기서도 구조들이 하부로 올수록 최소화하는 것도 개방된 상황들을 만들어주는 것 같은데, 1층에서의 외부를 향한 개방성은 좀 제한된 것 같기도 한데요.

유. 그런데 내가 미국엘 가갖고 건축을 보는 생각이 조금 달라진 부분이… '건축은 인테리어다' 그렇게 생각하게 됐어요. '내부공간을 어떻게 만드는 건가' 그게 중요하고, 물론 그 내부공간하고 외부에 공간들이 있으면 연계를 시켜야 되는데, 왜 우리는 '내·외공간의 유기적인 연결을 왜 그렇게 중요하게 생각하는가' 해봤었는데, 한국건축에는 벽이 없어요. 그래서 내·외부라는 콘셉트가 굉장히 약해. 그리고 실제로 생활상의 내·외부는 담이라고. 담이 굉장히 큰 역할을 하고 있어요. 그런데 실질적으로 "추위와 더위와 비바람을 막는다" 그거로 볼 때는 인테리어라는 게 건축에 실질적인 필요성이란 말이에요. 그래서 내부 공간을 만드는 쉘, 그게 건축을 만드는 중요한 요소라는 생각을 했어요. 그런 점에서 (<벧엘교회>의) 내·외부 공간하고의 연계! 우선 90퍼센트를 다 지으려고 해서 그런 문제도 생겼지만, 내가 아주 근본적으로 중요하다고는 생각 안 해요. 그거는 건축가들이 그렇게 생각하는 경우가 많아. 실제로 생활하는 사람들은… 그 차이가 명확한데.

전. '열린 공간'이란 생각이 들어요.

유. 예, '열린 공간'. 양재동에 할렐루야 교회가 있어요. 그걸 보면 화가 나. 속에 들어가면 어디가 어딘지 모르겠어. 그런데 많은 사람들이 그 속에서 움직인다고. 그런데 어디가 어딘지 모르겠단 말이에요. 그것이 친절하지 않은 폐쇄된 공간이에요.[6] 움직이는 데에서 웨이 파인딩(way finding)이 굉장히 중요한데, '눈으로 확인하는 것이 제일 중요하다' 그래서 '열린공간이라는 실질적인 효용성도 그런 점에서 있다'.

조. (아트리움 평면도를 보며) 그때는 설계할 때 이게 가라지(garage)같은 도어였어요, 앞쪽에. 이 전면이 여름에는 완전히 100퍼센트 되어가지고, 원래 기류가 이렇게 빨려서 여기도 오픈 되는 데가 있었거든요, 이 뒤쪽으로. 그래서 항상 통풍이 되고. 외부 공간이 없잖아요, 90퍼센트니까. 평소에 예배 안볼 때는

6. **구술자의 첨언:** 그것을 늘 쓰는 사람들에게는 문제가 없는데 처음 오는 사람들은 고려가 되어 있지 않은 것이죠. 그 속에 만족하고 산다면 폐쇄사회가 되는 것이고.

열어놓고, 사람들이 많이 들어와서 활동들이 일어날 거니까, "그렇게 하자" 그런
게 좀 합의가 되어 있었어요.

　유. "지나다니는 행인들에게 실제로 열려있는 공간이 되게 하자" 그런
것이었어요. 개러지 도어가 실제로 그런 카페나 식당 같은 공용 공간에 많더라고.

　조. 그러니까 벽 자체가 다 열리게 되어 있었어요.

　최. 그렇죠. 그런데 지금 도면에 보면 두 군데 입구에서 회전문이….

　조. 그러니까 그거는 회전문이고, 옆에 있는 벽들이 다 열리는 거지,
앞쪽으로. 설계는 그렇게 해놓고 갔었어요.

　최. 공간적으로 다 열리나요?

　조. 벽 자체가 쭉 다 열려요. 원래 설계는 그렇게 했었어요.

　조. 이거 가라지 도어가 시공이 됐나요?

　유. 아니에요. 그때에는 그런 가라지 도어 시스템이 없었어. 지금은 그런

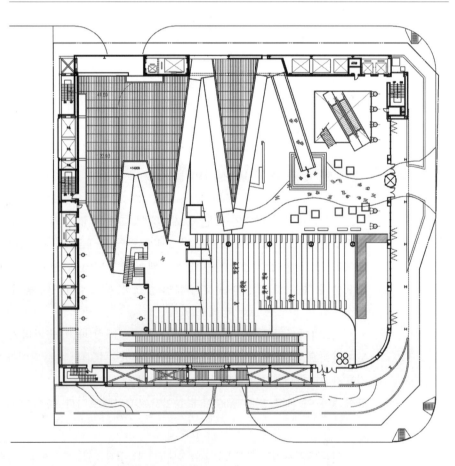

<벧엘교회> 아트리움 평면도 (아이아크 제공)

아이디어가 있으면 조금 비쌀지 몰라도 충분히 할 수 있는데.

전. <밀레니엄 커뮤니티 센터>가 상을 받았어요? 저한테는 새롭기도 하고 제일 마음에 드는데.

유. 상 받은 게 없는 거 같아요. 출품을 안 했던 거 같아. 교회인데 <밀레니엄 커뮤니티 센터>라고 했잖아요. 그래서 퍼블릭하게 나가는 거를 건축주가 그렇게 좋아하지 않는다고.

최. 여기에는 십자가 안 했나요?

조. 예전에는 안 하기로 했었는데, 지금 엄청난 십자가가 있어요.

유. 어마어마하게 큰 걸 달아갖고, 그 안전성을 확인해달라고 해서 구조까지 체크해줬다고, 우리가. 미국에 가서 교회건축을 보니까. 교회가 한 3, 40명 정도 들어가는 아담한 교회인데 파이프오르간이 있어. 그걸 보면 교회를 지을 때 이 사람들이 '뭐를… 관심을 갖고 작업을 했나' 그거를 볼 수가 있는 건데, 한국 교회들의 관심은 "어떻게 하면 많은 사람이 들어오냐" (웃음) 그거야. 그래갖고 아일(aisle)도 좁고 좌석도 작고. 이게 언제나 바뀔지 모르겠어. 미국 교회들에서는 파이프오르간을 커스텀으로 디자인을 많이 하더라고.

조. 거기에 파이프오르간이 있었잖아요. 김수근 선생의 장충동… <경동교회>.

유. 거긴 처음부터 있었지. 파이프오르간 대신 대형 스크린들은 다들 있어, 두어 개씩.

〈배재대학교 프로젝트〉(2002~2010)

전. 그러면 배재대학교를 보실까요?

유. (<배재대학교 국제교류관>(2002~2005) 사진을 보며) 이게 배재대학교에서 처음 한 거죠. 이것도 대 공간이 동선의 시작인데 <밀알학교>하고 <벧엘교회>하고 같은 거예요. 저 대 공간이 4층까지, 그 코리더(corridor)가 다 저기에 노출되어 있다고. 저 천장 만드는 것 때문에 오서원 씨가 아주 애먹었지. 저것도 만들기가 굉장히 힘들어요. 저게 3차원으로 돌아가거든. 저기서 우리가 전시회를 했어요. 《5 Weeks 5 Places》[7].

최. 그 전시는 어디서 의뢰가 있었던 건가요?

유. 아니에요. 우리가 계획해서 학교에 양해를 받아서 했어요.

7. 아이아크는 2005년 5월부터 6월까지 밀알학교, 이건창호 사옥, 경희대학교 건축전문대학원에서 순회전을 가졌다.

전. 건물에 뭐가 들어가 있는 거예요? 강의실?

유. 강의실하고 교수 연구실하고 강당.

최. 중앙부에 있는 기둥 숲은 어떤 상징적인….

유. 저게 구조를 해결하는 건데, 저기에 기둥이 없으면 좋겠단 말이에요. 그런데 저걸 받쳐야 될 거 아냐. 그래서 기둥을 하나 놓으면 그것이 기둥이라는 것이 너무 분명해져. 그거 때문에 굉장히 고민을 했어요. 그러다가 "아, 숲을 만들자" 그래갖고 그냥 많이 집어넣었어.

조. 그리드도 일부러 안 지키시고….

유. 응.

최. 기둥이 없을 수가 없으니 오히려 더 많이….

유. 거기서 시작을 했다고.

최. 예.

전. 요즘 같으면 가능하겠죠?

유. 그런데 저거는 모양 자체도 구조적으로 불안정 상태로 되어 있어갖고. 그런데 기둥 숲으로 이렇게 하니까 괜찮았어요.

전. 김중업 선생이 한 것처럼 저기를 창 위로 두면 되잖아요, 천정에다가.

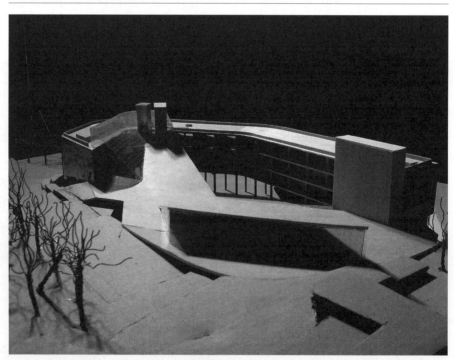

〈배재대학교 국제교류관〉 모형 (아이아크 제공)

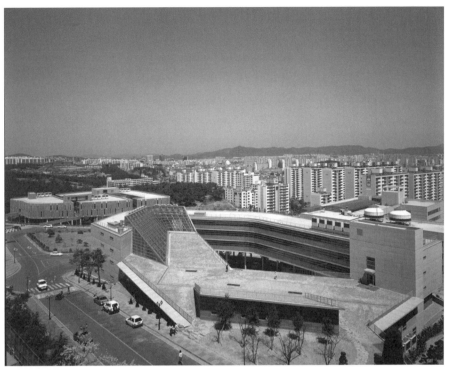

<배재대학교 국제교류관> 조감도 (박영채 제공)

<배재대학교 국제교류관> 아트리움 내 기둥 (아이아크 제공)

캔틸레버를 저쪽 끝에서 받는 거로 해서….

조. 그럼 어마어마한 보가 필요할 거 같아요.

최. 저 위는 조경이 이루어져 있죠?

조. 네. 흙으로 덮여 있어요. 그래서 자중도 꽤 크죠.

최. 저기에 사람이 올라가는 데는 아닌가요?

유. 갈 수가 있죠. 건축부지가 워낙 산이 있었거든요. 그 산을 파서 대지를 만들어놓은 거야. <국제교류관>을 지으려고. 그래서 능선을 복원을 한 거예요.

전. 정문을 들어가면 제일 먼저 만나는 집이죠?

유. 예. 그래서 능선을 복원하는 콘셉트로 저걸 만드는데… 저걸 만든 다음에 대전시 건축과하고 굉장히 고민을 많이 했어요. 이게 1층인가, 지하층인가를 갖고 말이야. 지하층인데 돌아 나오면 2층이 되는 거야. (다 같이 웃음) 이건 법적인 문제로 하기 보다는 뭐라고 불러야 되는가. 사실은 밑은 지하 2층 깊이인데, 밑에서 보면 그냥… 그라운드 레벨이고.

최. 배재대학 안에는 조병수 선생 작품도 있고 그런데, 전후 관계가 어떻게 되나요?

유. (배치도를 보며) 조병수 씨 거가 맞은편에 있다고.

최. 배재대학 안에 그 이전에도 건축가를 초청해가지고 하는 작품이 있었나요? 그 시작점이 <국제교류관>이었나요?

유. 캠퍼스 입구 좌측에 진아건축에서 설계한 건물[8]이 하나 있어요. 그리고 입구에서 쳐다보면 좌측에 <국제교류관>이 있고 우측에 조병수 씨의 <예술관>[9]이 있어요. 그리고 정면으로 맨 위에 교회가 있어요, <신학관>[10].

전. 네. 다각형으로 생긴 거요?

조. <국제교류관> 위에.

전. 이게 배재고등학교가 갖고 있는 학교잖아요. 이화는 대학을 일찍 가졌는데, 배재는 서울에서 대학을 못 가졌잖아요. 숙원사업이었는데 지방이라서 허가를 받은 거예요.

유. 예전에 배재전문대학이 있었더라고. 아펜젤러가 시작을 한 게.

전. 네. 그런데 이화여대처럼 성장을 못한 거죠?

유. 성장을 못한 거죠. 이 학교의 이사들이 감리교 목사들이에요. 정동교회, 계산교회 목사님들. 내가 <계산교회>를 설계를 했는데 그 목사님들이 굉장히

8. <배재대학교 21세기관>: 진아건축이 1996년에 설계하여 1999년에 준공.
9. <배재대학교 예술관>: 조병수건축연구소가 2002년에 설계하여 2005년에 준공.
10. <배재대학교 아펜젤러기념관>: 아이아크가 2005년에 설계하여 2010년에 준공.

애교심들이 있어. 그 대학교 이사회가 아주 애교심들을 갖고 일하세요. 그걸 굉장히 좋게 봤어, 내가. 많은 사립대 이사회들이 보통은 문제투성이라서 특히 좋아 보여요.

전. 그런데 배재대학은 왜 갑자기 유명한 건축가를 헌팅하는 일을 시작했나요?

유. 왜 유명한 건축가를 헌팅하기 위하여 시작하였다기보다는 나중에 이야길 들어보니까, 이 프로젝트를 그 전해부터 계획을 했대요. 이제 막 하려고 하다가 나중에 시간이 없어진 거야. "우리가 직접 나서서 이 일을 해결하자"고 건축위원들이 나서갖고, 발품을 판 거지.

전. 배재대학 안에는 이거 말고 더 하셨죠?

최. 몇 개 더 있는데요.

유. <기숙사>,[11] <유아센터>,[12] <신학관>.

최. 그것은 다 이어서 바로 진행이 됐었나요? 순서는 어떻게 되나요?

유. <국제교류관>하고 그 다음에 <기숙사>였다고.

최. 조병수 선생님을 소개해주거나 그런 건 아닌가요?

유. 조병수 씨는 어떻게 그걸 시작했는지 모르겠어요.

조. 저는 미국에 있을 때 배재대학 많이 하시는 걸 보고 인터-아키텍츠, 그 시절에 만나서 '조병수 선생님도 같이 들어갔나 보다' 그렇게 생각했었죠.

유. <기숙사>는 수의계약을 하지 않았어요. 현상 비슷하게 해갖고 저걸 만들었다고. 그리고 <신학관>은 수의계약 식으로… <신학관>은 그렇게 된 이유가 그 프로그램 자체에 대해서도 학교에서 긴가민가하면서 목사님은 이거 하고 싶어 하고, 이러던 프로젝트거든요. 그래서 프로젝트를 내가 하자고 밀었던 형식이야.

조. 하시라고 푸시(push)를 하셨단 말씀이시죠?

유. 어, 계획을 해서 보여줘 갖고.

최. 의뢰가 없었던 프로젝트를요?

유. 아니, 의뢰가 있었는데 정식 계약을 하지 않고 그냥 말로만 왔다갔다 하던 거예요. 굉장히 오래된… 프로젝트에요. 그러다가 내가 그냥 결정을 하고 하나를 만들어갖고 푸시했어요.

전. <기숙사>는 다른 건물에 비해서 조금, 온순한 거죠?

유. 아니에요. 온순하지 않다고. (평면도를 보며) 이게 삼각형 부분이

11. <배재대학교 국제언어생활관>: 아이아크가 2004년에 설계하여 2006년에 준공.
12. <배재대학교 유아교육센터>: 아이아크가 2007년에 설계하여 2010년에 준공.

있잖아요. 그런데 기숙사는 하는 게 굉장히 단순하다고. 플랜이 간단한데. 일반적으로 온순하게 되는 기능이죠. 그래서 내가 나중에는 일 없을 때 '기숙사설계 자동화 프로그램'을… 만들었다고. 그 정도로 아주 간단해요. 여기 밑에 떨어져 있는 구부러진 게 여자 기숙사인데, 그 여자 기숙사의 입구만 대 공간을 갖고 있어요. 저 엘리베이터 있고 한데 있잖아요, 거기가 대 공간이라고. 저게 3층 높이인가 그런데. 저 부분 사진 있지요?

조. 스페이스 프레임으로 하셨네요.

유. <기숙사> 지을 때, 저건 정말 예산이 없는 건물이었어요. 다른 것도 그랬지만 <기숙사>가 굉장히 예산 없는 건물이었다고.

조. 선생님은 난간 디자인 하실 때, 수평으로 바를 많이 보내는 난간을 계속 쓰셨잖아요. 그거는 어떤 아이디어가 있으신 거예요? 보통 미국에서는 어린 아이들이 밟고 올라갈까 봐. 수직으로 세우는데요.

유. 수직이 왜 그런지 별로 좋지 않아. (웃음)

조. 개인적인 어떤 선호이셨던 거예요?

유. 어. 수직은 좋아하지 않았어요.

조. 수평난간을 해보면 쭈글텅, 쭈글텅 한 경우들이 굉장히 많거든요. 특별한 디테일이 필요하기도 한데, 평철로 한 것들을 보면 일단 처지기도 하고, 여름에 그런 것들이 있는데… 선생님은 평철은 안 쓰시고 봉을 쓰시거든요. 위는 좀 굵은 것을 써서 반듯하게 하고, 가늘게….

유. 그런데 핸드레일이 중요해요. 뭘 할 때 그랬나. 풀 스케일 목업을 갖고 스터디한 적이 있었는데.

조. 그렇죠. 한번 개발하면 계속 쓰기도 하는데, 선생님은 세로가 강조된 거라든지 아니면 전체를 그냥 유리로 된 난간을 쓰시는 거를 거의 못 본 거 같아요.

최. 혹시 선생님 작품에 대한 비평 같은 거는 많이 읽으시나요?

유. 난 비평을 읽고 싶은데 없더라고.

최. 어떤 분이 <밀알학교>에, 발달장애아들을 위한 학교인데 수평 레일은 위험하지 않나 하는 글을 쓴 경우도 있었는데요.

조. 아니에요. 거기는 디테일이 좀 달라요.

유. 그거를 '마린 레일'(marine rail)이라고 그러는데, 배의 난간에 쓰는 형식이에요. 배의 난간에서 떨어지면 바다 아니에요. 그래서 난간이 위로 올라가면서 기울어져 있어서 이렇게 타고 올라가면 위가 (난간대 부분이 안쪽으로 구부러진다는 손짓을 하며) 이렇게….

조. 이렇게 기울어진 파트가 있어가지고 <밀알학교>는 좀 달라요.

<배재대학교 국제언어생활관> 스케치 (아이아크 제공)

<배재대학교 국제언어생활관> 모형 (아이아크 제공)

<배재대학교 국제언어생활관> 코어부 상세 (박영채 제공)

유. 그렇게 했는데도 나중에 학교에서 더 높여달라고 그래갖고 하나, 위에 하나 더 있다고.

전. (단면도를 보며) 저기도 레벨 차이가 많이 나는 모양이에요.

유. 많이 나요. 그 앞이 운동장이었거든요. 운동장하고 그 위에 대지하고 거의 3층 정도 차이가 나요.

전. 온전하게 2층이 차이가 나는데요, 앞뒤가.

유. 네.

조. 이 기숙사는 스킨(skin)에 스크린이 한 번 더 붙어 있지 않아요? 그거는 어떤 의도셨어요? 그러니까 선생님 건물이 이렇게 공업생산품으로 우리가 코르게이티드 패널(corrugated panel)이라고, 이제 쫙 오다가 제가 느끼기엔 이거(<기숙사> 입면)에 외피가 하나 더 붙어서 왔다 갔다 하는 거죠?

유. (입면 사진을 보며) 입면이 굉장히 랜덤(random)하게 변화할 거에요.

전. 더블 레이어인가요? 바깥에 덧문이 있는 거예요?

조. 덧문인데 스크린인데 마음대로 움직여요.

최. 레이어도 두 겹인 거 같은데요.

조. 네. 오패서티(opacity)나 이런 것들이 조정이 되면서 변화하는 그런 효과가….

전. 재료가 뭐예요?

유. 스틸.

전. 아. 위아래 도르래로 움직이고요? 네.

유. 저것도 굉장히 돈 안들이고 했어요.

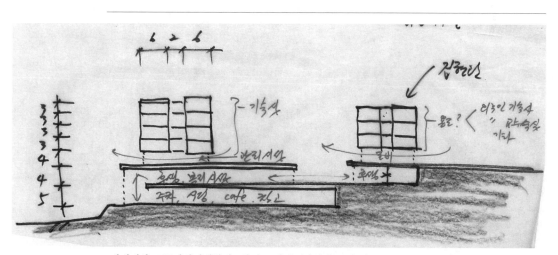

<배재대학교 국제언어생활관> 단면 스케치 (아이아크 제공)

273

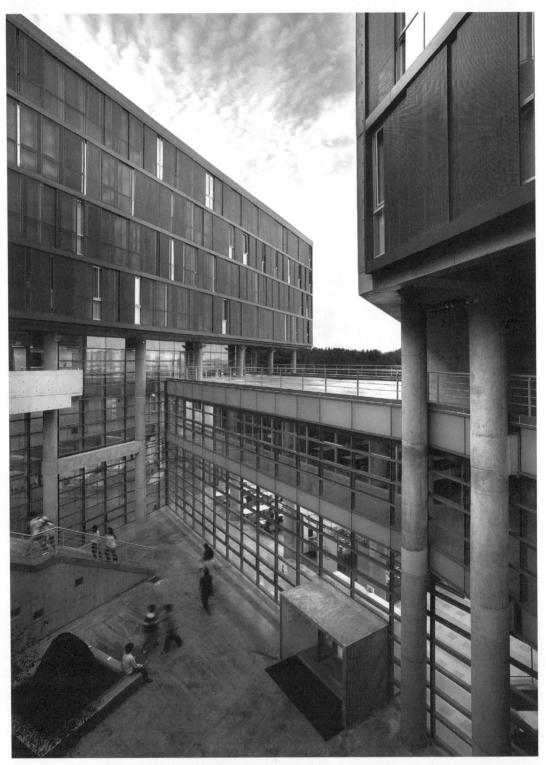

<배재대학교 국제언어생활관> 입면 (박영채 제공)

전. 메쉬인가요?

유. 아니에요. 타공판. 실제로 물건을 보면 상당히 싸구려로 보인다고. 그런데 사진도 그렇고 이렇게 그라운드 레벨에서 보면, 떨어져서 보니까 그거 안 느껴져요.

조. 그게 또 두 장이 겹칠 수도 있게 되어 있는 거여서.

유. 예, 변화가 좀 있어요. 나는 정형적인 것, 단정한 것, 이런 것들은 별로 안 좋아해요. 그래서 좀 불확정적이거나 변하는 입면을 좋아했어요. 배재대학 일은 신승현 씨가 많이 했어요. 아주 믿을 만한 건축가였는데 캐나다로 이민을 갔어요. 목사가 될 것 같아요.

조. '랜덤 패턴'(random pattern)이라고 하는 입면 패턴들 있잖아요. 그전에는 그렇게 없었거든요.

최. 무버블(moveable)하게 하는 거요?

조. 아니요. 무버블한 거 자체가 아니라 입면을 랜덤하게 하는 게 정말 없었어요. 저는 그렇게 생각이 돼요. 유럽에는 있었어요. 네덜란드 쪽에 3XN Architects 이런데서 처음 그런 것들을 선보이던 때인데, '내가 다니던 회사에서도 이런 걸 했네' 이런 생각을 했던 기억이 나요.

최. 랜덤패턴이라는 거는 아무튼 이렇게 일관된 창이나 이런 게 아니고 랜덤하게 가는….

조. 인크리먼트(increment)는 있는데, 이거는 슬라이드가 있으니까 정말 랜덤 패턴이 되는 거고, 지금 보면 통줄눈을 안 맞추고 이렇게 하는 것들이 한동안 엄청 유행했었죠. 지금도 파사드의 한 방편으로 그냥 그런 것도 있고 이런 것도 있다고 사람들이 생각하잖아요. 예전에는 감히 저런 걸 하지 않았었죠.

전. 개인적인 궁금증인데요, 기숙사에서 내부 공간은 신발을 벗고 사용하지요? 어디서 벗게 하셨어요?

유. 유닛 현관에서. 유니트가 침대가 세 개. 세 명이 쓰는 걸로. (2층 평면도를 보며) 여기 보면 리빙룸이 있어요. 현관이 있고 리빙룸이 있어요. 욕실이 있는 리빙룸 한 개에서 두 개의 유니트로 들어가게 조합이 되어 있어요.

조. 오각형이 리빙이고.

유. 응. 거기서 방으로 들어가고.

최. 화장실은 각각 있네요.

전. 이번에 조민석[13] 씨가 대전대 기숙사를 했는데 아이디어 중 하나가,

13. 조민석(曹敏碩, 1966~): 현재 매스스터디스 대표. <대전대학교 제5생활관 하모니홀>은 2014년에 설계하여 2018년 준공.

신발을 어디서 벗냐고 하니까, 층을 올라가서 벗으라고 했대요. 복도가 신발 프리 공간이고. 그러면 무슨 효과가 있냐면, 방을 조금 더 작게 만들어줘도 돼요. 지금 선생님이 하신 공동 거실 있잖아요, 그 공동 거실이 복도로 쓰고 나오는 거예요. 그래서 시큐어리티 컨트롤(security control)이랑 실내외 컨트롤을 계단실 앞에서 해버리는 거죠. 그러니까 어떻게 보면 한 100인실로 만들어 버리는 거죠. 그러면서 복도가, 전체가 공동거실처럼 되니까 느낌이 확 달라져요. 그래서 고만큼 방을 조금씩 작게 만들었더라고요.

유. 그럴 수 있겠네요. <배재대 기숙사>에는 두 타입이 있어요. 먼저 말한 여섯 명이 함께 쓰는 조합과 또 하나는 열여섯 명이 공동으로 사용하는 거실과 욕실 주위로 배치되어 있는 것, 이렇게 두 가지를 썼어요.

전. 네. 아이디어가. 아무튼 신발을 어디서 벗게 하느냐, 이게 아이디어인 거 같아요. 공간의 성격을 다르게 만드는 거.

유. 우리가 기숙사를 이거 한번 하고 끝났어요. (웃음)

조. 프로그램까지 만들고… (웃음)

유. 충남대학인가… 기숙사 현상을 했는데 떨어지고 동덕여자대학에는 기숙사 계획을 했는데 이사회에서 싸움이 터져갖고 프로젝트가 없어졌어.

조. 교회나 대학은 클라이언트가 불분명하다고 하면 불문명할 수 있는데 어떠셨어요? 개인 클라이언트가 명확한 주택이랑 비교해보면?

유. 교회는 다 달라요. 교회마다 틀려. 그러니까 판단을 해야지. '아, 이 교회에서는 장로님만 잘 설득을 하면 되겠구나'라든지. (다 같이 웃음) 그런데 금방 나타나요, 그게.

전. 미팅을 한번 하고 나면 누가 디시전 메이커(decision maker)냐.

조. 제가 기억하는 <밀레니엄 커뮤니티 센터> 박광석 목사님은 "교회 신도들은 건축에 참여시키지 않겠다", "일절 못 하게 하겠다"라고 여러 번 말씀하신 걸 제가 들었어요.

유. 그게 편한 것도 있어. 한 사람하고만 일을 하면 되니까. 그런데 <대덕교회>를 할 때에는 건축위원이 여덟 명인가가 있었어요. 그런데 그 사람들이 그냥 끝까지 했어. 그래서 내가 <대덕교회>를 굉장히 높이 평가하는 게 그건데, 목사님이 끝까지 안 나타나셨어. 건축위원들 중에 유정훈 교수[14]가 있었지. 그런 분이 한 분 끼어 있으면 굉장히 도움이 돼요. (웃음) 중재자 역할을 하니까. 건축위원들을 다루려고 그러니까 힘들어요. 모든 사람을 다 설득해야 하니까. 그래서 그 프로세스가 길었거든요. 그런데 그런 것도 좋은 게 있어. 일이

14. 유정훈(劉定勳, 1955~): 우송대학교 건축학부 교수 역임.

끝나고 나니까 교회 전체가 받아들이는 게 훨씬 더 빨리. 그래서 '많은 사람이 인볼브(involve)되는 게 힘들어 보여도 그게 결국은 좋은 일인 거다' 그런 생각이 들더라고.

전. 저는 거기 한번 가봤는데요, 여기가 연구단지 박사들이 많이 다니는 데죠?

유. 그래서 박사 덴시티(density)가 제일 높은 교회라고. (다 같이 웃음) 대학교 안에는 교회가 없죠?

전. 들어오질 못합니다.

유. 이게 아까 말했던 <신학관>이에요. 이거를 교회라고 안 그러고 <신학관>이라고 한 게, 예배실이 있고 그 옆에 조그만 교실들이 붙어 있어요. 그래서 이 프로젝트가 이렇게 왔다갔다 하고 좀 희미한 거였는데, 계획을 해서 보여드렸더니 다들 받아들였어요.

조. 이것도 꽤 좌석수가 많네요.

유. 천 명. 바닥이 플랫 서피스(flat surface)야. 난 저런 형태의 예배실이 좋지 않나 생각이 들어.

전. 플랫(flat)한 게요? 그럼 뒤쪽에서 잘 안보여도 관계없다?

유. 그래서 시선 체크를 해서 강대상의 높이를 정해요. 그리고 맨 앞자리와 강대상과의 거리도 정하고. 그것 때문에 적정한 사이즈가 생기지. 그리고 이제 앞에 저게 올라가죠. 뒤에가 성가대.

조. 저 원반모양의 반사판은 혹시… 컨설트(consult) 받으셨어요?

유. 어, 그랬을 거예요.

전. 어쿠스틱 클라우드(acoustic cloud)예요??

유. 응.

전. 그래서 성가대 쪽이랑 피아노 위에다 저걸 놨구나.

유. 교회에서 잘 쓰더라고. 거기서 이제 기념식 같은 것도 많이 하더라고.

최. 이런 안은 선생님께서 작업하실 때 처음부터 모형으로 작업하시나요?

조. 처음 시작을 거의 모형으로 많이 하세요.

최. 개인적으로 직접 만드시면서요?

유. 이 교회는 모형을 만들어 가면서 디자인을 했어요. 내·외부를 다. 직접 많이 만들면서 했어요. 난 그게 제일 빨라. (웃음) 생각을 하면서 내가 만들어버리니까. 저 집이, 지붕이 물이 새서… 고치는데 힘들었어.

전. 기능적으로 매우 심플한 공간이니까 좀 더 자유롭게 마음껏 해볼 수 있었을 것 같아요.

유. 굉장히 심플해요. 평면으로 그냥 쫙 깔려있다고. 그런데 이것도

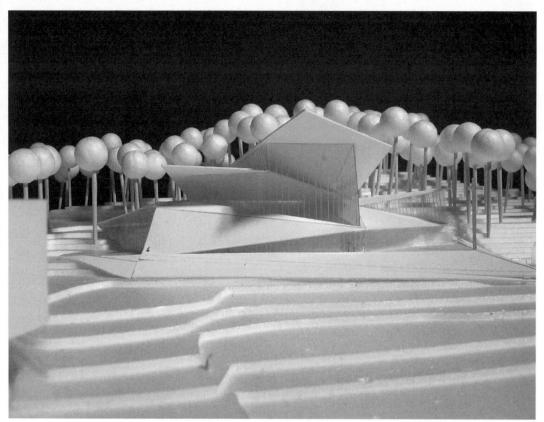

<배재대학교 아펜젤러기념관> 모형 (아이아크 제공)

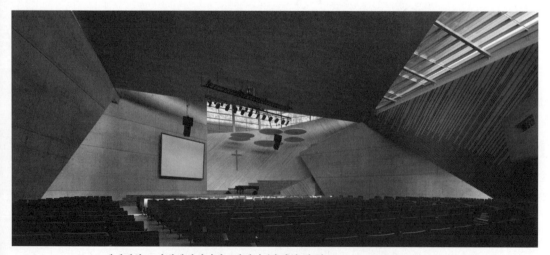

<배재대학교 아펜젤러기념관> 예배실 (박영채 제공)

배재대학교 캠퍼스를 탁 들어가면 보이는데 있어요. (좌측에) <국제교류관>이 있고 (우측에) <예술관>이 있다고. 그래서 캠퍼스에 들어올 때 굉장히 중요한 시각적인 대상이 돼요. 거기다가 그냥 '웬만한 걸 놓아갖고는… (웃음) 안 되겠구나' 그런 생각이 디자인에서의 가장 큰 이슈였어요. 저게 대지도 아주 못돼먹었어. 뒤에 산이 가까이 붙어 있고 별로 스페이스가 없어요. 저기다가 조병수 씨가 <예술관>을 설계하면서 계획을 했던 것도 있어. 그게 그런 식이에요. 학교에서 굉장히 오랫동안 생각하면서 뭐를 못하고 있는 그런 상황.

전. 색깔은 선생님이 정하신 거예요?

유. 예.

조. 배재대학이 파란색이 많은가 봐요.

유. 내가 (저기서) 푸른 계통을 많이 썼어요. 난 브라운 계통을 아주 싫어해갖고. 왜 그런지 모르겠어.

조. 배재대학교는 건축물을 여러 개 하셨잖아요. 짧은 시간 안에 여러 개를 하게 되다 보면 이 학교, 커뮤니티, 도시 자체에 '이런 걸 넣으면 뭔가 좀 되겠다' 이런 거는 생각해 보신 적 없나요?

유. <유아센터>를 할 때예요. 배재대학에서 2천 평짜리 건물을 또 지어야

배재대학교 모형. 왼쪽부터 시계방향으로 <국제교류관>, <아펜젤러기념관>, <예술관> (아이아크 제공)

된대요. 가을에 문체부 무슨 리콰이어먼트(requirement)에 의해서 학생 수에
따른 평수가 필요하대요. 배재대학이 학생 수에 비해서 넉넉해 보이는데, 우리가
마스터플랜 스터디를 한번 하자고 그랬어요. 조사를 해봤더니 건물 사용 효율이
60퍼센트더라고. 한 40퍼센트는 노는 거예요. 그 '40퍼센트를 어떻게 잘 사용할
수가 있나' 그래서 마스터플랜이 복도가 가다가 교실을 터갖고 공용공간을
만들고, 이런 식으로 외부 공간을 설계하고. 그때 그거(<유아센터>)를 했어요.
학생들이 움직이는 동선 스터디를 했어. 그거를 비주얼하게 볼 수 있게
만들었다고. 그게 조성현15이가 만든 거예요. 트래픽(traffic)이 왔다 갔다 하는
걸 갖다가 시각적으로. 그래서 "2천 평 필요 없다" (웃음) "오히려 건물을 좀
털어내도 괜찮겠다" (웃음) 정부에서 하는 것들이 필요가 있어서 그런 것도 있긴
있겠지만, 관료적으로 해버리는 그런 문제들이 많은 거 같아요.

　　전. 그런데 학교도 그때 좀 털어내고 싶었던 거예요. 학교가 너무 많으니까
이런 저런 핑계를 대서. 서로 간의 출혈이 심해서. 누가 하나 나가라고 해줘야
하는데.

　　유. 나는 학생이 줄어들고 작아져도, 차별화 되어갖고 자기 나름대로 좋은
학교들이 될 수가 있을 거라고 생각을 하는데, 그렇게 해결을 해야죠.

　　전. 배재대학 기숙사가 <배재대학 국제언어생활관>이라 쓰여 있는,
이거죠?

　　유. <언어생활관>이라는 게 중국 학생들을 방학 때 데려오려고 그렇게
이름을 붙였다고.

　　전. <배재대학 유아센터>도 있나요?

　　조. <유아센터>는 조금 나중에 지어져서. 요 책에 안 나와요.

아이아크 파트너십

　　유. 아이아크에서는 나는 그랬어요. 내가 하는 프로젝트에 대해서는 내가
굉장히… 리드를 했는데, <유아센터>는 김정임 씨가 100퍼센트 맡아서 했다고.
끝까지 자기가 끝내도록 그냥 놔뒀어요.

　　조. 약간 결이 다르죠?

　　유. <유아센터>는 김정임 씨가 "어, 이거 내가 설계한 거다" 이렇게 써도
괜찮다고.

15. 조성현: 2013년 경계없는 작업실을 공동으로 창립하고, 2016년 스페이스 워크를
설립하여 현재 대표로 활동 중.

전. 초기에. "이거는 내가 한다" 일이 처음에 왔을 때 선생님이 결정해
주셨어요?

유. 내가… 그게, 저절로 그렇게 돼요. 저절로 그렇게 된다고.[16]

전. 여러 일이 동시에 진행되기 때문에. 그래서 선생님이 이걸 신경
쓰다보면 저쪽 걸 신경 못쓰게 되는….

유. 그렇죠. "콘셉트를 내가 만들었다" 그럼 내가 계속 관여를 한다고요,
끝까지. 그런데 실제로 "프로젝트 매니지하고, 디자인을 누가 했다, 리드를 했다"
그러면 그냥 두죠.

전. 선생님이 프린시플(principle)이면, 선생님이 모형 만들 때까지 다른
사람들이 기다리고 있는 거 아닌가요?

유. 아니요. 계속 스터디할 문제들이 여럿 있어요. 다들 역할들이 있지요.

조. 그렇게 오래 안 걸리세요.

유. <유아센터>는 클라이언트 컨택트(client contact)부터 시작해서 내용을
김정임 씨가 잘 알고 있단 말이죠. <유아센터>는 내가 "뭐가 필요한 거냐"고
물어봐야해.

최. 2010년인가… 숭실대에서 특강해주셨을 때요, 파트너십의 장점에
대해서 이야기 해주셨는데요.

유. 예. 그래서 난 아이아크 이야기를 하려고 했었는데, 파트너십이라는
게 굉장히 건축 프렉틱스(practice) 하는데 좋은 거 같아. 내가 미국에서 일을
했던 회사(RNL) 파트너가 셋이었잖아요? 한 파트너는 돈 많은 집 변호사
아들이고 예일을 나왔는데 은행하고 거래를 잘해. 그리고 또 한 파트너는 디자인
오리엔트(design orient)가 되어 있어. 그래서 대학교에서 강의를 해. 그리고
다른 하나는 건축가고. 그런데 클라이언트들이 달라요, 셋이. 프로젝트가 다른
사람을 통해서 들어오면 프로젝트를 갖고 온 파트너들이 이걸 맡아서 하거든.
그런데 클라이언트가 오면 우리 파트너라고 소개하잖아? 그러면 서로 칭찬을 막
하는 거야, 옆에서. "참, 이 사람 이 프로젝트에 열심히 하더라" 그러면서 굉장히
칭찬을 하는데, 내가 가만히 보니까 클라이언트에게 효과가 좋더라고.

조. 서로 프로모트(promote)를 해주는 거죠.

유. 자기가 자기 칭찬을 못 하잖아. '저거 참 괜찮은 방법이구나'
생각했다고. (웃음) 우리는 뭐를 같이 한다고 그러면 네 것이 내 거고 내 것이
네 거고 그러잖아요. 파트너십에서 제일 중요한 거는 어떻게 갈라지느냐,

16. **구술자의 첨언:** 유아 교육문제에 대하여 학교 측과 협의를 하다 보니까 김정임 씨가
리드를 잘하고. 그러니까 설계까지 리드하게 됐고요.

최악의 경우 어떻게 갈라지느냐, 그 약속이 굉장히 중요하더라고. 그래서
'누구하고 같이 일을 한다' 그럴 때 내 것도 넣고, 네 것도 넣고, 다 한 덩어리로
하는 거 굉장히 싫어하거든요. 그런 점에서 혼자 하는 거보다 여럿이 일을
하면서 개인의 아이덴티티를 명확하게 하는 거, 그게 난 한국사회에서 굉장히
필요한 부분이라고 생각이 돼요. 그래서 '파트너십이 같이 일을 한다' 그렇게
생각을 할 수도 있지만 반대로 집단 사회의 성격은 아니라고. 오히려 굉장히
개인주의적인… 근거가 파트너십이 될 수도 있다고. 그래서 한국사회에서
사람들의 집단의식을 내가 굉장히 싫어했거든요. 그래서 거꾸로 이게 같이 일을
하는 동기… 개인들이 같이 일하는 속에서는 아이덴티티를 만들어 나가는 거를
굉장히 중요하게 생각했었어요.

전. 선생님, 사무실이 가장 컸을 때, 활발했을 때가 몇 명 정도였죠?

유. 20명… 2000년부터 2010년 사이.

전. 그때 사무실 이름이 아이아크였어요?

유. 아이아크였어요. 30명을 넘어본 적은 없어요. '열린 공간',
'열린사회'라고 그러지만 사무실이 바로 그건데, 사무실에도 그대로 적용해서
방이 없고 전부 다 터서 썼다고. 또 집단을 만드는 거를 나는 아주 싫어했어요.
그래서 아이아크 구성원을 보면 신입사원도 학교가 다 다르다고. 같은 학교
학생이… 같은 학년에 두 명이 거의 없었어. 학연, 지연, 이런 것을 의도적으로
배제했지.

전. 동기생을 뽑지 않았다.

유. 동기생은… 뽑지 않은 결과가 됐어. 사실은 의도적으로 좀 그랬어요.
동창들 모여 갖고, "형, 아우" 그러는 걸 난 아주 싫어했다고. 그래서 파트너들이
다 달랐잖아요. 숭실대학, 연세대학, 성균관대학, 한양대학.

전. 파트너가 누구였지요?

유. 김정임, 박인수, 하태석[17], 그 다음에 신승현.

전. 4명이 동시에 있었던 건 아니죠?

유. 다 같이 있었어요.

전. 그러면 파트너가 다섯이 있었을 때가 있었던 거예요? 선생님까지?

유. 예.

전. 일이 그만큼 많았다는 얘기네요, 그렇죠? 파트너가 될 정도 되면
프로젝트를 독립적으로 만드는 경우가 있겠죠?

유. 음… 일이 그렇게 많지는 않았어요. 일을 만들려고 열심히 한 것도

17. 하태석: 아이아크 공동 대표를 역임하고 2012년 SCALe건축사무소를 설립하여 활동 중.

아니었는데 늘 바빴어요.

전. 그럼 연차가 어느 정도 되면 파트너십으로 해주는 것이었어요?

유. 아니에요. 고… 네 명은 시작을 할 때 파트너로 시작을 했어요. 그때 생각에는 '연차가 생겨서 능력이 발휘가 되면 파트너가 된다' 그런 생각을 했었거든요. 그런데 지금은 좀 생각이 달라요. 조직을 그렇게 키운다는 게 설계사무실로는 의미가 별로 없는 거 같아. 개인 성장이 제일 중요한 거야. 큰 펌(firm)들과는 성격이 다른 거고.

조. SOM이나 이런 데는 계속 파트너십을 유지하면서 갔잖아요. 대표 건축가들이 계속 바뀌면서….

유. 정림도 그런 편이잖아. 영국의 포스터(Norman Foster)도 파트너가 굉장히 많잖아요. 그런데 파트너들이 레벨들이 좀 다르지. 구성원들이 그걸 받아들이느냐, 안 받아들이느냐, 그 문제라고 생각이 돼요. 그러니까 '야, 이거 뭐 소장이 나보다 20배나 더 갖고, 기분 나빠'하면 그 사무실은 오히려 힘들 거라고. 그런데 어, '나는 여기서 있어야 되겠어' 그러면 되는 거죠. 건축사무실은 돈 문제하고 크레딧하고 두 가지를 어떻게 나누어 갖느냐. '이 설계 크레딧이 누구한테 있느냐' 이걸 명확히 해줘야 되고. 그리고 돈을 잘 분배하고. 우리는 돈 문제를… 분배계획은 잘해놨어요. 분배할 게 없어서 실행을 못 했지. (웃음) 누가 수주를 해오면, 그 수주를 해 온 크레딧! 그게 프로젝트 익스펜스(project expense)에서 그 부분의 익스펜스를 끼워 넣었다고, 인센티브 같이.

조. 몇 퍼센트나 됐었나요?

유. 한 3퍼센트를 했었다고. 그 다음에 월급이 있고, 보너스가 있고, 프로핏 쉐어링(profit sharing)이 있고, 그 다음에 디비덴드(dividend)가 있고. 그걸로 해갖고 전체를 나눠 갖는 거예요. 그거를 숫자적으로 잘 나눴다고. (웃음) 그런데 보너스가 나오질 않는 거야. 보너스를 나눠 가진 적이 별로 없어요. (다 같이 웃음)

최. 그런 계획은 직접 하셨어요?

유. 아니, 같이. 그거 만들어 갖고 사업 계획도 세우고 다 했는데,[18] 이게 한번 실행을 해볼 만한 케이스가 안 생기더라고.

최. 아이아크는 어떤 의미인가요?

유. 인터-아키텍츠가 축소돼서. 그런데 내가 보기에는 설계비(fee)가 너무 작아요. 그 다음에 아키텍트의 밸류(value)! 아키텍트가 크리에이트(create)

18. **구술자의 첨언:** 사무실 운영에 대해서 전문가를 초청해서 교육도 여러 시간을 했어요. 그리고 조직과 프로젝트 관리체제, 자금운영 계획 등을 여러 시간 협의해서 만들었어요.

하는 밸류가 너무 낮아. 일반적으로 그 밸류가 너무 낮기 때문에 사람들이
돈을 더 쓰려고 하지 않을 수도 있고. 그거에 묻혀서 모든 아키텍트가 다
조금밖에 못 받아. 설계를 해갖고 부자로 사는 거는 아니고, 잘 살아야 되는데
가난하게 산다고. 다들 가난하게 사는 거 같아. 건축가들은 실제로 가난한 게
있고 상대적으로 더 가난한 거 같아. 항상 돈 많은 사람들만 보고 있으니까.
도스토옙스키가 항상 돈 때문에 글을 썼다고 그러더라고. 그러니까 돈이
많으면서 계속 좋은 창작을 해내는 사람들은 진짜 슈퍼스타야. 그 사람들은
돈 때문에 일을 하는 게 아니니까. 그러니까 그런 사람들을 제외하면 뭐를
크리에이트 하는 사람이 돈이 많아졌다면, 레이지(lazy)해질 가능성이 많아.
타성에 젖어서 일을 하게 되는 것이고.

〈계산교회〉(2005~2007)

전. 〈계산교회〉를 좀 보죠. 교회는 어디에 있죠?

유. 〈계산교회〉는 인천 가면서 제1경인고속도로 톨케이트 지나서, 좀
가서 오른쪽에 있어요. 그 〈계산교회〉의 목사님이 배재대학교 이사였어요.
〈계산교회〉를 보면 아주 희한한 게 그 목사님이 아주 능해. 그래서 거기는 여덟
명의 건축위원회가 있었어요. 그래서 항상 건축위원회에서 뭘 하는 걸로 만들어.
그런데 보면 목사님이 다 만들어. 〈대덕교회〉는 건축위원회로 만들어 놓고
거기서 다 했고.

조. 이것도 그때 칼월 쓰신 거예요?

유. 칼월이 아니고, 같은 재질인데 다른 브랜드예요. 이게 낮에 집안이
밝으면 밤에 그게 조명같이 이렇게 보인다고. 며칠 전에 지나가면서 저걸
봤는데 생각보다 작아 보이더라고. 저거를 계획하고 준공할 때 안상수[19] 시장이
여기를 나왔어요. 안상수 시장이 여기를 나왔고, 송영길[20] 의원이 이거 준공할
때 왔어.[21] 그런데 목사님이 얘기를 하고, 내빈이 축사를 한다고 하면서 설계한
사람부터 얘기를 해달라고 부탁을 하시더라고. 안상수 시장하고 송영길 의원은
그 다음에 있었고. 그러니까 얼마큼 시빌라이즈(civilize)된 거예요? 그렇더라고…
그래갖고 그때 송영길이가 내가 굉장히 뭐 되는 줄 알고… (웃음) 오서원 씨가
나중에 "송영길 씨가 자꾸 와서 나하고 얘기를 하려고 그러는데… 선생님이

19. 안상수(安商守, 1946~): 2002년부터 2010년까지 제3대, 제4대 인천광역시 시장 역임.
20. 송영길(宋永吉, 1963~): 2010년부터 2014년까지 제5대 인천광역시 시장을 역임.
21. 〈계산교회〉는 2005년에 설계되어 2007년에 준공되었다.

돌아보지도 않고 그랬다"고 얘길 하더라고요. <트라이 볼>이 이거 다음인가?

조. 네. 이거 다음이죠.

유. 그래도 난 좀 늦게까지 일을 한 편인데… 내가 보니까 건축 일을 늦게까지 할 수 없다는 거는, 그건 사회문제예요. 한국처럼 수직구조에서는 건축주가 젊은데 나이가 든 건축가를 쓴다는 게 힘든 거야. 사회문화적으로 '건축가한테는 일을 위탁하는 거다' 이런 개념보다는 '시킨다' 이렇게 생각하잖아요. 그러니까 젊은 사람이 나이든 사람한테 일을 부탁하는 거가 영 맞지 않는다고. 그게 된다고 그러면, '건축가가 일이 있어서 좋다' 이거보다는, 사회가 그만큼 문화적으로 성숙한 사회가 되는 거라고 생각이 돼요.

조. 지금이라도 클라이언트가 생기면 직접 일을 하실 거죠?

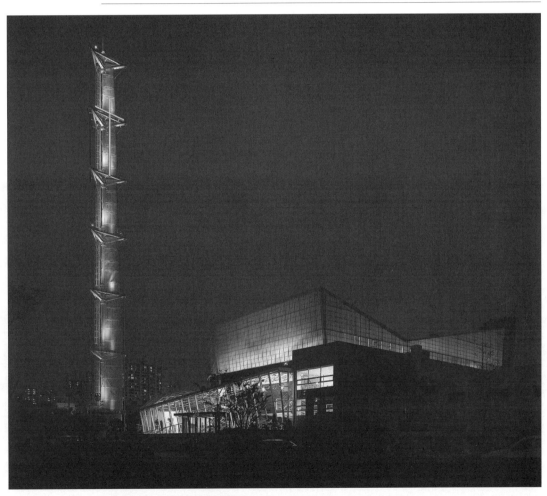

<계산교회> 전경 (박영채 제공)

유. 그럼요. 그런 케이스는 드물지. 지금 누가 나한테 일을 해달라고 그러면, 정말 나를 보고 와서 하는 거 아니에요? 그런데 누구를 통해서 내가 이 일을 해야겠다고 그러면 건축프로젝트가 되지를 않아. 내가 한 일들도 다 그렇지 않았다고. 그래서 사회가 그 정도 될 수 있다면, 그러면 상당히 문화적으로 성숙해지고 있는 거라는 생각이 들어요.

조. 오늘 말씀하신 <밀레니엄 커뮤니티 센터>가 한국에 다시 돌아오신 시발점이라고 한다면, 그 후에 배재대학 프로젝트, 교회 프로젝트들 중에 "잘 이루어졌고 괜찮다" 싶은 게 있나요?

유. 나는 프로젝트를 볼 때 '내가 원하는 대로 끝까지 했다' 이런 거에 대해서 관심이 그렇게 있었던 거는… 같지 않아요. 내가 '꼭 이래야 되겠다'고 끝까지 한 건 없는 거 같아요. 그렇다고 '그건 미완성으로 끝났다' 이렇게 생각은 안 해. 그러니까 나는 건축을 놓고 '절대로 이렇게 안 하면 안 된다'고, 그런 거에 대해서 동의 안 해요. 퍼펙셔니스트(perfectionist)있잖아, 퍼펙셔니스트. 건축은 퍼펙트한 게 아니라고 난 생각해. 굉장히 가변적이고 미완성이라기보다는 온고잉(ongoing)하는 성격이 있는 거 같아. 일본 건축가들이 좀 퍼펙셔니스트적인 성향이 있어요. 그걸 굉장히 좋은 걸로 이야기하는데, 미니멀리스트(minimalist)들. 난 건축이 그렇다고는 생각하지 않아요.[22] 그런데 그것이 굉장히 높이 평가하잖아요. 그래서 나는 굉장히 불만이야. (웃음)

전. 선생님을 비난하는 사람들은 그걸로 공격하는 거 아니에요?

유. 아니요. 날 비난하는 사람이 뭐를 갖고 비난을… 하는지 모르겠어. 오히려 크리틱이 없어서 그게 참 궁금해.

조. 단 하나의 크리틱이, 그때 좀 회자됐던 것이 <서울시청>이었던 거 같아요.

유. 그래서 난 <서울시청>에 대해 관심이 그렇게 있었던 거는 좋다고 생각이 돼요. 불행하게 그게 네거티브(negative)한 크리틱이어서 그렇지만. 그런데 그 네거티브한 크리틱도 건축에 대한 크리틱은 아니었다고 생각이 돼. 그게 한국의 건축가나 또는 일반인이 건축을 보는 눈이라고도 생각되기도 해요, 나는. 그런데 건축을 시각적으로 보기보다는 뭐라고 그럴까… 감상뿐만이 아니라 내 사상이라고 그럴까? 예를 들어서 '열린공간', '열린사회'. 그런 사회에 대한 동경, 그게 더 강한 거 같아. 건물하나를 만들 때. 그래서 디자인도 그거하고 다

22. **구술자의 첨언:** 한데 일본 건축가들의 그런 완결된 건축들을 세상 사람들이 대개는 좋아해. 그리고 특히 한국에서도 그 성향이 있고 그러려고 하지. 건축가들도 그렇고 일반인도 그렇고. 그러나 나는 그것을 그리 좋아하지는 않아.

연결이 되어 있는 건데요. 구조를 노출하는 거, <대덕교회>에서 특히 천정 속에 들어간 구조를 끄집어 내어갖고 이렇게 막 노출하고 그런 거. 보통은 마감하고 가리려고 그러잖아요. 나는 터서 열려고 그러는 거, 뭐를 정확하게 규명하려고 안 그러는 거, 이런 게 내 건축이라고 생각해. 아까 <배재대학교 기숙사> 입면을 가지고 얘기를 했지만, 난 뭐가 이렇게 딱 고정되는 게 아주 답답해. 시각적이든 공간적이든. 그래서 '이거는 아직 뭐가 되려고 하는 중이구나' 이런 생각이 드는 게 더 편한 거 같아요.

최. <대덕교회> 대예배홀 안에 있는 상부구조 같은 경우에는 구조 표현주의의 요소라는 생각이 좀 더 강하게 드는데요.

유. 표현주의보다는 '노출주의'라고 하는 게. (다 같이 웃음) <계산교회> 같은 건 구조가 다 노출되어 있잖아요.

최. 그렇죠. 그런데 기본적으로 뼈대가 가고 거기서 저 정도의 스팬으로 까치발들이 나오는 거는 선생님께서 먼저 모형이나 아이디어를 제시를 하고, 거기에 대해서 구조적 형태를 윌리엄 고가 하신건가요?

조. 윌리엄 고가 구조의 형식을 마련해 주지는 않아요. 그건 다 선생님이 하시고.

최. 네. 선생님의 아이디어, 그렇죠. 그렇기 때문에 어떻게 보면 가장 합리적인 구조로써 나오는 형태는 아니겠지만, 어떤 선생님의 표현의 의지가 처음에 반영이 된 이후에 거기서 합리화 되어가는 과정이 있겠지만, 시작점은 '분명 표현적인 측면이 강하지 않았을까'하는 생각이 들어요.

유. 그렇죠. 생각이 시각적으로 구현이 되는 것이니까. 구조가 보이는 거가 굉장히 중요하다고 생각이 들어요.

전. "구조를 가리지 않는다"는 것도 여러 프로젝트에서 공통적으로 드러나는데요. 또 하나 여기서 공통적인 건, 제가 여기 방문하였을 때 느꼈던 건데, 공간들하고 공간들 사이에 켜가 너무 얇아요. A 공간에서 보통은 A', 이렇게 가는데, 선생님의 공간은 A 다음에 B예요. 그 다음에 C고. 큰길가에서 어디로 갔다가 어디로 갔다가, 쑥쑥 들어가요. '뭐지?' 이게 저는 너무 충격적이었던 거예요.

조. 생각의 컨트라스트(contrast)가 좀 강하죠.

전. 교회에 가면 보통 "나는 교회다", "너는 어떻게 하고 들어와라"고 커뮤니케이션(communication)하는 상투적인 사인이 여러 차례 있죠. 사람한테 준비하게 하고 들어가는데, 마치 슈퍼에 왔는데 옆에 예배당이 있는 거 같은 그런, 극단적으로 말씀드리면, <벧엘교회>에서도 사실은 마찬가지인데, 그냥 만나잖아요. 저는 '열린공간'이라고 표현하신 게 좀 그렇다고 생각을 했어요.

공감이 된다는 게, '선생님은 이런 걸 기본적으로 열렸다라고 생각을 하는 거구나' 이런 게. 레이어로 계속 분할되어 있고 이런 게 아니라….

유. '열린공간'이라는 게 사실 벽이 없는 실내 공간을 얘기하는 거예요. 벽이 없는 공간과 고정관념이 없는 사람들.

전. 그렇죠. 그러니까 실내 안에서도 여러 개의 공간이 이렇게 같이 있는 거를 '선생님은 열린공간이라고 하시는구나' 이게 분리되어 있는 게 아니라, '공존하는 공간' 이런 느낌을 좀 받았어요.

유. 이게 한국건축하고 관계가 많은데… 내가 생각하기 시작한 거가 대개 한국건축이에요.

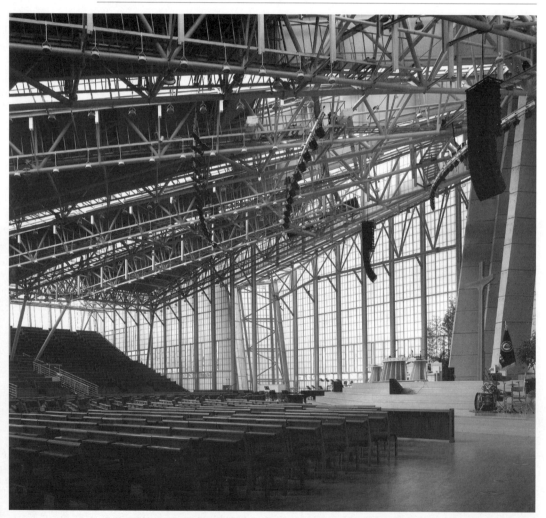

<계산교회> 예배당 (박영채 제공)

전. "반대로만 가겠다" 지금 그 뜻인 거잖아요. (웃음)

유. 어. 그거하고 좀 관계가 있어. (웃음) 한국건축이 굉장히 좋아요. 깊은 음영이 있고 공간이 굉장히 좋다고. 또 하나가 시퀀시(sequency)여야 돼. 한국건축의 맛은 그 시퀀스(sequence)인데, 그래서 굉장히 도시적이에요, 한국건축이. 그런데 그 시퀀시얼(sequential)한 거가 건축에 중요한 이슈인가? 난 '그건 아니다'.²³

전. 그래서 '선생님은 내가 이제까지 보던 다른 건축가들이랑 다르다'

조. 예전에도 계속 말씀하셨지만 건축의 어떤 산업적인 측면, 공장생산이나 이런 것들이 제품을 만드는 게 계속 붙여서 두꺼운 걸 만들진 않거든요. 린(lean)하고 조립되고, 그런 걸 선호하시면 저는 이렇게 '켜나 벽은 굉장히 명쾌해지면서 얇아질 수밖에 없다'라고 생각을 하거든요.

유. 그리고 '건축은 인공적인 거다' 한국 사람들의 감성은 자연을 굉장히 높이 평가하잖아요. 난 자연도 좋다고. 그런데 '건축은 자연이 아니고 이건 인공물이다. 사람이 만든 거다. 사람이 만든 거를 자연같이 만들려고 그러는 거는 안 되는 일이다' 그러니까 전부 다 한국의 감성에 반하는 식으로 생각을 해요. 하지만 만든 것 속에는 나의 감성이 내재돼 있을 거라고 봐요.

전. 사실은 그 부분은 제가 한국건축을 생각하는 방식과 똑같아요. 전통건축도 전혀 자연적이지 않아요, 사실은.

유. 그래요. 건축은 자연적이지가 않다고.

전. 자연적일 수가 없었어요. 특히 한국건축에서 자연적이지 않은 게, 온돌을 쓰기 시작하면서 바닥을 들어 올리는 거예요. 외부공간이랑 관계가 끊어져요. 그래서 중국건축이나 서양건축 같으면 수시로 외부로 왔다 갔다 하는데, 한국건축하고 일본건축은 자연과 떨어져서 관조만 하지, 시선만 연결하지 동선은 다 끊어놨어요. 앉아서 쳐다보는 거예요.

유. 한국건축을 즐기는 거는 관조야.

전. 관조죠. 한국건축에는 동작이 안 나와요. 그래서 사람들이 아파트에 적응을 잘 하는 거예요. 아파트랑 전통건축이 똑같아요. 아파트에 앉아가지고 마당은 1년에 한 번도 안 나가도 되는 거예요. 계속 눈으로만 봐도… 전통건축이랑 똑같아요. 전통건축에 남자들은 한 번도 안 나가잖아요. 앉아가지고 "이리 오너라", "물 갖고 와라, 세숫물 떠 와라".

23. **구술자의 첨언:** 한데 한국건축에는 벽이 없어요. 가변적이고 즉흥적이고 인터렉티브(interactive)한 한국 사람들의 정서죠. 한데 그것을 퍼펙션(perfection)으로 바꿔놓고 좋다고 하는 것, 이상하지 않아요?

유. 그래서 난 '생각'이 건축에서 많은 역할을 한다고 보고, 그거에 대해 익숙해져 있어요. <대덕교회>를 가서 보면 깜짝 놀랐다고 그랬잖아요. 그런데 '어, 이게 통상적인 게 아니구나' 그런 거가 나한테는 통상적인 거로 익숙해져 있다고.

전. 제가 만약에 <벧엘교회>를 먼저 갔으면 쓰러졌겠네요, 놀라서. (웃음) <대덕교회> 가서도 놀랐는데 <벧엘교회>를 처음 봤으면… 한번 가보려고요.

유. 어. 못 보셨구나.

전. 호기심이 막 생겼는데, 한번 가보고 싶어요. 저는 아무튼 여러 가지를 하는 건축가가 많이 있어야 기본적으로 맞다고 생각을 하고, 그중에 선생님이… 다른 사람들이 흔히 하지 못하는 새로운 모습이나 이런 것들을 만들어내셔서… 재미있는 거 같아요.

조. 지금 젊은 건축가들의 문제가, 제 생각엔 다양성이 너무 부족해요. 아주 젊은 건축가는 아주 젊어서 이제… 한계가 많아서 그렇고. 조민석 씨나 김찬중 씨 빼면, 문훈 씨 정도를 빼면, 그렇게 많은 건축가가 일을 하고 있는데 사실은 다, 다 같은 종류의 건축을 하고 있다고….

전. 이름 보기 전까진 누가 했는지 모르지. (웃음)

유. 사실은… 전문가로서 건축가! 건강한 전문가! 들이 굉장히 필요해요. 기본적으로는 그거가 되어야 돼. 그 다음에 건축가! 이것도 있어야 돼.

전. 아, 예술가(로서의) 건축가! 하지만 메인 바디(main body)는 역시 전문가로서의 건축가가 먼저죠.

유. 전문가! 일반적인 환경이 건강하게 되고, 그 다음에 특수한 건물이 {**전.** 괴짜도 있고.} 있고. 그런데 '일반적인 건강한 전문가'가 건축가가 아니라고 생각을 한 거 같아요. 대부분의 사람들이 '건축가' 그러면 코르뷔지에를 다들 연상하고 그러더라고. 전부 그럴 필요는 없어.

조. 대학교육을 하다 보니까 저희가 서울대학이잖아요. 사회적인 책임감을 요구받고 있는데, 그럼 내가 학생들을 스튜디오에서 가르칠 때, '전문가로서의 건축가, 양질의 건축가로 교육을 할 것이냐, 아니면 5년간 페일(fail)을 하더라도 (웃으며) 10년에 한 번 있을… 이상한 건축가를 만들어내는 초점으로 자극을 하고 푸시(push)를 하는 게 좋을 거냐'는 사이에서 엄청나게 왔다 갔다를 많이 해요, 제가.

유. 그런데 대학교육, 그거는 좀 판단하기가 힘든 거 같아요. 난 기본적으로 건축은 건물을 만드는 일이라고 봐. 전문가로서의 건축이든 뭐든 간에, 건물을 만들어 내는 거. 그림으로 만드는 게 아니라. 건축의 가구(架構)를 만들어 내는 거. 그걸 잘 가르치면 어떤 사람은 일반적인 건물을 건강하게 만들 거고, 어떤

사람은 굉장히 특수한 자기의 거를 만들 수도 있을 거고. 그러니까 만드는 게 중요한데….

전. 태도가 아닐까요? 제 생각에는. 아무것도 안 가르쳐도… 지식은 또 배우는 거니까… 시간이 많이 되어서, 오늘은 여기서 마치도록 하겠습니다.

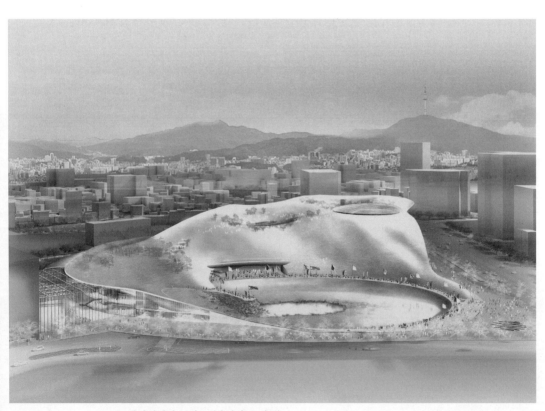

<DDP>현상설계안 조감도 (아이아크 제공)

전. 오늘 2019년 10월 16일 수요일입니다. 수요일 저녁 7시, dmp건축 회의실에서 유걸 선생님을 모시고 8차 구술채록에 들어가겠습니다. 2005년 〈계산교회〉 이후 역시 선생님이 가장 활발하게 활동하셨던 시기의 후반부로 가는 것 같은데요, 오늘도 역시 작품을 중심으로 말씀을 듣도록 하겠습니다. 먼저 연표를 한번 볼까요?

〈DDP〉 현상(2007)

유. 2000년대 초가 되면요, 〈밀알학교〉, 〈벧엘교회〉, 이런 거를 할 때는 사무실이 상당히 유동적이었어요. 2000년대가 되면서 아이아크가… 좀 더 확실하게 일의 터전이 됐는데, 그게 조금 다른 거 같아요. 그렇게 된 게 사람들이죠. 같이 일하는 팀 멤버들. 그전에 일할 때는 고주석 씨나 뭐… 손학식 씨나 이런 사람들하고 연계되어갖고 사무실을 한다는 그런 아이디어가 있었는데, 그 후에는 파트너들이 이렇게 모여 갖고 사무실을 일하는 베이스로 시작했죠. 그래서 그거가 일의 성격에도 많은 영향을 줬을 거예요. 그전에는 혼자 하는 작업이 많았는데, 사무실이 되면서는 파트너들하고 같이 일을 인터렉티브하게 일을 해나가는, 그런 점에선 더 활발해지지 않았나, 그런 생각이 든다고. 김정임 씨, 박인수 씨, 하태석 씨, 신승현 씨, 어… 오서원 씨. 오서원 씨는 파트너로 시작하지는 않았는데 나중에는 파트너 같이 이렇게 일을 했는데. 그분들이 사무실 성격을 만들어나가는데 많은 기여를 했지요.

전. 다행히 그 시절에는 일이 많아서 이분들하고 다 같이 일을 하시는데 어려움이 없었고요, 네.

유. 응. 그래서 그때 지어지진 않았기 때문에 자료들은 여기에 없는데, 〈DDP〉가 굉장히 중요한 프로젝트였어요. 〈아시아문화전당〉, 〈DDP〉도 그렇고 굉장히 비정형적인 그런 안이었어요. 〈아시아문화전당〉은 굉장히 조형적으로… 처리된 거였는데, 〈DDP〉는 기술기반의 디자인이었다고. 〈DDP〉를 컨설팅해준 구조 디자이너가 〈요코하마 여객 터미널〉 구조를 한 분이야. 그분은 요코하마에 대해서 굉장히 불만이 많아. (웃음) 그래갖고 굉장히 열심히 해줬어요. 그래서 내가 이거를 하면서 구조의 스킴을 갖고 여러 가지 해요, 그 다음에. 〈서울시청〉에 이 구조를 썼다고. 이거랑 관계없는 거 같아 보이는데 구조가 이거를 쓴 거예요. 〈행복도시 도서관〉도 이거였고.[1]

1. **구술자의 첨언:** 이 시기부터는 한국이라는 상황이 내 뇌리에서 좀 떠나간 것 같아요. '건축을 만들어내는 기술'에 많은 관심을 쏟았는데, 그러면서도 조형적으로 더 자유롭게

최. 3차원으로 이렇게 완전하게 구릉지처럼 이루어진 형태는 여기서 처음 사용하셨나요?

유. 곡면을 여기서 처음 사용했다고는 생각이 안 되는데. 저렇게 본격적으로 한 건 아닌데, 그거보다는 저런 자유형을 만드는 구조 시스템! 그건 <DDP>를 하면서 굉장히 디벨롭 한 부분이 있어요.

전. (부분단면을 보며) 저기 단면도 나와 있는 게, 가운데 저 부분인거죠?

유. 어, 밑에 보이는 부분.

전. 저게 됐으면 하디드의 안보다 더 혁신적이었을 것 같은데요.

유. 콘셉트가 하디드 것이 이거하고 상당히 유사한 점이 있어요.

전. 음… 그런데 공간은 다른 데로 갔잖아요. 거기는 덮개로만 썼고.

유. 그런데 이거는 외부공간을 전부 정원으로 만들어 버렸다고. 정원을 만드는 시스템이 구조하고 연결이 되어 있는 거예요. 구조가 건축하고 조경하고 한꺼번에 이렇게 연결된 거였는데, 난 지금도 이게 하디드 거보다는 낫다고 생각이 돼. 건축적으로도 그렇고 구조적으로도. <DDP> 하디드 안은 아름다운 형태를 만들었지만 구조적인 스킴은 없다고. 골격은 막무가내로 트러스로 막 나간 건데, 나의 안은 구조가 굉장히 재밌어. 이 <DDP>안은 구조가 풀러[2] 박사. {**조.** 리차드 벅민스터 풀러 박사.} 풀러 박사의 돔(dome)하고 같은 시스템이야.

작업을 하기 시작하였어요.

2. 벅민스터 풀러(Richard Buckminster Fuller, 1895~1983): 미국의 건축가, 작가. 지오데식 돔(geodesic dome)을 고안하여 1967년 몬트리올 엑스포에 <미국관>을 설계하였다.

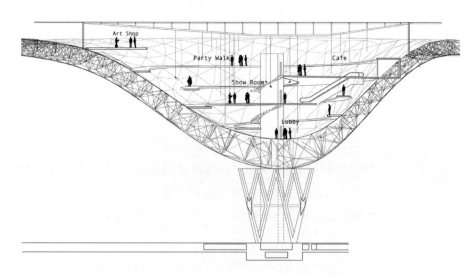

<DDP>현상설계안 부분단면도 (아이아크 제공)

전. 거기는 단순 도형이잖아요. 완전히 구잖아요.

유. 아니, 스피어(sphere)인데 스피어를 만드는 그 쉘! 그게 이중으로 되어
있어.

전. 그게 지오데식 돔 아니에요?

유. 그 표면 모형이 지오데식한 거고 그 구성은 입체적으로 되어 있는데,
이중의 구조를 만드는 시스템이 3방향 구조라고. 그냥 일방향 트러스가 아니고.
그리고 입체라고. 그래서 이게 그거하고 같은 거예요. 그런데 이거는 그걸
갖고 이제 자유형으로 변형을 한 거지, 시스템을. 그래서 저게 굉장히 복잡해
보이는데 사실은, 저거를 제작을 하기가 우리는 이제 "어렵지 않은 거다" (웃음)
그렇게 얘기를 하는 거죠. 그리고 이 시스템으로 <서울시청>의 쉘을 만들었다고.
<서울시청>의 쉘이 이거야. 그런데 <서울시청>의 그 쉘을 이 사람들이 모양만
따갖고 트러스로 그걸 만들었어, 이렇게. 나의 안은 입체 트러스였어요.

전. 3방향이 아니라 한 방향, 한 방향, 이렇게 했다는 거잖아요.

유. 응. 한 방향으로 이렇게. 트러스를 세워 놓은 것이지. 그러니까… 훨씬
둔하지.

조. 부재도 더 두꺼워지고.

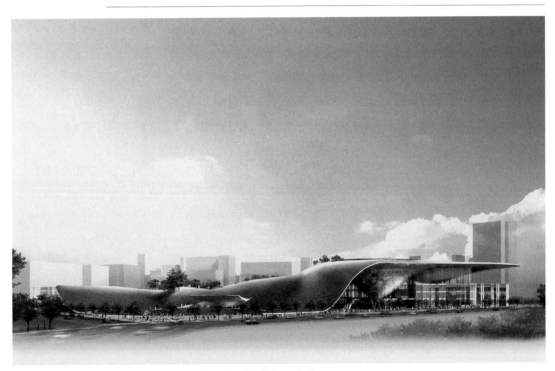

<DDP>현상설계안 외부투시도 (아이아크 제공)

최. 크게 지반을 띄우는 아이디어는 형태는 다르지만 <명동성당>에서 하신 것과 상통하는 부분이 있을 거 같은데요. 어디를 띄우고 어디를 낮추고 그런 부분들은 어떻게 결정이 됐었나요?

유. 스킴이 그거였다고요. 동대문 운동장을 부지로 해서 거기다 건물 짓는 거 아니에요? "건물을 하나도 안 짓는다" (웃음) 그게 콘셉트라고. 대지를 들어 올린 거로, 대지의 껍데기를 들어 올리는 거로 이제 생각을 했다고요.

전. '그렇기 때문에 야구장 모양도 남기겠다.' 그라운드 모양도 좀 남겼죠?

유. 축구장 모양을 남긴 건 아닌데, 들어 올리는데 그쪽 부분에 가서는 성곽도 있고 그래서 건드리지 못하는 것들이 있다고요.

전. 네. 오간수문(五間水門)이 있죠.

유. 응. 그래서 한쪽은 들어 올리고 한쪽은 썬큰(sunken). 그래갖고 입체적으로 오르내리게 만든 거죠.

최. 어느 방향으로 이렇게 올리고 그러는 게 사실은 좀 궁금했었는데요.

유. 을지로하고 장충단에서 오는 두 길이 제일 큰 진입로라고 생각을 했다고요. 그래서 그쪽을 들었다고. 그리고 지하철이 그리 와요. 지금 있는 자하의 건물도 같은 방향으로 되어 있더라고요. 그리고 동대문 쪽에서 들어오면서는 마당을 열었다고. 완전히 저거를 심사하는 양반들이 거의… 읽지 못했을 거 같아. (웃음)

조. 너무 비정형이라서 어렵다고 생각했을 거 같아요.

유. 응. 그래갖고 <서울시청>도 이런 구조적인 생각을 사용하는 콘셉트 중에 하나가 된 건데, <서울시청>에서 보면 사실은 건축이 형태뿐만이 아니라 "집을 어떻게 만들어내느냐" 이게 중요한 건데, 그게 디자인인데, 그 부분을 완전히 딴 걸 만든 거야. <DDP>현상에 초청된 건축가들 중에… 미국에….

최. 스티븐 홀(Steven Holl)이요.

유. 스티븐 홀! 그 당시엔 스티븐 홀이 일이 별로 없었어. 그래갖고 우리가 프레젠테이션을 할 때, 스티븐 홀하고 같이 기다리면서 "어떻게 하면 프로젝트를 따냐." (웃음) 그런 걱정을 하고 있던 기억이 나는데. 그 친구 이거 한 다음에 그냥 일이 엄청 많아지고 그랬지. 그런데 그 친구의 <DDP>안은 좀 이상했어.

최. 국내에서 하는 설계경기인데 설명을 모두 다 영어로 하게 되어 있었잖아요. 건축가들 중에는 거기에 대해서 이의를 제기하기도 하고 그랬었는데요. 외국 심사위원이 있어도 통역을 통해서 하든지 이런 게 아니라.

유. PT를 영어로 했나? 그때?

최. 네, 영어로 하라고 했습니다.

유. 심사위원 중에 발모리[3]가 있었어요.

조. 발모리 여사가 이거 하기 전인가, 그즈음에 미국에서는 <하이라인>(High Line)을 컴퍼티션을 했거든요. 그때 발모리 여사랑 자하 하디드가 팀이었어요. (웃으며) 그러더니 한국에 와서 자하 하디드가 뽑혔더라고요.

유. 어… 팀이었구나. 어… 그런데 내가 발모리를 그때 알고 있었는데 어떻게 알았지?

조. 김상목이라고 제가 미국에 있을 때 지금 N.E.E.D의 김상목 씨를 인턴으로 아이아크에 소개시켜드린 적이 있어요. 그 친구랑 <아시아문화전당>을 하셨을 거예요.

유. 김상목 때문에 발모리를 알았구나. 김상목이라고 아주 뛰어난 청년이 있었어요.

조. 그 친구가 저랑 컬럼비아를 같이 다녔었거든요. 그 친구가 그때 우연히 발모리 사무실에서 인턴을 한 거예요. 학생 때, 방학 때. 그러더니 조경에 꽂힌 거예요. 그러니까 이 법규를 안 따지고 프리폼(freeform)으로 만들고, 그때. 그때 이제 컬럼비아 대학이 '마야'(Maya)라고 하는 프로그램을 메인 프로그램으로 채택을 했었거든요. 그런데 마야는 수치제어가 잘 안돼요. 그냥 형상을 막 만들어내는 거거든요. 그때 뭐 제너레이티브 디자인(Generative Design)이라고 해서 에반 더글리스(Evan Douglis), 그런 사람들이 선생일 땐데[4], 하버드는 그때 '라이노'(Rhino)를 메인 프로그램으로 정했어요. 그래서 수치 제어가 되고. 그런데 이제 조경하는 사람이 그렇게 많이 써요, 마야를. 그 땅의 형상을 만들 때 마야가 진짜 좋거든요. 그래서 발모리에 취직을 했어요. 방학 때는 올 때마다 인턴 소개시켜달라고 그래서 제가 선생님을 소개시켜줬거든요. 그리고선 발모리에서 거의 7, 8년을 일을 했을 거예요. 그래서 제가 행복도시 설계할 때[5] 발모리랑 같이 한 거예요. 김상목이랑 저랑 많이 붙어 다녔거든요.

유. 우리가 그러니까 자하를 밀었구나. (웃음)

조. 저는 그렇다고 생각이 돼요.

3. 다이애나 발모리(Diana Balmori, 1936~2016): 조경가이자 도시계획가.
4. 이외에도 빌 맥도널드(Bill MacDonald), 수란 콜라튼(Sulan Kolatan), 칼 추(Karl Chu), 그렉 린(Greg Lynn)등이 당시 컬럼비아대학교에서 비정형 건축을 주도했음.
5. 행정중심복합도시 중심행정타운 마스터플랜, 2008. 해안건축 당선(협력사: H Architecture, Balmori Associates).

비정형 건축물

유. 그런데 이거(<DDP>)하고 같은 구조시스템을 사용하여 <서울시청사>하고, 그 다음에 <행복도시 국립도서관> 현상설계를 하거든요. <국립도서관>. 이건 정말 아까워. 그건 정말 지어보고 싶은 건데. 동대문 <DDP> 할 때만 해도 좀… 자신이 없었는데, <국립도서관>(2009)은 확실히 처리할 수가 있다고 생각을, 그러니까 설계에서부터 시공까지 가능케 할 수 있겠다고 생각을 했는데….

최. <DDP>에서 구상하신 다음에 행복도시에서도 그게 지어지진 않았지만 거기에 대한 어떤 확신을 갖게 되는 계기가 궁금해요. 지어봐야지 이게 어느 정도 현실적으로 구축이 가능한지를 알게 될 거 같은데, 굉장히 빠른 시간 안에 확신을 가지셨고, 또 실제로 지어진 것들이 나오게 됐는데요. 지어보기 전에 이런 방식에 대한 확신을 가지게 되신 상황이 좀 궁금합니다.

유. 미국에 가 있을 때 내가 집을 지어봤다고 했잖아요. 땅 파는 거에부터 끝까지 몇 채를 지어봤는데, 집 짓는 거에 대해서 상당히 자신이 있어요. 컨벤셔널(conventional)하게 집을 지어도 생각을 해야 될 게 굉장히 많아. 그래서 집을 짓는 걸 보면, '아, 이거 생각 좀 하면 해결이 되겠다' 이런 자신이 있었어요. 그래서 '새로운 방법으로 집을 짓는다', 하지만 사실은 늘 새롭게 짓는 거라고. 컨벤셔널하게 짓는 사람들도 늘 새롭게 짓는 거예요. '새롭게 짓는다' 그건 뭐 특별히 다른 건 아니라고 난 생각해. 그리고 내가 자신이 없으면 건축주한테 얘기를 못해요. 건축주한테 확신을 갖고 해야지, 그렇지 않으면 사기꾼이 된다고.

최. 이전 건축에서도 벽을 많이 없애는, <배재대학교 아펜젤러기념관>등을 하시다가, 벽 없이 어떤 공간들을 만드는 방식으로서 접혀진 연속적인 어떤 쉘을 구상하시게 됐던 건가요?

유. 그러니까 <국립도서관>은 크게 공간을 구획을 했다고. 다 터져 있는데도 공간은 다섯 개로 크게 나뉘어져 있었어요. 그때 그 프로그램이 다섯의 분야로 구성되어 있었어요. 어린이… 것까지 포함해서. 그래서 그 큰 구획을 어… 이렇게 자연적으로 이렇게 만들어지도록 했다고. 그리고 아일랜드 같이 밑에 놓고 그 아일랜드가 공간을 더 디바이딩(dividing)하고. 그리고 그 구조 자체, 속에 있는 스페이스를 이용해서 자연현상을 이용하는 냉·난방, 환기, 조명의 컨트롤을 하게 하고.

조. 최 교수님이 생각하는 게 선생님이 파세티드(faceted)되어가지고 연결된 거, <벧엘교회>도 땅하고 연결되어 있고, <명동>도 그렇게 되어 있고, 그런 거에 대한 DNA를 갖고 하신 것들, 선생님이 설계를 하는 기술이라든지 건축을 만드는 매뉴팩처(manufacture) 기술이라든지 패브리케이션(fabrication)

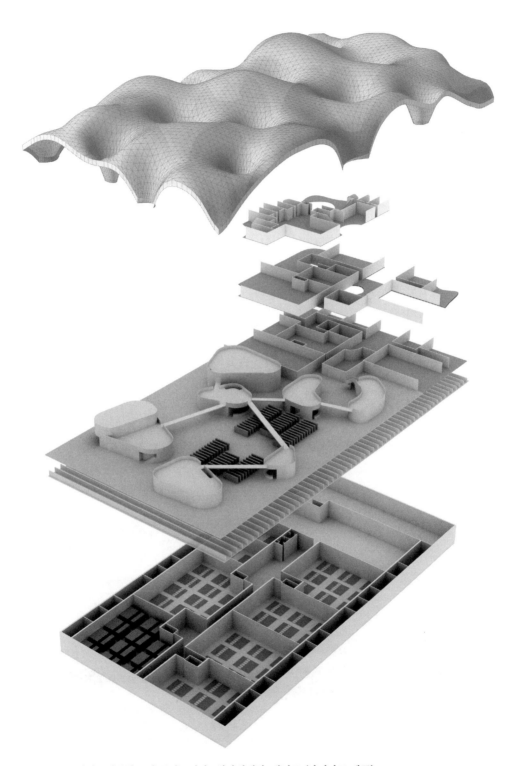

<행정중심복합도시 국립도서관> 현상설계안, 개념도 (아이아크 제공)

기술에도 관심이 많으셨던 것들이 컴퓨터 프로그램으로 인해 그렇게 바뀐 거 같아요. 예전에는 폼지(Form Z)나 캐드로 3D를 할 때는 저렇게 비정형을 처리하기가 되게 어려웠었거든요.

　유. 그런 부분에 제일 먼저 기여를 한 게 김상목이었어요. 김상목이 컴퓨터 기술을 갖고 내가 하고 싶은 거를 많이 도와줬다고. 박인수 씨도 하태석 씨도 컴퓨터를 잘했고. 지금까지 김석천 씨가 컴퓨터를 계속 팔로우업 했고. 그 다음부터 우리가 하는 방식에 상당히 동력이 생겼죠. 내가 사실은 90년대에 하던 건물들도 다 벽이 없어요. 벽을 없애려고 했어. '오픈 스페이스'(open space), '오픈 소사이어티'(open society), <벧엘교회>도 그렇잖아요. 그게 성격이었던 거 같아. 이렇게 뭘 막아놓는 걸 내가 굉장히 싫어했거든요. 툭 터져 있는 게 좋았고, 그 다음에 정형적인 것을 싫어했다고요. 콘셉트를 디벨롭할 때 프로그램을 분석하고 콘셉트가 제일 먼저 생겼을 때는 규칙이 중심이 되기 때문에 정형적인 게 나오거든요. 그러면 그거를 왕창 깨는 게… 두 번째 일이었다고. 깨고 난 다음에 깨진 거를 합리적으로 주워 모으는 건데. 곡면이 아닌 사각형의 집이었어도 사실은 성격이 같은 거예요. 내가 이거를 주장하는 이유가 이게(<행정중심복합도시 국립도서관>) 어렵지가 않은 거예요. 사실은 이게 더 경제적으로 지을 수 있는 길이라고. 현재에는 현재의 수단을 써야 되고, 지금 시대가 제공하는 자재를 쓰는 게 가장 경제적인 일이라고. 현대인에게 적합한 것이기도 하고. 그래서 "이거 어떻게 짓지?" 그게 아니고 "이게 경제적인 일이다" 그렇게 생각이 돼. 지금 현재에 옛날 방법으로 짓는 게 사실은 그게 비싼

<행정중심복합도시 국립도서관> 현상설계안, 외부투시도 (아이아크 제공)

거고, 비경제적인 일이라고 생각이 돼요.

최. 실질적으로 이런 방식으로 <DDP>가 지어지진 않았는데요, 견적을 통해 그런 믿음이 생기신 건가요? 아니면 새로운 기술의 효용성을 확신하시는 어떤 방법이….

유. 그러니까 상상할 수가 있어요. 곡면을 만드는 구조물을 제작하는 걸 상상을 해본다고. 이게 공장에서 다 자동생산을 할 수가 있는 거라고. 그리고 그 부재들을 모아갖고 연결을 했더니 저게 곡면이 되는 거라고. 그래서 저 곡면을 만드는 이중구조, 유닛이 사실은 입방체예요. 육면체라고 하나?

전. 삼각형에 기반한 사면체가 아니고요? 육면체를 이어서?

유. 육면체인데 육면체 안에 사면체가 또 들어 있어. 이 유닛은 열여덟 개의 부재로 만들어지고, 그래서 형태가 일그러지고 변형되어나갈 때 그 부재들 중에 많은 것들은 똑같은 게 그대로 사용이 되고. 변형된 게 있고 변형 안 되는 게 있어요. 그래서 안 변형되는 거를 생각해 보면, 그냥 좌악 자동으로 대량 제작을 할 수가 있는 거야. 그런데 변형되는 것도 요즘은 다… 컴퓨터 제어를 해갖고 생산하기 때문에… 한국의 패브리케이터(fabricator)들이 상당히 발달되어 있어요, 지금. 내 생각에는 설계사무실보다 앞서 있는 거 같아. (웃음)

<DDP> 현상설계안 구조 투시도 (아이아크 제공)

<아산정책연구원> 철골 구조 (아이아크 제공)

전. 비정형 건물 중에서 실제로 완공된 건 애(<계산교회>)가 지금 유일한가요?

유. <아산정책연구원>(2008~2009)이 있어요. 신문로에 그게 제일 유사해요. 내부 공간을 만드는 형태. 그게 진짜 비정형이거든. 그거는 철골 부재를 갖고 만든 거라고. 그래서 이거를 만들어 봤기 때문에 더 확신이 드는데, 저거를 현대건설에서 시공을 했어요. 현대에서 설계를 보고 "어, 이거 안 된다"고 그러다가 지었거든요. 그런데 오른쪽에 보이는 사진 있잖아요. (철골) 구조가 거의 다 올라갔을 때. 저 정도 올라갔을 때의 시공오차가 2밀리라고 현장소장이 그랬어. 현장소장이 아주 자랑을 했는데, 이거 시공오차가 있으면 안 되는 거고. 시공오차가 생기지를 않게 되어 있어. 그런데 수직, 수평으로 가는 부재들이 있잖아요. 이건 시공오차를 정말 정확하게 안 하면 많이 생기게 되어 있어. 그런데 비정형을 보면 다들 어렵다고 생각하는데, 이게 3차원으로 우리가 설계를 하기 때문에 더 정교하게 디테일들을 만들 수 있어. 이젠 그 패브리케이터가 굉장히 많이 발달되었어요. 그리고 <DDP>의 구조체 부재의 제조가 <아산정책연구원>보다 더 쉽도록 되어 있어요.

조. 국내에 비정형 건물들이 별로 없죠?

유. 없죠. <벧엘교회>가 철골로 되어 있잖아요. 구조가 이렇게. 그것도 3차원이야. <서울시청>을 지을 때 삼성에서 철골공사 할 사람을 찾다가, <벧엘교회> 철골 공사 한 친구들을 택했어. <벧엘교회>정도의 난이도를 갖고 철골공사를 하는 업체가 없었어요. 그 업체가 <서울시청>하고 그 다음에 굉장히 컸지.

조. <벧엘교회II>도 비정형이죠.

최. <행복도시 국립도서관> 구조는 일본 구조 컨설팅을 받으셨나요?

유. 자체적으로. 현상 안은 엔지니어링이 된 상태는 아니니까.

최. <아펜젤러기념관>도 그렇고 모형으로 많이 작업하셨다고 하셨는데요. 형태를 보더라도 모형으로 작업해서 나온 결과물이라는 느낌이 좀 나는데 이런 비정형의 경우에는 쉽게 모형을 바로 만들어서 이렇게 테스트해볼 수는 없지 않나요?

유. 이거(<아산정책연구원>)를 만들 때, 그 다음에 <행정중심복합도시 국립도서관> 만들 때. 모형을 만들려고 하면 골치가 아팠다고. <국립도서관> 모형은 플라스틱으로 만들었어요. 모형 만드는 사람이 굉장히 머리를 써갖고 만들었어. 그런데 지금은 3D프린터로 그냥 된단 말이야. 얼마나 지금은 일하기가 좋아요. 그때보다도 요즘 더 좋아졌어. 그런데 비정형으로 <DDP>를 했지만, 인천 송도의 <트라이볼>(2007~2010)도 그때 했는데 철골로 하는

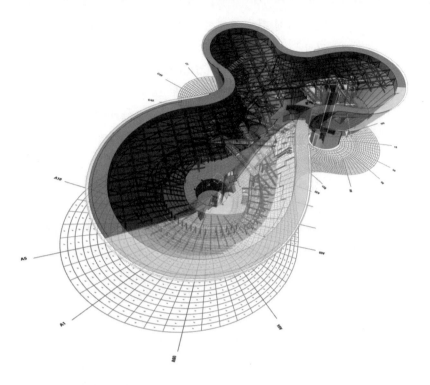

<트라이볼> 구조계획 (아이아크 제공)

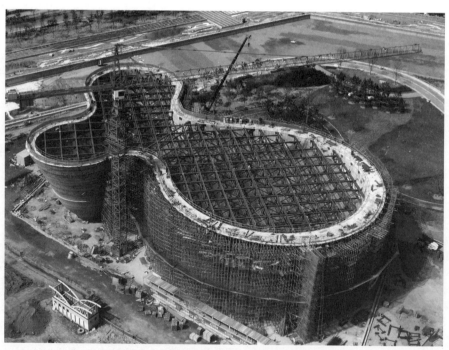

<트라이볼> 공사 전경 (아이아크 제공)

거에 대해서, 포스코에서 "철골은 절대로 안 된다" 이거예요. (웃음) 자기들이 콘크리트로만 공사를 해왔기 때문에 "철골은 절대로 안 된다", "콘크리트로 하자". <트라이볼>도 일본의 그 양반이 컨설팅을 했다고. 저거(<트라이볼>)를 만들 때에는 컴퓨터를 그렇게 많이 쓰는 때가 아니었어요. 그래도 나중에 시공할 때 인테리어를 전부 3차원으로 그렸다고. 그래서 합판에 3차원으로 그린 거를 펴갖고 제단을 해갖고 갖다가 붙인 거라고, 전부 다.⁶

조. <트라이볼>을 말씀하시는 거죠? <트라이볼>은 거푸집 만드는 게….

유. (고개를 끄덕이며) <트라이볼>을 시공을 시작하고는 거푸집 만드는 거를 시공하는 사람이 못하는 거예요. 그래서 우리가 거푸집도 전부 그려줬다고. 그런데 디자인 감리를 우리가 꼭 하자고 그렇게 했는데도 안 돼갖고… '이제 다 글렀구나' 그랬는데, 이 양반들이 찾아왔어. 시공을 못하겠는 거야. (웃음) 그래서 우리가 감리를 끝까지 전부 했다고. 내부 마감까지. 이 3차원으로 전부 그려야 되니까. 그래서 내가 그 얘기를 가끔 했어요. (웃음) 현장을 관리하고 싶다면 "설계자가 빠지면 집을 못 짓게 설계를 해라" 그런 얘길 가끔 했는데. (웃음)

6. **구술자의 첨언:** 설계를 할 때에는 카티아(CATIA)를 사용했어요. 그것을 시작할 때 대학에서 캐드를 가르치시는 교수님들이 모여서 자유 곡면을 설계하는 것을 연구해 보고 싶다고 모였는데 결국 도움이 되지는 못했어요. 대신에 프로그램 세일즈 엔지니어(program sales engineer)가 사무실에 와서 같이 일하면서 몇 명은 카티아를 사용하게 되었고, 도면을 카티아로 만들었는데 그때 설비도면도 다 우리가 3차원으로 그렸어요.

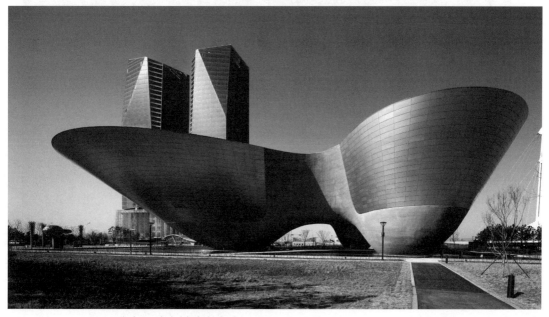

<트라이볼> 전경 (박영채 제공)

<한남동 타운하우스> 컨셉 스케치 (아이아크 제공)

<한남동 타운하우스> 모형 (아이아크 제공)

그래갖고 나중에 끝날 때까지 전부 디테일을 그렸어요.

조. 선생님께서 하신 말씀 중에 저런 거는 시공자들이 도면 파악을 열심히 한다고. 오써거널(orthogonal)한 집들은 대충 보고선 반복도 있고 그러니까, 그러려니 하다가 실수를 많이 하는데, 저런 설계들은 이렇게 뭔지 몰라서, (웃음) 계속 들여다보면서(시공을 하니까) 오히려 더 실수가 없다고. 그런 말씀을 하신 게 기억에 납니다.

유. 이거 할 때 패브리케이팅하는 거를 컨설팅 해주던 친구가 있어요. 위드웍스(Withworks)의 김성진 소장[7]. 그 양반 아주 훌륭한 분이에요.

최. 설계과정에서 이전처럼 모형으로 작업을 하실 수가 없으니까, 설계과정이 좀 달랐을 것 같기도 한데요. 처음에 스케치로 많이 접근을 하셨나요?

유. 음… 설계과정에서 모형을 많이 하죠, 그래도. 모형을 한다기보다 '그 내부공간이 내가 생각하는 대로 배분이 되나' 그거를 증명하려고. 여러 가지로 하지요. 그림도 그려보고 모형도 만들어 보고 여러 가지를 하죠.

최. 모형이 실제 물리적인 모형인가요, 아니면 3D로 만들어보는 건가요?

유. 물리적으로 만드는 모형도 많이 만드는 거죠.

조. 한남동 같은 거 빌라 설계하실 때에는 3D모형을 본 것 같은데요.

유. 그게 또 있구나. 그거는 2007년인가 했는데, 한남동에.[8] 주거에다가 오픈 스페이스(open space) 콘셉트를 불러오는 거는 좀 힘들다고요, 새로운 아이디어를 넣는 게. 그런데 한남동에서는 원룸으로 스페이스를 하나 만들고 그 안에다가 화장실이며, 부엌, 클로셋(closet), 이런 엘리먼츠를 별도의 독립된 오브제로 만들어갖고 자유롭게 배치를 해서 플렉시블(flexible)하게 내부공간을. 주인이 알아서 만들어내는, 그런 콘셉트의 집을 만들었다고요. 그걸 발모리가 랜드스케이핑을 했어. 랜드스케이프가 굉장히 예쁘게 나왔어요. 그런데 그 콘셉트가 좀 와일드 했거든요. 쉘을 만들어 놓고 "내부 컴포넌트 디자인(component design)은 다른 디자이너들이 해갖고 들어오게 만들자" 그래서 건축주가 마음대로 골라서 쓰게. 그래서 자하도 그걸 하나 디자인하는 컨트랙트(contract)도 했었다고. 그게 2008년이야. (웃음) 땅을 다 파고 풋팅(footing)을 넣는데, 파이낸셜 크리시스(financial crisis). 그래서 공사가 중단되었어요. 디벨로퍼가 "자신 없다." (웃음) 그래서 중단하고, 다음에 그

7. 김성진: 건축가. 위드웍스에이앤이 건축사사무소 공동대표.<트라이볼>의 시공 컨설팅을 진행하였다.

8. <한남동 타운하우스>: 2008년 설계, 2012년 준공.

디벨로퍼가 일상적인 빌라를 개발하려고 설계를 몇 번 하다가 우리를 다시 찾아왔어요. 그래서 그 프로젝트는 설계를 두 번 했어요. 설계비도 두 번을 받았어. 기초까지 공사를 했던 초기 안은 정말 아까워. 그건 지어졌으면 난 그 사람 성공했다고 생각해.

〈아산정책연구원〉(2008~2009)

전. 〈아산정책연구원〉에서는, 가운데 비어 있는 부분 있잖아요. 거기에 올라가는 비정형 트러스가 다 구조입니까?

유. 네. 그게 다 구조예요.

전. 그럼 슬래브가 거기 가서 붙어 있어요?

유. 거기 가서 붙어 있어요. 그거는 쉘(shell)이에요. 지오데식 쉘.

전. 최두남 선생 전시회를 할 때 가서 보고선 '공간이 조금 묵직하다' 그런 느낌이었어요.

조. 산업화된 재료를 최대한 쓰려고 하셨다. 저는 이게 같은 맥락이라는 생각인 게, 산업화된 재료는 누군가 그 재료를 디자인해서 생산해 놓는 거고, 이런 경우에는 이제 저 부재를 선생님이 직접 그려서 공장에다 직접 만들어내는 거잖아요. {유. 그렇죠.} 아이디어는 똑같아요. 그러니까 '전부 산업화되고

〈아산정책연구원〉 주단면도 (아이아크 제공)

패브리케이티드(fabricated) 된 걸 가지고 만든다'라는 거는 똑같다는 생각이 들어요.

유. 철하고 유리가 본격적으로 쓰인 거지.

최. 비정형의 곡면이라면 부재들의 크기가 다 다른데.

조. 그것만 해주면 되죠. 그것만 사람들이 해주면 되죠.

유. 곡면이 주는 자유가 있어요. 내가 김수근 선생 사무실에 들어가서 맨 처음에 한 프로젝트 (웃으며) 흙으로 빚은 걸 했는데, 그게 상당히… 예언 같은 그런 기분이 들어. 그때는 그냥 '형태 만들기'만 갖고 이렇게 했었는데, 김수근 선생이 "자네 사무실 하면 이런 거 해", "난 못해" 이런 게, 상당히 예언 같은 그런 생각이 들어.

조. 다 잘 풀렸는데 유리코킹 디테일이, 매뉴팩처가 그걸 잘못한 모양이에요. 유리와 유리사이에 붙이는 피스가 있거든요. 그 각도를 다 못 맞추니까 그거를 다 코킹(caulking)하고 실란트(sealant)로 이렇게 했는데, 철골 건물이 거동이 있으니까 그게 다 떨어졌더라고요.

유. <아산정책연구원>이 기둥이 없어요. 밖에는 스틸 프레임(steel frame)으로 되어 있거든. 윈도우 시스템의 스틸 멀리언(steel mullion)하고 내부의 쉘하고, 그 사이에 콘크리트 플랫 슬래브(flat slab)가 걸려 있는 거라고. 그래서 기둥이 없어요, 저게. 그래서 오피스에 들어가 보면 쫘악하고 유리창이.

<아산정책연구원> 아트리움 구조 (박영채 제공)

309

<아산정책연구원> 지을 때 건축위원이 이홍구 씨하고, 한승주,[9] 그 다음에
과학기술… 김명자[10]! 이 세 분이었어요. 쟁쟁한 분들이었지. 그때 이 양반들의
도움도 많이 받았어. 그런데 정몽준 씨가 이 양반들이 뭐라고 그러면 가만히
있어요. (웃음) 그래서 다들 그래. "현대가 어떻게 이런 걸 지었지?"하는데 그때
건축위원들이 많은 역할을 해주셨다고.

 최. <아산정책연구원>, 이 작업은 어떻게 연결이 되셨나요?

 유. <아산정책연구원>은 현상이었어요. 세 팀인가가 초청되었는데.
<아산정책연구원>은 보면 겉에는 굉장히 단정한 정육면체라고. 그리고 유리로
아주 클래식하게 했거든요. 그게 정책적인 선택이었는데. '<아산정책연구원>이
이렇게 아방가르드적인 거는 할 수 없는 걸 거다' (웃음) 이렇게 판단해서
심플하게 했어요.

 전. 문화재보호구역 아니에요?

 유. 바로 앞이 경희궁이에요. 그런 게 있을지도 몰라.

 전. 그거를 신경 쓰신 거 아니에요?

 유. 아니, 문화재를 보호하는 것에는 신경 쓰지 않았는데. 그 지역이
주거지역같이 조용한 환경이었어요. 고궁도 붙어있고. 그래서 내가 굉장히
조용하게 만들었다고. 그런데 '정몽준 같은 사람이 이런 거 해갖고 쓰면
이거로는 안 맞겠는데', '이거 어떻게 하면 맞춰주지' 그래서 속에다가
스테이트먼트(statement)를 넣었다고. 그래서 겉에 나올 것을 속에 넣은 거예요.
그랬더니 효과가 굉장히 좋았던 거야. (웃음) 사람들이 다 들어와 갖고 깜짝
놀라요. (웃으며) 수법은 아닌데 '방책이 잘 맞지 않았나' 그런 생각이 들어요.

 최. 정책연구원이라는, 특히 아산이면 좀 굳어진 이미지가 있는데, 항상
파격적인 형태로 하셨던 선생님께 의뢰가 어떻게 들어왔는지가 궁금했습니다.

 유. 건축가 초청을 해서 뭘 하잖아요. 그게 건축가를 이해를 해갖고
초청을 하는 게 아니라 유명세 같은 거예요. 그러니까 "이 설계를 하려면
최소한 누구누구는 되어야 되겠다" 이런 식으로 이름을 갖고 하는 거죠. 그런데
아까도 이야기했지만 건축위원 세 분이 아니었으면 상당히 힘들었을지도
몰라요. 이 양반들이 외국 문물을 많이 접한 분들이고 해서 굉장히 이해를 했던
거 같아, "어, 이거 아주 좋다"고. 그래갖고 했는데, 결과가 굉장히 좋았어요.
<아산정책연구원>의 게스트들이 대개는 외국 귀빈들인데 와갖고 이 건물에서
굉장히 놀라는 거예요. 그러니까 정몽준 씨가 기분이 굉장히 좋아졌어요. (웃음)

9. 한승주(韓昇洲, 1940~): 교육자이자 외교관. 1993년부터 1994년까지 외무부 장관 역임.
10. 김명자(金明子, 1944~): 정치가. 1999년부터 2003년까지 환경부 장관을 역임.

리차드 마이어(Richard Meier)도 현대에 뭘 했죠?

조. 호텔이요. <씨마크 호텔>(Seamarq Hotel).

유. 그래갖고 정몽준 씨가 같이 만나자고 그래서 만났었는데, 이 양반도 이제 놀랐지. (웃음) '한국도 다르구나.'

<서울시청>(2005~2012)

유. 나는 운이 좋은 사람이에요. 디자인 성향이나 이런 걸 갖고 초대하지는 않은 것인데, 그런 건물을 할 수 있었던 거죠. <서울시청>도 그랬다고. 오픈 컴피티션(open competition)을 처음에 했잖아요. 그때 참가 안한 사람이 거의 없다고. 우리도 그때 참가를 했지. 우리가 그때 1차로 한 건 박스였다고. 그리고 내부 중정에 볼이 떠 있고. 이렇게 외부는 입구 쪽으로 벽면이 자유 곡면으로 휘어져 들어가게 됐다고. 그랬는데 그게 법규에 걸려서 실격을 했어요. 문화재 사선, 이거에 걸려갖고. 그래서 '<서울시청>은 겨뤄보지도 못하고 떨어졌구나' 그랬는데, 그 다음에 초청을 받았잖아요. 조민석 씨, 류춘수 씨, 그 다음에 dmp, 나, 이렇게 넷이서 경쟁을 했지. 네 명이 하나같이 달랐어요. (웃음) 류춘수 씨 같은 사람하고 나하고는 완전 다르지.

전. 저기 나왔네요. 1차 오픈 컴피티션 때 거예요?

유. 1차 현상설계에서 선정된 여섯 명이 다음에 또 턴키를 해갖고 경쟁을 하잖아요? 그래갖고 삼성-희림이 됐잖아요. 그래서 삼성-희림에서 그 다음 안을 한 대여섯 개 만든다고. 문화재 위원회에서 자꾸 반려되고, 시에서 빠꾸 맞고 그래서 삼우가 설계비를 그동안에 다 썼어요. (웃음) 그때 그 문제를 해결하려고 현상을 한 거 아니에요. 그곳에 초청을 받은 거라고.[11]

조. 그때 심 교수님한테 듣기로, 심우갑 교수가 관여해서 중재안을 낸 게, 하도 통과가 안 되니까. 위원회에서 삼우가 실시는 하는데 디자인만 만져 줄 지명 꼼뻬(competition)를 하자고 중재안을 내셨다고… 그래서 초청이 됐다고 말씀을 하시더라고요.

유. 그래서 <서울시청>현상과 그 후 과정에 나왔던 안들을 보면 없는 게 없어. 정말 다 있어요. 희한해. 그런데 전부 타워예요. 그런데 1차 때도 그랬는데 나는 옆으로 뉘였다고. 그게 내 안밖에 없어. 나는 아직도 옆으로 가야 된다고 생각이 돼. 우규승 씨도 두 개인가, 세 개인가 삼우를 도와서 했고. 먼저 모형을

11. 삼성-희림 안이 선정된 때는 2006년 5월이고, 다시 현상설계를 실시한 때는 2007년 11월부터 2008년 2월이다.

다시 한번 볼까요? (모형사진을 보며) 저 모형을 보면 호리존탈(horizontal)인데, 기다란 건물을 옆으로 세워갖고 쭉 늘어놓은 거예요. 그렇게 한 이유가 건물의 깊이가 굉장히 깊기 때문에 저쪽에 입힐 건물을 길이로 놓고 중간에 오픈공간들을 넣었다고, 빛이 들어가게. 그리고 투명한 게 굉장히 중요한 성격이었어요. '시청은 당연히 투명해야 된다', '속이 다 들여다보여야 된다' 생각했어. 그 다음에 구관을 관통해서 입구가 들어오게 만들었다고요. 그래서 구관을, 거기를 터버렸어요. 그래서 그리 들어가 갖고 엔트란스(entrance)가 생기게. 신관과 사이에 지하1층까지 썬큰(sunken)공간을 두고 그 위 다리를 건너서 신관에 들어가게 했어요. 그리고 신관 입구공간의 상부 꼭대기에 제일 큰 볼이 떠 있었어요. 옆에 작은 볼들이 있고. 이제 아트리움은 옆으로 이렇게 잡아놨는데. 그런데 저 콘셉트를 제일 크게 바꾼 게 불투명하게 만들어 버린 거예요. 유리도 불투명하게 만들었고, 이렇게 찢어져 있는 걸 다 붙여버렸어요. 그래갖고 오피스들이 굉장히 답답해졌어. 그 다음에 엔트런스의

<서울시청> 1차 현상설계안 조감도 (아이아크 제공)

오픈 스페이스가 있는 건데 8층까지 쭉 터져 있으면서 중간에 에스컬레이터와 엘리베이터가 막 그걸 전부 막아버렸어. 거기 슬래브들이 들어가고. 오른쪽에 있는 아트리움 부분은 살려놓은 거예요.

그런데 내가 현장사람들의 얘기를 들어보면 이 사람들 사정이 있더라고. 시에서는 "당선안하고 똑같이 만들어라", "절대로 바꾸지 말아라" 그래갖고 한 게, 모양만 똑같이 만든 거예요. 제일 웃기는 게, 밖에 사선으로 막 이렇게 되어 있는 거 있잖아요. 그거는 사실은 내부에 들어가서 구조가 수직이 아니고 사선으로 가는 걸 밖에 이렇게 노출하느라고, 밖에 라인에 사선들이 들어가야 좋다는 그 스킴인데 그걸, 당선안 그대로 엘리베이션을 만들었어요. 300분의 1 도면을 풀 스케일로 확대해서. 그리고 불투명하게 만들고. 구조가 입체로 되어 있는 쉘인데, 유리 파사드가 3차원 유리를, 3차원 표면으로 만들었다고. 그래서 유리가 들쑥날쑥, 들쑥날쑥 이렇게 만들었던 거예요. 그래서 음영이 생기면 입면이 랜덤하게 보이고 부분적으로 유리가 투명해진다고. 그래서 음영들이 막 생기면서 내부들이 더 잘 보이게.

조. 유리가 같은 면에 있지 않고 입체적으로 이렇게… 아까 큐브 안에 사면체가 들어가듯이.

유. 사면체를 따라갖고 유리들이 생기고 그러니까 입체가 된다고요.

조. 그러니까 완전히 다른 커튼월(curtain wall)을 한 거예요, 지금.

유. 그게 설명 패널에 디테일이 다 들어가 있어요.

조. 이해하며 생각을 안 했겠죠, 삼우에서. (웃으며) 왜 이렇게….

유. 그런데 그걸 생각을 했더라고. 너무 어려워서 해결을 못 했대. (웃음) 이렇게 곡면 처리하는 거를 그리질 못해갖고. 삼성건설이 게리 테크놀러지(Gehry Technology) 애들을 데려다가 그걸 그렸대. 그런데 그거를 하면서도 삼우가 돈이 없어갖고, 삼성에서 시키면 일을 안 했대. 가만히 보니까 삼우도 사정이 있더라고. 그러니까 이거 정도 나왔을 땐 완전히 지친 거예요, 삼우가. 그러니까 그런 거를 생각을 했으면 시가 조처를 했어야 해요. 서울시는 삼성만 갖고 그랬지, 삼우는 상대도 안 했다고.

전. 턴키를 한 거니까.

유. 어. 삼성이 삼우를 줘서. 삼우는 잔뜩 화가 나 있는데 디자인까지 (웃으며) 엉뚱한 친구가 들어와서 이러니까… 그래서 굉장히 이상하게 된 거예요. 그래서 '다 사정들이 있구나' 삼성에서도 "설계대로 해라" 그러니까 설계대로 하려고 무척 노력을 한 거예요. 그런데 모르는 거야. 물어보지도 않는 거예요. 그런데 공사를 하다가 한 1년쯤 지난 다음에 사무실에 찾아왔어요. 시 감독관하고 소장하고. 설계자문을 받으려고 찾아왔는데, 그때 설계자문을

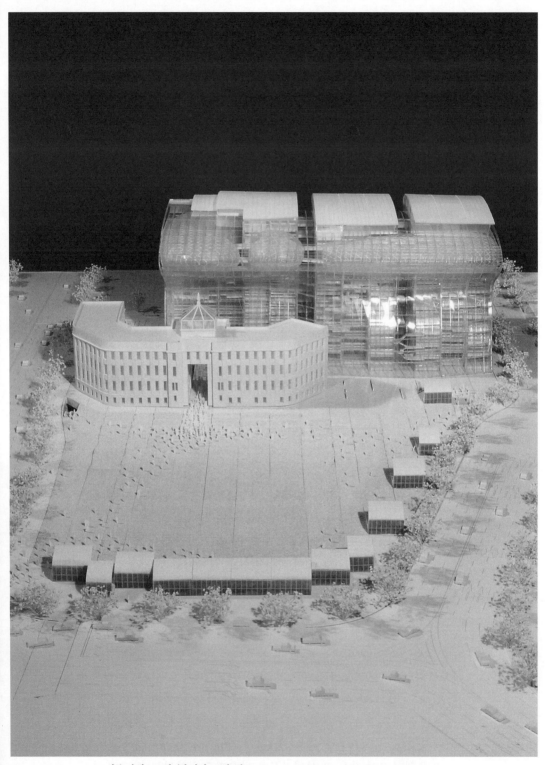

<서울시청> 모형 (아이아크 제공)

받으면서 설계비를 갖고 왔어. 난 생각도 안하고 있는데 갖고 왔어. 설계비도
작은 돈이 아니야. 엄청 큰돈을⋯ 현상 당선 한 사람한테 자문하는 데까지 주는
돈이야. 난 사실 아무것도 안 했거든. 삼성에서 소장이 와서 우리 사무실을
이렇게 보더니 "우리가 정말 잘못했다" 이거예요. "게리 테크놀러지한테 돈을
엄청 줬다", "아이아크에 했으면 정말 돈도 절약하고 일도 제대로 하고 했을
텐데" 하는 거야. 그 후 공사가 거의 다 진행이 돼서 내부 인테리어가 들어갈
때쯤에 시가 다시 나를 찾아요. 나보고 해달라고. 그런데 내가 바로 그전에,
중앙일보에 이은주 기자와 만나서 "<서울시청>이 뭐가 잘못됐냐"하는 얘기를
하면서 "이런 이러한 게 잘못됐다"하면서 엄청나게 <서울시청>을 비난을
했거든요. 그랬는데 (웃으며) 그 다음날, 건축국장이 만나자고 연락이 왔더라고.
그래서 난 '이 친구가 기사를 봤구나' 그러고 갔더니, 일을 해달래. "그 기사 나온
거 봤냐"고 그랬더니 봤대. "보니까 어땠느냐" 그랬더니 "다 맞는 얘기했는데
어떻게 합니까" (웃음) 그러더라고.

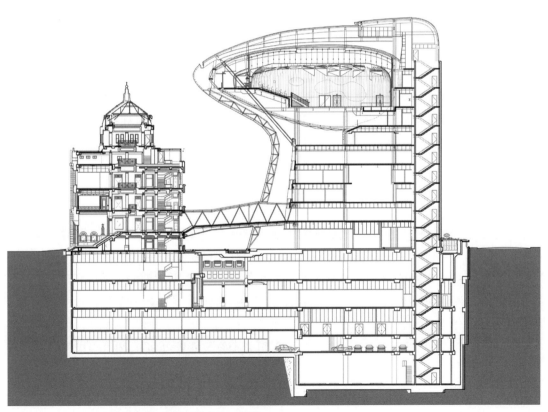

<서울시청> 단면도 (아이아크 제공)

조. 다들 힘들었을 거 같아요, 일하기가.

유. 그래서 내가 가서 일이 진행이 됐어요. 시장은 "설계대로만 해라" 그런데 시공사가 설계대로 하려고 했더니 번아웃(burn-out)을 한 거야. 일이 진행이 안 돼. 누가 뭐라 하면 "감독한테 가봐라", 누가 뭐라 하면 "소장한테 물어봐라", 누가 뭐라 하면 "설계자한테 물어봐라" 그래서… 그래서 내가 들어가면서 책임지는 사람이 생기니까 그 다음부터는 일이 진행이 됐어요. 일이 한군데로 이렇게 몰리니까. 그래서 일을 하는데 참 애매하더라고. (웃으며) '내가 이거 욕을 하고 다녀야 되나.'

조. 그나마 그때 들어가셨으니까 끝났죠.

전. 그럼 공사가 몇 년에서 몇 년까지였죠?

조. 2012쯤에 완공되지 않았어요?

유. 몇 년인지 정확한 기억이 없는데[12] (모형사진을 보며) 여기서 잘 보이네, 모형이. 건물이 이렇게 찢어진 게 명확히 잘 보이죠?

전. 그러네요. 켜가 있네요. 광장 앞에 있는 것들은 뭐에요?

유. "광장을 정말 광장으로 만들자" 그래갖고 이쪽 끝에다가 무대가 만들어질 수 있게. 접이식으로. 거기서 시장이 설 수도 있고 퍼포먼스를 해도 되고, 다 접어버리면 오픈되기도 하는 거를 제안했다고. 이곳에서 제일 큰 문제 중에 하나가 명동에서 오는 보도가 이 광장이랑 연결이 안돼요. 명동하고 페데스트리안(pedestrian)이 끊겨있어요, 시청광장하고. 그래서 그거를 연결하는 지하도를 만들어서 명동에서부터 지하도로 해서 광장까지 오게, 그러면 을지로 지하도와도 연결이 되고 그런 광장을 디자인을 했어요. 그래서 내가 맨 처음에 오세훈 시장한테 브리핑을 할 때 "내부 인테리어를 브리핑을 해달라"그랬는데, 나는 시청 앞 광장부터 설명을 시작을 했다고. "광장하고 직결되어 있기 때문에 광장하고 합해갖고 생각하게끔 되어 있다" 그래갖고 오세훈 시장이 광장에 대해서 생각을 하기 시작했어요. 그래서 나중에는 이 광장을 바꾸는 공사를 하려고 설득이 되어 있었어요. 시에서 서울 시민들한테 이걸 납득을 시켜야 하는데 "어떤 식으로 팔면 좋겠냐?" 그래서 국장들한테 "연구를 좀 해보라"고. 그렇게까지 갔어요. 굉장히 잘 나간다 싶었지. 그런데 갑자기 (웃음) 그 양반이 나가버리고 나니까 박원순이가 "난 이 건물 들어오지 않겠다"고 그런 식이었는데.

내가 한 <아산정책연구원>에 외국 석학들이 많이 와요. 기 소르망[13]이라는

12. 2012년 준공.
13. 기 소르망(Guy Sorman, 1944~): 프랑스의 문명비평가.

불란서 철학자가 있어요. 철학자면서 정치 하는 사람인데, 그 사람이 오면 불란서 대사가 꼭 초빙을 해요. 한번은 불란서 대사관에서 연락이 왔더라고. "<서울시청>을 와서 안내해줄 수 있냐", 그래서 "<서울시청>을 가면 해주니까 가시면 볼 수 있을 거다" 그랬더니, 귀빈이 왔는데 설계자가 안내를 해주면 좋겠대. 그래서 갔더니 기 소르망, 그 양반이에요. 그런데 그 양반은 <아산정책연구원>을 굉장히 좋아하던 양반이야. 그런데 이 <서울시청>을 굉장히 좋아했어요. "서울에도 이제 현대건축이 하나 생겼다"고 그랬다고. "사람들이 이상한 얘기하는 거 다 걱정 말라고, 시간이 지나면 다 바뀐다"고. 그러더니 지난 여름에 내가 미국에 가 있을 때 연락이 왔더라고. 자기 서울에 오는데 만나자고. 그래서 내가 미국에 있다고 그랬더니, 자기가 박원순이를 만난대. (웃음) "그 양반은 여기 들어오고 싶지 않아 했다"고 그랬더니, 걱정 말래. 이번에 내가 그 양반 생각을 바꿔놓겠다고. (웃음) 그랬는데 박원순 시장이 어떻게 바뀌었는지 모르겠어. 그런데 <서울시청>은 건축을 만들어내는 그… 구성이 영 딴 거를 해갖고 만들어 놓은 거에 대해서, 일반인들한테 정말 설명하기가 복잡해요. 그렇다고 내가 그거를 불평하고 다니고 욕을 하고 다닐 수도 없고. "아, 이거는 내가 한 대로다"라고 얘기할 수도 없고. (웃음) 그래서 내가 가만히 생각해보니까요, 그게 한국건축의 현실이야. 한국인들이 이해하는 건축이 모양이야, 모양. 건축의 내용에 대한 이해가 없어요. 모양에 대한 판단이 있는 거야. 그게 지금은 많이 나아졌다고 생각은 돼요. 건축은 돈이 많이 들어가고 생활수준하고 직결되어 있는 거기 때문에, GDP 3만 불 시대의 사회가 1만 불 시대의 사회하고는 아주 다를 거라고 생각이 돼서, 지금은 좋은 건축주들이 많이 있을 거라고 생각이 돼.

조. 꼭 그렇지만은 않은 거 같은데요. 제가 본 거는 건축을 접하는 게 그때나 지금이나 비슷한 거 같아요. 교육과정에 건축이 더 많아진 것도 아니고, 티비 같은데 건축 관련해서 뭐가 생긴 것도 없고, 옛날보다 더 없어요.

유. 그런데 일반사람들의 소양이 있잖아요. 본 거는 확실히 많아졌어요. 그런 점에서 본 것들을 소화하게 만드는 건축지성이 있잖아요. 그게, '그걸 서포트하지 못하는 거 아니냐' 그런 생각이 들기도 해. 그게 대학 교수들의 책임인 것 같아. (웃음)

전. 저 건물은 수평적이어서 그런지 몰라도 사실은 되게 불편해요. 시청이 "열린 공간이어야 된다"라고 말씀을 하시긴 했는데 딱 그렇지도 않잖아요. 제일 불편한 게 아무튼 동선이거든요. 일반인이 접근할 수 있는 공간이랑 접근 못 하는 공간의 컨트롤, 이런 것들이 통제가 안 되니까 갈 때마다 아주 힘들어요.

유. 기본적으로는 다 열려 있어야 된다고 난 생각을 해. 건축을

관리·편의주의적으로 보는 것이 문제인 것 같아요.

전. 어떤 관공서도 열려 있을 수는 없죠. 미국의 시청은 어느 층이나 다 갈 수 있나요?

유. 네. 다 가죠. 다 열려 있죠.

전. 우리나라는 지난번에도 정부청사에 올라가서 자살도 했어요.

유. 미국에선 대개 시청하고 사법부하고 입법부하고가 같이 있어요. 그러니까 시청이 갖고 있는 행정업무를 보는 데들이 주위에 많아. 그게 한 건물에 다 되어 있는 경우는 적어요. 새로 지은 건물 중에 댈러스 시청은 한 건물로 딱 되어 있지만, 그것도 하나갖고 해결을 못해. 그래서 '시청'보다는 '시빅 센터'(Civic Center)개념이지.

전. 공개할 수 있는 공간만 모아가지고 하나의 건물을 만드는 거죠. 저 건물 전체를 공개하는 공간으로 써도 되죠. 지금 이 근처에 서울시청이 한 열댓 개, 스무 개 정도의 건물을 쓸 거예요. 저기는 다 공개하는 공간만 모아놔도 사실은, 그것도 방법일 거 같은데요.

유. 공개하면 안 되는 공간만 모아서 별도로 만드는 것이 더 맞는 것일 수도 있고. 저기서 사실은 왼쪽에 있는 제일 큰 구가 오디토리움이었거든요. 그리고 그 밑에 조금 큰 미팅룸이 있었다고. 사실은 전부 시민들이 쓸 수 있어야 돼. 그리고 사무실을 막을 필요가 없어요. 사무실에 비밀 FBI가 있는 것도 아니고 말이지. (웃음) 그리고 비밀이 필요로 하는 그런 기능이 있으면, 그런 건 비밀스러운 데로 보내면 돼. 여기가 비밀스런 장소가 될 필요가 없어요. 그런데 한국의 다른 공공기관들을 보면 '접근 금지' 아니에요? 그래서 여기서는 '사람들이 정말 마음대로 접근하는 데다', 난 그걸 만드는 게 제일 큰 목적이었어. 그래서 사무실의 맨 끝에까지 이렇게 볼 수 있도록 퍼블릭이 접근하는 동선들을 만들었거든요. 계단이라든지, 에스컬레이터라든지 이런 것들이 꼭대기 층까지 꼭 올라가게 만들었다고. 어, 그런데 왼쪽 반을 막아버렸더라고.[14]

조. 동선을 불편하게, 자기네들이 이렇게 변형해서 쓰는 거예요.

유. 그러니까 관리… 편의주의라고.

최. 이 건물의 프레젠테이션을 보면 처마에 비유하거나 진입체계를 전통건축의 시퀀시얼 스페이스(sequential space)로 설명하시는 부분도 있던데, 전략적으로 이렇게 하신 건가요?

14. **구술자의 첨언:** 내가 다시 일을 시작하고는 6층 시장실을 유리로 만들어서 그 앞의 공간에서 들여다보이게 하자고 했었어요. 상당히 깊이 의논을 했는데 안전문제가 대두되어 유리를 강화유리로 쓰자는 안까지 나왔었어요. 한데 후에 그것이 막히기 시작하더니 완전히 비밀스러운 시장실이 되었어요.

유. 시퀀스는 일부러 만들었는데 구관, 옛날 건물에 기능을 부여했다고. 그 모형사진을 보면요, 이리 들어가면 뒤에 선큰이 있어서 지하층이 오픈이 되어 있다고. 그 위로 브릿지가 들어가서 빌딩으로 들어간다고. 그럼 거기 대공간이 나오거든요. 그러면 구관이 살아있는 기능을 갖게 된다고. {**전.** 게이트가 열리는…} "저거는 건드리면 안 된다"고 했는데, 건드렸다고. 그리고 저기 보면 돔을 유리로 바꿨잖아요. 저거는 했어. 돔을 갖다가 바꿀 수 없는 건데 유리로 바꾸느라고 시에서 꾀를 굉장히 많이 썼는데….

조. 저거 완성될 땐 박원순 시장이었어요? 그래서 도서관이 들어왔나요?

유. 완공될 때 들어갔어.

최. 제가 질문 드렸던 거는, 선생님 작품에서 전통의 영감을 받았다는 말씀은 그전에는 없으셨는데 관공서다 보니까 설명을 그렇게 하신 건지….

유. 아니에요. 내가 처마를 얘기를 하지 않았어요. 3층이 이렇게 앞으로 나와 있다고. 앞으로 나온 이유가 저 건물을 광장으로 가깝게 끌어오려고, 밑에서는 못 나오니까 위에서 우리에게 주어진 건축 제한선까지 나온 거라고. 그런데 생각을 해보니까 그게 오버행(overhang)이 되니까 여름에는 그늘이 생긴단 말이에요. 그리고 겨울에는 빛이 들어오고. 그늘이 생기면 시원한데 이게, "우리 전통건축의 처마가 그 역할을 하는 거다" 그랬더니, 아, 한국의… (다 같이 웃음) 그렇게 갖다 붙인 거예요. 그런데 실제로 그 역할을 굉장히 잘해. 공사 중에 "유리로 해서 찜통이다" 그래서 기자들이 몰래 온도계 갖고 들어오고 그랬거든요. 그런데 들어왔더니 시원했다고. 저게 아트리움으로 해서 맨 상층에 루프가 이렇게 나와 있는 거기가 전부 환기구예요. 거기가 어마어마하게 바람이 세. 그리고 거기 온도가 50도가 넘어. 그러니까 그것이 자연환기가 돼요, 밑이. 그때 신문에 그게 났어. 몰래 들어갔는데 외부보다 3도가 낮았대.

조. 공사 중에 냉방 안 할 때죠?

유. 안 했지. 시공을 하고 있는 때인데. 그리고 저렇게 유리로 했을 때 대공간의 조명에 에너지가 엄청 들어가요. 그런데 인공조명이 자연채광을 따라갈 수가 없어요. 그래서 "자연채광하고 자연환기하고, 그런 식으로 되어 있다" 그렇게 이야기를 했는데 한옥이 된 거지. (웃음)

최. 건물 자체가 이쪽에서 이렇게 광장을 감싸고, 반대쪽에 있는 시설들이 저쪽에서 이렇게 감싸는 형태로 의도하셨던 거죠. 이 앞의 광장은 이후에 변형된 계획안이 있나요?

유. 네. 디벨롭된 게 있어요. 아까 말한 대로 광장 계획이 있었어요.

최. 예. 제가 보기에도 예전에 완전히 말려진 형태도 있었던 거 같은데요.

조. 그거는 퍼스펙티브(perspective)에 있었어요.

유. 현상 때 이렇게 했어요.

전. 요즘 아무튼 <서울시청> 사용하는 걸 보면, '도대체 저걸 하려고, 시청을 지었나' 사실은 이해가 안 가더라고요. 시청 기능의 절반이라도 하면 좋겠는데… 그 비용으로 차라리 서소문 청사를 개발했으면, 저건(구 서울시청) 옛날의 역사관으로 두고. 저 자리가 아니라 서소문청사 쪽은 오히려 일부 고층이니까 건드릴 수가 있잖아요. 그쪽에다가 한 동을 더 짓고, 내부를 고치고 하면 '꽤 많은 시청 기능을 거기다 빼지 않았을까'

조. 여기다 짓지 말자는 이야기는 옛날부터 있었잖아요. "용산에다 새로 짓자."

유. 그런데 나는… 시청이 시민의 건물이 되어야 된다고 생각을 해요. 그게 "무슨 기능을 갖고 역할을 한다" 이런 것도 다 있는데, 시민들의 생각이 "저거는 우리 건물이다" 하는 그 생각이 들어야 되는데 그것을 시민들이 "이 도시는 나의 도시다"라는 자긍심을 갖는 것의 표상 같은 거라고 할까, 그런 것이 제일 중요하다고 생각 해.

전. 그런 측면에서 드리는 말씀이에요.

유. 그러기 위해서 제일 중요한 것 중에 하나가 엑세서빌리티(accessibility)인데, 그래서 투명한 것도 굉장히 중요한 성격 중에 하나였고. 그 다음에 실제로 들어갈 수 있는 접근 가능성, 나는 접근이 자유로워야 해. 공공건축인데 이걸 막고 이러는 게, 막을 필요가 있는 것들은 다른 데로 보내야 해.

최. 정재은 감독은 어느 시점에서 어떻게 접근을 했었나요?

유. 정재은[15] 감독이 내가 일을 시작하고는 처음부터 왔어요. 정재은 감독을 처음 본 게 정기용 씨… {**조.** <말하는 건축가>.} 그거 만들 때 잠깐 대담하는 게 있었어요. 정기용 씨 전시회를 그때 동아일보에서 했잖아요. 정재은 씨 때문에 내가 그때 구경을 갔었다고. 그 양반이 <서울시청>을 촬영하느라 정말 오래 쫓아다녔어. 한 일 년을 쫓아다녔어요.

전. 시사회 때 같이 뵀던 거 같은데, 그냥 각자의 입장들을 수평적으로 보여주지 않았던가요? 바이어스(bias)를 안 하려고 했었던, 일부러 안 하려고 했었던 것 같다는 느낌이.

유. 어… 그러려고 노력을 했지요. 하는 것이 쉽지는 않았을 거에요. 그거 할 수 있는 사람은 드물어요. 그래서 그 양반은 진짜 다큐멘터리로 기록을 남겨 놓는 거.

15. 정재은: 영화감독. <서울시청> 건축과정에 대한 다큐멘터리《말하는 건축 시티:홀》 2013)을 제작했다.

전. 그렇죠. 시공하는 사람, 뭐 하는 사람, 각자의 입장을 다 얘기해라. 다 모아보겠다. 저는 보고 그런 생각. 다큐멘터리라고 그래도 좀 이렇게 끌고 가잖아요? 자기가 주장하고 싶은 바를.

유. 주장하고 싶은 거 보다는 성격을 부각시킬 수가 있을 텐데, 이 양반은 안 했다고.

조. 그때 너무 논란이 많아서 조심스럽지 않았을까요? 누구 거를 부각하느냐에 따라서 십자포화를 맞을 수도 있는… (웃음) 보통 용기가 필요하지 않죠.

유. 네거티브한 크리틱이 대부분이었는데 그거에 대해서 내가 상처받은 건 없어요. 그거보다는 하여간에 사람들의 관심은 많았어. (웃음) 그러니까 '관심이 많은 거는 굉장히 좋은 거다' 난 그렇게 생각을 해. 건축계에서 토론을 할 건축 이슈들이 많이 있었다고. 그런데 그것들을 못 하더라고. 그거를 내가 끄집어내는 것도 좀… 맞지 않는 거 같고. 그때 참 기회가 좋았는데. 예를 들어서 턴키 문제를 갖고 이야기하는 거. 그거는 누구든지 얘기할 수 있는 거거든. 그런데 그런 얘기는 참 편하다고. 물론 이제 씹을 대상이 있으니까. (웃음) 다같이. 그래서 그런 얘기들을 하는데 건축에 대한 얘기는 없었던 거 같아. 인상 비판 같은 거는, 그런 거는 의미가 없는 거 같고.

최. 그때 시민들이 건축적인 이슈에 대해서 그래도 많은 관심을 갖고 있었던 순간인데….

유. 그러니까 그럴 때 건축 쪽에서 얘기를 해야 되는데… "공공건물이, 공공건축이 뭐냐", "어떤 것이 공공성이냐", 뭐 "건축 산업은 어떠냐", "제도는 어떠냐" 이래갖고 얘기할 것들이 많은데, 얘기가 없었어.

최. 그때 서울시청이나 건축단체에서도 선생님 모시고서 토론회를 연다든가 그런 게 하나도 없었나요?

유. 그때는 없었고, 내가 한번 딱 한 게 턴키제도에 대한 이야기예요. 그런데 턴키를 하려고 보니까 시공사도 상당히 애먹더라. 미국에서는 '턴키' 말고 '디자인 빌드'(design build)라고 건축가가 끝까지 끌고 가는 거, 프로덕트(product)를 건축주로부터 인계해준 게 '디자인 빌드' 아니야. '디자인 빌드'가 '턴키'보다 더 많다고. '디자인 빌드', '턴키', 아니면 일반적인 디자인 프로세스에 대한 거 등등 뭐 이야기를 할 건 많은데 그게 좀 아쉬워.

조. 시장실은 아직도 저 건물에 있는 거죠?

유. 네. 있어요. 내가 시장실을 유리로 해서 "속이 보이게 하자" 그거 갖고 한동안 했어. (웃음) 유리로 했다가 막았다가, 유리로 했다가 막았다가. 나중에는 "방탄유리로 하면 된다" 지금도 저 뒤로 해서 이렇게 돌아서 들어가게 되어

있다고. 그러니까 "빌딩이 투명하게 된다", 그건 "시장실도 노출되어야 된다", 국장실도 노출되어야 되고.

전. 이제까지 선생님이 쭉 견지해 오신 태도는 "건축가라고 하는 것이 건축주의 요구사항에 기술적으로 잘 서포트해줘야 하는 사람이다" 이런 식으로 말씀을 해오셨는데, 요 프로젝트에 대해서는 굉장히 좀 강하게 말씀하셨어요. 건축가가 계도해야 되고 건축주를 오히려 가르쳐야 된다고 지금 말씀하고 계셔서 약간 사실은 좀 의아스럽거든요. '스페셜리스트로서 건축가의 상을 갖고 계시는구나'라고 생각했는데, 여기에 대해서는 관공서는 어찌해야 되고, 시장실은 어때야 되고.

조. 사실 관공서라고 하는 데는 건축주 없는 건축물이죠.

유. 그렇지요. 시청에서 유일하게 시민을 대변하는 건 시장이라고. 시민들이 뽑아놨으니까. 그러니까 그 시장이 건축가한테 뭘 얘기를 할 수가 있어. 공무원이 아니라고. 시장이 건축가한테 뭐라고 얘기를 할 수가 있어요. 그런데 나는 건축주에 대해서는, '건축주가 원하는 것을 해준다, 자기보다 건축주가 필요한 거를 해주는 거를 한다', 그런데 '건축주가 필요로 하는 거를 규명하는 거, 그것도 건축가가 할 일이다' 그리고 '그걸 위해 건축주하고 얘기를 하는 거다' 그래서 나는 일반적으로 건축주를 만나면 질문을 많이 한다고. 그리고 건축가들한테 건축주도 질문을 많이 해. "우리 집 짓는데 얼마나 들까요?", "내가 필요한 건 뭐, 뭐입니다" 이렇게 얘기를 해요. 그런데 사실은 건축주가 필요한 거가 무엇인가를 생각해볼 때 건축주가 지금 그것을 모르고 있을 때가 많아. 그래서 그것을 같이 발견하는 것도 굉장히 중요한 프로세스라고 생각해요.

그래서 굉장히 많이 물어본다고. 그런데 건축주한테 많이 물어보면 도움이 되는 게 있어. 사실은 건축주가 좋아해요. 많이 물어보면 '어, 이 사람이 관심이 있구나', '나에 대해서 관심이 있구나' 그래서 한참 얘기를 하는데 얘기하는 과정 중에 서제스천(suggestion)이 있고, 그런 것들이 도움이 되잖아요. 그럼 건축주가 건축가를 신뢰하게 돼. 그래서 디자인을 실제로 할 땐 얘기를 안 해. 그래서 건축주를 많이 만나면, 나는 '저 사람은 어떤 사람인가' 그게 제일 흥미로워요. 그리고 건축주가 물어보는 대로 가만히 있으면 굉장히 나쁜… 케이스로 갈 가능성이 굉장히 많아. 왜냐하면 잘못 대답할 수도 있고, 대답하는 걸 보니까 '이게 아닌데' 그런 의심이 들 때도 있고 이렇게 될 가능성도 있어요. 그러니까 건축주가 물어보는 걸 잘 대답을 하다가 그 다음엔 물어봐야 돼. 또 건축주가 필요로 하는 걸 정말 많이 알아야 해. 그래서 나는 프라이빗 프로젝트(private project)를 할 때는 제일… 중요하게 생각하는 것 중에 하나가 건축주를 아는 것. 그래서 내가 건축주와의 관계가 대부분 굉장히 좋아요. 집 지으면 대개 굉장히

322

나빠진다고 그러는데 건축주들이 대개 나하고 관계가 굉장히 좋아.

그런데 퍼블릭 빌딩은 건축주가 퍼블릭이라고. 퍼블릭을 대변하는 사람이 하나 있어요. 그 사람이 퍼블릭을 대신해서 일하고 있는 사람인데, 시청에 경우는 시장이라고. 그래서 시장은 시민을 대변해서 얘기를 하는 게 직무이기 때문에 그 얘기를 한다고요. 그런데 그때 나도 시민의 한 사람으로, 시민을 대변할 수도 있다고요. 그래서 시장하고 건축가가 대화를 많이 해야 된다고 생각해요. 그런데 문제는 한국에서 공공건축을 지을 때, 그거를 대변할 사람이 프로젝트에서 빠지거든. (웃음) 그리고 말단 공무원이 들어온다고요. 그런데 그 말단 공무원은, 시청의 경우는 시장의 눈치를 보면서 좌지우지한다고. 그래서 이제 말단 공무원을 대할 때는, "당신보다 내가 시장하고 더 가까워." (웃음) 그런 인상을 줘야 해요. '시장의 신뢰를 이 사람이 받고 일하고 있다' 그러면 다들 잘 따라와.

전. 그 다음에 또 하나, 오늘 말씀 들으면서 조금 차이가 나는 게, <계산교회>도 <배재대학 건물>도 보고 <밀알학교>도 지난 시간에 쭉 넘겨서 봤는데요. 그때는 형태를 제너레이트(generate)하는 상황하고 오늘 본 작품들을 제너레이트하는 상황하고가 좀 다른 거 같아요. 그때는 기본적으로 프로그램과 구조 같은 것들이 형태를 만들어 냈거든요. 그런데 오늘은 <트라이볼>도 그렇고 형태가 먼저 생기고 거기다 이렇게 좀 내려서 온 거 같아서, 뭔가 '비정형의 폼으로 가면서 태도들이 좀 달라지나', '만드는 방식이 달라지나' 이런 느낌을 좀 받았어요.

유. 사실은 기본적으로 달라진 게 있기도 해요. '벽이 없고, 개방된 공간을 만든다', '산업화된 재료 쓴다', '현대기술을 가능한 한 이용한다' 이런 것들은 다 같다고. 그런데 상당히 현대적인, 합리주의적인 생각이 강했어, 예전에는. 그런데 뒤에 오면서 합리적으로 규정된 생각이 자꾸 열려요. 내가 '파라메트릭 디자인(parametric design)이 정말 유용하구나'라고 얘기하는 이유가, 파라메트릭 디자인이 결과에 이렇게 응고되어 있는 게 아니라 파라미터(parameter)가 변화함에 따라서 '변할 수 있는 가변성!' 그것이 좋은 것이에요. 현대건축이나, 현대라는 문명이 갖고 있는 한계가 있거든요. '합리적인 계획에 의한 처리!' 현대적인 생각인데, 그 합리적인 처리가 합리적이 아니었다고 결론이 나는 게 대부분이었다고. 왜냐하면 사람이라는 거 자체가 항상 변화하는… 상태이니까. 그래서 같이 따라서 변화해주면 좋겠는데 건축은 변할 수가 없게 되어 있단 말이에요. 그리고 모든 계획이라는 것이 완성을 추구하는데 바빠서 하다가 끝날 때쯤 보면 세상이 변해 있거든요. 그래서 '어떻게 하나' 그러면, '규정을 안 하고 놔둬버리는 게 더 낫겠다', '쓰면서 알아서 쓰는 게 낫겠다' (웃음) 그런 식으로 자꾸 바뀌어 나가거든요. 그런데 <트라이볼>이 아주 결정적인 경험이 됐어.

이거는 요구에서부터 프로그램이.**¹⁶**

전. 사실 요구 자체가 모호한 거죠.

유. <트라이볼>은 프로그램이 없었어요. 그런데 프로그램을 없는 공간을 만들어 놨더니 사람들이 잘 쓰는 거야. '계획에 의해서 쓰는 거 보다는 사용에 대해서 사람들이 창의성으로 대하는 게 더 가능성이 나은 게 아닌가' 그래서 사용하는 사람들의 창의성을 점점 더 생각을 하게 된 거예요. 그러면서 프로그램은 점점 희미하게. "도서관을 저렇게 해놨다", 그러면 사실은 완전히 열려 있는 거란 말이야. 완전히 열려 있는데 필요하면 새로운 규정을 할 수 있는 틀이 있단 말이야. 그런 것들을 주택에서 사용한 게 <한남동 주택>이란 말이야. 방을 하나도 안 만들고 그냥 스페이스를 하나, 쉘을 하나 둔 거예요. 그 대신 '방을 만들 수 있는 툴을 줘갖고 쓰는 사람이 자기가 원하는 대로 만들었다', 제주도의 <다음커뮤니케이션 스페이스 닷 투>가 그런 오피스인데. 그리고 또 하나 오피스 한 게 교육연수원인가? 아니 예술의 전당 근처, 남부순환로에 있던 <교육개발원>**¹⁷**이 지방으로 옮겨가면 새로 건물을 짓는데 현상설계를 했어요. 그 현상 안이 또 아까운 거야. 정방형으로 만든 오픈스페이스인데, 필요에 따라서 스페이스가 변형되게 제안을 한 거예요. 정방형 속에 나팔 같은 구조가 이렇게 들어가 있는 건데 주무관이 그걸 좋아했어요. 그런데 심사위원들이 반대를 했어. 그 반대 이유가 "아, 여기서 혼자서 밤일을 하면 무섭지 않겠습니까?" (웃음) 이런 거야.

최. 앞에 다뤘던 작품인데 궁금한 게 있어가지고 잠깐만 여쭤보자면, <행복중심복합도시 국립도서관>같은 경우에도 비정형의 지붕구조가 사용이 됐었는데, 이런 경우에 조명 같은 건 어떻게 처리가 된 건가요? 지붕이 그렇게 되어 있다면 이 조명시스템이나 공조시스템들은 그 위에 포함이 되는 건지, 아니면 바닥판에서 어떻게 처리가 되는지 그게 조금 궁금했었는데요.

유. 조명 시스템은 낮을 생각하면 기본적으로 데이라이팅(daylighting)이에요. 그게 엄청난 대공간 아니에요. 그래서 데이라이팅이 기본적인 라이팅이 되고. 인공조명은 그 데이라이팅을 보완하는 거 내지 데이라이팅 같은 방향의 조명이 될 거라고요. 구조 뎁스(depth)가 거의 한층 정도의 뎁스로 가는데 그 공조시스템이나 자연환기나, 모든 것들이 그 속에 함께 들어가고 있다고요. 그래서 조명도 물론 그 속에 들어가고. 그래서

16. **구술자의 첨언:** 우리는 기능이 형태를 만든다고 배웠지만 지금은 형태가 기능을 암시해 줄 수도 있는 때가 됐어요. 그래서 내가 하는 건축이 형태적으로 더 자유로워진 것이기도 한 것 같아요.

17. <한국교육개발원 신관>: 1979년에 김중업이 설계했다.

이게 단순히 구조만은 아니고 쉘이 건물의 유틸리티 펑션(utility function)을 컨트롤하는 시스템으로 만들어지는 아이디어였다고요. 그렇게 데이라이팅을 하고 온도 컨트롤도 하고, 자연환기도 그걸 이용해서 하는 식으로. 그 구조가 <도서관>, <DDP>현상! <서울시청>의 스킨(skin)! 세 개가 같은 시스템이었어요. 현상 둘은 그대로 현상으로 끝나버리고 <서울시청>은 지었는데, <서울시청>에서 그 스킨을 일반적인 스킨으로 플랫(flat)하게 만들어 버려갖고 사실은 아깝죠, 그게.

최. 이후에 RMT의 프로젝트도 같은 스킨 개념이신요?

유. <RMT>는 완전히 다른 거예요. 내가 <밀알학교>를 이야기 할 때 인더스트리얼 프로덕트(industrial product)를 쓰는 거를 생각했었는데. 인더스트리얼 프로덕트를 생각을 하면서 건축기술! 일반 기술! 기술이 사회에 미치는 영향에 대해서 난 굉장히 중요하게 생각을 해요. 우리가 이렇게 잘 살게 된 것은 기술 덕분이다. 그렇게 생각을 하는데 그 기술이라는 게 여러 가지가 있겠지만, 그중에 건축기술은 산업화 이전의 기술인거 같아. (웃음)

최. 예전 기술을 여전히 사용하는….

유. 예. 그래서 나는 기술을 굉장히 중요시했고. 기술이 우리에게 좋은 수단들을 제공하고 또 세상을 좀 더 좋게 만들어 나가는데 생기는 문제들을 해결해주고 하잖아요. 그 다음에 이 산업화가 중요하다고 생각을 했고. 그래서 '어떻게 집을 만드는 게 좋은 건가', 어떻게 만드는 거에 대해서 점점 생각을 더 많이 하게 된 것 같아요. 그래서 <도서관>이나 <서울시청>이나 <DDP>를 했을 경우에는 그 기술을 이용하고 건물에 퍼포먼스를 결합시켜서 새로운 환경을 만드는 것. 그거를 생각을 할 때 주요 구조물 '쉘'(shell)을 만드는 것을, 그 쉘을 구성하는 부품을 조합해서 만드는 건데 그 부품을 "공장에서 자동 생산한다", 그렇게 산업화를 하는 거에 대한 바람이 있었어요. 그런데 그게 내가 설계를 구현하는데 다 참여하지 못한 이유로 해서 그것들이 생각대로 실행이 되지를 못했어요. 그 후에 <RMT> 얘기를 했잖아요? <RMT>까지 갔을 땐 건축의 생산하는 방법에서 좀 더 나아가는 거였어요. 그래서 <RMT>는 '쉘'이 아니고 "건물 전체를 생산해낸다" 건물 전체에 엘리먼트들을 공장에서 생산해갖고 레고같이 조립하면 되는 것! 그 아이디어였어요. 생각은 늘 조금씩, 조금씩 바뀌어나가고 있어요.

최. 또 제가 궁금했던 거는 '쉘이라고 하는 구조시스템 안에 환경적인 것들은 어떻게 들어가 있는가'인데, 말씀해주신 것처럼 그건 내부에 다 포함을 하고 있는 시스템이었고, 그럼 그 시스템이 실질적으로 지어진 거는….

유. 내부에 포함이 되어있는데 사실은 그게 더블 스킨(double skin)이에요.

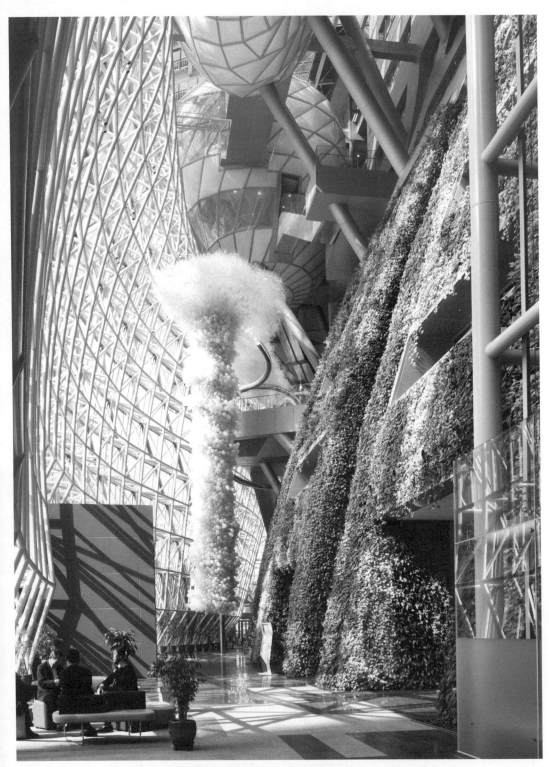

<서울시청> 로비 측 외벽 (박영채 제공)

그 뎁스가 있기 때문에. 그래서 안팎을 여는 것을 조절을 해서 환기도 자연적으로 되게 하고 보온도 되게 하고, 그 속에서 쏠라 히팅 게인(solar hitting gain)해서 히팅도 하는 그런 아이디어였죠. 그런데 이제 그런 게 실행이 된다면 엔지니어들이 실질적으로 엔지니어링으로 구현을 해야 되겠죠.

최. 그런 아이디어가 실제로 구현된 것은, <서울시청사>에서 잘못된, 의도와는 다르게 구현된 그 부분이 되겠네요.

유. <시청>에서 한 가지 실험을 한 건 있어요. 도서관도 유리집 아니에요? 유리집이 뜨겁잖아. 유리집이 뜨거운데, 시청이 굉장히 뜨거울 거 같단 말이에요. 다들 그렇게 생각했고. 그런데 여름에 직사광선이 위에 있는 저것들로 해서 차단이 되는 것도 있지만 햇빛으로 상부가 뜨거워지는 거. 그게 대류현상을 굉장히 강하게 만든다고, 위가 뜨거우면. 그래갖고 자연환기가 굉장히 잘됐어요. 그래서 대공간은 데일라이팅, 자연조명을 하는 것이 최선이에요. 그 자연조명을 인공조명으로 만들려고 하면 에너지가 엄청 들어간다고. 그러니까 야구장에 있는 그런 조명같이 투광을 해야지만 이게 조명이 돼요, 공간이 커지면. 그런데 데이라이트니까 무료로 조명을 하는 거죠. 그런데 환기도 마찬가지에요. 엄청 볼륨이 큰 공간을 인공적으로 환기를 하려면 엄청난 팬(fan)을, 센 걸 틀어야지 이게 환기가 된다고. 그런 것들이 다 눈에 보이지 않지만 적용되는 기술들인 거죠. 그런데 우리는 지금 그걸 설계도 하지만 설계한 거를 시뮬레이트(simulate)할 수 있는 기술들이 있잖아요. 그래서 집을 지어놓은 다음에 시행착오를 하고, 그 문제를 해결하고 그러는 게 아니라, 미리 시뮬레이션을 해보는 거죠. 일산의 <벧엘교회>도 그런 문제가 있었어요. 그게 공간이 크니까 자연환기가 돼서 위로 빠져 나갈 때, 위에 올라가서 이렇게 좁은 골목들이 생기면 거기서 굉장히 드래프트(draft)가 생길 가능성도 있다고요. 그래서 그 에어 무브먼트(air movement)하고, 배연! 화재가 났을 때 불타는 것도 문제지만 연기가 문제라고. 그래서 그 연기 거동, 이거를 시뮬레이션을 했다고. 그래서 이제 그런 골목에서 사람들이 에어 무브먼트를 느끼지 않는… 그런 쾌적한 환경을 만드는 거.

조. 이화여대에 송승영 교수님이 하셨죠? C.F.D.

최. 시뮬레이션을요?

조. 당시에는 아무도 안 할 때였어요. 99년, 2000년.

유. 그거를 실제로 한 분은 기계공학과 교수였는데 군산대학에 있던 건축과 교수분이 소개를 해갖고, 소개가 아니고 이분도 관심이 있어서 이제 같이 했어요.

최. 기계설비 자체를요? (구술자, 고개를 끄덕인다.) 예.

전. <서울시청>도 그러면 공사하기 전에 에너지 에피시엔시(energy efficiency)에 대해서 시뮬레이션을 하셨나요?

유. 그것은 모르죠. 시공설계를 한 사람들이 어떻게 했는지는… 그러니까 그런 거를 하는 게 디자인 디벨롭먼트거든요. 그런데 그런 일을 하는 디자인 디벨롭 과정에서는 내가 참여를 못했으니까. 해놓고 그 다음에….

전. 아, 관여를 못하셔서….

조. 삼우에서 했는지 안 했는지 체크도….

유. 했을지도 모르지.

전. 지금 평가는 어때요? 에너지 관련해서.

유. 그거는 시청이 자랑하는 유일한 (웃음) 부분이죠. 그 에너지를, 우선 태양광도 많이 쓰고 있고 그런데 에너지 생산하는 것도 그렇지만 자연적으로 에너지를 사용하는 것, 환기라든지 데일라이트 이런 거, 그 다음에 에너지를 지하수, 태양광, 두 가지를 굉장히 많이 쓰고 있어서. 그런데 시청에서 얘기를 할 때는 주로 이렇게, 실제로 우리가 에너지라고 얘기하는 부분들! 그거를 갖고 얘기를 하지, 건축이 갖고 있는 기술로 해결하는, 눈에 안 보이는 그런 것들은 몰라요. (웃음) 얘기를 잘 안 한다고. 얘기를 못 하는 것 같아, 내 생각엔.

최. 예. 잘 알겠습니다.

주거 프로젝트 3건

전. 저도 세종 <국립도서관>은 정말 아까운데요. 또 시기적으로 보면 오늘 말씀하셨던 시기에 이야기할 만한 주택이 세 개가 있는 거 같아요. <구미동 빌라>(1999~2004), <선촌리 하우징>(2007), <진동리 주택>(2002).

유. 음. <선촌리 하우징>은 계획만 하고 끝난 거예요. 김정임 씨가 맡아서 개발한 것이에요. 짓지는 않고. 그건 그렇게 끝난 거고. <구미동 빌라>는 11세대인가 그런데 아주 좋은 단지였어.

전. 이건 개인 디벨로퍼가 했나요?

유. 네. 디벨로퍼가 하다가 망한 걸 사갖고 하다가 또 망했는데 (웃음), 다른 사람이 끝냈어. 그런데 이제 망한 걸 갖고 와서 내가 계획을 해갖고 그 사람이 망했는데 다른 사람이 와서 그걸 끝냈어요.

조. 굉장히 초기, 2000년 초에 했던 거예요. 2001년? 제가 있을 때 계획을 했거든요.

유. 마지막으로 인수한 사람이 요걸 성공적으로 끝냈어. 굉장히 잘 됐고. 이 동네가 분당에서 개인주택단지로 고급이었거든요. 거기서 이런 타운하우스가

들어오는 거 반대하고 그랬어요. 그런데 나중에는 이 사람들이 여기 단지에 사는 사람을 굉장히 부러워하게 되었어. 이 사람들이 아주 오밀조밀 잘 사니까.

조. 꽤 고급으로 디벨롭했어요. <한남동 빌라>보다는 덜 고급이기는 한데. <한남동 빌라>도 그렇고 <교육개발원>도 그렇고 자료가 있으면 더 좋을 거 같기는 해요. 보면서 하시는 게.

유. 그래서 이때에는 하여간 내가 계획하고 안 된 것들이 참 많아. 현상설계 같은 거 계획을 해서 안 되서 내가 '당선 안 됐구나' 이런 서운한 생각은 없는데, 같이 일을 하는 사람들이 상당히 사기가 떨어지더라고.

전. 승률이 얼마나 되셨어요?

유. 형편없어요.

전. 20퍼센트면 성공한다고 이야기하던데요.

유. 10퍼센트 그 근처였던 거 같아. 저기 세종시에 주택 현상한 거 이야기했죠?

조. 안 하셨어요. 그것도 해야 돼요. 아파트, <행복도시 첫 마을>을 하신 거 이야기하시는 거죠? 그거 완전 문제작이었는데.

유. 그것도 실격! (웃음) 탈락을 했는데 보고 "뭐 이런 게 있어" 그래갖고 떨어뜨렸어. 그런데 그것도 나는 굉장히 좋은 안이었다고 생각해요. 쉽게 이야기하면 공중 아파트 같은 거예요. 논에다가 지은 건데 <세종 첫 마을>이 골짜기에 논들이 있는 데다 짓는 거예요. 그래서 그걸 그냥 놔두고 그 위에다가 올려서 지었어. "밑에다가 농사를 짓는다", "농사를 지으면서 그 위에다가 한다", "집을 짓는다"라고 제안을 했거든요. 그랬더니 보지도 않고… (웃음) 하여간 전부터 나는 공중에 띄어놓는 것을 늘 원했던 것 같아.

조. <행복도시 첫 마을>이 먼저인가요? <정부청사>가 먼저인가요?

유. <정부청사>가 먼저지. 네.

조. 그때 함인선 씨가 당선했어요. <행복도시 첫 마을>. 건원에 계실 때. 그것도 실현은 그대로 안 됐더라고요.

유. <행복도시 첫 마을>을 할 때, 또 하나 현상을 해요. <KIST>(전북 분원, 2009)인데, 전북 완주군에 키스트의 분원을 새로 만드는 거예요. 그것도 현상이었는데, 사이트가 이제 논에다가 짓는 거예요. 그런데 거기는 진짜 사람들이 하나도 없는, 동네 하나도 없는 그런 논이야. 그래서 그것도 고대로 놔두고 공중에 띄워갖고 쫙. 연구소를 만들었다고요. 그거 심사위원이 어… 윤승중 씨, 배형민 씨….

전. 민현식 선생이 됐죠?

유. 어. 그런데 내 생각에 그건 환상적인 프로젝트더라고. '사이언스 앤

테크놀로지 앤 아그리컬쳐'(science & technology & agriculture) 야… 이건 너무
환상적인 조합인 거야. 그래서 '밑에서 이제 농사짓고 위에서는 과학을 하고',
'이게 미래의 한국이다' (웃음). 나는 그 아이디어는 지금도 맞다고 생각 해.
자연하고 건축이 공존하는 거, 개발한다고 택지조성하고 집 짓는 거를 난 굉장히
구시대적인 해법이라고 생각해.

　김. 정말 궁금해서 여쭤보는 건데요, 건물이 위에 있으면 농지에 빛이
들어올 수 있는 길들을 다 열어두시고 그렇게 하신 건가요?

　유. 그래서 구조를 굉장히 레귤러(regular)하게 세워놓고 그 위에 들어가는
실험실들을 랜덤(random)하게 집어넣었어요. 그래서 '실제로 들어가면 일조
스터디하고 이런 것들을 하면 될 거다' 이런 제안이었다고요.[18] 그랬더니 그거를
중국의 상해에 있는 미술관 관장이 와서 보고 "이거 중국에다 해야 되겠다".
자기가 아는 디벨롭퍼인데, 그 사람은 꿈이 이거래요. '도시를 공중에 짓는

18. **구술자의 첨언:** 그러니까 이것이 콘셉트의 문제를 디자인 과정에서 해결하는 것인데,
문제가 어려울수록 디자인은 새로워진다고 봐요. 그리고 "해결 안 되는 문제는 없다"라는
자신감이 필요하고.

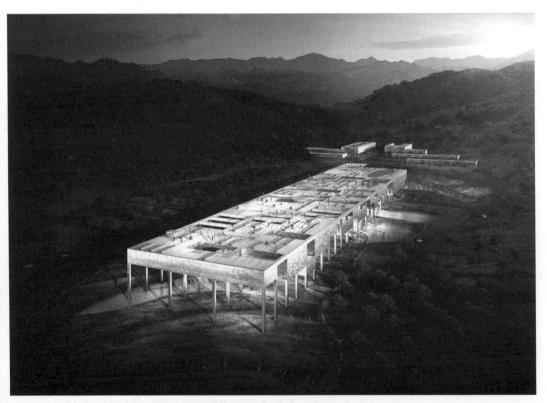

<KIST 전북 분원> 현상설계안 조감도 (아이아크 제공)

것' 중국도 농촌이 도시화되고 있잖아요. "그러면 이거로 도시를 하나 만들자" 그래갖고 내가 상해에서 그 친구를 만나기도 했어요. 이 양반이 "시골에 가서 도시를 하나 짓자", "공중도시를 하나 짓자" 그랬는데, 중국 부동산 확 내려갔어요. 그런데 중국 사람들이면 그런 거 할 거 같아.

전. 일본이 60년대에 일본에서 '인공대지'라고 해가지고.

유. 네. <동경만 개발 계획> 이런 것도 하고 그랬잖아요.

전. 네. 그건 바다에다 띄우는 거고요. '인공대지'라고 하는 거는 선생님 말씀만큼 큰 수준은 아닐지 몰라도 아파트 단지를 "인공대지 위에 한다", 슬래브를 치고 거기다가.

유. 이제 '도미노 시스템'(domino system)이라는 게 그 아이디어잖아요. 한데 인공구조물이 높이가 어느 정도 올라가면 밑이 밝더라고. 상해에 있는 고가도로를 보면 엄청 높아요. 햇볕이 그렇게 높은 게 지나가니까 밑에서 그렇게 관계가 없더라고.

<아시아문화전당(ACC)> 현상(2005)

전. 오늘 시간관계상 여기서 마무리를 해야 될 것 같아요. 오늘 나온 말씀 중에 미진한 부분을 질문을 해주시고요, 저희가 다음번에는 조금 방법을 바꿔야 될 것 같아요. 저녁에 만나선 안 될 것 같아요. 저희가 예상했던 것보다 진도가 좀 덜 나갔거든요. (웃음) 오후에 만나든지, 날짜를 잘 잡아서. 그래서 좀 길게 해야 예상했던 정도를 할 수 있을 것 같아요. 오늘 우선 선생님 말씀 나온 것 중에서 그 비정형건축물들에 대한 말씀이 겹치게 된 거 같습니다. 그래서 나름 이렇게 하나로 특징을 지을 수 있는 한 시기. 그 시기가 2000년대, 첫 번째 십년의 후반부이죠?

유. 그렇죠. 중반부터 후반까지.

조. 파트너십 만든 이후라고 보시면 될 것 같아요. 김정임, 박인수, 하태석, 신승현.

전. 그러면 "그분들의 역할이 들어왔기 때문에 그렇다" 이렇게 봐도 되나요?

유. 그게 동력이 됐죠.

전. 컴퓨터를 잘 다루는… 파트너들이 들어왔다.

조. <아시아문화전당> 그 프로젝트도 보셔야 되는 게, 그게 시초 같아요.

김태형. (「아시아문화전당 국제건축설계경기」를 건네며) 여기 응모안이 있습니다.

<ACC> 현상설계안 배치도 (아이아크 제공)

유. 아까도 내가 얘길 했는데 광주에 이 정도 해놔야지… (웃음) 광주라는 게 갖고 있는 트라우마(trauma)가 있잖아요. 그게 사실은 뭐 옳고 그른지 내막이 지금도 막 얽혀 있다고. 후에는 그게 정돈이 되겠지만… 그러니까 그 에너지는 무지무지하게 강하거든요. 수시로 폭발하려고 그랬잖아. 그래서 건축적으로도 이 정도는 나가야지.

전. (구술자의 응모안을 보며) 여기서도 역시 옛 도청 건물은 그대로 둔 거죠? 일부러 반대쪽 시각을 더 강조해가지고 걔가 저 뒤에 가 있는….

유. 응. "땅 밑에서부터 기어 올라온 거다" 이거는.

전. 네, 네. 애를 이 뒤에, 이쪽 뷰를 잡아가지고 걔가 있긴 있어도 그렇게 강조 안 되게, 이 느낌을 중심으로 투시도를 만드셨네요.

유. 응. 그러니까 스트리트 레벨에서 보면 밑에서 튀어나온 것들이 좀 있는 거고.

전. 새롭네요.

유. 심사위원들이 건드리지 못한 거 같아. (웃음)

전. 정말… 이렇게 사라지는 수많은 아이디어들은 다 어떻게 해야 될지 모르겠어요. 현상을 한번 하면 좋은 안들이 많이 나오는 거잖아요. 인간의 지적 창조물들인데, 그중에 어떤 건 되고 어떤 건 없어져 버리잖아요.

유. 일반적으로 우리가 지금 하고 있는 현상은 공정성 시비 때문에 하는 거 아니에요. 그런데 <ACC>같은 현상은 아이디어를 구하는 거거든, 지금. 이거를 구하는 사람도 자신이 아이디어가 없는 거야. 그러니까 널리 해서 아이디어 구하는 거거든요. 그러면 그런 거를 뽑아야지. 이제 현상이 막 섞이다 보니까, 그러니까 현상이 그냥 일반화가 되어버려 갖고, 공정성 시비가, 현상이 전부 무난하고 문제없는 것으로 편중되어 있다고. 그거 할 때는 김상목이가 일을 많이 했어요.

전. 그러면 완공된 첫 번째는 <트라이볼>인가요?

조. 사실은 <벧엘교회>의 예배당의 입면! 8, 9층, 그게 사실은 더 시초가 될 수도 있어요. 완전히 비정형이지. 사실은 더 앞으로 가면 <고속철도 천안역>에 지붕 트러스 구조가 사실은 비정형이에요. 고구마처럼 쫙 빠져서.

전. 비정형 분야에서 "당시 우리나라에서 제일 앞에 있었다"라고 말할 수 있나요?

조. 저는 그렇게 생각이 들어요.

유. 내가 비정형을, 모양을 만들기 위해서 비정형을 했다고 생각은 안 해요.

전. 그렇죠. 아까도 말씀하셨죠.

유. 응. 그런데 그거를 단지 모양 만드는 것으로 잘못 이해하는 경우가

많다고 생각이 된다고.

전. 97년에 우리 사회가 IMF를 맞아서 큰 어려움을 겪고, 하지만 그때는 우리나라만이 당하는 외환관리상의 위기였으니까 빠르게 회복이 되었죠. 그리고 난 다음에 2008년의 리먼브라더스 사태는 전 세계의 금융위기로 더 컸잖아요, 우리나라만의 문제가 아니고. 건설업계의 사람들이 뭐라고 이야길 하냐면, "단군 이래에 가장 호황은 IMF를 극복하고 리먼브라더스 사태를 맞을 때까지의 그때다" 이렇게 얘기를 하거든요. IMF직전이 가장 호황이었던 게 아니라 오히려 IMF 때문에 한 3년, 공사가 다 중단이 되어 있다가 밀린 일들이 한꺼번에 쏟아지고, 또 세계적인 호황을 맞아서, 세계적인 가수요였던 거잖아요. 그리고 2008년 이후로 지금 우리나라 같은 경우에는 회복의 기미가 안 보이는 십 년 이상의 장기 불황이….

유. 그때는, 고속철이 있었고, 월드컵 스타디움! 그리고 공항! 그래서 대형 프로젝트들이 굉장히 많았어요. 그래갖고 설계사무실이 괜찮았는데, 주로 큰 사무실들이. 미국에서 보면요, 소위 리세션(recession)이라는 게 거의 한 7, 8년에 한 번씩은 꼭 오거든요. 그런데 리세션이 와서 경제가 이렇게 슬로우-다운(slow-down)하면, 예를 들어서 식당이면, 망해가다가 조금 지나다 보면 새로운 식당들이 나와. 싸구려 식당이 아니에요, 새 식당이야. 그러면 그런 놈들이 막 자라. 그래서 '경제가 다운턴(downturn)한다' 그거는, '경제가 해오던 방식으로 작동을 안 해서 새로운 거를 필요로 할 때가 된 거다', '그래서 새로운 것들이 생길 기회다' 이런 생각을 하게 된 게, 늘 그런 걸 봤어요. 7, 8년에 한 번씩은 꼭 있어. 그래서 한참 지나고 보면 세상이 상당히 달라져 있어요. 그런데 한국은 계속 이렇게(상승곡선으로) 왔다고. 다운턴이 없었어. IMF 때까지. 그래서 내가 IMF 때 '아, 이제 한국에 새로운 게 나오겠다' (웃음) '한국에 드디어 이런 거가 오는구나' 그랬는데, 그 다음에 가만 보니까 옛날에 하던 사람들이 더 잘되는 거야. 예전에 하던 데들이 더 커진 거예요. 새로운 게 커진 거보다는 그전부터 있던 것이 더 커져요.

전. 시장이 바뀌죠. 순위가 확.

유. 그렇지. 바뀌었지. 난 요즘 보면 IMF 때보다 더한 거 같아. 그래서 '젊은 사람들한텐 참 기회가 사실은 많이 있을 거도 같다' 그렇게 생각이 되는데… 우리 사무실에 있던 조성현이는 새롭게 사무실을 만들어서 빌딩사업에 새로운 모델을 만들어 나가는데 아주 활력이 있어요. 이 친구가 요즘 굉장히 활발하더라고. 서종관이라고 우리 사무실에서… 호주프로젝트를 했던 컴퓨터에 능한 친구인데, 지난 토요일에 만났는데 자기가 하는 거를 보여주더라고. 설계 자동화 프로그램이야. 아파트 저절로 만들어지는 거.

조. 그런 거 하지 말라고 그러세요. (웃음) 직장 없어지는데….

유. 아니에요. 굉장히 필요한 거야. 굉장히 필요한 건데. 조성현 사무실에서 같이 일하는데. "이거 빨리 시장에 나와야 되는데, 이거 언제 나올 거냐." 그러니까 아직 할 게 많대. 아주 새로운… 어프로치(approach)를 하는 이런 친구들한텐 기회가 아주 좋은 거죠.

전. 자, 오늘 여기까지 하도록 하고, 마치도록 하겠습니다.

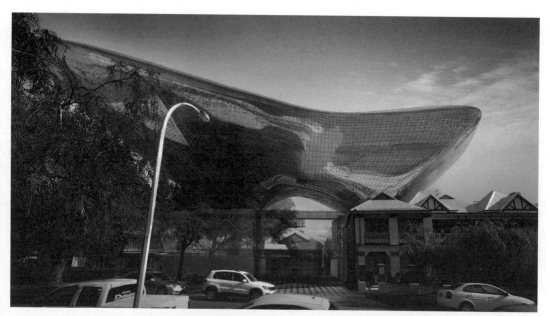

<RMT> 콘셉트 조감도 (아이아크 제공)

전. 준비됐으면 시작할까요? 네. 자, 오늘 11월 29일 아침 10시가 조금 넘었습니다. 오늘은 목천재단 회의실에서 유걸 선생님 모시고 9차 구술을 시작하려 합니다. 아침부터 이렇게 시간을 잡은 것은, 오늘 마무리 지었으면 하는 생각 때문에 일찍 시간을 잡았습니다. 조금 길어지더라도 계속 이어서, 오후까지 이어서 해서 오늘 구술을 마무리하였으면 좋겠습니다. 이제까지 저희들이 여덟 차례 하였고, 지난번 마지막으로 말씀 나왔던 것이 인천 <트라이볼>하고 <행복중심복합도시 국립도서관> 계획안 정도까지 나왔습니다. 대개 그것이 2010년의 작업들인데요. 그 이후에, 2010년대 이후에 작업들에 대해서 우선 말씀을 해주시고, 그 다음에 전체에 대한 조망을 좀 여쭙도록 하겠습니다. 그러면 무슨 작품부터 하면 좋을까요?

최. 2013년에 <드래곤플라이 DMC타워>(Dragonfly DMC Tower)하고 <다음 커뮤니케이션 스페이스 닷 투>가 진행이 됐었는데요. <다음 커뮤니케이션 스페이스 닷 투>부터 할까요?

<다음 스페이스 닷 투>(2012~2013)

유. 이 <다음>은 굉장히 중요한 프로젝트인데, 기술문제하고 똑같이 공간에 대한 생각도 이볼브(evolve) 한 게 있어요. <밀알학교>도 그렇고 <벧엘교회>도 그렇고 대공간 있잖아요. 대공간을 만들어서 운영을 다양하게 사용할 수 있고 사람들이 만나는 그 대공간들을 만드는데, 그래서 '열린 공간'이라는 얘기를 많이 썼거든요. 그런데 사실은 '열린 공간'도 그렇지만 나는 '열린사회'에 대한 관심이 많아요. 그래서 '열린 공간', '열린 사회'라고 얘기를 했다고. 그런데 '열린 공간', '열린사회'는 연결이 돼 있다고요. 닫힌 공간은 닫힌 사회하고 관계가 되어있어, 보면. 그래서 '열린 공간'을 얘길 했는데 그게 점점 익스트림(extreme)하게 가는 거예요. 예를 들어서 우리 사무실에 방이 없거든요. 전부 터갖고 사무실을 들어갈 때 벽들을 다 떼어내고, 사무실 소원들이 전부 개방된 속에서 작업들을 했어요. 사무실은 그렇게 지냈지만 우리가 설계하는 사무실 환경을 그렇게 만든 게 <다음>이 처음이라고. 사무실뿐만이 아니라 어떤 조직도 다 위계질서가, 특히 한국사회를 중심으로 보면 그 위계질서가 수직으로 이렇게 구축되어 있잖아요. 공간이 그 위계질서를 보여주고 있다고. 사장실, 임원실, 쭉 되어 있는데 그거를 없앤 거예요, <다음>에서. 그런데 제가 <다음>을 설계를 할 때 다음을 굉장히 좋은 회사라고 생각했던 게, 설계를 시작할 때 미팅을 여러 번 했어요. 다음에서 온 사람들이 있고 이렇게 앉아서 미팅을 하는데, 미팅을 끝내고 나서 나오면서 내가 오서원 씨한테 많이 물어봤어.

"그런데 사장이 누구지?" (다 같이 웃음) 모르겠어요, 그걸. 모두가 아주 평등하고 대등한 것 같더라고.

전. 사장도 왔어요?

유. 네. 사장도 오고 대리도 있고 다 있었어요. 그런데 자리가 사장 자리, 이런 것도 있겠지만, 말하는 걸, 사장 앞에서 대리가 말하는 건 보면 금방 알 수 있거든요. 그런데 그걸 모르겠더라고요. 막 얘기들을 하는데 굉장히 자연스러워. 그래서 "사장이 누구지?" 오서원 씨한테 내가 몇 번 물어봤어. 끝나고 나와 가지고. 그래서 다음에서 그 '오픈' 콘셉트를 굉장히 좋아했다고. 그게 굉장히 큰 건물이에요.

전. (1층 평면도를 보며) 저기 화면에 나오는 저 평면….

유. 이게 전부 오픈되어 있다고. 가운데 쭉 가면서 있는 거, 고정된 공간들은 유틸리티 스페이스라고. 화장실 뭐 이런 것들. 그런 것들은 건물 안에 건물같이 만들었어요. 그리고 나머지는 라이트(light)하고 무버블(moveable)인데. (평면의 한 공간을 짚으며) 이거 하나만 해도 굉장히 큰 오피스라고. 저런 오픈 스페이스 재현을 했는데 거기서 잘 받아들이더라고. 그런데 이게 지금은 일반화가 되기 시작하더라고. 퍼시스(Fursys) 있잖아요? 퍼시스 오피스를 가서 봤더니 완전히 오픈해 있더라고. 자리가 정해져 있지

<다음 스페이스 닷 투> 1층 평면도 (아이아크 제공)

338

않고. 그리고 퍼시스에서 코퍼레이션 오피스를 리노베이트(renovate) 했다고 보여준 게 있는데 굉장히 스토리가 재밌더라고. 커다란 오피스가 있으면 익그젝큐티브(executive)가 창가에 쭉 있어요. 그래서 창가에 방들을 넣어서 막아놓고 가운데에, 창가로는 과장급 사원은 가운데, 그러니까 창에서부터 굉장히 멀리 떨어져 있어. 위계질서가 창부터 들어오는 순서인데 그걸 깬 거야. 그래서 창문을 다 열었어요. 그래서 오피스 공간이 밝아졌어. 그리고 방들을 없애버렸어요. 그거에 저항이 굉장히 많았다고 해요, 그때. 매너지리얼 레벨(managerial level)에 있는 사람들이. 그래서 그거를 설득하고 하는데 엄청난 재주를 부렸다고 프로젝트를 맡은 사람이 그런 얘기를 하더라고. 내가 오면서 오늘 뉴스를 들었더니, 무슨 시의 공무원인데 자리가 없는 오피스를 만들었다고 뉴스가 나오더라고요. 그래서 어, '오피스가 이제 열리는구나' 그런 생각을 했는데, 그거는 사회 위계질서가 수평화 되는 거하고 사실은 같다고.[1] 아주 똑같지는 않은데 영향을 주고받는 거 같아. 그래서 '굉장히 좋은 방향이다'라고 생각이 들더라고.

최. 이 프로젝트를 하실 때 그 옆에 조형적으로 독특한 언어를 가지고 있는 <다음 스페이스 닷 원>이 있는데 그것과의 어떤 관계라든지, 설계하시면서 그 작품을 의식하셨나요?

유. 그거에 대해서는 내, 관심을 거의 안 뒀어요. 그것도 내가 생각이 바뀌는 것의 하나인데, 컨텍스트 있잖아요. "컨텍스추얼(contextual)하다" 하는 거에 대한 생각이 많이 바뀌는 것 같아. 지금은 거의 '컨텍스트 프리'(context free) (웃음) 그런 쪽으로 기울어져 있는데. "컨텍스추얼하다"는 게 여러 가지로 생각할 수가 있는데 "조화가 된다", 조화를 하기 위해서 컨텍스트 얘기를 많이 하는데 조화가 된다고 하는 거가, 이제 도덕적으로 보면 "순종을 한다"는 얘기하고 비슷한 거 같아. 그래서 조화를 한다고 그러는 게 나를 죽이는 방법으로도 많이 이루어져요. 그냥 주위하고 똑같이 되어버리는 거, 동질화가 되는 건데, 그게 엄청 위험한 생각인거 같아, 동질화가 된다는 게. 그래서 오히려 달라야 된다. 그러니까 컨텍스트를 의식한다면 그런 점일 거예요. "어떻게 하면 다르게 되나." (웃음)

최. "다르게 한다"는 것도 사실은 의식을 하는 거죠.

유. 그렇죠. 의식을 하는 거죠. 그거를 내가 맨 처음에 서세옥 선생 이야길

1. **구술자의 첨언:** 사무공간에 벽이 없고 지정된 자리도 없이 일하는 환경에서 여럿이 같이 일하는 조직의 체계를 유지해주는 기술이 이제 일반화되어 있으니까, 이제 더 과감하게 열린 사무실들을 만들기 시작하는 것 같아요.

할 때 그 얘기를 했었죠. '전통한옥 옆에다가 어떻게 할 건가. 완전히 다르게 하는 게 한옥을 살리는 거다' 그런 생각을 하게 됐는데, 그게 이제는 상당히 익숙하게 쓰이는 것이지요.

최. <다음 스페이스 닷 원> 같은 경우에도, 가령 '오픈 플랜'(open plan)이라든지 '위계가 없이 조직되어 있다'든지 그런 철학은 공유하는 것 같은데요.

유. 그런 것도 있을 거예요.

전. 다음의 생각이진 않나요?

유. 그래요. 기업 문화가 그러니까.

전. 제주도에 간 거 자체가 일단 이미 당시에 사회의 큰 관심을 끌었고.

유. 그래서 내가 설계를 하면서 '다음 참 좋은 회사다' 그런 생각을 많이 했어요. 그리고 '좋은 회사다' 생각했는데 보니까 다 젊은 사람들이더라고. 전부 젊은 사람이에요. 그래서 '젊은 사람들이 역시 사회를 바꾸는구나' 그런 생각이 들었다고.

최. 회사 측에서는 13년에 설계를 시작했을 때면 <스페이스 닷 원>이 어느 정도 사용된 후 아닌가요?

유. 완전히 사용한 다음이죠.

최. 거기에서 어떤 피드백을 통해서 새로운 시설을 요청하는 게 있진 않았나요?

유. 그런 건 없었어요. 그런데 내가 지어놓은 다음에 그 사용 후기를 들어보니까 <스페이스 닷 투>에서 일하길 좋아한다고 그러더라고. (웃음) 환경이 좀 더 자유로운 그런 게 있죠. 난 건축이 그 속에 사는 사람들의 생활을 규정하는 거, 그거는 굉장히 나쁘다고 생각을 해요. 건축가들은 이렇게 사는 사람들을 감동시키려고 그러는데, 감동을 하는 게 나쁜 건 없는데 그게 감동보다는 어떤 틀이 되는 경우들이 많은 거 같아요. '어떻게 사용할까', 매뉴얼을 갖다가 꼬치꼬치 정해주는 거, 건물 사용 매뉴얼이 아니라 생활 매뉴얼 "여기서 살 땐 이렇게 살아라" (웃음) 이러한 거, 굉장히 나쁜 거라 생각해요. 그런데 우리가 자주 접해요. 그런 건축 어프로치를.

전. 그렇죠. 특히 형태를 중시하는 건물은.

최. 옆에 있는 <어린이집>(2012)도 동시에 진행이 됐었던 건가요?

유. 그 어린이집이 <스페이스 닷 투> 속에 있었어요. 사무공간이 있으면 어린이집이 옆에 있었다고. 주택도 옆에 있었고. 셋이 전부 한 건물 안에 있었어요. 사무공간과 유치원, 숙박시설의 벽을 낮게 만들려고 한 것이지요. 그런데 맨 처음 설계 과정에서는 그것까지 받아들였어. 어린이집이 있는

거까지도. 그래서 굉장히 재밌었어요. 애들이 노는 것을 보면서 부모가 일하는 게… '좋을까, 나쁠까' (웃음) 어… '좋을 수도 있다' 그런 생각을 했었는데. 그렇게 해서 설계가 많이 진행됐을 때, 어린이집을 실제 사용하는데 어린이들만이 있는 게 아니고 부모들이 인볼브(involve)하는데, 그리고 어린이집을 지역주민에게도 열기로 하면서 지역주민이 사무공간에 드나드는 것은 너무 굉장히 복잡하다고 그래서 "이거는 일하는 데 방해가 될 거 같다", "떼어놓는 게 맞겠다"해서 길 건너에다가 별도로.

최. 떼어놓는 것에 대한 결정은 선생님께서 하신 게 아니고 회사 쪽에서 한 거죠?

유. 회사에서. 나도 그 점에서는 공감을 했고.

전. 수주는 어떻게 하시게 됐어요? 현상이나 이런 건가요, 아니면 찾아왔어요?

유. 현상 아니에요. 그때 아키텍트 일렉션 프로세스(architect election process)를 가졌을 거예요, 이 사람들이. 그냥 우리가 이렇게 설계하진 않았을

<다음 스페이스 닷 투 어린이집> 전경 (박영채 제공)

341

거라고. 그런데 현상도 안 했고 수주하려고 한 거는 없었어요.

조. 지금도 다음이 쓰고 있나요?

최. 쓰고 있죠. 그런데 카카오가 됐죠. 이번에 헝가리 전시회²할 때도 "이게 <다음 스페이스 닷 원>이냐, <카카오 스페이스 닷 원>이냐" 가지고서 논의를 했었는데요.

유. 그 <어린이집>에 대해서는 또 한 가지 생각을 한 게 있었는데, 제주도에 짓는 건물들 있잖아요. 제주도에 있는 건물을 지을 때 제주도가 갖고 있는 자연! 그거를 늘 훼손하는 게 큰 문제인거 같더라고. 그래서 <어린이집>은 땅속은 아닌데 땅속같이 만들었어요. 지붕을 이렇게 연결해서 만들었다고. 내가 그 아이디어를 그 다음에, 제주도에 있는 스펙큘레이티브(speculative)한 프로젝트에 몇 번 제안을 했어요. 그런데 그것들은 지면이 이렇게 건축으로 연결되는 거, 지면이 건축으로 되어서 그 밑에 건축이 있던가, 그 위에 떠 있던가. (웃음) 그런⋯ <DDP> 현상안도 비슷한 성격이 있고.

전. 규모는 <닷 원>이랑 거의 비슷해요?

유. 규모가 <닷 원>보다 조금 더 클 거예요.

<제주 동문시장–플라잉 마켓>

유. <다음>하고 비슷한 때인데, 내가 제주시에 <동문시장 재개발> 안을 제안한 게 있었어요. 그게 뭐였냐면 '플라잉 마켓'(flying market)이었어. 시장을 공중에 띄웠어요. 나는 건축을 띄우고 싶어 하는 그런 꿈 같은 것이 있나 봐. 그 아이디어는 '플라잉 시티'를 생각하는 거에 전신이었는데, '플라잉 아키텍처'를 생각한 게 몇 번 있었어요. <행복도시 주택>현상도 있었고, <첫 마을>도 있었고, <KIST 캠퍼스> 현상설계, 익산에 그거. 그거는 건축형태는 그냥 컨템포러리(contemporary) 건축인데 공중으로 띄운 거예요. 그런데 <제주 동문시장>은 구름 같은 건물을 띄웠는데, 그거는 아이디어가 난 굉장히 좋았다고 생각하는 게, 제주시에는 이렇게 개천이 세 개가 흘러요. 산지천이라고 가운데 제일 큰 게 오는데 이 산지천을 굉장히 개발을 잘해가고 있더라고요. 청계천같이. 그런데 동문시장에 가서 막혀. 그래서 동문시장이 산지천 위를 복개해 갖고 쓰고 있는 건데 거기에 문제가 생긴 거예요. 여름에 홍수가 나면 그게 넘치는 거예요. 제주도는 물이 확 불어나잖아요. 그래서 거기 하천 흐름에 바틀넥(bottleneck)이

2. 주헝가리 한국문화원 주최 한-헝 수교 30주년 기념전 《Contemporary Korea Architecture: Cosmopolitan Look 1989-2019》

생겨서 물이 넘쳐서 그런 문제를 동시에 해결하는 방법으로 "복개한 거를 터서 산지천을 바다 쪽 끝에서 상부의 시작점까지 올려 보내고, 그 복개를 사용하던 시장은 공중에 띄운다" 그래서 공중에 이렇게 띄우는 거를 하나 만들었어요. 그런데 그때가 제주 도지사 선거기간 때야. 원희룡 전, 전 도지사. 그 도지사가 "그 아이디어 좋다", "내가 당선되면 이거 하겠다" 그러고 선거용으로 저것을 썼어요. 동문시장 사람들이 상당히 좋아했다고. 그래서 이제 '이거 하나 짓는구나' (웃음) 그랬는데 그 양반이 떨어졌어… (웃음) 그래갖고 못 지었거든요. 그 다음에 그걸 갖고 있는데 누가 그 얘기를 해갖고 원희룡 씨를 또 만났었어. 이런 거 한번 해보고 싶은데… 그런데 그 이제 행정 관료들이 그런 파워가 없더라고. 또 한편으로는 건축 프로젝트라는 게 리스크가 많잖아요. 잘하고 있는 시장을 딱 뜯어내고 공중에 올린다는 게 리스크가 많잖아요. 그래갖고 꿈만 꾸고 그만두었는데. 건축 프로젝트에는 물론 집을 짓는 기술적인 문제에서도 리스크가 있지만, 건축의 용도나 역할, 우리 사회적인 역할에도 리스크가 있는 거 같아요. 그런데 그 리스크를 누가 져야 되는데, 그리고 크레딧도 가져야 되고. 조직이나 단체에서 책임지는 사람들이 그 책임과 크레딧을 갖게 되는 건데. 그러니까 예를 들어서 서울시의 중요한 프로젝트라면 시장이 리스크를 져야 해. 리스크를 안 지려고 하는 그런 지도자 속에서는 만들어질 수가 없어. 그래서 그 개천 위에 띄운 거를 생각하면서 내가 그림같이 '플라잉 시티'라고 한 거는, 한강 위에 이렇게 띄우는 건데, 동문시장의 '플라잉 마켓'은 건축적으로 가능한 계획안이었지만, '플라잉 시티' 이러면, 이거는 기술적인 검토가 없는 그림이죠. 이거는 굉장히 복합적인 문제를 해결하는 과정이 필요할 거 같다고.[3]

　　전. 그거는 지금 그려놓으신 것이 있나요? 아니면 구상 중이신 거예요?

　　최. '플라잉 시티'요? 있어요. 그때 보여주셨어요. 저희 학교 강연 오셨을 때 보여주셨어요.

　　전. 아. 전시회를 한번 하셔야 할 거 같은데요.

　　유. 내가 건축에서는 오픈 스페이스, 오픈 소사이어티를 쭉 얘기를 했지만 사실은 그거를 거꾸로 생각을 해보면 개인, 그 속에서 생활하는 개인이 중요하기 때문에 오픈을 하는 거란 말이에요. 개인들이 자유롭고, 개인들이 주체적인, 생활을 주체적으로 끌고 갈 수 있는 권리와 자유가 있는 그런 거를 위해서 이제 오픈 소사이어티나 오픈 스페이스가 역할을 하는 거 아니에요. 그래서 난 '플라잉 시티' 도시를 생각을 할 때 '인프라 프리 시티' 그러니까 지금 현재 건축은

3. **구술자의 첨언:** 그래서 그런 그림은 '아티스트 렌더링'(artist rendering)이라고 하지, '아키텍추얼 렌더링'(architectural rendering)이라고 하지 않지.

전부 인프라에 연결되어 있다고요. 나무에 달려 있는 과일 같이. 그 인프라가 도로, 에너지, 통신 뭐 이런 것들이라고. 자연과의 관계에서 자연에 파묻혀서 자연 뭐, 이렇게 오가닉(organic)하게 인터랙트(interact)하고 이런 얘기들을 하는데, 사실은 자연을 제일 근본적으로 깨뜨리는 것은 건축보다는 인프라라고. 인프라가 기본적으로 일단 자연을 깨놓은 다음에 거기에 이제 건축이 들어가는 거라고요. 그래서 인프라가 눈에 안보이게 되어버리는 거. 인프라 프리, 그게 상당히 강할 것 같은데 와이어리스(wireless)가 되잖아요, 와이어리스. 전선이 없어졌다고. 에너지도 와이어리스가 되는 거, 굉장히 가능하고. 그리고 건축은 하나하나가 자족하는 개체들이 될 수 있고.

전. 인프라 프리라고 하는 게 셀프-서피션트(self-sufficient)하는 게 아니라 인프라 인비지블(infra invisible)….

유. 인비지블! '인프라 프리'라는 거는 와이어리스와 같은 것이지, 사실은. 개체들을 전체로 연결해 주는 인프라는 있죠, 있는데 이게 눈에 안 보이는 거지. 통신, 그 다음에 교통, 교통이 제일 큰 것 중에 하나….

조. 그런데 상수, 하수가 문제 아니에요?

유. "날아다닌다" 이렇게 얘기하는 거보다는, 움직이는데 쓰리 디멘셔널하게 움직이는 거. 모든 게 쓰리 디멘셔널하게 된단 말이에요. 그래서 제일 큰 문제 중에 하나가 상하수도. 그런데 기본적으로 '인프라 프리'하다는 거는 각 건축 엘리먼트가 자족하는 거. 셀프-서피션트한 엘리먼트가 되는 거거든요. 물! 물을 리싸이클(recycle)하는 기술! 리싸이클 하는 기술이 지금 굉장히 좋아졌어요. 덴버의 상하수도 시스템. 서울시가 갖고 있는 하수처리시스템이 덴버에서 배워갖고 왔대. 덴버에서 하수 처리시설이 어떻게 되어 있냐면, 포터블(potable)이에요. 마실 수 있다고. 그런데 이제 거기서 나오는 물을 "마셔봐라" 이렇게 얘기를 하면 마실 사람이 없어. (웃음) 그래서 특정된 지역을 만들어 갖고 거기서 그냥 수돗물이나 목욕을 하는 거, 정원 가꾸는 거, 이런 거에 쓰는 걸로 하고 있다고. 그런데 먹어도 되는 거, 마셔도 되는 거. 그런데 이제 콜로라도에 산속에 보면요, 자연 속에 들어가기 좋아하는 사람들 있잖아요. 산꼭대기에 별장을 지었는데 하수개발을 해도 물이 안 나오는 거야. 그런 데에서는 물을 한 탱크 받으면 1년을 써요. 목욕하고 다시 리사이클하고, 화장실의 것도 리사이클하고 그래서 이렇게 증발하는 거, 마시는 거 외에는 그대로 거기 있는 거예요. 리사이클 테크놀러지가 그런 문제도 사실은 해결하려면 해결할 수 있는데, 이제 리사이클하는 테크놀러지가 패키지가 돼갖고 개발을 시키면 충분히 어포더블(affordable)하게 된다고. 수량이 엄청나게 많아지니까 생산을 하면, 이 모든 것들은 지구환경 문제와 직결되는

것들이에요. 자연이 제공하는 재료를 가장 효율적으로 아껴서 쓰는 것이지요.

최. 그 단계까지 가면 인프라 인비지블이 아니고 정말로… {**유.** 셀프-서피션트.} 네.

전. 그것까지는 다 인비지블하게 했는데 구조는 남겠는데요. '플라잉 시티'에서.

유. 구조는 남죠.

전. 구조가 남을 거면, 그 구조에다가 상하수도를 심으면 될 것 같은데요.

조. 그 정도 되면 이렇게 인티그레이트(integrate) 해가지고 살 필요가 없는 거 아니에요? 아무데서나….

유. 구조는 남죠. 그러니까 이제 선택이지. 많이 모여 사는 데로 가고 싶으면 많이 모여 사는 데로 가고, 그렇지 않으면 혼자 산속으로 들어가는 건데, 난 그 구조는 매다는 그림을 연상해요.[4] 텐션 멤버(tension member)하고 컴프레션 멤버(compression member)들을 공중에 막 엮어갖고 이렇게… 난 그게 굉장히 재미있는 거 같아요. 그런 방법으로 공중에다가 띄워놓는다든지. "건축을 한다" 그러면 그거와 연관된 산업이 엄청나게 크잖아요. 지금도 크지만. 그 산업들이 다른 모양으로 바뀌는 거죠. 그거하고 연관된 기술. 이게 뭐 한두 가지가 아닌 거 같아. 그게 대학교 건축과에서 해결해야 하는 문제가 아닌 것 같아요. 이공대하고 인문대하고 합쳐갖고 해야 되는데 이거는 4차 산업, 리얼 4차 산업이 될 거 같아.

최. 확실히 예전에 비해서 건물이 기존 설비들로부터 자유로워지는 거는 사실인 거 같은데요.

유. 에너지도 태양광 에너지 같이 리뉴어블 에너지(renewable energy)들을 많이 못 쓰는 이유 중에 하나가 저장 문제거든요. 저장문제 때문에 기존 그리드(grid)에 접합을 해야 된단 말이에요. 그러면 도시하고 가까이 있어야 하는데 저장시스템을 갖게 되면 리뉴어블 에너지를 훨씬 더 많이 쓸 수가 있거든요. 그것들을 연결해 주는 인프라 구조가 없어지면 에너지 비용도 훨씬 저렴해지고. 그 관계된 기술들이 건축에 있는 게 아니라 다른 산업에 여러 군데 있어요. 우주산업에서 나올 것도 많고, 항공 산업, 자동차 산업, 이런 데에 그런 게 굉장히 많아요. 내가 관심 있는 것 중에 냉장고가 있어요. 냉장고에 보면 두께가 한 3센티 정도 밖에 안 되잖아요. 바깥에서 하나도 차갑지 않잖아요. 안에는 얼음이 있고, 그런데 건물은 두께가 엄청 두꺼운데 이런 데도 춥다고.

4. **구술자의 첨언:** 구조기술이란 중력과 싸우는 기술인데 이것은 건축이 역사 속에서 늘 보여주었던 것이에요.

그래서 내가 (웃으며) 삼성 냉장고 공장을 한번 가서 보고 싶었는데 절대로 외부인 출입이 안 되더라고. 그런 기술에 연관된 사람이 이야기하는데 냉장고 쉘, 한 번에 찍어낸대요. 한번 나오는데 한 30초 걸린대. 냉장고 값이 집값하고 비교가 안 되잖아요. 이걸 일반화시켜서 일반사람들이 저렴하게 구매할 수 있게 만들었는데 그걸 만드는 회사들은 돈 엄청나게 벌고 있다고. 그러니까 공급자도 돈을 벌지만 수요자도 혜택을 받는다고. 그래서 저렇게 찍어내는 쉘이, 성능이 저렇게 좋다니 말이지. 그걸 우리는 그냥 저렇게 한 땀 한 땀 쌓고 있는 거, 이게 정말 옛날얘기 아닌가. 그래서 난 일반 인더스트리얼에 굉장히 관심이 많아요. 한국이 그 부분이 상당히 발전되어 있어요. 그런데 각각 이렇게 독자적이라서 서로 몰라. 그리고 건축은 완전히 옛 생각에 잠겨 있고. (웃음) 잘하고 있으면서도 서로 몰라.

최. <다음 스페이스 닷 투>에서 몇 가지만 더 여쭤보면요. 내부공간의 구성에 대해서 말씀해주셨는데, 외부로 보면 길에 캐노피가 있고 열주공간이 있는데요. 그거는 환경적인 고려에서 나온 건가요?

<다음 스페이스 닷 투> 전경 (박영채 제공)

유. 외부 쉘은 가능하면 간단하게 만들려고 그랬어요, 사실은. 형태보다는 스케일이 더 중요하다고 생각하는데, 가능하면 심플한데 친숙한 스케일로 만드는 거. 그래서 밖에 구조들이 노출되고 그러는데, 그렇지 않다면 저건 박스로 딱 돼버렸을 거예요. 이건 어마어마하게 큰 건물이라고. 그리고 주차장을 갖다가 건물 밑으로 집어넣었기 때문에 건물이 좀 떠 있는 게….

최. 캐노피 상부에 그 텐트같이 되어 있는 재료는 어떤 건가요?

유. 저게… 저걸 거예요. ET… 채양 역할을 하는 것이지요.

조. ETFE[5]요?

유. 응.

최. <서울시청>에서 쓰셨던 거요? 일부러 약간 가볍게 하려는 의도이셨던 건가요?

유. 예.

조. 제주도하고 연관 있을 거 같아요. 약간 어울리잖아요, 저런 조형이나 색깔이.

전. 저 부분들은 모두다 외부공간들인 거죠?

유. 네.

최. 옥상에 올라가지는 못하죠?

유. 올라가서 사용하는 거는 계획을 안 했다고.

조. 다음이 제주도로 본사를 이전하려고 했다가 그게 성공적이지 못한 거예요. 다시 또 어딘가에 그 다음 건물은 수도권 어디에다 지었죠? 카카오.

유. 그런데 회사가 머지(merge)되니까 바뀌더라고요. 그래서 재미있는 게 <다음>을 할 때 서로 수평관계를 만드는데 제일 중요한 게 호칭! 호칭에 뭐 사장님, 과장님 이래야 되는데 그거를 없애갖고 호칭을 만들었다고 그러더라고. 그래서 만든 게 뭐 있었어요. 성공적으로 만들어서 쓰고 있는데 카카오하고 합하니까, 카카오에서는 영어 이름들을 하나씩 갖는 게 방법이었어. 그래갖고 갑자기 카카오로 갔더니 "영어 이름을 하나씩 만들어라" (웃음) 그래갖고 굉장히 어색해하고 불편해하고 그러더라고. 그 호칭이 큰 문제예요.[6]

최. 예전에 잠깐 궁금했던 건데, 선생님께서는 미국에 가셨을 때 영어 이름을 쓰실 생각은 안하셨나요?

유. 나는 별, 그럴 필요가 정말 없다고 생각을 해요. 둘째아이 이름이

5. ETFE: ethylene tetrafluoroethylene.
6. **구술자의 첨언:** 언어에는 그 언어가 쓰이는 문화가 내재되어 있어요. 그래서 한국 이름을 부르려면 꼭 '사장님', '과장님' 등이지만 영어로 된 이름은 이름만 불러도 돼요. 그래서 회사를 수평구조로 만들려면 호칭이 문제가 돼요.

재욱인데 '욱'이라고 불러요. 그래서 영어로 'Woog-A'라고 하는데, 이 아이가 초등학교에 들어가더니 자기 이름을 영어로 하나 만들어달래요. 그래서 "너의 반에 데이브(Dave)가 몇이냐?" 했더니 세 명이래요. 그래서 "봐라. 네 이름은 세상에 너밖에 없다" 그런 적이 있어요. 미국에서 살면서 애들한테는 한국말들을 가르치는 가정들이 꽤 있었어요. 그런데 우리는 한국말을 가르치려면 글을 쓰는 걸 해줘야 하는데 애들 붙들고 앉아서 가르치고 그러는 거가 안 돼서, 우리가 그때 한 생각에, '문화적 기억이 제일 오래가는 거가 테이스트(taste)다' 그래서 음식! 음식은 진짜 한국식으로 먹어. 김치도 한국식, 된장찌개. 그 미국 친구들도 우리 집에 오면 진짜 된장 먹고, 진짜 김치 먹고 그랬거든요. 그런데 내가 느낀 게 하나도 불편하지가 않아. 그런데 잘 먹어요. 어떤 친구는 굉장히 좋아해갖고 막 국물도 가져가고 그랬는데. (웃음) 우리가 그때 얻은 결론이 하나 있어. '음식이 기억이 제일 오래가기도 하지만 제일 보수적이다' 보수적인 거는 배타적인 거예요. '그래서 어떤 사람을 좋아하면 그 사람이 먹는 음식도 좋아하게 된다. 그래서 어떤 문화에 대해서 마음을 열면, 그 문화가 갖고 있는 음식을 즐기게 된다' (웃음) 그런 이론을 개발을 해갖고. 그래서 우리 애들이 김치 맛을 잘 알아. 그로서리스(groceries)에 요즘은 아무데나 가도 다 있어, 김치가. 그런 거 사 오면 이건 엄마 김치 맛이 아니래. (웃음) 내가 보는 그런 문제가 미국에 사는 한국 분들 가운데 문화적인 혼돈! 이 있는 게 그런 음식생활에도 있는 거 같아요. 그래서 아버지는 청국장을 좋아하는데 애들은 안 먹어갖고, 아버지가 혼자 테라스에 나가서 청국장 먹고, 같이 이렇게 즐기지 못하는 그런 것들을 많이 봐요. 그래서 그런 게 문화적인 혼돈 아닌가, 그렇게 생각을 해요.

〈드래곤플라이 DMC 타워〉(2009~2013)

전. 다음은 선생님, DMC에 있는 〈드래곤 플라이〉, 드래곤 플라이가 뭐하는 회사죠?

유. 거기는 게임 만드는 회사죠. 그런데 게임 만드는 회사가 기본적으로 다 컴퓨터 작업하는 사람들이에요. 그래서 〈드래곤 플라이〉를 만들 때에는 그거는 좀 기발한 솔루션이에요. 건폐율이 있고, 인접대지에서 이격 거리가 있다고. 그래서 우리가 한 방법이 인접대지에서 미니멈 이격 거리로 해서 대지를 꽉 채우고, 건폐율에서 남는 면적을 건물의 가운데서 뺐다고.

전. 가운데를 빼서 건폐율을 맞췄다고요?

유. 그리고 코어가 밖에 있어요. 그리고 안이 유리창으로 이렇게 터져 있다고. 이 밖에 코어만 빼놓고 안이 전부 터져 있어요. 이쪽에서 보면 중정을

<드래곤플라이 DMC 타워> 전경 (아이아크 제공)

드래곤플라이 DMC 타워> 중앙의 오픈 공간 (Archiframe 제공)

넘어서 반대편이 보인다고. 그리고 오피스 전체는 오픈 오피스로 계획을 하는데, 그 회사에서 아이디어를 좋아하더라고. 그리고 외부는 그냥 통째로 막아갖고 개폐식의 그 쉐이드(shade)를 넣어갖고 개폐를… (입면사진을 보며) 통째로 막혀 있는데 이게 다 개폐를 할 수 있는 그런 것들이라고요. 그래서 여름엔 유리창이 나오고 하고 그런 식으로. <배재대학 기숙사>와 같은 생각인데 배재대는 미닫이식이고, 이곳은 여닫이식. 그리고 배재대에 비해서 이곳에 쓴 재료의 사양이 좀 고가인 것, 이런 차이가 있어요.

조. 컴퓨터 보는 회사들은 저 환경이 유리하긴 해요.

전. (웃음) 밤낮을 가리지 않고 일만 해….

조. 모니터에 햇볕이 막 들어오고 이런 게, 되게 불편하거든요. 그래서 항상 일정하게 유지를 해주고, 오히려 깜깜하게 다 해놓고 살 거든요. 보통 그런 벤처 회사나….

유. 예. 그래서 제일 좋아한 게 새까만 거예요, (웃음) 깜깜한 거. 계획 초기에 회사 기술담당 부사장이 깜깜한 것이 자기는 제일 좋다고 그래서 좀 납득하기가 어려웠어요. 그런데 이제 그 코어가 밖에 있고 안을 다 열어놨는데, 안이 이렇게 그… 라이트 웰(light well)이죠. 중정이 이렇게 뚫려 있는데, 그런데 중정이 굉장히 어둡더라고. 생각같이 밝지가 않아요.

조. 층수가 높으니까.

유. 이게 어둡더라고, 좀. 그래서 빛을 밑으로 끌어들이는 장치들을 했다고요. 반사재. 반사재를 갖고 이렇게 밑으로 끌고 내려오는 거.

조. 빛을 밑으로 끌어들이는 시스템을 파는 회사들이 있더라고요. 태양고도를 맞춰가지고 각도도 자동으로 돌려주고.

유. 그거를 우리가 만들었어요. 박인수 씨가 맡아서 했던 광주 사무실 프로젝트에 자연채광이 되는 코어를 만들었어요. '에코 코어'라고 그래갖고 코어를 환기하고 라이팅 들어오게 만드는 거. 그래서 그건 특허도 냈다고. 그거는 생각해보면 참 좋은 거 같아요. 대개 코어가 한복판에 있잖아. 그런데 엘리베이터 홀에 들어서면 다 어둡잖아. 그런데 거기 들어왔는데 자연채광이 되니까 굉장히 좋더라고. 그래갖고 특허까지 냈는데, 특허를 내서 뭐 한 건 없는데…. (웃음)

전. 이 경우 건폐율을 계산할 때 이게 지금 개구부의 중정의 크기가 다르잖아요.

유. 그렇죠.

전. 대부분 1층 거로 계산을 했나요?

유. 예. 법적으로 건폐율 방식대로. 이게 오프닝이 같아요. 쭉 올라간다고.

전. 1층만 다르고.

조. 지표면 산정하는 식이 있으니까 그 면에 딱 뚫리는 걸로.

전. 1층은 요것밖에 안 열렸는데.

조. 그런데 그 1층이라고 하는 것이….

전. 아, 바닥이 지면보다 아래 있다고….

조. 예. 지표면 산정하는 면은 따로 되어 있어요.

전. 역시 여기서도 경제적인 이익을….

유. 그래서 1층 들어가면 중정도 있다고, 여기. 지하층까지도 뚫려 있어요. 1층을 들어가면 이렇게 브릿지로 건너가서 들어가게 되고, 위가 이렇게 트여 있다고.

최. 주변의 건물들은 어떤 상황이었나요?

조. 비슷한 상황이었을 거 같은데. 네모, 네모난 건물들 아니었을까요? 일반 오피스 건물.

전. 그래도 건폐율을 저렇게 가운데서 찾아먹는 사람은 없을 거 같은데. 대부분 길에서 물러있는 거잖아요. 여기는 최대한 바깥으로 꽉 차 있는 거니까, 새로운 아이디어….

유. 그러니까 테헤란로 같은데 있는 건물들을 유리창에 서서 보면 바로 건너의 유리창으로 해서 사무실이 들여다보인다고. 그게 나쁠 것도 없지만 이런 업무지구들은 어차피 건폐율에 따라 지으면 옆집과 사이에 공간이 별로 없어요. 그래서 건너편 건물을 들여다보는 식인데, 그것을 가운데에 두니까 창문 너머로 같은 사무실이 보이는 것이지요.

조. 이거는 어떻게 수주하셨어요?

유. 이것도 아키텍트 셀렉션 프로세스(architect selection process)였을 거예요. 현상설계 한 건 아니라고.

최. 전부 코어로 덮여 있으면 외부가 폐쇄적이진 않을까 염려가 있었는데, 개폐가 가능한 시스템으로 되어 있군요.

유. 이 프로젝트는 회장의 친구가 건축가였어요. 건축가였는데 이 친구는 사무실도 없고 아무것도 없는 건축가야. 그래서 친구인 신승현 씨를 찾아온 거지. (웃음) 그래서 우리를 소개해줘 갖고 됐어요.

전. 아, 이름이 같이 나오는 분이 한 분 있네요. 이진욱 건축사.[7]

유. 이진욱. 그 양반이 그때 영국유학을 하고 돌아와서 사무실도 없고 막 그럴 때였다고. 난 그런 경우가 많아요. 동료들, 같이 건축하는 사람들을 통해

7. 이진욱: 2003년 제1회 젊은 건축가상 수상. 현재 파트너 황정헌과 건축사사무소를 운영하며 서울시 공공건축가로 활동 중.

한 일이 많아요. 배재대학도 그런 거고. 김종헌 교수. 그래서 건축가들을 이렇게 보면 서로 이렇게 경쟁관계에 있는 거 같잖아요. 그런데 실은 그렇지 않은 거 같아. 인포메이션이 거기서 나오고, 거기서 서로 주고받는 게 많은 거 같아요.

전. 무척 재미난 아이디어인데 그 다음에 이 아이디어를 따라한 건물들이 없을까요? 가능하면 정말 할 만한 아이디어 같은데.

유. 이거는 쓸 수 있는 건데, 내가 몇 년 전에 그 베니스 비엔날레의 그게 《용적률 게임》이었잖아요. 그런데 《용적률 게임》을 보면서, 거기가 거기인거 같아. (웃음) 굉장히 재주를 많이 피웠는데 거기가 거기인거 같아. 이것도 '용적률 게임' 같은 거죠. 법적 제한 조건을 갖다가 엎는 거죠. <드래곤 플라이>도 일종의 '용적률 게임'인데.

전. 이제까지 전부 밖을 깎아내는 형식이었잖아요? 밖을 놔두고 안을 파낸 거니까.

최. 스케일이 다르긴 하지만, 이번에 헝가리에서 전시됐던 정수진 건축가의 판교 주택들을 보면요. 법규 자체는 담을 없애고, 그러니까 커뮤니티를 좀 활성하기 위해서 외부에 개방적인 환경으로 만들라고 규정을 하고 있는데, 그게 사실은 사생활이 다 외부에 노출이 되니까요. 그래서 정수진 건축가 같은 경우에는 'ㅁ자'로 건물을 최대한 대지로 다 펼쳐놓고 가운데 중정을 둬가지고 거기로 이제 빛이나 모든 것들이 들어가게.

전. 집들이 다 내향적이 되는 거예요?

최. 그렇게 할 수 있도록.

유. 그런데 그거는 그 프로젝트뿐만이 아니라 거기 짓는 집들이 다 그래.

최. 아니요, 그런데 정수진 건축가의 주장은, 그러니까 처음에 건축가가 설정한 가이드라인 자체는, 담을 없애고 그런다는 게 결국은 외부공간을 조성하는 거였는데, 그거를 뒤집어가지고 이런 제안을 처음 한 게 본인이었다는 것이었어요. 그 이후로 판교에서 그 전후의 발전과정을 보면 일대에서는 맞는 것 같은데요.

조. 김승회 교수님이 판교주택, 거기 마스터플랜 하셨잖아요. 그리고 당신이 지은 집 중에 <손톱집>이라고 하는 게 있어요. 그게 그런 프로토타입의 제일 처음처럼 보이는데….

전. 시기가 뭐가 빠른지 모르겠는데 아무튼 제가 판교에 가서 본 주택들도….

유. 응, 대부분 그런 게 많아요. 그 길밖에 없겠더라고.

최. 아니요, 초기에 지어진 집들은 다 오픈이 되어 있죠.

유. 그런데 그 도심주택 있잖아요. 판교를 도심이라 이야기할 수

없지만 충분히 어바나이즈(urbanize) 된 에리어(area)인데, 짓는 집들은 코트 하우스(court house)가 가장 좋은 거 같아. 조닝을 할 때부터 코트 하우스를 중심으로 생각을 해서 셋백도 하고 훨씬 줄이고… 그런 식으로 아주 법을 만들어야 될 거 같아. 한데 주택이 도시공간, 도로와 만나는 모양은 사회구조에 따라 제각각이에요. 미국의 대단위 도시의 서민주택들을 보면 현관 앞에 포치(porch)가 있어요. 사람들이 포치에 앉아서 지나가는 사람을 보고 손을 흔들죠. 영국의 단독주택은 낮은 정원에 담이 프런트(front)에 있어서 우체부가 이 담은 들어오는데 주인하고 집과 대문 사이에서 만나요. 미국의 우편함은 현관문에 있고. 그런데 우리는 담이 있고 대문이 있는 식이어서 우편물이 대문에 전달되는 식이었어요. 그래서 판교의 주거지역을 보면 이런 다른 문화들 사이에서 어정쩡한 방향으로 계획이 된 것 같아요.

전. 방법인 거 같아요. 그게 길도 살고 주택도 살고.

유. 예, 그러니까 "담이 없어갖고 이렇게 시원하게 한다" 그건 미국의 '서버번 하우징'(suburban housing)이거든요. 그런데 판교가 서버번이 아니라고. 도심은 아니지만 서버번이 되지를 않아.[8]

조. 프라이버시가 확보가 안 되니까요. 주거지를 그렇게 한다는 것도 일산이나 정발산동이나 이런데 가도 다 담장의 퍼센티지들이 있거든요. 개구부율이라든지, 높이의 제한들이 있고. 그런데 그렇게 해서 생기는 공간이 대부분 다 언더유틸라이즈(underutilize)되는, 쓸데없는 공간들이죠.

최. 그렇죠. 그런 제안들을 한 게 다 건축가죠.

전. 그게 이제 "쓸데없다"라고도 평가할 수 있겠지만 그렇지 않고 담장이 다 생겨버리고 나면, 우리가 방배동에서 보든지 아니면 더 가난한 동네에서 보든지 간에 완전히 버려지는, 아무도 신경을 안 쓰는….

조. 폐쇄적이죠. 그런데 주거지를 생각해보면 저는 그런 생각이 들어요. 아파트를 사람들이 선호하는 게, 옛날에 뭐 김장도 하고 다 외부에다 기능들을 많이 두었단 말이에요. 요즘 키친리스 하우스(kitchenless house)도 나오는 걸 보면 그걸 다 갖고 있을 때가 균형이 잡힌 도시가 맞는 건데… 지금 사회에서는 오히려 프라이버시! 자기가 잠잘 때 편안하고, 나머지 것들은 나가면, 차를 몰고

8. **구술자의 첨언:** 그리고 대지 크기가 너무 작아. 코트 하우스(court house)가 되기에는, 이웃과 이격 거리도 줄이고 대지도 더 작게 분할되어야 하고. 그런데 한국에서는 아파트에만 집중되어 있어서 단독주택의 개발은 도시의 데코레이션 정도로 밀려난 것 같아요. 주택의 구조는 사회구조와 문화를 반영하는 거울인데, 도시건축이 현대화하면서 (서구에서) 들여온 것들도 명확한 이해가 결여됐고 있던 것도 잊어버리고. 자기모순을 내포한, 아주 특이한 것들을 만들어 내고 있는 것 같아요.

5분만 나가면 좋은 라이브러리도 있고, 극장도 있고, 집에서 그걸 다 할 필요는 없는 거 같아요. 공원도 조금만 더 걸어 나가면 있고.

최. 잠깐 쉬었다가 할까요?

전. 잠시 쉬겠습니다.

〈카이스트 시설〉(2012~2013)

전. 〈카이스트 기초과학동〉(2013)하고 〈카이스트 학생기숙사〉(2012)가 쭉 연결이 되어 있는데 모두다 대전에 있어요.

유. 내가 대전하고 아주 관계가 많아요. 〈카이스트〉, 〈배재대학교〉, 〈대덕교회〉 프로젝트가 있고. 카이스트의 〈기초과학동〉은 현상이었어요. 사실 〈기초과학연구실〉의 콘셉트는 새로운 건 없어요. 가운데 아트리움을 두는 거가 기본이었으니까 아트리움을 둬갖고 한 건데. 그런데 이제 기초과학연구실, 라보라토리(laboratory)속에서 가장 기본적인 게 라보라토리에 공급하는 파이프들의 라이저(riser)가 그게 굉장히 중요하고요. 또 한 가지는 연구원들의

〈카이스트 기초과학동〉 입면 (아이아크 제공)

피난 동선이 굉장히 중요하더라고요. 라보라토리에서 폭발사고가 있다든지 그럴 때 빨리 외부로 튀어나가야 돼요. 그 동선이 굉장히 중요한데, 위로 올라가서 밖으로 피난 나오는 문제가 하나 있고. 밖에 파이프들의 연결 문제가 있고. 그래서 내부는 티피컬(typical)한데 외부에 (평면을 외벽을 가리키며) 디자인이 좀 우리가… 이걸 디자인을 한 게 아니고 파이프하고 덕트들을 노출시키는, 그걸 많이 이용했어요. 그래서 (입면사진을 보며) 이거. 그래서 피난도 이쪽으로 나오게 하고 파이프도 여기서 올라가고, 이거를 디자인으로 썼다고, 그냥.

조. 저기는 공급이 많이 되네요. 수소, 질소 가스들, 그런 건가요? 많이 올라가는데도 저렇게 많이 올라가는 데는 또 처음 봤네.

유. 실험을 한다는 게 상당히 리스크가 있는 거더라고.

전. 카이스트는 가보면 서울대학보다 훨씬 전체적으로 캠퍼스 디자인이 '관리되고 있다' 이런 느낌을 받더라고요.

유. 카이스트는 캠퍼스 스페이스가 여유가 많아요, 서울대학보다. 첫째는 평지가 많기 때문에 그렇고. 그 다음에 학생 덴시티(density)가 서울대학보다는 훨씬 적기 때문에, 그것 때문에 이제 달라지는 거 같아요.

전. 제 느낌은 '이 시설국의 생각이 다른가, 안 그러면 캠퍼스가 현상부터 시공을 관리하는 조직에 좀 문제가 있나? 서울대학보다 덜 관료적인가?' 이런 의심을 했었어요.

유. 카이스트는 시설과에서 건축을 다 담당해요. 그 사람들이 상당히 권한이 세더라고요. 그래서 기술적인 문제, 계약 문제 이런 관리를 시설과에서 해요. 하지만 건축설계 과정에는 총장이나 관계된 과에서 많이 관여해요. 서울대학은 중심이 없잖아요. 단과대학 단위들로 막 하잖아. 건축과에 지으면 건축과에서 관리를 이렇게. 그런데 여기는 캠퍼스 계획이 좀 자리가 잡혀 있어요. 시설과에서 많은 관리를 잘하고. 여기에 우규승 씨도 하나 한 게 있는데[9]. 응, 이거 하고 우리가 <학생회관>도 했어요. 그런데 카이스트도 마지막에 현상한 게 하나 있었는데, 그게 좀 와일드한 건데 떨어졌어. 그거는 캠퍼스 맨 앞으로 노출되어 있는 부분인데, (입면사진을 보며) 어, 이게 <학생회관>. 이건 이 앞이 운동장이에요. 그래서 대지가 굉장히 시원한데 이게 대지라고. 운동장 있는데 위에 길은 여기 있고, 가운데 걸쳐 있어요. 이것은 건축비용 기부자하고 관계도 있고 하여 총장이 관심을 가졌던 프로젝트에요.

전. 길과 운동장 사이.

유. 인트라(intra)에서 이렇게 길로 올라가고 길에서는 이렇게 해서 2층

9. <카이스트 IT 융합빌딩>, 2010년 현상설계를 통해 우규승의 안이 선정됐다.

올라가고 루프까지 스타디움(stadium)식으로 올라가게 해서 루프를 전부 쓰게 하고 밑에는 운동장으로 연결되게 했는데 루프는 안 쓰더라고 보니까. 뒤에서 보면 이렇게 경사졌잖아요. 이런 게 밖에도 있고….

　　조. 이런 건축물은 컨텍스추얼(contextual) 하다고 말씀하실 수 있으신가요?

　　유. 그런 게 아무래도 있죠. 그래도 이런 것을 컨텍스추얼하다기보다 학생들의 동선이 내외부로 연결이 되어 있는 것으로 설명이 되는 것이 맞아 보입니다.

　　전. 그런가, 대지조건을 쓴 거죠. 컨텍스트라고 해야 되나? 그것도? 음.

　　조. 어떤 것은 대지와의 분리를 강력하게 주장하시는 안도 있으시거든요. 아무데나 갖다놓을 수 있다는 그런 발상으로 하신 것들이 있어서.

　　전. 자하 하디드 하듯이… 선생님, <학생기숙사>할 때는 학교 측에선 혹시 무슨 요구 같은 건 없었어요?

　　유. 기숙사는요, 아파트하고 비슷하다고. <카이스트 기숙사>를 설계를 할 때 특별한 건 없어. 개인 유닛이 제일 중요해요, 기숙사에서. <배재대학

<카이스트 기숙사> 조감 (박영채 제공)

기숙사>를 할 때 유닛에 대한 스터디가 많았기 때문에 카이스트는 쉽게 풀렸어요. 그래서 우리가 이걸 한 다음에 '기숙사 설계 자동화'를 했어.

최. 아, 그때 조성현 씨와….

유. "한번 해보자" 그래갖고 조성현이가 컴퓨터를 잘하거든요. 그래서 조성현이를 불러갖고 그 팀을 리드를 해서 "하나 만들자" 조성현과 한기준이라는 좀 괴짜 같은 친구하고 인턴 하나, 그렇게 셋이서 한 한 달간 일했지.

최. 요거 할 때는 조성현 씨가 독립을 한 다음인가요?

유. 독립을 한 다음에요. 이거를 "같이 하나 하자" 그러니까 "좋다"고. 조성현이가 독립을 해갖고 파트너가 셋이 있었잖아요. 파트너들은 그런 기술적인 챌린지에 흥미가 없는 거예요. 하고 싶은 게 많은데 못 하고 있다가 "기숙사를 하나 만들자"하니까 와갖고 했어요. 그때 조성현이하고 한기준, 인턴 한 명, 이렇게 셋이서 상당히 많이 개발했어요. 대지조건을 주면 계획이 자동으로 만들어지는 것.

조. 지금 하는 것도 다 그 연장선상이더라고요. 대지모양에 따라서.

유. 어, 그러고는 가서 용기를 얻어 갖고 회사 내에서.

최. 그 프로그램을 여기서 적용해서 실질적으로 폼을 도출했나요? 배치를?

유. 카이스트는 아니고, 그때 그거를 <동덕여대 기숙사>를 계획했었거든요. 그때 그거를 응용했어요. 이렇게 사이트에 스키매틱 디벨롭(schematic develop)을 할 때는 충분히 이용을 할 수가 있었어요.

전. 다른 학교도 그렇지만 카이스트 고민 중에 하나가 학생들 자살하는 문제거든요. 그래서 기숙사 하실 때 그런 요구가 혹시 있었나요?

유. 그런 문제에 대해서는 얘기를 안 했어요.

〈RMT〉(2015)

조. (2015년에 공간에서 발행한 『건축가 유걸』을 보며) 377페이지. <RMT>.

최. 공간 자체가 트러스로….

조. 공간을 가득 채울 수 있는 기하가 몇 가지가 안 되는데 이게 뭐였죠?

유. '웨이어-펠란(Weaire-Phelan) 구조'라고….

조. 정 12면체와 정… 무슨 두 가지 조합으로만 꽉 채우는 거죠, 이게?

유. 예. 12면체하고 14면체.

조. 12면체. '웨이어-펠란'이라고 나오네요.

유. 저게 콘셉트예요. 저렇게 해갖고 형태를 만들고 속을 이렇게 파냈어.

357

<RMT> 계획안 모형 (아이아크 제공)

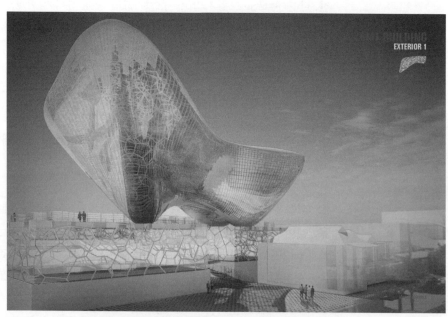

<RMT> 계획안 외부 투시도 (아이아크 제공)

사람이 사는 데를. 그러니까 이거는 셸을 만드는 거가 거꾸로 된 거지. '웨이어-펠란'으로 공간을 채우고 그것을 안팎으로 카빙(carving)을 하는 것이에요. 내부를 만들고 <트라이볼> 같은 형태도 만들어버렸으니까. 북경올림픽의 수영장[10] 구조가 이거예요.

전. 이래가지고 이게 12면체와 14면체인데 사람이 어디를 쓰는 거에요?

유. 속을 쓰는 거지.

전. 이 사이를.

조. 그거를 몇 개를 빼내면서….

유. 저기 단면에도 조금 보이지.

전. 네, 네. 여기 보이네요. 다 쓰는 건 아니고 몇 개를 뺄 수 있으니까. 뺄 수 있는 데는 빼 버리고.

조. 이건 어디든 뺄 수 있을 거에요.

전. 어디든 그렇지만, 양은 있을 거 아니에요.

유. 그렇죠. 이게 응력이 전달되는 방향이 세 군데로 나가니까. 3선. 그러니까 빼버려도 우회통로가 굉장히 많아지는 거에요. 그리고 구조를 해결을 하기 위해서. 이거, 이 판을 구조로 쓸 수가 있다고. 어디 가서 보강을 할 필요가 있을 때 판을 하나 껴서 오각면이 구조가 되어 버리게.

전. 요즘 구조용 합판 같은 것도 많더라고요. 거기 슬래브만큼의 그걸 내니까.

유. 그런 식으로 하고. 판을 조명, 냉난방, 그다음에 커뮤니케이션, 그걸로 쓰고.

전. 실제 사무공간이 이렇게 되네요, 그렇죠?

유. 그 속에 사무공간들이 들어가는 거지.

최. 기본적인 아이디어는 어디에서부터 시작이 됐던 건가요? 이런 구조 시스템 자체에 대한 기존의 실험들이 있었나요?

유. 기본적인 아이디어가, 항상 아이디어는 문제에서 나오는 거 같아요. 건축주가 <트라이볼>이 좋은데 <트라이볼> 같은 오피스를 하나 지으면 좋겠다고 그러는 거예요. <트라이볼> 같은 거를 다시 오피스로 쓰려고 그러니까 이게 좀 문제가 있단 말이에요. <트라이볼>은 완전히 벽 아니야. 그런데 사무실이 되면 창이 있어야 될 거 아니에요. 그래서 '형태는 <트라이볼> 같은데 스킨은 유리로 된 건물을 만들려면 어떻게 할까' 형태를 만들어서 그 외피를 구조로 만들려고

10. <2008 베이징올림픽 국제 수영장>(Water Cube): 2003년에 오스트레일리아 건축사무소 PTW와 오브아럽(Ove Arup)이 설계하여 2008년에 준공.

그러면, <국립도서관> 같은 구조를 만들려고 그러면, 그 구조가 엄청 힘이 많이 들 거 같아요. 그거는 이제 우리가 <트라이볼>을 하면서 구조가 굉장히 힘들다는 거를 경험을 했으니까. 그래서 생각을 하다가 형태를 만드는 게 굉장히 중요하단 말이에요, 여기서는. <트라이볼> 같은 건물을 해달라고 그랬으니까 다른 요구는 하나도 없고 형태라고. 그래서 그 형태를 만드는 수단으로 저거를 도입을 하게 된 거죠. 그러니까 항상 문제해결이 디자인인 거 같아요.

전. 구조 계산은 누가 해줬어요?

유. 그때 구조계산을 단국대학 교수인데 구조 계산, 그… 사무실이 재밌는 사무실이었어요. 그 사무실에서 구조 자동화를 연구를 하고 있었어. 거기 책임자가 서울대학 나온 친군데 컴퓨터를 무지하게 잘하는 친구예요. 그 친구 이름이….

조. 김치경 교수가 단국대학 건축공학과죠?

유. 어, 김치경. 그 양반은 교수고 거기서 실제로 일하는 친구는… 그 친구를 내가 굉장히 아주 좋게 보는데 구조를 했는데 3차원 공간을 굉장히 빨리 읽어요. 좀 천재형인 친구였는데. 그리고 컴퓨터를 무지하게 잘해. 구조응력해석을 실시간으로 보면서 이거를 했는데.

전. 그렇게 해서 이 건물은 지어졌어요?

유. 아니요. 지어질 뻔 했지. 그래서 이걸 지으려고 법적인 문제를 의논을 하려고 건축주하고, 호주에 퍼스(Perth)라는 도시에 시티 카운슬(city council)하고 미팅도 했다고. 그런데 시티 카운슬이, 또 일반적으로 호주 사람들이 상당히 개방되어 있어요. "퍼스에 이런 거 하나 지으면 좋겠다" 그러면서 법규가 요구하는 규정, 피난, 방화 이런 거를 퍼포먼스(performance)로 보여주면 되는 거라면서 "법적인 문제, 없을 거다, 잘 해봐라" 그래. 그 양반이 굉장히 웃기는 게 나중에 건축주 보고 "당신 무슨 사업을 하냐"고. (웃음) 이 사람이 "리스크 매니지먼트 테크놀러지"(risk management technology)라고 그랬더니, "리스크 매니지먼트가 이런 걸 짓느냐"고 그래서 막 웃었다고. 그래갖고 "법규도 괜찮겠다" 그러고 그 다음에 이 사람이 팀을 만들었어요. 그래서 프로젝트 매니저를 선정을 했어. 그 P.M.이 호주에 있는 설계 카운터파트(counterpart) 팀을 만들었어. 그래서 구조, 전기, 설비, 뭐 이런 것들. 그래서 대부분은 그 호주의 <시드니 오페라 하우스>구조 한 팀이?

전. 아, 오브 아럽(Ove Arup).

유. 오브 아럽! 그리고 한국에 있는 팀하고 그래서 킥오프 미팅도 갔었어요. 우리가 어떻게 협업하나. 책임, 이거는 여기서 디벨롭 해서 여기서 체크하고, 이건 여기서 디벨롭 해서 여기서 체크하고, 뭐 이런 것. "모든 분야의

책임은 어느 쪽에 있고 리뷰는 누가 하고" 하는 것들의 모두를 다 나누고 그랬다고. 딱 그러고 시작을 했는데. 그리고 이제 서울로 돌아와 갖고, 그때 우리 엔지니어들도 같이 가서 미팅했어요. 엔지니어들하고 다 같이 조인트 미팅을 하는데 마지막으로 건축주가 "우리가 여럿이 모여서 팀워크를 하는데 마지막 결정은 유걸 씨가 한다. 유걸 씨의 결정을 따르자" 그랬어요. 그래서 서울에서 같이 갔던 김치경 교수가 너무 흥분해 갖고, (웃음) 자기가 "오브 아럽하고 일하는 게 꿈이었는데 이제 오브 아럽을 자기가 시키게 됐다"하면서 좋아했는데. 그러고 돌아왔는데 잠깐 스톱! 왜 그런가 했더니, 그게 필지가 세 개가 있고 그 속에 히스토리컬 빌딩이 하나 있는데 그 히스토리컬 빌딩의 스페이스를 하나 오운(own)하고 있는 사람이 있었어. 그런데 이 사람이 반대한 거예요, 개발을. 그래갖고 건축주가 "바스타드(bastard)가 하나 있는데 (웃음) 반대를 한다" 이거야. 그래서 스타트를 못하고 그 다음에 다시 시하고 미팅을 했더니 개발을 할 때 프로세스가 소유자의 100퍼센트 찬동이 있어야 개발을 할 수 있게 되어 있어요. 그거를 시에서 굉장히 문제로 생각을 한 거야. 문제로 생각을 한 게 시가 개발을 못 하는 거예요. 그래서 건축가 개발업자하고 시하고 합쳐서 수정을 하는 법안을 냈대. 그 법안이 지금 나온 게 5년이 됐대. 이 법안이 언제 통과될지를 모른대. 앞으로 5년이 더 지나가야 될지, 그래갖고 무진장 기다리게 됐죠. 그래서 한 3년이 지났어. 한 3년이 지나고 난 다음에 건축주가 생각을 바꿨어. (웃음) 두 가지가 있는데 이제 자기가 너무 거기다 돈을 많이 쓴 거야. 이거 하려고 대지도 막 구입하고 그래갖고. 그래서 "기다리기가 힘들다. 그 다음에 더 큰 빌딩을 짓고 싶다. 그래서 그런 걸 하나 제안을 해달라"고 그래서 "아, 난 이제 다른 거 못 하겠다", (웃음) "호주에서 누구 하나 택해서 해라" 그러고… 끝난 거예요. 그렇게 해서 킥오프 미팅을 하고 끝난 다음에 한 3년 가까이 지나갖고 프로젝트를 끝낸 거예요.

최. 디자인 자체는 디자인 디벨롭먼트까지 갔던 건가요?

유. 디자인 디벨롭을 시작을 하면서 끝난 거예요.

조. 그러니까 여기에 들어가는, 외피에 들어가는 약간 휘어진 유리까지도 시제품도 만들고 제가 그런 사진도 보고 그랬었는데요.

유. 제일 어려운 디테일 중에 하나가 구조가 안에 있고 외피가 있잖아요. 그러면 외피를 구조에다 어떻게 붙이느냐, 이 외피를 어떻게 홀드하느냐, 이게 제일 큰 문제였어요. 이거는 구조적인 문제가 아니고 디테일 문제였다고. 그래서 굉장히 여러 가지를 개발했었는데, 이번에 프랭크 게리가 <루이비통>, 신사동에 새로 지은 거 있잖아요. 거기를 갔었는데, 거기 보니까 그 문제가 해결이 되어 있더라고. 구조체에 스킨을 갖다 붙이는 연결 디테일! 그게 딱 있더라고. 아주

쉬운 방법이. 그래서 '아, 이렇게 하면 간단하구나'. 그런데 그 해법을 쓸 필요가 없어져갔고….

　조. 그전에 기술이나 건설 산업적인 면이나 생각하셨던 게 많이 여기에 집대성되어 있었는데.

　유. 구조를 전부 프리패브로 만들어 갖고… 연결시스템도 만들어 놓고. 그 세 개가 와서 만날 때, 만나는 디테일.

　최. 여기에 설비 같은 것들은 구조 안에 다 들어가나요?

　유. 예.

　전. 바닥에 들어가나요? 슬래브에 넣나요?

　조. 여기 안으로 타고 다니는 것들이 많이 있어요.

　유. 어, 그런데 그 파이널 패널(final panel)들은 다 이런데, 거기로 어떻게 라인들이 가게 하느냐, 그거는 디자인 디벨롭할 때 나오는 문제죠. 히팅(heating)은 패널로 복사, 냉난방을 하는 것을 많이 연구했어요. 조명도 패널로 하고.

　전. 이렇게 하니까 내부공간이 그렇게 깔끔하게 떨어지진 않네요.

　유. 공간이 그냥 어수선하지. 실제로 상상하기가 상당히 힘들어요.

　전. 힘들어요. 어떤 모양이 나올지, 어떤 느낌일지, 이걸로는 해석이 안 돼요.

　조. 재난 상태에서 근무하는 거 같은 느낌. 리스크 매니지먼트를 해야 돼요.

<RMT> 계획안, 내부 오피스 투시도 (아이아크 제공)

유. 그런데 제일 중요한 것 중에 하나가 구조물의 크기거든요. 그래서 구조물의 크기를 우리가 검토할 때 15센티 내에서 해결하게 했으면 좋겠다고 얘기를 했는데 이게 문제가 내화구조를 만드는 거야. 세 시간 내화피복을 하려면 두께가… 실제로 이 파이프는 엄청 뚱뚱해져요. 그게 굉장히 문제였거든. 그런데 오브 아랍에서 "아, 우리가 그 문제는 해결할 테니까 걱정 말아라", (웃음) "여러 가지 다른 대안들이 있다". 직접적이고 심플한 방법은 물대포를 넣는 거. 안에다가. 불이 나면 막~ 대포를 쏘는. 오사카 공항의 소화설비가 대포예요. 어. 그 방법도 있고, 그 다음에 이제 가장 얇게 바르는 내화 페인트, 그 방법도 있고. 그러니까 여러 가지를 복합적으로 쓸 가능성이 굉장히 많아지는데 "시각적으로 필요한 단면을 만드는 거에 대해서는 걱정하지 말아라" 그래갖고 킥오프 미팅을 할 때 문제가 해결이 됐어. 그러니까 그런 엔지니어링 문제, 허가문제, 이런 것은 현지 팀에 1차 책임이 있고, 우리는 리뷰를 하는 식으로 일이 되는 것이에요. 그래갖고 제일 큰 문제 중에 하나가 그거였고, 또 한 가지가 표피하고 연결하는 부분.

최. 이게 실제로 지어졌다면 동일한 면적의 공간을 확보하는 데 드는 구조체의 양이 크죠.

유. 실제로 쓰고 있는 면적은 공간에 비해서 훨씬 작지.

최. 저는 관심사가 벅민스터 풀러가 상상했었던 대형구조물과도 상통하는 거 같은데, 풀러는 항상 "가장 최소한의 부재로 큰 공간을 어떻게 만들 수 있느냐" 그것도 고민을 했더라고요. 그래서 하는 질문이 "니 건물은 무게가 얼마나 나가냐" 이렇게 물으면 보통 건축가들은 자기 건물을 그렇게 잘 알지 못하는데요.

유. 난 그래서 그 무게가 굉장히 중요한 거라고 생각이 돼요. 건축이 무지막지하게 무겁다고. 시각적으로만 헤비(heavy)한 게 아니라 진짜 헤비해, 그냥. 이렇게 무거운 게 없다고. 이렇게 무거우니까 땅에다가 그냥 박고 서 있다고. <RMT> 빌딩은 시각적으로는 공중에 떠 있는 것 같아요.

조. 그리고 보니까 벅민스터 풀러하고 또 연결점이 있으신 거 같네요.

유. 나는 벅민스터 풀러가 무게에 대해서 얘기했다는 건 몰랐는데 나는 그건 생각했어. 비행기하고 자동차 있잖아요. 무게가 굉장히 중요해. 무게 줄이려고 그렇게 애를 써요. 그런데 그거하고 비교해볼 때 건축은 무게들이 너무 무지막지해. 그런데 그게 사실은 시각적으로 느껴지거든.

조. 이제 와서는 건축이 그렇게 자동차나 선박이나 비행기화되고 있으니까, 앞으로는 그게 중요해질 거 같아요. 예전에는 정반대였던 느낌 같은 것도 있는데….

유. 그런데 이거(<RMT>)는 또 결정을 내린 게 "모든 것을 한국에서 생산하자" 그렇게 결정했었어요. 그래서 컨스트럭션 버젯(construction budget)에서, 한국에서 생산하는데 필요한 버젯까지도 만들었다고. 그래서 현지에 소요될 코스트와 한국에서 소요될 코스트를 나누었지요. 한국에서 $2.2M, 호주에서 $5M, 설계 등 관리에 $3M 이렇게, 그때. 이게 평당 한 2천만 원 정도 되는 예산이었는데, 한국에서 생산해 사용하는 비용! 그건 충분하다고 난 생각했어. 이게 사실은 굉장히 힘든 거가 이렉션! 입체적으로 올라가는 거를 이렇게….

전. 네. 완성되면 구조적으로 안정한데 건설과정에서는 안정적이지 않죠.

유. (구조물들이) 붙을 때까지는 이게, (구조물들을) 서포트를 해야 되는데, 또 공중에 떠 있잖아. 비정형의… 그래서 그 이렉션에 대해서는 해결이 없었어요. 그런데 이렉션은 호주에서 맡았어. (다 같이 웃음) 한국에서 생산해서 갖다 주면 밑에 콘크리트 붓고 이렉션하는 거를 호주에서 맡았어. 그런데 내가 그때 느낀 건데, 한국에 대한 인상이 굉장히 좋아요. 그러니까 한국에선 뭐든지 할 수 있는 것으로 알고 있어. (웃음) 그래서 아, 이런 거 뭐, 그리고 이 사람들이 한국을 생각하면서 상상하는 건 삼성이야. 삼성 티브이, 삼성냉장고. 미국도 그렇고 유럽도 그렇고, 한국에 대한 인상이 굉장히 좋아요. 소련에서도 그렇고. 중국, 중국은 좀 감정적으로 그런데, 몽고, 소련. 한국에 대한 과대평가라고 난 생각이 되더라고요. 한국에서는 뭐든지 할 줄 아는 걸로 알고 물어보지도 않아. (웃음)

내가 이렇게 보면 국민의 평균 생산능력 있잖아요? 굉장히 높다고. 미국하고 비교해봐도 그래. 미국에서 노동하는 블루칼라들이 많거든. 그거에 비해서 한국의 중산층 이상의 그 생산력이, 고급생산이 굉장히 좋아요. 단지 협업을 하는 것에 익숙하지가 않아.

조. 맞습니다.

전. 건축도 아닌 게 아니라 요즘 들어서는 전혀 차이가 없다는 생각이 들어요.

최. 그런데 건축의 기본적인 문제가, 선생님 사무실에 있었던 김동원 소장님이 어제 저희 학교 와서 특강을 했는데, 우리나라가 2016년 GDP는 세계 11위인가 그렇고요, 전체 건축에 있어서 평당 건설비를 비교해 보면, 한 이십 몇 위더라고요.

유. 이런 생각이 들어요. 기술수준. 기술수준이라고 보기보다는 생산능력. 어… 고급 생산인력이 있는 것. 이게 튼튼하고 기술력도 굉장히 좋아져 있어요. 그런데 새롭게 발전을 못 하는 거 같아. 그 다음에 다른 문제가 사회문화적인 후진성, 난 후진성이 있다고 생각을 해요. 그러니까 좀 집단주의적인 사고방식,

획일화되어 있는 문화, 뭐 이런 것들이 도전하는 그런 것을 약하게 만들고 있는 것 같아요. 그래서 유능한 지도자가 있으면 따라서 잘하는데, 지도자 없이 스스로 결정을 하면서 일을 해나가는 것은 좀 약해요.

조. GDP는 높고, 러시아랑 거의 똑같은데요. 전체 국내 총생산하고 우리나라 국내 총생산량이 같은데, 1인당으로 치면 우리가 30위권인데, 작은 나라가 많아서 그런 것들을 제외하고 나면 한 15위권 정도로 올라가는 거 같아요. 아주 의미 없는 작은 나라들 많잖아요.

전. 유럽국가들, 유럽의 작은 나라들이 많은데, 그런 나라들이 건축 수준이 높더라고요.

조. 높죠. 돈이 많으면 건축 수준이 높죠.

유. 그런데 일반적으로 건축 수준이 "뭘 갖고 건축 수준이냐" 이렇게 얘기하면 좀 애매한 게 있지만, 가령 환경을 만들고 그걸 사용하는 능력, 관리능력이 아니고 사용능력, 이런 거는 문화적인 거지, 기술적인 건 아닌 거 같아요. 그런데 그 부분에 있어서 일반의식이 상당히 낮은 거 같아. 그런데 그건 기술이 해결할 수 없는 문제예요. 다른 데서 해결이 돼야지. 이것은 개인들이 자기가 원하는 환경을, 그것이 사회문화적 환경이건 건축 환경이건 간에 스스로를 만들어 나가는 의지와 능력에 관계된 문제 같아요.

전. 조금 더 시간이 필요한 문제죠.

유. 시간도 필요하지만 난 제일 중요한 게 학자라고 그럴까? 지성인들! 특히 철학을 하는 사람들이나 사물의 배후를 들여다 볼 수 있는 지성을 갖고 있는 사람들, 이 계층이 약한 거 같아. 내가 그 계몽사상 있잖아요. '한국에 계몽사상이 있나' 이런 생각을 한 적이 있는데, 칸트가 그 계몽사상을 얘기를 할 때 "이성, 개인들이 자기의 이성을 말할 수 있는 용기가 있는 사회! 가 계몽된 사회다" 그랬더라고. (웃음) 내가 그걸 보고 상당히 감동을 했는데. 이성이 있는, 사람들이 이성 있는 데가 계몽된 게 아니고, "이성을 이야기 할 수 있는 용기가 있는 사회" 내가 그런 이성이 있고 없고도 있지만, 용기가 없는 거 같아. (웃음) 그래서 내가 칸트가 용기를 얘기한 거에 대해서 상당히 감동을 받았어요.

전. 그때의 이성은, 칸트가 이야기할 때의 이성은 종교에 대한 이성 아닐까요? 교회권력에 대항할 수 있느냐.

유. 칸트는 종교, 기독교를 논하지 않았더라고. 그거는 계몽 전에 교회 권력에 대해서 굉장히 반항하잖아요. 그때는 권력이 교회였으니까. 그런데 칸트는 종교문제를 많이 다루지는 않은 것 같더라고. 오히려 나도 이런 철학자들에 대해서 아는 것은 별로 없지만, 이성 밖에 있는 거로, 종교를 이성이 다룰 수 없는 영역, 이렇게 생각을 한 것 같더라고요.

⟨서울대학교 예술계 복합교육연구동⟩(2012~2015)

전. 그러면 작품으로는 서울대학에 한 그거 하나 남았나요? 연보로 보면 그렇던데.

유. ⟨서울대학⟩ 말고 ⟨페블 앤 버블⟩(Pebble & Bubble)이 있는데 마지막에 ⟨페블 앤 버블⟩이 얘기되면 대개는 커버되는 거 같아. 서울대학의 그 건 자체는 특별히 새로운 거를 이야기할 건 없는 거 같고. 늘 하던 그런 패턴 속에 있는. 서울대학교 건물의 아트리움이 다른 아트리움하고 조금 다른 게 있긴 있는데, 내가 어저께 서울대학교 미술대학 학장을 했다는 분을 만났는데 성함은 기억이 안나요. 내가 그분을 만났는데 내가 미술대학 설계한 것을 알더라고.

전. 건축에 관심이 많고 건축, GSD 나온 외국인 교원을 한 명 채용을 했어요. 관심이 많죠. 왜냐면 갈 길이, 미대 쪽이 평면디자인 가지고 안 돼요. 이어서 진행을 해볼까요? 선생님, 여기는 제가 오랜만에 가본 건물인데 학생 식당이 있잖아요. 정말 죄송한데 선생님이 한 줄 몰랐습니다.

⟨서울대학교 예술계 복합교육연구동⟩ 조감 (Archiframe 제공)

유. 그래요? 보면 알지 않아요?

전. 뭐 '이런 건물들도 있어, 요즘'이라고 생각했죠. (웃음) 레벨 차이가 좀 있고, 이건 몇 년도에 하신 거죠?

조. 제가 학교 온 다음에 오픈한 거 같아요.

유. 이거는 현상이었을 거예요, 아마.

전. 현상이었어요? 이 자리가 원래 식당 있던 자리죠? 그래서 식당 부분이 들어가고 부족한 연구실 같은 것도 좀 들어갔죠?

유. 응. 미술대학이 들어왔는데 음악대학도 같은 구역에 있었잖아요. 그런데 음악대학이 이 신축 건물에 들어오려고 그래갖고 미술대학 교수가 음악대학 들어오는 거 싫어하더라고요. "그거 같이 쓰면 얼마나 좋냐" (웃음) "그림 그릴 때 노랫소리 들으면서 그리는 게 얼마나 좋냐". 나는 이해를 못하겠더라고. 우리 미술대학, 그래갖고. 음악대학 공간이 한구석에 있어요. 그렇죠?

전. 예, 있습니다. 연습실도 본 것 같아요.

유. 조그만 강당, 공연장도 있고. 이거는 현상을 했던 거예요. 그런데 난 이거를 하면서 김수근 씨 생각을 많이 했어. 그 앞에 미술대학을 김수근 선생이 설계한 건데. 미술대학 교수들과 얘기를 해보니까 넓은 공간을 갖는 게 아주 원이야. (웃음) 그래서 "그 점은 걱정하지 마십시오" 그래갖고 했는데 잘 쓰더라고, 보니까.

전. 선생님이 이즈음 해오신 다른 작품에 비해서는 굉장히 온건한….

유. 온건한 거죠. 온건하지만 좀 티피컬 한 거예요. 아트리움을 넣고. 이걸 하면서 캠퍼스라는 성격도 있고, 또 앞에 김수근 선생에 대한 리스펙트(respect)도 있고 그래서 상당히 점잖게 했죠. 그런데 그 미술대학 교수분들도 생각이 대부분, '건축에 대한 거는 나는 모른다' 이런 태도예요. 그리고 온건한 거 바라고. 온건하다… 유별난 건 없지. 이 아트리움이 뒤에 숨어 있어요, 사실은. 전면은 상당히 점잖죠. 그리고 좀 유별난 거는 뒤로 숨어 있다고. 그런데 사실은 기능적으로 더 그게 맞는 거 같아. 거기서 숲들이 다 보이고 그러니까. 하여간 3층, 4층에 있는 화실들, 이게 전부 아트리움으로 터지고 뒤에 산하고 이렇게 더 연결되면 좋겠다고 생각했었는데, 화실들을 꽉꽉 막았다고.

전. 2000년대 후반 정도 될 때는 설계하시는 방법이라고 그럴까? 직원들하고 협업하고 커뮤니케이션하는 방법을 어떻게 하셨나요? 전에는 왜 선생님이 직접 모형을 만들어서 가지고 디벨롭 해서 같이 또 얘기하고 그러셨다면서요. 이 시기 정도 되면 또 어떻게 됩니까?

유. 이거를 할 때 콘셉트는 아주 심플하고 클리어했어요. "최상부에서

하부까지 전부 한 공간으로 연결된다", "경치를 보면서 연결된다" 그런데 그 아트리움 공간을 만드는 거, 그거는 조금 형태적으로 바뀌었다고요. 그런데 그거는 모형을 만들기도 힘들어. (웃음) 컴퓨터로 그려야만 될 수가 있는 거야. 그런 거가 좀 바뀐 거죠. 그거는 그런 걸 본다고, 이렇게.

전. 방향만 먼저 말씀하시고 "이건 이제 자유로웠으면 좋겠다" 말씀하시고.

유. 여기는 이렇게 투명한 재료로 덮여지는데, 그거를 컴퓨터로 그리는 수밖에 없어. 그리고 모형보다는 컴퓨터로 볼 수 있는 게 충분히 많아요. 속에도 들여다보고, 밖에서도 보고. 그러니까 일하는 사람이 좀 귀찮은 것도 있을 거야. 내가 "이렇게도 봐라", "저렇게도 봐라", "여기를 잘라서 달라" 뭐… 해달라는 게 많으니까. 그러니까 내가 그리는 거보다 내 앞에 페이퍼가 더 많이 쌓여요. 막 자른 것들을 그냥 늘어놓고, 그리고 평면하고도 비교해 봐야 되고. 3차원으로 볼 땐 가서 일하는 친구 옆자리에 앉아서 같이 들여다보고.

전. <RMT>할 때도 그런 식으로 진행하셨나요?

유. <RMT>는 사실은 일이 좀 분해가 될 수가 있는 거였어. "콘셉트가 있고 가운데는 헐어낸다" 그 다음에는 예를 들어서 화장실, 또 혼자 일하는 컨센트레이션 셀(concentration shell), 요런 것들은 티피컬한 유닛 공간속에 들어가니까 별도로, 따로 떼어서 디자인을 했거든요. 그러면 별도로 디자인한 것들을 보면 된다고. 전체적인 거를 할 때에 전체를 갖고 다루는 거 보다 디테일이 훨씬 나아요. 그러니까 구조하고 셀하고 연결하는 디테일. 그거는 콘셉트를 엄청 많이 그렸죠, 일하는 친구들이. 이렇게도 해보고 저렇게도 해보고. 그런데 보면 문제가 있는 거야. 그럼 결정이 안나요. 그리고 구조가, '세 개가 만나는 접합디테일을 어떻게 만들까', '이거를 어떻게 패브리케이트(fabricate)하고 어떻게 해체하나' 등. 그거 하나 갖고 굉장히 여러 가지 솔루션을 디벨롭을 해야 됐고, 그리고 코스트도 비교해보고. 그러니까 그런 것들이 기계설계를 하는 거하고 거의 비슷해지려는 게 있어요. 그렇지만 티피컬한 거 하나만 갖고 그러는 건데. 우리가 그때 조인트를 삼각형으로 만나는 게, 요 건물에 3천 개 정도가 나왔다고 계산을 했는데, 그 조인트 하나를 만드는데 가격! 굉장히 중요해요. 그 가격이 30만 원 됐던 게 20만 원으로 되면, 건물 값이 혹 내리는 거예요. 그런데 그게 30만 원이 20만 원으로 되면 만드는 방법 때문에 그게 그렇게 된다고. 그러니까 굉장히 여러 가지를 만들어보고, 그리고 실제로 제작과 비용을 한꺼번에 생각해야 하는 거죠. 이런 게 어려워 보이는데 사실은 시공을 할 때 위험부담을 줄이는 거예요. 틀림없이 맞게 되어 있고, 그 다음에 코스트는 미리 확인이 된 거니까.

서울대학의 저 아트리움은 그렇게 디벨롭은 되지 않았거든요. 그렇지

<서울대학교 예술계 복합교육연구동> 아트리움 (Archiframe 제공)

않고 일반적으로 스틸 구조를 갖고 했거든요. 이걸 시공한 회사에서 정말 열심히 했어요. 철골공사를 할 때 오서원 씨가 현장 감리를 했는데, 감리작업하고 철골 하도급업자하고 굉장히 가까이 일을 했다고. 그런데 이런 거가 간단해 보여도 조인트는 3차원으로 보지 않으면 몰라요. 그런데 3차원으로 이렇게 그리는 사람도 화면에서 보는 거 갖고는 안 되고, 그거를 3차원으로 이렇게 상상할 수 있는 사람, 능력을 갖고 있는 사람이 그릴 수 있는 거거든요. 그래서 오서원 씨가 저거 만들면서 아주 많은 일을 했는데 시공자도 엉터리로 안 하고 굉장히 열심히 했어. 시공자들도 보면, 우리가 시공자들을 업자라고 부르고 그러는데, 건설에 관계된 모든 사람들은 만드는 거를 즐기는 사람들이야, 기본적으로. 그래서 그런 거를 만들어놓고 나면 굉장히 자긍심을 가져요. "내가 이거 만들었다" 그러고. 그래서 <벧엘교회> 철골공사한 사람들이 <서울시청> 철골공사도 했거든요. 삼성건설에서 철골 공사하는 사람들을 찾을 때 <벧엘교회> 철골공사를 보고 그 사람들이 (선택)했다고. <벧엘교회> 철골공사가 쉽지 않은 것이었으니까. 지금은 철골 패브리케이터(fabricator)들이 많이 자동화가 됐어. 생산을 위한 디테일들을 3차원으로 전부 만들어. 그리고 그거가 캠(CAM)으로 연결해갖고 기계가 잘라줘요. 철골 공장에 가 보면 공장에 몇 명 없고 캐드실에서 다들 일하고 있어요. 전산화된 공장들이 많으니까. 그러니까 현장에서 그냥 기술자들이 현장에 모여서 문제를 해결하려고 그러는 일이 적어지지.

조. 목재도 요즘 럼버 스트럭처(lumber structure)는 기계로 다 하더라고요.

유. 네. 목재회사도 경민목재, 그런 데는 완전히 장비 갖고 있어요. 엄청 큰 것들도 자동으로 컴퓨터가 재단하고 구멍 뚫고. <벧엘교회> 예배실 바닥이 2"×4"를 원형으로 집성해서 깐 것인데, 구조도 되고 마감도 되고 그런 것이에요. 그것을 만든 것도 20년 가까이 되는데.

<페블 앤 버블>(2014)

전. 네. 거기서 큰 사업을 많이 해가지고… 아까 <페블 앤 버블>은 말씀하셨나요?

최. 아니요. 아직 안 하셨어요.

전. <페블 앤 버블>은 준공 안 한 거예요?

유. 완공이 아니라, <페블 앤 버블>은 주거에 대한 나의 새로운 생각이에요. 건축의 '제너럴 솔루션(general solution)'을 만드는 거라고. 내가 공장 생산을 얘기를 많이 하는데, 기본적으로 건축이 커스텀 디자인(custom design)이라고, 지금 건축은. 그래서 우리가 늘 커스텀 디자인을 한다고. 프로젝트를 시작하면

리서치부터 시작하잖아요. 사이트 아날리시스(site analysis)하고 프로그램 어날리시스(program analysis), 그 다음에 그 프로그램에 연관된 학문에 대한 리서치하고. 거기다 시간 다 보내고 마지막에 밤새우는 거라고. 그래서 설계 코스트가 올라갈 수밖에 없는 형태라고. 커스텀 디자인은 비싸요. 설계도 비싸고 실물도 비싸고. 이제 옷 같은 거는 일반 공장 생산품들을 우리가 다 쓰는데, 무슨 큰 행사에 나가려고 드레스를 하나 디자인해 입는다든지. 그거는 이제 패션 디자이너들이 커스텀으로 디자인해서 입잖아요. 그것들은 무지무지하게 비싸다고. 하지만 모든 사람들이 이제는 공장제품들을 입어요. 그런데 무지무지하게 비싼 거를 만드는 식으로 건축은 다 만들고 있거든요.

프리패브리케이션(prefabrication)이 별 효과가 없다고 생각하는 부분은 그거예요. 커스텀 디자인을 하면서 프리페브리케이션 하는 거는 건설효율을 올리는 거라고. 그런데 효율을 올려만 갖고 해결할 수 없는 한계에 와 있어, 거의. 효율이 굉장히 올라가 있어. 그래서 더 좋게 만들려면 더 비싸게 될 수밖에 없어. 그리고 건축은 점점 더 비싸져. 그래서 '그 문제가 해결되려면 건축도 제너럴 솔루션을 만들어야 된다' 그런 생각이 들어요. 일반 산업 제품들을 보면 다 제너럴 솔루션이거든. 제너럴 솔루션이 되니까 반복이 가능했다고. 대량생산이라는 거. 그런데 건축에서 대량생산은, 코르뷔지에도 꿈꾸는 거가 대량생산이었는데, 그러지 못했다고요. 하지 못하는 이유가 설계부터 커스텀으로 디자인돼 있어서 한계가 있다고. 그래서 '아, 이걸 주택의 제너럴 솔루션을 하나 만들자' 한 게 <페블 앤 버블>이에요. 페블들을 보면 모양이 다 똑같다고 생각을 해. 똑같다고 생각할 수가 있어요. 그런데 똑같은 조약돌이 하나도 없다고. 다 달라. (웃음) 그래서 제너럴 솔루션이라는 게 동일화가 되는 건 아니라고 생각이 돼요. 제너럴 솔루션을 한다고 그래서 건축가의 일이 줄어드는 것도 아닌 거 같아. '제너럴 솔루션 1' 그러면 '제너럴 솔루션 2'를 하는 사람도 있고, 3, 4, 5, 뭐 수없이 변형이 생길 수 있는 거 같아요.

그런데 그거가 '실제로 사회적으로 유용하겠다' 생각한 이유는, 가족 구조가 점점 작아져요. 예전에는 자기 집을 짓는 많은 사람들이 3세대가 살기 위해서 그렇게 지었다고 그러는데, 지금은 3세대가 사는 데가 없어. 1세대라고. 한 세대가 애기 두 명. 많은 집이 세 명. 그래서 아파트먼트를 3베이 하우스, 4베이 하우스 그래갖고 방 수 갖고 이렇게 하고 그러는데, 가족이 애 두 명이 됐다가 한 명이 됐다가, 이젠 한 명도 없는 부부가 굉장히 많아요. 그런데 이젠 부부도 아니고 혼자 사는 사람이 많아. 어떤 사업하는 사람이, 부동산에 대해서 이야길 하는데, 2035년까지 1인 가구가 27퍼센트가 될 거라는 전망이 있더라고. 그리고 애가 없는 부부가 35퍼센트, 전 인구에. 그러면 둘을 합하면

63퍼센트에요. 63퍼센트가 기본적으로는 혼자 아니면 둘이야. 그런데 부부는 혼자라고, 하나라고 봐도 괜찮아요. 부부 그러면 침실이 하나면 되니까. 그래서 방 하나면 충분히 된다고. 그런데 방이 하나만 필요한 사람은 공용 공간에서 방을 나눌 필요가 없어져. 식구가 가족이 생겨야지 방이 필요한데 혼자 사는 집이나 부부는 방이 따로 필요가 없어져요. 그러니까 원룸이면 돼. 원룸을 대량으로 생산을 해서 공급을 하면 '집이 모든 사람들이 자동차 한 대를 사듯이 쉽게 집을 살 수 있다' 그리고 그 집은 '완전히 분리, 재조립을 할 수 있어서 계속 성능을 업그레이드할 수 있게 만들어서 수명을 늘린다' 그래서 '장수명이고 어포더블하고 성능이 무지하게 뛰어나갖고 유지관리가 용이하다' 그런 걸 만든 거라고요. <페블 앤 버블>이.

　　그걸 만든 게 서울시립미술관에서 그런 의식이 좀 있어갖고 '소형 주택'에 대한 해법이 뭐가 있느냐. 그래갖고 건축가들이 한 다섯 명 해갖고 전시를 한 적이 있었어요.

　　조. 제목이 《협력적 주거 공동체》라는 전시회[11]였죠.

11. 《협력적 주거 공동체》: 2014년 12월부터 2015년 1월까지 서울시립미술관에서 열렸다. C BAR, QKJ, 김영옥, 신승수·유승종, 유걸, 장영철·전숙희, 조남호, 조재원, 황두진 건축가가 참여했었다.

<페블 앤 버블> 코어(부엌, 욕실, 세면, 변소, 중이층) 계획 (아이아크 제공)

<페블 앤 버블> 평면도 (아이아크 제공)

<페블 앤 버블> 단면도 (아이아크 제공)

<페블 앤 버블> 외부 투시도-1 (아이아크 제공)

<페블 앤 버블> 외부 투시도-2 (아이아크 제공)

유. 그때 <페블 앤 버블>은 그런 아이디어만 있었어요. 그런데 그거를 실제로 디자인을 하기 시작한 게 <RMT>, 그거를 하면서 '오, 이거 공장에서 꽤 많이 만들 수 있네', '페블(pebble)을 공장에서 만들면 되겠네'. 스틸라이프라는 회사가 있어요. 스틸 패널 패브리케이트하는 회사가 <DDP>도 했는데, 그 회사에 <페블 하우스> 만드는 것을 많이 자문했어요. 거기서 갖고 있는 자료들이 많이 있어서. 그 다음에 마포에 있는 <석유비축기지>에서 전시[12]를 했어요. 전시장에서 풀 스케일로 일부를 만들어서 전시를 했어요, 건축전시. 그때 이 모형(<페블 앤 버블>)을 풀 스케일로 만들었다고. 그런데 풀 스케일로 전체를 만드는 거는 너무 돈도 많이 들고 장소도 많이 차지하는데 이게 마침 원형 벽이었어. 가운데 있는 전시 스페이스(central space)가. 거기 이제 유닛을 벽이 탁 잘라놓은 걸로 해서 붙여서 3분의 1 정도로, 풀 스케일로 만들었다고요. 설계는 표피가 '프레임 앤 피니싱'(frame and finishing)이 아니고 '모노코크'(monocoque)로 만드는 아이디어인데, 모노코크는 하나를 만들기엔 너무 비싸서, 하나 만드는 건 엄청 비싸요. 대량으로 만들어야 싸지지. 그래서 이거를 이제 프레임을 해서 마감재를 붙이기로 해갖고 경민산업에서 그 프레임을 만들었거든요. 커브가 다 다르고, 커브가 다 달라지니까 조인트들이 다 달라져요. 부재들이 다 곡선이고, 그 조인트들이 붙을 때 단면이 다르고, 이렇게 스크류 들어가는 위치도 그렇고, 그것들을 다 공장에서 제작했어요.

전. 프레임이라고 하는 게 이렇게 올라가는 거, 그건가요?

유. 예. 이렇게 올라가는 거.

전. 개를 먼저 잡아놓고 옆으로 보내나요? 그러면?

유. 그렇죠. 그거를….

조. 가로, 세로로 다 되어 있었던 거 같아요.

전. 가로는 이렇게 수평으로 쭉 가고.

조. 그래서 알루미늄 패널로 그 겉에다가….

유. 여기 사진이 있는데… (구술자, 핸드폰에 담긴 사진을 확인한다.) 욕심 같아선 하나로 완전히 만들고 싶었는데, 그렇게 잘라서 만드는 데도 돈이 꽤 들었어요. 전시회에서 주는 돈보다 더 들었어. (웃음)

조. 원래 시제품은 원가의 한 20에서 30배 드는 게 맞다고 하더라고요.

최. 요거를 3차원적으로 배치를 한 게 '플라잉 시티'가 되는 거죠.

유. 네. (사진을 소개하며) 이게 모형인데요. 이건 3D 프린팅이에요. 모든

12. 《퓨처하우스 2020》: UIA 세계건축대회 특별전으로 기획된 전시. 2017년 9월에 문화비축기지T6에서 열렸다.

유틸리티하고 에너지가 가운데 원통에 들어가 있어갖고, 샤워, 키친 뭐 이런 것들이 다 거기에 있고. 이것은 셀과 별도로, 디자인 제조가 돼서 갖다 놓은 것이죠. 그 위에 로프트(loft)가 있고, 나머지 공간을 쓰는 건데. 우리가 전시했던 모형 사진도 어디 있는 걸로 생각을 했는데 사진을 찾기가, 찾아지지가 않네.

전. 그러면 예쁜 컨테이너 하우스랑 같은 거예요?

유. 그런데 컨테이너는 직선으로 되어 있잖아요. 애는 곡선으로 되어있는 거지.

최. 이게 선생님의 <다이맥시온 하우스>[13]라고 할 수 있을까요?

유. (사진이) 여기 있다.

조. 아니지 않나요? <다이맥시온 하우스>는 무게를 줄인 거잖아요.

최. 아니요, 프로토타입(prototype)으로서의 주거, 대량생산 가능한.

조. 대량생산은 맞는 거 같아요.

전. 아, 이걸로 프레임을 짜고 앞뒤로 면을 붙이는 거로 해서. 요 목조 프레임을 경민에서 짰다고요?

유. 목조 프레임을 우리가 전부 그려줬어요. 도면을 3차원으로 그린 것이죠. 그래갖고 그린 대로 고 부재에다가 넘버링을 해서 보내갖고 현장에서 고거에 맞춰서 끼기만 했어요.

조. 원래는 뭐 알루미늄 프레임이나 그럴 거 같은데, 시제품이니까 OSB(Oriented Strand Board)로 만드신 거죠?

유. 그렇지. 그러니까 시제품을 만드는 방법으로 이거를… 그리고 이거는 스틸라이프에서 만들고.

조. 네. 그리고 그때 전시에는 VR을 쓰셨어요. 그래서 실제 공간에 VR을 쓰고 가서 보면 실제처럼 볼 수 있게.

유. 이거를 스틸라이프에서 자기들이 공장에서 다시 짓겠다고 가져갔거든요. 모르겠어요, 지어놨는지.

조. 지어놓고선 직원 휴게소 같은 걸로 쓰지 않을까… (웃음)

유. 어. 휴게소 같은 걸로 쓰겠다고. 그래갖고 이거를 할 때 가운데 이렇게 동그랗게 들어가는 게 내부의 전부인데. 모형 하나를 실제로 제작하는 거를 바스룸 픽스처(bathroom fixture)를 만드는 회사에요. 거기서 1억을 주면 하나 만들어주겠대. (웃음)

전. FRP(Fiber Reinforced Plastic, 섬유강화플라스틱)로요?

13. <다이맥시온 하우스>(Dymaxion House): 벅민스터 풀러가 1930년대부터 몇 차례에 걸쳐 제안한 대량생산 주택 계획.

유. FRP가 아니고, 거기서 쓰는 재료가 결과를 보면 세라믹 같아. 그래갖고 어, 괜찮아요. 그러니까 우리 도기 있잖아요. 도기재료가 그거라고요. 공장을 서너 번 가서 봤었는데 어… 그 친구가 아주 굉장히 재밌어요. 새로운 걸 많이 만들어 보고 싶어 해. "1억이면 내가 하나 만들어볼 의향이 있다"고. 하나만 만들려면 1억이 더 들지. 그런데 이거는 가벼워져야 된다고, 지금. 공장에서 만드는 걸 가서 봤는데 거기서도 배울게 굉장히 많더라고요. 도기 만드는 거를 우리가 이용해서 건축에서 쓸 수 있는 게 많고 이 양반도 자기가 갖고 있는 기술을 어디에다가 쓰고 싶어 해. 그래서 이 친구가 뭘 하냐면, 인천에 호텔을 하나 샀어, 큰 호텔을. 그래갖고 자기 공장에서 파사드 시스템을 만들었어요. 그래서 리노베이션을 그걸로 했어. 그래서 내가 "그거해서 돈 좀 벌었냐?" 그러니까 아, 망했대. (웃음) 내가 "그거를 외장 생산해서 팔지 그러냐" 그랬더니 아, 수지에 안 맞는 장사래. (웃음)

최. 이 유닛 안에 화장실이나 이런 게 다 포함이 되어 있는 거죠?

유. 네, 화장실, 샤워, 부엌, 이런 게 다.

조. 위는 침대로 쓰고요.

최. 네. 플러도 주택에서 가장 설비가 복잡하고 정교하게 처리해야 하는 부분이 화장실이라서 거기 유닛을 따로 만든 적이 있었거든요. 그러니까 하나의 프로토타입으로 대량생산 할 수 있다면 건설비가 줄어들 거라는 가정이었는데요. 이것도 그러한 설비시스템을 완전히 갖추고 있는….

유. 설비, 파워, 모든 게 가운데 한 군데만 있으면.

최. 예.

조. 일본에서는 UBR(Unit Bath Room). 일본은 우리가 생산한 거 이상으로 유닛 배스같은 거, 지금도 만들어요.

유. 내가 그 다음에 생각을 해보니까 도기 회사보다는 냉장고 회사가 더 싸게 만들 수 있을 거 같더라고. 더 가볍고. 주거의 제너럴 솔루션이에요. 그놈들이 집합하는 방법이 땅에다가 이렇게 늘어놓는 방법도 있고. 또 이렇게 3차원으로 막 쌓아올리는 수도 있고.

전. 저는 모양이 이래가지고 '적층은 안 되나 보다' 생각했는데….

유. MVRDV가 전시회[14]를 한 번 한 적이 있어요. 토탈미술관에서. 그때 연세대 학생들과 같이 '버티컬 빌리지'(vertical village)라는 걸 만들었어요. 그런데 그 친구는 지금 있는 박공지붕의 집들을 버티컬로 이렇게 올린 거예요. 거기서 배울 거가 한 가지가, 그 집들을 적층하는 기준이 된

14. 《The Vertical Village》: 2012년 6월부터 10월까지 토탈미술관에서 열렸다.

파라미터(parameter)를 여섯 가지를 넣었어. 집에 접근하는 접근성, 그리고 집안에서 보면 각 유닛들에서 볼 때 그 뷰! 그 다음에 통풍, 햇빛, 이런 파라미터 여섯 가지를 갖고 만들어놓은 게 있어요. 그건 참 좋은 아이디어인 것 같더라고. 여섯 개의 파라미터를 쓴 거. 그러니까 입체적으로 됐는데 여섯 가지 파라미터에 적합하도록 입체구성을 한 거예요. 단독주택들이 그렇게 집합이 된 것이에요. 그 파라미터는 뭐가 될 것인가, 몇 가지가 될 것인가, 그거는 이제 프로젝트를 기획하는 사람들이 만드는 거겠죠.

전. 층간 소음 문제가 완전히 해결되겠는데요.

유. 그렇죠. (다 같이 웃음) 층간 소음문제는 없지. 노 프라블럼(no problem)! 저거는 사실 쓸데가 많을 수 있어요. 자연 속에다가 펜션 같은 거를 짓는 사람들은 그 펜션이 유닛이 거창할 필요가 없다고. 그리고 거대하게 해서 자연을 훼손하고 그러는 건 좋지 않다고. 갖다 놓기만 하면 되는 거.

전. 철도역 근처에 철로 위에 요즘 청년주택 뭐 이거를 하는데 그럴 때.

유. 나는 이거를 서울에서 옥탑방 있잖아요. 옥탑방들을 다 이것들을 갖다 올려놓으면 '참 좋겠다' 이런 생각이 들어. (웃음)

조. 다이맥시온 말고 그런 프로젝트[15]가 있었는데. 옥탑에다가 이렇게 하나 놓으면… 영국, 이태리 건축가가 만들어서 몇 개 이렇게 하다가… 그거 요새 사다가 다시 복원해가지고, 옛날 올드 카 하듯이 그런 애들도 있더라고요. 1960년대 70년대쯤에 하던 프로젝트….

유. 그런데 그런 아이디어는 많아요. 체코슬로바키아인가? 거기 건축가가 만든 유닛도 있더라고요. 그거는 유닛이 굉장히 작아. 6평 정도 되는 유닛이야. 그런데 그거를 십만 유로에 팔더라고. 그런데 50개 이상 주문을 하면 (다 같이 웃음) 값이 내려간다고 되어 있더라고. 당연히 내려가야죠. 그래서 내가 '아, 건축가들이 사는 길이다' 생각한 게, 건축가들이 집장사의 집을 지으면 제일 큰 문제가 설계비가 조금 나온다고. 건축주도 부담이 많다고, 설계비 주는 게. 그런데 이제 여러 개를 하면, 이제 설계자라기보다는 저작권을 갖고 있는 사람이 인세 같이 컬렉트(collect)하는 거죠. 글 쓰는 사람이 책 써갖고 인세를 계속 컬렉트하는 게 제일 부러워. (웃음)

전. 작곡가, 대중가요 작곡가.

유. 그리고 이런 유닛 속에 들어가는 배스룸(bathroom)도 프로토타입을 만들었다고 했잖아요. 거기다 그걸 플러그(plug)해도 된다고. 그러면 '내 집을 다

15. <푸투로 주택>(Futuro House): 핀란드 건축가 마티 수로넨(Matti Suuronen)이 1968년에 설계한 집.

할 필요가 없이 나는 배스룸만 특화해갖고 하겠다' 플러그인으로. 그 일이 굉장히 많아진다고, 사실은.

최. 그런데 이 프로토타입의 형태 자체는 곡면으로 되어 있어서 시제품을 만드는데도 좀 비쌌을 것 같은데요.

유. 그런데 곡면이 구조적으로 가장 효율이 높아요.

최. 아, 그래서 그걸 여쭤보고 싶었는데, 이 형태는 공간을 만드는 데 있어서 최소한의 표면적으로 만들 수 있는 형태라든지, 그런 이유였는지요?

유. 두 가지예요. 두 가지가 다인데, 이렇게 공간을 에워쌀 때, 사각형. 어… 직육면체, 이거는 사실은 낭비가 많아. 코너가 다 낭비라고. 그래서 사실은 곡면이 최소면적으로 공간을 만들 수가 있어. 그리고 쉘의 구조가 선형 구조보다 구조적인 역할을 더 잘해요. 그래서 우리가 그거를 예전에는 '쉘 구조' 그래갖고 많이 썼거든요. 콘크리트로 만들어갖고 하이퍼블릭 쉘도 만들고 돔같이도 만들고. 이런 것들이 다 구조적인 연관인데, 스틸도 마찬가지라고. 곡면들이 훨씬 더 구조능력이 좋아요. 그래서 면적도 줄고 단면도 줄고, 곡면으로 만들어갖고 모노코크를 만들어 구조재가 마감같이 쓰이고. 직선을 갖고 모노코크를 만들기는 힘들어. 평면은 만들기가 상당히 힘들거든요. 실제 제작을 할 때도 곡면으로 제작하면 디테일이 정교해질 수가 있어요. 이 직선보다는 곡면과 곡면이 3차원으로 만날 때 훨씬 더 정확해. 그래서 어셈블(assemble)하는 사람들이 머리를 안 쓰고도 어셈블을 더 정교하게 할 수 있는 게 직선보다는 곡선, 곡면이 더 낫다고 난 생각을 해. 직선을 정말 곧게 만들고 평면의 평활도를 정말 높게 만들려면 엄청 힘들어요.

건축계 이야기와 건축관

전. (『공간』, 2016년 8월호에 게재된 인터뷰 내용을 보며) 이게 왜 여기 들어가 있지?

김태형. 유걸 선생님하고 국형걸 교수, 김찬중 교수하고 세 분이서 인터뷰를 하셨어요.

전. 아, 아. 그래서 앞뒤로 나란히 실려 있구나.

유. 아, 국형걸 교수가 관심이 많고, 김찬중 교수도 관심이 많고.

최. 경희대에 계실 때 김찬중 교수랑 교류가 많이 있으셨나요?

유. 내가 있을 때 김찬중 교수가 채용이 됐다고요. 그 다음부터는 학교서도 그렇고, 같이 일한 것도 있어요. 두 개가 있었는데, 그 자료는 여기엔 없는 건데, <백남준 기념관> 현상설계를 같이 했어요. 그 다음에 또 하나는 경주 엑스포,

그걸 같이 했어. 그런데 경주 그거는 아이디어가 굉장히 좋았어요. 이렇게 타워를 해갖고 속을 비워내는 걸 해갖고 형태를 만들었다고.

전. 그게 문제가 된 거잖아요, 지금. 이타미준이 했는데 지금 당선된 안이 이타미준의 계획안을 모방한 거라고 그래서, 법원 판결도 나왔죠?

유. 그런데 지금 만들어 놓은 거는 우리가 만든 거보다 굉장히 투 디멘셔널 하게 만들었는데, 이거는 굉장히 쓰리 디멘셔널 한데, 추상적으로 돼갖고… 그냥 버티컬한 스페이스에요. 그래갖고 거기 사람들이 오르락내리락할 수 있게 했거든. 이게 그 당시로는 첨단적인 것이었어. 김찬중 씨가 고대를 나왔거든요. 그때 고대 졸업하는 학생 한 명이 CG를 했어. 굉장히 뛰어난 친구예요. 정말 환상적으로 (웃음) 만들어갖고 '이거는 우리가 상대가 없다' 그러면서 했는데 떨어졌어요. 김찬중 씨하고는 그렇게 교류가 있었다고.

최. 그런 식으로 다른 젊은 건축가하고 혹시 협업하셨던 경우가 또 있으셨나요?

유. 김찬중 씨 말고는 별로 없을 거예요.

최. 네. 아무튼 이번에 헝가리 전시에 가서 조성현 씨랑 기차 같이 타고 많이 이야길 나눴었는데요. 선생님 사무실 시절에 실험도 다양하게, 가능하게 해주시고, 그런 상황들에 대해서 많은 얘기들도 들었습니다. 조성현 씨가 해줬던 얘기 중에 선생님께서, 아주 옛날이야기인데요, 김수근 선생님이나 김중업 선생님에 대해서 선생님만 알고 계신 얘기들이 굉장히 많을 거 같은데, 그런 얘기 많이 들었냐고 그래가지고, 그렇게 많이 듣진 못했다고 얘긴 했는데요. 아무튼 아마도 선생님께서 말씀을 안 해주시면 그냥 역사 속으로 사라질 그런 이야기들도 많이 있지 않을까 싶기도 한데요.

유. 나는 개인적으로는 김수근 선생을 굉장히 좋아해요. 사람이 이렇게 배짱이 있고 굉장히 스마트하다고. 그래갖고 남한테 실례가 되게 안 해요. 그런데 상당히 프라이빗 하거든, 사실은. 댄스하고 노는 것을 잘 하는 그런 분으로 알려졌는데 실은 굉장히 내성적이라고. 그런데 그 <부여박물관> 터졌을 때 우리는 주니어였으니까 더 그럴지 모르는데, 청파동에 집이 있었어요. 한옥을 개조해서 만든 거. 우릴 불러, 그리. 가면 뭐 일이 없어요. 김수근 선생이 개인적으로 컬렉트한 카메라, 다 끄집어내갖고 그거 설명을 하는 거야. 린호프, 하셀블라드, 니콘, 뭐. 카메라가 굉장히 많이 있어요. 그리고 이거는 뭐가 좋고, 그런 얘기도 하고. 그리고 일본으로 도망갈 때 밀항하던 얘기를 굉장히 자세하게 들었다고. (웃음) 그 얘길 들은 사람이 별로 많지는 않아. 굉장히 자세하게 얘길 했는데, 그러니까 그 양반이 그때 <부여박물관> 사건 때문에 굉장히 참담했을 때 같아, 내 생각에.

최. 실제적으로 타격을 좀 입으신 거죠? 정신적으로, 당시에.

유. 그랬을 거 같아요. 그러니까 그런 얘기도 하고, 주니어 불러갖고 그러고 있지. 그런데 그때 들은 얘기들이 다른 데서는 얘기가 안 됐더라고요. 다른 데서는 더 얘기를 안했을 거 같아. 그리고 그 양반이 미국 오면 꼭 전화를 해요. "어, 유걸이 나 어디야. 시간 있어?" (웃음) 올 때마다 같이 보내고, 다니면서 자기 요즘 생각하는 거 얘기하고. 그래서 개인적으로는 내가 굉장히 좋아해요. 그런데 그 양반의 건축은 너무 답답하다고. 그 마지막에 공릉에 지은 사무실이 있어요. 난 공릉에 있는 사무실을 가만히 생각해 보면 김수근 씨가 조금 변한 거 같아, 그게. 그리고 이 다음에는 조금 더 좋아질 거로 나는 상상이 돼요. 자기 자신 속에서 자유로운 거 있잖아요. 자유롭지 못한 거 내성적이라는 게, 그런 성미가 내성적인 것도 있지만, 자기가 스스로 억제하고 있는 거. 이런 것들이 좀 자유로워지면서 새로운 거를 만들 수 있지 않을까 생각을 해보면 그 양반이 너무 일찍 돌아가셨어. 쉰다섯이면 딱 시작할 나이예요. 시작할 나이라고. 생각해보면 내가 일을 많이 하기 시작한 게 아마 그 정도 나이일 거예요.

전. 60대에 가장 활발하셨고.

유. 응. 내가 조성현 씨를 좋아하는 이유가요. 문제가 있잖아요, 이거. 이거 문제가 있으면 "이거 풀 수가 있을까?" 그러면 다들 이렇게 물러난다고. 그런데 조성현 씨가 "어, 이거 할 수 있을 거 같아요", "할 수 있을 거 같아요" 그런다고. 그리고 가갖고 막 연구를 해. 그래서 <RMT>할 때 조성현 씨가 굉장히 힘이 됐어요. 굉장히 포지티브해, 생각이. 그리고 그 친구가 우리 사무실에 들어올 때 8월에 채용을 했는데 12월부터 일을 했던가 그래. 그 기간이 뭐냐면 자기 아버지 집을 리노베이션 해갖고 완성하고 들어오는 거예요. 이 친구가 굉장히 프랙티컬(practical)한 거에 아주 능해요. 아주 생각이 현실적이야. 현실적인데도 이렇게 문제를 당면했을 때 아주 적극적으로, 능동적으로 택한다고. 그래서 항상 새로운 걸 얘기를 하면 그 친구가 눈이 반짝반짝해. (웃음) "할 수 있을 거 같아요", 목을 이렇게 하고 "할 수 있을 거 같아요".

최. 그때 했었던 프로젝트 중에는 <양재동 교육개발원>이 성사가 안 된 게 되게 아쉽다고….

유. 그래요. <양재동 교육개발원>이 <다음>보다 훨씬 미래적인 콘셉트예요. 그 내부공간을 엮는 방법을 굉장히 다양하게 엮을 수 있도록 한 거예요. <교육개발원> 그거는 심사위원들 때문에 안됐어요. 현상을 했는데, 그때 김광현 교수가 심사위원이었어. 김광현 교수가 심사위원이었고, 서울시립대에 이선영 교수, 이선영 교수는 심사위원이 아니었고, 그 프로젝트의 책임 연구원으로 심사에 참가했어요. 그 두 분이었고 또 한 분이 있었어. 그런데

교수분들이 이해를 못 하는 거야. 그래갖고 이상한 질문만 하고 말이지. 그런데 막상 교육원의 담당자! 그 양반이 그걸 좋아했어, 건축주는 좋아했는데 심사위원들이 (웃음) 자신이 없어갖고, 그런데 굉장히 첨단적인 아이디어였는데.

전. 누가 됐어요, 그래서?

유. 모르겠어요. 난 떨어지고 나면 관심이 없어요. (웃음)

전. 그래서 지어졌어요? 그 다음에?

유. 지어졌어요. 컨벤셔널하게 지어졌지. 충주인가 어디 옮기면서.

전. 양재동에 있는 걸 옮길 때요. 네.

유. 그거는 오픈 오피스인데 바닥에 유틸리티를 전부 깔았어요. 통신, 전기, 설비, 뭐 이런 거. 그리고 그 위에서 사람들이 살 때, 옮겨 다니면서 일을 할 수 있도록. 그리고 그 사람들이 필요한 가구나 자재, 이거를 다섯 가지를 별도로 디자인을 했어요. 그건 산업제품들이라고. 그러나 이 다섯 가지가 조합, 분해되어가면서 이렇게 플로어 위에서 돌아다니면서 만드는 거예요. 그래서 이게 지금 '오픈 플랜'을 쓰는 오피스를 볼 때도 굉장히 첨단적인 거라고. 지금 오피스 쓰는 사람들이 자기 자리가 없는 시스템들을 쓰거든요. 컴퓨터가 지정해주는 자리에 가서 쓰고 그러는데, 자리는 딱 지정이 되어 있다고. 그런데 그 자리까지도 막 움직이게. 조합, 분산, 이거를 조정하는 플랫폼을 만들어주고, 그걸로 운영이 되게 하는 첨단적인 거였는데, 그리고 내부 공간이 또 아주 굉장히 좋았어요, 나한테는. (웃음)

전. 진천으로 갔네요. 진천 혁신도시로 갔고. 아주 컨벤셔널한 안이 됐네요. 아주 얌전한….

유. 김광현 교수가 심사를 하면 그럴 거야, 아마. (웃음) 그런데 구조를, 이렇게 박스인데 그걸 받치는 구조는 래티스(lattice)로 만들어서 이렇게 퍼지는 것들이었거든요. 이게(그 피막이) 유리라고. 그래서 굉장히 넓은 플로어인데 중간에 이렇게 천창들이 내려오게… 그게 열려 있는 거예요. 그러니까 그런 걸 처음 보는 사람들은 황당했을지도 몰라. 나도 사실은 모르는 건데, 그려놓고 상상만 갖고 좋다고 그러는 게. 그래갖고 그 책임자가 개발원에서 컨퍼런스하고 그러면 날 부르고 그랬어요. 그 사람을 생각하면 그 사람은 짓고 싶어 했어.

전. 김수근 선생에 대해서는 더 말씀 안 하실거 같은데. 김중업 선생님에 대해서는….

최. 목구회 활동에 대해서 말씀 안 해주셨잖아요. 제가 알기로는 그때 <주한 프랑스 대사관>도 같이 가시고 그랬던 걸로 아는데요.

유. <불란서 대사관>을 김중업 선생이 안내를 했다고. 그 양반은 신이 나면 말이지, 정신이 없어. (웃음) 그때 안내했던 사진이 있어. 그전에 불란서

대사가 있을 때는 가끔 내가 거기 디너(dinner)할 때 초청이 됐었는데, 그 대사관에 가끔 오는 불란서 필로서퍼(philosopher)인데, 저자고 필로서퍼고 폴리티션(politician)이야. 기 소르망 그 양반이 <서울시청>을 무지하게 좋아해. 그래서 나를 가끔 거기 부르는데, 가서 김중업 선생 사진을 한번 보여줬어요. 그런데 너무 좋아하는 거예요. 불란서 사람들은 아키텍트에 대한 존경이 상당하더라고. 그래갖고 대사한테 그 사진을 줬더니 너무 좋아하는 거예요. 이렇게 지어놓고 오래됐는데 후대에서 레코그나이즈(recognize)를 해주는구나. <불란서 대사관>에 대한 자긍심이 엄청 크더라고. 거기서 한번은 한국 여자인데 불란서에 산업상인가 한 분이 하나 있었잖아요.

전. 입양된.

유. 어, 그 양반이 여름에 왔었는데. 무지하게 더운 날인데 에어컨도 잘 안 되는데 거기서 리셉션을 했어요. 땀도 뻘뻘 흘리고 그러는데. 대사가 "이렇게 더운 날 이렇게 좁은데 왜 우리가 모여서 셀레브리이션(celebration)을 하는지 눈치를 채셨겠죠?" 그러면서 "이 건물 때문"이라고. "우리가 이 건물 속에서 셀레브레이트(celebrate)를 하고 싶어서 넓은데, 다른 데를 가고 싶지가 않다" 그게 지어진 지가 몇 년이에요? 지금. 그런데 그렇게 얘기를 하더라고. 그러니까 한국의 정치인들이 (웃음) 그 정도라면 <퐁피두 센터>같은 것도 나오고 그럴 텐데 말이야.

최. 김중업 선생님 안내로 거길 가보셨을 때 기억나는 일화는 없으신가요? 목구회에서 가셨던 거죠?

유. 예, 목구회에서 갔어요. 그때 김중업 씨가 한 얘기는 그 코르뷔지에의 스케일 있잖아요? {**최.** 예, 모듈러(modular).} 그 설명이야. 사진도 이렇게 탁 아주 (웃음) 이러고 서 있는 거예요. 사실 <불란서 대사관>만큼 좋은 건축이 드물어요. 외국에 나가서 봐도 그래요.

최. 제가 예전에 듣기로는 가운데 있는 집무실에 3차원 곡면으로 되어 있는 지붕이 네 개의 기둥으로만 지지가 되고 있었는데 그때 방문하셨을 때도 이미 크랙(crack)이 생기고 있었다고 그러더라고요. 그래서 목구회 선생님들이 좀 짓궂게 "선생님, 저기 다 크랙이 갔는데요" 그러니까 김중업 선생님이 "이제 맛이 나누만~" (다 같이 웃음) 그러셨다고 그러던데 기억나시나요?

유. 난 그거 기억 못 해요. 내가 기억하는 거는 그 다음에 그 양반 댁에서 <불란서 대사관>을 지을 때 코르뷔지에한테 받은 편지가 있어. 그런데 불어로 되어 있으니까 잘 모르는데 스케치가 되어 있어요, 요렇게. <불란서 대사관> 지붕

스케치가 탁, 조그맣게 돼 있어. 그리고 또 뭐가 있냐면, "가고일"(Gargoyle)[16] 지붕에 있는 가고일을, "요런 가고일을 해라" 그리고 또 스케치를 한 게 있어. 그걸 보여주면서 자랑을 하는데, 그건 진짜 귀한 자료인 거 같아요. 김중업 씨, 그 저거, 그 편지가 지금도 있는지 모르겠어.

전. 박물관에 없죠?

최. 이 얘긴 처음 들었어요.

유. 코르뷔지에가 죽기 전이에요, 그게.

전. <롱샹교회> 하고 몇 년 뒤니까 1965년, 네.

유. 그래갖고 코르뷔지에가 굉장히 칭찬을 한 거래요. 그런데 내가 모르지. 편지를 읽지 못했으니까. 그런데 그 편지는 굉장히 중요한 편지 같아. 그런 편지는 한번 어디서 이렇게 개봉을 해도, 고 편지하나만 갖고도 굉장히 좋을 것 같은데. 그게 아마 있을 거예요. 김중업박물관에.

전. 가고일은 그 모양대로 됐나요? 그래서?

유. 비슷해요. 그러니까 똑바로 가질 않고, 뭐….

전. 요렇게, 요렇게 내려오는… 그건 <유엔묘지> 정문에서 요렇게 내려오죠.

최. 예, 예.

유. 그때부터 시작했는지 모르지. (웃음) 코르뷔지에가 그려준 그… 편지에도 그 그림이 있어.

최. 예. 대사관 방문하신 날, 같이 그 댁까지 가셨던 건가요?

유. 그게 같은 날인지 다른 날인지 모르겠어요.

최. 그때 이외에도 김중업 선생님을 자주 만나셨나요?

유. 난 자주 못 만났어. 그런데 김석철 씨가 김수근 선생 사무실에 있을 때 같이 있었어요. 김석철 씨가 우리 팀이었어. 그런데 김석철 씨는 김중업 씨가 진짜 아키텍트라 이거예요. 김수근 씨가 아키텍처를 모른대. (웃음) 그래서 김중업 씨가 아키텍트고. 그래서 김중업 씨 댁에 놀러갔는데 그때 김석철 씨가… 김석철 씨와 김원 씨가 있었는지 몰라. 그런데 그 김중업 씨가 무슨 얘기를 하잖아요. 내가 예를 들어서 "오픈 소사이어티에 대해서 얘기하고 싶다" 그러면 아주 먼 얘기부터 시작이 돼. 그래서 저녁 때 만났는데 밤 11시쯤 되니까 그때 본론이 시작이 되는 거야. (웃음) 계속 서론만 얘기했어. 난 지금 가려고 그러는데 본론이 시작되는 거야… (웃음) 그래서 '이 양반이 말을 좋아하는구나' 이렇게 생각했는데, 내가 나중에 생각을 한 게, '그 양반이 생각이 많은 양반이었구나'

16. 가고일(Gargoyle): 중세 유럽의 건축 양식 중 지붕에 있는 괴수 형태의 석상을 뜻한다.

하는 생각이 들었어요.

전. 말씀이 좀 많으시다는데요. 전에 무슨 토론회 한번 보니까 김중업 선생님하고 김정수 선생님하고 싸우더라고요. 서로 "너가 말을 너무 많이 한다".

유. 하고 싶은 말이 많은 거예요.

전. 그러니까요. 두 분이 다 평양고보인데. 누가 선배지? 김중업 선생이 선배겠죠. 아닌가?

최. 어느 분이요? {**전.** 김정수.} 김정수 선생님이요? 김중업 선생이 선배 아닌가요?

전. 헷갈리는데요. 한 2, 3년 차이 나요. 평양고보 선후배인데. 둘이서 그렇게 야지를 놓더라고요, 토론하면서.[17]

유. 본론으로 들어가기 전에 두세 시간 이야기하는 거 있잖아요. 그게 이해가 돼. 어떤 생각이 번쩍 나오는 게 아니고, 여러 갈래에 생각들이 막 섞이다가 한 가지로 모이는 거 아니에요. 그러니까 본론 들어가기 전에 그냥 주위를 막⋯ (웃음) 돌아다니는 거라고. 아, 그래갖고⋯ 밤이 늦었는데 놔주질 않아. (웃음)

전. 김중업 선생님은 댁이 어디 있었어요? {**유.** 정릉!} 정릉⋯ 한옥이었어요?

유. 한옥! 그게 <불란서 대사관> 짓고 난 다음이었다고. <불란서 대사관>을 해갖고 그 양반 돈을 많이 벌었다는 얘기가 있어요. 그게 디자인 빌드로 지은 집이야. 그러니까 아키텍트한테 버젯을 준 거예요. 그런데 버젯 계약을 했는데, 그게 US달러로 계약을 했는데 그걸 시작하면서 환율이 두 배로 바뀌었어요. 외화의 환율이 딱 두 배로 바뀌었대요. 그러니까 공사비가 두 배로 주어진 거예요. 그래서 지붕의 곡면이 마음에 들지가 않아서 두 번을 공사했다고 하더라고요.

최. 당시에 그 공사비를 한 번에 못 받아가지고 굉장히 재정적으로 어려웠다는 그런 이야기도 있긴 하던데요. 두 배가 됐을지는 모르겠지만⋯.

유. 돈을 굉장히 많이 벌었어요. 그래갖고 정릉 집을 샀다고 그러더라고요. 그런데 그거를 받아내는 캐시-플로우(cash-flow)가 원활하지 않았는지는 모르지. 그거보다는 디자인 빌드였기 때문에 그 양반이 매니지먼트를 했을 텐데, 그 양반이 그렇게 매니지를 잘했을 리가 없다고. 그러니까 (웃으며) 힘든 때들이 많이 있었을 가능성도 있어요. 아무튼 <불란서 대사관>은 정말 난 외국에 여행을 해도요, 그만큼 좋은 건물을 보기 힘들어. 코르뷔지에 것도, 난 그 하버드에 있는

17. 김정수는 1919년, 김중업은 1922년생.

<카펜터 센터>도 난 별로 좋지 않아. 건물을 보고 '야, 좋다' 그런 게 별로 없는데 <불란서 대사관>은 괜찮아요.

전. 그때도 좋아하셨어요? {**유.** 예, 그럼요.} 그때랑 지금이랑 조금 달라졌어요? 누가 "슬래브가 좀 두꺼워졌다" 그런 얘기도 있던데요.

최. 많이 다른데요. 가운데 건물은 완전히 지붕을 바꿨죠.

전. 집을 바꾼 것도 있죠?

유. 그 언덕 있잖아요. 언덕에 두 개가 탁 놓여 있는 게 대사관과 영사관이 전체가 그대로 노출되어 있을 때가 제일 좋았는데. 두 건물이 나란하지가 않잖아요. 그런데 지금은 가운데 걸 중심으로 이렇게 돼 보인다고. 그러면 두 개가 같이 있어야지.

전. 걔가 주변에 높은 건물이 개발되면서, 전에는 가다보면 이렇게 위에 있었는데 지금은 이렇게 아래에 있는 거 같은 생각이 들어요.

유. 증축[18]을 어떻게 했는지….

최. 지금은 워낙 훼손이 많이 되어 있어서요. 가운데 건물은 지붕에 기둥이 더해진데다 구상적인 형태로 바뀌었기 때문에, 그거를 복원하면서 맨 오른쪽에 있던 {**유.** 영사관 건물.} 예. 그건 이미 거의 다 바뀌어가지고요. 그 부분을 헐고 좀 더 긴 형태로, 새로 만들어지는 것으로 알고 있습니다. 뒤에 타워 하나 서고요. 그렇게 해가지고 리노베이션을 한다는데요.

유. 사실은 <불란서 대사관>은 영사관 건물하고 같이 있어야지. 다보탑과 석가탑 같이 살짝, 다른 두 건물이 약간 엇갈리게 언덕에 놓여있는 것이 정말 좋았는데.

최. 세 개가 하나의 세트가 되는 거였는데요. 혹시 목구회 활동 중에서 더 말씀해주실 내용은 없으신가요?

유. 목구회가 건축적인 활동은 한 건 별로 없어요. 목구회를 생각을 하면 그 부분은 아쉬워. 동시대에 건축가들로 도시건축의 어떤 모임으로 기여한 거가 없는 거는 아쉬워. 그거는 그런데 내가 모르는 부분이 있을지도 몰라요. 내가 70년대, 80년대는 외국에 대부분 나가 있었기 때문에, 내가 그거는 잘 알지 못하지. 그런데 피어 그룹(peer group)이 상당히 중요하다고 생각하거든요. 피어 그룹이 이제 같은 생각을 가지고 똘똘 뭉친 사람들이 아니라, 토론을 하면서 공통된 관심사를 계속 개발해 나가는 풍토. 피어 그룹은 그런 점에서 중요하다고 생각이 되는데, 지금도 난 목구회 가서 건축 얘기를 못해요. 건축 얘기를 하면 난 일단은 반대의견도 굉장히 중요한 의견이거든요. 그런… 그런 게 토론이 되지를

18. <주한프랑스대사관 신축계획>(2018-): 복원 및 신축. 조민석, 윤태훈 공동설계.

않아. 그래서 가끔 내가 그러는데, "그런 이슈가 없기 때문에 우리가 오래 모이는 거다." (웃음) 벌써 어마어마하게 오래됐는데 아직도 이렇게 만나고 그러는 게 "건축을 빼놓고 만났기 때문에 이렇게 오래 만나는 거다" 그런 얘기를 하기도 하는데. 그런데 요즘 젊은 사람들 보면 훨씬 더 잘하는 거 같아.

전. 동기들끼리는 건축 얘길 잘 안 하죠.

유. 그래, 동기들끼리는 정말 안 해요.

전. 안 해요. 안 하고, 그런데 이제 여러 학교 출신이 모인다든지 이러면, 그런 자리에서. 이제 약간 공식적인 자리에서 건축 얘기를 하는 거 같아요. 그렇죠? 너무 사적인 자리에서는.

최. 건축 얘기를 해도, 건축하면서 힘든 얘기들을 하지, 건축론이라든지, 그런 얘기는 거의 안 해요.

유. 건축을 하는 사람들이 얘기를 할 때에는 대부분은 자기주장이야. 그런데 자기주장이 있을 때 그 주장이 '이게 허점이 있는 거 아닌가', '다른 사람은 내 주장을 어떻게 받아들일까' 이렇게 생각을 하면서 얘기를 하면 대화가 되는데, 주장을 갖고 상대방을 설득시키려고, 그러니까 항상 일방향으로… 난 건축의 디자인도, 디자인이 어떻게 시작되는가를 생각해 보면 퀘스천으로 시작이 되는 거야. 퀘스천에서 시작을, 문제에서 시작이 되는 거예요. 그래서 문제가 많은 콘셉트가 사실은 굉장히 좋아질 가능성이 있는 콘셉트라고. "콘셉트를 봤더니 문제가 하나도 없는 콘셉트이다" 그러면 이거는 보링(boring)한, 별게 아닌 콘셉트가 될 가능성이 많아요.

전. 어저께 학생 하나를 만나서 선생님을 뵙는다고 그랬더니 그 친구가 학부 졸업 설계할 때 선생님께 배웠대요. 그런데 기억나는 게, 뭘 해서 가져가면, 자기네는 너무너무 고민스러워서 "이거 어떻게 해요?" 물어보면 선생님이 항상 "와이 낫"(Why not) 왜 안 되냐고, 해보라고, 계속해서 해보라는 말을 들었다고, 그런 얘길 듣고 "와이 낫 선생님"이라고…. (웃음)

유. 사실은 그럴 때가 많아요. 그런 질문을 자기한테 안 한다고.

최. 지난번에 작품에 대해서 정리해 주시면서 일관되게 가지고 계신 생각이 '열린 공간에 대한 도모'하고, 그다음에 '그 시대의 기술과 재료를 가지고 짓는다' 이렇게 원칙을 가지고 말씀을 해주셨는데, 그 얘길 듣자마자 들었던 생각이, 미스가 자기 건축을, 미스의 건축을 규정하는 요소이기도 하거든요. <유니버설 스페이스>라든지 당대의 기술을 이용하고 그러는 것들이. 그런데 보면 선생님의 작품과 미스의 작품이 굉장히 다르잖아요. {**전.** 너무 다르죠.} 그러니까 어떻게 보면 '선생님의 작품을 규정하는 키워드는 뭔가, 어쩌면 다른 게 있지 않을까'라는 생각이 들었고, 오늘 말씀 듣다 보니까 뭔가 계속 새로운

기술이나 새로운 것에 대한 호기심과 열정은 확실히 미스와는 다른 것 같습니다. 미스는, 자기는 새로운 것에는 관심이 없다고 그랬거든요. "나에겐 새로운 것은 아무런 가치가 없다."

유. 나는 일종의 드리머(dreamer)인지 모르겠어, 자유를 좇는. 호기심이라고도 그럴 수 있지만 나는 항상 문제가 있어요. 건축 말고도 문제가 있어. (웃음) 문제가 있는데, 그걸 생각을 하게 되잖아요. 그런데 프로젝트를 볼 때도 건축에 관한 연결되어 있는 문제들이 새로 제기가 되는 거지, 자꾸. 그다음에 사실 기술은 '그 시대가 제공하는 재료와 기술이 가장 경제적인 거다' 그거는 실질적으로 경제적인 거예요. 그게 경제적인 게 아닌 걸로도 보일 수 있지만, 그 시대의 기술이나 재료가 아니고 옛날의 기술과 재료로 그런 걸 만들려고 그러면 굉장히 비싸진다고. 그러니까 그런 걸 못 만들고 옛날 거를 계속 만드는 거예요. 또 한 가지는, 그 세대의 사람들한테 맞는 걸 만들어 줄 수가 있어. 그 세대의 사람들이 갖고 있는 감성하고 통하는 것을 만들 수 있다고요. '사람들이 생각하는 감성은 건축하고 관계가 없다' 이렇게 얘기도 할 수가 있는데, 또 '사람은 그런 영향을 받으면서 살고 있다' 이렇게도 얘길 할 수가 있다고. 예를 들어서 지금 사는 사람들의 감성이 받은 영향은 어디서부터 오는 거냐면, 자동차, 비행기, 티비, 이런 데에서 온 거예요. 이런 사람들이 갖고 있는 감성, 그거는 그거에 상응하는 공간도 있다고 생각해요. '그거하곤 별개의 것이다' 이렇게 주장하는 사람도 있을 수 있겠지만, 나는 그게 영향을 받는다고 생각해요. 그 사람들을 위해서 가장 적합한 그걸 만들려면 '그런 기술과 재료를 써야 된다' 이렇게 생각이 돼요.

내가 사실은 '내가 뭘 하고 싶어 했나' 이렇게 생각을 해보는데, 내가 기술과 재료를 갖고 재주를 부리려고 그런 건 아니에요. 그런 걸 추구하는 건 절대로 아니라고. 그런데 '열린 공간' 얘기할 때부터도 답답한 걸 내가 싫어하고 그러는 게, 공간적인 것뿐만이 아니고 내가 미국을 갈 때도 공부하러 가는 거보다는 '아, 이거 국경 속에서 답답해서 터진 데서 살고 싶다'고 그랬거든요. 그런데 내가 생각을 해보니까 내가 바라는 거는 자유로운 거예요. 자유로운 거. 그거를 환경적인 거로 바꿔서, 쉽게, 아주 직설적으로 얘기하면 시원한 거라고. 어두운 게 아니고 밝은 거. 내가 좋아하는 게 자유로운 거, 다른 사람이나 환경에 제약받는 거를 아주 싫어해요, 나는. 그래서 그런 제약에서 자꾸 벗어나려고 그러고, 제약이 되는 생각이나 환경을 자꾸 깨뜨리려고, 그런 게 아닌가 하는 생각이 들어요. 이제 잘 처리가 될 때도 있고 그렇지 못할 때도 있고, 뭐 그렇겠지만, 결국은 내 생각이 아닌가, 자유롭고 싶어 하는. 그런데 난 항상 '내가 생각하는 거는 다른 사람도 그렇게 생각할 거다' 하는 (웃음) 확신 같은 게

있어. '사람은 마찬가지다', '다른 사람도 (나처럼) 이렇게 생각할 거다', '그래서 내가 좋아했으니까, 이렇게 해놓으면 좋아할 거다' 그거를 굉장히 낙천적으로 생각하는…. (웃음)

최. 예전에 인터뷰에서도 그 말씀이 기억나는데요. "내가 좋아하는 것은 남도 좋아할 것이라는 믿음이 있다."

전. 그런데 그런 생각은 건축가들은 다 있는 것 같아요. 그거가 없이는 건축가 못 하는 거 같아요.

유. 내가 싫어하는 걸 절대로 내놓지를 못한다고.

전. 아까 말씀 중에 '이 시대의 재료'라고 하는 것이 가장 경제적이지 않을 때가 많죠, 사실은. 그렇지만 이 시대의 가장 앞선 기술이 있고 이 시대에 가장 경제적인 기술이 있죠.

유. 아, 그런데 이 시대의 기술이나 재료라고 그러면, 이 시대의 여러 가지 선택을 통해서 나온 것들이거든요. 그러니까 일단은 선택을 공적으로 받은 재료를 이 시대의 재료라고 그러는 거죠. 그러니까 첨단 재료, 탄소섬유, 뭐 꼭 이런 거를 이 시대의 재료라고 하는 게 아니고. 그러니까 나는 '이 시대의 재료는 철과 유리다' 그렇게 생각했었거든요. 그런데 요즘 그거를 넘어가는 거 같아. 플라스틱도 굉장히 발달하고 있고, 재료공학이 점점 중요해지는 거 같아.

마무리

전. 선생님이 사실은 굉장히 많은 작업을 해오셨고, 하나하나가 그 시기에 굉장히 화제를 모았던 작품들이에요. 그래가지고 저희들이 생각보다 조금 (구술채록 횟수가) 늘어났습니다. 사실 오늘 같으면 양이 거의 두 회차 가까이 되잖아요. 거의 한 10회차까지 간… 저 개인적으로 사전에 충분히 선생님 작업을 검토하지 못하고 인터뷰에 응해가지고 좀 죄송한데… 하면서 새롭게 느낀 바는 굉장히 많습니다. 선생님의 60대가 이렇게 '화려하게, 활발하게 이렇게 진행될 수 있었던 것이 무엇일까' 부럽고, 궁금하고, 또 많은 후배들도 배웠으면 좋겠어요. 그런 태도, 어떤 자세. 선생님, 거의 저희들이 일단 구술을 일단락 짓게 되는 상황인 거 같은데, 마무리 말씀을 좀 부탁드리겠습니다.

유. 또 마무리를 해요? (다 같이 웃음)

전. 뭐라고 그럴까, 선생님은 보니까 '은퇴를 하겠다' 이 결심은 어떻게 하게 되신 거예요? 지금 2015년까지도 작업을 하셨네요. 그리고 선생님이 17년에 그만 두신건가요?

유. 내가 건축을 은퇴했다기보다, 건축은 클라이언트가 있어야지 일이

있는 거예요. 그런데 내가 이렇게 생각을 해보니까 클라이언트가 건축가를
선택해서 집을 짓는 거가, 일을 시키는 거로 되어 있어요. 일을 위해서 어떤
전문가를 데리고 왔다기보다는 일을 시키는 거야. 그런데 일을 시킨다고 생각을
했을 때 젊은 사람이 나이 든 사람을 시키는 건 굉장히 어려워요. 한국에선
특히 그래. 그래서 내가 이렇게 나이가 점점 많아지면서부터 (웃으며) 상대방을
생각을 하면, 상대방이 이렇게 시키는 그게 점점 적어져요, 그 태도가. 내가
이렇게 생각해보니까 '한국사회에선 더는 시키지를 못할 그 상황 아닌가'하는
생각이 드는 게, 지금 액티브(active)하게 일하는 사람들이 50대거든요. 50대의
사람이 나하고 일을 할 때 의견을 마음대로 개진을 못해. 그러니까 의견을
마음대로 개진할 수 있는 사람한테 가서 일을 하는 게 훨씬 효과도 있을 거예요,
아마.

　　　그래서 내가 (웃으며) '이거 혼자 하는 일을 택했으면 더 좋았을 텐데'
그런 생각도 해본다고. 이거를 한 2, 3년 전에 생각했지만, 나는 뭘 만드는 거는
좋아하거든요. 지금도 뭐 만들 수 있으면 제일 좋겠는데 만들려면 벌여놔야
해. 그런데 집에서 이거 벌여놓으면 정신없다고. 벌이는 거, 아니면 그리는 건
그거보다 조금 더 나아요. 그런데 뭐 만드는 건 자신 있는데 그리는 건 좀 자신이
없어. (웃음) 제일 편한 게 쓰는 거예요. 쓰는 거로 그냥 책상만 있으면 되잖아.
그래 내가 이것저것 하다가 쓰는 걸로 결정을 내고 쓰는데, 내가 글을 쓰니까
끝이 안 나더라고요, 이게. 자꾸자꾸 다시 쓰게 되고 그래. 그래서 '아, 글 쓰는
게 글도 써 버릇을 해야지 쓰는 건데 내가 건축만 하다가 글을 쓰려니까 안
되는구나' 그렇게 생각을 했다고요. 그런데 내가 얼마 전에 그 칼 포퍼[19]라고,
그 양반이 그『열린사회와 그 적들』이라는 책을, 옛날에 썼는데 그 얘기를
했더라고요. 굉장히 볼륨이 있는 책이에요. 800페이지 되는… 자기가 스무 번을
썼대. 핸드라이팅(handwriting)으로 완전히 처음부터 끝까지 스무 번을 썼대.
그걸 자기 부인이 옛날 타이프라이터(typewriter)를 갖고 다섯 번을 다시 찍었대.
(웃음) 그 얘길 읽고 '야, 글 쓰는 게 노동이구나', '내가 재미로 쉽게 쓰는 거가 글
쓰는 거라고 생각했는데 잘못이구나' 그런 생각이 들더라고. 그래도 뭐가 들지
않는 건, 제일 편한 게 글 쓰는 거야. 한 스무 번 바꿔 쓰는 한이 있더라도… (다
같이 웃음) 글을 쓰는 게 좋지 않나….

　　전. 그래서 지금 뭔가를 쓰고 계신 모양이에요.

　　유. 네. 늘 쓰고 있었다고. 예전에도. 원고가 엄청 많다고.

　　전. 건축에 대한 거요?

19. 칼 포퍼(Sir Karl Raimund Popper, 1902~1994): 오스트라아 출신의 영국의 철학자.

유. 네, 건축에 대한 거, 이것저것 해갖고 쓴 게 굉장히 많이 있죠. 그런데 난 에세이들을 모아갖고 책 내는 거 있잖아요. 굉장히 그걸 싫어했다고. 책임 없는 글이 나오는 게, 이게 아주 폴루션(pollution)인 거 같아. (웃음) 꼭 책을 만들려는 생각은 없고, 내가 생각하고 있는 게 정리가 되는 게 있잖아요. 그거가 제일 쉽게 할 수 있는 일인 거 같더라고. 제일 아쉬운 거는 '내가 컴퓨터를 잘 하면 참 좋겠다' 그런 생각에, 굉장히 아쉬워. 그래서 은퇴할 나이가 된 분들! 이분들 보고 얘기를 해주고 싶은 거는 '컴퓨터를 능숙하게 하도록. (웃음) 현업에서. 해놓는 게 좋겠다' 그게 제일 경제적이에요. 컴퓨터하고 모니터 하나만 있으면 그거 갖고 자기가 대화도 하고 리서치도 하고 만들기도 하고 다 할 수 있잖아요.' 내가 그 부분을 너무 쉽게 해왔구나' 주위에 있는 사람들만 써갖고, 그런 생각이 들더라고. 컴퓨터 잘해요?

전. 못 합니다. 타자기로만 사용합니다. 타자기와 사전. 두 가지 기능으로 쓰는 거 같아요.

유. 교수들 보면 컴퓨터 잘하는 사람들이 별로 없어. 조항만 씨는?

전. 잘할 겁니다.

최. 네.

유. 연령층이 좀 젊어질수록.

전. 컴퓨터, 지금 캐드 말씀하시는 거잖아요.

유. 캐드도 그렇고 워드 프로세서도 그렇고 뭐… 이제 프로그램 능력도 필요하고.

전. 워드는 저희도 쓰죠. 캐드는 90년 정도부터 썼기 때문에, 우리나라에서.

유. 90년. 그렇죠. 난 웬만한 프로그램을 잘 다루고, 프로그램도 간단한 거 좀 하고, 그럴 수 있으면 너무나 좋을 거 같아. 사무실에 있을 때 배우려고 몇 번 시도를 하다 못했는데 그, 젊은이들이 컴퓨터를 가르쳐주는 걸 못하더라고. "이거 어떻게 하지?" 그러면 "이건 이래서 이래요" 그러면서 하다가 조금 있다가 막 자기가 혼자 해. (다 같이 웃음)

전. 그걸 돈 내고 배우셔야 돼요. 그리고 그때보다 쉬워졌을 거예요. 갈수록 쉬워지거든요. 유저 프렌들리(user friendly)한 베이스로 가기 때문에.

유. 내가 가만히 보면 이해하는 거보다 익숙해지는 게 더 중요한 거 같아요. 익숙해지려고 그러면 자꾸 반복해서 써야 돼. 그런데 한두 번 쓰다가 한참 후에 또 쓰려고 그러면 잊어버렸어. (웃음) 지금이라도 한번 배워볼까 그러는데. 요즘에 보니까 서울대학교에서 은퇴한 교수분인데 여든여덟 살에 연구 책자를 내신 분이 있더라고. 그런데 그분이 그걸 시작한 게 여든네 살이야.

여든네 살에 시작을 해서 여든여덟 살 때 책을 하나 냈어. 내가 그래서 '야… 이 양반 대단하다, 정말' 그랬는데,

 전. 반성하겠습니다. 자, 그러면 이것으로써 정리하도록 하겠습니다. 선생님, 감사합니다.

 유. 그동안 수고가 정말 많으셨습니다.

1940	광주(光州) 출생

학력
1959	서울대학교 공과대학 건축공학과 입학
1963	서울대학교 공과대학 건축공학과 졸업

활동경력
1963–65	무애건축 근무
1965–67	김수근건축연구소 근무
1967–70	유-아뜰리에(U-ATLIER) 개소
1970.12	도미
1971–75	R.N.L. Architects & Engineers 근무
1979	유걸건축연구소(서울), K.Y.Architects(덴버) 개소
1985–88	<1988 올림픽 선수·기자촌> 설계 감리
2001–06	㈜건축사사무소 아이엔티이알(INTER) 운영
2006–18	아이아크(iarc) 공동·대표 역임

강의경력
1968	이화여자대학교 실내장식과
1986	숭실대학교 건축학과
1988	성균관대학교 건축학과
1998	서울대학교 건축학과
2001	건국대학교 건축학과
2002–05	경희대학교 건축전문대학원
2008	연세대학교 건축학과

수상경력

1961	대한민국 국전 건축부문 입상
1970	<정동제일정동교회> 현상설계 당선
1998	제9회 김수근 건축상, 한국건축가협회상, 미국건축사협회 명예상 <밀알학교>
1999	미국건축사협회 명예상 <전주대학교 교회>
2000	미국건축사협회 명예상 <강변교회>
2004	인천광역시 건축상 최고상 <이건창호 사옥>
2005	한국건축문화대상 비주거부문 특선 <배재대학교 국제교류관>
	한국건축문화대상 주거부문 특선 <구미동 빌라>
	대한민국목조건축대전 대상 <진동리 주택>
	미국건축가협회상 <잉글우드 아트 콤플렉스>
2006	한국건축가협회상, 대한민국토목건축대상 우수상 <배재대학교 기숙사>
2007	한국건축문화대상 대통령상 <배재대학교 기숙사>
2008	한국건축문화대상 우수상, 대한토목학회 주최 송산상 <대덕교회>
	인천광역시 건축상 장려상 <계산중앙교회>
2010	한국건축문화대상 대통령상, 미국건축사협회상,
	우수디자인(GD)상 대상 <인천 트라이볼>
	미국건축사협회상 <아산정책연구원>
2011	미국건축사협회 명예상 <배재대학교 하워드 기념관>
2012	제1회 대한민국 녹색건축대전 대상 <배재대학교 국제교류관>
	한국리모델링 건축대전 특선 <서울 스퀘어>
2013	한국건축문화대상 준공건축물 부분 우수상, 제31회 서울시건축상 비주거부문 우수상 <드레곤플라이 DMC 타워>
	한국건축문화대상 우수상 <한남동 라테라스>
2015	한국건축가협회상 <다음스페이스 닷 투 오피스>
	한국건축문화대상 본상 <다음스페이스 닷 투 어린이집>

전시

1996	《96 베니스 비엔날레 건축전》
2006	《통섭지도: 한국건축을 위한 아홉 개의 탐침》, 토탈미술관
2005	《5Weeks 5Places》,
	이건창호 사옥, 경희대건축전문대학원, 밀알학교, 밀레니엄 커뮤니티센터
2007	《Open Space, Open Society》 울산대학교
2008	《Megacity Network》, 독일건축박물관(DAM)
2011	《협력적 주거공동체》, 서울시립미술관
2017	《퓨처하우스 2020》, 문화비축기지
2019	《한국현대건축, 세계인의 눈 1989-2019》, 주헝가리 한국문화원

	주요작품
1967	<구씨 주택>
1968	<성북동 K씨 주택>
1969	<원남교회>
1970	<명륜동 강씨 주택>, <정릉 주택>, <정동제일교회>
1986	<서세옥 주택>
1990	<평창동 박회장 주택 리노베이션>
1991	<평창동 이박사 주택>
1992-98	<강변교회>
1993-2004	<고속철도 천안 종합역>
1994-96	<전주대학교 교회>
1995	<홍릉 주택>
1995-97	<밀알학교> 1차
1999-2004	<구미동 빌라>
1999-2005	<벧엘교회>
2002	<밀알학교> 2차, <진동리 주택>
2002-03	<경희대학교 건축조경전문대학원>
2002-05	<배재대학교 국제교류관>
2003-04	<이건창호 사옥>
2003-07	<대덕교회>
2004-06	<배재대학교 국제언어생활관>
2005-07	<계산교회>
2005-10	<배재대학교 아펜젤러기념관>
2005-12	<서울시청>
2007-08	<밀알학교> 3차
2007-10	<배재대학교 유아교육센터>, <트라이볼>
2008-09	<아산정책연구원>
2008-12	<한남동 타운하우스>
2009-13	<드래곤플라이 DMC타워>
2012-13	<다음 스페이스 닷 투 오피스>, <다음스페이스 닷 투 어린이집>
2012	<카이스트 학생기숙사>
2012-15	<서울대학교 예술계 복합교육연구동>
2013	<카이스트 기초과학동>

목천건축아카이브 한국현대건축의 기록 9
유걸 구술집

채록연구. 전봉희, 최원준, 조항만
진행. 목천건축아카이브
이사장. 김정식
사무국장. 김미현

주소. (03041) 서울시 종로구 사직로 119
전화. (02) 732-1601~3
팩스. (02) 732-1604

홈페이지. http://www.mokchonarch.com
이메일. mokchonarch@mokchonarch.org

초판 1쇄 인쇄 2020년 12월 10일
초판 1쇄 발행 2020년 12월 20일

발행처. 도서출판 마티
출판등록. 2005년 4월 13일
등록번호. 제2005-22호
발행인. 정희경
편집장. 박정현
편집. 서성진
마케팅. 주소은
디자인. 워크룸

주소. 서울시 마포구 잔다리로 127-1 8층
(03997)
전화. 02-333-3110
팩스. 02-333-3169
홈페이지. matibooks.com
이메일. matibook@naver.com

ISBN 979-11-90853-09-5 (04600)